4717702036522

劍橋音樂入門

史坦利·薩迪 *Stanley Sadie* 　艾莉森·萊瑟姆 *Alison Latham* ◎主編

孟憲福 ◎主譯

殷于涵 ◎審校

果實出版

劍橋音樂入門

The Cambridge Illustrated Guide of Music

英文版主編◆史坦利·薩迪（Stanley Sadie）、艾莉森·萊瑟姆（Alison Latham）
作者◆史坦利·薩迪（Stanley Sadie）、朱迪斯·納格利（Judith Nagley）、保羅·格利菲斯（Paul Griffiths）、威弗利德·梅勒斯（Wilfrid Mellers）
圖片編輯◆伊麗莎白·艾加特（Elisabeth Agate）

譯者◆孟憲福、孫永興、呂忻、陶倩、蒲實、吳乃平
審校者◆殷于涵
彩圖背景解說撰寫◆殷于涵

總編輯◆王思迅
主編◆張海靜
特約編輯◆劉素芬
封面設計◆黃子欽
行銷企畫◆黃文慧
發行人◆蘇拾平

出版◆果實出版
電話◆（02）2356-0933 傳真（02）2327-9210
地址◆台北市信義路二段213號11樓
發行◆城邦文化事業股份有限公司
地址◆台北市民生東路二段141號2樓
網址◆http://www.cite.com.tw
劃撥帳號◆18966004城邦文化事業股份有限公司
香港發行所◆城邦（香港）出版集團
香港北角英皇道310號雲華大廈4字樓504室
電話◆（852）2508-6231 傳真（852）2578-9337
新馬發行所◆城邦（新馬）出版集團
11 Jalan 30D/146, Desa Tasik, Sungai Besi, 57000 Kuala Lumpur, Malaysia
印刷◆成陽印刷股份有限公司
出版日期◆2004年4月
定價◆新台幣1000元
特價◆新台幣699元

【作者名單】
序、第一章、第二章、第三章、第六章、第七章、第八章 史坦利·薩迪
第四章、第五章 朱迪斯·納格利
第九章、第十章 保羅·格利菲斯
第十一章 威弗利德·梅勒斯
【譯者名單】
地圖 孫永興
序、第一至九章 孟憲福
第十章 呂忻、陶倩
第十一章、進階欣賞曲目、進階閱讀書目 蒲實
英漢音樂詞彙 吳乃平
中外音樂詞彙 孫永興
特約審訂 牟琳
※本譯稿取得山東畫報出版社之授權

國家圖書館出版品預行編目資料

劍橋音樂入門／史坦利·薩迪(Stanley Sadie), 艾莉森·萊瑟姆(Alison Latham)主編；孟憲福主譯.—台北市：果實出版：城邦文化發行，2004〔民93〕 面：公分 參考書：面
含索引
譯自：The Cambridge illustrated guide of music

1.音樂
910.1 93004001

國內六所大學音樂系所學者聯合推薦：

西洋音樂的經緯，在本書裡編織了一個萬象畢出的藝術國度。

 ——台北藝術大學音樂系教授　劉岠渭（奧地利國立維也納大學音樂博士）

這本書在英語系的國家一直是頗受歡迎的書，它不只是內容豐富、資料正確，而且令讀者容易了解，是一本有趣且吸引人的書。很高興現在有中文譯本出現，讓語言不再成為欣賞音樂的隔閡，讓中文的讀者也可以好好欣賞，並且更進一步明白西方音樂各個時代美麗的作品。

 ——東海大學音樂研究所所長　羅芳華（美國加州大學音樂史博士）

本書是長期以來在英美大學音樂欣賞課程中之重要參考書（甚至教科書），其特色在涵蓋大量的創作背景與作曲歷程介紹，是一本西方古典音樂很好的入門書。

 ——台灣大學音樂學研究所助理教授　王育雯（美國哥倫比亞大學音樂理論博士）

本書圖文豐富、深入淺出，是認識西洋音樂歷史的好書，衷心推薦！

 ——台灣師範大學音樂系助理教授　黃均人（美國天主教大學音樂學博士）

本書豐富的內容與深入淺出的闡釋，是充實音樂知識及其相關人文背景的一大利器。

 ——中山大學音樂學系助理教授　陳慧珊（英國伯明罕中央英格蘭大學音樂博士）

歷史的長河醞釀廣闊的音樂範疇，從中世紀到現代，從古典到流行。

 ——輔仁大學音樂系助理教授　徐玫玲（德國漢堡大學系統音樂學哲學博士）

目錄

第四章　中世紀 73

第五章　文藝復興時期 91

第九章 十九世紀與二十世紀之交 363

第十章　現代音樂 422

序

　　本書的主要目的是增進人們欣賞音樂的樂趣和對音樂的理解。雖然本書主要是針對那些沒有什麼音樂體驗或音樂知識的人們設計，但我希望透過對音樂的描述與結合對背景資料的介紹，或許能引起音樂愛好者的興趣並對他們有所幫助。本書中，對音樂曲目的探討，可能與一般常見的介紹性著作所採用的方法稍有不同。當然，首先考慮的仍然是描述和闡釋；不過，讀者會發現本書對歷史和其相關背景也相當重視。我不認為自己特別贊同那種僅僅為了利於討論它是什麼，而把每一藝術作品看作是一個獨立存在的觀點。「它是什麼」──從而理解它──有賴於對它（一件藝術作品）的創作時期、當時人們的想法、創作目的，以及創作中使用的技術的了解。一部巴哈作品的複雜神祕性，或者一部貝多芬作品奮力抗爭的英雄性，如果我們能夠開始認識到這兩位作曲家為什麼被神祕性或英雄性所吸引，就能呈現出更大的意義。

　　本書最初三章討論音樂的素材。第一章論述「音樂要素」（音高、節奏、和聲、調性等），這主要是為了滿足那些不熟悉，或者不完全熟悉這些要素的讀者的需要，當然並不詳盡，不過足以使讀者對以後各章的討論具有基本概念。論述中一次介紹一個概念，並設想讀者閱讀前沒有這方面的知識。第一章中還包括了對樂譜原理的概述，這將有助於不熟悉樂譜的學習者，至少在一定程度上能夠從本書出現的譜例中了解一些東西。如果有位指導者為了傳達音樂的精髓，而把本書中的譜例在鋼琴上彈奏或在錄音機上播放，這些譜例將獲得最佳效果。第二章和第三章分別討論了樂器和音樂的結構，論述的程度同樣也能夠使讀者理解後面所討論的問題。

　　本書的主要部分第四章至第十章，按照年代順序從中世紀到現代，討論了七個不同時期的音樂。這七章中前兩章的主要作者是朱迪斯‧納格利（Judith Nagley），最後兩章的作者是保羅‧格利菲斯（Paul Griffiths）。對他們的貢獻，我表示衷心的感謝。而我自己還為這七章中的每一章寫了導言。在各個導言部分，我做了一些嘗試，當然不是試圖對相關時期的社會和文化沿革做全面的敘述，而是試圖使人們對所要討論的音樂，有重要的或有啟示性關係的一些社會和文化狀況（甚至包括政治、學術和宗教方面）的特點加以注意。同時，也試圖概述作曲家們為挑戰不斷變化的世界而練成的創造新風格的方法，目的是使讀者體會到音樂是構成生活的一部分，是隨著世界變化而改變的，人們可以透過更廣泛的人文背景來加深對音樂的認識。

　　也正是由於這些目的，在重要章節的正文中，我們比一般音樂圖書更加注重人物的傳記。對人物的生平不做討論，就無法說明一首音樂作品的創作意圖，而這一意圖

可能正是這一音樂作品風格和結構的內在依據。除了現存資料稀少的最初幾章，和由於讀者對現代世界的熟悉，使得傳記愈來愈不必要的最後一章外，其他幾章中重要的作曲家都有傳記（有時精簡，有時較全面），因此可以清楚地看到其貢獻的廣度。我們還列出重要作曲家的作品簡表，對最重要的作曲家還補充了年表。我認為，傳記天生使人感興趣，因為它可以使人們了解作曲家所處的社會。如果與樂曲本身聯繫，傳記可以用來激發讀者的興趣，並增加他們自身的參與感。希望我和我的撰寫合作者對音樂的熱情和酷愛，以及對此毫不掩飾的表露，也能使讀者受到感染。

很多人最初都是透過某種流行音樂來接觸音樂。我們的最後一章——撰寫者是威弗利德·梅勒斯（Wilfrid Mellers），我對他十分感謝——討論了各種流行音樂的傳統，讀者可以看到其寫法與前面各章相同，即對各種不同的背景作了論述。我希望並相信這一章可以為更熟悉和喜愛流行音樂的學子們，提供一條有價值的進入音樂殿堂的途徑。

本書沒有對西方以外的音樂做任何具體的討論，希望人們不要將這看作是一種民族中心主義的表現。西方音樂傳統（連同第十一章中所談到的較晚注入的美國黑人音樂傳統）其龐大的、豐富的和複雜的程度，足以構成一本著作的主題。世界上，還存在著另外許多高度複雜和豐富多彩的音樂傳統，對它們進行膚淺地、草率地論述，未必是切實地對它給予支持和愛護。總之，本書是為西方人撰寫的，西方人可能更期望貼近他們自己的而不是別人的傳統。本書中的許多地方（特別是第二章）都不時地插進一些評論，以此提醒讀者：西方的音樂文化不是唯一的。

我不想聲稱本書是一部了解和欣賞音樂的著作，也不想聲稱是一部音樂史，然而卻不妨稱之為「接近」音樂史的著作。一部歷史著作必須全面，而在某種意義上，本書的目的卻不是這樣，儘管本書撰寫中，細心挑選了作曲家本身的有關資料，並提供一定數量的作曲家之外的「相關資料」，力求不留下任何重要的空白，並指出歷史發展和延續的脈絡。

作為本書正文補充資料的一些聆賞要點，刊印在相關各章中的適當位置以為之用。這些要點沒有統一的格式，因為不同的音樂需要用或以不同的方法去聽。使用要求是在閱讀要點（在符合需要的教師指導下）的同時，要去聆聽實際的樂曲。很多要點都與正文中對作品較具綜合性討論相印證。根據書中涉及的一些有代表性的作品所

提出的進階聆賞的建議，見本書後面的「進階聆賞曲目」頁。

在討論音樂（或任何其他專題）時，永遠不可能避免使用一些專業術語。很多專業術語在第一次出現時，都有一定的解釋，而所有的專業術語最後都被收錄在音樂詞彙表內。由於詞彙表可以與正文交互參照，所以它具有了某種音樂論題索引的性質。另外，書後還附有一個總括的主要是關於人名的索引。

最後，我要向在本書的準備與編輯過程中與我密切合作的同事，和忠實的助手艾莉森‧萊瑟姆（Alison Latham）表示感謝，她（在百忙中）為附表的資料和詞彙表做了大量前置工作；我還要向擔任圖片編輯工作的伊麗莎白‧艾加特（Elisabeth Agate）致謝，她對本書的富有想像力的貢獻，是無庸置疑的。在此，我們對伊莉莎白‧英格爾斯（Elisabeth Ingles）為本書付印所做的耐心工作也深表謝意。

史坦利‧薩迪（Stanley Sadie）

譯序

　　近年來華文世界翻譯出版了不少從國外引進的西方音樂史著作和音樂辭典，但像這樣一部為音樂愛好者設計，旨在提高人們欣賞音樂的能力、增進人們對音樂的理解、系統而全面地闡述西方音樂發展演變過程的同類書卻極為少見。

　　書名雖為「入門」，而實際上它以西方音樂史為主要內容。主體部分按照時間順序分章論述各個時期的音樂，對各時期的歷史文化和社會背景做了專門的介紹，可使讀者對各個時期的音樂風格及其流變獲得深入的理解；而每章中對重要作曲家作品的分析和欣賞提示，可以給讀者很大的啟示。從這方面來說，它又具有音樂工具書的功能。書中插圖之珍貴與精美尤為同類書所罕見。

　　這部書篇幅浩大，又為出版時間所限，故特邀請音樂界的幾位友人分別翻譯了最後兩章及附錄部分，即第十章《現代音樂》（呂忻、陶倩合譯）、第十一章《流行音樂的傳統》（蒲實），附錄部分《進階聆賞曲目》、《進階閱讀書目》（蒲實）。衷心感激他們在百忙之中給予的幫助。

　　限於譯者的水平，譯文中難免存在錯誤和不足，敬請方家與讀者不吝指正。

孟憲福
2002年8月1日
於中國藝術研究院音樂研究所

審校者序

　　本書前三章先概述音樂要素、樂器及結構，後面的章節則是按照年代先後順序，每一章一個斷代。除了輔以豐富的彩色及黑白圖片之外，其內容行文往往盡量用簡單的方式講解理論上抽象困難觀念，又附上譜例並加註小節數說明之。

　　整體來看，雖然作者聲稱它「並非」音樂史，但本書實屬於採用傳統上敘述音樂史的編年體裁，是一冊較具深度的古典音樂參考書，對於入門級的讀者而言，雖然這些譜例帶來某種程度的距離感，但其內容確實包含著相當實用的音樂知識，值得在聆賞音樂的同時，隨時翻閱。

　　身為本書中文繁體字版的審校者，我與這本書「相處了」將近一年的時間，對它的中文版譯文有著正確、詳實、近乎完美的高度期許，除於審校簡體字版及原文漏誤外，亦希望讀者能真正體驗到它的價值與它的好用，所以在此分享有關這本書的「讀書方法」：

　　一、開宗明義的序，告知了此書的鋪陳方式與整體架構，讀者如果稍微花一點時間瀏覽一下，將有助於對後面章節的瞭解與記憶；

　　二、針對懷抱著「從第一頁開始讀到最後一頁」的雄心壯志、想要全盤掌握西洋音樂歷史概況的讀者，建議可以採取以下的順序：第一、三、二章、第六至十章、第四、五章、第十一章；

　　三、對於作者在書中所提出的音樂例子，讀者最好能夠以實際的聆聽經驗來對照之，才能讓這些音樂在腦海裡具體「成像」。例如第十一章採取的譯名，我盡可能按照樂手／歌手們所屬唱片公司官方給定的中文翻譯，方便中文讀者容易找到相對應的唱片；

　　四、至於「聆賞要點」，可以視涉獵古典音樂的程度選讀之，其所附上的詳細小節數，是提供熟悉五線譜的讀者參照，一般讀者瀏覽或者省略皆可。

　　音樂書籍，其實是寫給「聽了音樂之後，想要更瞭解音樂的人」；描述音樂的文字，只是要幫助「用功的」愛樂者更瞭解音樂，而不能取代實際的聆賞體驗。所以在讀書方法之外，更重要的，我期望愛樂的讀者心中能預設一個先後順序：先聽過音樂，再來看書，看書之後，再回頭去聽音樂。

殷于涵

2004年3月24日

欧洲重要音樂中心圖

圖版1.大衛彈奏風琴圖

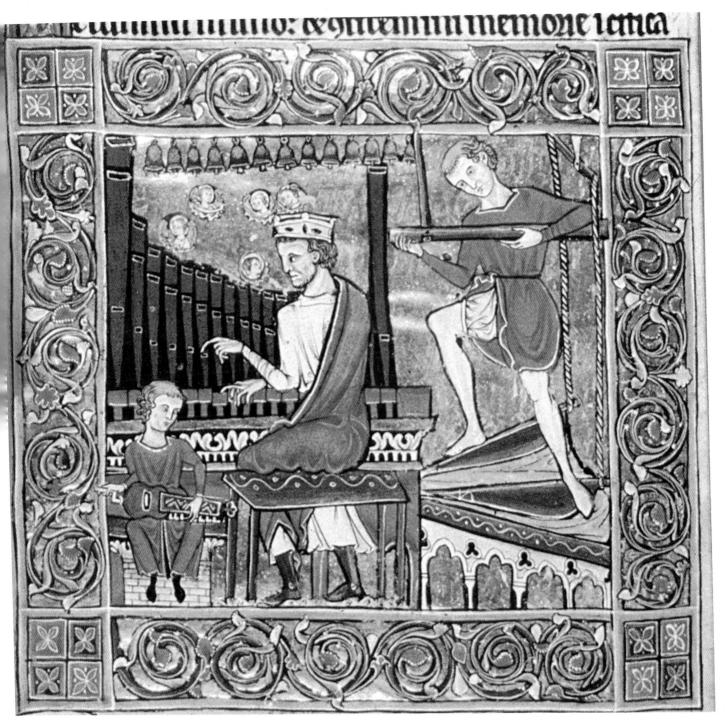

◆圖片說明：
大衛王彈奏小型管風琴，與其合奏的是手搖琴和敲弦琴。上圖出自約於一二七〇年用英語寫成的《拉特蘭舊約詩篇》中的畫像（屬於第73頁上所提到的那種彩飾華麗的手稿類型）。倫敦大英圖書館藏。

◆背景解說：
大衛原本是個牧童，後來成為以色列的王。在猶太教和基督教的音樂傳統裡，大衛占有重要的地位。相傳他是聖經舊約詩篇的作者，也是個音樂家。聖經舊約詩篇的頌唱是基督教禮拜儀式的核心部分，因此詩篇集的抄本成了中世紀手抄本裡最普及的一種，出現在詩篇集扉頁的通常是音樂家形象的大衛。

圖版2.聖歌紐碼譜

◆圖片說明：
十二世紀到十四世紀
出版，用德語印刷的
本篤會對唱聖歌集中
的一頁紐碼譜（見第
2頁和第76頁）。卡斯
魯厄，巴迪謝斯州立
圖書館藏。

◆背景解說：
現今我們所認識的西
洋古典音樂是從西元
六世紀左右開始的。
當時的教會機構，擔
任著發展音樂的重要
角色。聖歌的手抄
本，不僅讓天主教會
的儀式有了標準化的
參考，也讓西方音樂
正式開花結果。這張
彩繪華麗的手抄本圖
片顯示了西方音樂與
宗教之間密不可分的
關係。

圖版3.世俗歌曲之手抄本

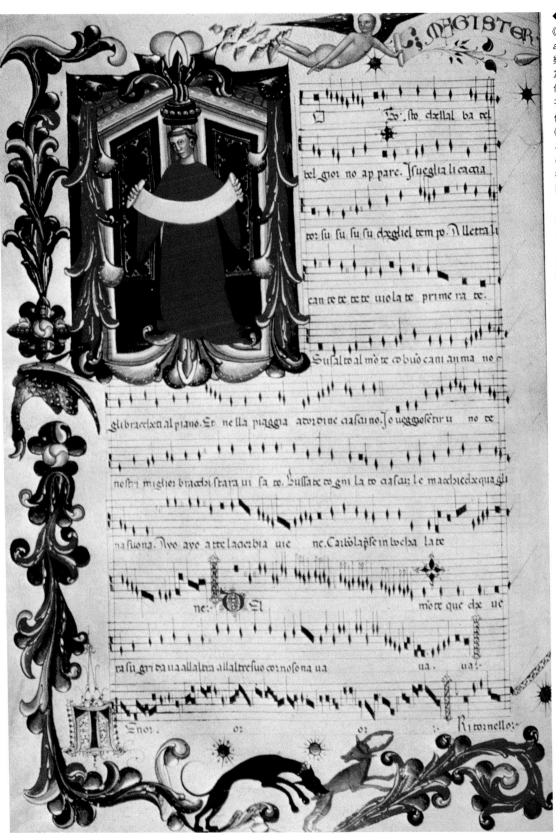

◆圖片說明：

《獵歌》（*Tosto che l'alba*）（參見第85頁）樂譜。左上角附有認為是本曲的作曲家費倫切的肖像。

刊載於1415-1419年佛羅倫斯出版的《*Squarcialupi*手抄本》（*Squarcialupi Codex*）。佛羅倫斯梅迪奇·勞倫齊安娜圖書館藏。

◆背景解說：

在文藝復興時期的兩百年間，各類藝術以其特有表現方式體現著共同的追求，亦即關注的焦點從宗教轉移到「人」的身上，如將圖版2與圖版3做一比較，除了可以看到記譜法的演化之外，音樂類型及樂譜上的畫像主題亦有所改變。隨著統治的權力由教會轉向君主或國王，貴族成為藝術的主要贊助者，也是藝術家的「衣食父母」。

圖版4.情歌手

◆圖片說明：
施泛高：《曼內西歌曲手抄本》中的微型畫。這是大約一三二○年日爾曼主要的情歌手手抄本之一（見第76頁）。海德堡大學圖書館藏。

◆背景解說：
中世紀的音樂創作不只限於教會以內。教會以外的世俗歌曲，與宗教歌曲之間差異甚大。世俗歌曲通常加上樂器伴奏而非無伴奏的清唱，其歌詞使用方言而非拉丁文，內容與愛情有關，由遊歷於歐洲各宮廷之間的貴族騎士所創作。這些「行動音樂家」通常統稱為「吟遊詩人」（minstrel），活躍於十一世紀末至十三世紀之間。

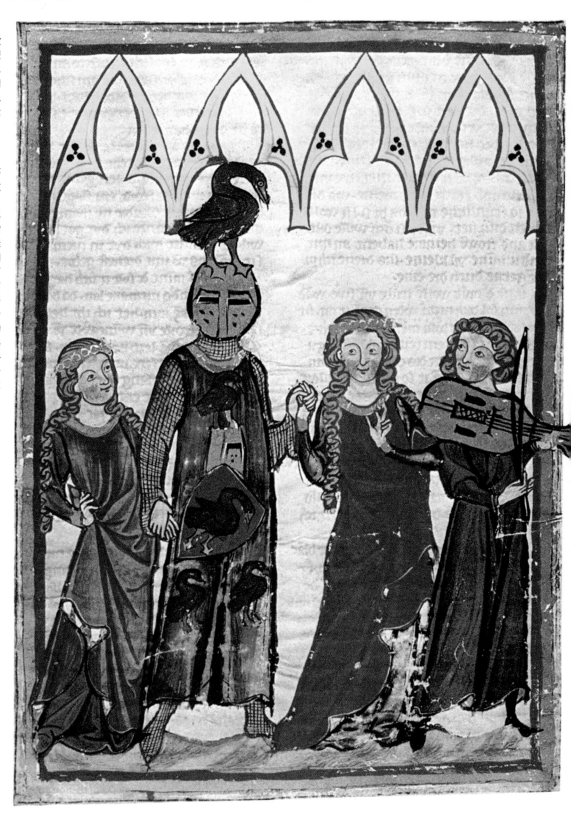

圖版5.禮拜儀式一景

◆圖片說明:
教堂禮拜儀式:《時令書》中的微型畫,十五世紀,巴黎(關於彌撒曲,參閱第65頁)。倫敦大英圖書館藏。

◆背景解說:
在整個天主教世界裡,彌撒一直是最重要的儀式。彌撒曲的基本形式大致由五個樂章構成,將彌撒的大部分經文配上音樂來唱誦。複音音樂時代的偉大作曲家,無不致力於為彌撒譜曲,他們用「定旋律」來鞏固其彌撒曲的統一性。從音樂的角度來看,這些作曲家的貢獻在於,使得彌撒曲從儀式性的目的提升到藝術性的層次。

圖版6.勃艮地宮廷樂舞

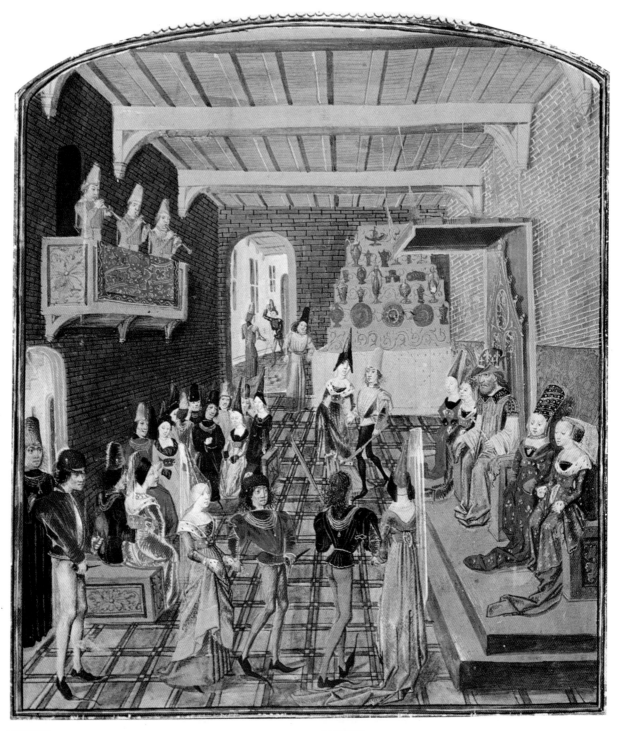

◆圖片說明：
勃艮第宮廷走廊中在樂師伴奏下的低步舞（參閱第96頁）。沃倫所著《英國花絮史》中的微型畫（1470）。維也納奧地利國家圖書館藏。

◆背景解說：
十五世紀的勃艮第，處於音樂史上的尼德蘭時期，是人文薈萃之地，連續幾任的統治者皆雅好藝術，吸引了當時許多偉大的音樂家來此地尋求發展，而形成所謂的「尼德蘭樂派」。雖然勃艮第在歷史上只是個短暫存在的政治實體，但其在文化方面的影響卻遠播到歐洲各地，例如在勃艮第宮廷流行一時的芭蕾舞蹈，十六世紀末即傳入了臨近的法國。

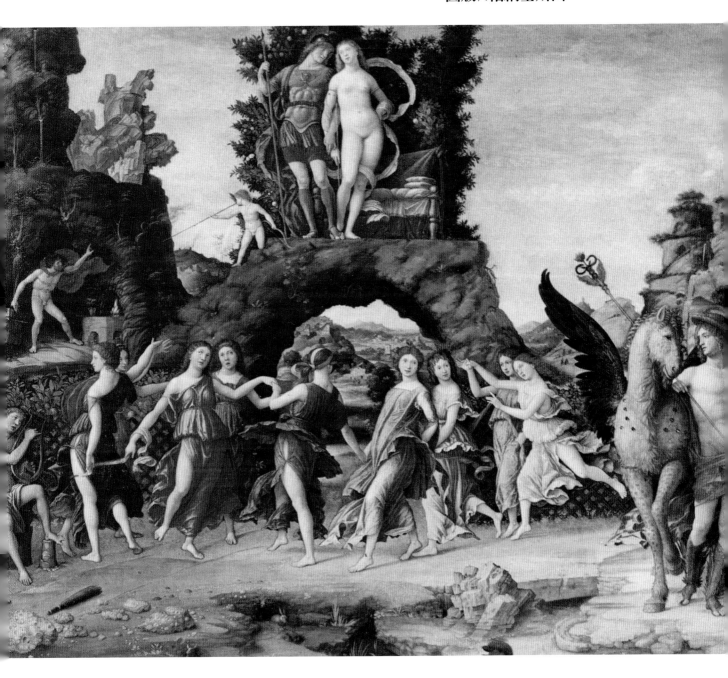

◆圖片說明：

《帕納塞斯山》，曼迪那（約1431-1506）為伊莎貝拉‧埃斯特在曼都瓦的書房所繪作品之一，現存於巴黎羅浮宮。這是文藝復興時期出現的古典時期風格的繪畫作品。帕納塞斯山是培育藝術的九位繆斯之棲居地。

◆背景解說：

帕納塞斯山位於希臘，在古代是屬於阿波羅（左下方彈奏著里拉琴〔lyre〕者）和九位繆思女神（司文藝、音樂、美術的女神）的居所，因此傳統上被認為是詩歌與音樂聖境的象徵。福克斯（J. J. Fux, 1660-1741）的音樂理論名著《古典對位法》（Gradus ad Parnassum, 1725）一書，書名直譯即為「通往帕納塞斯的階梯」。

圖版8.音樂會

◆圖片說明：

人聲、魯特琴和無鍵長笛三重奏（樂曲已考證出是塞米西的一首香頌《賜給你快樂》（*Joyssance vous donneray*）（見第101頁）。此畫名為《音樂會》，十六世紀「女性半身像大師」維也納畫家羅勞的作品。

◆背景解說：

長笛是一種歷史悠久的樂器，其源流可追溯到古羅馬甚至更早以前。如圖所示，長笛屬於「橫吹」的笛類。早期的長笛一般是木製，在文藝復興時期，它只是簡單的、帶有六個音孔的圓柱形管子，擔負著伴奏聲樂的功能。魯特琴則是十六世紀時廣受歡迎的樂器，有一個平面的共鳴箱板和一個缽形或稱為梨形的琴身，常用來獨奏、歌曲伴奏或合奏。

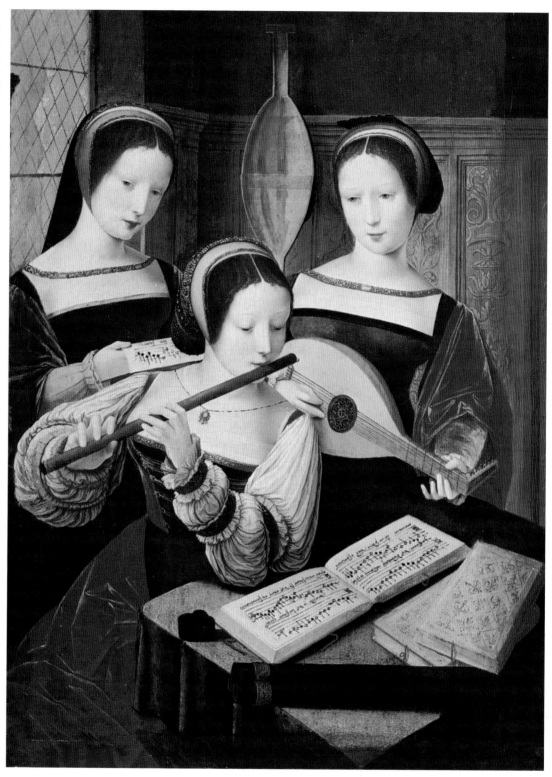

◆圖片說明：
樂師們以長笛和魯特琴演奏複音香頌（見第123頁）：繪畫《妓女圍繞著的紈袴子弟》中的細部（十六世紀），作畫者不詳。巴黎卡納瓦萊博物館藏。

◆背景解說：
「香頌」（chanson）一詞為法文的「歌曲」之意。這類型的曲目大多數是寫給三個聲部，意即用一個人聲加上兩件樂器或者兩個人聲加上一件樂器的「多聲部香頌」。其主要的伴奏樂器有長笛及魯特琴等，如圖版8和圖版9所示。香頌是流行於十五和十六世紀的世俗歌曲。

圖版10.幕間劇的服裝設計

◆圖片說明：
波翁塔倫蒂為在梅迪奇家族的費南多與佛羅倫斯洛林家族的克里斯蒂娜結婚慶典上演出的「幕間劇」中諸神和星象設計的服裝（1589），（參見第92頁和第134頁）。佛羅倫斯國家圖書館藏。

◆背景解說：
梅迪奇家族（Medici family）不僅是文藝復興時期佛羅倫斯當地的統治者，他們對於藝術的品味及贊助，也對藝術的發展發揮著相當的影響力。例如當時的宮廷娛樂節目「幕間劇」（intermedio），結合了音樂、舞蹈、戲劇和演說等，即為歌劇的先驅之一。可以說，歌劇是在佛羅倫斯的宮廷裡「長成」，到了一六三七年威尼斯有了大眾歌劇院之後，它才「走進人群當中」。

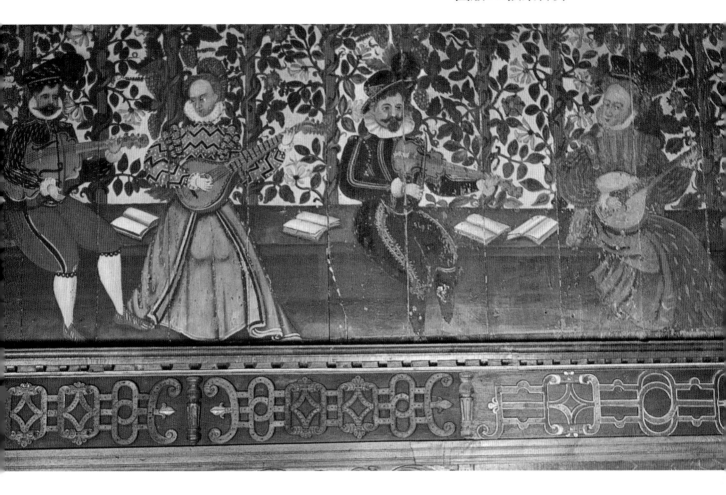

◆圖片說明：
演奏維奧爾琴、西滕琴和魯特琴的樂師們：橫向飾帶的細部（約1585），藏於約克郡吉靈城堡大廳（參見第101頁）。

◆背景解說：
文藝復興時期以前的西方音樂歷史，幾乎是圍繞著聲樂曲為中心而發展的歷史。到了十六、十七世紀，器樂逐漸脫離聲樂而獨立：器樂曲不再只是聲樂作品的改編曲，並且開始有作曲家嘗試創作專門寫給樂器的音樂。當時的室內合奏音樂，有將同類家族樂器編組的概念，這一點深受人聲合唱的影響。

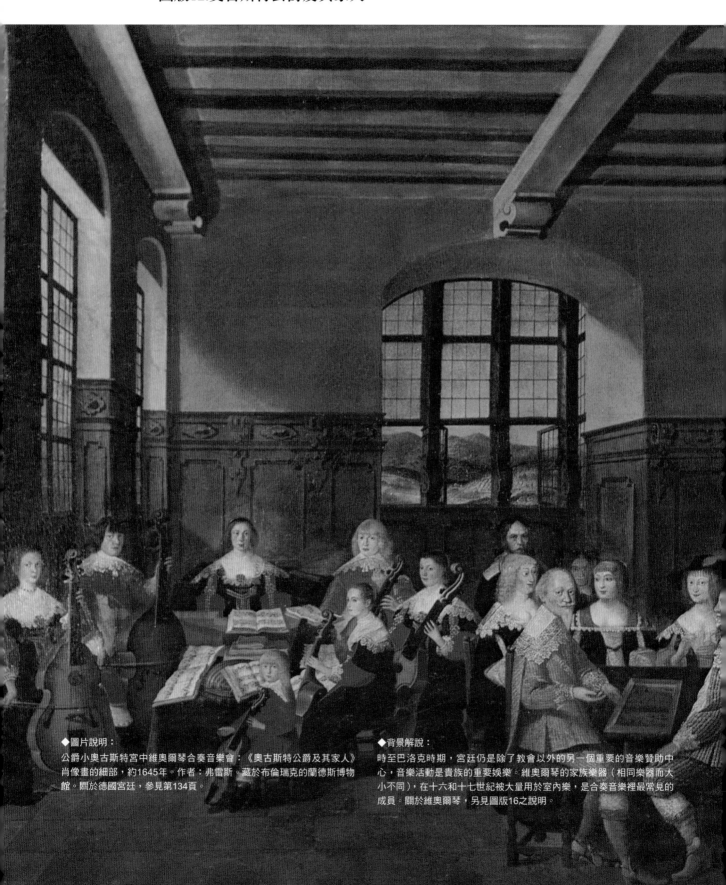

圖版12.奧古斯特公爵及其家人

◆圖片說明：
公爵小奧古斯特宮中維奧爾琴合奏音樂會：《奧古斯特公爵及其家人》肖像畫的細部，約1645年。作者：弗雷斯。藏於布倫瑞克的蘭德斯博物館。關於德國宮廷，參見第134頁。

◆背景解說：
時至巴洛克時期，宮廷仍是除了教會以外的另一個重要的音樂贊助中心，音樂活動是貴族的重要娛樂。維奧爾琴的家族樂器（相同樂器而大小不同），在十六和十七世紀被大量用於室內樂，是合奏音樂裡最常見的成員。關於維奧爾琴，另見圖版16之說明。

◆圖片說明：
《佛羅倫斯宮的樂師》，加比亞尼（1652-1726）作。藏於佛羅倫斯的皮蒂宮。一首小提琴與大鍵琴奏鳴曲（參見第57、134頁）。

◆背景解說：
為一件樂器和數字低音樂器所寫的奏鳴曲，稱為「獨奏奏鳴曲」，這類奏鳴曲特別受到演奏大師們的青睞，因為他們能從中獲得表現其技巧才華的機會。由於巴洛克的時代精神強調「對比」，大鍵琴以其表現幅度較寬、表現力較強，從而取代了魯特琴的地位，成為巴洛克時期主要的數字低音樂器。含有使用數字低音的寫法，是巴洛克音樂的典型。

圖版14.狄多之死

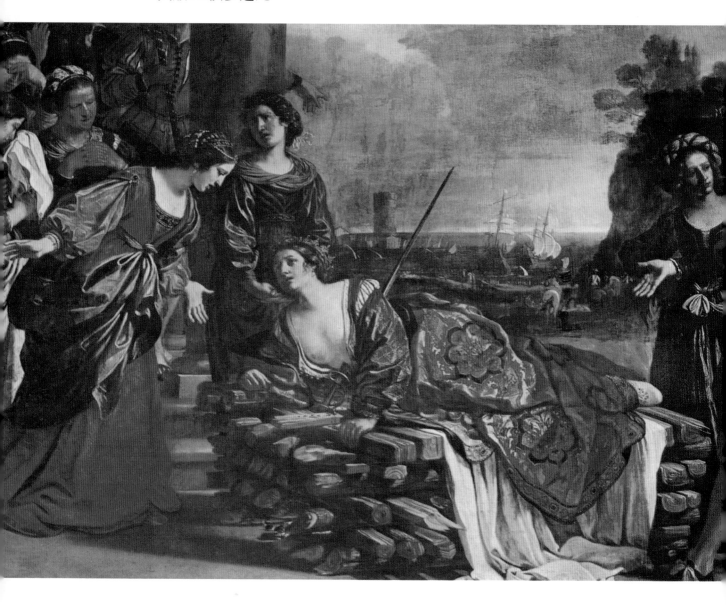

◆圖片說明：
《狄多之死》，圭爾奇諾（1591-1666）畫（參見第155頁），羅馬斯帕達
畫廊藏。

◆背景解說：
早期的歌劇，由於採用古希臘神話或悲劇為題材，使得其中的悲劇性格
相當重。例如普賽爾的《狄多與阿尼亞斯》，即是以北非古國迦太基傳說
的愛情故事為背景，在歌劇中，狄多之死，是情節發展的最高潮。狄多
死去前所唱的悲歌，在音樂上以「半音下行」代表了悲傷、以「頑固低
音」象徵著不可違抗的命運。

圖版15.伊斯曼寧宮的音樂會

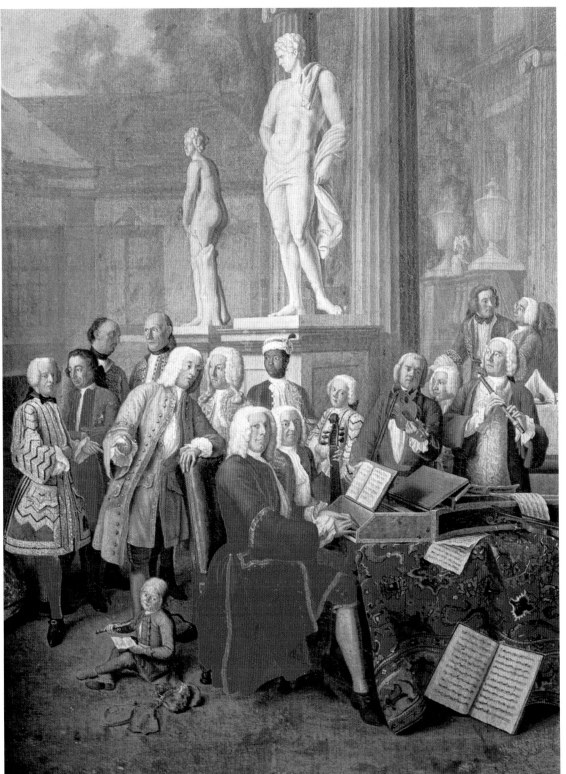

◆圖片說明：

《伊斯曼寧宮的音樂會》：霍雷曼的繪畫（1731）的細部。慕尼黑拜恩國家博物館藏者在演奏如泰勒曼的《餐桌音樂》（Musique de Table）一類的音樂（見第174頁）。

◆背景解說：

大鍵琴的外形，乍看之下與今日的平台鋼琴相似，但其實它的發聲原理與鋼琴不同，鋼琴是擊弦樂器，它是彈撥樂器。將本圖與圖版13、圖版16及圖版22相互對照可以發現，巴洛克時期的器樂合奏（於宮廷內表演）場合，幾乎清一色使用大鍵琴擔任數字低音的伴奏聲部。

圖版16.亨利耶塔夫人演奏維奧爾琴

◆圖片說明：

《亨利耶塔夫人演奏
維奧爾（琴）》。納蒂
艾爾（1685-1766）
畫。凡爾賽博物館
藏。亨利耶塔夫人是
路易十五的女兒。法
國維奧爾琴的傳統，
見第161頁。

◆背景解說：

十八世紀以後，雖然
維奧爾琴的功能在歐
洲其它地方被大提琴
所取代，在法國卻培
養出屬於這件樂器的
特殊而精緻的獨奏傳
統，庫普蘭就曾為低
音維奧爾琴寫下一些
樂曲。當時的法國作
曲家在音樂方面採取
的裝飾法，與路易十
四時代及其後攝政時
期的法國藝術與像俱
那種矯飾華麗的洛可
可風格相類似。

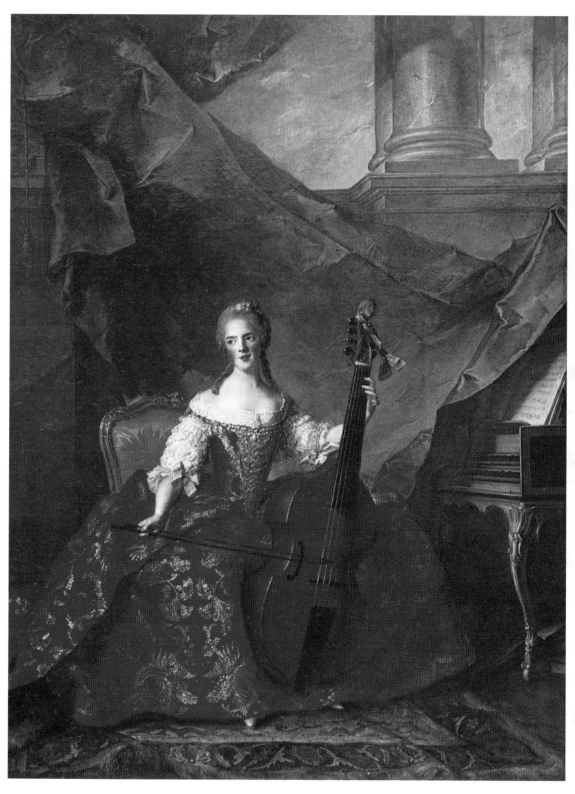

圖版17.朱比特與賽墨勒

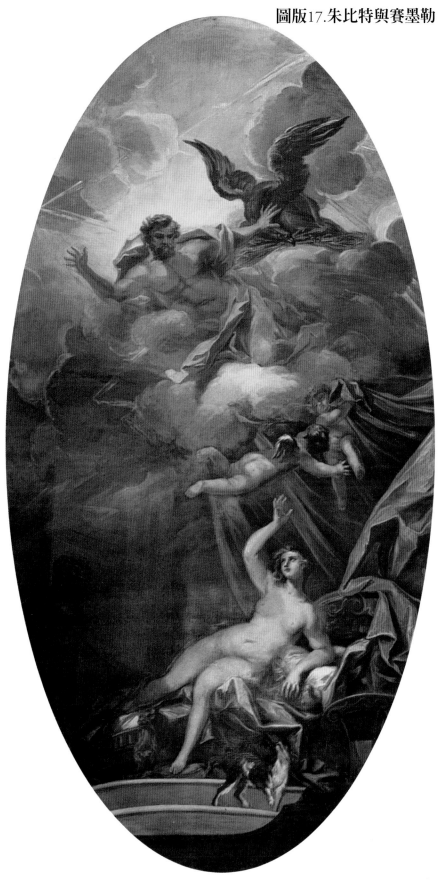

◆圖片說明：
《朱比特與賽墨勒》，
倫敦肯辛頓宮國王畫
室天花板上的油畫
（1722-3），作畫者：
肯特（見第208頁）。

◆背景解說：
一生周旋於達官貴人
之間的韓德爾，其創
作歷程總在「藝術性」
和「市場性」之間尋
找平衡點。歌劇事業
慘敗之後，韓德爾將
創作重心轉向神劇。
他晚年在《賽墨勒》
（Semele）進行以歌
劇風格來寫神劇的實
驗，然而這齣神劇演
出時的市場反應卻是
相當冷淡，要一直到
近代，它的藝術價值
才獲得應有的肯定。

圖版18.艾茲特哈查宮

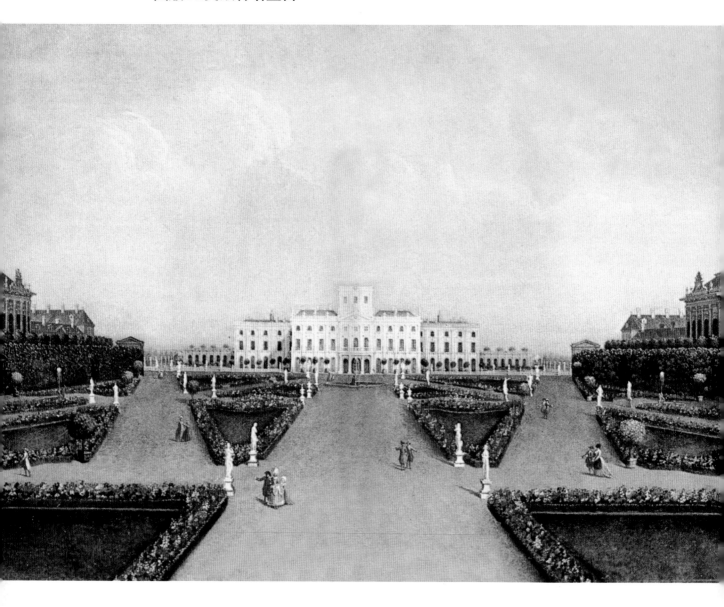

◆圖片說明：
艾茲特哈查宮（花園的正面，左方剛好看到歌劇院），派西畫（1780）
（見第225頁）。

◆背景解說：
艾斯特哈基家族具有贊助藝術的悠久傳統。海頓的職業生涯有大半輩子
在這支貴族的宮廷裡服務，一待就是三十年，在這麼長的歲月裡，他可
以不必有物質生活上的顧慮，而將全付心力放在創作音樂上，這也是為
什麼海頓是維也納古典樂派三位大師（海頓、莫札特、貝多芬）當中作
品最多的一位。「艾茲特哈查」是艾斯特哈基家族在一七六○年代建造
的新宮，宮內有一座歌劇院。

圖版19.威尼斯一處宮廷內的音樂會

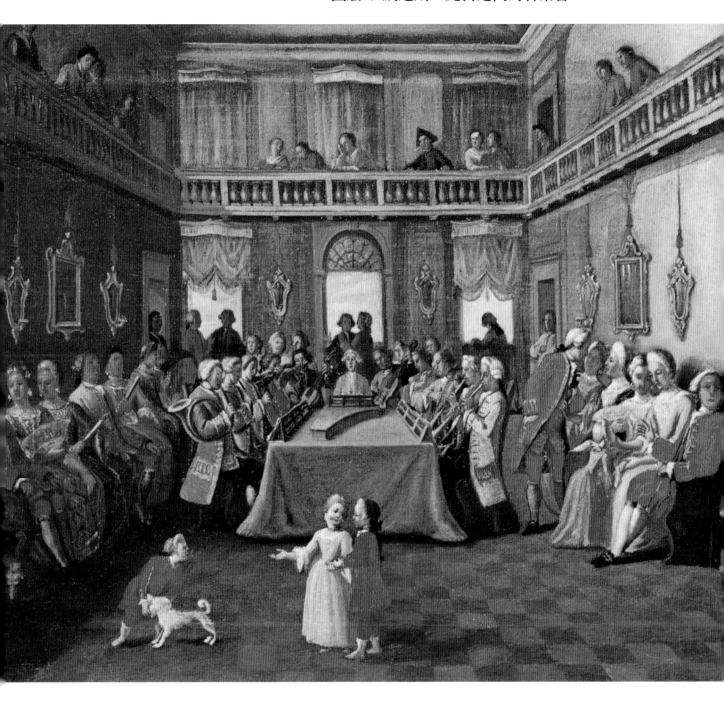

◆圖片說明:
《威尼斯一處宮廷內的音樂會》,十八世紀油畫,作者佚名。卡薩‧葛東尼收藏,威尼斯。一支早期的管弦樂團。

◆背景解說:
管弦樂團的形成,可追溯到十七世紀晚期和十八世紀早期,當時正式的音樂家團體開始受雇於歌劇院和宮廷內演奏。管弦樂團的規模,取決於贊助者或雇用機構的財力、所演奏的音樂種類和演出場地的大小。早期管弦樂團的組成樂器,從圖中略可窺見一斑。欣賞音樂表演,是握有權力的貴族展示自己品味的奢華娛樂之一。

圖版20.葛路克伉儷

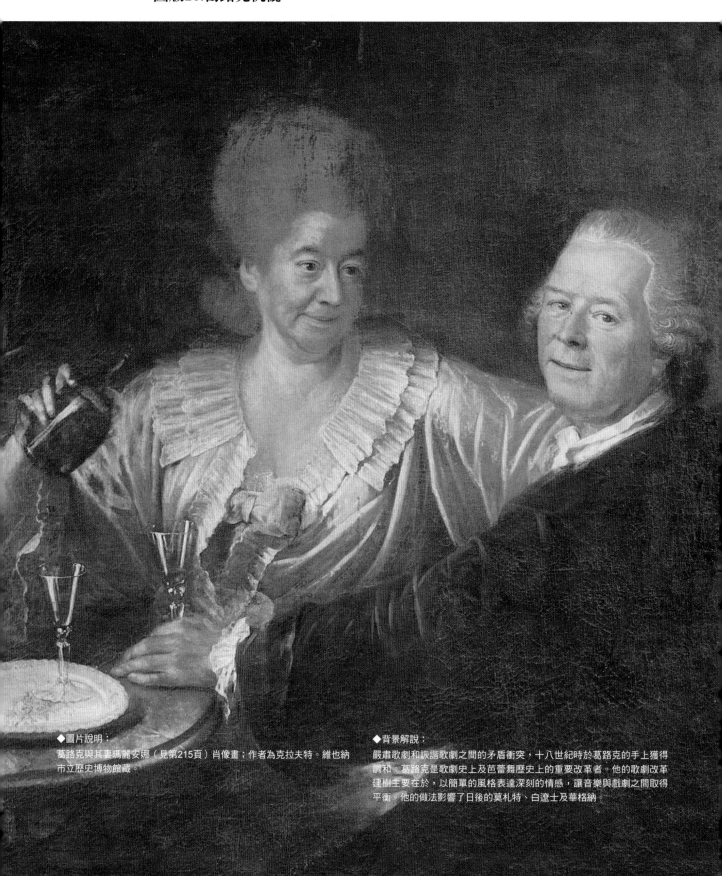

◆圖片說明：

葛路克與其妻瑪麗安娜（見第215頁）肖像畫；作者為克拉夫特。維也納市立歷史博物館藏。

◆背景解說：

嚴肅歌劇和詼諧歌劇之間的矛盾衝突，十八世紀時於葛路克的手上獲得調和。葛路克是歌劇史上及芭蕾舞歷史上的重要改革者。他的歌劇改革建樹主要在於，以簡單的風格表達深刻的情感，讓音樂與戲劇之間取得平衡。他的做法影響了日後的莫札特、白遼士及華格納。

圖版21.佛賀茶花園

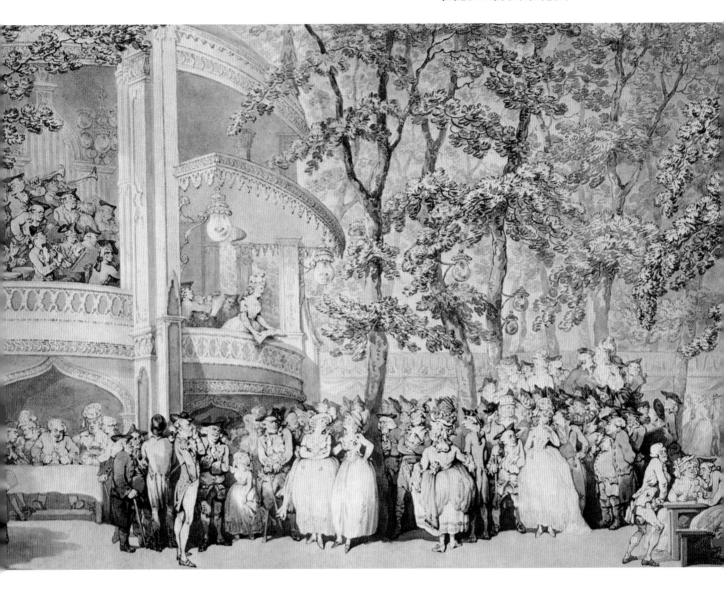

◆圖片說明：
倫敦最著名的遊樂花園佛賀茶花園（見第214頁）：水彩畫，1784，作者為羅蘭森。倫敦維多利亞與艾伯特博物館藏。

◆背景解說：
十八世紀的倫敦人，在佛賀茶花園這一類的遊樂花園裡喝茶賞樂，就像今天的大眾在戶外聽流行音樂巨星的現場演唱會一樣。工業化的過程當中，音樂亦成為一種可買賣的商品，人們在公開娛樂表演的場合聽到喜歡的樂曲，也能夠買回家「自彈自唱」，藝術音樂與大眾音樂的「跨界」交流，隨著當時音樂出版業的興盛而更加頻繁。

圖版22.宗教清唱劇排練

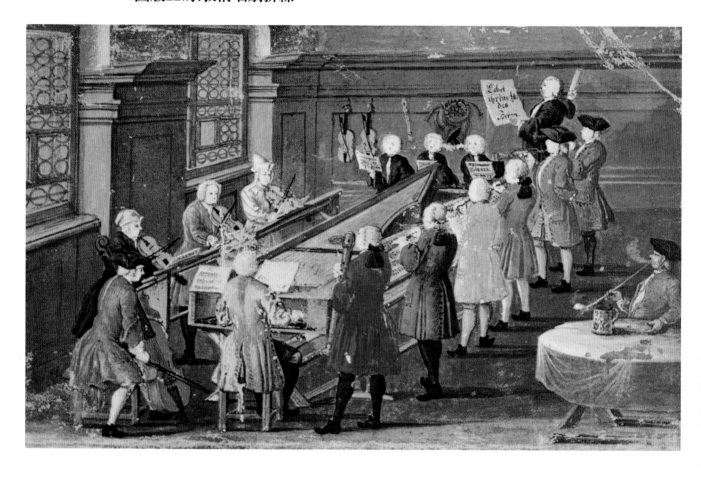

◆圖片說明：

一場宗教清唱劇的排練（見第63頁）：水粉畫，作者佚名。見於一本家庭畫冊，紐倫堡日耳曼國家博物館藏。

◆背景解說：

廣義而言，清唱劇可分為世俗的和宗教的兩類。J. S. 巴哈的宗教清唱劇，是此一音樂類型的最高成就，遂使得後來一般提到「清唱劇」一詞時，通常指的是路德教派的宗教清唱劇。十八世紀的清唱劇，其配器如圖所示，包括有：弦樂群、幾件管樂器和數字低音樂器。

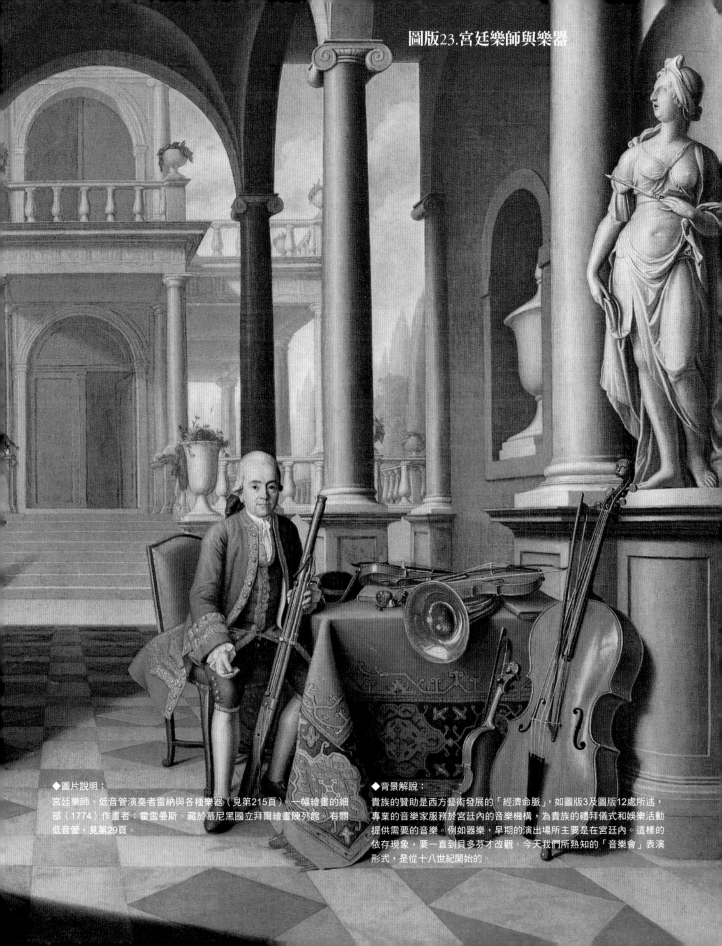

圖版23.宮廷樂師與樂器

◆圖片說明：
宮廷樂師、低音管演奏者雷納與各種樂器（見第215頁）一幅繪畫的細部（1774）作畫者：霍雷曼斯。藏於慕尼黑國立拜爾國繪畫陳列館。有關低音管，見第29頁。

◆背景解說：
貴族的贊助是西方藝術發展的「經濟命脈」，如圖版3及圖版12處所述，專業的音樂家服務於宮廷內的音樂機構，為貴族的禮拜儀式和娛樂活動提供需要的音樂。例如器樂，早期的演出場所主要是在宮廷內。這樣的依存現象，要一直到貝多芬才改觀。今天我們所熟知的「音樂會」表演形式，是從十八世紀開始的。

圖版24.喬治、伯爵考珀三世與戈爾家族

◆圖片說明：
樂師演奏大提琴和方型鋼琴（見第215頁）。繪畫《喬治、伯爵考珀三世與戈爾家族》的細部。作者者佐法尼（1733-1810）。耶魯不列顛藝術中心。方型鋼琴在十八世紀後期的英美是最普及的家庭鍵盤樂器。

◆背景解說：
對於十八、十九世紀出身良好的年輕仕女來說，「學音樂」（特別是學鋼琴）是一項讓她在社交場合上展現優雅氣質具有加分效果的才藝，但不可否認的，也有許多在音樂方面真正才華洋溢的傑出女性音樂家。這個時代對於音樂這門行業的性別分工觀念，亦可從此圖窺知一二。

◆圖片說明：

《魔王》，約一八六○年，史溫德畫（見第276、281頁）慕尼黑沙克畫廊藏。

◆背景解說：

浪漫主義思潮，主要是反映十八世紀末、十九世紀初英國工業革命所造成的人文價值及社會的變革。浪漫風格，追求的是一種主觀的、不尋常的、陰暗的、誘惑的、未可知的，並展現在對於神秘、魔力、超自然事物的興趣。舒伯特在一八一五年以歌德的詩《魔王》所譜寫的歌曲，它的題材、生動且熱烈的表達，是浪漫主義精神在音樂上的具體實踐。

圖版26.白遼士肖像

◆圖片說明：

白遼士：肖像畫（1830），作者西格諾爾（見第320頁）。羅馬梅迪奇別墅。

◆背景解說：

在擴大音樂的表現範圍方面，沒有人做得比白遼士這位浪漫樂派作曲家更淋漓盡致。他用「固定樂想」來表示確定的對象或意義，有意識地創作「標題音樂」，開發新的富於感官刺激的管弦樂聲響效果，《幻想交響曲》就是他的代表作品。他與李斯特及華格納被歸為「新德意志學派」。

圖版27.布商大廈及凱魯比尼作品之導奏

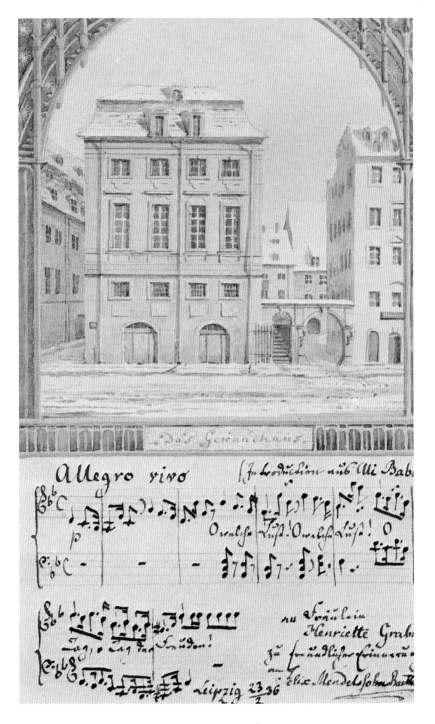

◆圖片說明：

萊比錫的布商大廈：孟德爾頌於1836年的水彩畫（包括凱魯比尼《阿里巴巴》導奏中的低音聲部，該作品在孟德爾頌第一次指揮的音樂會上演出──見第301頁）。美國國會圖書館藏，華盛頓。

◆背景解說：

孟德爾頌出生於漢堡的銀行家家庭，家境富裕，接受過完整的藝術教育，一生「幸福」，是西洋音樂史上少見的「好命」音樂家。他的音樂一如他的畫作，優雅、細緻、勻稱而工整，表現出一種具有古典美的浪漫。一八三五年，他獲聘為萊比錫布商大廈管弦樂團的指揮，他一直擔任這一職位直到去世為止。

圖版28.史卡拉歌劇院內景

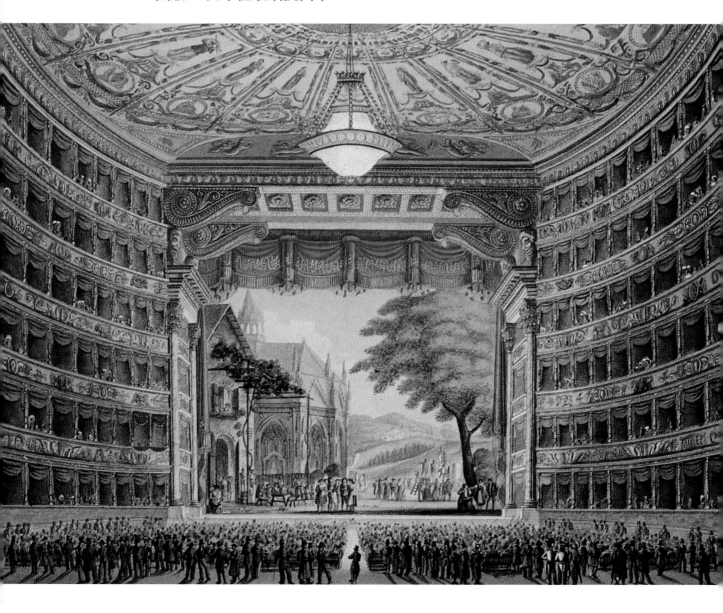

◆圖片說明：

米蘭史卡拉歌劇院內景：油畫，約1830年，見第330、333頁。米蘭史卡拉歌劇院戲劇博物館藏。

◆背景解說：

米蘭的史卡拉歌劇院，由建築家Giuseppe Piermarini（1734-1808）設計，一七七八年八月三日開幕，因為建址原本是史卡拉聖瑪莉亞（S Maria della Scala）教堂的所在而得名。啟用後隨即成為義大利最著名的歌劇院。作為十九世紀義大利歌劇發展的主要中心之一，這裡是許多重要歌劇舉行首演的第一選擇，歌唱家夢想一夜成名的舞台。圖中所繪為一九四三年以前的史卡拉。

圖版29.《卡門》首演時的舞台設計

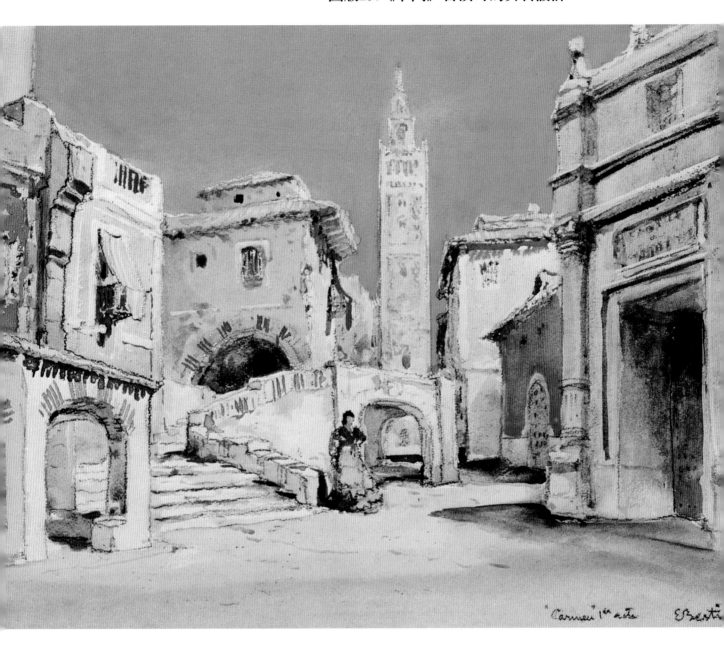

◆圖片說明：
比才的《卡門》在1875年於喜歌劇院首演時（見第330頁），伯爾廷為其所作的第一幕舞台設計。巴黎歌劇圖書館藏。

◆背景解說：
《卡門》奠定了比才在西洋音樂史上的地位。它的劇情寫實，女主角卡門（次女高音）的形象鮮明，音樂絢麗多彩充滿西班牙風，堪稱是歌劇史上的一個里程碑。一八七五年《卡門》首演時遭到失敗且飽受抨擊，而比才也於歌劇首演的廿三天後即以卅六歲之齡英年早逝，但是之後《卡門》「由黑翻紅」，一九〇四年甚至創下一年內一千場次的演出紀錄。

圖版30.歌劇《金雞》聲樂譜扉頁

◆圖片說明：

林姆斯基—高沙可夫的《金雞》聲樂樂譜第一版的扉頁（1908，莫斯科）。見第376頁。

◆背景解說：

十九世紀後半葉，隨著民族主義抬頭，歐洲邊陲地區（東歐、北歐）的國家或民族，感受到中西歐（德義法英等國）音樂勢力的強大，遂讓他們升起一種想要表現自己的強烈意念，於是繼文學之後，音樂也開始興起民族主義，發展出「國民樂派」。國民樂派作曲家，將他們本土的素材融入到音樂裡。林姆斯基—高沙可夫即是俄羅斯國民樂派的代表人物之一。

圖版31.奧費

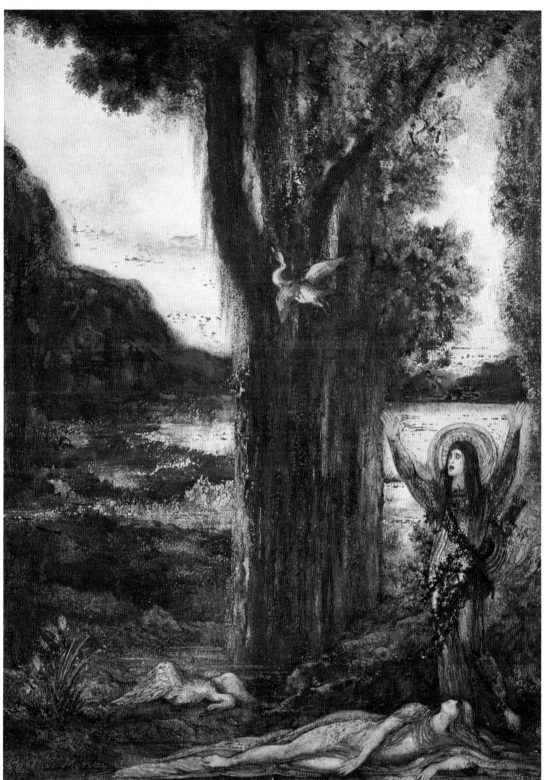

圖版32.《托斯卡》中的一幕

◆圖片說明：
普契尼的《托斯卡》在1900年於羅馬科斯坦齊劇院首演第一幕中的一景（見第420頁）。作畫者為霍恩斯坦。紀念明信片。

◆背景解說：
相較於擅長表現歌劇之戲劇性的威爾第，普契尼則擅長發揮歌劇的抒情性。即使在《托斯卡》這樣寫實的歌劇裡，普契尼仍用他的抒情寫出優美的詠嘆調。這種寫作風格，讓他的音樂在描述楚楚可憐的苦情女子（如：《波希米亞人》的咪咪、《蝴蝶夫人》的小蝶及《杜蘭朵公主》的柳兒）時特別感人。

第一章　音樂的要素

　　在每一個社會、每一個歷史時期，男人們和女人們都創造了音樂。他們唱歌，他們隨著音樂跳舞；他們在莊嚴的儀式上、在輕鬆的娛樂活動中使用音樂；他們在田野和森林中，在教堂、寺廟中，在酒吧、在音樂廳和歌劇院中聽音樂；他們不但用他們自己的嗓音創造音樂，而且利用一些自然界物體，並透過敲擊、摩擦，以及吹奏它們來創造音樂；他們用音樂激發集體情緒──使人興奮、使人平靜、使人增強鬥志，使人潸然淚下。音樂活動不是一種無足輕重的活動，也不是一種奢侈活動，它是人類生活中重要的、不可缺少的一部分。

　　每一種人類文化都從它的需要、歷史和環境中，尋找到一種音樂風格和表現這種風格的方式。例如在非洲的黑人，那裡的土著民族整體而言比其他地區的民族，在掌握精細複雜的節奏上有更強的能力，而且由於那裡極其需要遠距離的快速傳達訊息，那裡的音樂文化與鼓和擊鼓法之間的關係，比在世界上其他任何文化中更為密切。

2.歡樂夫人在圓舞中領舞：洛里斯和默恩的《玫瑰傳奇》（約 1420）中的微型畫。維也納奧地利國家圖書館藏。

印尼的「鑼群文化」（gong-chime culture）的存在，是由於該地區在青銅時期形成了它的音樂風格。乳鑼（gong）這種印尼最主要的樂器，實際上是分別編成的鑼群。東方的古代宮廷文化——例如中國和日本，印度和越南——都培育出一種高度精緻而優雅的音樂傳統，不過農民使用的音樂則簡單得多。本書主要論及的西方（歐洲與美洲）音樂中，各種音樂傳統主要來源於古代教堂使用的儀式聖歌（chant）、國王和貴族宮廷中發展形成的精緻音樂形式，以及工業化帶來的更廣泛聽眾的需要，還來源於電子時代的技術——與此同時，農村人口和較晚近的工業城市郊區人口中，出現了一種屬於他們自己的、更為通俗的，亦即更為流行的音樂傳統（參見第十一章）。

那麼，音樂是什麼？曾有這樣的定義：「音樂是有組織的聲音。」樂音是有規律的空氣振動的產物，當聽到它時，人耳內部會產生一致的振動。噪音則相反，它是不規律的空氣振動。在前面提到的敲擊、摩擦和口吹中，敲擊可能產生樂音，也可能產生噪音，這取決於被敲擊的物體和它振動的方式。通常，摩擦或彈撥一條繃緊的弦，或者使一個空氣柱發生振動會產生樂音。任何一件音樂作品，即一首樂曲都是由數量非常大的樂音組成，以精心安排的形式供人欣賞。

音樂的基本結構形式有三個：「節奏」，它在時間上控制音樂的運動；「旋律」，它意味著樂音（音符）的線性排列；「和聲」，它處理不同樂音同時發聲的關係。另外，還有其他重要成分，例如音色與織度。我們將對這些依次加以討論，不過我們需要先從記譜法的簡述開始，以便能夠使用它的表現和形態來圖示說明我們的討論。

記譜法

在沒有文字的社會裡，樂曲的記譜法是不需要的，也不存在產生它的任何可能。所有的樂曲都是透過耳朵傳遞的，一代人透過聽老一代人的演唱和演奏學會許多曲調。在一段時期裡，這種傳授方式在我們有了文字後的西方社會裡，曾被宗教歌曲使用過。但是，為了使各種曲調能夠得到儲存、重現及傳播，最終不得不設計出一套系統，來說明樂曲應如何演唱或演奏。最初的設計是一套可以寫在歌詞上面或下面的細小符號（紐碼記譜法〔neumes〕），它們以符號方式表示很多不同標準的小音群。不過，在不同的文化中也發明了許多不同的、適合每種文化所喜愛的音樂的記譜法，通常都是建立在當地書寫形式的基礎上。很多記譜系統都不是告訴演奏者奏出哪個音樂，而是告訴他在演奏時把手指放在樂器的哪個位置上，以奏出所要發的音。這類記譜系統（把位記譜法〔tablature〕）現在仍廣為使用，特別是為吉他所採用。

音高

任何樂曲的記譜法都必須表達出兩個事實：首先是一個音的音高，第二是它的時值。對於音高，我們把音界定為高的或低的。在西方的標準記譜系統中，音樂的記譜法用音符在顯示固定音高的五線譜上的位置，說明每個音的音高。例 I.1 的五線譜左端有一個符號（稱為譜號 " clef "，它規定了調—— clef 是調的法文），它所在的水平線上音高是固定的。這是字母 G 的傳統書寫符號，它的意思是從下往上數第二線代表了稱作 G 的音符（它的產生是每秒振動約三百九十次，或如現在一般稱之為 390赫茲）。這個 G 譜號也稱作「高音譜號」（treble clef）。譜表上現出的第一個音符表示G 音，後面的音符連續上行，構成了一個音階，這些音符交替地處在線上和各線之間

例 I.1

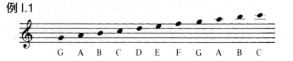

G A B C D E F G A B C

的空間上。當樂曲需要超出五線譜的頂線或底線時，就添加一些另外的短線（稱作「加線」），如我們在例 I.1 中看到的為最後三個音符所加的線。音高較低的音樂記入 F 譜號即低音譜號，記在往上數第四線上的符號表示音符 F，它是高音譜號 G 下面第九個音。中音譜號 C 寫在高音和低音譜號的中間，是為中音樂器記譜用的。例 I.2 標出了在高音譜號和低音譜號，以及靠近兩者的音符。這些音符按照字母順序向上排列，以 A 開始直到 G，然後再重複這一序列。

　　自從古希臘時代以來，科學家和音樂思想家一直從事音高的研究。因在幾何學上

例 I.2

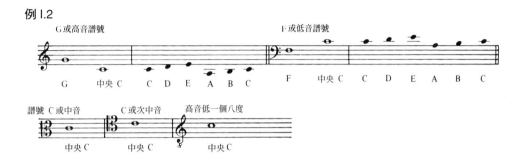

八度

的發現而著名的數學家畢達哥拉斯（Pythagoras），據信是第一個發現關於音程的基本事實的人。最簡單的音程是八度：相隔八度的音聽起來似乎是同音再現。如果你演唱或演奏一個音階，第八個音使你清楚地但又難以確定地感覺到它就是第一個音的「同一個」音，只是比較高。當男人與女人一起歌唱時，男人很自然地比女人低一個八度，女聲使用高音譜號，男聲一般使用低音譜號。

　　畢達哥拉斯發現在相隔一個八度的兩音之間存在著一個 2：1 的自然比率。一條兩英尺的弦在使其振動時，會產生一定的音高，長度減半成一英尺時，保持同樣的張力，結果其音高高一個八度——或者使其張力增加一倍（保持其長度），其音高也是高一個八度。這同樣適用於一根空氣柱，兩英尺的管子所發出的音要比一英尺的管子發出的音低一個八度。我們現在從振動的角度，對此現象獲得理解（畢達哥拉斯及其追隨者那時還沒有這方面測量的方法）：長弦或長管子所產生的振動，在速度上是短弦或短管子的二分之一。大部分管弦樂團給他們樂器調音時所用的音是 A，該音為 440 赫茲（這是例 I.1 中的第二個音），比該音低一個八度的音為 220 赫茲，比該音低兩個八度的音為 110 赫茲，比該音高一個八度的音則為 880 赫茲。在現代標準鋼琴（譯註：七又三分之一組八度）上最低的音是 27.5 赫茲的 A，最高的 A ——高七個八度——為 3520 赫茲。人耳所能分辨出的樂音是差不多低於最低 A 一個八度的音，再低就變成只是隆隆聲了，而可分辨的高音是高於鋼琴上最高音兩個八度以上的音。

音階

　　例 I.1 所示各個音符，在鋼琴鍵盤上是白鍵，它們構成了所謂的「自然音階」。在它的八個音之間的七個音程，是由五個全音音級（一個全音，即兩個半音）和兩個半音音級組成的，半音音級出現在 E — F 和 B — C 之間。這種音階一直使用到進入中世紀以後相當長的時期。然後，中間音級開始使用。如鋼琴鍵盤圖（例 I.3）所示，自然音階的五個大的音級之間插入了黑鍵。在 C 和 D 中間的音稱作升 C（記譜為 C♯）或稱作降 D（記譜為 D♭）。這說明了八度是如何被分為十二個平均音級（或稱半

例 I.3

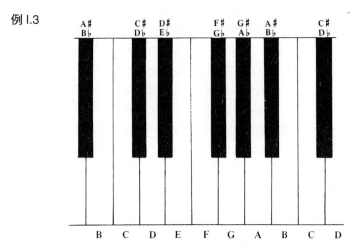

音），這十二個平均音級構成了所謂的「半音音階」（見例 I.4）。升、降記號稱作「臨時記號」，與這兩記號相反的是還原記號（♮）。

例 I.4

音程　　　在眾音之間沒有比相隔八度的兩音之間關係更為密切的了，不過有些音程（正如其名稱所示）在感覺上，要比另一些更近一些。畢達哥拉斯不僅發現了 2：1 的八度關係，還發現了五度相隔的 3：2 關係和四度相隔的 4：3 關係（見例 I.5）。在音階中各音之間的基本音程，都具有簡單的數字比率。這些音程都是按照它含有的音符的數量，從最下面的音數到最上面的音而加以判定：八度是八個音，從一個 A 到下一個 A，五度是五個音（A—E），二度是兩個音（A—B）。有些音程——二度、三

例 I.5

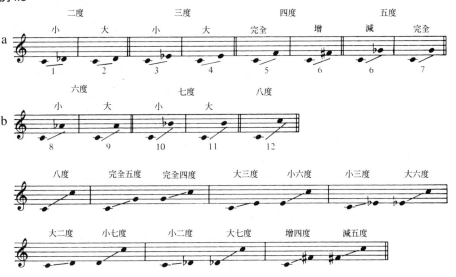

度、六度和七度——需要辨別其是「大音程」還是「小音程」，因為它們可能包含著不同數量的半音。例如 C — E 是一個大三度，是由四個半音組成的，而 D — F 是由三個半音組成的，所以是小三度。當四度音程和五度音程分別由五個半音和七個半音組成時，被稱為完全四度和完全五度。在白鍵組成的自然音階中有一個四度（F — B）和一個有六個半音的五度（B — F）被分別稱為「增」四度和「減」五度。例 I.5a 列出了從 C 向上不同數量半音的各個音程，例 I.5b 列出各個音程與它們的倒影。

西方大部分有歷史價值的音樂，都使用由一個八度中的七個音構成的自然音階，不過在需要時，也加用另外五個半音中的音。過去百年來，特別是在像華格納（Wagner）和德布西（Debussy）兩人的作品中，以及在這兩位作曲家作品問世以來的作品中，使用額外的半音已經愈來愈常見了。實際上，在二十世紀已經發明了以平等使用所有十二個半音的原則為出發點的作曲系統。

傳統上，西方把一個八度分為七個音和十二個音，這雖有其合乎自然規則的科學根據，但不具有普遍性。很多民間文化把一個八度分為五個音（稱為「五聲音階」），最為人所熟悉的五聲音階旋律的例子是歌曲《驪歌》（*Auld lang syne*）。五聲音階被廣泛使用，例如在中國、非洲的一些地區和東南亞，而且在大量的歐洲民謠中使用。另外，也發現了把一個八度劃分得更加複雜的方法，例如在印度有各種廿二音音階，不過在那些廿二音音階中，以及有人曾提出的卅一音音階中，音符變得如此密集，人耳很難聽辨出它是哪個音。比半音小的音程也曾在歐洲使用過，特別是為東歐人（他們在他們的某些民間音樂中發現了「微分音」〔microtones〕），和像美國人約翰·凱基（John Cage）一樣的現代實驗作曲家們所使用。

節奏

「節奏」是音樂的最基本要素，某些音樂系統其實只用節奏。繪畫和建築依賴空間，而音樂依賴時間。我們對音樂的「時間」感受，首先與有規律的律動的確立有關（自然界和日常生活中有許多律動的模式，如人的心跳、呼吸和行走，或鐘表的滴答聲），其次是與使用的重音和音的長短有關，用重音和音的長短可以構成各種組合。

律動、速度　　對作曲家來說，表現他音樂的節奏結構——亦即為音符定時值——最通常的作法是標出「節拍」，小即用一個約定俗成的字，可能是義大利文（見次頁表）來提示速度，儘管他可以更精確，並以節拍器的記數法規定每分鐘內需要的確切拍數（節拍器是一個有發條裝置的擺錘，帶有刻度以便設定不同的速度），然後作曲家還要標明拍子的組合，是二拍一組、三拍一組，還是四拍一組（這幾種拍子組合最為常見）：

一二　一二　一二　……
一二三　一二三　一二三　……
一二三四　一二三四　一二三　……

（「一」表示重拍，在四拍組合中有一個較輕的次重音落在第三拍上）

速度記號	
prestissimo	最急板
presto	急板
allegro	快板、歡樂地
vivace	活潑地
allegretto	稍快板
moderato	中板
andantino	小行板
andante	行板
larghetto	甚緩板
largo	最緩板
adagio	慢板
lento	緩板
grave	極緩板

義大利文的術語是主要用於表示速度者，因為在速度記號開始被使用時，正是義大利作曲家主導歐洲音樂的時期。這些術語中沒有一個有嚴格的含義，其中有幾個與其說是表示速度，不如說是表示情緒。

還有許多術語用以修飾速度記號，下面所列是最重要的：

assai	很、甚
molto	很、甚、頗、極
poco	稍微
più	更加
meno	較小的、較少的、不太多的
ma non troppo	但不過分地

下列記號表示速度的逐漸變化：

rit.（=ritenuto, ritardando）	漸慢
rall.（=rallentando）	
accel.（=accelerando）	漸快

節拍

　　　　用這種方法計數就知道一首樂曲的節拍，即拍子和拍子的組合了。人們透過節拍這一已知的背景，聽到樂曲的實際節奏。在某些種類的音樂，如舞蹈音樂、大型群體合唱的音樂，尤其是現在的流行音樂中，往往都十分強調拍子。進行曲是二拍子的一個好例子——因為，很明顯我們都有兩條腿。人們所熟悉的二拍子樂曲有《她繞著山而來》（*She'll be Comin' Round the Mountain*）和《綠袖子》（*Greensleeves*）。圓舞曲總是三拍子，其他例子有《星條旗》（*The Star-Spangled Banner*）和《天使初報聖誕佳音》（*The First Nowell*）。四拍子的有《齊來崇拜》（*O Come, All Ye Faithful*）、《可愛的馬車，來吧，來到人間》（*Swing Low, Sweet Chariot*）和《老鄉親》（*Way Down Upon the Swanee River*）。試著哼唱這些歌曲中的幾首，同時想一想其節奏和重拍是會有收穫的。另外，建議再試唱一些你知道的其他歌曲，以增強你的節奏感。有些音樂

根本就沒有拍子：早期教會聖歌往往在演唱時沒有節拍，而是按經文歌詞來定它的節奏（我們不知道早期教會聖歌最初是否這麼唱的）。另外，還有一些非西方和一些先進的西方音樂的樂種沒有節拍。

在我們看樂譜時，如果音符的音高是「垂直的」成分，那麼橫的成分就是節奏。我們已經看到在五線譜上一個音符的高度如何表示它的音高；音符沿著五線譜的水平距離，表示它在何時發出聲音，讀時從左至右，如同讀西方文字。

節奏記譜法　　近代的節奏記譜法的要點，據信是十三世紀的作家科隆的佛朗科（Franco of Cologne）設計出的。他提出一系列不同形狀的音符，以表示不同的時值。這些音符的形狀經過七個世紀當然有了變化，不過其原理和某些細節仍然保留下來。他的兩個

例 I.6

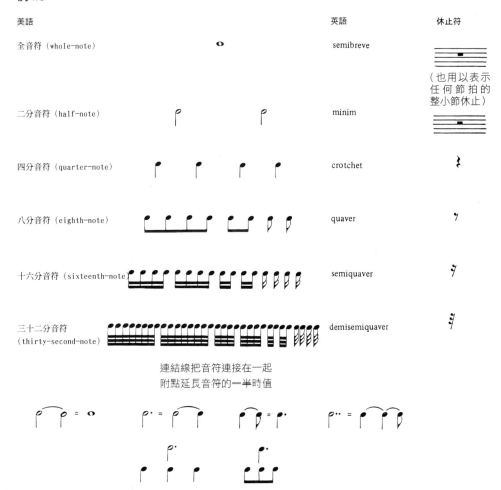

美語		英語	休止符
全音符（whole-note）		semibreve	（也用以表示任何節拍的整小節休止）
二分音符（half-note）		minim	
四分音符（quarter-note）		crotchet	
八分音符（eighth-note）		quaver	
十六分音符（sixteenth-note）		semiquaver	
三十二分音符（thirty-second-note）		demisemiquaver	

連結線把音符連接在一起
附點延長音符的一半時值

美語中音符以數學上的比例長度命名（德語也如此），英語與歐洲其他大部分國家的語言則保留了相當一些原拉丁語的名稱。

八分音符和時值更短的音符可以用「橫槓」表示（如例 I.6 左方所示）以提高識別度，並指明拍子的組合。用「橫槓」表示的音符集合，只要符合拍子的劃分法，可以更短些（如例子中間偏右方所示），否則也可以分別隔開寫出（如例右方所示）。注意「符尾」符號：四分音符沒有，八分音符是一個「符尾」，十六分音符是二個「符尾」等。

主要的音符時值，一個是長的（拉丁文為 longa ，現稱長音符），一個是短的（拉丁文為 brevis ，現稱二全音符），另一個為快速樂段使用的半個短音符（semibrevis ，現稱全音符）。有時，兩個短的對應一個長的（或兩個半短的對應一個短的），有時是三個短的對應一個長的。幾個世紀以來，音符的長度已逐漸變慢了。因此，今天最長的基礎音符是古時的半個短音符，稱作一個全音符（whole-note）即英語中的 semibreve 。在連續的音符時值之間，我們現在以固定的 2：1 比率系統，取代了 2：1 或 3：1 的變動比率。但是，為了能夠把音符時值一分為三，又必須制定臨時措施。為此，我們有了在音符後面加一附點的額外慣例，一個附點增加一個音符時值的一半。例 I.6 列出了標準的音符時值。樂曲的記譜法不僅要為音符，而且還必須為無聲的地方規定確切的長度，因此又有了一套在長度上與音符時值相等的休止符。

拍號

正規拍子在記譜上是用拍號來表示。拍號由上下兩個數字組成，它置於樂曲的開頭處，用以告訴表演者該樂曲中拍子是如何組合的，以及每拍的時值為何。下面的數字表示單位：（最普通的）4 代表一個四分音符，2 代表一個二分音符，8 代表一個八分音符（有時可能用 16 甚至 32 ，但十分罕見）。上面的數字代表每一小節（measure 或 bar）內有多少個該單位，每一小節都由垂直的小節線分隔開，每一小節的第一個音符具有自然的拍子的重音。

最常見的拍號是 4/4（常常用它的同義符號 C 來記譜，這個符號是早期拍子符號系統的一個遺跡，有時它被看作代表「普通拍子」〔common time〕）。例 I.7 列出了 4/4 拍子一小節的一些典型的音符時值組合。另外，在一小節兩個四分音符和一小節兩個二分音符中，經常使用的拍號是 2/4 和 2/2（或者其同義符號 ₵）。無疑地，最普通的三拍子拍號是 3/4。所有這些拍號都是我們所說的「單」拍子，因為它們的單個拍子可以一分為二。然而，如果單個拍子需要一分為三，並需要成為帶附點的音符，那麼它又被稱為「複」拍子，其中最常用的是 6/8 拍子。這意味著每小節有六個八分音符

例 I.7

分作兩組，每組三個。6/8 拍子是二拍子（《綠袖子》一曲所使用的拍子），但又是一個複合二拍子。9/8 和 12/8 是標準的複合三拍子和複合四拍子。所有最常用的拍號都列在例 I.8 中。

旋律

旋律一直被定義為一系列「音樂上富有意味，連續而循序進行的樂音」。確實，在大部分人的觀念中，旋律是音樂的核心。音樂才能方面沒有哪一種比得上能寫出優美、富有表情而令人難忘的旋律，受到那樣高的珍視。

任何使人感覺到的一連串樂音，都可以看作是一個旋律——從兒歌到一行教會聖歌，從一首民間舞曲到史特拉汶斯基（Sravinsky）宗教作品中稜角分明的音樂，從巴哈（Johann Sebastian Bach）的一個賦格主題，到上週最熱門的歌曲。不過，一般說

3.運動中的節奏：指揮家布列茲在排練，一九七一年。

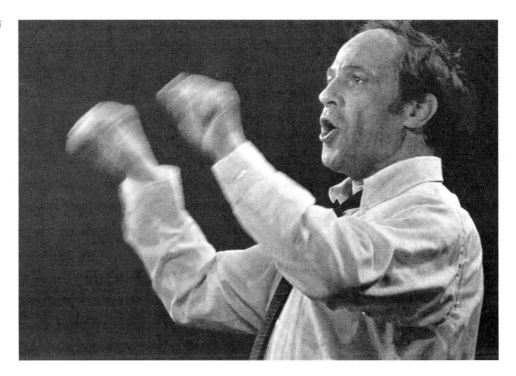

例 I.8

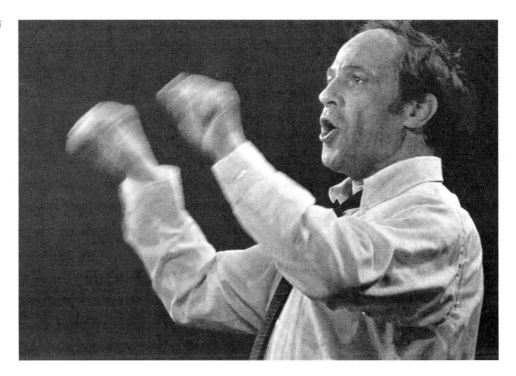

來，我們想到旋律時，首先想到的是優美悅耳、一段能夠迅速地表達自己，並能清晰地留在人們的記憶中的音樂。在這個意義上來說，我們剛剛所舉出的例子，有些可能就不合格了。因此，我們目前的討論主要涉及到較為有限的旋律概念。

例 I.9 列出四個旋律：《星條旗》，曲調是十八世紀後期一位名叫 J. S. 史密斯（J. S. Smith）創作的；傳統歌曲《驪歌》；十五世紀的《一個武裝的人》（*L'homme armé*）和舒伯特（Schubert）一八一五年創作的《野玫瑰》（*Heidenröslein*）。其中每個旋律都是由若干短句組成的，有的設計為一問一答，有的設計為短句的反覆或重複。這四個例子都是聲樂旋律，因此它們在音樂與歌詞之間存在著一種關係；多半是一個樂句對應詩詞的一行。《星條旗》由兩小節和四小節的樂句組成，其形式為 2+2+4，因此每一對短句是由一個長句作對答。這樣構成的第一組緊接著被重複一遍，然後是一個

例 I.9

a
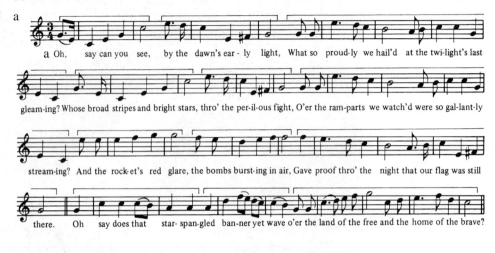

b
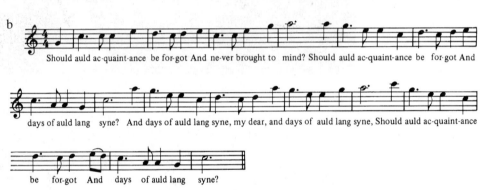

c
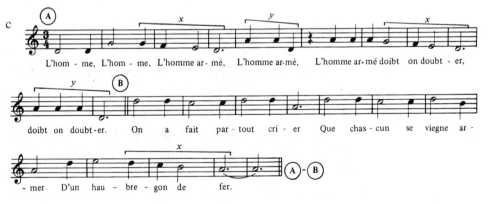

歌詞大意：武士們，武士們，誰敢猶豫？四面八方的人都在呼喊——每個人都應該穿上鐵甲武裝起自己。

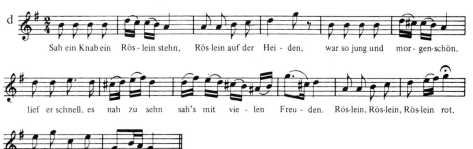

歌詞大意：一個男孩看到了一棵長在荒野上的小玫瑰，它的鮮嫩和清新吸引著他跑了過去。他看到它後感到十分喜悅。那是一棵長在荒野上的紅玫瑰。（此後的歌詞是，小男孩走過去要摘那朵玫瑰花，那花刺威脅著他。他摘下了它而那花刺也深深刺入了他的手。小男孩久久忘不了這朵生長在荒野上的紅玫瑰。）

兩小節的模進（一個在較高音高上重複的樂句，或像在這裡的較低音高上重複的樂句）。隨之而來的樂句又在句尾迴響起前面聽到的音調。最後，結束句在即將結束前，以一個重拍上的高音把樂曲帶到了一處明顯的高潮。使用向上跳躍的樂句和帶附點音符的節奏，是意在鼓舞人心的樂曲的典型手法（例如與法國國歌《馬賽曲》〔*Marseillaise*〕相比較）。

《驪歌》的樂句結構就簡單多了，它是 4+4+4+4。不僅如此，它的最後一個四小節與第二個四小節幾乎完全一致，而第三個四小節與第一個四小節也極為相近。各樂句的節奏也是始終如一，不過它們在很大程度上，是由歌詞的韻律所決定的。

另外兩個旋律可能不是那麼為大家所熟悉。《一個武裝的人》是獲得廣泛流行的最早的旋律之一，十五世紀和十六世紀的作曲家們圍繞它建立起全部的作品。這首曲子的作者已不可考，或許它來自民間。它的結構十分靈巧，樂句比其他三首旋律較少方整性，其形式是 4+1，4+2；4+4+4；（第一段的反覆）。標出 x 和 y 的各組，儘管不完全一致，但有助於明顯地使旋律具有統一性——節奏上也是如此，第二段的四小節樂句與開頭的四小節幾近一致。其整體形式是 A－B－A（正如我們將在第三章中所看到的），這是所有各種音樂和各個時代的音樂中普通的形式。

在舒伯特的歌曲《野玫瑰》中，開頭的四小節樂句之後是一個答句，答句的開始與前句相同，此後在第二小節中透過把 C 改為 C♯ 呈現了一個新的轉折（twist），並在到達「落腳點」（point of rest）之前，透過增加另外的兩小節，又呈現了另一個新的轉折。再後是兩個二小節的樂句，其中第一句明顯地是對第三和第四小節的呼應，這一樂句把樂曲的落腳點從 D 移到 G。注意在臨近結束前處在高音（上有延長記號，演唱者可以稍作停留）上的樂曲高潮點，還要注意全曲旋律線的平穩進行，它傾向於從一個音符到另一個音符的級進，而不是跳進。這種寫法稱作「級進」，通常用於輕柔、抒情的氣氛。而帶有許多跳躍的「跳進」旋律，則用以製造較為強健、有力的效果。

在已經討論過的這些歌曲的基礎上，我們可以提出一些關於旋律的整個要點（雖然也許有必要研究更多的旋律，這樣我們甚至可以看到西方音樂旋律特點的幾乎全部變化）。首先，我們可以看到旋律是由一個一個的樂句組成。樂句通常是兩個或四個小節；作曲者常常力求使樂句在長度上有某些變化，並試圖使長句和短句獲得平衡。

第二，在開頭聽到的音樂，會在後面某處再現，這一再現可能是直接的重複，或者是作為另一對比樂句的呼應。第三，在旋律進行過程中，會有一些適當的落腳點，有些是瞬間的，有些則強有力地明確許多，這些落腳點被稱作「終止式」（cadence，此字仿照拉丁語詞「落下」的意思）。另外，實際上在旋律結束時總有一個最終的落腳點，亦即最後的終止式。第四，在旋律進行過程中，可能重現一些旋律模式或節奏型態或兩者兼具，它們給予樂曲一種明顯的統一感。第五，在臨近結束前，常常出現一個上行的樂句和一個高音作為某種高潮點。

終止式

我們將在本書後面的章節中，回到旋律這一題目上，並討論它在音樂史上各個時期不同的特點。特別是在第三章中，我們將討論有關大型音樂結構中旋律——從擴展的到片斷的各種類型——的作用。

調、調性

在討論音樂曲式時，一個特別重要的問題就是調性，即在一首音樂作品中安排各種要素，以使音樂連貫而有凝聚力。如果你聽或者演奏我們剛剛討論過的這四首曲子中的任何一首，並在結束前不久突然停止，你會發現你本能地而且明白無誤地知道最後一音應是哪個音。樂曲好像被一種吸力引向一個特定的音。如果像前兩首旋律那樣，最後一音是 C，樂曲就被說成「C 調」。如果我們把《星條旗》的開頭音提高一個音，寫成 A 而不是 G，並保持所有各音之間的關係不變，這首樂曲將結束在 D 上而成了 D 調，我們可能已把樂曲從 C 調移調到 D 調。

主音、屬音

然而，這不僅是最後一個音的問題。旋律是 C 調，這樣就會影響其中每一個音所扮演的角色。C 是中心音，即主音，但是 G 佔有幾乎同樣的重要地位：注意旋律是如何行進落在 G 音而處在歌詞"light"和"fight"上，後面又（更加堅決地）處在歌詞"there"上——而且正是一個 G 音在結束前構成高潮（在歌詞"free"上）。當樂曲是 C 調時，G 被稱作屬音，並總是作為主音明顯的替代音來使用——整體而言，除了非常短小的樂曲，作曲者一般都會不時地改變調性中心即轉調。當然，這些都同樣適用於不同的音高，對於 A 調的音樂，其屬音是 E，而對於降 E 調，屬音則是降 B。任何旋律，甚至任何音樂作品都可以從一個音高移調到另一個音高，在不改變其內部音符之間的關係時，它聽起來只是高了一些或低了一些。

在前文我們看到自然音階（diatonic scale）是由與鋼琴上白鍵相同的一列音符組成的。這一組七個不同的音高（八度重疊音不計算在內）在進入中世紀相當長的時期內，一直是音樂的基本材料，而且現在仍然能夠滿足所有在調上不加任何變化音的音樂的需要（例如《驪歌》沒有一個臨時記號〔accidental〕，而《星條旗》在轉向 G 調時才在 F 音符上加了升記號）。鋼琴上的白鍵構成了 C 大調。在 F 音符上都加升記號，就構成了 G 大調；再把 C 音都加升記號就變成了 D 大調。或者把所有 B 音降半音就產生了 F 大調。這一加上升記號和降記號的過程，每一種可以連續用到六個——六個升記號是 F♯ 大調，六個降記號是 G♭ 大調（這是同一調的不同說法，因為在鋼琴上 F♯ 和 G♭ 是同一音）。於是產生了一個「調的五度圈」（circle of keys），如例 I.10 的圖示。該圖列出每一調的「調號」：譬如作曲者想用 D 大調寫音樂時，所有的 F

調號

音和 C 音都需要升高半音，所以為了避免每次都得費力地把它們寫出來，就在開頭處標出它們的調號，讓人知道所有規定的升半音或降半音都要始終遵守。

大調、小調

至此，我們只討論了各種大調——其中，當所用的音符與鋼琴上的各個白鍵相同，音樂就會被引向 C 音。然而，有些運作起來則不同：當使用同樣選出來的一些音時，音樂不是引向 C 音而是引向 A 音。這些是各種小調。在一首小調作品中，調性中心音是它的大調作品的調性中心音下方的小三度音（三個半音）。a 小調稱作 C 大調的關係小調（relative minor），而 C 大調稱作 a 小調的關係大調（relative major）。事實上，即使調號相同，音階也不會相同：例如在 a 小調中，如果要使旋律線條流暢的話，G 音（還有比它低一些的 F 音）常常需要升半音。例 I.10 中列出了與各個大調相關的小調。例 I.9c《一個武裝的人》，儘管它產生於大、小調還未建立起來的時期，但是它近似一首小調作品。它的第一段（和最後一段）都結束在 D 音上，如果是一首大調作品，那兩段將被預期結束在 F 音上（中間一段也將是結束在 A 音而不是 C 音上）。一般認為小調音樂較憂傷、較嚴肅，也許在性格上比大調更咄咄逼人（不過，當然也有很多憂傷的大調音樂和歡樂的小調音樂）。

轉調

從我們已看到的一個調與其屬調之間的特殊關係，以及從例 I.10「調的五度圈」中，我們會清楚地認識到，有些調之間比另外一些調之間關係更密切。當 C 是主音時，G，如我們所見，是主要的互補性音。不過，F 與主音關係也很密切——在降記號這邊的一級（即在例 I.10 中逆時針方向），G 則是在升記號這邊的一級（而 C 當然是 F 的屬音，所以我們稱 F 為 C 的下屬音）。一首 C 大調作品很可能首先轉入 G 大調，但也大可轉入 F 大調，轉入 a 小調，以及轉入 G 大調和 F 大調的關係小調（e 小調和 d 小調）。作曲者採用這種調的變化是為了情緒上的對比，且有助於建立一首作品

例 I.10

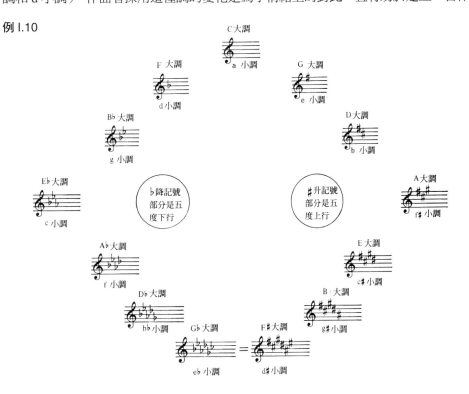

的形式——因為，調的改變是能被聽眾所察覺到的，並在作品各段之間造成自然的劃分。在一首較長的作品中，或一首作曲者希望產生戲劇性效果的作品中，通常轉入較遠的調（一些從作品主音開始，沿「調的五度圈」循環至很遠的調）。這一變化過程稱為「轉調」。

　　在一六○○年前後，調性開始被認為是音樂創作的一個重要的成分。不過，遠在此之前，主音（tonic 或稱 home note）的影響力，已是作曲中的一個重要因素。然而，在使用 A－B－C－D－E－F－G 這一自然音階時，主音並非總是 C 或 A。早在古希臘時期音樂理論家們即已設計了一系列「調式」（mode），在這些調式中，各音符之間的全音音級和半音音級的位置不同，每一調式都有它自己的名稱，和它本身被人們想像的表情特性。中世紀的理論家對此產生興趣，並且也設計了一套調式（他們賦予其希臘名稱），一共有六個調式，其全音音級和半音音級與結音（final note）有著不同的關係。例如，多里安調式（Dorian mode），當所用的都是白鍵時，以 D 作為它的結音。中世紀和文藝復興（Renaissance）時期的作曲家們，也敏銳地感覺到每一調式不同的表情特性。

調式

和聲

　　到目前為止，我們似乎一直把音樂當作單一的聲音線條進行討論。其實，過去近千年以來，在西方世界幾乎所有創作出的藝術音樂都包含著兩個或更多同時發出的聲音，此種聲音的結合有一專有名詞稱作「和聲」。

　　在西方音樂中，最早的和聲形式（和聲主要是西方音樂的現象）起源於教會聖歌，那時在一起歌唱的人並非是全體僧侶，而只是其中的一些僧侶，同時另外一些人唱著不同的東西——通常是一個固定的音，或者是隨著聖歌旋律平行進行（見例 I.11）的音。這被視為給旋律加上一層外衣，並增加音樂的深度。和聲現在仍然具有這種功能，正如在管風琴伴奏下演唱一首讚美詩（hymn），或吉他為歌唱者伴奏，或鋼琴演奏者在右手的旋律下，加上左手的部分時我們所聽到的那樣。管風琴、吉他，或鋼琴演奏者的左手通常奏出數音的結合，即「和弦」。

和弦

　　關於哪些音的結合構成好的和聲的看法變化非常大。例 I.11 說明在十世紀時，四度音程特別受到喜愛。早期和聲的其他類型主要是五度進行；某些種類的民間歌唱也使用平行五度的進行。到了文藝復興時期，「三和弦」成為和聲的主要單位。這是由三度音構成的三個音的和弦，即在五度音程內填補中間的空隙。三和弦直到進入二十

三和弦

例 I.11

（白音符為聖歌，黑音符為附加聲部）

te　hu - mi - les　fa - mu - li　mo - du - lis　ve - ne - ran - do　pi - is

世紀相當長的時期之間，一直是西方和聲的基本要素。它不僅如例 I.12 所示，按音的基本順序 1-3-5 來使用，而且用它的「轉位」——即用同樣的一些音但不同的垂直順序排列，如例 I.12b 所示。

例 I.12

　　任何曾試圖憑聽覺記憶在鋼琴上彈奏一段旋律、又想給它加上和弦的人都知道，只要用兩個或三個三和弦就可以為很多旋律配上可以接受的和聲。例 I.13 是《驪歌》的開頭配上了三個三和弦的和聲，一個在主音上，一個在屬音上，還有一個在下屬音

例 I.13

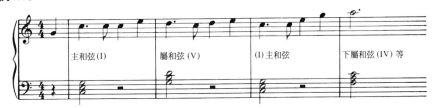

上。《星條旗》是一首較為開展的旋律，雖然也可以配上非常簡單的和聲，但有了更大範圍的一些和聲，它聽起來好很多，正如例 I.14 所示其開頭的幾小節，那裡的兩個和弦（上標有星號）是兩個轉位。只有使用了恰當的、豐富的和聲才能使旋律產生充分鼓舞人心的效果。為一個音配置和聲的方式常常改變這個音在一首樂曲中的意義，例 I.15a 表示了在同一個音下配置了不同的和聲，如果你去聽這些和聲，你會意識到，你對接下來很可能是什麼音的期待（如果有的話）個個都不相同。

例 I.14

協和、不協和　　　　　例 I.15b 顯示出被和弦自然地接續著的和弦中的兩個和弦。兩對和弦中每對的第一個和弦都是一個不協和和弦：不協和和弦體現一種衝突或緊張的感覺，它需要被解決。解決不協和的和弦通常是一個協和和弦，或稱「較和諧的和弦」（smoother sounding chord）。由不協和和弦所產生的緊張，能夠為一首樂曲提供動感和活力。有時，作曲者解決一個不協和和弦要經過另一個、然後第三個等等，使聽眾繼續處於緊

例 I.15

張狀態，直到解決的那一刻。巴哈和韓德爾都採用這種方法，使他們的音樂具有節奏的衝擊力；華格納走的更遠的多，在他的歌劇中，透過從一個不協和和弦到另一個不協和和弦，整幕地保持著緊張（有時音樂長達兩個小時，能讓聽者感到筋疲力竭！）。

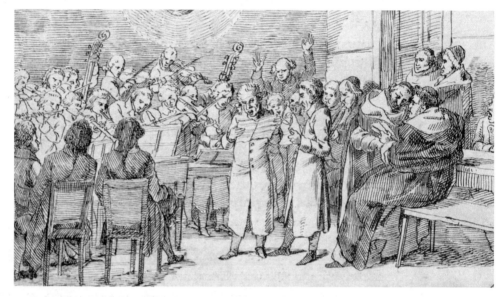

關於哪些音程是不協和的、哪些是協和的意見上，當然有極大的分歧。在傳統西方的三和弦和聲中，兩個相隔半音的音（即小二度），或它的轉位（大七度）形成了我們的系統中最強烈的不協和音程。還有四度音程，儘管相當不協和，但在十世紀時它似乎被認為足夠的和諧。這兩個音程以及它們的一般解決，可從例 I.16a 中看到。在十五世紀，甚至對一個完全大三和弦，也感到不適合用於一首樂曲的終止和弦，而寧願使用一個「空心五度」（見例 I.16b）；在一六〇〇年至一九〇〇年間，完全三和弦通常用於終止和弦，但是在二十世紀作曲家們已傾向於更自由地處理不協和音——例 I.16c 中列出了史特拉汶斯基三部作品的終止和弦。不過，到了二十世紀初期，一些新的觀念正在取代三和弦和聲的原理，某些作曲家像是巴爾托克（Bartók），一直使用四度而不是三度作為構成和弦的基礎。

例 I.16

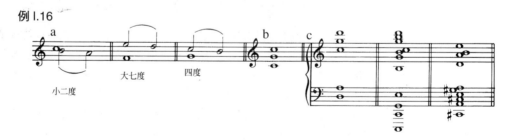

如果和聲能夠有助於提供在音樂中向前推進的作用，那麼它也同樣可以產生相反的作用，並且成為音樂上的標點符號。在例 I.9 的幾個旋律中，我們看到有若干自然停頓的地方或終止式——停頓感強的部分就在每一旋律的結束處，較薄弱的部分就在旋律進行途中各個不同的點上（一般恰好是在一行歌詞的結束處）。當它們具有明顯的終止意味時，它們被稱作完全終止（perfect cadence 或 full cadence），並且通常由屬和弦導向主和弦；最重要的次一類終止式被稱作不完全終止（imperfect cadence）或半終止（half cadence），通常導向屬和弦。在例 I.17 中有這兩種例子，這是《驪歌》

例 I.17

主和弦→屬和弦　　主和弦→下屬和弦　　主和弦→屬和弦　　屬和弦→主和弦

中一段的部分和聲配置。這兩種終止式是和聲的最基本材料，因為和聲不僅是個別的和弦，還包括和弦的進行。而且，它從一連串和弦相互關係的方式中獲取它的特性。

對位、複音

如同我們一直見到的，很多音樂是由旋律及其伴奏性和聲組成的。但是，也還有很多音樂是由幾條聽起來相互對應的旋律線所組成，而且這幾條旋律線交織在一起，以便它們的各個音都構成和聲。「對位」（counterpoint）這個名詞源於音對音或點對點這一想法，在中世紀拉丁文中是 *punctus contra punctum* 。採用對位法的音樂稱作對位的（contrapuntal）音樂。由幾條線組成的音樂有一個重要的、更為普通的名稱，稱作「複音」音樂（polyphony，來自希臘文，意為「多音」的音樂）。兩個與複音有關、而又與之相對的詞是「單音音樂」（用於稱「單音」音樂，即單一的旋律線條）和「主音音樂」（「同類聲音」的音樂，指所有聲部在同一節奏上進行，像是其中每一音都配置了和聲的一個旋律）。

對位技巧，即寫作一條線與另一條線相對的音樂，在中世紀晚期和文藝復興時期對於作曲家來說，意義特別重大。那時把教會音樂併入傳統聖歌是常有的事。為寫一些襯托聖歌的旋律，作曲家們設計了一些創作方法，或者說，把聖歌交織在一首音樂作品的織度之內的方法（「織度」這一詞對釐清以和聲為主的音樂即主音音樂，和以複音為主即對位風格的音樂是一個十分有用的術語）。十六世紀即文藝復興後期，被公認為曾是複音音樂的黃金時代，那時由於作曲家如賈斯昆（Josquin）和帕勒斯提那（Palestrina）的努力，複音和對位技術被推到精細巧妙的最高峰。這類複音音樂的中**模仿**心點是「模仿」（imitation）這一概念——即是一個人聲聲部（或器樂聲部）模仿另一個唱（或奏）的旋律線。從例 I.18a 中可以看到一個簡單對位的片斷，在這片斷中，兩條線中的每一條都具有某種旋律個性，但很和諧（下方的旋律線絕不僅只是上方旋律線的一種和聲）；例 I.18b 中的片斷即模仿對位，在此例中，兩個樂句（x 和 y）先在一個聲部聽到，接著又在另一聲部中聽到它們的模仿。模仿對位這一概念對曾試唱過《三隻瞎老鼠》（*Three Blind Mice*）或《兩隻老虎》（*Frère Jacques*，原：《賈克修士》，法國兒歌）的任何人當然都不陌生。這兩首歌曲都是輪唱曲（round），音樂上採卡農（canon）形式，是一種連續不斷的、非常精確的模仿。在大部分模仿對位中，模仿只持續幾個音符，而且是在不同的音高上。

在十八世紀早期還有一個對位音樂的黃金時代，巴哈是這一時代最偉大的人物。這個時期的對位音樂是一種比十六世紀的更加複雜、移動更加迅速的對位音樂，而且器樂曲多於聲樂曲。作曲家們一直採用對位法，以使他們的音樂的織度更豐富並增加

例 I.18

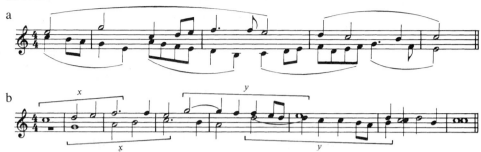

更多變化，並使他們的音樂更具深度感和智慧的力量——因為，整個重要性放在表層的音樂，可能比散發出整體織度的音樂（至少有時是）顯得單薄一些。

音色、力度

　　如我們已看到的，作曲家能夠透過一些不同的方式使他的音樂產生變化：透過音樂的織度、音樂的節奏特徵、音樂的速度、音樂的主要結構。在作曲家的軍火庫中還有兩種武器，這就是音色和力度的層次。在不同樂器上奏出的或由人聲唱出的音，聽起來頗不相同。在下一章中我們將比較仔細地注視在作曲家自由掌握下的各種樂器。他還能夠要求演奏者——在大部分樂器上而不是全部樂器上——奏出各種不同音量程度的聲音。如同指示速度一樣，作曲家用一套義大利詞彙來指示出這些不同力度的要求（見下表）。

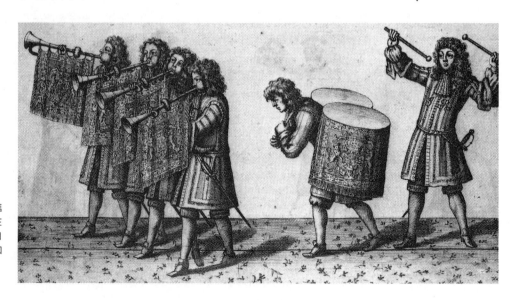

5.這一幅號角與定音鼓行進中的雕刻畫，說明了音樂在皇家儀式中的重要性。選自《詹姆斯二世和瑪麗王后加冕的故事》（1687）作者：桑德福。

縮寫	原詞	詞意
ff	fortissimo	很強
f	forte	強
mf	mezzo forte	中強
mp	mezzo piano	中弱
p	piano	弱
pp	pianissimo	很弱

　　有些希望獲得極端效果的作曲家在強、弱兩個方向走得很遠，在一些總譜中可以看到 *fff* 和 *ffff*，同樣也可看到 *ppp* 和 *pppp* ——柴科夫斯基在他一部交響曲的某處甚至要求 *pppppp*。還有一些表示包括力度層次在內的其他效果的用語：

cresc.	crescendo	漸強
dim.	diminuendo	減少，漸弱
sf	sforzando, sforzato	
sfz		突強，加重
fz	forzando, forzato	

第二章 樂器

在第一章的開頭，我們了解到樂音是由在空氣中有規律的振動產生的。人類已發明了產生這種振動的無數方式：首先是歌唱，後來是演奏樂器。

最簡單、最原始的樂器是被加工至適合演奏者敲擊的木塊或石頭。人們發現大小不同的木塊發出的聲音音高各異，中空的物體發出的聲音比實心物體發出的聲音飽滿（因為空氣在空隙中振動發生共鳴）。在挖空的物體上蒙一張皮會發出更好聽的聲音，實際上，這就製造了一個鼓。當有人想出吹樹葉或稻草、吹中空的骨頭或牛羊的角、吹簧管時，最簡單的管樂器就問世了。人類學家已經發現一些獸骨上面帶有若干鑽孔，能夠讓吹奏的人吹出不同音高聲音。最早的弦樂器其來源可能是人們發現在撥動一條拉緊的弦線時，它會發出悅耳的聲音，並且發現在懸弦物體上加某種箱型的東西能夠把聲音放大。

原始人用他們隨手可得的材料製造各種樂器。例如在生長竹子的國家裡，一列被切割得長短不同的竹子，可以做成一件敲擊樂器，並能發出一系列音高不同的聲音。一段竹管上裝有固定的一片薄薄的莖片，或者在竹管的一端仔細地削一個開口，就可以製成一件管樂器。在削散了的細木條（每端仍然連接著）底下塞進一些楔子，然後把它們縛在一段竹管上，以空竹管作為共鳴箱，就變成了一件「弦」樂器。

實際上，所有的樂器都屬於四類中的一類。最簡單的是「體鳴」（idiophone，「自身發聲」）類，這一類是演奏者使樂器本身產生振動，而且其自身就是發聲體。例如鐘、鈴、鈸、木琴和棘齒（或棘輪，rattle）。當敲擊的是一張皮或膜——而不是發生實際振動的樂器本體——這種樂器稱作「膜鳴」（membranophone）樂器，此類中除鼓類外就很少其他樂器了，即使「蘆笛」（kazoo），還有「包紙梳」（comb-and-paper）也屬於此類。管樂器稱作「氣鳴」樂器（aerophone），這一類有小號、長笛、豎笛和管風琴等。弦樂器，即「弦鳴」樂器（chordophone），從鋼琴和豎琴到小提琴和吉他均屬此類。在這四類之外，新近又增加了「電子」（electrophone）一類，即透過電或電子工具發聲的樂器，如電管風琴或「合成器」（synthesizer）。

人聲

人的發聲器官也許不能確切地說是一種樂器，但它確實是最古老的創造音樂的工具，而且至今仍然是最自然的和最有表現力的工具。與本章中將討論的其他聲源不同，人的發聲器官是表演者身體的一部分，因此他或她更要依賴天賦（如果歌唱家嗓子壞了，他們不可能再買一付新的）。聲帶是兩條延伸於喉腔內的皺襞，當我們歌唱時會使其振動。我們讓振動在胸腔或頭腔內產生共鳴，而且能夠根據我們要唱出的音

符和所唱出的音符相配的音節，透過對肌肉的控制自動地調整這兩個共鳴腔的形狀和大小。

女聲　　我們已在第一章中看到女性的音高一般是在高音譜號的音域中，而男性則是在低音譜號的音域中。不過，也有很多變化。音高高的女聲稱作女高音（soprano），音高低的女聲稱作女中音或女低音（contralto 或簡稱 alto），介於兩者中間的稱作次女高音（mezzo-soprano，意思是半個女高音，有時簡稱為 mezzo）。例 II.1 中列出了這三個聲

例 II.1

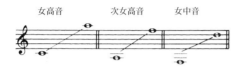

部的正常音域，但是人的嗓音變化是很大的，很多歌唱家的音域可以更寬廣而又不降低聲音質量。女高音可能是所有聲部中最受重視的聲部。歌劇中絕大部分的偉大女性的角色都是女高音，一個有重要意義的例外是比才（Bizet）作品中一位熱情、放蕩的吉普賽女人——卡門（Carmen），她是次女高音。女高音可以是溫柔而抒情的，也可以是明亮而清脆、且能在高音上快速演唱的（稱作「花腔」），還可以是壯麗與輝煌的（如華格納歌劇中的女主角）。在現代大型合唱團中，女高音部通常是人數最多的一組，這不僅因為女高音是女性聲音中最為常見的，而且因為女高音的聲音整體而言最為明亮，在女高音要保持他們自己聲部來與其他聲部相對比時，就需要更多的人。

男聲　　正常的最高的男聲稱作男高音（tenor），最低的稱作男低音（bass），介於兩者之間的稱為男中音（baritone）。例 II.2 列出了男聲的音域。過去兩百年來，男高音被看作是主要用於演唱英雄人物和表現熾熱愛情的聲音。歌劇作曲家們傾向於讓男高音擔任英雄人物，而讓男低音扮演反派角色，儘管男低音音色渾厚、陽剛有力，常常因此被用來演唱國王、武士或富有同情心的父親。此外，還有男低音演唱滑稽角色的傳統。男中音強勁、激昂的聲音，一直是引人注目並具有英雄氣概的角色所要求的。

例 II.2

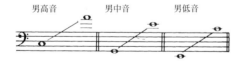

在大型的合唱團中，所有這些不同的聲部都被使用，大部分合唱音樂作品都是為 "SATB"（女高、女低、男高、男低）創作的。男童（稱作高音部—— treble）常常比女高音優先使用，特別是在歐洲的教會音樂中。大部分教會音樂是在嚴格禁止女性於教堂歌唱的時代所創作的。男童易於發出有力、堅實甚至沙啞的聲音，而不如女童和婦女的聲音那樣柔和、甜美。在較早的時代，女低音聲部也經常由男性來唱，現在一些教會的唱詩班依然如此。優秀的擔任女低音聲部的男聲唱出的聲音明亮且輪廓鮮明，非常適於對位音樂。某些演唱這些聲部的男性使用所謂的「假聲」（falsetto，意為不自然的、「裝出來」的高音），但是對另外一些演唱者來說，這種演唱類型是男

高音頂點音的自然延伸，通常被稱為「假聲男高音」（countertenor）。

閹歌者

　　另外還有一種具有歷史重要性的高音類型，需要在此提及。十六世紀在南歐發展出一種習俗：把具有音樂天賦而且嗓音特別好的男童施以閹割，以防止他們倒嗓。義大利教堂的唱詩班開始使用這些閹歌者（castrato）的聲音。在十七、十八世紀，閹歌者在嚴肅歌劇舞台上占據了主導地位。男童聲的音質與成年男性的肺活量兩者的結合，發出的聲音異常優美、有力而且富於彈性。閹歌者扮演英雄、武士和戀人的角色達兩個世紀之久（如韓德爾的《凱撒大帝》〔*Julius Caesar*〕、葛路克（Gluck）的《奧菲斯》〔*Orpheus*〕）。大部分閹歌者大致與次女高音的音域相同，他們擔任的角色現在大多由女聲或男聲女低音（male alto）演唱。閹割的慣例在十八世紀開始被看作是令人厭惡的做法，並在十九世紀被廢除。

弦樂器

　　「弦樂器」一詞常被拿來僅指用弓演奏的樂器——即小提琴類。這一詞同樣適用於很多彈撥樂器如吉他或豎琴，以及像鋼琴（弦是被槌擊的）和大鍵琴等鍵盤樂器。

弓弦樂器

　　在弓弦樂器中，最主要的是小提琴和類似它的其他樂器——中提琴（viola），即音高略低的大號小提琴；大提琴（cello，全名為 violoncello），它體形大得多，音高低於中提琴一個八度。在這三種之外，我們還可以加上低音大提琴，它體形更大，但在結構上與其他幾種相當不同。

小提琴

　　小提琴基本上是一個共鳴箱連著一長頸，在長頸上有弦栓和琴橋，四條弦就接在上面。

　　小提琴弦由羊腸製成，弦上常以銀絲或鋼絲纏繞。它們保持著張度，繃在一條木板（稱為指板）上，以便演奏者能夠用左手手指將弦按下，這樣實際上是縮短了弦的振動長度。演奏者的右手執弓在琴弦上拉動，使弓上的馬尾毛（用松香使其有黏著性）接觸四條弦中的一條，而使其振動。振動通過琴橋並通過音柱進入中空的琴身（音箱），音箱將振動放大，並將振動傳遞給空氣，然後作為樂音傳遞到聽者的耳朵。

　　從十六世紀以來就有小提琴。小提琴製造的偉大時代是在十七世紀和十八世紀初期，那時是斯特拉第瓦里（Stradivari）和阿瑪蒂（Amati）等人的時代，他們製造了聲音無比甜美、宏亮而有力的樂器。也正是在這一時代，小提琴在管弦樂團和室內樂團中成為基本樂器。由於它的聲音優美、富有表現力和無可匹敵的靈活性，它在管弦樂團和室內樂中的地位迄今未受到撼動。小提琴能夠拉出清亮的聲音線條，並能演奏得輝煌而快速，這使它成為特別受到珍愛的獨奏樂器。很多作曲家（巴哈、貝多芬、孟德爾頌〔Mendelssohn〕、布拉姆斯）都為小提琴寫了協奏曲。

　　小提琴四條弦的定弦音高如例 II.3a 所示。由於演奏者只能縮短琴弦來改變其長度，即在指板上按弦，所以演奏者所能做到的是以這四條「空弦」來提升音高，如此一來，例中所示的第一個 G 音便是小提琴所能發出的最低的音。最高的音可以達到比這個音高出三個八度以上，即在指板末端按住 E 弦所發出的音。小提琴在改變聲音

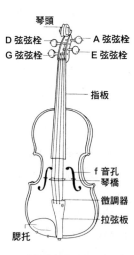

琴頭
D 弦弦栓　　　A 弦弦栓
G 弦弦栓　　　E 弦弦栓

指板

f 音孔
琴橋
微調器
拉弦板
腮托

6. 現代小提琴主要特徵圖解。

例 II.3

a 小提琴　　　b 中提琴　　　c 大提琴　　　d 低音大提琴

低一個八度

上提供幾近無限的可能性：其中最重要的為「揉音」（vibrato，這時演奏者的左手在進行有控制的顫動，大大增加聲音的宏亮度）、「雙音」（double stopping，同時拉奏兩條弦）和「撥奏」（pizzicato）。

中提琴

中提琴的定弦比小提琴低一個五度（見例 II.3b），琴身約比小提琴長六英吋。它的聲音不如小提琴明亮、悅耳和輝煌。中提琴很少用作獨奏樂器，它的主要任務是在弦樂織度中，擔任起伴奏作用的中間聲部。在英國，過去它曾稱作"tenor"，而在法國它仍被稱作"alto"——顧名思義即可知它通常被要求扮演著什麼樣的角色。

大提琴

按照音響學的定律，中提琴應該比小提琴大一半，因為它的音高比小提琴低一個五度。但是如果那樣，當演奏者把它放在下巴底下時，手就不可能觸到另一端，或者無力支持它的重量。所以，中提琴必須製作得比音響學的理想要求小一些。然而，大提琴卻製作得很接近它在音響學上適當要求的大小，因為它不是放在下巴底下面演奏，而是夾在演奏者兩膝之間。大提琴的定弦見例 II.3c。除了左手的指法因為琴弦較長，演奏者需要按下的各點之間相距較遠而有所不同外，大提琴的演奏技術與小提琴和中提琴幾乎完全一樣。大提琴是一件非常動人而給人以親切感的樂器，中音區圓潤，高音區極富表現力。很多作曲家為它寫了特別具有其自身特點的音樂，如德佛札克（Dvořák）和艾爾加（Elgar）的一些協奏曲。

低音大提琴

在現代管弦樂團中，需要一層比大提琴所能提供的更加深厚的聲音基礎，這就要由低音大提琴提供了。它的定弦最常見的如例 II.3d 所示。注意各弦之間設定相距並非五度而是四度，這與上面幾件樂器不同，因為不這樣的話則演奏者雙手在各音之間移動的距離就太大了。低音大提琴的聲音在單獨聽時不免有些粗啞，但與高一個八度的大提琴相結合時，聽起來既結實又清晰。

維奧爾琴家族

低音大提琴的兩肩從頸向下傾斜，這表明它與小提琴家族的關係不如與維奧爾琴家族關係密切。維奧爾琴家族出現的時代大致與小提琴家族相同或者稍早一點，而且在十六和十七世紀大量用於室內樂。它們柔和而略帶尖細的音色，使它們成為那個時代對位音樂的理想樂器。維奧爾琴家族有多種大小，其中主要的三種是高音維奧爾琴、中音維奧爾琴和低音維奧爾琴，它們都有六條（有時是七條）弦。其定弦方法如例 II.4 所示。

維奧爾琴無法發出小提琴的輝煌和起奏（attack，或稱起音）的效果，因而在十七世紀後期開始失寵。整個維奧爾琴家族，即使最小的一種，也都是像大提琴一樣夾在兩膝間豎著演奏。與小提琴不同，各種大小的維奧爾琴在指板上都有弦品（fret，即腸弦條、木條或金屬條），按弦時要對著它們按下。

彈撥樂器

大部分彈撥樂器都與弓弦樂器在運作原理上是相同的——它們都有一個琴身，一條琴頸，琴弦從其上越過，通過琴橋繫在一套弦栓上。演奏者在與琴頸相連的指板上按弦以縮短振動的長度，並因此而能發出全部的音符。

例 II.4

低音維奧爾琴

吉他　　　　　　彈撥樂器中最知名的當然是吉他。現代吉他有六條弦（早期的吉他有四弦或五弦的），其定弦法如例 II.5a 所示。吉他的琴身有一平板琴背，附帶向內彎曲的琴邊；在今日使用尼龍弦，較低的弦則繞以金屬絲。這一樂器與西班牙音樂和拉丁美洲音樂之間有著特殊的聯繫，不過它一直廣泛地吸引著人們，並被用於很多國家的民間音樂中。吉他可以用手指彈或撥，或者如果想要它發出較清脆的聲音，可以用堅硬材料製成的琴撥（plectrum）。

魯特琴　　　　　　從歷史上看，最重要的彈撥樂器是魯特琴。這一遠古的樂器，據說是來自阿拉伯，在十六世紀，它如同後來的鋼琴和今天的吉他，曾是備受喜愛的家庭樂器，並曾用作獨奏樂器以及歌曲或合奏的伴奏樂器。古典的魯特琴通常有一個平面的共鳴箱板和一個缽形或稱為梨形的琴身。魯特琴有大小不同的許多種類，琴頸長度和形狀也有許多變化。但是典型的魯特琴是六條弦，其定弦如例 II.5b 所示。大型的魯特琴類樂

例 II.5

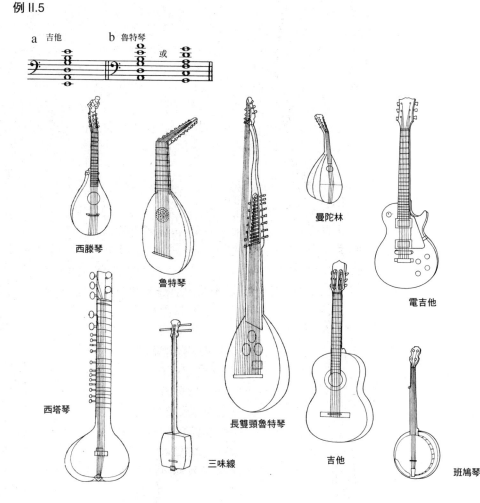

a 吉他　　b 魯特琴　　　或

西滕琴

魯特琴

曼陀林

電吉他

西塔琴

三味線

長雙頸魯特琴

吉他

班鳩琴

7.右圖為魯特琴家族中最重要的樂器。

9.《彈魯特琴的少女》：十六世紀早期畫家威尼托的作品。藏於波士頓的伊莎貝拉・史都華・嘉德納博物館。

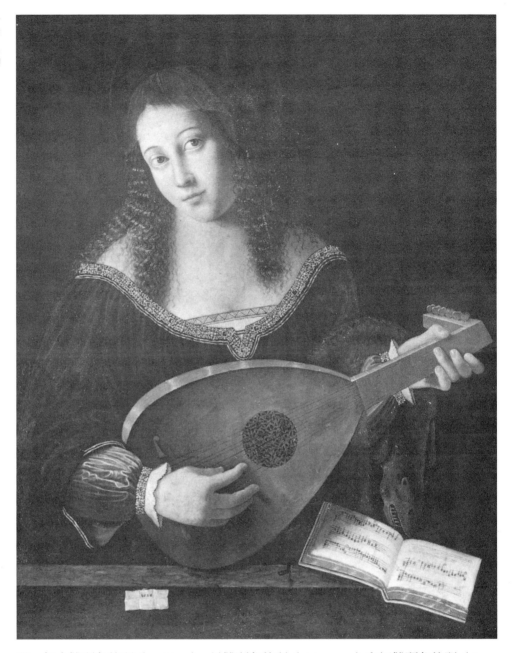

器，如大雙頸魯特琴（archlute）、長雙頸魯特琴（chitarrone）和短雙頸魯特琴（theorbo），在十七世紀時大量使用，特別是用在合奏或伴奏中。

　　魯特琴類的樂器還有其他許多種，有些是歷史上用的，有些是現代用的。其中最為人知的有曼陀林（mandolin），是一種源於義大利的小型樂器，琴體為梨形，有四組或五組雙弦合為一組同度音的弦，其單調的聲音給義大利（特別是拿坡里的）民間音樂增加了一種特別色彩；班鳩琴（banjo），它是美國黑人走唱藝人樂團最喜愛的樂器，同時也在「客廳音樂」（parlor music）中大量使用，琴體為圓形，通常有五條金屬弦；還有四弦琴（ukelele），它是夏威夷的樂器，類似一種小的四弦吉他。最重要

的非西方的此類樂器是西塔琴，它是印度最有名的樂器。它的琴頸很長，琴體是由葫蘆製成的缽形共鳴箱，有五條彈奏用的弦、兩條「持續單調低音」（drone）弦（持續發出聲音的低音弦），和十幾條或更多的與彈奏弦的振動發生共鳴的弦。日本的「三味線」（shamisen）是有一方形共鳴箱的三條弦樂器，既用在民間音樂也用於藝術音樂。

豎琴

一種完全不同類型的樂器是豎琴。它與吉他、魯特琴和其他彈撥樂器不同，在現代管弦樂團中有一席之地。豎琴也是一種古代樂器，在聖經時代已經知名，並在相隔很遠的許多文化中出現，特別是在非洲和南美洲。管弦樂團使用的豎琴是一種高度發展的樂器，它有四十五條弦，按自然音階定弦。它的底座上有一組踏板共七個，演奏者用這些踏板來縮短弦的長度，而把它們的音高升高一個半音或兩個半音，一只踏板控制所有 C 音的弦，另一只控制所有 D 音的弦，其餘以此類推。豎琴一直在民間音樂中占有重要地位，特別是在愛爾蘭和威爾斯地區。它在十八世紀晚期進入了藝術音樂領域，一開始是給優雅年輕的仕女作為鋼琴的替代樂器，後來由於它的精緻纖美和輕柔如流水般的聲音，被用來增加管弦樂的色彩和氣氛。

西塔琴

另一類彈撥樂器是西塔琴類。這一類樂器通常都是木製共鳴箱，在它的面板上伸張著一列琴弦。西塔琴的形狀有許多種，並且在世界很多地區的民間音樂中使用。聖經中的八弦琴（psaltery）即屬此類。日本「琴」（koto）這一古代樂器（遠溯至八世紀）也屬此類，它有一套為數眾多、內涵深奧的曲目。在相隔遙遠的中國和伊朗、土耳其和瑞典等國家的其他類型的西塔琴，也是眾所周知的。西塔琴似乎在山區特別受到喜愛。有些用槌擊奏而不是彈撥的西塔琴類樂器，被稱為大揚琴（dulcimer）。在東歐，特別是在匈牙利，一種一直用於西方藝術音樂中演奏、主要是被匈牙利作曲家所使用的琴稱作敲弦琴（cimbalom），在中歐和東歐的咖啡館樂隊裡常常聽得到。

鍵盤樂器

另一種更知名的擊弦樂器是鋼琴。鋼琴的擊弦方式是在一段距離之內，透過由鍵盤操縱的複雜機械裝置來完成擊弦的動作。鋼琴是在一七〇〇年前由義大利人巴托米

鋼琴、大鍵琴

奧·克里斯托佛利（Bartolomeo Cristofori）所發明。他想製造一種與當時最重要的鍵盤樂器大鍵琴不同的、可以奏出既能弱又能強（即 piano 和 forte）的聲音的樂器，所以鋼琴的全稱為 pianoforte 或 fortepiano。

鋼琴和大鍵琴兩者都是由一套音高調定且拉緊固定在一個大木箱內的弦，及下面一個響板組成的。兩者都有一組鍵盤，在前排是自然音階的鍵（它們通常是白象牙製成），離演奏者稍遠的，是另外五個音符即升、降音的鍵（通常由黑檀木製成）。然而，大鍵琴是彈撥樂器。當演奏者按下琴鍵時，一個木製件（木桿）升起，與它連接在一起的一片羽管（現代使用塑膠）琴撥即撥動琴弦。演奏者無法控制木桿升起的速度，因而無法影響撥弦的力量。於是大鍵琴上的每個音的音量都是相同的，不管用多大力量擊鍵。不過，在較大型的大鍵琴上可能有兩組鍵盤和兩套以上的弦與木桿，以便演奏者能從一組鍵盤換到另一組，來獲得不同的音質和音量。相反地，鋼琴的機械裝置則讓演奏者能夠藉由他施力的

8.踏板式豎琴，沙維製造，一九七四年。

10.現代平台鋼琴的機械裝置：按下琴鍵時，這一活動經過螺旋轉軸傳達給中間槓桿，然後頂桿驅動琴槌的滾軸，琴槌朝向琴弦升起。當頂桿往回頂時碰到起動鈕，頂桿向回移動，使琴槌脫離，並使琴槌自由快速地擊弦，然後它開始降下。只要按著琴鍵不動，頂桿就被制動裝置和連擊槓桿卡住並維持不動。如果琴鍵抬起一半，琴槌就離開了制動器，而連擊槓桿直接對滾軸發生作用。這樣，才可能藉由第二次按下琴鍵而再次擊弦（只有在完全抬起琴鍵以便做一次完全的槌擊時，頂桿才與滾軸搭合）。

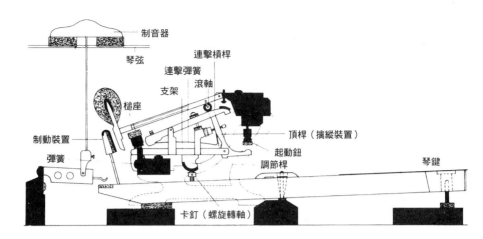

強弱，來控制琴槌擊弦的速度，從而控制每個音的音量。

在十八世紀後期，大鍵琴變得過時了。這時，作曲家們逐漸感覺到音量的變化，對他們在音樂中要求的表現力的重要性。在二十世紀，大鍵琴又重新興起，因為演奏家開始意識到，如果我們想聽到作曲家試圖在他們音樂中要表達的那種情調，就必須使用作曲家在寫這首音樂時所考慮的樂器，而且從音量變化角度上鋼琴所能提供的任何「改進」，都與本來從未打算有這種變化的音樂毫不相干。

在十九世紀中，鋼琴成為家庭的主要樂器，在歐洲和美國實際上每一個有教養的家庭都有一架鋼琴。它也成為那時很多作曲家演奏、並為之寫了大量最具獨創性和個人風格的音樂（例如貝多芬和蕭邦〔Chopin〕）的樂器。鋼琴擁有數量龐大的曲目，其中大部分是獨奏曲，有些是帶有弦樂的室內樂作品，還有些是伴奏音樂（大部分為人聲伴奏）。鋼琴在管弦樂團中沒有真正的位置，但有很多鋼琴協奏曲，在協奏曲中，鋼琴與管弦樂團一起演奏，有時是兩者競奏。

從過去以來鋼琴變化很大。在十八世紀，它的聲音較脆、較明亮，而較少溫暖、

11.《彈奏大鍵琴的人》。作畫者：科克（1614-1684），私人收藏。

12.貝多芬的最後一台鋼琴，製造商：格拉夫。此琴為製造商給貝多芬的禮物。

較少「歌唱性」。鋼琴的聲音持續力和音量現在已經大大增加了。這些變化之所以成為必要，不僅因為音樂風格的變化，而且因為大型音樂廳之大眾音樂會的興起。在大型音樂廳中，音樂的聲音必須大到能使眾多的聽眾聽到。為了支撐因增加額外音量而增加的額外的琴弦張度，在十九世紀初，用鐵的骨架代替了木製的骨架。音樂會平台鋼琴和大型家用鋼琴一直沿用由大鍵琴傳襲下來的、適於容納低音長弦和高音短弦的傳統「翼」形。直立式鋼琴長期以來是家庭使用的標準鋼琴，它的骨架和弦都是豎裝的，占了更少的空間，而且對一般客廳來說它的音量是足夠了。在鋼琴的早期，「方型鋼琴」（square piano）——實際上是有腳的長方形箱體——曾被家庭喜愛和使用。

　　大鍵琴也有家庭用的一類，如維吉那古鋼琴（virginal）或斯皮耐古鋼琴（spinet）。這兩種樂器運作原理相同，都是撥動琴弦，但是形體較小並且只有單排鍵盤。另一種家庭用鍵盤樂器是古鋼琴（clavichord），它的細緻、親切的聲音，是由一個銅製楔槌擊弦（直接由鍵盤操縱）發出的。

管樂器

任何管樂器的基本原理都是使一氣柱在一支管內振動而發出樂音。能夠完成這過程的主要方式，共有三種：第一種，口吹管上的鋒利切口；第二種，在管上加一個能振動的簧片；第三種，吹奏者用雙唇模擬簧片。對方式的選擇將對樂器所發出的聲音產生影響。其他影響聲音的因素，有簧片的種類、製成樂器所用的材料（管體是均勻一致的，還是上細下粗的：即錐形還是圓柱形）。管樂器通常被劃分為所謂木管和銅管兩類，這種劃分有助於說明每一種管樂器在管弦樂團中的作用。然而，這種劃分並不十分精確——有些木管樂器是金屬製成的，而「銅管」一類中包括了某些木管樂器。

木管樂器

所有管樂器中最簡單的就是笛類，吹奏者將呼出的空氣集中在笛的一個末端上，產生空氣的渦流而使氣柱振動（這就是人們在一個玻璃瓶口上吹氣便能發出微弱聲音的原理；瓶內注入水，減少管子的實際尺寸將使音高升高）。每一種文化中都有某種笛類——有高度發展的阿拉伯「斜吹笛」（nay）和印尼的「縱笛」（suling），還有另外一些較不顯著的種類，包括瓦壎（ocarina）及玻里尼西亞的鼻笛。笛類分為直吹（如直笛）和橫吹（如真正的長笛）兩種主要類型。

直笛（木笛）

直笛在西方音樂中歷史悠久，可能追溯到十四世紀。直笛被製作成幾種不同大小的尺寸，以便在不同音高的級別上使用：四種主要級別是高音（或 descant）、中音、次中音和低音（每種可能達到的最低音見例 II.6）。直笛在傳統上一直是木製的，偶爾有象牙製成的，直到近代因學校中大量使用，才逐漸有塑膠製成的較小型製品。直笛在頂端有一個喙形的吹嘴，靠近吹嘴的下面有一個像哨子那樣的隙縫，以提供產生振動的吹口。直笛的主體是圓柱形，上面有孔，藉著七個手指與一個拇指的按孔與否，來發出不同的樂音。按住所有的孔，直笛就在全管長度上發出它的最低音。不過，藉由更加密集的吹氣方式，吹奏者可使管體振動分為兩半，而發出高一個八度的音。

在標準的現代管弦樂團中並無直笛，但它是巴洛克（Baroque）時期樂隊中的一個重要成員。它的主要曲目來自於文藝復興和巴洛克時期；特別是一七〇〇年左右，作曲家們為它寫了一些奏鳴曲。巴哈和韓德爾在他們的作品中，就有部分是為它所寫的。直笛的冷漠、清亮的尖銳聲響不適合後來的

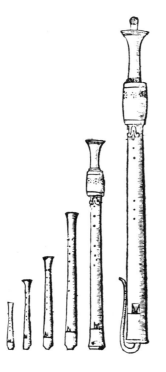

13.直笛家族一部分：普雷特留斯的《音樂大全》（1619）一書中的木版畫。

例 II.6

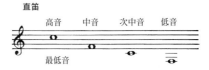

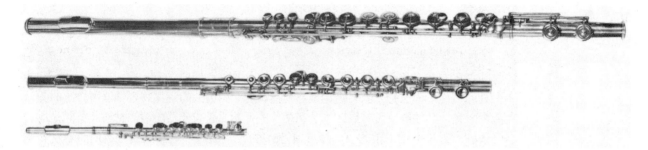

14.現代長笛：中音長笛（上），音樂會長笛與短笛。魯達爾·卡特公司製造。

音樂，在十八世紀下半葉，它就不再被使用了。如同大鍵琴一樣，它在二十世紀又再度興起，以便可以用它演奏原本為它們創作的樂曲，而且就直笛而言，它還滿足了音樂教育者為兒童提供一件既易於演奏又有價值的樂器的需要。

長笛

長笛的歷史可追溯到古羅馬或更久遠以前。到了文藝復興時期，它僅是一支簡單的有六個音孔的圓柱形管子。十七世紀後期，一批法國長笛製造者設計改進，增加了一個以鍵控制的額外的音孔（如果該孔開在音響學上的正確位置，就會超出手指所能及的地方），並將管內徑做成部分錐形。與豎笛不同，那時的長笛很難掌握音準，尤其是半音。藉由增加更多的鍵，人們曾做過各種各樣的嘗試來改進它，不過只有在一八四〇年代貝姆（Theobald Boehm）的成果，才有了第一支完全成功的長笛。他設計出一套精巧的系統（很快地為其他樂器採用），不僅使用鍵，還使用「環鍵」（ring）。

早期的長笛一般是木製，偶爾也有用象牙製成的。木製的長笛現今仍在使用，但是金屬的——銀或合金，偶爾是黃金或白金——更加普遍得多。長笛在輕吹時，其音色冷漠、清澈，它的最低音區能夠達到溫柔、優雅，幾乎給人感官之美的表現力。但是它的極限音能夠為合奏添加清晰度和明亮度。作曲家們常常把長笛與小提琴或另一件木管樂器一起使用，它能給小提琴增加格外輕盈的細膩。長笛有多種不同的形制，最常見的是短笛（piccolo，基本上是長笛的一半長度，聲音非常尖銳）和中音長笛（較普通長笛低四度）。

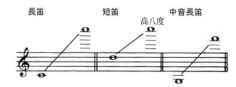

15.吹奏單鍵長笛：豪特帖利的《長笛移位法原則》（1707）中的雕刻畫。

這三種長笛的音域如例 II.7 所示（然而必需指出的是，任何管樂器都沒有絕對音高上

例 II.7

限；音高上限在很大程度上，取決於吹奏者、樂器本身和吹奏時的狀況）。

自十八世紀以來長笛擁有大量的奏鳴曲曲目。在直笛廢棄不用後，長笛仍然保留下來，因為它特別適合十八世紀中期和晚期音樂的性格，而且在業餘愛樂者之間十分受歡迎。在一八〇〇年間，兩支長笛成為管弦樂團的標準編制。十九世紀的長笛獨奏曲目，人們對之興趣不大，但在二十世紀，它那柔美、細緻、內斂的音色為它贏得人們，尤其是法國作曲家的廣泛喜愛。

雙簧管、低音管

今日的管弦樂團中使用的其他木管樂器都是簧片發聲的。簧片分為兩種：一種是

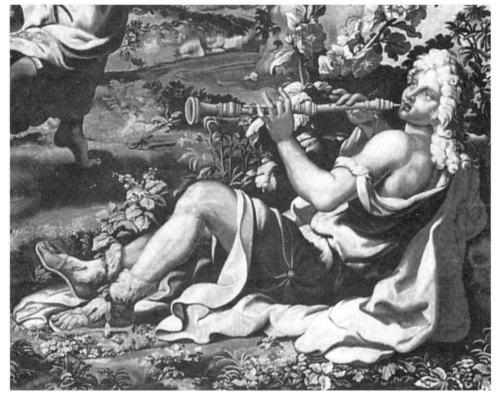

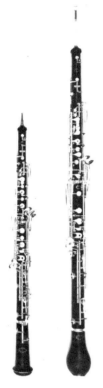

16.現代雙簧管和英國管。倫敦的豪沃斯製造。

17.右上圖:雙簧管吹奏者。選自哥伯林壁毯《賽姬故事》（1690）系列中「仙女之舞」的細部。巴黎羅浮宮館藏。

單簧，即一片禾本植物的莖片連接在吹嘴上，吹奏者吹氣時藉以產生振動；另一種是雙簧，即由一對莖片組成，在演奏者吹奏時會互相振動。雙簧管是主要的高音雙簧樂器。

「雙簧管」一詞源自法語的 hautbois，字面的意思是「高木」，即聲音高亢的木製樂器。這一名稱曾用於稱中世紀和文藝復興時期使用的樂器「簫姆管」（shawm），這種樂器曾特別用於舞蹈和列隊行進。這類雙簧樂器在很多文化中使用，例如北非的「祖爾納」（zurna，類似嗩吶之樂器）和印度的「沙奈」（shahnai）。

像長笛一樣，雙簧管在十七世紀後期經歷了法國製造者們的很多改進，增加了一些鍵以改善它的調律。在那之前，雙簧管一直多用於小型樂隊，而不是管弦樂之中。然而，如今它在管弦樂團裏已有了不可動搖的位置。十八世紀中期，它在管弦樂團中是第一件穩固地建立自身地位的木管樂器。自此以後，兩支雙簧管一直是管弦樂團中的基本部分。在十九世紀，貝姆的改進方法被利用到雙簧管上，進一步增加了鍵的裝置。

也許使人感到驚訝的是，像雙簧管這樣一件音色甜美，而且極富表現張力的樂器，在十九世紀卻沒有激發出較重要的獨奏曲目。然而，在十八世紀卻提供了一些，二十世紀也是如此。各種不同尺寸的雙簧管已經被製造出來，最重要的是英國管（English horn 或 cor anglais ——譯作「英國號」），這一命名十分奇特，因為它既不是與英國有關，也不是號角——它是中音雙簧管，比普通雙簧管低一個五度，具有較醇厚、沙啞的聲音。還有柔音管（oboe d'amore 或 love oboe，可能因為它的音色溫暖而得名），它的音高比標準雙簧管低一個小三度。柔音管在巴哈時代曾大量使用，而英國

管在十九和二十世紀的很多總譜中，都是必備的樂器。這三種樂器的音域列於例 II.8。

例 II.8

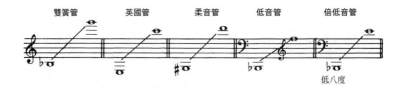

為了製作一支令人滿意的低音雙簧管，人們曾作過各樣的嘗試；但由於低音管這一雙簧樂器、木管群中真正低音樂器的出現，使得上述的嘗試成為不必要。低音管的聲音比雙簧管及其「直系親屬」的聲音更溫暖、柔和，而不那麼尖銳。它的家系與其說是決定於蕭姆管或其低音的同類「波馬雙簧管」（pommer），不如說是在於聲音優雅、最早出現於十六世紀的「德西安管」（dulcian）。與其他木管樂器相同的是，十七世紀後期法國的製造者們給予低音管一個更合理的形體，在十八世紀，透過增加更多的鍵，低音管又獲得進一步的改良。低音樂器的形體大小提出了特殊的難題：低音管的長管（九英尺）需要對折回來，而且音孔必須穿過木層斜開，才能使演奏者觸得到它們。貝姆的改進方法對低音管並未產生多大作用，不過另有改變它的調律和它的靈活度的方法。

低音管在十八世紀當作雙簧管的低音聲部進入了管弦樂團；標準的古典管弦樂團有兩支低音管。低音管的獨奏曲目數量不多，但是巴洛克時期和古典早期的一些作曲家曾為它寫過奏鳴曲和協奏曲。由於具有表現喜劇效果的能力，低音管一直有著「管弦樂團中的丑角」之類的稱譽。不過，低音管演奏者們往往對這種說法不滿，因為低音管同樣能表現意氣風發或憂鬱嚴肅。比低音管低一個八度的是倍低音管（double bassoon），它的十八英尺長的管身兩度回折；它為管弦樂團的木管群提供深沉、宏亮的低音聲部。其音域見例 II.8。

豎笛比管弦樂團中的其他木管樂器的歷史來得短。它的前身是一種被稱作「夏魯摩管」（chalumeau）的樂器，這一樂器似乎在十八世紀早期被最早製造豎笛的紐倫

18.現代德國低音管，海克爾製造。

豎笛（單簧管）

19.右圖：《手持豎笛的青年》：油畫，一八一三年。作畫者：里克斯。藏於哈勒姆的霍爾斯博物館。

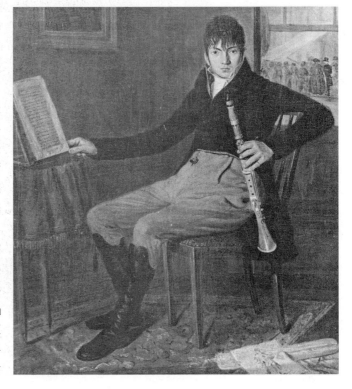

堡製造者當作模型。豎笛只有一個簧片固定在吹嘴上，與吹嘴碰撞而發生振動。管身為圓柱形，一般是以非洲黑檀木製成。由於圓柱形管加上單一簧片的音響學特性，演奏者在更加激烈吹奏時，不是讓聲音升高一個八度（像我們前面所討論的其他管樂器那樣），而是八度之上又加一個五度。既然演奏者的手指只夠開一個八度的音孔，豎笛演奏者必須使用一些特殊的鍵，以填補全管時發出的基本音，與接著往上高一個八度又五度音系列之間的空隙。這一音響學上的特點還有其他涵義，也就是使豎笛的音色從一個音區到另一個音區表現相當不同——低音區渾厚、圓潤，中音區略微暗淡，中高音區溫暖、透明而如歌唱一般，頂點音頗為尖銳。

20.右圖：現代豎笛。高音豎笛、降B調高音豎笛（史密特—科伯系統，伍利策製造）、降A調高音豎笛、F調巴賽管、降B調低音豎笛，雷布蘭製造。

在十八世紀，豎笛以其較高音區的力量很快為它在軍樂隊中贏得一席之地，現在它仍然在各種樂隊中扮演核心的角色。豎笛進入管弦樂團的過程較漫長，直到接近一八○○年以前，它在管弦樂團中一直不常被使用。有少數十八世紀的室內樂和管樂合奏曲及幾首協奏曲（莫札特對它的曲目特別有貢獻）中，曾使用了豎笛。但是十九世紀的作曲家們發現豎笛充滿浪漫情調的音色，十分吸引人，為了在他們的管弦樂作品和歌劇音樂中的詩意效果，他們大量使用了豎笛。在二十世紀，豎笛在亞提·蕭（Artie Shaw）和班尼·古德曼（Benny Goodman）等人的爵士樂隊中，占有重要地位。

豎笛大小尺寸不同。所有的豎笛都是移調樂器，這意味著聽到的音不同於演奏者在譜上所看到的和演奏的音符。這一奇特的方式能夠使演奏者從一個尺寸的換到另一尺寸的豎笛時，無需改變指法。標準豎笛據說是「降B調」，這意味著當演奏者吹C音時，發出的聲音卻是降B。還有一種A調豎笛，對於某些調的樂曲而言它較適於吹奏。較小、較尖聲的D調和降E調豎笛，是用來做特殊效果的，也被使用於樂隊中。一種較大的、通常為F調的中音豎笛稱為巴賽管（basset horn），它曾被莫札特和其他作曲家所使用。不同大小的豎笛當中最重要的是低音豎笛，它比標準豎笛低一個八度。所有豎笛的音域列於例 II.9。

薩克斯風

另一種單簧樂器是薩克斯風，在十九世紀中期由阿道夫·薩克斯（Adolphe Sax）所發明。它以金屬製成，帶有一圓錐形管身。薩克斯風製造共有七種大小不同的尺寸（每種有兩個變體），中音、次中音和高音一直是最流行的。雖然有幾位法國作曲家曾

21.吹奏克魯姆管的女人：繪畫《教堂裡基督的顯現》中的細部。畫家卡巴喬一五一〇年作。威尼斯學會藝廊收藏。

例 II.9

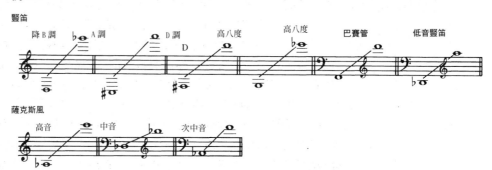

經成功地運用它那溫和的音色，但薩克斯風從未真正在管弦樂團中獲得固定位置。然而，它們在軍樂隊、尤其是爵士樂隊中被使用，它們的圓潤、柔美在那裡找到了天然的家園。

其他簧片樂器

有許多簧片樂器，演奏者吹奏時並不直接接觸簧片。其中之一是文藝復興時期的克魯姆管（crumhorn，又名鉤形管或 J 形管），它是有音孔的木製樂器，末端明顯向上彎回。簧片被固定在一個「風帽」（windcap）內，演奏者向「風帽」中吹氣。其聲音不太精緻，但很適合用於舞蹈音樂和伴奏歡樂的歌曲。克魯姆管有數種不同的尺寸。

利用「活簧」原理並廣為人知的管樂器，有口琴（或口風琴）、手風琴和風笛。口琴由嵌在小孔內的很多小簧片（通常為四〇片或四十八片）組成，演奏者可以口含小孔向內吹氣（有些型式還可以吸氣）。對手風琴來說，氣是透過擠壓風箱而穿過簧片的，其簧片為金屬製成，並透過鍵盤和一堆按鈕（每一按鈕發出各自預先選定的混合音）來選擇要奏出的音符。

風笛則是一根或更多根帶簧片的管子插在一個風袋內，演奏者透過吹管把氣吹入風袋中，擠壓腋下的風袋使氣流穿過簧片而使它們發生振動。其中一根帶簧片的管子有音孔，以便能夠奏出旋律。風笛是一種民間和軍隊用的樂器，不用在藝術音樂中；它通常與蘇格蘭和愛爾蘭，以及悲歌和軍樂聯想在一起。不過，事實上在很多國家有風笛，它有可能是起源於中東或地中海地區。

銅管樂器

所謂銅管樂器——它們可以是其他金屬，甚至是木頭或獸角製成——其作用原理與簧片樂器類似，但是演奏者在吹奏時是用雙唇代替簧片。演奏者把雙唇抵住一個杯形（或漏斗形）的吹嘴上，用雙唇振動，從而使管內氣流產生振動。任何嘗試過用這種方法吹一截簡單管狀物——如水管——的人都知道，這樣可以發出一個樂音（或相當類似樂音），不過只能發出有限的幾個音而已。這是因為空氣柱的長度不能改變，但是能夠使它分段振動——二分之一、三分之一、四分之一等。這些樂音形成了所謂的泛音列（harmonic series）；例 II.10 說明了用一支長約八英尺的管子可以吹出的音（至少在理論上如此，各種物理上的原因有時會限定音的個數）。最低的一些音是透過非常放鬆的雙唇發出，而最高的一些音則是透過收得非常緊的雙唇發出。

例 II.10

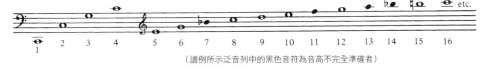

（譜例所示泛音列中的黑色音符為音高不完全準確者）

22.上圖；手塞號演奏者。平版畫，約一八三六年。作者：塔耶。

這一類樂器早在古文明之中就已被使用，通常是為了儀式或宗教的目的，因為一般而言它們的聲音宏亮、堂皇。獸角是常常被用到的，例如原始的羅馬「布契納號」（buccina）和猶太人的「羊角號」（shofar），用木頭製成的「阿爾卑斯山號角」（alphorn）在多山國家用以遠距離的發送信號。早期用金屬製成的例子是斯堪地那維亞的「魯爾號」（lur），它是一件彎如 S 形的長形圓錐狀的樂器，考古學家已經發現了好幾對。

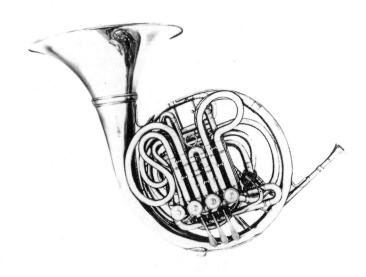

在一件銅管樂器上甚至不可能吹奏出一個簡單的音階（除了在它最高音區上，而這對演奏者說來是很難控制且非常費力的）的事實，使得這類樂器被排除在一般音樂活動之外長達幾個世紀。唯一找到位置的是「短號」（cornett）——不要將它與現代短號（cornet）相混淆——它是木製的，且有一列能使演奏者改變發音體長度的音孔。因此，演奏者只需使用兩個或三個最低的泛音。短號在十六和十七世紀曾占有顯要的地位，在教會儀式音樂中廣泛使用，包括從教堂塔樓上吹奏出讚美詩，與長號和諧地齊鳴。但是，將短號吹奏好的困難度和它加諸於演奏者身上的壓力，導致在十八世紀初期一旦有了其他的替代樂器時，它就被廢棄不用了。

短號

法國號（號角）

第一件在管弦樂團中奠定了自己地位的真正銅管樂器是號角（通常稱為法國號，但是其實許多種號角起源於德國）。在十八世紀初期，法國號主要由於它的特殊效果，而在露天音樂中或在某些方面與狩獵有關的樂曲中使用。到了十八世紀中期，在管弦樂團裡一般有兩支法國號。當時創作的音樂風格能夠配合法國號的有限音列，而且兩支法國號給管弦樂的聲響增加了溫暖和豐富感。在十八世紀末，法國號偶爾被當作獨奏樂器來使用（特別是在莫札特的三部法國號協奏曲之中）。在十九世紀，法國

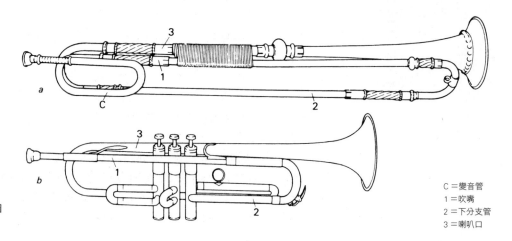

24.巴洛克小號和現代小號圖解。

C＝變音管
1＝吹嘴
2＝下分支管
3＝喇叭口

號充滿浪漫氣氛的音質，尤其是它能夠唱出一段宏偉旋律的能力，使它獲得管弦樂作曲家們的特別青睞。它在補足不引人注目的內在和聲方面也十分有用。管弦樂團中經常使用四支法國號，有時是六支甚或八支。

到了這一時期，法國號已經可以奏出比泛音列更多的音。從構造上說，原本它只是一支螺旋狀、稍成錐形，並有一個喇叭狀（或鐘形）開口的銅管。但是在十八世紀時，演奏者使用一種「變音管」（crook）——一根附加的彎管——來增補它的基本長度，因此它能夠在主調上奏出它的數量有限的音。比如在演奏 F 大調交響曲時，法國號演奏者把「F 變音管」裝上，法國號就能奏出適合於 F 大調樂曲的一系列音符（演奏者將手堅實地塞進喇叭口內，也能奏出一些相近的音，不過它們的音質普遍不佳）。十九世紀初，一套活門（valve）系統被設計出來，這套系統使得變音管成為非必要的了，活門使演奏者能夠透過按一個、兩個或三個活塞，來變換號管的附加長度，從而瞬間改變它現有的音列。這意味著法國號如今能夠奏出它的全部音域當中的音。從那時以來，法國號的變化很小，主要是改變活塞的設計和管身的開口，把孔開得大一些，以便發出更柔和的聲音，並增加技巧上的便利。法國號實際上是銅管樂器中最少「金屬音」（brassy）的樂器，而且容易與木管樂器甚至弦樂器相融。

小號　　銅管樂器中音高最高的是小號（銅管樂器的音域如例 II.11 所示）。小號為一簡單的圓柱形管，管身或直或彎繞兩圈回來，它在巴洛克時期於管弦樂中開始使用，那時

例 II.11

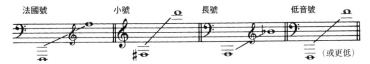

它能夠吹奏號角般的樂句——因為當時它與法國號一樣，只能吹泛音列中的音——非常適合旋律的轉換。在十八世紀後期，在較大型的管弦樂團中開始固定使用兩支小號，特別是用在正式或儀式一類的音樂，或與戰爭有關的樂曲中。如同法國號一般，小號也曾使用過變音管來因應樂曲所在的調。

十九世紀初，活塞也被應用到小號上，使它擺脫了變音管系統，而能奏出它全部音域中的音。此後，作曲家們一直利用它那明亮而直率的聲音，以及穿透或壓過整個樂團合奏的能力。在完整的交響樂團中使用二至三支小號。有時也能看到一種較大的低音小號，和一支聲音較柔和、看起來像粗短的小號、不那麼宏亮但易於吹奏的短號（法國作曲家曾在管弦樂團中使用它，但它更應用在小型樂隊中）。小號本身無疑地多是用於爵士樂，而其最著名的演奏者毫無疑問是路易斯・阿姆斯壯（Louis Armstrong）。在爵士樂中，偶爾在管弦樂中，藉由在喇叭口內置入一個弱音器（mute）——一種大的塞子——以改變或減弱小號的聲音。不同形狀和不同材料的弱音器，會影響小號的音色，使它能發出從嗚咽到咆哮的任何聲音。

長號（伸縮號）　　長號與低音號是「重型銅管」樂器。長號（即早期稱作 sackbut 的古長號）無需加活塞，因為它有活動的滑管，藉由改變管的長度並（像法國號或小號一樣）改變吹奏者嘴唇的壓力，吹奏者可以奏出它音域中的任何音。在過去長號有三種大小，不過中音長號已不使用了，現今廣泛使用一種裝有一個活塞，可以奏出包含次中音和低音樂曲的單一長號。在巴洛克和古典時期，長號多用於教會音樂，當要求莊嚴或儀式效

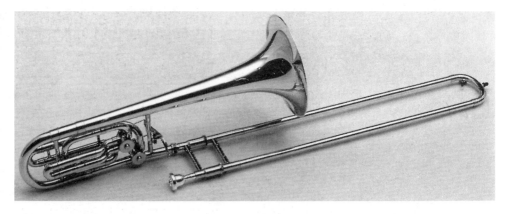

果時，就常常需要它那宏偉、肅穆的聲音；另外，在嘈雜、輝煌的高潮時也可以聽得到它。今日的管弦樂團中通常使用三支長號。

低音號

在銅管樂器合奏的低音部出現的是低音號，它是號角類的大型樂器，號身粗大並有三個或四個活塞。低音號有多種大小，管弦樂團最常用的低音號管長約十六英尺（不包括活塞控制的長度）。還有幾種更長的軍樂隊用的低音號，但也有包括「優風寧低音號」（euphonium，上低音號）在內的幾種較小的類型。軍樂低音號的形狀也有許多變化，有些（如以作曲家命名的「蘇沙低音號」〔sousaphone〕及「海利康低音號」〔helicon〕）環繞在演奏者身上，以便於演奏者在行進中更易於支撐它的重量。低音號的聲音深沉、宏亮並很圓潤，沒有長號那種刺激尖銳的音響。

管風琴

管風琴也是一種管樂器，儘管演奏者幸運地無需去吹它，空氣是由打氣筒和風箱供給的。一部管風琴可能有數百甚至數千支音管：每一音栓（stop）之中一支（有時是數支）音管發出一個音。「音栓」一詞指一組發出特定音質的音管。演奏者有一列由他支配的按鈕，他可以拉出按鈕來嵌入每一音栓（因此有「全力以赴」或「盡力而為」"pulling out all the stops"的說法）。音管可能是木、錫或其他金屬製成，它們可以是唇管（依照氣流通過邊緣的原則），也可以是簧管。音管可細可粗，可以是開管或閉管，切面可圓可方。每一型的音管都有其不同的特性或聲音。每個國家而且在某些國家內的每一地區，都有它自己的管風琴製造傳統和對音質的偏好。

大型管風琴可能有三組，甚至更多組由手操作的鍵盤，並且另有一組鍵盤（與踏板同樣的設計，不過大一些）供腳操作。傳統上，管風琴的運作——鍵盤與供給每支音管的空氣之間的一系列聯結——是純粹機械的，但現今廣泛使用電力系統。而且，完全沒有音管的電子管風琴已經達到發展的頂點，任何聲音幾乎都能夠精準而輕易地再現——儘管傳統的管風琴的聲音優美、富於變化而又莊嚴，但這對傳統的管風琴是一項威脅。

管風琴的曲目可遠溯到中世紀，在十八世紀初期達到了高峰，伴隨了巴哈無與倫比的音樂，還包括十九世紀和二十世紀的若干傑作。少數作曲家曾寫過管風琴協奏曲，其中令人矚目的是韓德爾。不過，管風琴在管弦樂團中從來沒有獲得固定的位置。它原本的發祥地當然是教堂，而它本來的曲目自然是宗教音樂。

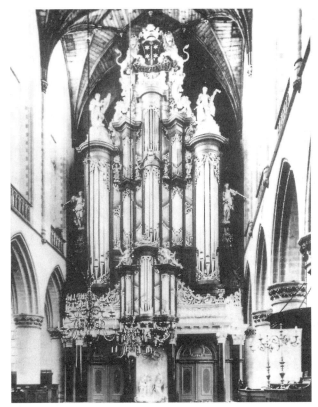

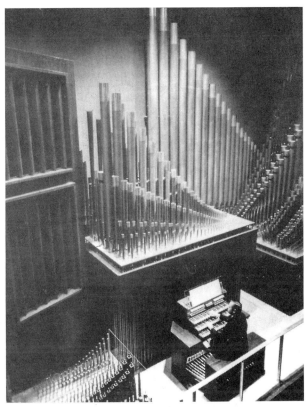

舊式和新式管風琴：

26.左圖：穆勒所製造的舊
管風琴（1735-1738），哈
勒姆市格魯特教堂。

27.右圖：霍特坎普管風琴
公司所製造的新管風琴（於
1967 年啟用），艾伯克基市
新墨西哥大學。

打擊樂器

　　打擊樂器是透過敲擊或少數幾種藉由搖動而發聲的樂器，大部分是以木材或金屬製成。有些在被碰撞時發出一種噪音而非明確的樂音，稱作「無固定音高打擊樂器」；另外一些是聽得出可辨認的某個音高，稱作「固定音高打擊樂器」。打擊樂器往往是用來製造節奏而非旋律，而其中有些還能夠提供強烈的戲劇效果。

鼓

　　西方音樂中最重要的打擊樂器是鼓，特別是定音鼓（kettledrum 或 timpani）。從十八世紀初期以來，在管弦樂團中一直使用數對的定音鼓，它們常常與小號結合在一起，使音樂增加些許壯麗、輝煌的意味。定音鼓是一種大型類似碗狀的容器，通常是銅製，其上緊覆著皮面。它有固定音高，音高由鼓皮的張度決定，鼓皮的張度或由手動螺旋或由腳操作的機械裝置加以調整。定音鼓一般成對使用，常常是把一個鼓調定為樂曲的主音，另一個則定為屬音。其音質會受到用加襯墊的鼓槌或用硬質鼓槌敲擊所影響。

無固定音高
打擊樂器

　　其他類型的鼓包括：廣泛用於各種小型樂隊的大鼓（bass drum，或稱低音鼓），它發出的是深沉、低音的重擊聲；小鼓，是一種帶有響弦的小型樂器，在敲擊時，響弦碰撞鼓面發出沙沙的聲音。這兩種鼓構成了爵士樂隊和舞蹈樂隊中節奏部分的基礎。鈸（cymbal）是聲音響亮的銅盤，可以用鼓槌擊奏——普遍用在管弦樂的戲劇性高潮時刻——或兩鈸互相撞擊。鈸與大鼓、小鼓一樣，也是爵士樂隊和舞蹈樂隊節奏

28.現代打擊樂器。

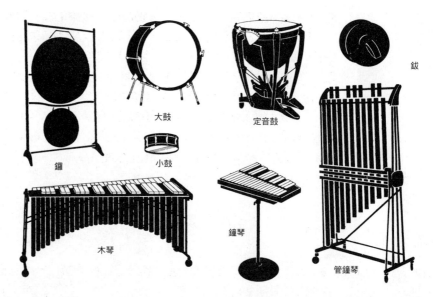

鈸

大鼓　定音鼓

鑼　小鼓

木琴　鐘琴　管鐘琴

部分的基本樂器。另一種在音樂的高潮時刻常常聽到的樂器是鑼（gong 或 tam-tam），用一個軟而重的頭槌敲擊，它可以產生莊嚴而使人敬畏的噪音，在敲擊後餘音咄咄逼人地逐漸增強長達數分鐘之久。鑼在印尼音樂中扮演重要的角色，在當地以鑼為主的管弦樂隊稱作「甘美朗」（Gamelan）樂隊。印尼使用的鑼都有固定的音高，與無固定音高的鑼不同。

固定音高打擊樂器　　固定音高的打擊樂器當中，有鐘琴（bells）或稱管鐘琴（chime），是一組懸掛在一個框架上的金屬管，常常被用來模仿教堂的鐘聲。較小型的鐘琴以鐵琴（glockenspiel）為代表，是一組金屬條，以小槌來敲擊。一種由鍵盤操作的與此類似的樂器稱作鋼片琴（celesta），因為它的聲音甜美、飄渺而得名。有固定音高的木製打擊樂器發出的聲音較硬、較乾，其中主要的是木琴（xylophone），它是一列像鋼琴鍵盤一樣排列的木（或合成樹脂）條，下方帶有金屬共鳴器。它用硬質的（使木琴發出清脆的聲響）或較軟的（為了獲得較圓潤的聲音）小木槌敲擊。比木琴大型、音高較低的一種稱作「馬林巴」（marimba）——名稱源自非洲，在當地（像拉丁美洲的部分地區一樣）這種樂器類型十分普遍。一種金屬製作的這類樂器稱作「震音琴」（vibraphone 或 vibraharp，或簡稱 vibes），帶有以馬達驅動旋轉的圓盤共鳴管，由此製造出一種震音效果。它在爵士樂中大量使用。

電子樂器

幾乎任何聲音都可以透過電子工具加以分析，然後再現。如果不是人的因素在音樂創作中最為重要，如果不是演奏者借助音樂表現的各種傳統來賦予他演奏的音樂以意義和生命力的話，我們可以預期所有曾經討論的樂器不久將被一些電子樂器所取代。這種情況是不可能發生的，不過在二十世紀那些曾以電子技術製造聲音的方式，來進行實驗的人們，已經大大地擴展了聲音的範圍，增加了組織聲音的方法。

早期電子樂器中最主要的是「馬特諾電子琴」（Ondes Martenot），它是由一組鍵

盤和一個小型控制板操作的。它製造出一種像是沒有個性的人聲那樣平靜柔和的聲響。晚近出現的是電鋼琴（electric piano），它能夠以真正的鋼琴無法做到的方式，來保持音的延續。還有電吉他——由於搖滾樂而十分出名——它的弦的振動借助電子裝置而產生共鳴；另外，還有電子管風琴（前面已經提過）。但是，在電子樂器一類中，也許還可以提到錄音機。富有發明天才與想像力的音樂家，可能利用它發明出製造和形成樂音的新方法。最後是音響合成器，它具有生成各種聲音或改變現有聲音的幾乎無限的能力。我們正站在一個音響創造的新世界的邊緣——這是一個必定使作曲家感到鼓舞的前景。然而，創造前所未聞的聲音，與創作新鮮、具獨創性且有價值的音樂，是兩回事。

管弦樂團、樂隊與合奏團

管弦樂團　　　　我們知道，管弦樂團可追溯到十七世紀晚期和十八世紀早期，當時正式的音樂家團體開始受雇在歌劇院和宮廷內演奏。早在一六二六年，一個由廿四位弦樂演奏者組成的皇家樂隊曾經被法國路易十三國王召集起來。後來，在弦樂中又加入了管樂演奏者，這些管樂演奏者常常是從當地的軍樂隊中引進的。管弦樂團的規模變化很大，完全取決於贊助者或雇用機構的財富多寡、要演奏的音樂種類和演出場地的大小。不過一般而言，十八世紀中期的管弦樂團，或許可以設想有十來位小提琴手、八位其他弦樂演奏者、一支長笛、兩支雙簧管、兩支低音管和兩支法國號、一架伴奏用的（即「數字低音」）豎琴，而在重要的場合，還會有一對小號和一對定音鼓。

到了十九世紀初，使用的音樂廳更大了，創作的樂曲更加宏偉了，歌劇院和音樂廳中的管弦樂團很可能有廿四把小提琴、十把中提琴、大提琴和低音大提琴各六把，長笛、雙簧管、豎笛、低音管、法國號、小號、定音鼓各兩個，以及視需要另外附加的幾種樂器——短笛、額外的一或二支法國號、二或三支長號。一個規模完整的現代交響樂團通常可能有卅二把小提琴（分為十六把第一小提琴、十六把第二小提琴）、十四把中提琴、十二把大提琴和十把低音大提琴，連同一支短笛和三支長笛、三支雙

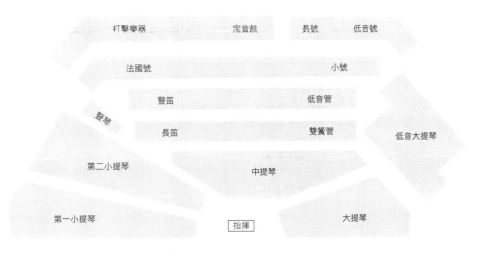

29.現代管弦樂團標準配置。

簧管和一支英國管、三支豎笛和一支低音豎笛、三支低音管和一支倍低音管、六支法國號、三支小號、三支長號和一支低音號、兩架豎琴,和四至六位打擊樂演奏者。

　　一支現代管弦樂團在音樂會舞台上典型的排列方式,如上圖所示。過去常把兩組小提琴分置在指揮的兩邊,以使音樂中的答句來自不同的方向。不過,演奏者較偏好圖示的排列方式,因為這對他們而言更易於準確地合奏在一起。

樂隊　　　　管樂隊的歷史可以追溯到中世紀,因為當時出現了市鎮音樂家或稱「公共樂隊」(waits)的職業。在文藝復興時期也有由蕭姆管、小號和鼓組成的軍樂隊。在十七世紀有短號和古長號組成的儀式樂隊,同時還有演奏大小不同的各種雙簧管類型的雙簧管樂隊。然而,到了十八世紀,單簧管由於聲音更為響亮和用於行進中演奏的優勢,逐漸成為樂隊的首要樂器,它一直保有那樣的地位。

聆賞要點 II.A

布瑞頓,《青少年管弦樂指南》,作品卅四(1946)

　　布瑞頓(Benjamin Britten, 1913-1976)為一部關於管弦樂團樂器的電影創作了音樂《青少年管弦樂指南》(*Young Person's Guide to the Orchestra*)。它是用主題與變奏的形式,主題是普賽爾(Henry Purcell)在一六九五年寫給戲劇《摩爾人的復仇》(*Abdelazer*)的一首舞曲。

　　主題(例 i)是以六個小段落來呈現,其中第一段和最後一段相同,都是為整個樂團譜寫的,在中間的幾段,第一段是單獨為木管樂器所寫,第二段為銅管樂器、第三段為弦樂(包括豎琴)、最後一段是為打擊樂器而寫。現在變奏開始:

A. 兩支長笛競相追趕,上升到它們音域的頂點;接著,短笛以高音的顫音加入其中,然後這三件樂器全部一起急速下衝。

B. 雙簧管群,其中一對極盡熱情地表現著。

C. 豎笛以咯咯聲一般的短暫琶音嬉戲地開始,然後在更多的琶音出現之前,有一充滿了表情的片刻,現在突然橫掃過豎笛大部分的音域。

D. 低音管以一段自負而略帶邪氣的進行曲開始,然後在進行曲再現之前第一低音管展現了它也能夠溫暖且富有表情地演奏。

E. 變奏曲中最為燦爛而活力充沛的一段變奏,以波蘭舞曲「波拉卡」(polacca,即「波羅奈斯」)的節奏進行:小提琴群急速地奔上一個高音,然後奏出一些強力的和弦,隨之而來的是漸弱的樂句,第一小提琴與第二小提琴組互相交疊。

F. 中提琴的一長段稍慢而悲傷的旋律。

G. 大提琴奏出一段帶有切分節奏、溫柔、安慰的旋律。

H. 低音大提琴群,好像逐步地爬升到它們音域的頂點,然後在那裡奏出一段旋律,接著又拾級而下。

I. 與柔和的弦樂伴奏相對之下,豎琴奏出豐美的和弦與琶音。

J. 法國號發出一連串的呼喚,提醒我們這些是打獵時用的樂器:先上行,到達一連串豐沛的和弦,然後再下行。

K. 小號忙碌又緊張地喋喋不休。

例 i

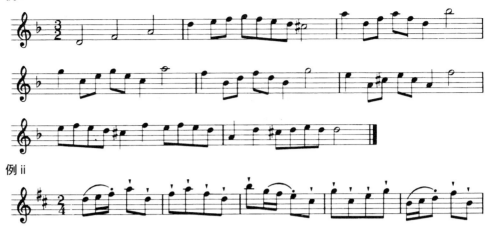

例 ii

（賦格主題：在這裡是位於它的主調 D 大調上）

L. 現在厚重的銅管進入：首先長號奏一段堂皇的旋律，接著低音號非常低沉的反覆，最後長號與低音號似乎進入爭吵，不過終於能夠在和好中結束。

M. 此處是打擊樂器輪流演奏。

　1.定音鼓，可以聽到三聲明顯不同的音；

　2.低沉（但無特定音高）的大鼓與轟隆作響的鈸；

　3.嘈雜的鈴鼓和叮叮噹噹的三角鐵；

　4.小鼓的嗒嗒聲與叩叩叩的中國木魚聲；

　5.木琴；

　6.響板尖銳、清脆的聲音與鑼輕聲的低鳴；鞭子的劈啪聲；然後，這些樂器同時一起合奏。

　　最後，整個管弦樂團在一首賦格（見第 53 頁）中又被放在一起，各種樂器按照我們剛剛聽到的順序依序進入。我們在高音處開始，這裡只有短笛（例 ii），長笛最先加進來，然後是雙簧管、豎笛和低音管。現在木管樂器步入背景，同時弦樂器依次出現：小提琴（第一和第二小提琴）、中提琴、大提琴和低音大提琴，隨後是豎琴。接著銅管進來，由法國號與小號帶領，隨後是長號與低音號；最後打擊樂器加入。末了，當上面樂器繼續它們與賦格主題的遊戲時，第一長號和法國號群在低音銅管、弦樂群和低音管的支撐下，以較慢的速度奏出原始的變奏主題，小號增加了音樂的燦爛，將作品帶到一個活潑有力的結束。

　　如同管弦樂團中的小提琴一般，豎笛在現代的管樂隊或軍樂隊中扮演著核心的角色。一個大型的樂隊可能包括十或十二支豎笛，另外有其他木管樂器（短笛、長笛、雙簧管、高音豎笛、低音管、薩克斯風），還有堅強的銅管樂器陣容（短號、小號、法國號、優風寧低音號、長號和低音號），以及打擊樂器，有時還有低音弦樂（大提琴、低音大提琴）。在十九世紀和二十世紀工業社會中流行的銅管樂隊，大部分以短號和各種大小的低音號為基礎。

　　另一個重要的大型合奏團體是爵士樂隊。爵士樂通常由一小群人演奏，例如一支豎笛、一支小號、一支長號、一支薩克斯風，以及一個以鋼琴、低音弦樂（低音大提琴）和包括鼓在內的打擊樂器形成的節奏組。然而，在大樂隊（big band）的時代裡，大樂隊可能有薩克斯風（若有需要，吹奏者得兼奏豎笛）、小號和長號各四或五支之多，另外還有鋼琴、吉他、低音大提琴和鼓。

室內樂團

　　作曲家們曾為許多不同的樂器編制寫過音樂。然而，有些標準的團體組合特別成功，它們擁有數量眾多且非常有吸引力的曲目。這些成功的標準組合於表中詳細列出。室內樂原本並不是指在音樂廳中，而是指在室內或家宅的房間內的音樂演出。這類作品都是按照每一聲部只由一人演奏的此一方式所寫成的。

樂組	樂器
三重奏鳴曲	兩把小提琴（或直笛、長笛、雙簧管，或一把小提琴和一支長笛等）和數字低音
弦樂三重奏	小提琴、中提琴、大提琴
弦樂四重奏	兩把小提琴、中提琴、大提琴各一
弦樂五重奏	弦樂四重奏加一把額外的中提琴或大提琴
鋼琴三重奏	鋼琴、小提琴、大提琴
鋼琴四重奏	鋼琴、小提琴、中提琴、大提琴
鋼琴五重奏	鋼琴、兩把小提琴、中提琴、大提琴
小提琴奏鳴曲	小提琴、鋼琴
大提琴奏鳴曲	大提琴、鋼琴
管樂五重奏	長笛、雙簧管、豎笛、低音管、法國號

30.紐倫堡的城鎮樂師演奏三支蕭姆管和一支古長號：繪畫，約一六六〇年，作者不詳。藏於紐倫堡的市立圖書館。

第三章　音樂的結構

　　每一首音樂作品，從最簡單的歌曲到最複雜的交響曲，若要對聽者而言感覺是前後連貫的，就需要它有某種結構條理，或稱形式。在音樂中──如同在其他藝術中一樣──形式與各種要素的安排有關。從聽者的角度來說，主要是與辨認有關。正是透過聽到某些你以前曾聽過的東西，並且加以辨認，你才能夠感知到一件音樂作品，而不只是連續的、模糊的一系列互不相關的聲響。

　　在本章的第一部分，我們將研究作曲家們組織他們音樂的某些方式：他們使用了哪些要素，他們又是怎樣使用那些要素。在第二部分，我們將探討音樂的樣式（genre）即類型──交響曲、四重奏、神劇等──從它們的結構和歷史角度加以審視，提及在每一種類型音樂中哪些作曲家曾作出特殊貢獻。

音樂的形式

　　西方音樂的構成當中，最基本的要素是旋律和調。很明顯地，最容易辨認的東西是你不久前聽到過的旋律。作曲家總是用旋律的再現，作為賦予一首作品以形式和藝術上統一的方式。然而，音樂作品中的結構單位可能比一整段旋律短小得多。它可能

樂節、動機、主題

是六個或七個音符的一個樂節（phrase），甚或是兩個或三個音符的一個動機（motif，或稱音型〔figure〕），作曲家不斷地使用它，以便牢固地印在聽眾的腦海中，並賦予樂曲具有統一感。主題（theme）一詞常常用來指作為一首作品基礎的樂思。主題比動機更意味深長，它本身構成一個單位，但也能像動機一樣引起某種音樂上的「衝突」或解決。

　　作曲家們使用這些不同的結構單位，來闡明或清楚地表達他們作品在不同層次上的設計。例如，一個十五分鐘長的樂章可能有三個主要的樂段，每段約五分鐘長，最後一段的開頭與第一段相似，而中間一段的開頭是同一材料的變體。在結構的更精細的層次上，每段可以是若干旋律組成，其間還帶有連接段。在更深的層次上，某些在伴奏部分和經過句也能聽到的旋律中，或許含有若干動機。以上概略的敘述中大部分非常符合那些可能是最知名的交響曲的第一樂章。貝多芬的《第五號交響曲》中，作為開頭陳述基礎的四個音符節奏動機奠定了整個樂章音樂的基礎，有時它提供主要材料，有時它被隱藏在伴奏當中──雖然它總是讓人感覺到它的存在。

　　這樣的旋律設計只是作曲家結構手法的一部分。下面所舉貝多芬的例子，說明節奏要素可能比純粹的旋律要素更為重要，他的四個音符音型的開頭如例Ⅲ.1a所示。但是，即使它以一些不同的形式再現時，也仍然是明顯可辨的，正如例Ⅲ.1b或c所示。

例III.1

調

比旋律次要的是調。正如我們在第一章看到的那樣，大部分西方音樂中都有拉向調性中心的強大引力。我們談到一首D大調交響曲或一首降b小調協奏曲時，指的是其音樂讓人感覺到前者有一種結束在D大調的和弦、後者有一種結束在降b小調的和弦上的自然傾向。我們還看到，作曲家們在一個樂章的進行過程中，讓他們的音樂轉調，即改變調性，通常轉入與本樂章主調關係相近的一個或更多的調，即轉入那些含有許多個與主調相同音符的調（見第13頁）。一首C大調作品通常首先轉入G大調，如我們在第12頁所看到的，G大調使用了除一音（F♯代替F）外，各音都與C大調相同的音。其他任何調當然均可依此類推。這種轉調的例子，可在第一章我們討論旋律時所舉的兩個例子《星條旗》和《野玫瑰》（見9-11頁）中看到。一例是從C到G，另一例是從G到D。一位即使僅有普通經驗的聽者，也會很快地覺察到這一特定的轉調，和這一轉調在樂曲設計中的意義。聽者也會很快地開始認出一首作品回到它主調的一些地方，主調具有更大的結構意義。

為傳達結構意義，作曲家們發展出許多處理轉調的巧妙方法——例如藉由轉入非常遠的關係調，以營造一種與主調的距離感，或者透過快速的改變調性來使聽者感到困惑。作曲家們還可進一步結合調與旋律，以產生強有力的效果。在古典風格的主要曲式——一般稱為「奏鳴曲式」（見第50-51頁）——當中，作曲家一般在一個樂章的三分之二或四分之三的地方回到主調，而且同時再度引入開頭的主題。這種「雙回歸」在結構上營造出別具感染力的時刻。這時還可以透過和聲方式予以加強，尤其是莫札特，為了增強戲劇性，他有一種在這一時刻即將到來之前減少和聲份量的方法——山周圍的田野如此平坦，山峰則會顯得更高。

和聲及終止式

在一個樂章的結構中，和聲的使用還有一些其他方式。舉例來說，巴洛克時期的

作曲家們常常把整個樂章建立在一個固定的、反覆再現的和聲模式上（很像二十世紀的爵士樂，其旋律和節奏都是即興的，但和聲序列是預先排定的）。在巴洛克時期，樂章往往在一個不斷反覆的低音聲部線條上面建構起來，這稱作「頑固低音」（ground bass，因為低音聲部有構成樂曲基礎的作用）。頑固低音在後文第52頁中將做更充分的討論。

　　作曲家有很多其他作曲手法，用以巧妙處理一個樂章（或者全部一系列的樂章）的結構。各種終止式的使用——句逗或稱停頓處——可以為聽眾勾畫出一個樂章的形式輪廓。另一方面，如果作曲家願意的話，他可以迴避終止式，而借助張力（本身在音樂形式中是一種控制因素）的增減，營造（如我們在第15頁見到華格納在他成熟的歌劇中所做的那樣）一種連續流動的織度，使聽眾對片刻放鬆的期待不斷受到阻遏。

定旋律

　　上述形式上的設計大部分屬於巴洛克、古典和浪漫時期，少部分屬於二十世紀。在中世紀和文藝復興時期（即上溯至1600年左右），主要的結構手法是「定旋律」（*cantus firmus*，拉丁語，意思是「固定的歌」或「固定的曲調」）。這種手法是作曲家將他的作品建立在一首特定的旋律之上，這一特定的旋律可以是由一個聲部或一件樂器來演唱或演奏一些長音。同時，圍繞著這個旋律，另外的人演唱自由的、行進較快的其他各個聲部，或者可能把這特定的旋律用別的方式穿插到織度之內，或者可能僅是以裝飾的形式來演唱。在某些中世紀的音樂中，定旋律可能以某種不斷反覆的節奏型重複數遍，這一不斷反覆的節奏型稱作「等節奏型」（*isorhythm*，見第83頁），它賦予樂曲一定的統一性。定旋律一般是從教會制定的聖歌，或「素歌」

素歌

（plainsong）的傳統曲目中挑選出來的（見第75頁），其中每一旋律都與禮拜儀式（教堂規定的禮拜形式）的某一特定部分相聯繫。因此，這類音樂包含著會眾所熟悉的音樂成分。後來，在宗教改革之後，德國的路德教派建立起一套同樣為大家所熟悉

聖詠

的讚美詩曲調的曲目，被稱為「聖詠」（chorale）。作曲家們可以用聖詠作為神劇和管風琴前奏曲這類作品的基礎。正如同被文藝復興時期的天主教作曲家用作彌撒的音樂或經文歌的一些旋律（如《一個武裝的人》），見第11頁，有些聖詠是從當時的民間歌曲改編而來。不論是宗教的還是世俗的，也不管是來自儀式聖歌還是民間歌曲，其目的是同樣的：提供聽眾所熟悉的音樂成分，並為作曲家的作品提供一個基礎。

　　在二十世紀音樂中也有與此類似的地方。在這個世紀的早期，很多作曲家感覺到傳統的調性系統已經不能再作為結構要素來使用了，有必要設計一套形式控制的新方法。這些新方法中最重要者之一，是由荀白克（Schoenberg，見第431頁）建立起來

十二音系統

的十二音系統。十二音系統是把半音音階中的十二個音按某一特定的、固定的順序排成一個「序列」（series），作為基本的形式單位，這一序列在整部作品中始終保持不變（例Ⅲ.2所示序列取材自荀白克的第四號《弦樂四重奏》與以此序列為基礎的開頭的旋律）。序列不僅用在旋律上，還可以用在和聲上（亦即樂音能夠像旋律一樣先後被聽到，也能以和弦的形態同時發聲）；每一音都可以在高或低的任何音級上使用；整個序列可以移調（亦即只要它的音程結構維持相同，就可以在任一音上開始）；序列不但可以按照它的基本形式演奏，也可以按照它的倒影或逆行，或兼用這兩種形式來演奏。這種音高的序列組織原理，後來還被應用於音高之外的其他要素，如節奏時值和力度層次。

例III.2

　　當然，辨認一段逆行演奏的旋律是非常困難的（甚至是倒影也很困難，既倒影又逆行實際上是無法辨認的）。荀白克的目的主要不是為聽眾提供可以容易理解的東西，而是為作曲者提供一個作曲訓練的基礎。這是荀白克及其同仁們所處的那個時空的特色──後佛洛伊德的維也納，及其對人類心理中隱藏的運作方式的興趣。荀白克及其同仁們同樣關心的是，為他們的音樂提供一種內在的、潛藏的統一，無論它是否可被聽眾感覺得到。

主要形式　　　　然而，在這裡我們所關心的是顯而易見的音樂曲式，即一首音樂作品能被聽眾所掌握並能幫助理解的結構。在以下各章裡，我們將從歷史的脈絡來看作曲家們及其作品，並選出他們的一些音樂加以審視，對他們音樂的組織方式將時時予以討論。在討論中會經常涉及到一些專有名詞的使用，以描述特定的程序步驟。現在就讓我們看看這些術語，並概述它們在音樂中各種要素的安排上的意義。

二段體　　　　　二段體（binary form）意思就是只有兩個組成部分的形式。這一名詞可以適用於從短小的旋律（一首民謠、一首讚美詩曲調）到大篇幅的樂章的任何樂曲，只要它是由在某種意義上互相平衡的兩個樂段組成的即可。最簡單的例子是每一節歌詞都以合唱結束的歌曲，如《共和國戰歌》（*Battle Hymn of the Republic*）或《斯開島船歌》（*Skye Boat Song*）。在文藝復興時期和巴洛克時期的音樂中，舞曲常常以二段體寫成，而且在巴洛克時期普遍受到喜愛的一些理想化的舞曲集──即那些以舞蹈節奏寫成，但不是為舞蹈伴奏而是為欣賞目的的曲子──當中愈來愈多地使用二段體。有些最高度發展的例子來自J. S. 巴哈的大鍵琴組曲。那些往往很長的樂章，在調與旋律方面傾向於遵照某種規律的模式：

```
旋律　A  B：‖：A  B
調　　T  D：‖：D  T
A──開頭的主題  B──結尾的主題
T──主調        D──屬調
```

　　這樣的樂章每一半都被重複，而聽者總是在後半開始時感受到一個新的開頭——因為開頭的主題在新調上出現（有時也在不同的形式上出現，因為巴哈常常把形式對調）。在某些例子中，結尾的主題（B）僅由幾個引向終止式的音符組成，而在另外一些例子中它可能有數小節之長。另一位使用這種形式的巴洛克時期作曲家是D. 史卡拉第（Domenico Scarlatti），他為大鍵琴寫下超過五百五十首的奏鳴曲，其中大部分由簡單的二段體樂章組成。在他的奏鳴曲中，與巴哈的舞曲一樣，樂章的後半段常常比前半段長。同時，前半段的音樂通常從主調直接轉入屬調（如果音樂是小調則轉入關係大調），在後半段則有可能與一些近系調有關。

三段體

　　三段體（ternary form）意思是三段曲式，其形式為A—B—A（即第三部分與第一部分相同，或者至少非常相似）。這也是從民謠和讚美詩、甚至兒歌中找到的形式，如《小星星》（*Twinkle, Twinkle, Little Star*），另一個例子是《飲我僅以妳的眼》（*Drink to Me Only*）。這種在一個不同的音樂段落之後重複樂曲第一段的概念，當然是十分明顯的，而且三段體也有很長的歷史。巴洛克時期的清唱劇（cantata）、歌劇及其他聲樂形式的作曲家，創作了很多三段體的歌曲或詠嘆調（aria），這種形式稱作「反始詠嘆調」（da capo aria，「反始」的意思是「從頭開始」，指示表演者應回到開始的地方）。在這些作品中，歌唱家會以顫音和其他快速經過句來裝飾重複的段落。古典時期交響曲與室內樂作品當中的「小步舞曲與中段」（minuet-and-trio）——通常是第三樂章——都是三段體，因為小步舞曲會在中段之後重複。有時，小步舞曲或中段本身也是三段體，它由八小節（舉例而言）組成（稱為a，後面會再重複），然後是一個十六小節的b，然後又是a。一個「小步舞曲與中段」的樂章，實際上可能是三段體內帶著三段體，因此：

A	B	A
aba	cdc	aba

三段體樂章的主要結構通常是「封閉的」：亦即每段都以同一調開始和結束。

迴旋曲式

　　迴旋曲（rondo）式是三段體的自然延伸。在這一種曲式中，音樂的主要段落再現兩次以上，它的設計，最基本的是A—B—A—C—A（較長的例子可能表現為A—B—A—C—A—D—A或A—B—A—C—A—B'—A（以B'作為B的變形）。這一曲式可以追溯到十七世紀，當時它特別受到在法國的大鍵琴作曲家們的喜愛。他們之中最後一位也是最有造詣的是十八世紀早期的庫普蘭（François Couperin）。他的性格小品（character piece）可能典型地具有八小節的主要段落，兩、三個八至十二小節的插入段落（episode，介於中間的B、C或D段）。古典時期的作曲家們——海頓（Joseph Haydn）、莫札特、貝多芬——更大規模地使用迴旋曲式，通常將它作為奏鳴曲、室內樂作品和管弦樂作品的最後樂章。事實上，「迴旋曲」一詞已經與「終樂章」幾乎劃上等號，以致於作曲家們時常在終樂章寫上「迴旋曲」，特別是當這一樂章具有相當輕快的性格時，即使它並非迴旋曲式。迴旋曲式的一個特點是A段的幾次再現，都是在主調上，而插入段落則一般是在近系調上，如屬調或關係大調／小調（貝多芬偶爾會讓迴旋曲主題以不同的調返回，不過那往往是為了造成讓聽者失去方向感的效果）。下面是典型迴旋曲式樂章的圖解：

1 旋律	A	B	A	C	A		
調	T	D	T	M	T		

2 旋律	A	B	A	C	A	B'	A
調	T	D	T	S	T	T	T

3 旋律	A	B	A	C	A	D	A
	aba		a		a		aba
調	T	D	T	M	T	S	T

M——關係小調　S——下屬調

（在上面的設計中迴旋曲主題本身也是三段體，但只有兩次是完整出現）

奏鳴曲式

　　奏鳴曲式是古典時期和浪漫時期最重要的曲式。它在十八世紀中葉以後不久形成，而且至少到二十世紀中葉，它仍以不同的變化形式一直被使用。我們所謂的「奏鳴曲式」，指的是一種風格、一種思考方式，也是一種結構。與所有音樂形式一樣，它的演變是為了適應該時代的音樂風格，它的基本樣式並非作曲家用以灌鑄樂思的模子，或讓樂思順應既存的模型，而是樂思本身性格的自然結果。奏鳴曲式分成三個主要段落：呈示部、發展部和再現部。下面是它的基本模式：

呈示部	發展部	再現部
A B	A／B	A B
T D	多種變化	T T

　　另外，也許有一個開頭的導奏和一個結束的尾聲，不過它們並不影響其基本輪廓或樂章的結構原理。

　　呈示部「揭示」意即展示樂章的主題材料。呈示部分為兩個主題群，A與B，有時也稱作兩個主題（subject）。取決於樂章的規模——奏鳴曲式樂章可能從一分鐘到半小時不等——每個主題可能只是一段旋律或一組旋律，或者是幾乎沒有旋律性格的動機集合。本書後文將對奏鳴曲式的幾個實例進行討論，並附帶詳細的聆賞要點。在每個實例中，對主題本質的處理和取徑方法都十分不同（實例為海頓：《第一〇四號交響曲》，見第228頁；貝多芬：《第三號交響曲》，見第261頁；舒伯特：《C大調弦樂五重奏》，見第291頁；布拉姆斯：《c小調第一號交響曲》，見第357頁；柴科夫斯基（Tchaikovsky）：《第四號交響曲》，見第369頁）。所有實例的一個共同點就是，第一主題均在作品的主調上，而第二主題均在互補調上，互補調一般而言在大調作品中為屬調，在小調作品中為關係大調。在兩個主題本身之間可能有對比（有些作曲家傾向於在第一主題中，使用生氣蓬勃、「陽剛」的主旋律，而在第二主題中使用較溫和、較抒情、「陰柔」的主旋律），不過兩個主題群的調性之間總是存在著對比。

　　呈示部一般都結束在屬調上，隨後是發展部。發展部通常使用來自呈示部的材料（它可能是第一主題的材料，也可能是第二主題的材料，或者兩者兼有），並加以「發展」。沒有固定的常規，主題可能被分解成片段，並且用作問答句的材料。主題也可

能以對位的方式處理；主題中的樂句可能在不同的音高上再現，也可用來作為新樂思的起點。發展部的音樂很可能分布在不同的調，或甚至在遠系調。發展部常常提供一個活躍而令人激動的高潮。

　　然而，或許正是再現部的到來，才形成了主要的高潮，因為「同時回到」（double return）樂章開始的主調和旋律。再現部的基本特徵在於，它內部的第二主題此時以主調返回。這樣做，是為了解決它在呈示部曾以歸主調之外的其他調作最初呈現所引起的緊張。這會使有經驗的聽者意識到一種回歸感，並認識到離這個樂章的結束不遠了。在一個長大的樂章當中——如貝多芬《第三號交響曲》第一樂章就是很好的例子——常常有一個具實質意義的尾聲（或結尾），它有助於提供名符其實的終止感。

　　奏鳴曲式背後的原理——以兩個調的材料呈現，以及藉由屬調材料在主調上再現來解決所造成的緊張——普遍存在於古典時期和浪漫時期許多其他的音樂形式中。其中一個重要的例子是迴旋奏鳴曲式，第50頁所示之設計2即一實例。在那裡B段的材料第一次以屬調呈現，而第二次則是以主調呈現。如果A段的材料在第二次和第四次的出現被省略（作曲家的確有時省略其中一次），並且如果C段的材料類似於一個發展部，它的形式將確實與奏鳴曲式完全一致。另一個介於奏鳴曲和迴旋曲之間的變體採取下列形式：

材料	A	B	A	C	B'	A	V—可變的
調	T	D	T	V	T	T	

利都奈羅曲式

　　「利都奈羅」（ritornello）曲式，巴洛克協奏曲第一樂章的標準曲式，是奏鳴曲式應用於其中的另一種形式。因為建立在一個屢次再現的主題上，這一曲式與迴旋曲式有幾分相同之處。然而，在這一曲式中主題並非總是以主調再現，實際上——如奏鳴曲式一樣——它在主調上的出現預示著樂章將近結束。下面是它的標準形式：

管弦樂團或獨奏	O	S	O'	S	O'	S	O
調	T	T–D	D	D–M	M	M–T	T

O—管弦樂團
S—獨奏

T—主調
D—屬調
M—關係小調或其他調

　　在此一圖解中，管弦樂團以主要材料的完整陳述以開始和結束某個樂章，稱作「利都奈羅」（O），在此樂章進行中還有對利都奈羅作部分陳述的（O'）。獨奏者有三個主要段落要演奏，在這三個段落當中音樂很可能轉調。獨奏者演奏的材料可以是從利都奈羅主題中衍生出來，而且常常需要精湛的技巧（本書後文中所討論的利都奈羅曲式實例，是第171頁韋瓦第的《協奏曲》作品三第六號，和第181頁巴哈的《布蘭登堡協奏曲》第四號）。這一基本的形式設計，不僅被巴洛克晚期作曲家用於協奏曲的樂章，也被用於他們的歌劇和清唱劇的詠嘆調之中。在古典時期，由於開頭的利都奈羅和第一獨奏段落中包含了第二主題材料，利都奈羅曲式被擴大了，此時如同在奏

鳴曲式那樣,第二主題材料在樂章結束時以主調再現(關於利都奈羅—奏鳴曲式樂章,見第246頁「聆賞要點」中莫札特的《G大調鋼琴協奏曲》第一樂章)。

變奏曲、頑固低音　　　　變奏曲式是在音樂的各個時代都一直使用的形式,它背後的原理很簡單:首先陳述一個主題,然後以各種方式加以裝飾與發揮。如我們所見到的,這種把一個主題加以變化的想法,遠在中世紀時就已出現:根據素歌創作音樂的方式,實質上相當於變奏技巧。在文藝復興時期的音樂中,變奏曲式十分流行,例如英國作曲家拜爾德(William Byrd)曾以許多著名的旋律為維吉那古鋼琴寫過變奏曲。巴洛克時期,北歐的路德教派作曲家們找出了為管風琴的聖詠旋律加以變奏的方法,巴哈對這一類曲目貢獻良多(見第150、180頁)。在這個時期另一種使用得很多的變奏曲樂章類型是頑固低音,就是在一個反覆出現的低音模式上可聽到不同的旋律。作曲家們使用過許多種標準的頑固低音模式。這些頑固低音模式常常帶有一些特定的聯想——例如,例Ⅲ.3a所示下行的四個音符低音聲部,是用在歌劇的悲嘆場景,或普遍用於悲傷的音

例Ⅲ.3

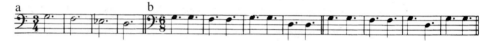

樂,而例3b則是與舞蹈音樂相聯繫(這是著名的《綠袖子》〔*Greensleeves*〕旋律的低音聲部,它的前半部分也是《我們怎樣對待這個喝醉的水手》〔*What Shall We do with A Drunken Sailor*〕一曲的低音聲部)。例3a的一個更加半音化的變形,是在普賽爾歌劇《狄多與阿尼亞斯》(*Dido and Aeneas*)中作為狄多的悲歌的頑固低音(見第154頁「聆賞要點」)。普賽爾和巴哈是頑固低音形式的兩位最重要的大師。巴哈的貢獻中有單為小提琴所寫的一個著名樂章(一首《夏康舞曲》〔*Chaconne*〕,使用了傳統上與頑固低音相關的舞蹈節奏)和他為大鍵琴所寫的《郭德堡變奏曲》(*Goldberg Variations*),這是他最長的一部器樂作品(演奏起來可能長達一個半小時),其中的三十個變奏,每一段都建立在相同的頑固低音模式上,儘管它們在織度、步調和表現性格方面,都存在著極大的差異。

　　在古典時期,作曲家們較偏好純旋律的變奏類型。例如莫札特為鋼琴寫過若干組變奏曲,表現了他作為作曲家兼鋼琴家的精湛技巧。通常一組變奏曲之中前兩段或前三段變奏都很簡單,與主題相距不遠,聽者容易聽得懂,後來的幾段則愈來愈複雜,而且離原來的旋律愈來愈遠(在我們於第228頁「聆賞要點」當中所舉海頓的例子,主題本身幾乎沒有變化,但是當主題再現時,圍繞著它的是不同的音樂)。貝多芬把這一原則向前推進一步,而布拉姆斯又向前推進一步,他們的變奏曲變得更像主題中具體而微的動機發展,而不僅是旋律性的加以裝飾和發揮而已。這兩位作曲家以及和他們同時代、在古典後期和浪漫時期的一些人所寫的變奏曲,大多是為鋼琴而寫的。不過,在室內樂和管弦樂作品中,也有很多大型的變奏曲。貝多芬的《第九號交響曲:合唱》的終樂章,是一組篇幅長大的變奏曲,布拉姆斯的最後一首交響曲(第四號)的終樂章也是如此,而且重新採用了巴洛克時期頑固低音的原則。一組在十九世紀末寫成、趣味盎然的管弦樂變奏曲,是艾爾加的《謎語變奏曲》(*Enigma Variations*),其中每一變奏都設計來描繪每一位作曲家的友人的性格。作曲家們常常創作屬於自己的主題,然後處理成變奏曲,但有時使用著名的、既有的曲調,或借用

別的作曲家們的主題。例如，布拉姆斯曾經以韓德爾、舒曼（Schumann）和帕格尼尼（Paganini）的主題，寫過許多首變奏曲（他選用的帕格尼尼主題也曾被許多其他作曲家所使用，其中包括帕格尼尼本人、李斯特和拉赫曼尼諾夫〔Rachmaninov〕）。在二十世紀，曾經以相當傳統的手法使用變奏曲式的作曲家，有布瑞頓（見「聆賞要點」，第42頁）和柯普蘭（Copland），然而荀白克和魏本（Webern）則改變這種曲式的技術，來適應他們較不傳統的語法。

賦格

　　賦格，據說不是一種形式而是一種結構。在某種意義上的確是如此。然而，有很多可以稱之為賦格的作品，而且它們有某些共同的特點。十六世紀是複音音樂的第一個黃金時代，巴哈時代的賦格代表著十六世紀複音作曲家所用技法遲來的全盛期。因此，簡述這些技法以及它們造就的曲目是有益的。

　　十六世紀複音音樂的基本原理，是各個聲部連續地唱出同一歌詞所配的相同音樂；但他們在不同的音高上唱，人們會聽到每一樂句在不同的音級上反覆數次，像帕勒斯提那的《短音彌撒》（*Missa brevis*）的開頭一樣（見第111頁的「聆賞要點」）。各個聲部似乎在互相模仿。這種風格，正如我們曾經看到的（見第17頁）常常被稱作「模仿對位」。它在這一時期和巴洛克早期普遍被使用於器樂合奏（例如在「康佐納」〔canzona〕、「幻想曲」〔fantasy〕或「利切卡爾」〔ricercare〕等標題下）當中。賦格一詞來自拉丁文fuga，是「遁走」或「追趕」的意思，用以指稱這一類樂章的某些類型，後來成為一種標準形式。

　　十七世紀的很多鍵盤音樂作曲家為大鍵琴或管風琴寫過賦格，其中有義大利的費斯可巴第（Frescobaldi），德國的富羅伯格（Froberger）和巴克斯泰烏德（Buxtehude）。但是，賦格曲當中最具表現力和獨創性的，是巴哈的作品。他為管風琴寫了許多賦格，但為大鍵琴寫的賦格數量更多。其中包括兩冊帶有前奏曲的作品集，每一個大調和每一個小調都有一首作品（每冊有廿四首作品，這兩冊作品集向來被稱作「四十八首」。）

　　在巴哈和其他作曲家的賦格中，有他們通常遵守的某些程序步驟。賦格一般以呈示部開始，當中它的主題——作為整部作品基礎的主旋律——相繼在各聲部出現

31. J. S. 巴哈 c 小調賦格的開頭處，節錄自《平均律鋼琴曲集》第一冊，一七二二年，作曲家手稿。藏於柏林德意志國家圖書館。

（「聲部」〔voice〕一詞指一音樂曲中的對位成分，不僅在聲樂作品中而且在器樂作品中被使用；巴哈的大鍵琴賦格作品大部分是三個或四個聲部）。隨著每一聲部進入，織度愈加飽滿，接著呈示部以一個終止式結束，一般是在主調上。在賦格剩下的部分，主題很可能在任何聲部、任何關係調上出現數次。在主題各次出現的中間會有一些經過句，通常都很簡短，被稱作「插入句」（episode），這些插入句通常都與主題存在著某種關係。

作曲家過去喜歡在他們的賦格中使用各種富有創造性的對位設計：例如有時主題可能以一半速度（或甚至以加倍速度）出現，而且還可能有主題的交迭進入，造成一種各聲部相互急切地湧進的印象（稱為「緊接部」〔stretto〕），這種手法由於能有效的營造高潮而普遍被使用。在賦格接近結束時，主題通常在主調上以果決的聲音進入，賦予一種終結的氣氛。賦格的主要特徵，也許是給人一種聲部之間互相對話的感覺；在主題出現之後首先進入的聲部，據說是扮演答句（answer）的角色，並對主題進行模仿（通常不會相當精確的模仿）。答句一詞確有深長的意味。

巴哈不僅在他的鍵盤音樂（見第184頁「聆賞要點」中選自「四十八首」裡的一首）、而且在他的室內樂和管弦樂作品中（見第181頁「聆賞要點」選自協奏曲中的一例）使用賦格曲式。他還在他的聲樂作品，像是他的一些清唱劇和著名的《B小調彌撒》中，寫了賦格形式的合唱。不過，合唱賦格的最有名的代表人物，卻是和巴哈同時代的韓德爾。韓德爾在他的神劇（根據聖經故事所寫的戲劇作品）中，運用他的戲劇感來表明作品的主旨。巴哈注重賦格作品的理智方面，而韓德爾則把賦格看作是一種創造強烈戲劇效果的方法。他比巴哈更自由地使用賦格，常常為了一個節奏強勁有力的或和聲色彩鮮明的經過句而突然打斷對位（關於他神劇中合唱賦格的例子，見第207頁「聆賞要點」）。巴哈和韓德爾的時代以後，賦格在標準音樂語言中的地位不那麼重要了，但是作曲家們始終仍在教會音樂和需要特殊效果的其他情況中，繼續使用著賦格，例如用以結束一組變奏曲（布瑞頓的《青少年管弦樂指南》即為一例，見第42頁「聆賞要點」）。

音樂類型

管弦樂
交響曲

　　咸認管弦樂中最重要的一類是交響曲，交響曲一詞本身僅意味著「一起發聲」。管弦樂交響曲最早是在十八世紀初期所創作，當時開始有公開音樂會。最初，短小的管弦樂作品稱為序曲，被用作歌劇演出的開始，是作為音樂會中的管弦樂項目。序曲常常分為三個不同的段落或三個樂章，第一樂章和終樂章為快板，中間樂章為慢板。這就是最早的交響曲形式，後來通常在慢樂章和終樂章之間，加上另外一個當時最流行的三拍子舞曲「小步舞曲」構成的樂章。

　　奧地利作曲家海頓常被稱為交響曲之父，他在十八世紀後半葉創作了一百多部交響曲。很多其他作曲家也曾創作過這類作品，但是海頓所開創的交響曲的主體，特別是他在晚年為巴黎和倫敦演出所寫的交響曲，代表了這類作品的基礎（見第228頁「聆賞要點」）。在同一時期，莫札特寫了大約五十部交響曲。這兩位作曲家臻於成熟的交響曲在演奏時大約需要廿五到卅分鐘的時間。下一世代的交響曲作曲家以貝多芬

為代表，他擴展了交響曲的形式，創作了長達四十五分鐘的作品（見第261頁「聆賞要點」）。他的最後一部交響曲——第九號交響曲——除管弦樂團之外還需要一支合唱團，其長度超過一小時。在這些古典的交響曲中，第一樂章——有時有一個慢板導奏部分——通常是奏鳴曲式，並且是整部作品智慧的核心。慢板樂章通常也是奏鳴曲式，不過海頓常常喜歡用變奏曲。小步舞曲樂章，如我們所看到的，一般是三段體。終樂章通常是奏鳴曲式或迴旋奏鳴曲式，在早期的交響曲作品中，終樂章常常是短小而且份量輕的一個樂章。但是，後來的作曲家漸漸感到需要有某種能夠與第一樂章取得較佳平衡的東西，並且補充更有實質內容的音樂。他們還用更活潑的諧謔曲，來代替高貴的小步舞曲。

作曲家們寫出一百部甚至五十部交響曲的日子隨著十八世紀的結束過去了。十九世紀的有份量的交響曲已經不是那種可以成打地創作的作品了，每一部作品都是一個獨特的表達，而不像過去海頓的交響曲那樣，是一個小貴族一晚上隨意的娛樂。貝多芬有九部交響曲，這一數量已被認為是一個神奇數字，直到近年來還沒有任何人敢於超越。舒伯特完成了七部；舒曼寫過四部，出於它們的靈感來源，其中一部題名為《春》（*Spring*），另一部題名為《萊因》（*Rhenish*）。貝多芬的《田園》（*Pastoral*）早已提示交響曲可以不是「絕對音樂」（absolute music）——也就是不涉及音樂本身以外的任何事物的音樂（《田園》反映了貝多芬對鄉村的感受）。法國的白遼士（Berlioz）前進得更遠，他最著名的交響曲《幻想交響曲》（*Symphonie fantastique*）有一個副標題為〈一個藝術家生涯中的插曲〉，並有一個貫串它五個樂章的主題，這一主題象徵著他所愛的人和她的遭遇（見第323頁）。

根據一個故事或「標題」（program）寫交響曲的想法吸引了一些作曲家，而且不可避免地驅使他們脫離了四個樂章的傳統模式。然而，像布拉姆斯、柴科夫斯基和德佛札克等一些作曲家，仍然維持著四個樂章的傳統（見第357、369頁「聆賞要點」）。在布魯克納（Bruckner）和馬勒（Mahler）手裡，交響曲又再擴展到一小時或更長。布魯克納仍然保持四個樂章的模式，而馬勒卻自由地改變樂章的數目，他的交響曲大部分包含著聲樂的樂章（作品的「意義」是如此明確，以致於要求有言語上的表達）。布魯克納和馬勒都各寫了九部交響曲。西貝流士（Sibelius）寫了七部，其中最後一部是高度集中的單樂章交響曲。史特拉汶斯基的兩部成熟的交響曲，稍微離開了交響曲的主要傳統（見第444頁「聆賞要點」）。二十世紀傳統交響曲最優秀的部分出自蕭士塔科維契（Shostakovich）之手，他寫了十五部，其中有些是有標題的、有些是含有歌唱的，不過每一部都具有某種目的上的嚴肅性，這長久以來一直是交響曲的要素。在二十世紀隨著對調性傳統的放棄，通常依賴調性對比作為其結構支柱的交響曲，已經失去它以往的中心地位。但是，作曲家們仍然常常把交響曲式視為管弦樂形式的終極考驗。

交響詩

白遼士的《幻想交響曲》所沿襲的那條線，變成了一個獨立的分支——「交響詩」（symphonic poem），或稱「音詩」（tone-poem）。李斯特寫過幾首這樣的作品，其中大部分表現出他對文學作品或藝術作品的反應：例如《哈姆雷特》（*Hamlet*），即是對莎士比亞劇中角色的召喚，不過有一段描述了奧菲莉亞（譯註：莎劇《哈姆雷特》中的另一人物）。幾位捷克和俄羅斯作曲家也曾採用過這種體裁（例如穆索斯基（Mussorgsky）的《荒山之夜》〔*St John's Night on the Bare Mountain*〕），但交響詩這一

體裁的首要代表人物是理查·史特勞斯（Richard Strauss），他曾創作過好幾首非常生動的這類作品，有時還以描繪性絕佳的音樂在作品當中說故事。

序曲

在十九世紀與交響詩有著密切聯繫的是序曲（overture）。在十八世紀早期，有兩種類型的序曲，一種為「快─慢─快」結構的義大利風格，如我們已看到的，它導致了交響曲的興起；另一種是法國風格的，它由一個節奏跳動的稍慢樂章和繼之而來的賦格，有時還有舞曲樂章所組成。兩者最初都是為戲劇音樂設計，用於晚會的開場。不過，大約在一八○○年以後，作曲家們傾向於寫音樂會用的序曲。這些序曲通常都像是小型的交響詩。孟德爾頌為《仲夏夜之夢》（*A Midsummer Night's Dream*）所寫的序曲，是一個很好的例子，這首序曲是從莎士比亞的戲劇中獲得靈感，但不是為了隨該劇一起演出而設計的，音樂清晰地描繪了戲劇中的要素。而他的《海布里地群島》序曲（Hebrides，一般稱為《芬加爾岩洞》序曲），卻是受到蘇格蘭西海岸外群島美麗風光的啟發而創作。許多其他的作曲家，如布拉姆斯（《悲劇序曲》〔*Tragic Overture*〕）和柴科夫斯基（《羅密歐與茱麗葉》〔*Romeo and Juliet*〕）都曾寫過音樂會用的序曲，一般是採單樂章（常為奏鳴曲式），這些序曲和選自歌劇的序曲，都在音樂廳中演出。

協奏曲

交響曲之外，另一種大型的管弦樂形式就是協奏曲。它起始於十七世紀，是一小組演奏者或演唱者與另一組大得多的群體相互對抗表演的樂曲。在十八世紀早期發展成獨奏協奏曲（solo concerto）和大協奏曲（concerto grosso）。義大利作曲家韋瓦第是協奏曲的主要代表人物之一，他寫了數百首協奏曲，其中很多是寫給一件獨奏樂器（通常是小提琴）和管弦樂團的作品。有些為兩位以上的獨奏者所寫的，稱作「大協奏曲」。巴哈為大鍵琴和管弦樂團寫了一些早期的鍵盤協奏曲，他和韓德爾（曾寫管風琴協奏曲）兩人也都寫下許多組精緻的大協奏曲類型的作品。有些協奏曲是三個樂章（快─慢─快），這是韋瓦第一貫遵循的模式，但是韓德爾的協奏曲卻常常有四或五個樂章。利都奈羅形式通常用在快板樂章。

古典時期，由於把利都奈羅形式和奏鳴曲式結合使用，協奏曲因此有了擴展。它的主要代表人物是莫札特，他的廿一首寫給鋼琴與管弦樂團的協奏曲，列於他的得意之作當中（見第246頁「聆賞要點」）。隨著十九世紀的腳步，協奏曲逐漸成為演奏大師展現精湛技巧的工具——最初是貝多芬激烈的鋼琴協奏曲，然後是李斯特、舒曼、布拉姆斯和柴科夫斯基的作品。在這一時期，小提琴協奏曲也逐漸盛行：有貝多芬、孟德爾頌、布拉姆斯和柴科夫斯基等人創作的許多精彩範例。莫札特的協奏曲所表現的那種細膩而親近的平衡，被單一獨奏者竭力與管弦樂團全部重量的對抗所代替，雖然我們知道獨奏者不論是雷鳴般的鋼琴，還是優雅而富有詩意的小提琴，他一定會勝出，但這仍然是一場令人激動的競賽。另外還有一些大提琴協奏曲和少量的管樂器協奏曲。幾乎所有的協奏曲都是三個樂章，快─慢─快的模式。這一傳統延續到二十世紀巴爾托克、貝爾格（Berg）、普羅科菲夫（Prokofiev）和蕭士塔科維契的協奏曲作品中，他們每人都曾為小提琴和鋼琴寫過協奏曲，而巴爾托克還曾為管弦樂團寫過一首協奏曲，在其中協奏曲的形式和精神非常明顯，但沒有任何獨奏者。

室內樂

室內樂雖然今日在很多音樂會和獨奏會上演出並且被大量錄製，但它原本卻完全不是意在讓人欣賞的（室內樂一詞意指在室內演奏的音樂）。從前它只是為了讓演奏

32. ＢＢＣ交響樂團在倫敦
皇家節慶音樂廳。

者自娛而創作的。在十七世紀早期，主要的室內樂形式是寫給一些樂器群或家族樂器（常常是維奧爾琴或直笛）的組合。它的曲目是由歌曲、幻想曲，以及康佐納（或類似標題的作品）的改編曲組成的，一般採用對位風格或使用舞蹈節奏。另一個常用的名詞為「奏鳴曲」，它僅指要奏出的（亦即「演奏的」——與要唱出的清唱劇相對而言）作品。我們在討論奏鳴曲式時已遇過這一名詞——因為這種結構是普遍用於十八世紀晚期，即古典時期的奏鳴曲的結構，所以它獲得這一名稱。顧名思義，這一名詞意味著是一首器樂曲，或者寫給鍵盤樂器（鋼琴奏鳴曲），或者為合奏而寫。

三重奏鳴曲

　　三重奏鳴曲（trio sonata）這一體裁形成於十七世紀早期，開始正式使用是在小提琴問世之時。它通常使用兩件旋律樂器（如小提琴、直笛、長笛、雙簧管，甚至短號）和一件數字低音樂器，並發展成為兩類：教會奏鳴曲（sonata da chiesa）和室內奏鳴曲（sonata da camera），前者主要是對位風格，有四個樂章，慢—快—慢—快；後者由帶有舞曲節奏的一組樂章構成。這一體裁的主要作曲家是柯瑞里（Corelli），韓德爾和巴哈也使用過這種形式。這幾位作曲家還曾為一件樂器和數字低音樂器寫過奏鳴曲，這種奏鳴曲特別受演奏大師們的青睞，因為它讓他們獲得表現其技巧才華的機會。

小提琴奏鳴曲

　　上述一些曲式隨著十八世紀音樂風格的改變而被捨棄不用。由於鋼琴開始成為家庭的主流樂器，主要的室內樂形式曾經有一度是由小提琴伴奏的鋼琴奏鳴曲。莫札特曾寫過大約三十首這類奏鳴曲，在他後期的這類作品中，小提琴部分占有更突出的地

位，到了貝多芬時代，這一形式已變成小提琴與鋼琴奏鳴曲，而為十九和二十世紀大部分一流的作曲家，其中包括舒伯特、布拉姆斯和德布西所採用。小提琴之外的其他樂器，也被用在帶有鋼琴的奏鳴曲中，特別是大提琴（也是貝多芬和布拉姆斯的作品），不過還有管樂器，如豎笛。二十世紀初，亨德密特（Paul Hindemith）甚至擴展到為管弦樂團的每一種主要樂器創作一系列帶有鋼琴的奏鳴曲——甚至包括了低音大提琴、英國管和低音號。

帶有鋼琴的合奏　　　　與寫給一種樂器和鋼琴合奏有關的奏鳴曲，就稱作鋼琴三重奏、鋼琴四重奏和鋼琴五重奏等若干形式，它們是鋼琴加上兩件、三件和四件弦樂器（見第44頁）。這些形式都形成於十八世紀末。鋼琴三重奏（鋼琴、小提琴、大提琴）最受古典時期主要作曲家們的喜愛——海頓寫了大約三十首，莫札特和貝多芬各寫了六首。舒伯特和孟德爾頌各有兩個傑出的實例，而布拉姆斯也作出了貢獻（他除了為豎笛和大提琴寫過三重奏之外，像貝多芬一樣他還用法國號和小提琴寫三重奏）。海頓和莫札特一般採用三個樂章的形式（快—慢—快），如他們的奏鳴曲一樣。鋼琴三重奏就像是帶有兩件伴奏樂器的鋼琴奏鳴曲。後來的作曲家們為音樂會和業餘愛好者寫了同樣多的三重奏，他們偏好交響曲中所採用的四個樂章的完整形式：快—慢—小步舞曲／詼諧曲—快。

與三重奏同樣的樂章模式也被用在鋼琴四重奏和鋼琴五重奏當中，但這兩種合奏形式的作品數量較少。莫札特和貝多芬兩人都寫過鋼琴四重奏，但他們僅有的鋼琴五重奏卻是雙簧管、豎笛、低音管、法國號和鋼琴的特殊組合。舒曼和布拉姆斯都有優秀的鋼琴四重奏和鋼琴五重奏的作品，法國的作曲家佛瑞（Fauré）也有跟他們一樣出色的作品。

弦樂四重奏　　　　在所有的室內樂形式中，最重要的就是為兩把小提琴、一把中提琴和一把大提琴所寫的弦樂四重奏。像在交響曲的發展中一樣，海頓在弦樂四重奏的早期發展中也占有同樣的中心地位。他在一七五〇年代寫下他的第一批弦樂四重奏，在一八〇二到一八〇三年他寫了他的最後一批弦樂四重奏，總共約七十首，其中幾乎包含了他最精緻、最優雅的音樂。他對莫札特有巨大的影響（較莫札特年長廿四歲），莫札特創作了廿六首弦樂四重奏，並將其中最好的六首獻給海頓。所有這些都是四樂章的作品，通常為快—慢—小步舞曲—快，不過有時把小步舞曲置於第二樂章，慢板樂章置於第三樂章。奏鳴曲式實際上總是用在第一樂章，也常常用於慢板樂章和終樂章（後者往往是一首迴旋奏鳴曲）。變奏曲式的作品很適合弦樂四重奏的組合，作曲家們也常常使用它，一般放在慢板樂章和終樂章——極少用於第一樂章。在第一樂章，奏鳴曲式的智性「辯論」本質在這一類型當中，似乎是有需要的，因為第一樂章總被認為是嚴肅的、內在深刻的，供有知識的聽眾欣賞的音樂。

貝多芬寫過十七首弦樂四重奏，並大大擴展了這種形式，從海頓—莫札特時代的廿五分鐘的規模，延長到四十分鐘或更長。貝多芬晚年的那些銳利、深具原創性的四重奏大多放棄了四個樂章的模式，有一首多達七個樂章，而且在演奏時沒有間斷。這是一個很特殊的例子。下一世代的作曲家們幾乎總是寫四個樂章的四重奏。幾乎所有重要的作曲家都採用這種形式，這裡只列出最重要的幾位：舒伯特、孟德爾頌、舒曼、布拉姆斯、德佛札克、威爾第（Verdi）、柴科夫斯基、德布西、荀白克、巴爾托克、蕭士塔科維契。德布西精緻的、法國風格的織度，和巴爾托克強勁而充滿動力的

寫作，及以民歌為基礎的節奏，擴大了四重奏主要的古典傳統。

其他弦樂合奏

弦樂三重奏、五重奏、六重奏，甚至八重奏，基本上順應著與弦樂四重奏相同的歷史，但具有不同的織度。莫札特、貝多芬和舒伯特都有弦樂三重奏的作品，但是對十九世紀的作曲家們來說，三重奏的音響過於單薄，直到二十世紀，由於亨德密特、荀白克和魏本的緣故，這一形式才又被認真地使用。弦樂五重奏有較為豐富的歷史。與海頓同時代的義

33.右圖：柯瑞里的《奏鳴曲集》作品三（1689）的書名頁，上有摩德納的法蘭西二世的徽章。柯瑞里將此曲集題獻給法蘭西二世。

34.阿瑪迪斯四重奏團：（左起）布雷寧、尼賽爾、席德洛夫、洛維特。

大利作曲家鮑凱里尼（Boccherini）是第一位多產的弦樂五重奏作曲家，他創作了一百多首弦樂五重奏（另外也創作了同樣多的弦樂四重奏），大部分是為兩把小提琴、一把中提琴、兩把大提琴寫的。莫札特寫過六首弦樂五重奏——其中兩首屬於他最優秀的作品之列——是以一把中提琴而不是大提琴作為附加的樂器。舒伯特唯一的弦樂五重奏是他卓越的成就之一，用了兩把大提琴（因而音響飽滿）。孟德爾頌、布拉姆斯和德佛札克也都寫過弦樂五重奏。布拉姆斯以他偏愛的厚重、豐富的織度為兩把小提琴、兩把中提琴和兩把大提琴寫了兩首弦樂六重奏，而孟德爾頌則創作過一首弦樂八重奏（四把小提琴、兩把中提琴和兩把大提琴）。

混合合奏

在音樂曲庫中較次要的是那些為管樂器所寫的多種樂器合奏的作品。多數的長笛四重奏（長笛、小提琴、中提琴和大提琴）來自於十八世紀晚期。不過，豎笛異常優美的音色和它與弦樂器融合的能力，吸引莫札特、韋伯（Weber）和布拉姆斯為它寫下一些精緻的五重奏。貝多芬的七重奏和舒伯特的八重奏中，都使用了混合樂器群（豎笛、低音管、法國號和弦樂器），沿襲了十八世紀輕室內樂的「嬉遊曲」（divertimento）傳統。單就管樂器來說，就有一套為數可觀的小夜曲類型的十八世紀曲目，是為當時的樂隊合奏所寫，例如使用兩支雙簧管、兩支豎笛、兩支低音管和兩支法國號，莫札特、海頓和貝多芬都曾為這樣的樂器組合寫過作品。後來，管樂五重奏（長笛、雙簧管、豎笛、低音管和法國號）在較次要的作曲家和二十世紀法國作曲家之中，普遍受到喜愛。

鍵盤音樂

鍵盤音樂的傳統至少可追溯到文藝復興早期。從那時以來，大部分的音樂都是供教會使用，並且都是建立在傳統教會音樂旋律上。不過，從十六世紀起也有舞曲、民歌及宗教樂曲的改編作品。這類音樂是為那時既有的樂器而創作的——如管風琴（特

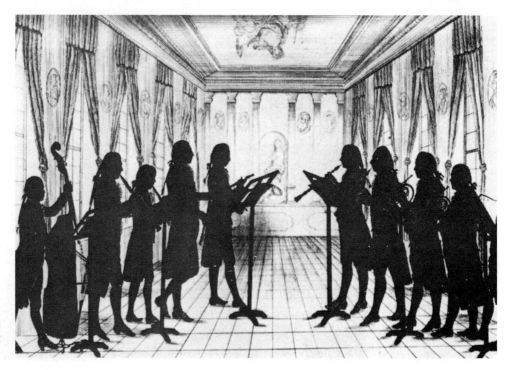

35.奧廷根－伐勒斯坦王子的管樂隊，金版面上黑色畫像（1791），藏於哈爾堡城堡。

別用於宗教樂曲）和大鍵琴，或維吉那古鋼琴（特別用於舞曲音樂）。在十六世紀晚期和十七世紀早期大量的英國維吉那古鋼琴曲目中，包括舞曲、歌曲改編作品、變奏曲系列、對位的樂曲，以及「風俗畫」類型樂曲──用以反映一種情緒、個性，或諸如此類事物的音樂（與當時的風俗畫極為相似）。

　　在十七世紀有四種主要的鍵盤作品類型。第一種，對位風格作品──稱作隨想曲（capriccio）、康佐納或利切卡爾的最為普遍──常常在其前面有一首風格絢麗多彩的樂曲，它可以稱為觸技曲（toccata）或前奏曲（prelude，在J. S. 巴哈的前奏曲與賦格中到達了它的最高成就）。這類作品通常是為管風琴和大鍵琴所寫。第二種，風俗畫類型作品，它成為法國的特有產物，而且受到與巴哈同時代的法國作曲家庫普蘭特別細膩的處理。第三種，舞蹈組曲。舞曲向來常是成對地演奏（一般為慢─快），在這個時期，將舞曲組合成四首或五首為一組已變成慣例，常常是阿勒曼舞曲（Allemande）─庫朗舞曲（Courante）─薩拉邦德舞曲（Sarabande）─吉格舞曲（Gigue；實質上是中板─快─慢─快），在「薩拉邦德」之後會附加一首或兩首舞曲（例如小步舞曲、嘉禾舞曲〔gavotte〕或布雷舞曲〔bourrée〕，關於這些舞曲的細節，見本書所附詞彙表）。巴哈、韓德爾和庫普蘭都屬於為大鍵琴寫過組曲的作曲家之列（這類舞曲集即稱為組曲）。第四種，聖詠前奏曲。這是路德教派的德國教會使用的一種形式，在其中，如我們在第47頁所見，一首眾所周知的讚美詩旋律被用作一部管風琴作品的基礎：它可能會被修飾、或被穿插到音樂織度內、或聽到的是以放慢的音符襯托著別的音樂，或者用作一首賦格的基礎（參見第192頁上的實例）。

鋼琴奏鳴曲　　「奏鳴曲」一詞是十七世紀末才開始在獨奏鍵盤音樂中被使用，是指不屬於任何上述這些組合形式的自由作品。為大鍵琴創作奏鳴曲的最主要作曲家是D. 史卡拉第，他在十八世紀第二個廿五年之間寫了大量的單樂章作品，其中有些風格大膽而燦爛。此後不久，多樂章的奏鳴曲成為鍵盤音樂的主要體裁：在它的建立過程中，核心

36.巴黎普雷耶歌劇院，蕭邦常在這裡演奏。選自《插畫集》（作於1855年6月9日）。

人物是巴哈的兒子們，即在德國活動的C. P. E. 巴哈（Carl Philipp Emanuel Bach）和在倫敦的J. C. 巴哈（Johann Christian Bach）。海頓寫了五十多首鋼琴奏鳴曲，莫札特有將近廿首，貝多芬則有卅二首。這些鋼琴奏鳴曲絕大部分是通常的三個樂章形式，快—慢—快。第一樂章是奏鳴曲式，慢板樂章是某種三段體（也可能是奏鳴曲式，不過常常是縮短或省略了發展部的簡化奏鳴曲式），終樂章則是迴旋曲式或迴旋奏鳴曲式。變奏曲式有時也被採用，但較多用於慢板樂章和終樂章而少用於第一樂章。

十九世紀的各種體裁

在十九世紀的作曲家中，舒伯特寫過幾首鋼琴奏鳴曲，蕭邦寫了三首，布拉姆斯也寫了三首。但是，擴展了的、純器樂曲的各種形式對此時的作曲家並沒有強烈的吸引力，而奏鳴曲對浪漫時期鋼琴音樂的偉大傳統而言並非主要重心。例如舒伯特寫了一些他稱為「即興曲」（impromptu）或「樂興之時」（Moment musical）的作品。孟德爾頌稱自己的一些作品稱作「無言歌」（Songs without words）。舒曼為他大部分的作品加上文學性的，或暗示著音樂本身之外事物的標題——例如「蝴蝶」（Butterflies）或「維也納狂歡節」（Carnival Jest in Vienna）。蕭邦以他的祖國波蘭的舞曲形式，如「馬祖卡」（mazurka）或「波羅奈斯」（polonaise）寫了很多鋼琴作品，他還使用了圓舞曲、練習曲（或稱étude，練習曲是設計作為加強某些方面的鋼琴技巧）和夜曲（nocturne），在夜曲中他營造了一種夢幻的、浪漫的氣氛。李斯特涵蓋了各種形式的創作：有舞曲、純音樂作品、氣氛音樂、文學性的作品（例如，根據佩脫拉克〔Petrarch〕的十四行詩所寫的樂曲），以及一首大型的單樂章的奏鳴曲。較為樸素和傳統的布拉姆斯，使用了如間奏曲（intermezzo）或隨想曲的標題，他也寫過幾首奏鳴曲和依循貝多芬傳統的大型的變奏曲系列。

幾位二十世紀的作曲家曾經回頭寫奏鳴曲，特別是兩位俄國作曲家，史克里亞賓（Scriabin，他寫了十首奏鳴曲，還寫了多首前奏曲、「詩」〔poem〕與其他作品）與普羅科菲夫（他完成了八首奏鳴曲）。意圖給樂曲喚起某種氣氛的傳統很適合兩位法國鋼琴大師德布西和拉威爾（Ravel），也同樣適用於他們的後繼者梅湘（Messiaen），他的作品多半引發宗教意象或鳥鳴世界的想像。但這一傳統並不切合於布列茲（Boulez），他的三首鋼琴奏鳴曲是擴大了的、智性的作品，具有無懈可擊的邏輯性。荀白克的鋼琴作品都只是一些「小品」，施托克豪森（Stockhausen）的鋼琴作品也是如此。巴爾托克也只寫過一首奏鳴曲，但創作了很多小曲子，其中大多是以民歌為基礎，也有很多是以教學為目的的作品。

宗教聲樂形式　彌撒

宗教音樂的主要形式自十五世紀以來一直是羅馬天主教會的彌撒曲，它的早期發展和它的結構將在下一章中（第73-76頁）加以討論。它的五個基本樂章形式——垂憐經（Kyrie）、光榮頌（Gloria）、信經（Credo）、歡呼歌（Sanctus，連同降福經〔Benedictus〕）和羔羊經（Agnus Dei）——曾為複音音樂時代所有大作曲家，如杜飛（Dufay）、賈斯昆、帕勒斯提那、拉索斯（Lassus）和拜爾德所使用，他們的彌撒曲，廣義來說都是他們最有份量的作品（參見第111頁「聆賞要點」帕勒斯提那的例子）。如我們先前所看到的，這個時期的大多數作曲家們都是根據一首「定旋律」，即一首固定的旋律來構成他們的彌撒曲，定旋律以某種方式貫穿在整部作品中，並有助於使作品具有統一性。

複音的彌撒曲傳統在一六〇〇年左右結束了，雖然為彌撒譜曲仍然在繼續，不過

這時不僅使用合唱還使用了樂器和獨唱。在十八世紀，彌撒曲作為一種音樂體裁在義大利尤其是德國南部和奧地利再度盛行。海頓和莫札特為獨奏者、合唱團和管弦樂團創作了數部彌撒曲；貝多芬寫過兩部，第二部（《莊嚴彌撒》〔Missa Solemnis〕）其規模之大，使它無法用於宗教儀式，但是它在音樂廳裡給人們的，卻是一個深刻動人的夜晚。情況應該就是這樣──並且一直持續下來，因為自十八世紀以來幾乎沒有知名作曲家寫過教會用的彌撒曲──這是關於近代教會、社會和音樂的一個實況。不過，一直有一些有價值的音樂會彌撒曲，例如史特拉汶斯基的作品。

安魂曲　　　　　一種特殊的彌撒是安魂曲（requiem），是為死者所作的一種彌撒。為它譜曲的傳統可追溯到一五〇〇年左右，但在那時，這一形式並不具有十分重要的地位。十八世紀晚期，也就是莫札特著名的《安魂曲》所在的年代，這一體裁才開始變得較受重視。莫札特去世時，他的安魂曲尚未完成。白遼士規模巨大的《安魂曲》，以及威爾第《安魂曲》的激情和地獄之火，呈現出一種十九世紀典型的對死亡的高度戲劇性的看法；其他和他們同時代的作曲家們（李斯特、德佛札克）也創作了令人注目的安魂曲，尤其是佛瑞，他寫了一首動人心弦的、非常溫和的安魂曲作品。布拉姆斯的《德意志安魂曲》（German Requiem）並非一首真正的安魂曲，而是從聖經中節錄與死亡和安慰有關的德文經句譜成的樂曲。布瑞頓的《戰爭安魂曲》（War Requiem）中以英文的悲壯戰爭詩點綴拉丁文經句。

經文歌、讚美詩、　經文歌（motet）為一種聖樂形式，並與彌撒曲同等重要。它的歷史開始於十三
宗教清唱劇　世紀，當時經文（法語寫做mot：經文歌因而得名）被添加到原先沒有經文內容的樂句。這些發展成單獨的音樂作品，其中有兩個或三個聲部，演唱的常常是彼此不同但相互有關的經文，有時還以不同的語言演唱（見第82頁）。到了十五世紀，經文歌已成為一種拉丁文宗教經文的複音音樂風格的譜曲，最初一般是三個聲部，後來則是四個、五個或更多的聲部。對經文內容的選擇，取決於該作品在儀式中所處的位置。有時以「定旋律」作為基礎。在十六世紀，複音音樂的模仿風格使用得愈來愈多，例如賈斯昆、拉索斯（見第107頁「聆賞要點」）和帕勒斯提那的音樂（這種風格有時的確被稱為「經文歌風格」）就使用了它。在十六世紀晚期，作曲家如加布烈里伯姪（Gabrielis）和蒙台威爾第（Monteverdi）的經文歌，都應用了在聲響和織度上具有對比、更加戲劇化的風格。

隨著宗教改革，經文歌在英國被英語的讚美詩（anthem）所取代。作曲家如拜爾德和紀邦士（Gibbons）還有後來的普賽爾都運用過這種形式。在英國和美國，讚美詩的歷史一直延續著。在路德教派的德國，經文歌的名稱被保留下來，除了用聖詠而非素歌作為定旋律之外，其整體形式也被保留下來。十七世紀最主要的作曲家是許茨（Schütz），他的老師是繼承義大利風格發展的作曲家G.加布烈里（Giovanni Gabrieli）。十八世紀早期，巴哈曾為幾個人聲聲部與作為低音聲部的一件樂器寫過六首風格華麗、精緻的經文歌，他的宗教清唱劇更加重要。「清唱劇」一詞雖然不是嚴格意義上的宗教作品，但總是在這層意義上用於路德教派教會的作品，其中巴哈的清唱劇──留給我們約二百首──代表了清唱劇的最高成就。清唱劇雖然實際上不是禮拜儀式的一部分，但是在星期日或慶典儀式上作為祈禱之用，它的典型形式是由開頭的合唱，兩首或三首詠嘆調（或者其中一首由二重唱代替）和一首作為結尾的聖詠組成，所有各部分都以宣敘調（recitative）連接起來（參見第191-194頁上更充分的討

37.彌撒場景（可能是在勃艮第「好菲利浦」的宮廷內），選自《聖母瑪麗亞的奇蹟》（法蘭德斯，1456年）的微型畫。巴黎國家圖書館藏。

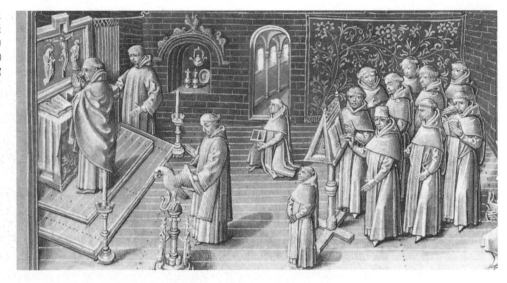

論）。在法國，一種儀式用的經文歌的特殊傳統，在十七世紀晚期的路易十四宮廷逐漸發展。在那裡，呂利及其追隨者創作了帶有大型合唱和富有表情的獨唱的經文歌作品。經文歌自十八世紀以來，一直沒有連續發展的歷史。莫札特及其他作曲家曾寫過一些各式各樣的經文歌，但始終沒有確立的傳統。

受難曲

　　教會禮拜儀式中一個重要部分，是每年復活節講述耶穌被釘死在十字架上的故事。而在這個儀式中，常常用到為耶穌受難譜寫的受難曲（passion）。在文藝復興時期，有一些受難曲，其中敘事者即傳福音者和一些次要角色的台詞被吟誦唱出，而基督和民眾的台詞是以多聲部方式唱出。另外一些受難曲，則整曲以複音風格處理。在十七世紀，許茨寫過一些受難曲，其中敘事部分和各個角色的台詞，都是用無伴奏的單旋律線條唱出，而群眾的台詞則由合唱團演唱。自十八世紀早期以來，巴哈及其同時代的德國作曲家如韓德爾和泰勒曼（Telemann）寫過許多傑出的受難曲。巴哈的受難曲是極致的範例，其組成形式為敘事（主要由傳福音者以宣敘調演唱，同時有包括基督在內的其他角色助唱）伴隨宗教冥想的詠嘆調、由全體民眾與其他參與群體生氣蓬勃的合唱、在關鍵時刻使整體變得清晰而又莊嚴崇高的聖詠（由會眾唱）和大型合唱。從那時以來，一直有一些受難曲的創作，而且有幾部作品十分動人，不過沒有一部能夠達到巴哈留給我們的那兩部所具有的力量。

　　用音樂講述宗教故事不僅限於受難曲。在中世紀，宗教主題的戲劇經常在教會演出，並伴有適當的唱誦音樂。就在文藝復興時期結束時，隨著反宗教改革，興起了一

神劇

種重要的新音樂形式，稱作神劇（oratorio）。神劇一詞意思是「禱告廳」，而神劇就是為在這樣的空間裡演出而設計的——不是作為禮拜儀式的一部分，而是一次「心靈的修練」。一六○○年左右出現的一些早期實例，都用類似說話的譜曲方式（即宣敘調）具體表現講說故事，伴隨著劇中主要角色的歌曲和簡短的合唱（「角色」可能是抽象的，如「善」或「誘惑」，因為這些神劇大部分是道德故事，其中邪惡終被宗教道德所克服）。

　　神劇起源於羅馬，最早寫神劇的大師是十七世紀中葉的卡利西密（Carissimi），他根據聖經故事創作了以合唱居重要地位的神劇作品。他的風格透過M–A. 夏邦提耶

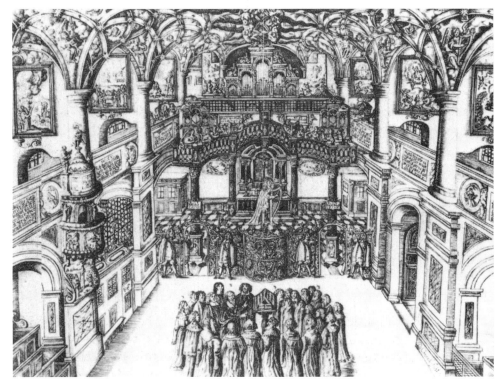

38.許茨在宮廷小教堂指揮德勒斯登宮廷樂隊。選自《智慧歌曲集》中許茨的學生伯納德所作的雕刻畫。（這裡看到的是1662年修復後的小教堂，這時許茨已不再是宮廷樂隊長。）

（Marc-Antoine Charpentier）帶到了法國，然而卻是透過韓德爾——他年輕時造訪過義大利並接觸到義大利的傳統——才真正地成熟。在英國，一七三〇年代到四〇年代期間，韓德爾設計出一種帶有詠嘆調、宣敘調，以及取自英國合唱傳統的合唱唱法之戲劇化神劇的新風格，並創作了一系列的傑作（如《掃羅》〔Saul〕、《彌賽亞》〔Messiah〕和《馬卡布斯之猶大》〔Judas Maccabaeus〕，例見第207頁「聆賞要點」），代表著這種體裁作品的最高峰。像海頓、孟德爾頌和艾爾加後來的神劇一樣，他的這些作品未曾搬上舞台表演過，而是在音樂會上演出。這三位都曾受到韓德爾的影響。

世俗聲樂形式　　　　歌唱是最基本的音樂活動，每個時代都有用歌曲表現其自身的獨到方式。在這裡，我們將提及具有獨特性格的幾種主要形式。

獨唱歌曲最古老的曲目是十二和十三世紀吟遊詩人（minstrel）如法國南部的遊唱詩人（troubadour）所創作的。他們的歌曲幾乎毫無例外地都是訴說對追求不到的戀人理想化的愛情（見第78頁「聆賞要點」）。他們的音樂形式都是遵照著他們所填的

香頌　　詩的形式，而且這些形式作為與多聲部的「香頌」（chanson）不同的種類，一直沿用到進入文藝復興時期以後。「香頌」一詞（在法語中僅是「歌曲」的意思）指十五和十六世紀的一系列數量眾多且變化多樣的曲目，大部分是寫給三個聲部——但也有理由認為這類作品也可能常常是用一個人聲加上兩件樂器，或者兩個人聲加上一件樂器的演出。在十四世紀，最主要的香頌作曲家是馬秀（Machaut），在此後兩個世紀當中，重要的多聲部「香頌」作曲家有杜飛、奧凱根（Ockeghem）、賈斯昆和拉索斯（見第103、107頁「聆賞要點」）。

牧歌　　與這種法國和尼德蘭歌曲形式等同的義大利歌曲，是牧歌（madrigal）。牧歌這一

名稱最初用以指一種十四世紀的歌曲形式，一般寫給兩個聲部，蘭第尼（Landini）是這類歌曲的主要作曲家。更重要地，它還應用於十六世紀和十七世紀上半葉大量的曲目，涵蓋了任何數量聲部的樂曲，從一個到八個、甚至十個聲部，不過最常見的是四或五個聲部。牧歌從十四世紀的詩人佩脫拉克的詩句中找到了浪漫的靈感。在音樂上，它以一種較早期的形式「弗羅托拉」（frottola）作為它的出發點。「弗羅托拉」是一種輕小的四聲部歌曲類型。

牧歌在十六世紀中晚期極盛之時，不僅具體展現模仿對位，而且有多種多樣的織度，把歌詞做了微妙的且常常是強烈的表達。這個時期牧歌的主要作曲家，有帕勒斯提那、拉索斯和A. 加布烈里（Andrea Gabrieli）。在十六世紀末，牧歌的風格變得更為精緻且戲劇化，非常著重色彩。馬倫齊奧（Marenzio，見第115頁「聆賞要點」）、蒙台威爾第和傑蘇亞多（Gesualdo），是牧歌歷史晚期最重要的作曲家。牧歌形式傳播到了義大利之外，特別是英國，在那裡它得到作曲家拜爾德、莫利（Morley）和（後一世代的）威克斯（Weelkes）的擁護（見第123頁「聆賞要點」）。舞曲類型的牧歌，也就是芭蕾歌（balletto或ballett）在英國尤其受到喜愛。

艾爾曲

「艾爾曲」（ayre或air）是另一種流行於英國、由一個人聲聲部伴隨魯特琴或維奧爾琴演唱的歌曲形式，它特別受到道蘭德（John Dowland）的培植（見第128頁「聆賞要點」）。與它相等的有法國「宮廷艾爾曲」（air de cour或courtly air），義大利與之相當的形式為「詠嘆調」，這在義大利是稱呼歌曲的標準名詞。

詠嘆調

詠嘆調是大型聲樂作品如清唱劇或歌劇中的主要構成單位。在十七世紀，它可以採取各種不同的形式，有頑固低音詠嘆調、節段歌曲形式（strophic）的詠嘆調（也就是有幾段用相同音樂的歌詞）、A—B—B'模式的詠嘆調，和這一世紀結束時出現的A—B—A模式的反始詠嘆調。最後一種在十八世紀上半葉具有特別的重要性，而且是巴哈在他的清唱劇、韓德爾在他的歌劇中使用的主要形式。隨著音樂形式在十八世紀下半葉的擴展，詠嘆調需要加以縮減，A段的反覆也變成了部分反覆。這很快就導致了詠嘆調採取奏鳴曲式的模式。一種新的、更戲劇化的詠嘆調類型出現了，其中有兩個樂段，第一段慢，第二段快。這種形式最初僅使用於最重要的詠嘆調，成為十九世紀歌劇中一種標準的型態，同時在這種形式中常常為了激發它，而從另一個角色的演唱或合唱插進來。然而，後來由於詠嘆調的模式相當程度地受制於戲劇情景，音樂是為劇情設計的結果，以致於其標準模式實際上蕩然無存。

重唱

詠嘆調在一部歌劇或其他任何大型聲樂作品中，都為個人情感的強烈表現提供重要的機會。許多戲劇場景要求結合兩個人的情感表現——最常見的當然是一對戀人，但也有像是父子或勝利者與失敗者。在這樣的情景中，作曲家通常會寫一段二重唱，其形式像為兩個人寫的詠嘆調，兩人可能是各自唱、一起唱，或者（一般而言）兩種情況都有。三個、四個或更多人的場景也是常見的，在這種情況下，他們都一齊唱。例如，在貝多芬的歌劇《費黛里奧》（*Fidelio*）和威爾第的歌劇《弄臣》（*Rigoletto*）中的著名四重唱，以及莫札特的歌劇《費加洛婚禮》（*Marriage of Figaro*）中絕佳的三重唱和六重唱（見第242頁「聆賞要點」），還有白遼士的歌劇《特洛伊人》（*The Trojans*）中出色的七重唱。

這些大型重唱一般採用與同一時期歌劇中詠嘆調類似的形式，儘管它們的設計顯然在某種程度上受到同時表達不同情感這一複雜問題的制約。這樣的重唱在某方面時

常體現了詠嘆調很少做到的戲劇化效果，特別是幕終曲的時候。不過，在歌劇中主要情節往往會出現在各抒情段落之間，而不是抒情段落本身，亦即出現在敘事或對話部分，稱為宣敘調。在宣敘調中歌詞是用一種多半被描述為會話的方式來演唱，速度可以很快（尤其是在喜歌劇中），並加上很輕的伴奏，或者利用誇張說話的聲調的譜曲加以強化，以傳達強烈的情感。宣敘調原本是義大利的產物，用義大利文最有效果。不過，它一直改變各種方式以適合其他語言的需要。

宣敘調

在歌劇院之外，最重要的義大利聲樂形式是清唱劇。這個名稱，如我們先前所見，是　個涵義非常籠統的名稱，但是在十七和十八世紀，它曾有相當明確的涵義，指的是寫給一個或兩個人聲與數字低音、也可能伴隨著另一種樂器（或甚至一組樂器）的作品。這一時期典型的義大利清唱劇——例如A. 史卡拉第（Alessandro Scarlatti）或韓德爾所寫的清唱劇——由兩首或三首詠嘆調構成，每首詠嘆調之前各加一段宣敘調。不過，在較長的清唱劇中，也有兩個歌唱者交替演唱的詠嘆調和最後合在一起的二重唱。幾乎所有這些清唱劇作品的主題，都是愛情或愛情的背叛。

清唱劇

在德國，歌曲的全盛時期出現於十九世紀。德奧的作曲家們在此之前已經寫過人聲加上伴奏的音樂，但是在古典和浪漫時期隨著德國文學的成熟，作曲家們才在詩歌中尋找到充分的靈感，並創作了稱為「藝術歌曲」（Lied，德文指「歌曲」的意思，複數是Lieder）的音樂體裁。這一傳統始見於莫札特和貝多芬的歌曲。不過，在舒伯特這裡才找到了文字與音樂之間的新平衡，一種把文字的意義融入音樂之中的新方

藝術歌曲

法。舒伯特寫了六百多首歌曲，其中有些是一系列或與故事有關的聯篇歌曲——故事的內容是靈魂的而非肉體的冒險。這一傳統由舒曼、布拉姆斯和沃爾夫（Wolf）接續，又由史特勞斯和馬勒繼承到二十世紀。依德國藝術歌曲傳統創作的歌曲整體，就像三個世紀以前的義大利牧歌整體一樣，代表了人類情感最豐富的產物之一。

　　德國藝術歌曲的傳統與德語的實際發音有緊密的聯繫。不過在其他地方，也有相同的情況，最顯著的是在法國，有作曲家如佛瑞、德布西和浦浪克（Poulenc）的藝術歌曲（mélodie），在俄羅斯，則特別是穆索斯基的歌曲。英國在二十世紀早期也有過歌曲的全盛期（以佛漢·威廉士〔Vaughan Williams〕與布瑞頓為代表）。

戲劇音樂
歌劇

　　戲劇音樂最主要的形式當然是歌劇。歌劇就是配上音樂在舞台上表演的戲劇，通常都有管弦樂的伴奏。它可以自始至終都是歌唱，或者也可能有一些口語對白的段落。

　　我們知道，歌劇於一六○○年左右產生，那時它是在義大利北部的一些宮廷中供少數貴族聽眾的娛樂。一六三七年，在威尼斯開設了第一家公共歌劇院。早期歌劇的主要作曲家有蒙台威爾第和卡發利（Cavalli），他們的歌劇加強了對白的音樂性。同時，劇中人物用更抒情的曲調表達他們的情感，也有一些合唱（以一種受牧歌影響的風格）和管弦樂團的間奏曲（有時是舞曲）。

　　十七世紀，羅馬（這裡上演過一些宗教題材的歌劇）和拿坡里加上威尼斯，都是重要的歌劇中心。A. 史卡拉第是後兩個城市的主要人物。在巴黎，呂利創立了法國歌劇。法國歌劇的風格受到了當地深厚的戲劇傳統、法國人愛好舞蹈，以及路易十四喜愛宏偉壯麗場面的影響。德國的歌劇院在漢堡設立，在倫敦則用英語上演了一些歌劇，但是在整個十八世紀早期，義大利歌劇主宰了大半個歐洲。大部分的早期歌劇是建立在來自古典神話或歷史的情節上，並用當時的精神加以重新詮釋。

　　十八世紀早期，歌劇發展出若干明確的模式。在義大利，嚴肅歌劇（義：opera seria，英：serious opera）被規範為由敘事性的宣敘調連接起一系列的詠嘆調。嚴肅歌劇總是涉及英雄的題材：一位閹歌者的男主角和一位女高音的首席女主角（prima donna）。早期，嚴肅歌劇常包含一些平凡角色的喜劇場面。然而，此時一種純粹喜劇的歌劇類型（詼諧歌劇〔opera buffa〕）開始有了創作，它的風格是情節較為緊湊、少了一些高貴，描述的是一般民眾和他們的日常行為，而非神聖的或英雄的行為。義大利歌劇一直以宣敘調作為對白，但這不那麼適合其他語言。在德國，標準的喜歌劇形式是歌唱劇（singspiel），很像帶有歌唱的話劇。在英國也出現了與此類似的有口語對白的歌劇類型。英國還有敘事歌劇（ballad opera），其中把當時的流行曲調填上新詞由演員演唱。然而，義大利歌劇在德國和英國都有穩固的立足點。在主要的宮廷和公共歌劇院中，經常上演義大利文的嚴肅歌劇（例如韓德爾的作品在倫敦）。只有在法國保持了一種使用當地語言（拉莫對此有顯著的貢獻）伴隨較大眾化的法國喜歌劇（opéra comique）類型的重要傳統。法國喜歌劇是在熱鬧的露天市街劇場中發展起來的，有口語對白。

　　歌唱家在舞台上的主導地位（當時的聽眾對他們的崇拜正像今天的觀眾一樣），導致了人們把歌唱的才華置於戲劇表現力之上。主要是在葛路克的帶領下，一些作曲家和為他們寫劇本的劇作家們，透過加強戲劇及其表現力對歌劇進行了「改革」。葛

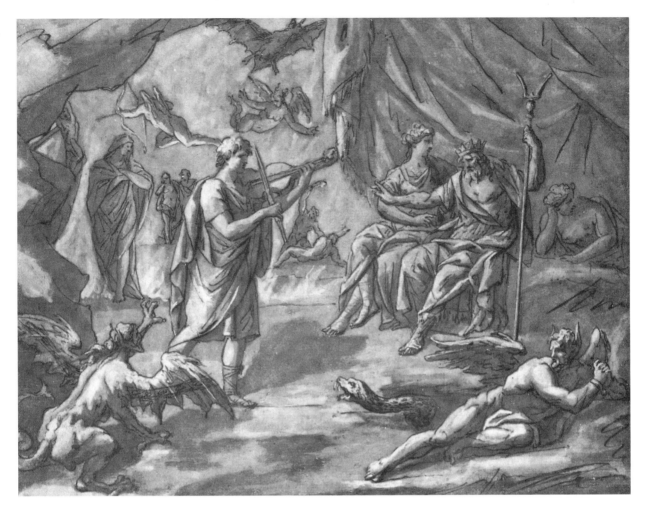

40.《奧菲斯面對著地獄裡的
冥王與柏西福妮》：賴斯布
雷克的鋼筆加淡彩畫
（1694-1770）。私人收藏。
奧菲斯的傳說是歌劇作曲家
們所喜愛的一個題材。

路克的歌劇《奧菲歐》（*Orfeo*）一七六二年在維也納首演。在十八世紀晚期，嚴肅歌
劇吸收了曾經成功地使喜歌劇富有生氣的重唱（二重唱、四重唱等）。同時，喜歌劇
中也引入了半嚴肅的角色。莫札特的歌劇是當時最偉大的作品，說明了這種有效的交
融下的結果，他寫過兩部德語歌劇，是屬於說唱劇類型，卻有著音樂豐富而高度發展
的喜歌劇作品。

　　在浪漫時期，由於韋伯是早期最重要的作曲家，因此德國成了這個時代的主角，
華格納則登上了這一時代的頂峰。在他的大型作品中，所有的藝術整合在一起，他的
歌劇具有連續不斷的音樂織度，在詠嘆調（情感表達）和宣敘調（敘事和交談）之
間，沒有那種傳統的間斷。華格納的傳統經由理查‧史特勞斯帶進了二十世紀。同
時，在義大利，二十世紀上半葉一直是羅西尼（Rossini）喜劇天才的天下。後來，威
爾第以其掌握戲劇的強大能力和具感染力的人聲運用，成為地位可與華格納相比的人
物──而且由於他音樂的直接而獲得了更廣泛的讚譽。

　　貫穿於整個歌劇史，所有的對抗──葛路克與古老的義大利聲樂傳統、華格納與
威爾第──之中，都有文字與音樂的因素，即戲劇的完整性與音樂的抗衡。這並不一
定是一場真正的衝突，以莫札特而言就證明這一點。但是，歌劇改革者們如葛路克和

華格納，一直想要擺脫歌劇中顯得雕琢而不自然的面向，亦即有明確規定的詠嘆調。因為在詠嘆調中，對音樂的考慮似乎凌駕於對戲劇的考慮之上。只要有足夠的才氣實行，任何處理方法都可以成功。

在法國大革命後的時期，產生了一種以國家、政治或宗教為主題的「大歌劇」（grand opera），羅西尼和威爾第對這類法語歌劇有所貢獻。不過，具有真正重要性的唯一一位法國本土作曲家是白遼士。在十九世紀後期，另一種有口語對白的傳統引發比才創作了《卡門》（它可能是一直最受歡迎的歌劇），古諾（Gounod）和馬斯奈（Massenet）也創作了成功的、有幾分感傷情懷的作品。俄羅斯的歌劇流派此時也出現了：除了柴科夫斯基較傳統的浪漫主義歌劇，還出現了穆索斯基的宏大史詩般的作

41.尼金斯基在他根據德布西《牧神的午後》編舞的舞劇中扮演牧神，該舞劇是他為俄羅斯芭蕾舞團設計的。一九一二年在巴黎夏特萊劇院上演。格羅斯據巴克斯特的舞台設計作畫。

品。

　　普契尼（Puccini）將義大利歌劇帶進了二十世紀，他為威爾第的傳統加上了更多的自然主義和感傷色彩。由於德布西唯一一部卻有極大影響力的歌劇《佩利亞與梅麗桑》（Pelléas et Mélisande），更新穎的觀念從法國產生。《佩利亞與梅麗桑》是一部象徵主義的作品，其中的人物幾乎不表達他們的情緒，而是管弦樂在不斷地暗示出那些情感。相較之下，理查‧史特勞斯的早期歌劇以及荀白克與貝爾格的歌劇，卻偏愛一種強有力的、甚至是激烈的情感表現。在貝爾格的歌劇中，如同揚納傑克（Janáček）、普羅科菲夫和布瑞頓的歌劇一樣，也有自然主義的成分。他們的歌劇中講述的不是君王們或英雄們的行為，而是困擾著普通男女日常生活中的苦惱。這些作曲家和近幾十年來的大部分作曲家們，一直採用一種音樂上連續無間斷的織度，有些片刻人物能夠更奔放地表現自己而不僅只於對白中，然而沒有正式的詠嘆調。史特拉汶斯基是一個例外，他在他規模最大、最重要的歌劇《浪子生涯》（The Rake's Progress）中，刻意回到較傳統的十八世紀風格（因為歌劇的主題來自那一時期）。同樣地，他根據希臘悲劇寫的「歌劇—神劇」《伊底帕斯王》（Oedipus rex），也採用了正式的、華麗誇飾的風格。然而，有幾位晚近的作曲家已經感覺到，由歌劇傳統所創造出的形式世界無論如何已不適合於今日音樂戲劇場所的需要，他們試圖離開歌劇院——而在音樂廳裡、電視上、教堂裡，以及其他地方發展音樂戲劇。

　　隨著輕歌劇（operetta或light opera）的成長，歌劇在十九世紀晚期出現了重要的發展，輕歌劇是為了供知識層次較低的廣大聽眾欣賞的一種實際上獨立的形式。由於維也納的約翰‧史特勞斯（Johann Strauss），巴黎的奧芬巴哈（Jacques Offenbach）和倫敦的蘇利文（Arthur Sullivan）（僅舉三位主要人物），輕歌劇很快成為一種廣受喜愛的樣式，表現一些愛情的或感傷的題材，常常帶有一點諷刺和諧擬（parody）的味道（在西班牙和拉丁美洲當地有一種與它雷同的形式「雜碎拉」〔zarzuela〕）。輕歌劇導致了音樂喜劇（musical comedy）或簡稱音樂劇（musical）的誕生，這一形式早年主要盛行於紐約的百老匯和倫敦的西區。後來，在二十世紀早期，成為美國大眾文化的一種強有力的表現方式（見第十一章）。

配樂

　　在歌劇範疇之外，音樂當然也一直用於其他戲劇性的場合。很多話劇需要使用配樂（incidental music），以有助於為特定的場景製造氣氛、提供間奏曲，並為劇中臨時的需要提供歌曲、合唱或舞曲。例如莎士比亞的戲劇中，就有許多一系列的詩句是設計用來歌唱的。而且，這些詩句曾被多次配上音樂。在所有的戲劇配樂中，孟德爾頌為《仲夏夜之夢》所寫的一些描述性的樂曲（包括一首夜曲、一首優美的詼諧曲和結婚進行曲）最為著名。

舞曲

　　舞蹈音樂也有悠久的傳統，很多歌劇有芭蕾片斷，特別在法國歌劇中，從呂利和拉莫的時代到十九世紀，芭蕾片斷可以很長而且占有重要地位。有時，這些片斷僅是一些消遣（diversion）或幕間表演（divertissement），有時它們是情節的中心。像歌劇一樣，芭蕾舞在十八世紀中期經歷過「改革」，從曾經主要是點綴性的藝術轉變成一種更具表達性的表現藝術（如同在歌劇改革中的角色一樣，葛路克在這場改革也有一份功勞）。十九世紀浪漫的芭蕾舞劇傳統，在柴科夫斯基的三部偉大作品《天鵝湖》（Swan Lake）、《睡美人》（Sleeping Beauty）和《胡桃鉗》（Nutcracker）之中達到了

頂峰，每一部都可在劇院上演整整一晚。這一古典傳統由舞蹈監製人狄亞基列夫（Diaghilev）延續到二十世紀，他為了復興這項藝術不遺餘力，並且透過網羅一流的作曲家、舞台藝術家和編舞家，建立起一個以新方式統一的媒介。他的做法導致很多新音樂的問世，尤其是這一時期最偉大的芭蕾舞劇作曲家史特拉汶斯基的作品。與此同時，美國女舞蹈家鄧肯（Isadora Duncan）一直在透過自由地表達強烈情感和自由地選擇音樂，對舞蹈方式進行徹底的改革，她甚至用貝多芬的交響曲和華格納的歌劇音樂來編舞。美國人約翰·凱基在實驗舞蹈領域中，一直是晚近最主要的作曲家。

第四章　中世紀

音樂史開始於原始人類發現他們能唱、能用物體相互敲擊，或吹獸骨發出噪音時。不過，我們在此關心的，並不是人類對音樂需求的早期表現。把我們自己的音樂歷史，（西方文化我們應記住它僅是很多文化中的一種，也決不是最古老的，而且只是在近代才成為最多樣、最複雜的一種）看作是從那些與我們有根源的文化，如猶太的、希臘的和羅馬的文化開始，也許更為合理。我們從屢次提到樂器和歌唱的聖經、陶器、雕塑和繪畫上可見的記錄這樣的例子中知道，音樂在這些民族的生活中扮演重要的角色。但是，我們幾乎不知道他們的音樂聽起來是什麼樣子。我們對他們的樂器稍有認識，但對他們在樂器上演奏些什麼卻幾乎一無所知。沒有留下任何我們能夠辨認和全盤理解的書面樂譜，而且由於中間插入了所謂的「黑暗時代」，所以在古希臘羅馬與中世紀的歐洲之間失去了歷史方面的連續性，而中世紀是我們現今音樂文化的真正起源。

因此，實事求是地說，對我們而言音樂史應該從西元六世紀左右開始，一般是以口耳相傳一代接一代的教會聖歌傳統曲目那時開始確定下來並加以規範。如果，由於我們知識的侷限而獲得所有的音樂都是教會音樂的印象，那將是誤導。更確切地說，當時所有被記譜下來的音樂，都是教會音樂。修士幾乎是那時唯一一群能讀能寫的人。我們可以確定，即使在那段時期，宮廷裡也有音樂——宮廷不久成為教堂之外的音樂文化中心。例如在十二世紀，阿基坦的伊琳諾皇后的華麗皇宮裡，宮廷的愛情歌曲傳統就格外興盛。同時，在貴族家庭裡一般也有音樂。地位較卑微的人們也一定會在他們的家裡、在勞動時歡樂地歌唱。可是，我們的考察必須從教會音樂開始——必須是被認為來自歌德式大教堂和歐洲古代修道院的音樂，必須是在這些機構的宗教儀式中使用的手抄本上載明的音樂——或者，較罕見地從準備當作記錄的，或作為獻給國王、羅馬教皇或諸侯的珍貴贈禮的彩飾華麗的手稿上的音樂。

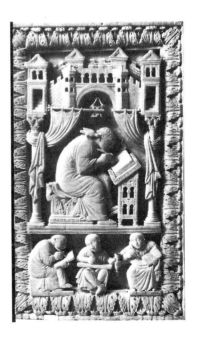

教會音樂

43.右圖：教皇葛利果和負責對素歌進行分類和管理抄錄的人們：象牙書皮（十世紀）。維也納藝術史博物館藏。

今天我們可能遇見最早的西方音樂，可以追溯到中世紀。天主教會從它最初的年代起，就一直是有音樂存在的地方，即使音樂在其中的功能不斷發生變化，但它的存在幾乎是不變的因素。

42.《詩篇集》中的「宗教」與「世俗」音樂對比的兩幅畫。此畫可能來自法國的萊姆。劍橋聖約翰學院藏。

　　到了十一世紀開始，教會的禮拜儀式形態——慶祝教會年度、聖徒紀念日，和其他禮拜場合的宗教節慶——當時在西歐已經變得多少有點標準化了，儘管仍有區域性和地方性的差異。在整個天主教世界裡，最重要的儀式是（至今仍是）彌撒。最後晚餐禮這樣儀式性的再現，目的在於鼓勵人們永恆的確信屬靈世界已顯現，而且屬靈世界與他們所生活的日常世界中較不確定的情況形成對比。雖然彌撒的拉丁經文對大多

彌撒的結構

特有彌撒 （可變經文）	普通彌撒 （固定經文）

進台經

垂憐經

讚美主的光榮頌

階台經

阿利路亞（或連唱曲）繼抒詠

信經

奉獻經

歡呼歌 降福經

羔羊經

領聖餐禮

去吧，彌撒禮成（或讚美天主）

數人們而言是無法理解的，但這些因為沒受過足夠教育而聽不懂經文的人們會熟悉儀式；同時，如果他們來到大教堂，也會為這宗教慶典的壯觀景象和禮儀，及其音樂的輝煌所感動。

在中世紀教會裡最早的音樂是素歌（plainsong或plainchant），因為它與教皇葛利果一世（Pope Gregory I, 590-604）有關，所以有時也被稱作「葛利果」聖歌（Gregorian chant）。葛利果在位期間，收集並整理了西方教會所使用的聖歌。大彌撒（High Mass）的許多經文被配上音樂唱誦。構成「普通」彌撒（"Ordinary" mass）的某些部分，在每個場合始終都是同樣的經文；另外一些構成「特有」彌撒（"Proper" mass）的部分，則根據教會年度中的各個盛大節日和地方性的儀禮要求，而使用不同的經文。上表說明這些部分當中有哪些在典型的彌撒儀式裡可能存在的關聯（朗誦的經文可能穿插在這些歌唱的部分之間）。

素歌是單線條的經文和旋律，或者由修士唱，或者由唱詩班組成的數個聲部齊唱，或者由修士與唱詩班輪唱。素歌具有流暢起伏的旋律，經常依照經文的節奏自然地分成一些獨立的樂句。為了「斷句」，中間有一些停頓之處，頗像口語的散文。有些聖歌是經句的每一音節只配一個音（"syllabic chant"，音節式聖歌），另外一些聖歌則是每一音節配一個以上的音，有時是一長串的音（"melismatic chant"，華彩式聖歌）。在階台經聖歌（Gradual chant）《我們的保護人》（*Protector Noster*）之中可看見這兩種情況（開頭一段見例IV.1）。這首聖歌和許多素歌相同，其平靜自信的情緒，

例IV.1

反映了中世紀人們在他們的宗教裡所懷有沉靜而堅定不移的信念。素歌旋律是依照調式（在一個八度內全音與半音的特定排列模式，見第14）分類的。教會調式對中世紀的作曲家來說，具有最根本的重要性。

　　中世紀教堂和修道院所使用的素歌旋律，最初是一代一代地口頭傳授下去，在不同的地域有細節上的差異。它只是逐漸地呈現出一種或多或少通用的、可以記譜的傳統形式。早期的素歌記譜法稱為「紐碼」──每一音符或一組音符都是由一個「紐碼」，即一個斜形符號表示，寫在相應的經文音節之上。那時沒有音樂譜表（staff），只有紐碼的方向以及它與相鄰符號的相對位置，來顯示旋律的輪廓。在十三世紀初期，才發展出一種較為精確的線譜，它是在一條線上使用方塊狀的音符。這種記譜法能夠傳達旋律之中不同的節奏時值，現在仍然使用在天主教會的禮拜儀式典籍中。

　　總數超過三千首的素歌旋律被保留下來，每一首在儀式中都有它獨自的重要性，在教會音樂中自始至終一直扮演著重要角色。不僅如此，聖歌作為固定的參考點，一直受到如此的高度崇敬，以致於不僅當之無愧地被人們演唱，而且形成了歐洲在中世紀和文藝復興時期大部分宗教音樂創作的基礎──就像我們將在以下所看到的那樣。

世俗歌曲

　　音樂的創作在中世紀決非僅限於教會。從十一世紀末起，就某種意義上來說，世俗音樂享有大約兩百年的黃金時期。遊歷於歐洲封建宮廷之間的吟遊詩人，就是其中的現象之一。在不同時代、不同地方所指的吟遊詩人，各有不同的名稱──遊蕩詩人（goliard）、遊唱詩人的樂師隨從（jongleur）、英國的吟遊詩人（scop或gleeman）、法國的遊唱詩人（troubadour或trouvère）、德奧地區的情歌手（minnesinger）──但是，所有這些人都有一個共同的特色：透過文字與音樂表達「高尚愛情」的理想。他們的愛情抒情詩常常把女性偶像化，視之為美麗而遙不可及，闡明了中世紀的生活裡，與他們同時代的唱聖歌的僧侶們嚴肅的精神世界截然相反的一面。

　　在這一世俗歌曲興盛時期的典型代表人物中，今日最為人熟知的是那些詩人兼音樂家的大師──遊唱詩人，他們主要活動於法國南部的普羅旺斯。他們自己寫詩，用的不是拉丁文而是當地方言（在普羅旺斯稱為奧克語〔langue d'oc〕），配上音樂並在社會各階層中作為娛樂節目來演唱，演唱時或無伴奏，或他們自己用豎琴、魯特琴或小提琴伴奏。

　　如果從經過時代和戰爭的磨難，及他們的音樂肯定主要是靠口頭傳授的這些事實來看，我們今天不僅知道許多這些作曲家的名字──其中最著名的有馬卡布魯

44.圍繞青年噴泉的樂師們在歌唱，在演奏。（順時針方向）Ｓ形小號，三支蕭姆管，管與塔波鼓，魯特琴：《快樂的花園》中的微型畫，義大利北部普萊迪斯（或這一學派）所作，繪於一四七〇年之前。摩德納艾斯特西圖書館藏。

（Marcabru，活躍於1128-1150）、柏納（Bernart de Ventadorn，約1195年去世）、里奎爾（Guiraut Riquier，約1230-1300）、赫爾（Adam de la Halle，約1250-1290）——而且還了解一些他們的作品，著實是一件了不起的事。這些人是屬於最早的作曲家中知道名字的幾位，雖然他們來自各種不同的社會背景，特別是法國北方的遊唱詩人（trouvère）和南方的遊唱詩人〔troubadour〕，常常是出身於名門貴族——騎士隨從、騎士、甚至國王（例如納瓦爾的國王堤博四世〔Thibaut IV〕）。他們使用的音樂形式，都採取當時的詩歌形式來命名——羅楚昂奇歌（rotrouenge）、遊唱詩體（lai）、敘事歌（ballade）、迴旋歌（rondeau）和維勒萊（virelai）。最後三種形式連同世俗經文歌，後來成為十四和十五世紀音樂的主要世俗聲樂形式。

　　法國南方和北方遊唱詩人的歌曲風格和表達的情緒十分廣泛：有的細緻、含蓄，

有的樸素、音節清晰，有的節奏鮮明、類似舞曲（這一種常用三拍子）。它們通常聽起來易懂，並有直接的感染力。它們強烈地喚起了那一崇尚騎士精神和高尚愛情的時代的回憶。生活在十三世紀之交的吉奧（Guiot de Dijon）所作的《我將用歌聲鼓舞我的心靈》（*Chanterai por mon corage*）反映了十字軍進軍聖地的氣氛（出生於勃艮第的遊唱詩人吉奧本人也參加了十字軍東征；見「聆賞要點」IV. A）。

聆賞要點IV. A

吉奧・德・第戎：《我將用歌聲鼓舞我的心靈》（約作於1189年）

原文	譯文
Chanterai por mon corage	我將用歌聲鼓舞我的心靈，
Que je vueil reconforter,	我要安慰它，
Qu'avecques mon grant domage	這樣，雖懷著極大悲痛
Ne quier morir newfoler,	我也許不會死或發瘋。
Quant de la terre sauvage	從那殘酷的土地上
Ne voi mes nul retorner	我看不見有誰走向歸程。
Ou cil est qui rassoage	那人在哪裡，只有當他說
Mes maus quant g'en oi parler.	話時，我的心才能得到平靜。
Dex,quant crïeront 'Outree',	上帝！當他們高喊「Qutree」時，
Sire, aidés au pelerin	主啊，請您幫助那朝聖者，
Par cui sui espaventee,	我為他如此擔憂
Car felon sont Sarazin.	因為撒拉遜人又惡又凶。

這首歌出自第三次十字軍東征時代（1189年），它共有三個詩節，我們所聽的是第一句和反覆的疊句（refrain）。歌詞表現了一位女性的悲痛與焦慮不安，她的愛人隨十字軍去了撒拉森（校對註：即阿拉伯地區），能從那裡回來的人幾希。獨唱的女高音「掩映」在一組樂器（長笛、魯特琴、低音雷貝克琴和豎琴）之中，沒有和聲支持。長笛吹奏例 i 的旋律，然後人聲進入，演唱這一簡單的曲調，每行詩句在演唱時稍有變化。在唱出連續的各個詩節時都以不同方式來裝飾。詩節之間以疊句區隔以反覆表現演唱者的憂慮不安。

例i

早期複音音樂

至此，我們著眼過的所有音樂都是「單音的」音樂（monophonic，來自希臘文，意為「發出單音的」），也就是由單一旋律線組成的音樂。中世紀的晚期經歷了如今看

45.用薩泰里琴和大型曼陀林為自己伴奏的歌手們。摘自為拿坡里名義上的國王路易二世所撰寫的《梅利亞朵斯國王的浪漫史》中的微型畫。該畫約作於一三五二至一三六二年。藏於倫敦大英圖書館。

來一直是對西方音樂歷史影響最深遠的發展。在視覺藝術正開始關心深度和透視的時候，更有學識的音樂家──一般是受過高等教育的修士和從屬於歐洲更成熟的基督教中心的學者──開始有了同樣的想法，將兩條或更多的旋律線同時結合在一起，以賦與音樂「深度」。這種音樂作品的風格便成為人們所稱的「複音的」音樂（polyphonic，來自希臘文，意為「發出多音的」）。

剛開始只有兩條旋律線，都是以素歌為基礎，在完全相同的節奏上平行地進行，一條旋律線比另一條低四度或五度。後來，引進了第三聲部或第四聲部，置於第一聲部或第二聲部的高八度或低八度上。早期複音音樂的這種相當嚴謹的風格，被稱作平行調（organum）。現存的最早實例可在題名為《音樂手冊》（*Musica Enchiriadis*）的大型手冊中見到，此書可追溯至西元九○○年左右（見例IV.2a）。

例IV.2

到了十一世紀後半葉和十二世紀，音樂家們開始致力於使這種「平行調」的簡單

風格更為精緻，將基本的素歌旋律交給較低聲部，讓它用長的、持續的音唱出，而上方的第二聲部具有一條自由流動、音符時值較短的「華彩式」旋律線（見例IV.2b）。較低的主要聲部稱作支持聲部（tenor，源自拉丁文tenere，「支持」之意）。教會顯然鼓勵在禮拜儀式中使用「平行調」，只要它的複雜程度不致於遮蔽了儀式經文的涵義即可。

雷奧寧、裴羅汀

巴黎的聖母院大教堂，北歐的主要基督教中心之一，處於這個時代音樂發展的重鎮是很自然的事。在十二世紀晚期，似乎有一大批音樂家匯集在那裡，其中包括我們知道名字的兩位，雷奧寧（Léonin，約1163-1190）和裴羅汀（Pérotin，活躍於1200

46.聖馬修教堂十二世紀手稿中的平行調《走向光明》（*Lux descendit*）。倫敦大英圖書館藏。

年），他們可能曾在這所大教堂中擔任過正式職務。他們的音樂保存在一大卷兩聲部平行調的《平行調大全》（*Magnus Liber Organi*）中，該書據認為是雷奧寧所編，並由裴羅汀修訂。很明顯地，雷奧寧寫的主要是兩個聲部的，而裴羅汀的音樂則有了較大的發展，甚至更為大膽，常常使用三個或四個聲部，節奏清晰，華彩段較短。他的《將看到》（*Viderunt Omnes*）說明了這種風格（見「聆賞要點」IV. B）。

聆賞要點 IV.B

裴羅汀：《將看到》（1198 年？），開頭一段

Viderunt	〔天涯海角〕都將看到
〔Omnes fines ferrae salutare Dei nostri〕	〔我主的救贖〕

在這首可能為一一九八年聖誕節所寫的具有里程碑意義的「平行調」，用了四個聲部來造成飽滿的音響織度。管風琴奏出從素歌中衍生出來的、長的持續音，與之相對的各個聲部以變化豐富、幾乎如舞曲一般的節奏，織成富有創意的、短音符的對位。上聲部往往是平行的四度進行，而且有時似乎在互相呼應。這首曲子的時間歷程十分漫長：歌詞的每個音節都被拖得很長。在這一選段中我們可以聽到對開頭三個音節 "Vi-de-runt" 的精細處理。每個音節的音樂段落都是各自獨立的並由短的間隔分開。

平行調說明了在中世紀的音樂創作方面，素歌的雙重重要性：聖歌的支持聲部長音，雖然通常拖得太長而不容易聽出旋律，但它提供了這樣的基礎，不僅在結構上允許作曲家設計更有創意的上聲部，而且在精神上也發揮著音樂的禮拜儀式意義的象徵性提示。這兩種功能在某種程度上，可以從大部分中世紀和文藝復興時期依賴聖歌的宗教音樂裡觀察到。出自巴黎聖母院最具影響力的音樂，如同出自歐洲其他偉大的基督教中心的音樂，都像圍繞著它的歌德式建築一樣——巍然聳立、氣勢宏偉、沉韻迭盪——而且它為此後持續約四百年之間興盛不衰的複音風格奠定了基礎。

經文歌

出現在「平行調」中「固定性」與「自由性」的一致結合，是大部分中世紀音樂的特點。固定性往往以素歌形式出現，通常是在支持聲部，它決定了結構並為其他聲部充當參考點，而自由性則反映在那些新創作出來的其他各聲部，其中甚至可能有和禮拜儀式中支持聲部的聖歌不同的歌詞（或每個聲部的歌詞都不同）。

在十三世紀期間，以這種共同依賴於固定性與自由性為特徵的、最重要的新形式是經文歌。這也許表明了在世俗世界中，普遍有一種對於既創作宗教經文歌又創作世俗經文歌日益增長的興趣，而且宗教的經文和世俗的歌詞甚至可以用在同一首樂曲中。例如，在某個聲部裡的傳統拉丁文禮拜儀式經文，有可能與另一聲部的法文世俗詩歌結合在一起，同時支持聲部保留著素歌旋律（即「定旋律」或稱「固定歌」）的音符及拉丁文經句。「經文歌」一詞本身可能源自於法語的mot，即「文字」的意

維特利

思，可能是指在上聲部添加的歌詞。到了十三世紀末，「定旋律」經文歌已成為一種精緻而複雜的形式，充分地考驗作曲家的技巧與創造力。從這一時期保存下來的大部分經文歌有三個聲部，作者都是聖母院樂派（Notre Dame school）的一些佚名作曲家，裴羅汀的後繼者。

新藝術

十四世紀早期的音樂理論家稱這種十三世紀的音樂為「古藝術」（Ars Antiqua），因為在十四世紀初，他們稱作「新藝術」（Ars Nova）的一種新風格正在流行。這一風格的主導者是法國作曲家兼理論家的維特利（Philippe de Vitry, 1291-1361）。雖然他受雇於教會，但他在法國許多城鎮中擔任職務，一三五一年他被任命為莫城的主教——維特利在世俗領域特別活躍。年輕時，他在巴黎索邦神學院念書，後來曾擔任過幾任法國國王的祕書和顧問，他曾當過兵打過仗，擔任使節並曾去過其他的歐洲宮廷。

維特利受到同時代知識界和音樂界的高度推崇，特別由於他的著名著作，一篇關於音樂的題名為《新藝術》（Ars Nova）的論文，概述了此種新風格的原理。在前一個世紀中，大部分「有量」（"measured"）音樂（與屬於「無量」〔"unmeasured"〕音樂的素歌相對而言）一直是三拍子，這叫作「完美節拍」（tempus perfectum）（中世紀的理論家除了是音樂家之外，也都是神祕主義者，他們認為「三」這個「三位一體」

的數字是圓滿的）。在他的論文中，維特利注意到時至十四世紀初，二拍子已經變成可以接受的了。他還談論到等節奏型，意即音樂的結構設計可藉以在一部作品的音樂進行過程中重複某些節奏模式和旋律單位，他並且將當時擴大了的節奏和節拍習慣，整理成一套「節奏模式」（rhythmic mode）系統。

除了他所有的其他活動外，維特利還抽空創作了大約十二首複音的經文歌，大部分是三個聲部，這些作品的魅力大部分在於它們成功地體現了固定性與自由性結合的中世紀的原理。例如，他的《放肆遊走／美德》（Impudenter Circumivi / Virtutibus）在嚴格的節奏和節拍框架之內，達到了令人印象深刻的音樂效果。

馬秀　　十四世紀最具代表性的人物是馬秀（Guillaume de Machaut，卒於1377年）。身為作曲家及政治家、傳教士和詩人，他為貴族階級服務了大半輩子。他在一三〇〇年左右出生，出生地可能是法國的漢斯（Reims），他曾為波希米亞國王盧森堡的約翰擔任祕書將近二十年，這期間可能隨同約翰遊歷過歐洲的很多地方。一三四〇年左右他回到了漢斯，並在法國的幾個大教堂內當過教士。在約翰國王一三四六年死於克雷西戰役之後，他又曾為不同的貴族人物服務，其中包括法國的尚·貝里公爵和後來的國王查理五世。馬秀身為詩人和音樂家，受到他的贊助者們的高度尊重。馬秀為了他們，親自監督將他的作品編成幾部裝飾精美的手稿的籌備工作，這是一部有關他的音樂的廣泛選集──對一位中世紀作曲家而言，可算是十分獨特的音樂。

與很多偉大的作曲家一樣，馬秀的音樂既是回顧的，朝向著十三世紀和騎士精神的時代；又是前瞻的，朝向著十五世紀和文藝復興的早期。在他範圍廣泛的宗教和世俗作品中，一些早期中世紀的形式，如等節奏型經文歌，以及寫給單聲部的「遊唱詩體」和「維勒萊」最為知名。不過，馬秀還是一位前進的作曲家，他按照維特利和其他理論家所闡明的「新藝術」形式大規模地創作，並且是第一位用傳統的「定旋律」為世俗詩歌創作複音配樂的作曲家（約七十首「敘事歌」與「迴旋歌」），也是第一位為四個聲部而非較普遍的三個聲部寫了大量複音音樂作曲家。此外，馬秀還是留傳下來第一首為普通彌撒譜寫完整的複音音樂作品的最早作曲家。如我們所看到的，在此之前，彌撒的經文是用單音音樂風格演唱的。複音彌撒曲後來在十五世紀成為禮拜儀式音樂的最主要形式。

馬秀的《聖母彌撒曲》（Messe de Nostre Dame），是他唯一一部現存的彌撒曲，雖然無法確實斷定它的創作年代，但它是一部極度精緻和具有高度技巧的作品，並且很有可能是他音樂成熟期的產物。它有四個聲部。其六個樂章中的四個（垂憐經、歡呼歌、羔羊經和「去吧，彌撒禮成」〔Ite missa est〕）使用了等節奏型，並在支持聲部有一首「定旋律」素歌作為框架，並作為統一全曲的要素。在樂章之間還有一些旋律

馬秀	作品
約　三〇〇年生於漢斯？一三七七年卒於漢斯	
◆宗教音樂：《聖母彌撒曲》；經文歌二首。	
◆世俗音樂：經文歌廿一首；二至四聲部法國歌曲一一五首（敘事歌、迴旋歌、維勒萊）──《我的結束是我的開始》；獨唱的法文維勒萊、遊唱歌。	

上的關聯。在這首彌撒曲的每一樂章之前，一個聲部唱出「定旋律」所根據的素歌樂句，然後其他聲部以創作的複音音樂進入。在〈垂憐經〉中（見「聆賞要點」IV.C）流動的對位線條，伴隨著若干藉由拖長母音的長華彩樂句，使得支持聲部的「定旋律」幾乎聽不到。〈光榮頌〉和〈信經〉則相當不同：這兩個樂章採用較簡單的、音對音（note-against-note）的風格，以有助於讓那些較為長篇而複雜的經文的單字變得清晰——單字的聽見度是當時的教會當局特別關心的事情。

聆賞要點 IV. C

馬秀：《聖母彌撒曲》（1364？），〈垂憐經〉 I

基督慈悲

這首彌撒曲的開頭樂章〈垂憐經〉有三個段落，象徵聖三位一體，並依循作為它基礎的那首素歌的結構。這一旋律（例i）可在中間聲部——稱作「支持聲部」——聽到。與這個緩慢進行的聲部相對照的上方聲部，是由數名男高音所演唱，以自由的節奏、其間往往帶著瞬間的中斷所織成的複音織度。這類作品的原始記譜對演唱（奏）者不作任何精確的指示而需要加以詮釋。在現代的演出裡，在織度最上方的男高音聲部是由一支直笛和一把提琴（fiddle）擔任伴奏，第二聲部的伴奏是一架豎琴和簧風琴、第三聲部（唱素歌者）的伴奏為一架小型管風琴和一把大型提琴，最低聲部的伴奏則是一把魯特琴和一支德西安管（一種雙簧樂器，聲音像音色柔和的低音管）。

例i

與其他的普通彌撒的譜曲一樣，馬秀的彌撒曲，也是為了在舉行禮拜儀式中扮演一種功能上的角色。不要單獨把這首彌撒曲作為連續的六個複音樂章來演出和欣賞（如同在大多數商業唱片上那樣），而最好是將它當成專屬於教會年度中某個特定盛大節日，其中點綴著特有彌撒聖歌的複音普通彌撒樂章來演出和欣賞（見附表，第75頁）。如果我們能夠想像自己在一座歌德式大教堂（如漢斯大教堂）巍峨的、有回聲的拱頂下聆聽這首彌撒曲，那將很容易明白，素歌的質樸與四聲部複音音樂的精緻華麗之間的對比，是怎樣給人們造成最深（強）的印象。

雖然馬秀的彌撒曲概括了新藝術的許多特點，但他較簡短的世俗作品為他本身的特質提供了更簡潔扼要的例證。三個聲部的迴旋歌《我的結束是我的開始》（*Ma fin est mon commencement*），其中的某一個上聲部唱的旋律是另一個聲部旋律的逆行，最低聲部是迴文式的（palindromic），顯示了他在技術上的別具巧思；保守的等節奏型

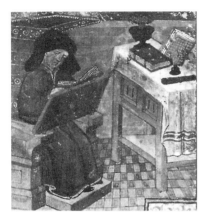

49.馬秀，十四世紀一份法國手稿中的微型畫。巴黎國家圖書館藏。

經文歌和單音風格的遊唱詩體，顯示了他在旋律創作上的天分；還有他的敘事歌，變化多端，節奏活潑，顯示了作為詩人的他對文字與音樂關係的重視。

　　馬秀的音樂，由於在聲部之間使用了協和音程，造成其中暗示著一種中世紀較早期的音樂裡所缺少的流暢與甜美。它開始展現出一絲與啟發過十四世紀義大利畫家如喬托（Giotto）作品相同的某種理念——宗教的象徵主義逐漸被一種較為世俗化的人類情感表達方式所代替。對藝術世俗化日益增長的興趣，也許一直與十四世紀時曾動搖了歐洲根基的一連串大災難有關：導致教會分立的關於教宗權威的戰役和在亞維儂（Avignon）的「巴比倫囚禁」（"Babylonian captivity"）；一三四八年黑死病所造成恐怖的苦難；教會與政體之間與日俱增的衝突；各個國家本身之間、特別是義大利的城邦之間的爭端。然而就在同時，在修道院之外的義大利出現了偉大的藝術活動。那是佩脫拉克和薄伽丘（Boccaccio）的時代，而且隨著世俗文學的興盛，世俗音樂也一樣的活躍。

世俗複音音樂

　　這一時期的義大利複音音樂充滿生氣，活潑有力。它們大都反映了田園生活，歌詞經常是輕鬆愉快的情調，最受喜愛的形式是牧歌、巴拉塔舞曲（ballata）和獵歌（caccia即"chase"），所有這些都建立在詩歌的體裁上。獵歌，如同輪唱曲或卡農一樣，在上方各聲部之間有密集的音樂模仿。一個聲部開始一段曲調，稍後，第二個聲部以同一段音樂跟隨在後，同時第一個聲部繼續唱下去，形成一種「追逐」。通常會有一個音高較低的第三聲部唱著一段移動較緩慢的音樂線條，並不加入這場「追逐」之中。與建立在聖歌上的宗教音樂不同，這種世俗作品類型把重要的旋律材料給予最上方聲部或上方的幾個聲部，而較低的聲部則歸屬於輔助的角色。

蘭第尼

　　這一時期最偉大的義大利作曲家是蘭第尼（Francesco Landini，約1325-1397）。他雖然自幼雙目失明，但學會演奏好幾種樂器、歌唱與寫詩。他在佛羅倫斯度過了大半生，並參與了當時主要的哲學和宗教的辯論。他以管風琴演奏家、管風琴製造家及知識豐富的學者著稱。他大部分的作品是寫給兩個或三個聲部的複音「巴拉塔舞曲」。有許多是簡單的、音節式的、類似舞曲的譜曲，例如《春天到了》（*Ecco la Primavera*）這首快樂的迎春曲（見「聆賞要點」IV.D）。其他作品則較為複雜，但都顯示出他偉大的旋律天才。

蘭第尼	作品
約一三二五生於佛羅倫斯？；一三九七卒於佛羅倫斯	
◆世俗音樂：兩聲部「巴拉塔舞曲」九十首——《春天到了》；三聲部「巴拉塔舞曲」四十二首；牧歌九首。	

聆賞要點IV.D

蘭第尼：《春天到了》（十四世紀下半葉）

原文	譯文
Ecco la primavera	春天到了
Che'l cor fa rallegrare,	它使我因心中充滿歡樂。
Temp'èd'annamorare	現在是戀愛的季節，
E star con lieta cera.	要快樂起來。
No'vegiam l'aria e'l tempo	我們看到晴朗的天空，
Che pur chiam' allegrezza.	它也召喚我們要快樂。
In questo vago tempo	在這甜蜜的季節，
Ogni cosa ha vaghezza.	一切都是如此美好。
L'erbe con gran freschezza	青翠的幼草
E fior' copron i prati,	和鋪滿了草地的鮮花，
E gli alberi adornati	還有開滿了鮮花的樹。
Sono in simil manera.	
Ecco la primavera…	春天到了……

　　這是一首「巴拉塔舞曲」或稱舞蹈歌，是從十三世紀到十五世紀十分流行的形式。蘭第尼寫了幾乎有一百首這樣的歌曲。在表演時，開始是打擊樂器，用以設定節奏，然後管樂器群奏出旋律，接著兩個人聲聲部（例i）接過這一旋律，同時打擊樂器繼續給予節奏上的支持。這首歌屬於典型的三拍子。共有三段歌詞，第一段在最後會反覆，每段的音樂是相同的。

例i

奇科尼亞　　　　這一時期的另一位重要作曲家是奇科尼亞（Johannes Ciconia，約1335-1411）。雖然他生於當時屬於法國的列日，但他在義大利北部度過了很多年，最初服事於紅衣主教阿爾沃諾斯（Cardinal Albornoz）而四處遊歷，後來在帕多瓦大教堂擔任聖職。他大部分的世俗音樂作品有牧歌和「巴拉塔舞曲」，都是為義大利文而不是為法文歌詞

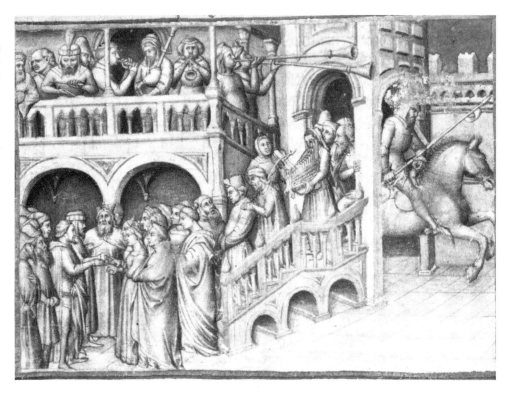

50.遊唱詩人在婚禮喜宴上，有鼓、兩支簫姆管、風笛、兩支小號、提琴和風琴。義大利微型畫（約1380-1390）。藏於都柏林的卻斯特・貝蒂圖書館。

譜曲。在他十幾首為兩個、三個或四個聲部的拉丁文經文歌中，有些是為紀念歷史事件、或者為慶祝他的贊助者的喜事而創作的。奇科尼亞將晚期法國新藝術風格的複雜性，與義大利較為直率的表達風格結合在一起。

器樂

　　我們已經看到詩人——吟遊詩人例如是法國南部的遊唱詩人，可能用彈撥樂器如魯特琴與豎琴為自己伴奏，即興演奏器樂旋律以補足並加強他們的聲樂旋律線條，弓弦樂器如提琴（fiddle）使用得也很普遍。管樂器可能包括長笛、直笛、簫姆管（現代雙簧管的前身，有兩個簧片）和小號。另有全套的打擊樂器——鈸、鐘琴、三角鐵和各式各樣的鼓。雖然我們不能確切知道這些樂器如何使用，或什麼時候使用——作曲家幾乎不為個別樂器指定角色——這些樂器可能既作伴奏用，又在世俗複音音樂中代替某些聲部，也可能在舞蹈中被使用。大部分中世紀世俗音樂的音色和節奏的生動，是透過樂器的巧妙運用而增強的。

　　在這方面，宗教音樂較受限制。唯一可能被允許參加

51.右圖：蘭第尼的墓碑。S.羅倫佐，佛羅倫斯。

52.神聖羅馬帝國的馬克西米連一世，圍繞著他的是樂師和樂器：木刻畫（1505-1516），作畫者為布克邁爾。

教堂禮拜的樂器是管風琴，儘管其他樂器也許曾經被准許在市民的節日和原本就不是禮拜儀式的行進行列中使用。小的、方便攜帶的簧風琴，它可以吊在演奏者肩上，似乎曾經與大的、嵌建於中世紀教堂內的固定結構的管風琴同樣普遍。

英國

中世紀早期音樂在英國的情況，現今幾乎是一無所知，但這個國家卻因為在十三世紀有一種特殊的擁有物而聞名。在一部手稿中保存下來一首佚名的輪唱曲（rota或稱卡農），可推斷至一二五〇年左右，歌名為《夏天來到》（*Sumer is Icumen In*）。它是全歐洲現存已知最早的六聲部複音音樂實例。這部作品的清新、富有活力（見例

IV.3中第一聲部的開頭）是大部分十三、十四世紀英國音樂的典型代表。由於大量使用平穩的進行，並在聲部之間使用六度或三度的音程，這部作品像義大利的音樂一樣非常悅耳，而且在構思上出奇地「和諧」。到了英國最偉大的中世紀作曲家丹斯泰柏（John Dunstable）的時代，英國風格的基礎早已穩固地奠定了。

例IV.3

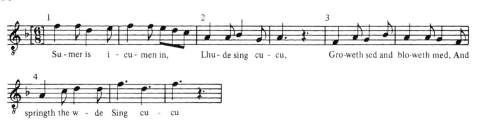

丹斯泰柏

關於丹斯泰柏的生平，人們知道得很少。他大約一三九〇年左右出生，或許曾經任職於赫里福德大教堂好幾年，而且可能為在法國擔任亨利五世的攝政王時／期（1422-1435）的貝德福公爵（Duke of Bedford）服務過。他在一四五三年去世。丹斯泰柏的音樂在歐洲大陸上肯定相當著名，因為他在法國受到高度的讚揚，而且他的作品很多都出現在義大利一些手稿中。這些作品主要是為彌撒所寫的、大部分是三個或四個聲部的複音音樂，還有幾首世俗歌曲。

丹斯泰柏	作品
約一三九〇年生；一四五三年卒於倫敦？	

◆宗教音樂：彌撒曲二首；彌撒樂章；經文歌四十餘首和其他為拉丁經文譜寫的配曲——《來吧聖靈》；《你多美妙》。

◆世俗音樂：二至三聲部的法語歌曲和英語歌曲——《啊，美麗的玫瑰》。

丹斯泰柏的音樂具有著代表他那個時代英國音樂的許多特點。特別吸引同時代及後來的歐陸作曲家的是，由於他在各聲部之間常常把六度和三度並置、而非較尋常的四度、五度和八度的「空心」音響，而導致織度的洪亮效果。除了聲部之間較顯著的平等以及對於傳統「定旋律」較自由的處理之外，他的音樂也有一種較強的和弦與和聲進行感——注重水平的（旋律的）與垂直的（和聲的）邏輯。

大部分丹斯泰柏的音樂中較顯著的特點之一，就是抒情詩一般的清新、輕盈飄逸，和十足的「歌唱性」（"Singability"）。歌詞的譜曲往往是清晰的一個音節對一個音，如同他的歌曲《啊，美麗的玫瑰》（O Rosa Bella）一般（見「聆賞要點」IV.E），在大量以和弦結構譜曲當中，和弦的寫法與對音樂與歌詞重音的處理，都有助於造成格外甜美、酣暢的效果。

雖然這些特點很突出，但有些是從較早的、往往並非宗教儀式音樂的傳統中衍生而來，而且丹斯泰柏某些較長的經文歌，在不同的聲部中使用了中世紀的等節奏型。丹斯泰柏的偉大在於他有能力將如此質樸的作曲技術，與較自由的、較靈活的處理這些技術成規的方法相結合，並與新鮮的、抒情的旋律融為一體。同時代的歐陸作家們

稱讚他的英國風格是「英國氛圍」（contenance angloise），而且他對十五世紀歐陸的很多作曲家產生了重大的影響。確實，丹斯泰柏橫跨了我們的歷史分界線，一隻腳站在中世紀，另一隻腳則站在一個新的時代——文藝復興時期。

聆賞要點IV.E

丹斯泰柏：《啊，美麗的玫瑰》（十五世紀早／中期）

原文	譯文
O rosa bella, o dolce anima mia,	啊，美麗的玫瑰，啊，我甜美的靈魂，
non mi lassar morire in cortesia.	不要讓我在高尚的愛情中死去。
Ay lasso mi dolente dezo finire	哎！在我忠實地為你服務並愛上你時，我必須落得愛你而被你傷害嗎？
per ben servire,e lialmente amare.	啊，愛神，愛情如此痛苦
O dio d'amore che pena e questa amare	因為這個不貞的女人
vedi chi'io moro tutt'hora per sta giudea.	我總是處在垂死的邊緣
Soccoremi ormai del mio languire	把我從痛苦中拯救出來吧
cor del corpo mio non mi lassar morire	我的心肝，不要讓我死去。

　　這一個後期「巴拉塔舞曲」類型樂曲的實例，說明了平穩而甜潤的英國風格，丹斯泰柏是箇中一流的作曲家。這首作品有三個聲部，在某些演奏中，還使用了維奧爾琴來強調寫法上甜美流暢的性格。在第一段歌詞中，一個聲部由兩把維奧爾琴伴奏，後來，所有三個聲部一起演唱。注意在開頭處的模仿（例i）。輕柔、流動起伏的旋律線條，各旋律朝向平行進行的趨向，協和的和聲，聲部之間偶然出現的模仿以及樂曲帶往清晰的終止式的方式：所有這些都指示了文藝復興時期的新風格。這裡共有四段歌詞，所有四段歌詞都配上相同的音樂。（有些學者認為這不是丹斯泰柏的作品，不過，它依然是英國風格的典型。）

例i

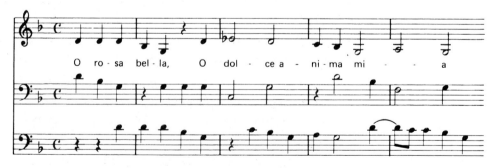

第五章　文藝復興時期

　　傳統上所謂的文藝復興（Renaissance，這個專有名詞意為「復興」）時期，是指從十五世紀中葉左右延續到十六世紀的最後幾年。在這一時期中，藝術家、思想家、作家和音樂家都感覺到已經度過了某種轉機，中世紀的黑暗和教條主義正在過去，人類歷史和人類意識的新紀元正露出一線曙光。這一新紀元在古代經典作品及其價值觀當中找到了許多靈感：從而有了復興再生的想法。這樣的價值觀尤其把焦點集中在人類、他們的個別性與情感之上，這與中世紀專注於神祕主義和宗教方面完全相反。「人文主義」（"humanism"）的概念，以及將這一概念與對古希臘羅馬的研究聯繫起來，是文藝復興時期思想的中心。「大學」（"Academies"）開始設立，在那裡，有知識的貴族聚集在一起討論一些古典作品和它們對於那一時代藝術的涵義。一四七○年第一所大學在佛羅倫斯成立，八十年以後，整個義大利約有兩百所大學。

視覺藝術　　文藝復興本來是義大利的一場運動，至少它的起源是如此。文藝復興在那個世紀造就了一批無與倫比的卓越繪畫家和雕刻家，如佛蘭切斯卡（Piero della Francesca）、貝利尼（Bellini）、曼帖那（Mantegna）、培魯季諾（Perugino）、包提切利（Botticelli）、達文西（Leonardo da Vinci）、米開蘭基羅（Michelangelo）、喬久內（Giorgione）、拉斐爾（Raphael）、提香（Titian）和汀托雷多（Tintoretto）。不過，在音樂方面則沒有那樣的陣容。在帕勒斯提那之前，幾乎沒有重要的義大利作曲家，雖然義大利的宮廷即藝術贊助者所在的中心地，吸引了來自北方（主要是法國東北部和法蘭德斯〔Flanders〕即現今的比利時）一大批非常有才能的作曲家。與前一世代的音樂相比，他們的音樂顯示了處理方式上的改變，類似文藝復興時期的藝術在方法上的改變。在那個時候，中世紀生硬的、神祕主義的、抽象的和高度格式化的姿態，開始讓位於自然的、流動的姿態，這使得人類所感受到的凡人情緒得以表現出來。一個男人或一個女人，他（或她）自己就可以成為自己關注的對象，而不僅只是與上帝有關的事物而已。

　　這種變化當然不是一朝一夕之事，在繪畫方面，喬托（約1266-1337）和他同時代藝術家的作品，如同在但丁（Dante, 1265-1321）及下一世代的佩脫拉克、薄伽丘的著作中一樣，這種變化已經初露端倪。但是，這一變化在早期缺乏一致性和普遍性，在音樂方面（雖然在例如蘭迪尼和丹斯泰柏這些人的作品中可能看得到類似之處），只能從活躍於十五世紀晚期的那一世代作曲家的身上才能真正地發現這一「人文主義」的要素。

和聲與複音音樂　　在繪畫上，這項特質的一部分是與透視技術的發展有關。文藝復興時期的繪畫，籠統地說，具有一種深度感（在中世紀的繪畫裡只能看到這方面的一些嘗試性的開始），並且由此產生了將人與他或她的周遭環境聯繫起來的寫實主義方法。就在此同時，使音樂產生一種聽覺上的深度的方法也正在發展。中世紀的作曲家滿足於依賴等

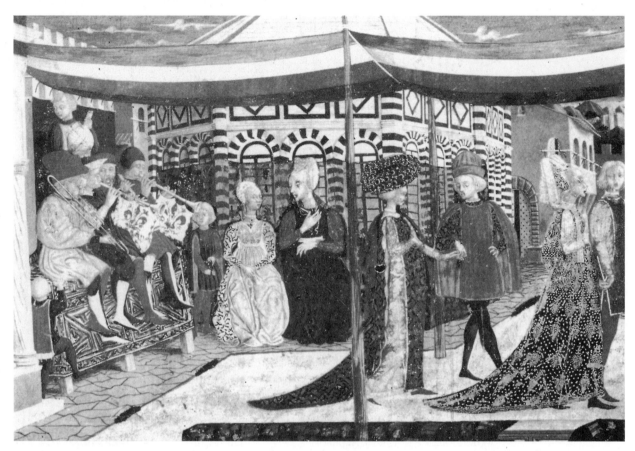

53.為舞者伴奏的三支蕭姆管和一隻滑管小號。阿迪瑪麗嫁妝箱的細部,約作於一四五〇年的義大利。佛羅倫斯學院畫廊藏。

節奏型這種刻板的設計——等節奏型提供了一個方便的、機械式的架構,但對聽眾來說,在架構以外它幾乎沒有什麼意義——然而,文藝復興時期的作曲家以不同的方式來創作,他們寫作的各個聲部彼此之間有仔細的關聯性,伴隨著更具有柔順性格的旋律線條,以便提供一系列的和聲。這很快地導致最低聲部有了與其他聲部稍微不同的地位(相應地稍微不同的風格):西方的和聲,或者說音樂上的透視感就從這裡開始(順便一提,有趣的是,如同美術家逐漸放棄透視法,約四百五十年後,作曲家也放棄了處理和聲的傳統方法)。此外,為了賦予他們的作品某種程度的內在統一性,這時期的作曲家往往會分配給每個聲部同樣的樂句,一般是以這樣的方式,即每個聲部對特定的一組歌詞唱相同的樂句。各個聲部以相同的樂句相繼進入,於是複音變得愈來愈豐富而且相互交織:這種「模仿」技巧是文藝復興時期的正統風格——而且它最後導致了巴哈的賦格曲的產生。

人文主義

　　對人的新的強調是普遍走向世俗的一部分,與世俗相對的宗教已經主宰人們的生活太久了。權力也朝著同一方向從教會轉向了國王和君主。這些國王和君主,特別是在義大利北部一些城邦中的領袖,多是受過高等教育且有開明思想,例如統治佛羅倫斯的梅迪奇家族(Medici family)以及統治斐拉拉(Ferrara)的埃斯特家族(Este family)。這些人都渴望展示他們的權力、財富和對奢華娛樂的品味。在他們的宮廷裡,世俗的音樂形式例如牧歌特別興盛,而在佛羅倫斯,一種把各式各樣舞蹈、音樂和詩歌混合而成的娛樂節目「幕間劇」(譯註:"intermedio",意為穿插在歌曲或戲劇

54.安提科於一五一七年的
《鍵盤樂器改編之弗羅托拉
曲》選集的扉頁。（譯註：
「弗羅托拉」為十五六世紀
義大利的一種世俗歌曲。）

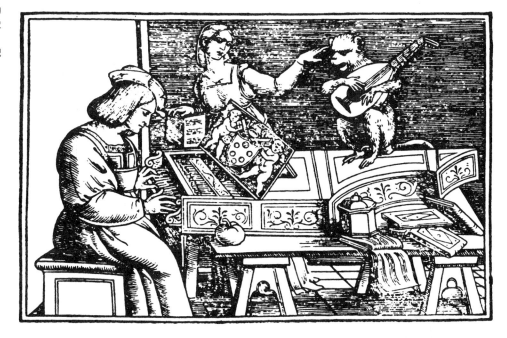

中的表演節目）特別受到發展。在教皇統治下的羅馬，教會音樂仍然是主流，在市民治理的威尼斯，情況也是如此。阿爾卑斯山以北也有趨向世俗的強烈走向，最顯著的是英國，亨利八世已擺脫了教皇的影響力，他和後來的伊麗莎白一世都是音樂的重要贊助者，法國的佛蘭西斯一世也是。勃艮第，現為法國的一部分，但當時是一個獨立國家，包括了現在泛稱「低地國家」的地區，這裡曾擁有十五世紀最金碧輝煌的所有宮廷當中的一座，但是它獨立的歷史在一四七七年就結束了。

宗教改革

然而在這段時期，所有變革當中最大的一場發生於德國──宗教改革運動。它最初是試圖擺脫天主教會的腐敗和濫用權力，並試圖透過給予每個男人和女人都有用自己的語言作禮拜的權利而使宗教實踐「合理化」。這造成了數十年間大規模的殺戮和破壞，雖然從歷史的角度我們可以將它看作是文藝復興及其思想模式不可避免的發展。宗教改革運動的領袖是馬丁·路德（Martin Luther, 1483-1546）。對他來說，音樂是禮拜儀式中不可缺少的一部分，他雖然非常欣賞像賈斯昆之流的作曲家的拉丁文作品，但他了解到如果讓一般民眾加入禮拜儀式，而不是被動地聽修士們唱拉丁文聖歌或在大教堂裡聽唱詩班的拉丁文複音音樂，那麼一般民眾對宗教的參與將會「更深刻」。

路德建立了一套讚美詩或稱「聖詠」（因為它們是採取合唱方式而得名）的曲目，有時利用他的會眾所熟悉的著名歌曲，有時是他自己創作的新旋律。在他自己的作品中，《上帝是我們的堅固堡壘》（*Ein feste Burg*）常被稱為宗教改革運動的戰爭歌曲（見第177頁和第191-194頁）。在新教的教堂中，作為新近創作作品基礎的聖詠大規模取代了先前素歌一直在天主教堂內所占據的傳統地位。

路德教派的改革在德國尤其是北部和東部產生了巨大的影響，在斯堪地那維亞也是如此。另一位改革者是喀爾文（Jean Calvin, 1509-1564），他在他的祖國法國以及瑞士、低地國家與蘇格蘭有更大的影響。他對音樂的興趣不如路德，並且提倡用樸素

的、無伴奏形式的詩篇（psalm）。在亨利八世統治下的英國，教會也進行了改革，而且建立了一所由會眾參與、使用英語的聖公會教堂（Anglican church）。

反宗教改革

天主教會必然要對宗教改革的散播發展作出反應，這在十六世紀中葉曾經造成了宗教大分裂。在一五四〇年，一場所謂的反宗教改革運動開始了：這是天主教會革除本身不當行為並激勵民眾更多的虔誠而採取的行動，這牽涉到用嚴加監督和遵守紀律的方式，以恢復天主教的道德規範及其應用。在教會中的音樂及其用途，是一五四五年至一五六三年之間在義大利北部特倫特所舉行的一連串會議中討論的題目之一。特倫特大公會議（Council of Trent）對於在教堂內使用世俗旋律（例如，在彌撒配樂中的定旋律，見第47頁）和素歌傳統的逐漸式微表達了關切，並反對可能使禮拜經文歌詞模糊不清的過度複雜的複音音樂；炫耀技巧的歌唱、使用管風琴以外的樂器，也特別受到非難。在反對路德和他的改革時，特倫特大公會議實際上被迫踏上一條類似的改革路線。

最後的結果不僅是音樂具有新的簡單化，反宗教改革運動的音樂實際上以它的熱烈、它的情感內容和神祕主義感作為特徵。它的最偉大的作曲家無疑是帕勒斯提那，不過，來自威尼斯的加布烈里伯姪二人色彩豐富的多聲部合唱和合奏音樂中，都瀰漫著反宗教改革的精神，來自西班牙的大多數音樂也是如此。當時西班牙帝國的疆域包含了現今比利時的大部分地區，這個強大帝國堅定的天主教信仰，將自身置於對抗宗教改革運動的戰爭最前線。

55.《複音香頌曲集》的兩頁。一四七七年之前於薩伏瓦印行。巴黎國家圖書館藏。在作者佚名的這本法國和義大利的世俗作品集中，已考證出有杜飛、布斯諾瓦、奧凱根和班舒瓦的樂曲。

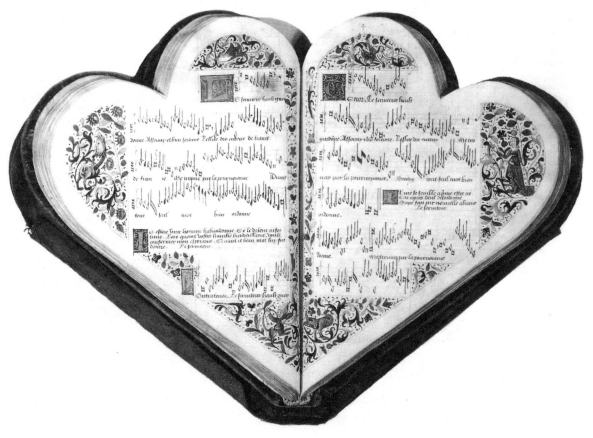

56.西班牙作曲家葛雷羅的《彌撒曲第二集》(1582)扉頁上的雕版畫。反宗教改革時期的典型插圖。

印刷術

很難想像，如果沒有印刷術的發明，宗教改革如何能夠取得任何真正的進步。印刷術（在西方）的發明，是在十五世紀中期。樂譜的印刷大約在一四七三年開始，在那個世紀的最後二十五年之間，為了唱聖歌，很多禮拜儀式音樂書籍是以木版雕刻和油墨印刷出版。一五○一年，威尼斯的彼得魯奇（Ottaviano Petrucci）用活字印刷了第一本複音音樂樂譜，這是一本主要由法國和法蘭德斯（Flemish）作曲家創作的香頌歌曲選集。從他製作的重印本和其他更多的出版物來判斷，活字印刷一定非常成功。他的印刷方法很快地被其他地方仿傚——德國、法國和英國，還有義大利的其他城市。在此以前，樂譜一直僅靠加工過程費力且昂貴的手抄本流傳，到了此時，它已成為更廣泛的大眾能夠取得的東西。此時國際思想交流成為可能，這一點對於文藝復興的文化傳播具有重要意義。

彼得魯奇及其追隨者們出版了各類音樂的樂譜：宗教和世俗的複音音樂、器樂曲（包括魯特琴的把位譜，也就是一種不告訴你奏出什麼音，而是告訴你把手指放在哪裡來奏出正確的音），以及在「宗教改革」的國家裡使用的讚美詩集和詩篇曲集。

在愛好所有的藝術與科學、並在這些方面具有造詣的「文藝復興者」（Renaissance man）的理念支持下，新的音樂和觀念的傳播，使得在十六世紀上層社會階級之中音樂演奏的普及成為可能。人們學會了看譜、歌唱和演奏樂器，而且出現了對於能夠由少數幾位技術中上的樂師在家裡演奏各類音樂的新興需求。這種需求主要是由世俗歌曲的新形式來達成：義大利以及後來英國和北歐其他地區的牧歌、法國的香頌、德國的複音藝術歌曲。牧歌及類似作品的演唱逐漸被認為是愉快的居家娛樂。透過一個人聲擔任一個聲部，這就提供了一種演奏音樂的親暱形式——原本是奏樂者自娛，也許有幾個客人參加，但不是一群正式的聽眾。公開音樂會的時代還遠遠尚未到來。如果我們欣賞文藝復興時期音樂時，了解到它最初在社會上所要扮演的角色，就會對它非常理解了。

法國—法蘭德斯（尼德蘭）的作曲家

在勃艮第宮廷中，由於連續四任統治的公爵（第一代大膽者菲利浦、第二代無畏者約翰和第四代大膽者查爾斯）當中的第三代好菲利浦（Philip the Good）贊助下，培養出一個豐富、絢麗的文化環境。大膽者查爾斯於一四七七年逝世的那段時間，這個勃艮第的統治家族以其政治上的成功與宮廷的宏偉壯麗而著稱，並吸引了這個時期一些最偉大的藝術家和音樂家前往。

杜飛

在「勃艮第樂派」（"Burgundian school"）的作曲家當中，這段時期最重要的人物是杜飛（Guillaume Dufay，約1400-1474）。他出生於法國北部的坎伯拉地區，曾在義大利（里米尼、波隆那、薩伏伊和羅馬，他在羅馬教皇唱詩班中唱過）待過幾年，並曾廣泛遊歷。因此他有天時地利人和去達成法國中世紀晚期風格及義大利文藝復興早期風格的融合，這種融合具有文學與人文主義的關聯性。他現存大約兩百首的作品，包括許多部完整的普通彌撒的複音風格配樂、個別的彌撒樂章，和其他儀式配樂、經文歌，以及眾多主要採法語歌詞的世俗歌曲。

為了了解杜飛音樂的真正精神，我們必須試著彷彿從中世紀早期來向前看，而不是站在文藝復興晚期來回顧他的音樂。杜飛的音樂最顯著的特點，或許是與它之前的某些晚期歌德式音樂的複雜相較之下顯得相對地簡單直接。杜飛的音樂不乏技術上的精緻複雜，但是他的許多作品給聽眾的第一印象，是旋律性格占了首要地位。

例如他的彌撒曲《面容蒼白》（*Se la face ay pale*）的「定旋律」並不是一首素歌作品，而是從他大約二十年前曾經寫過的一首世俗香頌歌曲當中的一個聲部脫胎而來。這種在宗教作品中使用世俗的定旋律在十五世紀已很普遍，並使人意識到這一時期禮拜儀式音樂的「世俗化」程度。

杜飛	生平
約1400	在坎伯拉當地或附近出生。
1409	坎伯拉大教堂唱詩班歌童。
1413-14	坎伯拉大教堂修士。
約1420	在佩薩羅為馬拉特斯塔家族工作。
1426-7	在坎伯拉。
1428	在羅馬，教皇唱詩班的歌手；成為歐洲最主要的音樂家之一；展開與義大利北部各宮廷的聯繫。
1434	在薩伏依宮廷任樂隊長。
1436	所作的經文歌在佛羅倫斯大教堂落成典禮上演出；卡農則在坎伯拉大教堂演出。
1437	在斐拉拉的埃斯特宮廷。
1451-8	在薩伏伊的小教堂。
1458	定居坎伯拉；傑出時期開始。
1474	十一月廿七日逝世於坎伯拉。

杜飛	作品

◆宗教聲樂：彌撒曲八首——《面容蒼白》；《聖哉天后》；彌撒樂章；二十餘首經文歌；讚美詩。

◆世俗聲樂：八十餘首三聲部的香頌（迴旋歌、敘事歌、維勒萊）——《這五月》。

　　在此例中，出現在支持聲部的這個定旋律貫穿於每個樂章，擔任著統一的要素。雖然它根據每個樂章節拍和節奏的需要，延長或縮短了音符時值，但旋律實際上始終維持不變。在另外的三個聲部中，高音聲部（discantus）以旋律為主，並且十分悅耳；垂憐經開頭的下行音階音型當作格言主題（motto theme），是這個時期彌撒曲常見的一種設計。對比則以幾種方式來達成，例如透過節拍的變化，以及透過織度的減低——有時候讓兩個聲部在擴充的經過句中退出，讓其餘的聲部以二重唱的方式演唱，互相重疊與互相模仿。這種方式在十五世紀的彌撒曲十分常見。彌撒曲《面容蒼白》中圍繞著「定旋律」支持聲部的精巧結構，是一個技術上的傑出成就。然而，那些更加注意到旋律的優美、和聲的宏亮、織度的平穩流暢的聽眾幾乎察覺不到這一點。

　　杜飛的天才在宗教音樂中達到了最高點，不過，他也是十五世紀最偉大的複音香頌作曲家之一。他的八十餘首現存的歌曲涉及範圍很廣，顯示他出對標準的中世紀歌曲形式，例如迴旋歌和敘事歌等的一種新的、靈活的態度。杜飛的香頌大多是他早期的作品，有些可以精確地推斷它們的創作年代，因為它們與當時的政治或社會事件有關聯。他的表達範圍是廣泛的，他的技巧按照每首歌曲的歌詞與其創作目的而有所不同。例如《甦醒吧》（*Resveillés vous*）這首敘事歌，是一四二三年他為馬拉特斯塔（Carlo Malatesta）在里米尼與教皇的姪女的婚禮而創作的，風格華麗而且副歌的歌詞

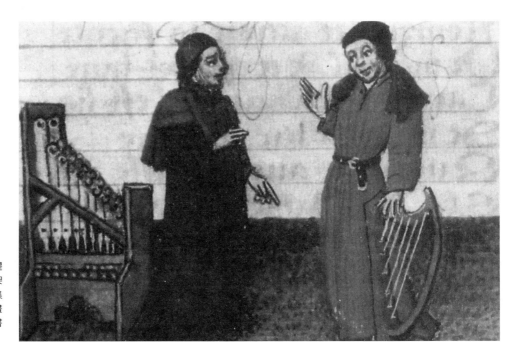

57.杜飛（身旁放置一架手提風琴）與班舒瓦（手持一架豎琴），法國，法朗詩集《群芳之冠》中的微型畫（十五世紀）。巴黎國家圖書館。

是專為讚美馬拉特斯塔而設計的：「高尚的查理，名為馬拉特斯塔」（*"Charles gentil, qu'on dit de Malateste"*）。另一首作品《再見，拉奴瓦的美酒》（*Adieu ces bons vins de Lannoys*）風格截然不同，它是一首思鄉情懷的迴旋歌，似乎反映出杜飛在一四二六年離開法國北部的勞翁地區（還有酒）時的悲傷。《這五月》（*Ce moys de may*）也是一首迴旋歌，表現了杜飛處於一種較為精力充沛、無拘無束的創作心境（見「聆賞要點」V.A）。《這五月》的音樂裡，某些地方在音符底下沒有填寫歌詞，這暗示著有意用樂器演奏某些或全部的人聲聲部。香頌歌曲中使用的樂器可能包括管樂器（直笛、蕭姆管、克魯姆管、古長號）、彈撥和弓弦樂器（維奧爾琴琴、提琴、魯特琴）以及打擊樂器（鼓、鈴鼓）。

聆賞要點V.A

杜飛：《這五月》（約1440年作）

原文	譯文
Ce moys de may soyons lies et joyeux	在這五月裡，讓我們高興又歡快
Et de nos cuers ostons merancolye;	驅除我們心中的憂傷。
Chantons,dansons et menons chiere lye,	讓我們唱歌、跳舞並行樂，
por despiter ces felons envieux.	來向這些卑鄙、嫉妒的人表示輕蔑。
Plus c'onques mais chascuns soit curieux	讓我們每個人比以往更努力
De bien servir sa maistresse jolye:	為自己的美麗女主人效勞：
Ce moys de may soyons lies et joyeux	在這五月裡，讓我們高興又歡快，
Et de nos cuers ostons merancolye.	驅除我們心中的憂傷。
Car la saison semont tous amoureux	為了這個緣故，囑咐所有的戀人這樣做，
A ce faire,pourtant n'y fallons mye.	以便讓我們不會失敗。
Carissimi! Dufaÿ vous en prye	親愛的人們！杜飛乞求你這樣做，
Et perinet dira de mieux en mieux:	佩麗奈特的話語將愈來愈親切。
Ce moys de may soyons lies et joyeux	在這五月裡，讓我們高興又歡快，
Et de nos cuers ostons merancolye;	驅除我們心中的憂傷。
Chantons,dansons et menons chiere lye,	讓我們唱歌、跳舞並行樂，
por despiter ces felons envieux.	去向那卑鄙、嫉妒的人表示輕蔑。

 這是一首十五世紀中期的三聲部香頌。主要旋律一般由最高聲部演唱（例i），然而第二聲部——稱作假聲男高音——往往與最高聲部重疊，不過有時也下探到通常的最低聲部的支持聲部之下。這時期的作曲家們一開始先寫出旋律，然後是支持聲部，最後是高男高音聲部以填入和聲。《這五月》一曲活潑、戲弄的節奏——在節奏上它是所有香頌中最活潑的——抓住了歌詞的精神。注意，在譜曲上是如何反映了歌詞的韻腳的安排：四行詞的第一組韻腳 a — b — b — a，第三和第四組也是如此，但第二組是 a — b — a — b。每對 a — b 的音樂相同，而每對 b — a 的音樂也是一樣的，所以音樂的形式結構是 A — B — A — A — A — B — A — B。每一組四行的歌詞前有一個短小的、由一把提琴、一架豎琴和一種

中世紀的吉他所演奏的器樂導奏。

例i

杜飛的偉大在於他作品範圍之廣和一貫的高質量，他的作品概括了他那個時代的作曲風格，並且反映了中世紀各種音樂形式在運用上愈來愈多的靈活性。與這種靈活性還有逐漸增強的世俗化相關的，是在他某些作品上找得到的個人特質，這是罕見於中世紀時期而在後來的年代較普遍的特徵。最實際的例子可以看到是《這五月》的最後一段歌詞內容，作曲家將自己的名字引入到歌曲內容當中。更有趣的實例（因為它還在音樂上證明）是在莊嚴的四聲部經文歌《聖哉天后》（*Ave regina caelorum*），杜飛在這裡使用了同樣不尋常的手法，他打斷經文歌的傳統歌詞以便提到自己的名字，並且以感人的半音經過句乞求寬恕他的踰矩（例V.1）。

例V.1

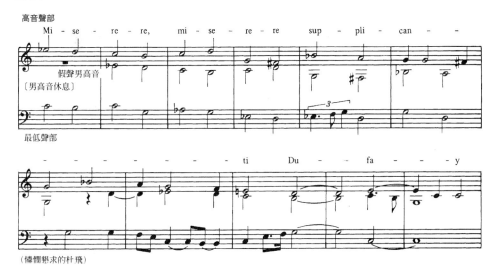

（憐憫懇求的杜飛）

這一經過句對他而言一定有著特殊的意義，因為後來他又在他最後一首彌撒曲《聖哉天后》（以經文歌的定旋律為基礎）的最後樂章中使用它。我們從杜飛的遺囑中知道，他打算在自己臨終時聽到演唱這首經文歌。這部作品的歌詞與音樂表達上有罕見的一致──當歌詞達到說服的目的時，音樂同時營造了一種懺悔的明確心境。這種

「心境描繪」的早期實例，是調合了嚴肅簡樸的中世紀傳統與文藝復興時期人文主義的極致典範。

班舒瓦

作為香頌作曲家的杜飛，可與之媲美的或許是與他同時代的吉勒（Gilles de Bins），吉勒以班舒瓦（Binchois，約1400-1460）的名字知名於世。班舒瓦雖然出生於尼德蘭而不是勃艮第，但他受雇於勃艮第的「好菲利浦」公爵，在那裡度過將近三十年。他最有名的是他的許多香頌作品，這些作品比杜飛的作品更加反映了大眾的品味——簡單、悅耳的迴旋歌，多是寫給三個聲部，較少寫給四個聲部，旋律的主要注意力放在最高聲部。《待嫁女孩》（*Filles à marier*）這首充滿生氣、勸告年輕女孩們不要為婚姻所拘束的歌曲，就是一個典型的例子。班舒瓦和杜飛一樣受到同時代人們的尊重，即使他作品的範圍和數量沒有那麼大。十五世紀有一幅在馬丁·法朗（Martin Le Franc）詩篇《群芳之冠》（*Le champion des dames*）當中著名的微型畫（miniature，約一四四〇年作，題獻給勃艮第的「好菲利浦」公爵），表達出在眾多作曲家中對杜飛和班舒瓦的特別推崇，這幅畫將他倆放在一起：杜飛站在小型管風琴旁，班舒瓦的手放在豎琴上，這兩件樂器可能代表著宗教和世俗音樂，並因此象徵性地表明了這兩人的不同側重點。

奧凱根

杜飛和班舒瓦之後的那一個世代的主要人物是奧凱根（Johannes Ockeghem，1497年去世），他也是一位尼德蘭作曲家。他可能曾經受教於班舒瓦本人，但這一點並不確定。奧凱根曾在安特衛普大教堂（Antwerp Cathedral）當過歌手，先是在波旁公爵查理一世那裡任職，查理一世的宮廷設在茂林斯（Moulins），後來為接連三代法國國王查理七世、路易十一和查理八世服務，初為宮廷小禮拜堂歌手，後擔任小禮拜堂主事。他較少四處遊歷，雖然造訪過西班牙（擔負外交使命）、布魯日和法國北部的坎伯拉，他在那裡曾與杜飛住在一起。他那絕佳的男低音歌喉和音樂作品廣受讚揚，他去世後受到詩人還有音樂同行們同樣深切地哀悼（見第103頁）。

奧凱根	作品
約一四一〇年生；一四九七年卒於杜爾？	
◆宗教聲樂：彌撒曲十首——《任何調式通用的彌撒曲》；《各種比較的彌撒曲》；安魂曲；彌撒樂章；經文歌十首。	
◆世俗聲樂：廿餘首香頌。	

奧凱根以他在彌撒曲和經文歌中巧妙地使用卡農——在各聲部之間的精確模仿——而著稱，他似乎一直對複雜的對位構思相當著迷。例如他的《任何調式通用的彌撒曲》（*Missa cuiusvi toni*）可以用四個調式的任何一個調式演唱，他的《各種比較的彌撒曲》（*Missa prolationum*）牽涉到一系列極其複雜的卡農和韻律的效果。然而，他也擁有一種特別的天賦，能夠創作出悠長而情感豐富的旋律，在這種旋律中，樂句在不同聲部上交疊來避開終止式，並構成連續不斷的音響織度——這是一種結構手法，與杜飛和班舒瓦所使用的較短樂句不同，但這種結構手法後來成了標準慣例。

奧凱根風格中另一前瞻性的要素是賦予各個聲部更明顯的平等性，他把較低的聲部延伸到比以前普遍的音域更低之處。他還隱約表現出對「音畫」（word-painting）（用音樂來闡明歌詞）的興趣，有時是照字面上的意義，例如使用一列上行級進的音階去配歌詞「他上了天堂」（"et ascendit in caelo"），有時是營造一種音樂的基調來反映歌詞內容的情緒。這種風格成為文藝復興晚期音樂的最重要特徵之一。

在來自歐洲北部、活躍於十五世紀晚期的眾多作曲家當中，最重要的有布斯諾瓦（Antoine Busnois，約1430-1492），他曾在勃艮第的宮廷中工作過，並且由於他的香頌作品而特別為世人所記憶。還有一位是來自尼德蘭的奧布瑞赫（Jacob Obrecht，約1450-1505），他是一位極其多產並在技術上很有天分的彌撒曲作曲家，是這一時期最受尊重的音樂家之一。

賈斯昆

奧凱根的學生裡面可能包括了日後成為文藝復興早期的偉大作曲家的這個人——賈斯昆（Josquin Desprez，約1440-1521）。賈斯昆是法國人，但在義大利度過他成年後大半歲月，最初在米蘭大教堂當歌手，然後為米蘭的統治者、位高權重的斯佛爾札家族（Sforza family）工作。他後來在羅馬的教皇唱詩班擔任歌手，接著到義大利北部斐拉拉的公爵埃爾科列一世（Duke Ercole I）處任職，最後回法國在埃斯考河畔的孔代（Condé-sur-l'Escaut）協同教會擔任司鐸直到在那裡去世為止。

在離開北方之前，賈斯昆的作曲風格就像奧凱根及其前輩一樣，保守而樸素嚴謹。但他在義大利的經歷，使他接觸到那種由較輕快的世俗音樂形式影響下，而形成的較流暢、柔婉的風格。在他生命的這段中晚期的音樂被公認為是他最好的作品。他是一位極其多產的作曲家，並且涉獵範圍非常廣。雖然彌撒曲構成他作品的大部分，他也寫了超過八十首的複音經文歌和大約七十首世俗歌曲（大部分採法語歌詞）。

經文歌給予賈斯昆最好的機會，讓他發揮他的個人特質。經文歌的形式比彌撒曲更為靈活，而且現有歌詞的更加多樣化，使其在表現情緒方面如同以前的香頌一樣擁有廣闊的天地。四聲部經文歌《萬福，瑪麗亞……聖潔的童貞女》（*Ave Maria...virgo serena*），一首向聖母的祈禱文，是對賈斯昆的音樂提供一個很好的介紹，它展現出表面上樸素簡單的風格如何能夠隱含著大量別具巧思的設計。聲部寫作在這首歌曲中主要是模仿，但是一般聽眾幾乎察覺不到這些技術細節，因為它們從不干擾流暢、甜美的旋律線條的表現及透明清澈的織度與響亮的和聲。這首歌曲的情緒表現了完美的寧靜安詳，反映出歌詞的意境。

賈斯昆的經文歌之所以聽起來如此不同於十四世紀經文歌，有許多原因。其旋律更加流暢和寬廣，擺脫了素歌的公式化模式。節奏有更多的變化並較少受節拍與例如等節奏型這一類手法的限制。和聲更加豐富，音程更加宏亮而且和弦進行的變動更加

賈斯昆	生平
約1440	生於法國北部。
1459-72	任米蘭大教堂歌手。
1474	任米蘭的斯佛爾札家族私人禮拜堂歌手。
1476-9	為阿斯卡尼奧‧斯佛爾札紅衣主教效勞。
1486-99	任羅馬的教皇唱詩班歌手。
1499-1530	在法國。
1503-4	任斐拉拉的埃爾科列公爵的音樂總監。
1504	埃斯考河畔孔代協同教會司鐸。
1521	八月廿七日逝世於孔代。

賈斯昆	作品

◆**宗教聲樂**：二十首彌撒曲——《基督聖體讚美詩彌撒曲》；彌撒樂章，八十餘首經文歌——《萬福，瑪麗亞……聖潔的童貞女》。

◆**世俗聲樂**：約七十首香頌——《林中仙女》。

自然。模仿已成為一項重要的結構特點，而且模仿的流暢進行常常受到各聲部一起進行時的和弦段落所阻斷。不協和音至今已獲得它原本具有的表現價值，並大大增強了音樂的效果。

　　賈斯昆的音樂與中世紀音樂之間最重大的差異在於一般處理方式上的不同：賈斯昆是第一位試圖在音樂中以任何前後一貫的方式表達情感的偉大作曲家。在當時幾乎所有最精緻瑰麗的教堂和小禮拜堂中，宗教音樂仍然是單音的音樂，複音音樂相對來說是新的音樂。駕馭對位法的複雜技術，是中世紀晚期作曲家們全神貫注的焦點——是與這一時期的理性精神步調一致的目標。如果聽任何一首中世紀的經文歌而不讀它的歌詞，我們難以單憑音樂強行分辨出這首樂曲是敘述性的或是思考性的，其主題是懺悔的或是歡樂的，無論它是樂觀地或是悲觀地結束，作品的實質意義存在於歌詞當中。不過，賈斯昆是探索文藝復興——對於宗教的表達方式，以及人類對其自身與外在世界關係的整個看法——新的人文主義態度的第一人。如果進一步了解賈斯昆的音樂，這一點就會變得更清楚。他的香頌曲《林中仙女》（*Nymphes des bois*），一首為追悼奧凱根的深刻動人的輓歌，就充分表現了這一點（見「聆賞要點」V.B）。在賈斯昆的音樂中正是這難以言喻的表達特質，使得他無可爭議地站在文藝復興早期音樂的頂峰。

聆賞要點V.B

賈斯昆：《林中仙女》（1497 年）

原文	譯文
Nymphes des wbois, déesses des fontaines,	林中仙女，山泉的女神，

Chantres expers de toutes nations,	全世界的優秀歌手，
Changez voz voix fort clères et haultaines	把你們響亮、清脆、高亢的歌聲
En cris tranchantz et lamentations.	轉換成悲慟的哭聲和哀悼
Car d'Atropos les molestations	因為雅托洛波絲的肆虐
Vostre Okeghem par sa rigueur attrappe	無情地將你們的音樂珍寶
Le vray trésoir de musicque et chief d'oeuvre,	至高無上的音樂大師奧凱根帶進了深淵，
Qui de trépas désormais plus n'eschappe,	他再也逃不脫死神之手。
Dont grant doumaige est que la terre coeuvre.	嗚呼，一抔黃土將他埋葬。
Acoutrez vous d'abitz de deuil:	穿上你們的喪服，
Josquin, Brumel, Pirchon, Compère	賈斯昆、布魯梅爾、皮耶松、孔佩爾
Et plorez grosses larmes de oeil:	讓你們的眼中噙滿淚水：
Perdu avez vostre bon père.	因為你們失去了一位善良的父親，
Requiescat in pace. Amen.	願他平靜地安息，阿們。
	（一個人聲唱以下兩行）
Requiem aeternam dona ei Domine	啊，主啊，賜與他永遠安息，
et lux perpetua luceat ei.	讓持久的光芒照耀在他之上。

　　這首香頌是哀悼作曲家奧凱根逝世的輓歌。賈斯昆使這首歌曲的葬禮本質對演唱者和聽眾而言昭然若揭：對演唱者來說，他用了老式的黑色音符記譜；對聽眾來說，他用了素歌「定旋律」，這會馬上被認出是源自亡者彌撒的《永恆安息》（例 i 所示是素歌上方的旋律）。在香頌中使用定旋律是重回到較舊的風格，但無論如何，賈斯昆在這裡使用這種較舊式的風格，顯示出對奧凱根的尊重：在這首香頌的第一部分裡，各個旋律線的音域不寬，有許多長的花腔，而且各個終止式都被吞沒在音樂的織度中，而不是（像賈斯昆的大部分音樂那樣）用以清晰表示它的結構。第二段樂句較短，各個終止式較為界線分明，正如人們可能對賈斯昆的音樂所預期的那樣。瀰漫在這首樂曲中的悲傷氣氛是來自對調式的選用，因為它有著「小調」的感覺，不過各個旋律線的輪廓——它們作弧線上升，然後又降回來——也扮演重要角色。這是賈斯昆音樂的表達特質的典型。

例 i

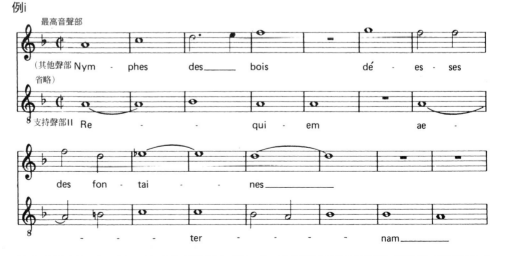

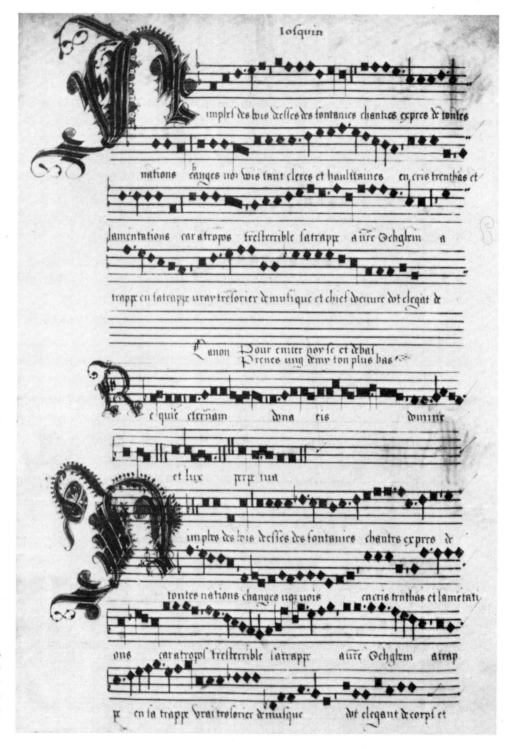

60.賈斯昆的《林中仙女》
（悼奧凱根的輓歌），例中所
示是最高聲部及假聲男高音
聲部，安魂曲的歌詞在支持
聲部。羅倫佐・梅迪奇圖書
館，佛羅倫斯。

伊薩克

與賈斯昆同時代的人當中，最令人感興趣的或許是伊薩克（Heinrich Isaac，約1450-1517）。他出生於尼德蘭，大半輩子遊歷於歐洲，在佛羅倫斯金璧輝煌的羅倫佐‧梅迪奇（Lorenzo de' Medici）宮廷任職十年之後，被神聖羅馬帝國皇帝馬克西米連一世任命為駐在維也納和因斯布魯克的宮廷作曲家，這一職位的靈活性，足以使他遊遍整個帝國，並且能夠在佛羅倫斯度過更多歲月。他在佛羅倫斯特別受到歡迎。

伊薩克創作了將近四十部普通彌撒曲、五十多首經文歌與近一百首世俗歌曲及器樂曲。他最著名的作品《康士坦士合唱集》（*Choralis Constantinus*），是一部有三大卷近百首的完整特有彌撒的複音配曲集，供所有禮拜日和教會年度中許多盛大的宗教節日之用。這部彌撒曲集是一五〇八年伊薩克待在康士坦士期間受該地大教堂委託而完成的，它是同類作品中的一個典範，展現了所有當時彌撒曲與經文歌作品的作曲技術。

伊薩克的世俗作品有法語、德語和義大利語歌詞的複音歌曲。義大利語歌詞的歌曲是三聲部或四聲部的「弗羅托拉」形式，樂句分明，歌詞往往是些瑣碎性質的內容。其他的「弗羅托拉」作曲家包括義大利籍的特隆朋奇諾（Bartolomeo Tromboncino，約1470-1535）和卡拉（Marchetto Cara，約1470-1525），他們二人都曾在才華洋溢的音樂家兼贊助人伊莎貝拉‧埃斯特（Isabella d'Este, 1474-1539）位於義大利北部曼都瓦的豪華宮廷中服務過。

雅內昆

義大利「弗羅托拉」的輕快和質樸，是與同一時期的法國「香頌」共有的特點。「弗羅托拉」一般帶有類似舞蹈的節奏，和弦式的聲部寫作與對位式的聲部寫作幾乎一樣常見。在十六世紀前上半葉的第一流香頌作曲家當中有雅內昆（Clément Janequin，約1485-1558）。雖然他大半生在教會裡服務，但他的宗教音樂作品比起他的世俗音樂作品卻相形見絀，他的世俗作品包括超過二百五十首的香頌。它們的歌詞往往充滿熱情，訴說得不到回報的愛情，不過也有些是描述歷史事件或時事的，用音畫手法表現歌詞所反映的生動現實。這一類的廣受喜愛的實例有《百鳥之歌》（*Le chant des oiseaux*）和《戰爭》（*La guerre*）。《百鳥之歌》形同一部鳥類學選集：實際的人聲模仿鳥鳴。《戰爭》是一首戰爭歌曲，創作的目的可能是為了慶祝法國在一五一五年戰爭的勝利，其中有人聲模仿戰鬥的呼喊、炮聲和號角聲。雅內昆的許多香頌是是採取簡單而愉快的譜曲，其直率性格與意氣風發，往往令人聯想到民間音樂。

與雅內昆同時代的法國人有塞米西（Claudin de Sermisy，約1490-1562），他的香頌作品一般而言較為內向，有一股細緻的魅力。尼德蘭作曲家如魏拉特（Adrian Willaert）和阿爾卡代（Jacques Arcadelt）也著手創作過法國香頌，不過他們與義大利牧歌的早期發展牽連更深。牧歌基本上是複音音樂的某一類型，而且如同我們將看到的，後來證明它甚至比香頌有更大的影響。

拉索斯

這時期在北歐誕生最偉大的作曲家是拉索斯（Orlande〔or Roland〕de Lassus），在義大利又名為拉索（Orlando di Lasso），成年後在南歐度過了他大部分歲月。他一五三二年出生於埃諾（Hainaut）地區的尼德蘭城市蒙斯（Mons）。埃諾地區出過許多著名的音樂家。拉索斯在孩提時期就一直被認為是一名優秀的歌手，甚至有一個傳說，他還曾經因為美妙的歌喉被拐騙過三次。他從十二歲左右就待在義大利，先是在曼都瓦的宮廷，然後在拿坡里和佛羅倫斯，最後去羅馬，在當地的聖約翰‧拉特朗大

拉索斯	生平
1532	在蒙斯出生。
1544	開始為費蘭蒂·貢扎加工作，並隨其出遊曼都瓦和西西里。
1547-9	在米蘭。
1550	開始為拿坡里的康斯坦丁諾·卡斯特里奧托服務。
約1551	在羅馬，任佛羅倫斯家族的大主教。
1553	任羅馬聖約翰·拉特朗大教堂樂隊長。
1554	在蒙斯。
1555	在安特衛普，監督早年牧歌和經文歌的出版。
1556	在巴伐利亞公爵阿爾布雷希特的小教堂任歌手。
1558	與瓦金格結婚。
1563	在巴伐利亞宮廷中任樂隊長，為其創作了大量的宗教音樂作品，並繼續旅赴歐洲的音樂中心以募集歌手。奠定了國際聲譽。
1574	獲教皇授予金馬刺騎士稱號。
1574-9	旅赴維也納和義大利，出版了五卷《音樂的守護》宗教音樂曲集。
1594年	六月十四日於慕尼黑去世。

拉索斯	作品
◆宗教聲樂：約七十首彌撒曲；四首受難曲；約一百首聖母頌歌；五百多首經文歌——《救世主的仁慈聖母》，《女巫們的預言》；《音樂大全》；《懺悔詩篇》；《耶利米哀歌》；讚美詩。	
◆世俗聲樂：約二百首義大利牧歌和四至六聲部義大利村歌；約一百四十首四至八聲部香頌；約九十首三至八聲部德國藝術歌曲。	

教堂負責音樂的工作，那時他年僅廿一歲。在安特衛普短暫停留一段時間後，一五五六年他加入了在慕尼黑的巴伐利亞公爵阿爾布雷希特五世（Duke Albrecht V）的音樂機構，並且很快地接掌了公爵府的小教堂，在那裡待了三十多年。他在一五九四年去世。

61.拉索斯：十六世紀，雕版畫。

拉索斯一生當中持續造訪義大利，他的作曲家聲名很快地傳開來，部分原因是他的作品數量如此巨大：超過二千首的作品，包括彌撒曲、受難曲、讚美詩、五百多首經文歌和四百多首義大利語、法語和德語歌詞的世俗樂曲——對一位才活了六十幾歲的人來說，這是很不尋常的成就。他的很多作品在他生前得以出版，在同時代的人們之間也備受尊崇。

拉索斯可能是文藝復興較晚期最具國際性且最多才多藝的作曲家，他結合了數種民族風格的特點，以達到使各種風格的精華融為一體：義大

利旋律的優美和表現力、法語歌詞意境的魅力與優雅、尼德蘭和德國複音音樂的充實與豐富。但是，如同所有一流的作曲家一樣，他還增添了自己的東西——生動鮮明的想像力，憑藉這種想像力，他對文字作出戲劇性和情緒化的音樂回應。這一點在他的經文歌中尤其明顯，他為極度多樣化的歌詞內容譜曲。他的一系列題名為《女巫們的預言》（*Prophetiae Sibyllarum*）的十二首短小經文歌，是他在敢作敢為的青年時期的作品：在為這些傳說中的女預言者們晦澀難解的陳述譜曲時，他深入探索表現的深度，並透過使用顯著的變化音創造出一種獨特、極富色彩的風格。他的八聲部經文歌《救世主的仁慈聖母》（*Alma Redemptoris Mater*）即是一個典型的例子（見「聆賞要點」V. C）。

　　拉索斯是典型的文藝復興時期的人物。宮廷的職務和歐洲的遊歷使他對時勢瞭若指掌。他的世俗樂曲顯示出他多樣化的品味。除了包含宗教精神和用於祈禱的牧歌之外，他還譜寫過幾種不同語言的輕快的田園詩（pastoral）和生動活潑的小歌謠（ditty），包括喧鬧的德國飲酒歌（drinking-song），展現出拉索斯個性的另一面。他的多才多藝、他的人文主義以及在他出奇龐大的作品產量中所涵蓋的表現範圍，都標誌著他是這一時期最重要的作曲家之一。

聆賞要點V.C

拉索斯：《救世主的仁慈聖母》

原文	譯文
Alma redempotoris mater,	救世主的仁慈聖母，
quae pervia coeli porta manes,	她站在天堂的門口，
Et stella maris, succurre cedenti	海上的星，救助墮落者，
surgere qui curat populo:	那些掙扎著浮起的人們：
Tu quae genuisti, natura mirante,	自然的奇蹟，妳生育了，
tuum sanctum genitorem:	全能的上帝，
Virgo prius et posterius,	永恆的聖母，
Gabrielis ab ore sumens illud:	接受了加布烈里的禱詞：
Ave, peccatorum mIserere.	寬恕我們的菲惡吧。

　　這首簡短的經文歌是拉索斯在慕尼黑時期創作的，刊登在他死後由他兒子為他出版的作品集中。它有八個聲部——兩個四聲部的唱詩班，在這個錄音裡兩個唱詩班從相對的兩邊演唱（一如作曲家當初設計的那樣）形成了一種空間感的效果。這首經文歌典型地代表了拉索斯熱烈的風格，是一篇音響豐富、和聲進行莊嚴堂皇的聖母祈禱文，在音樂上給人一種各個內聲部相互交織並相互應答的感覺，偶爾以不協和音來強調歌詞中重要的字，當一個男高音唱著歌詞 "Virgo prius et posterius"（永恆的聖母）時，出現了平靜而心移神馳的短暫片刻；所有這些都顯示了反宗教改革運動的教會音樂那種極端虔誠的、幾乎是神秘的氣氛。人們需要想像在昏暗的天主教堂的側堂內聆聽小型的但訓練有素的唱詩班演唱這首曲子，空氣中是濃濃的薰香氣味，牆上裝飾著文藝復興風格的繪畫和獻給聖母的肖像。

義大利

帕勒斯提那

帕勒斯提那（Giovanni Pierluigi da Palestrina，約1525-1594）是任職於特倫特大公會議時期的教會音樂作曲家之一。他與反宗教改革運動的精神如此協調一致，使得他的音樂在傳統上一直被尊崇為十六世紀複音音樂的巔峰。他以他可能的出生地羅馬附近的小城帕勒斯提那為名，終其一生都致力於為羅馬最大的幾所教堂服務——聖瑪麗亞大教堂（S. Maria Maggiore）、聖約翰·拉特朗大教堂和聖彼得（St Peter's）大教堂。

帕勒斯提那早期的成功歸功於帕勒斯提那城主教，也就是紅衣主教喬汎尼·馬利亞·蒙地（Cardinal Giovanni Maria del Monte）。蒙地於一五五〇年當選為教皇朱利斯三世（Pope Julius III），他邀請帕勒斯提那陪同他前往羅馬。在繼任的幾位教皇之間，帕勒斯提那雖然不再受到同樣的重用，但看來總是在教皇小禮拜堂裡一直有相當不錯的地位，擔任著這一部門或那一部門的要職。到了三十多歲時，他已經以作曲家兼指揮的身分獲得很大的名聲。雖然屢次有人慫恿他到其他地方例如維也納和曼都瓦，但他始終沒有離開羅馬。

帕勒斯提那	生平
約1525	可能出生於羅馬附近的帕勒斯提那。
1537	羅馬聖瑪麗亞大教堂唱詩班歌手。
1544	帕勒斯提那城聖阿加皮托教堂管風琴手。
1547	與盧克萊齊亞·戈麗結婚。
1551	羅馬聖彼得大教堂音樂機構朱利亞教堂樂隊長。
1555	西斯汀教堂歌手；羅馬聖約翰·拉特朗大教堂樂隊長。
1561-71	聖瑪麗亞大教堂樂隊長；聲望及影響力日隆的時期。
1564	被埃斯特的紅衣主教伊波利托任命為其在羅馬附近蒂沃利的別墅的暑期音樂負責人。
1566-71	羅馬神學院音樂教師；出版了一些重要的彌撒曲和經文歌曲集。
1571	朱利亞教堂樂隊長。
1572-80	羅馬發生鼠疫：妻子與數名近親過世。
1577	被要求按照特倫特大公會議制定的綱領修訂素歌集。
1581	與維爾吉尼亞·多莫莉結婚。
1594	二月二日在羅馬去世。

帕勒斯提那	作品

◆宗教聲樂：一百餘首彌撒曲——《教皇馬切利彌撒》；《短音彌撒》；三百七十五首經文歌——《聖母悼歌》；卅五首聖母讚主曲；六十八首奉獻經；《耶利米哀歌》，連禱歌，宗教牧歌，讚美詩。

◆世俗聲樂：約一百四十首牧歌。

62.帕勒斯提那的《彌撒曲第
一冊》（1554）的扉頁。圖
中所示為作曲家將他的作品
呈現給教皇朱利斯三世。

　　就像與他同時代偉大的拉索斯一樣，帕勒斯提那也是一位極其多產的作曲家。他寫過很多世俗作品，不過他的教會職務使他的精力主要集中在教會音樂上，他創作了超過一百首的彌撒曲（比這一時期的其他任何作曲家還多）、近四百首經文歌和許多其他的宗教音樂作品。

　　帕勒斯提那的彌撒曲包括了所有當時通行的彌撒寫作的類型。很多是「擬仿」彌撒（"parody" Mass, "parody"又稱「諧擬」），利用其他作曲家既有的作品（或他自己的作品），通常是經文歌，將它們安插在彌撒曲結構中──是在這個時期的標準作法。其他彌撒曲則以一首定旋律為基礎，通常為素歌（這在文藝復興早期已經十分普遍），不過也有少數利用世俗曲調的例子。還有一些彌撒曲是自由創作，與現有的音樂作品沒有關係，一五七○年的四聲部《短音彌撒》即屬此類（見「聆賞要點」V.D）。這部作品的簡潔明快，使得那些對於文藝復興晚期許多音樂的精雕細琢、技術上非常複雜的對位風格沒有準備的聽眾容易接近。它的寫法仍然是模仿式的（男高音聲部的開頭樂句由其他各聲部依次繼續下去），但各聲部的交錯聽起來總是很清楚。

　　帕勒斯提那所受到近乎傳奇式的崇拜在他活著的時候就已開始，他大部分的音樂在十六世紀下半葉已經出版並且廣為流傳。他的名聲在教會內部如此顯赫，以致在一五七七年獲聘依照特倫特大公會議制定的綱領修訂素歌的重要史料集（他實際上未能完成的一項任務）。他最著名的彌撒曲《教皇馬切利彌撒》（*Missa Papae Marcelli*），也許是為了展現出傳統模式的優美複音音樂，未必與特倫特大公會議的要求互不相容。

　　與拉索斯不同，帕勒斯提那的音樂觀基本上是保守的。他始終如一地接近反宗教改革運動的中心，這意味著他所寫的音樂受到較多的限制，較少毫無顧忌的實驗。但這似乎非常適合他。他不嘗試新的方法，而是對既有的方法加以提煉精緻化。遵循這種創作方式，他寫出了這一時期最輝煌的宗教音樂，完美的技術與崇高的表現形式成為其重要特徵。帕勒斯提那是「模仿風格」（"imitative style"）的終極大師，「模仿風格」構成了十六世紀複音音樂的中堅支柱，可能是文藝復興時期音樂最獨具的特色。同時，級進的旋律是帕勒斯提那風格的精髓：他的旋律線條沒有任何彆扭的跳進，沒有任何不平衡感。每一個不協和音都是有預備的，而且根據著支配和聲流暢進行的原則加以解決。很少有完全的終止式，反而是各個樂句交疊在一起，形成「縝密無縫」的織度，當中各聲部的平等和它們的相互平衡，給予音樂一種比例完美的感覺。正是經由這種優美地節制而又富於表現力的風格，帕勒斯提那被認為是文藝復興時期複音音樂的典範。

　　在十六世紀早期有許多北方的作曲家在義大利工作，其中包括阿爾卡代（約1505-1568）和魏拉特，前者是尼德蘭人，曾在羅馬負責教皇的小禮拜堂，後者曾在威尼斯的聖馬可大教堂（St Mark's Cathedral）任職。北方人帶來了法國的香頌，香頌對早期牧歌的影響可以從魏拉特簡單的複音、輪廓分明的樂句和旋律的寫法中看到。然而，正是魏拉特在聖馬可大教堂職務的繼任者、他的一個來自法蘭德斯的學生羅瑞（Cipriano de Rore, 1516-1565），為牧歌引進了更多的抒情性。羅瑞開始更加平等地處理各個聲部，並且使用比起一般情況而言更多的音畫手法。正是這種音畫手法的使用成為日後義大利牧歌的典型特徵，這在義大利北部的一些宮廷當中尤其顯著。不過，我們首先應略為提及義大利最富裕城市之一的威尼斯當時的音樂趨向。

聆賞要點V.D

帕勒斯提那：《短音彌撒》（1570），〈垂憐經〉

原文　　　　　　　　　　　　　　　譯文

Kyrie eleison.　　　　　　　　　　　上主，求祢垂憐。

Christe eleison.　　　　　　　　　　基督，求祢垂憐。

Kyrie eleison.　　　　　　　　　　　上主，求祢垂憐。

　　這是模仿式複音音樂中文藝復興風格的一個經典例子。構成這首〈垂憐經〉的三個小段，每一小段都是建立在一個單一的樂句上。這個單一樂句在四個聲部的這一聲部或另一聲部中始終都可以聽到。例i是第一段完整的 “Kyrie”（垂憐），每一模仿樂句都加以標出（ x ：模仿長達九至十二個音）；注意，雖然在各音之間的音程不變，但速度有變化（在較快速進行的變體中加快一倍，並標以 x'，模仿僅持續了三個音）。在 “Christe”（基督）這一段裡，注意例ii的最開頭五個音確實是模仿，但女低音聲部的進行稍快一些。在第二個 “Kyrie” 樂段中，各聲部按照由下而上的順序進入（見例iii）；一俟全體聲部開始，男低音聲部唱開頭的兩小節樂句共五遍，每一遍在音高上都比前一遍低一個音。

例i

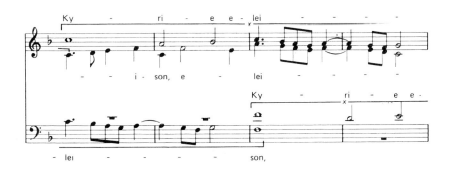

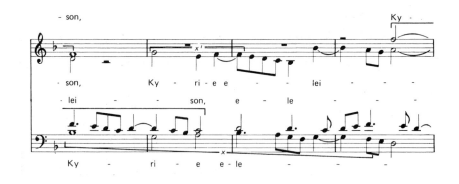

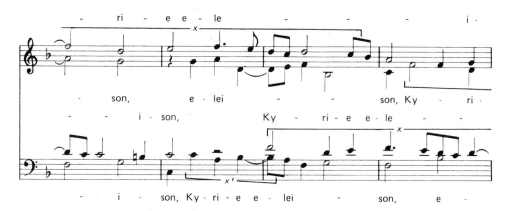

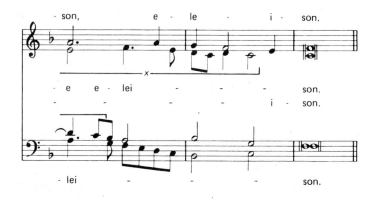

例ii

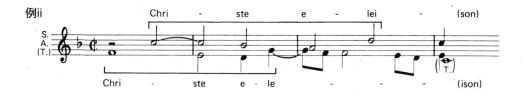

例iii

（注意 "eleison"〔憐憫〕一詞在唱出時，通常把它的第一個音節與 "Kyrie" 一詞的最後一個音節縮成一個音節，還有，"-ei" 有時當成一個音節、有時當成兩個音節來譜曲。）

加布烈里伯姪

　　威尼斯，在這一個由選舉產生的統治者而不是王公貴族治理下的貿易城市，在十六世紀達到了它繁榮的最高峰。它培養出一種與它的財富、藝術氣氛的濃厚和熱衷於浮華的社會風氣相對應的音樂傳統。這一城市的長方形廊柱式會堂——聖馬可大教堂是該地的宗教儀式生活中心，也是它音樂生活的中心。一位卓越的尼德蘭人魏拉特（Adrian Willaert，約1490-1562）於一五二七年成為當地的音樂領袖。那時，第一批在聖馬可大教堂擔任重要職務的義大利人之中有A. 加布烈里（Andrea Gabrieli，約1510-1586）和他的姪子G. 加布烈里（Giovanni Gabrieli，約1555-1612）。

　　A. 加布烈里是一位在宗教音樂和牧歌方面多產的作曲家。他的牧歌在風格上比起大多數和他同時代的那些人的牧歌，要來得輕快、張力較小、對位較少。在他的宗教音樂中，他發展出一種獨特的風格以適應聖馬可大教堂儀式音樂的需要，並敏銳地注意到大教堂建築所提供的特殊可能性：他有時將他的表演者和歌手分成幾個小群體，配置在不同的廊台，以便聽眾可以從四面八方聽到音樂。這種「分離合唱」（cori spezzati）技巧，雖然並非聖馬可大教堂或威尼斯所獨有，但卻對聖馬可大教堂的設計、威尼斯人的愛好浮華，以及A. 加布烈里的天才作出的回應中得到了發展。

　　G. 加布烈里接續了他伯父的工作。一五八七年，他出版了一冊稱為《協奏曲》（concerti）的曲集，其中包含了他自己與他伯父創作的教會音樂、牧歌和其他作品，主要是為相互對唱（奏）的合唱團與合奏團所寫。這是對「協奏曲」（concerto）一詞

G. 加布烈里	**作品**
約一五五五年生於威尼斯；一六一二年卒於威尼斯	

◆宗教聲樂：《神聖交響曲》（1597, 1615）；彌撒樂章；約一百首經文歌——《在會眾之間讚美上帝》。

◆器樂曲：《康佐納與奏鳴曲》（1615）；為管樂合奏群所寫的康佐納、利切卡爾、賦格、觸技曲。

◆世俗聲樂：約卅首牧歌。

最早的使用。G. 加布烈里比他的伯父更加自由地、更有變化地使用互相應答的手法，除了更具張力與不協和的風格之外，器樂寫作也更加具體指定、色彩更豐富。

　　威尼斯人不僅喜愛繪畫的色彩，還喜愛音樂的色彩。一五九七年所出版的一冊曲集當中，有一首類似於G.加布烈里的《康佐納XIII》（*Canzon XIII*，見「聆賞要點」V.E）的作品，向G.加布烈里展示了三個相互對比的合奏群，有時是相互呼應，有時是相互對話，有時是以飽滿的對位合為一體。實際上，在某些方面，G.加布烈里既屬於文藝復興時期，又同等程度地屬於巴洛克時期——如同我們將在下一章中看到的——因為他強調各種各樣的對比，並發展出一種類似協奏曲（concerto-like或concertato）的風格，尤其是在他晚年的作品當中。

聆賞要點V.E

G. 加布烈里：《康佐納XIII》（1597），〈七度音與八度音〉（*septimi e octavi toni*）

　　這首康佐納收錄在加布烈里於一五九七年出版的《聖樂交響曲》內，標題 "septimi e octari toni"（七度音與八度音）意指這首樂曲所使用的調式。這首樂曲是威尼斯人鍾愛的典型對唱／奏風格的音樂，由樂器組成的幾個「唱詩班樂隊」從不同的廊台上演奏。在此有短號群和長號群分置於左右，同時在中央有一支由弦樂器與德西安管（類似低音管）組成的音色較柔和的演奏群。這首樂曲開頭的一小段是所有樂器的齊奏，不過，樂曲大部分是在兩個「銅管」群和第三個聲響群之間交替演奏形成的三向問答。有時僅僅是一組回應另一組（不過，原句及其回應之間的時間間隔有長短變化），但往往是以真正的問答方式彼此呼應，猶如在討論的方式中將音樂向前推進。有時所有樂器齊奏出音響飽滿的樂段，其中可以聽到織度內的模仿寫作。有些樂思十分簡短，有些則長大得多。在接近結束時，第一段獨奏段落中聽到過的音樂又再度出現。樂曲中有一些精彩的裝飾寫法，主要是寫給每個聲響群的領奏者。

馬倫齊奧　　　　馬倫齊奧（Luca Marenzio，約1553-1599）是義大利牧歌較晚期歷史上的主要人物。他與羅馬的許多位紅衣主教與富有的贊助人關係密切，並曾遊歷過義大利的其他城市。他的牧歌遍及廣泛多樣的題材，既為舊有的歌詞譜曲，也為當代的歌詞譜曲。其中最好的作品將較早期牧歌的特點，與他藉由音畫手法刻劃歌詞而形成的獨特風格結合在一起，以音畫手法為歌詞譜曲是他音樂中最顯著的要素。文藝復興時期詩歌的意象，啟發他藉由顯著的旋律轉折與色彩豐富的和聲，讓詩歌內容的基調及當中一些特殊的單字或概念，在音樂裡相得益彰。

馬倫齊奧	作品
一五五三年或一五五四年生於布雷西亞；一五九九年卒於羅馬	
◆世俗聲樂：約五百首為四至六聲部而寫的牧歌——《痛心的苦主》，《我必須離開》；約八十首村歌。	
◆宗教聲樂：約七十五首經文歌。	

在陰鬱及暗沉色調的作品裡最顯示出他的特點，而且他似乎特別喜歡由五個聲部所呈現的渾厚織度。在他哀嘆失去愛人的一首哀歌（lament）《痛心的苦主》（*Dolorosi Martir*）中，一個顯著的變化和弦和戲劇性的風格變化，加強了歌詞「我痛徹心扉地悲嘆」（"Misero piango"）的情緒（見例V.2）。同樣地，和聲方面一個猛烈的扭曲表現著《我必須離開》（*Io partirò*）的情感高潮（見「聆賞要點」V.F）。歌詞內容中描述的一件事物或一個想法，往往在旋律線條的實際形狀反映出來：上行音階可能是說明向上飛翔，以休止符隔開的短句可能描寫氣喘吁吁或興奮，下行的半音也許是描繪昏厥或死亡。儘管這些手法已經成為許多晚期義大利牧歌作曲家的慣用技巧，但馬倫齊奧卻在掌握這些手法上有一種敏銳度，而這正是和他同時代略遜一籌的作曲家所缺乏的。

例V.2

歌詞大意：……我以極端痛苦的心情哀悼我逝去的愛情

聆賞要點V.F

馬倫齊奧：《我必須離開一切不幸》（1581）

原文	譯文
I must depart all hapless,	我必須離開一切不幸，
But leave to you my careful heart oppressed,	但是把我受壓抑的憂心留給了你，
So that if I live heartless,	所以如果我冷酷無情地活著，
Love doth a work miraculous and blessed,	愛情會是一件出現奇蹟的幸福的事。
But so great pains assail me,	但是如此巨大的痛苦向我襲來，
That sure ere it be long my life will fail me.	在它來臨之前我的生命將使我失望許久。

這首牧歌是為義大利語歌詞而譜寫的（開頭 "Io partirò" 意為「我必須離開」），出版在一五八一年馬倫齊奧的第二冊五聲部牧歌集當中。七年之後它又被收錄在英語出版物《越過阿爾卑斯山的音樂》中，這是一部義大利牧歌集的英譯本。我們現在聽到的正是這一英

譯本的歌詞。此處尚有模仿式對位，但遠不那麼嚴格使用了，回響式的模仿（往往是不精確的）代替了真正的模仿，對和聲與對位有著同樣的強調。第二行和（第一遍）第四行歌詞的音樂都是簡單的和聲化而不是採對位風格。此曲高潮處「但是如此巨大的痛苦向我襲來」這一句充滿情感的歌詞也是純粹和聲的，在「痛苦」（"pains"）一詞上有一個突然轉入的變化和弦。所有這些都是一五八〇年代這一時期義大利北部牧歌的特點，以強有力的表達效果配合文字上的誇張情感來表現其愉悅。

傑蘇亞多　　在引人注目的半音使用方面，可以與馬倫齊奧相提並論的作曲家是傑蘇亞多（Carlo Gesualdo，約1560-1613），這位維諾薩（Venosa）王子，是一位有高度原創性的業餘音樂家。他曾以他的音樂知名於世，而他發現妻子與情人私通時，教唆謀殺他們二人，此事也不亞於他在音樂上的名氣。他的牧歌（還有少部分的宗教音樂）當中出人意表的和聲，是來自於將一些明顯無關的和弦以不循正統的方式放在一起而產生。傑蘇亞多具有高度原創性的音樂語言，完全是歌詞取向的。他對於歌詞中的關鍵字戲劇性地加以回應，特別是那些與痛苦和悲哀有關的字眼。雖然傑蘇亞多的風格引起許多二十世紀作曲家們的興趣（尤其是史特拉汶斯基，他曾改編了一些牧歌）。不過，在傑蘇亞多的時代以後，他的風格並未真正的開花結果。因為他的風格太個性化而吸引不到繼承者，他的風格隨著他的去世而消亡。

西班牙

　　如果義大利是反宗教改革運動的搖籃，西班牙則是它的苗圃，因為那裡特別是宗教信仰灌輸最根深柢固的地方。宗教法庭對異教徒（即非天主教徒，不管他們是基督教徒、猶太教徒還是摩爾人）大肆攻訐，與此同時，在一五三四年由西班牙人羅耀拉（Ignatius Loyola）建立的耶穌會（Jesuit）宗教團體和幾個新修道院例如阿維拉（Ávila）的設立，營造出一股彌漫於社會各階層對宗教堅定信仰的氣氛。

維多利亞　　十六世紀最偉大的西班牙作曲家是維多利亞（Tomás Luis de Victoria, 1548-1611）。他出生於阿維拉，幼年時曾在大教堂的唱詩班唱歌。在嗓音變聲之後，他前往羅馬，在羅耀拉建立的耶穌會機構日爾曼學院（Collegio Germanico）學習，在這個城市生活了二十幾年，曾在許多教堂和宗教機構內擔任職務。他一定曾與帕勒斯提那結識，而且甚至可能曾是帕勒斯提那的學生。一五八〇年代，成為一名教士之後，他回到西班牙，在馬德里平靜地度過了他的餘生；他一開始曾當過皇室成員的作曲家和

維多利亞	作品
一五四八年生於阿維拉；一六一一年卒於馬德里	

◆宗教聲樂：二十餘首彌撒曲；十八首聖母頌歌；《為復活節前一周所寫的音樂》（1585）：兩首受難曲，耶利米哀歌、應答聖歌；約五十首經文歌──《偉大的奧秘》，《爾儕眾生》，《光輝燦爛的國度》。

管風琴手，後來在一所女修道院擔任牧師。

如同帕勒斯提那一樣，維多利亞的創作集中在宗教音樂上，而完全不寫世俗作品。他的二十多首彌撒曲大部分是屬於「擬仿」類型，並在他生前全數出版。他的風格與帕勒斯提那相同，本質上是嚴肅的，但在表達方式上更具戲劇性。他常常以相當訴諸情感的音樂回應其經文內容。他的旋律變化範圍更廣、節奏更自由。有些人覺得他的音樂十分神祕，幾乎令人心醉神迷，這也許正反映了反宗教改革運動的西班牙強烈的宗教氣氛。許多分為兩個唱詩班的八聲部作品，和分為三個唱詩班的十二聲部作品（詩篇〔psalm〕譜曲與擬仿彌撒《喜樂》〔*Laetatus sum*〕），說明了維多利亞對複音寫作的興趣。

英國

十六世紀末見證了原本是文藝復興時期體裁之一的牧歌在義大利的式微，這個情況有利於歌曲創作的一種新風格，嚴格地說是屬於我們稱之為「巴洛克」的風格。不過，牧歌尚未絕跡。一些個別作品在一五七〇年左右已經傳到英國，而且這一體裁被當地的專業及業餘的音樂家同樣熱情地接手。義大利作曲家們印製的牧歌選集，以譯成英語歌詞的方式（《越過阿爾卑斯山的音樂》〔*Musica Transalpina*，1588年〕，《英語版義大利牧歌》〔*Italian Madrigalls Englished*，1590年〕）在英國廣為流傳，很快地英國的作曲家們也開始寫起自己的牧歌，因為存在著大量豐富的英語詩歌可供採用。伊麗莎白一世時代非常重視文學和音樂的才藝修養，牧歌處於國內音樂創作繁榮的環境之中（像在義大利一樣），註定會興盛起來。

拜爾德　　十六世紀英國最偉大的作曲家是拜爾德（William Byrd, 1543-1623）。他的創作範圍之廣、變化之多樣、質量之出眾，使他凌駕於同時代音樂家和後繼者之上。他常被認為是英國的帕勒斯提那和拉索斯。他是英國最後一位偉大的天主教教會音樂作曲家，也是世俗音樂與器樂在伊麗莎白一世「黃金」時期的第一位作曲家。

拜爾德在十九或二十歲時，就被任命為林肯大教堂（Lincoln Cathedral）的管風琴手，在那裡待了十年左右。這一職位必定曾為他在英國國教的教會音樂方面提供了紮實的基礎，因為他在一五七〇年就能夠以歌手的身分加入皇家禮拜堂（Chapel Royal），並且很快成為那裡的管風琴手，他起初是與他的前輩泰利斯（Thomas Tallis，約1505-1585）共同擔任這一職位。泰利斯和拜爾德必定曾經密切共事過，因為在一五七五年他們兩人皆被授予在英國的樂譜出版和刊印發行手稿的珍貴的皇家特許專營權。

拜爾德一生都為宮廷服務。在天主教盛行的瑪麗・都鐸一世統治時期（Mary Tudor，1553-1558年，拜爾德幼年接受教育的時期）之後，英國在伊麗莎白一世統治下重新回到新教，很多天主教徒都害怕因此遭受迫害。然而，英女王看來一直默許拜爾德對天主教的好感，因為從未得知他曾為此而受害。他能夠為天主教和新教兩邊的教會寫音樂，包括有三部莊嚴的拉丁文彌撒曲和許多首禮拜儀式用的特有經文歌（proper motet）。他為英國國教寫了禮拜式音樂（即《聖母讚主曲》〔*Magnificat*〕與

拜爾德	生平
1543	可能生於林肯。
1563	林肯大教堂管風琴師兼唱詩班樂隊長。
1570	被任命為皇家小教堂歌手，但兩年後才去倫敦。
1572	皇家小教堂管風琴師（與泰利斯共同擔任）。
1575	與泰利斯同獲皇家特許樂譜出版專營權，出版《聖歌集》。
約1580	在羅馬天主教受迫害期間離開倫敦去哈靈頓。
1585	泰利斯去世，音樂出版專營權留給了拜爾德。
1588	《詩篇、十四行詩和歌曲》出版。
1593	移居埃塞克斯郡的斯通登・梅西。
1623	逝世於斯通登・梅西。

拜爾德	作品

◆宗教合唱音樂：《歌曲集》（與泰利斯合作，1575）；《聖歌集》（1589, 1591）；《階台經》（1605, 1607）；三首彌撒曲；彌撒樂章；禮拜儀式樂曲──小禮拜、大禮拜；讚美詩；經文歌──《聖體萬福》；英國國教儀禮配曲。

◆聲樂室內樂：《詩篇、歌曲與十四行詩》（1588）；《各種性質的歌曲》（1589）；《詩篇、歌曲與十四行詩》（1611）。

◆器樂：幻想曲與為維奧爾琴家族樂器寫的《以主之名》。

◆鍵盤音樂：幻想曲、變奏曲、舞曲，為維吉那古鋼琴寫的頑固低音曲。

《西門頌》〔*Nunc Dimittis*〕、《晨禱詩》〔*Venite*〕、《感恩曲》〔*Te Deum*〕、《歡呼頌》〔*Jubilate*〕等複音作品）和讚美詩（即英國的經文歌），這些作品通常是由管風琴或其他樂器來伴奏，有時伴隨著獨唱的聲部。讚美歌是英國特有的一種體裁，在十七世紀初興盛起來。

　　身為一位宗教音樂作曲家，拜爾德的自制和表現力，可以在他題名為《階台經》（*Gradualia*, 1605）的經文歌選集第一冊中所刊載的一首短小的四聲部經文歌《聖體萬福》（*Ave verum corpus*）裡表露無遺。這部作品中各聲部柔緩的和諧有一種純樸的美，當某一聲部樂句開頭的幾個音符被其他聲部接續時，樂句帶有一種豐厚的溫暖感（「聆賞要點」V. G）。

　　拜爾德擅長寫哀悼的音樂，但假使認為他只寫憂鬱的作品就錯了。隨著年齡的增長，他似乎變得比較開朗，在他的天主教拉丁文和英國國教的音樂中，兩者都有曼妙愉快的樂曲，像他為《正是那日》（*Haec dies*）的三聲部譜曲，帶有振奮的開頭與活潑的聲部寫作；又如他歡欣鼓舞的六聲部讚美歌《喜悅地歌唱》（*Sing joyfully*），其中交疊的聲部發出明亮猶如鐘鳴般的聲音。

　　在他的世俗音樂中，拜爾德同樣也兼容並用了範圍廣泛的歌詞與多種多樣的情緒。儘管他沒有出版過任何牧歌集，但他出版過兩冊《詩篇、歌曲與十四行詩》（*Psalmes, Songs and Sonets*，1588 & 1611）和一冊《各種性質的歌曲》（*Songs of*

Sundrie Natures, 1589），書名標題傳達出箇中內容的繁雜。其中一些複音歌曲在題材方面是牧歌式的，但幾乎很少達到拜爾德的同時代義大利作曲家，或者甚至他的英國後繼者如莫利等人所表達出的歌詞意象。拜爾德最多產的時期是在義大利牧歌征服英國之前。不過，他的歌曲反而像在他的某些宗教音樂一樣，涵養出精緻的、流暢的對位，一種他從較早的英國作曲家如泰利斯和泰凡納（John Taverner，約1490-1545）那裡承襲而來的風格。

　　拜爾德的創作中，最接近牧歌風格的特定禮拜儀式歌曲可能是《這芬芳愉快的五月》（*This Sweet and Merry Month of May*），這首作品最初見於他《英語版義大利牧歌》選集（以書名而言這首作品當然是一個例外），後來又收錄在拜爾德自己於一六一一年出版的第二冊《詩篇、歌曲與十四行詩》裡面。即使將這首歌曲與他的後繼者例如莫利的類似作品《現在是五朔節》（*Now is The Month of Maying*，見第122頁）相比較，它也顯得自制拘謹。不過，模仿動機的互換，例如在歌詞「鳥兒們歌唱，走獸們嬉戲」的地方（例V.3：注意符號 x 和 y）就非常有特色；就在幾個小節之後，變成了三拍子與主調風格的舞曲式樂段，同樣也是別出心裁。第六和第七行歌詞歡呼著「伊麗莎」（Eliza，即伊麗莎白女王），其做法如同在那位開明且愛好音樂的君主統治期間出版的許多歌曲一般。

聆賞要點V.G

拜爾德：《聖體萬福》（1605）

原文	譯文
Ave verum corpus natum	歡呼吧，聖母瑪麗亞賦予了祂
de Maria vergine:	真實的形體：
Vere passum, immolatum	祂確實為了人類受苦受難
in cruce pro homine:	並死在十字架上
Cuius latus perforatum	從祂被刺穿的肋骨
unda fluxit sanguine:	血水流淌而下：
Esto nobis praegustatum	給我們一次安慰。
in mortis examine.	給我們一次安慰。
O dulcis, o pie, o Iesu fili Mariae	啊，親切的人，啊，虔誠的人，啊，基督，瑪麗亞的兒子，
miserere mei. Amen	求祢垂憐，阿門。

　　這首經文歌，刊載於一六○五年出版的一冊歌曲集中，一直是拜爾德最受人們喜愛和稱讚的作品之一。這首四聲部作品，顯示出他充份運用了他的表現技巧（雖然沒有那種可能用於牧歌的自由和放縱）來處理。作為忠誠的教徒，拜爾德一定對這首作品的經文有著強烈的情感。他的風格與帕勒斯提那《短音彌撒》（聆賞要點V.D）那種正統的模仿式複音風格相比是非常自由的。相反地，他用情感流露的和聲製造出他要求的效果——例如恰在開頭處，一個升G音和一個還原G音的連接（在不同的聲部：見例i，這兩個音都標上了 x），產生了一種引人注意而深刻的效果——在經文「啊，親切的人，啊，虔誠的人」（見

例ii）上再次聽到這一連接。這種和聲設計被稱作「假關係」（false relation），特別受這時期英國作曲家的偏愛。稍後，又為歌詞「求袮垂憐」（"miserere mei"）配上了一點模仿寫作，但即使如此，這也屬於非正統的寫法。帕勒斯提那的模仿總是在簡單音程上，如八度、四度或五度，而拜爾德則可能在任何音程上，因而為模仿句增加不同的色彩和意義。

例i

例ii

例iii

拜爾德還擅長寫器樂曲，既有鍵盤樂器獨奏曲，也有器樂合奏曲。為大鍵琴、維吉那古鋼琴、斯皮耐古鋼琴或管風琴所寫的鍵盤作品中，很多都是舞曲樂章（例如，帕望舞曲〔Pavane〕與加里亞舞曲〔Galliard〕的成對舞曲，見第125頁）以及流行曲調或聲樂曲的改編。這些作品引人入勝之處在於，拜爾德透過將長音符分割成短音符、改變拍子或節奏的細部、把曲調從對位織度的某一層移到另一層，因而在每首曲

例V. 3

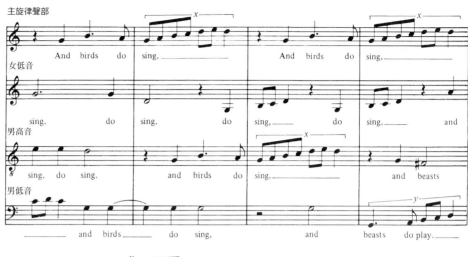

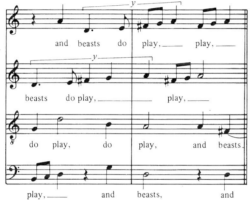

調上發展出許多組「變奏」的極富想像力的做法。拜爾德在鍵盤樂器變奏曲與五聲部器樂的「家族樂器合奏曲」（consort）方面的無限創意，展現出一位作曲家即使在既有旋律的嚴格框架內，能夠如何運用他的想像力。

拜爾德的許多鍵盤作品都在這個時期的一些精美的樂譜手抄本之中：如歌唱家兼作曲家鮑德溫（John Baldwin）以精緻華麗的書法抄寫、僅獻給拜爾德的《列斐爾夫人曲集》（*My Ladye Nevells Booke*，約1591），以及一六〇〇年代早期由於信仰天主教、不遵奉英國國教而被監禁的崔吉恩（Francis Tregian）所抄寫的一部鴻篇鉅製的選集《威廉之子維吉那曲集》（*Fitzwilliam Virginal Book*）。拜爾德的其他鍵盤作品刊載於《少女曲集》（*Parthenia*, 1612-1613）中，這是一部著名的雕版印刷的鍵盤音樂選集，它是第一部在英國出版的這類曲集。

拜爾德的其他音樂包括「家族樂器伴奏歌曲」（consort song，即由一組樂器合奏群或家族樂器，通常是維奧爾琴家族來伴奏的獨唱歌曲），如同專門寫給維奧爾琴家族的器樂曲一般，這也是一種英國特有的體裁，它們大多是精巧的對位式幻想曲（fantasia）和舞曲樂章。拜爾德在生前已聲譽卓著，他被形容為「不列顛音樂之父」，他的豐富想像力和他音樂始終一貫的高質量，都證明他實至名歸。

英國牧歌作曲家

　　將英國牧歌帶向最高峰的任務留給了拜爾德的後繼者。有能力並願意完成這項任務的作曲家不乏其人：到了十六世紀末，出現了一支英國牧歌作曲家的完整樂派，他們有業餘愛好者，也有專業者，有才氣煥發的，也有略遜一籌的。既然存在著大眾的需求，新的作品便在高漲的創作熱情中源源不絕地出現。

　　與牧歌相關的形式中有「芭蕾歌」，它也是源自義大利——輕快而具有舞曲式的風格，不像正宗的牧歌那樣複雜，有幾行反覆的歌詞並常常伴隨一個「發—拉」（fa-la）的疊句。莫利（Thomas Morley，約1557-1602）和威克斯（Thomas Weelkes，約1575-1623）是創作芭蕾歌的主要作曲家。莫利是一位特別有趣的人物，他是廣受歡迎的作曲家，也是一位教師、理論家和知識分子，就是他奠定了英國牧歌樂派的基礎。他輕鬆活潑的芭蕾歌《現在是五朔節》，為前面討論過的拜爾德的牧歌《這芬芳愉快的五月》作了陪襯。舞蹈節奏在此為《現在是五朔節》這首樂曲提供了靈感，它具有格式整齊的節段歌曲結構與反覆的疊句部分。而拜爾德的那首牧歌則是貫穿式的（through-composed），較有對位性格，而且建立在另一種嚴肅的層面上。這兩首作品無法說哪一首「比較好」：它們只是在處理方法上顯示出一種差異而已（例V. 4）。

例V. 4

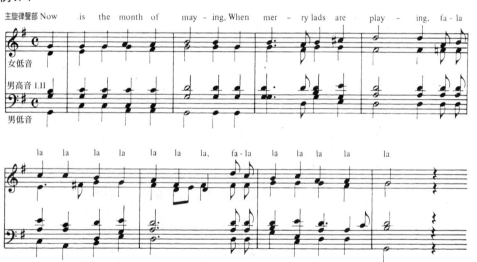

　　一六○一年，莫利為了向女王奧麗安娜致敬，編輯了一冊題名為《奧麗安娜的勝利》（*The Triumphs of Oriana*）的牧歌集。當時大部分重要的牧歌作曲家都貢獻了自己的創作，每個人都為「美麗的奧麗安娜萬歲」這一句譜曲作疊句。它提供了關於十六世紀末英國牧歌的一個有趣的概況；但即使如此，很明顯地當時大多數英國出版品都是受到義大利一五九二年的一部選集《多利的勝利》（*I trionfi di Dori*）所啟發。

　　威克斯寫了一些大膽而具原創性的牧歌，在使用音畫的手法上是極度義大利式的：《女灶神從拉特摩斯山下山時》（*As Vesta was from Latmos Hill Descending*）就是一個很好的例子（見「聆賞要點」V.H）。他還寫了很多精緻的讚美歌。和他同時代的威爾比（John Wilbye, 1574-1638）是一位技巧高超、音樂特別雅致的牧歌作曲家。他的第二本牧歌集包括的著名作品，例如：《採蜜的可愛蜜蜂》（*Sweet Toney-Sucking Bees*），是一首具有生動意象的精品，以及非常優美的一首六聲部《來臨吧，甜蜜的

夜晚》（*Draw On, Sweet Night*），是最優秀的英國牧歌之一。

聆賞要點V.H

威克斯：《女灶神從拉特摩斯山下山時》（1601）

原文	譯文
As Vesta was from Latmos hill descending,	當女灶神從拉特摩斯山下山時，
she spied a maiden queen the same ascending,	她發現一位童貞的女王正在登山，
attended on by all the shepherds swain,	所有的放牧少年隨侍在她周圍，
to whom Diana's darlings came running down amain.	黛安娜心愛的人們向她飛速奔來。
First two by two, then three by three together,	一開始是兩個、兩個地，然後三個、三個地，
leaving their goddess all alone, hasted thither,	把他們的女神拋在一邊，奔向那邊，
and mingling with the shepherds of her train	混入她那隨行放牧者的行列
with mirthful tunes her presence entertain	隨著歡樂的曲調她親身接待。
Then Sang the shepherds and nymphs of Diana,	接著黛安娜的放牧者和林中仙女們高唱，
Long live fair Oriana!	美麗的奧麗安娜萬歲！

　　威克斯在《奧麗安娜的勝利》中的貢獻就是這首生動多彩的六聲部牧歌。它說明了這一時期作曲家們（義大利人不亞於英國人）所喜愛的音畫手法，如何能夠迷人而巧妙地與其他設計一起運用，以造成一種非常吸引人的效果。在第一行歌詞中，「山」（hill）一詞以一連串上行的分句來處理，然後乾淨俐落地迴轉而下在「降下」（descending）一詞處做終止式。下一行歌詞與此相反，在「登上」（ascending）一詞處的上行分句是以一系列的模仿。「所有隨侍在周圍」（attended on by all）是由所有聲部唱出的一個直接的和聲樂句；「飛速奔來」（came running down amain）自然是一系列快速下行的分句。「兩個、兩個地」（two by two）和「三個、三個地」（three by three）分別由兩個聲部及三個聲部演唱，而「女神獨自一人」（goddess all alone）是由一短暫的獨唱來呈現。有「混入」（mingling）一詞的句子滿是交疊的對位，「歡樂的曲調」（mirthful tunes）則明顯地較具旋律性。然後，當這種文字的、圖示的方法在所有六個聲部交織於歡呼「美麗的奧麗安娜」（fair Oriana，即英國的童貞女王伊麗莎白一世）時，變為飽滿的複音風格的高潮。

合奏音樂

　　如同在中世紀一樣，在文藝復興時期的樂器扮演著多樣化的角色。它們最初根據各自的功能被用於伴奏聲樂或在家庭娛樂時擔任一個聲部，有些牧歌出版品是作為「提供歌唱或維奧爾琴用」出版的。很多器樂改編曲是以香頌和牧歌形式存在著，使用的樂器通常是各種大小的維奧爾琴或直笛，按同類家族樂器（consort）編組。例如最常見的維奧爾琴（置於兩膝之間，像大提琴一樣）就有高音、中音和低音之分。一開始，這樣的合奏群除了演奏一些聲樂作品的改編曲之外，幾乎不演奏其他東西；後

63.英國維吉那音樂選集《少女曲集》（1612-1613）的扉頁，書中包括拜爾德、布爾和紀邦士的作品。

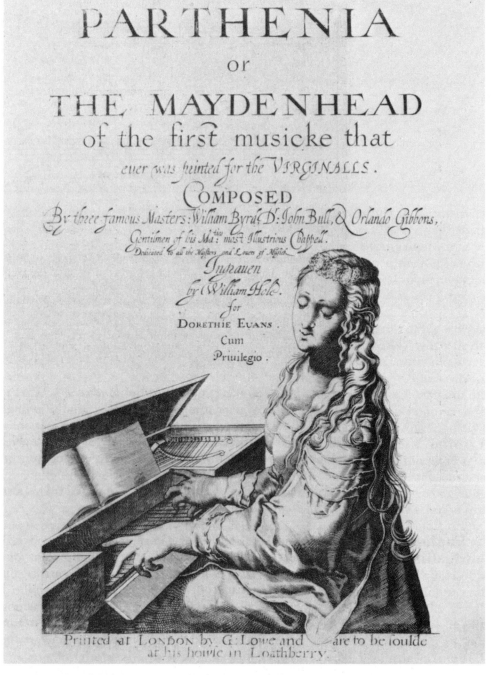

來，拜爾德與他的後繼者創作了家族樂器合奏的音樂（consort music），其中以紀邦士（Orlando Gibbons, 1583-1625）最為突出。有些在英國標題為「幻想曲」的對位作品，在義大利和德國則題名為「康佐納」或「利切卡爾」。另外，還有許多寫給器樂合奏的舞蹈音樂，這類作品可能是寫給「完整家族樂器」（whole consort，均為維奧爾琴或均為直笛），或「不完整家族樂器」（broken consort，弦樂器與管樂器的混合）。

　　聲音相對輕柔的樂器以及魯特琴有時被形容成bas（「低音」或「輕柔」），而聲音

64.管樂隊:一支高音、兩支中音蕭姆管,一支短號、一支長號和一支科塔爾雙簧管。繪畫《安特衛普玫瑰經節的宗教儀式遊行隊伍》(1616)。作畫者:阿斯魯特。馬德里普拉多博物館。

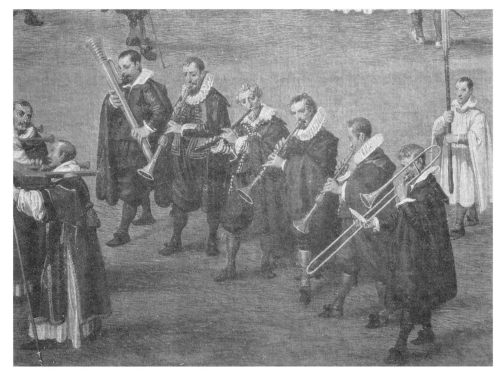

尖銳的樂器則被歸類為haut(「高音」或「大聲」)。後者包括有管樂器如短號、小號、蕭姆管(現代雙簧管的前身)、古長號以及打擊樂器。它們適合在戶外演奏、為舞蹈伴奏、在行進間,或在繁瑣的教會儀式場合使用,如同加布烈里伯姪在威尼斯付諸實行的那樣,這些角色有助於器樂脫離聲樂而獨立。專門為樂器所寫的舞蹈音樂很快地被創作出來,既有獨奏的,也有合奏的。那時流行的舞曲有帕望舞曲(一種緩慢、莊嚴的二拍子舞蹈),通常其後伴隨著加里亞舞曲(較活潑的三拍子)和帕薩梅佐舞曲(passamezzo,一種義大利的二拍子舞曲,比帕望舞曲稍快)。

鍵盤音樂

在文藝復興早期,為憑藉撥弦發聲的鍵盤樂器,例如大鍵琴或斯皮耐古鋼琴而創作的音樂,與寫給管風琴的音樂幾乎沒有什麼區別,儘管它們的性能彼此不同。例如,在管風琴上彈奏出一個音,只要音管的供氣持續多久,它就能持續多久;反觀撥弦樂器,事實上並沒有持音能力。在撥弦樂器上比在管風琴上可能更容易得心應手地演奏速度較快的音樂,而且在古鋼琴(擊弦發聲)上還可以透過觸鍵獲得音量的變化。

當聲樂作品被改編給家庭鍵盤樂器時,由於鍵盤樂器缺乏持音能力而必須做一些補救。作曲家們會避免使用長音符,而幾乎是以裝飾的風格將長音符分割成許多較短的音符。這種手法類似於在某個既有主題上寫作變奏曲的技術,就像拜爾德的習慣做法那樣。在聲樂作品與器樂作品之間,這些特點有助於建立起鍵盤寫作迥異於聲樂風格的獨立風格。

十六世紀後期最偉大的鍵盤作曲家是英國人布爾(John Bull, 1562-1628),他是一位技巧精湛的演奏大師,他發展出一種獨特的寫作風格,帶有快速的音階經過句、

分解和弦的音型和絢麗的裝飾音（見「聆賞要點」V.I）。例V.5所示，說明了他會如何在一首鍵盤樂曲的開頭採用一個簡單的曲調（a），然後透過變奏的技術將它完全變形，以作出它的精緻複雜化的成品（b）。像「幻想曲」和「康佐納」這類標題，就鍵盤樂曲而言已變得很常見，還有一些更突發奇想的、與某一位特定的熟識者或贊助人相關聯的標題（例如《凱莉夫人的悲曲》〔My Lady Carey's Dompe〕，「悲曲」〔dump〕一詞有時被用在莊嚴、沉靜的樂曲標題中，來紀念某個人）。到十六世紀末，鍵盤音樂已名符其實擁有它自己的一席之地，在十七世紀它實現了更多的可能性。

聆賞要點V.I

布爾：《庫朗舞曲》〈警報〉

　　這首簡短的樂曲說明了文藝復興晚期的舞曲音樂和英國鍵盤樂曲的風格。「庫朗」（Coranto）一詞義大利語作"Corrente"，法語作"Courante"，是一種舞蹈類型的英語名稱。它是一種三拍子舞曲，有時帶有3／2拍子，因而產生帶有次重音的6／4拍子效果。如果我們把它想像成以六拍為單位，那麼在這裡的前半部有八個單位（在半途會有個從主調G——大調還有小調——到關係大調降B大調的轉變），後半部有十二個單位加上一個終止式（在落入G之前略有對F大調的暗示）。前半部和後半部各反覆一次；後半部的開頭有一些暗示小號聲響的音型，或許是召喚著拿起武器，這說明了此曲標題的含意。這首作品並未展現出布爾這一位列於英國維吉那古鋼琴作曲家中最知名的精湛技術，但確實採用了他們慣用的鍵盤風格，帶有活潑的裝飾手法以及自由的聲部寫作和兩手之間偶一為之的模仿。

例V.5

魯特琴音樂

　　如同鍵盤樂器，魯特琴只是逐漸脫離它傳統的伴奏角色而取得獨立。不過，到了十六世紀末，出現了為魯特琴獨奏而創作的樂曲，並且以魯特琴本身的風格出版。此時特別著重幻想曲和變奏曲。

　　魯特琴也用於伴奏「家族樂器伴奏歌曲」，例如拜爾德及其後繼者的作品。另外，正是部分地因為這些歌曲而發展出另一種特有的英國歌曲形式——艾爾曲，它在十七世紀初取代了牧歌的流行地位。法國有一種與它相當的歌曲形式，稱做「宮廷艾爾曲」。艾爾曲與牧歌採取平等並且通常相互模仿的各個聲部的方式不同，它是把主要的注意力放在最高聲部的旋律線條上。但它可以由幾個聲部來演唱（有伴奏或無伴奏），或者比較常見的，就像是一首附帶著一個獨唱人聲擔任最高聲部旋律的魯特琴歌曲（lute-song），加上一支魯特琴補充或代替較低的聲部，還可能有一把維奧爾琴加強低音聲部。

道蘭德

　　艾爾曲最偉大的代表人物是道蘭德（John Dowland, 1563-1626）。在歐洲的廣泛遊歷，使他贏得許多宮廷中的重要職位，並為他帶來作曲家、傑出歌唱家兼魯特琴演奏家的國際聲譽。他的名氣足以使其作品在歐洲北部的幾個出版中心，如巴黎、安特衛普和萊比錫等城市出版和販售。身為作曲家，不僅創作了八十多首人聲與魯特琴的艾爾曲，還為魯特琴獨奏及一些宗教或祈禱的經文寫了七十多首樂曲。他的《四聲部歌曲或艾爾曲第一冊》（*First Book of Songes or Ayres of Foure Partes*, 1597）大受歡迎，其原因無庸置疑地部分是因為艾爾曲能夠改編給任何業餘愛好者自由運用的演奏資源。

　　道蘭德的艾爾曲顯示出，他具有使詩歌內容的情緒與意境在音樂中兩全其美的能力。他確實將陰鬱的情緒表現得淋漓盡致，譬如他的《讓我身處黑暗中》（*In Darknesse Let Mee Dwell*），熱情的強度、戲劇性的音畫手法（例如，在歌詞「可怕的刺耳聲音」〔hellish jarring sounds〕這裡）、不穩定的節奏與色彩生動的不協和音；再譬如他的《我流淚》（*Flow My Teares*）這首表現力絕佳的作品，在改編給魯特琴獨奏再冠上《眼淚》（*Lachrimae*，「眼淚」一詞的拉丁文）的標題時變得格外著名，還有一首帶著婉轉哀愁的戀人悲嘆《我必須傾訴》（*I Must Complain*）（見「聆賞要點」V.J）。道蘭德也寫風格較輕快的音樂，例如輕快活潑、芭蕾歌式的《仕女雅玩》（*Fine Knacks for Ladies*），但在這方面他就棋逢敵手，尤其是著名的伊麗莎白時代的詩人音樂家肯平（Thomas Campion, 1567-1620），他的魯特琴歌曲（例如，《未經風雨的航行》〔*Never Weather-Beaten Sail*〕）雖然沒有道蘭德的那種激情，但其創作的精緻毫不遜色，而且有非常動人的魅力。

道蘭德　　　　　　　　　　　　　　　　　　　　　　　　　**作品**

一五六三年生於倫敦？；一六二六年卒於倫敦

◆世俗聲樂：八百餘首人聲與魯特琴艾爾曲——《讓我身處黑暗中》、《我流淚》、《仕女雅玩》；《我必須傾訴》。

◆器樂作品：為維奧爾琴家族樂器與魯特琴寫的《眼淚》（1605）；為魯特琴獨奏寫的幻想曲、帕望舞曲、加里亞舞曲、阿勒曼舞曲與吉格舞曲。

◆宗教聲樂：詩篇和教會歌曲。

聆賞要點V.J

道蘭德：《我必須傾訴》（1603）

原文	譯文
I must complain, yet do enjoy my love,	我必須傾訴，但我的確喜歡我的情人，
She is too fair, too rich in beauty's parts.	她如此嬌艷，處處如此美麗。
Thence is my grief: for Nature, while she strove	這就是我的悲哀所在：就天性而言，她在努力
With all her graces and divinest arts	以她全部的優美與最過人的心計
To form her too too beautiful of hue,	去構成如此這般外貌的美麗，
She had no leisure left to make her true.	她無暇保持她對愛情的忠誠。
Should I aggrieved then wish she were less fair?	難道我應該為了悲哀就希望她不那麼美麗？
That were repugnant to my own desires.	那又與我的願望相違背。
She is admired;new suitors still repair	她受人愛慕；新的求愛者仍接踵而來
That kindles daily love's forgetful fires.	天天點燃起愛情的健忘的火焰。
Rest,jealous thoughts, and thus resolve at last:	靜下來，嫉妒的想法，這樣最後得到解決：
She hath more beauty than becomes the chaste.	她的美麗更勝於她做個貞女。

　　這首歌曲是來自於道蘭德的第三冊歌曲集，一六○三年出版，名為《第三也是最後的歌曲或艾爾曲集》（*The Third and Last Booke of Songs or Aires*）。歌詞是由詩人兼作曲家肯平（他本人也曾為此歌詞譜曲）所作。道蘭德的譜曲顯示出他典型憂鬱的氣質，帶有輕柔、拱形般的旋律線條，而且傾向於退回到小調——甚至在大調時，也有一種不真實的慰藉感。伴奏是在一支魯特琴和加強低音聲部的低音維奧爾琴來演奏。這首歌曲是 g 小調；先是（在歌詞第一段的「處處如此美麗」）停頓於 D 上，然後（在「外貌的美麗」）停頓於主調的屬音，導入最後一行歌詞，這最後一行歌詞部分地配上了形成對比的節奏，以強調詩人的結論——「她無暇保持她對愛情的忠誠」和「她的美麗更勝於她做個貞女」。

　　魯特琴歌曲是英國特有的一種體裁，它代表了文藝復興在英國最後的全盛期，在世紀之交，當這一體裁達到最高峰時，新的、影響深遠的音樂發展正在義大利發生。這些創新，在傳統慣例上，被認為是預告了一個新的音樂紀元──巴洛克時期的到來。

第六章　巴洛克時期

對於巴洛克時期，音樂家們普遍的理解大致是從一六〇〇年到一七五〇年這段期間——從蒙台威爾第開始，到巴哈和韓德爾結束。「巴洛克」一詞，事實上不過是給予一個在音樂表達的技術和方法上，某種程度對一種潛在統一的時期貼上方便的標籤而已。「巴洛克」（Baroque）一詞來自法語，再向前追溯，則是源於葡萄牙語的 "barroco"，意為畸形的珍珠。這個名詞一開始似乎主要是由這段時期晚期的作家們在關於美術和建築的討論中使用，通常帶有否定和批判的涵義，暗示著某種粗淺的、古怪的和誇張的事物。音樂家則通常在混亂的、過分修飾和刺耳的意義上借用這個詞。我們將在下一章中看到，巴洛克之後的那個世代的音樂家都渴望對於音樂語言加以簡化與規範，將他們上一輩的音樂風格看作是過分誇張和無規範可言。於是在藝術批評和音樂評論方面，對於十七世紀和十八世紀早期的作品開始使用這個名詞，現今從我們經過漫長歲月所獲得的更宏觀的歷史觀點出發，我們用這個名詞來指稱這一時期，已經不帶有任何原本粗糙或刺耳的貶抑暗示，儘管仍帶有過分誇張和某種不合規範的意味，但至少在與正處於這一時期之前和之後的音樂相對照時，仍然具有意義。

文藝復興時期，在藝術上強調清晰、統一和勻稱。但是，隨著十六世紀接近尾聲，情緒的表現愈來愈被重視：因為寧靜安詳與形式的完美逐漸被情感表達的迫切需要所凌駕。在視覺藝術中，這一點可以從卡拉瓦喬（Caravaggio, 1573-1619）的氣勢逼人、色彩對比強烈的繪畫中看到。在音樂方面，我們已經從馬倫齊奧和傑蘇亞多的牧歌或道蘭德的艾爾曲中，看到這一轉變的開端，他們的下一世代又進一步加以發展。

為了造成這些強烈的表達效果，有必要發展出一種新的音樂風格。文藝復興時期平穩流暢的複音音樂，整體而言，並不適合這個時期所優先關注的事物，這些事物與複音音樂時代曾經呈現的關注焦點截然不同。巴洛克時期的最重要的產物之一，就是

對比（contrast）的概念。文藝復興時期的音樂特徵是流暢的、相互交織的旋律線條，最常見的是四至五個聲部，每一聲部演唱（或演奏）的音樂以大致相同步調的進行。這種織度寫法在一六〇〇年以後幾年裡愈來愈少見，而且這種織度寫法幾乎是專用於宗教音樂的領域——天生最保守的領域，因為它與傳統的、一成不變的禮拜儀式密切相關。

對比可以存在於不同的層次上：大聲的與輕聲的，一種音色與另一種音色，獨奏與全體奏（tutti），高與低，快與慢（可能有兩種主要方式，或者一個快速進行的聲部與一個緩慢進行的聲部相對，或者一個快速樂段與一個慢速樂段相對）。所有這些以及其他的對比方法，在新的巴洛克時期的音樂設計中都占有一席之地。其中很多方法都曾在過渡時期的重要作曲家威尼斯人G. 加布烈里的音樂裡表現出來，在第114頁上我們曾經看到他對於對比的興趣。無數的作曲家都採用過協奏風格（concerto或concertante style，指一種帶有顯著對比要素的風格），其本質是織度有時隨著獨奏聲部或

65.加利－比比埃納（1659-1737）為一齣不知名的嚴肅歌劇所作的舞台設計。國家古藝術博物館，里斯本。

65.加利－比比埃納（1659-1737）為一齣不知名的嚴肅歌劇所作的舞台設計。國家古藝術博物館，里斯本。

幾個聲部而變化，有時隨著較大的合唱／奏群而變化。它多半應用於宗教音樂，特別是經文歌。

　　然而，最突出、最強烈的對比，是出現在一種我們稱之為「單旋律音樂」（mon-ody）的新的音樂體裁中。這種單旋律音樂意指某種獨唱歌曲，它有一個可能非常華麗的聲樂旋律線條，加上以魯特琴或大鍵琴之類的樂器緩慢進行的伴奏。這一體裁的最重要代表人物（並且在某種程度上是它的開創者，從他一六○二年的劃時代出版物《新音樂》〔Le Nuove Musiche〕中可以看到）是作曲家兼歌唱家卡契尼（Giulio Caccini，約1545-1618）。聲樂旋律線條是依照歌詞的涵義譜寫的，在速度和織度方面，從簡單到極度裝飾之間可以有極大的變化。這進一步與伴奏樂器所演奏的固定無變化的旋律線條形成對比。卡契尼曾經是佛羅倫斯音樂家、知識分子和貴族所組成的團體（「同好會」，"Camerata"）中的一員，這個團體在一五七○年代和一五八○年代期間，以再現他們所認為的符合古希臘理想的觀念而結合，試圖在音樂中表現文字的「情感」（或情緒的氣質）。單旋律音樂的風格徹底實現了這個團體的思想。

　　上述所使用的「伴奏」一詞，在討論文藝復興時期的主流音樂時並未出現：作為概念，它屬於巴洛克時期──它確實隱含著各器樂聲部之間有不同地位的意思。而且事實上，所有巴洛克音樂最重要的統一特徵就是獨樹一格的伴奏聲部，即數字低音（basso continuo或簡稱continuo）。數字低音的演奏者，在鍵盤樂器（如大鍵琴或管風琴）或彈撥樂器（如魯特琴或吉他）上奏出一條低音旋律，低音旋律線上往往寫有數字，以指示演奏者應該演奏哪些附加的音符來填入於和聲當中。數字低音聲部常常有

數字低音

Seconde Journée
Concerts de musique, sous vne feüillée
faite en forme de Salon, ornée de fleurs, dans

Dies Secundus.
Varij musicorum concentus sub frondea
concameratione floribus intertexta.

66.慶祝路易十四征服弗朗什
─孔泰娛樂演出的第二天,
演出地點為凡爾賽宮特設的
花園沙龍。仿席維斯特的雕
版畫(1674)。

兩位演奏者,一位在持音樂器(sustaining instrument)如大提琴、維奧爾琴或低音管上演奏寫定的旋律線,另一位也同樣擔任和聲的補充。含有使用數字低音的寫法──寫給一個人聲或一件樂器的最高聲部旋律線、寫給一件低音樂器的最低聲部旋律線,以及夾在兩者中間的和聲補充──是巴洛克音樂的典型。同樣具有代表性的,往往是在上方可能有寫給一對歌唱者演唱,或(在三重奏鳴曲中)一對小提琴演奏的兩條旋律線。對這種模式的採用,特別是數字低音線條幾乎千篇一律的存在,說明了產生和聲的低音旋律線的想法對巴洛克音樂的慣用語法是何等重要、如何具有影響力。這並非一夕之間的發展,在整個十六世紀當中一直有一種趨勢,使音樂的最低聲部旋律線與複音音樂的其他各線條區別開來。只有採用新的巴洛克語法,才能使這種不同之處充分顯示出來。

伴隨這些變化一起出現的還有其他相關的變化。由於對複音的放棄(或者更確切地說,複音音樂已被降級而淪為過時手法的地位,幾乎只用於某些類型的教會音樂),需要一種建構樂章的新方式,而對和聲的強調自然導致了在樂曲中使用和聲的

67.一六八五年四月廿三日詹姆斯二世慶祝加冕典禮宴席之間在西敏寺大廳內弦樂隊演奏。選自《詹姆斯二世加冕記》（1687）中的雕版畫，作者為斯坦福。

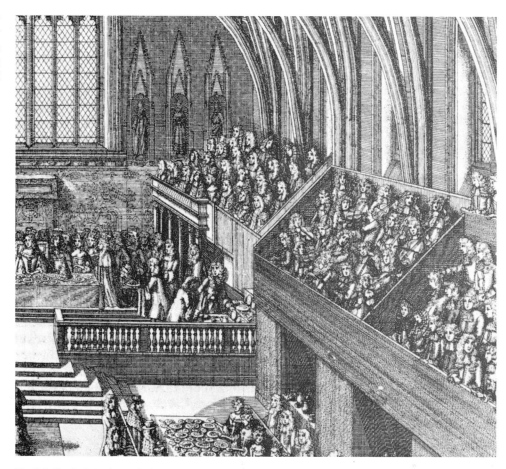

和聲、終止式、節奏

終點作為音樂的句逗之處。這些句逗之處或稱終止式，是透過某種標準化的和聲模進來達成。與這些和聲的發展相聯繫的是節奏的發展。在聲樂作品中，由於需要反映歌詞的意義，音樂不得不仿照或甚至誇大說話的自然節奏。在器樂作品（以及某些種類聲樂作品，特別是合唱作品）中開始使用舞蹈節奏。與舞蹈音樂的規律節奏相關聯的低音聲部模式加速了調性感，亦即音樂往某幾個特定音的引力的發展。與此同時，新樂器的正在開發也加速了這些進程，其中最重要的就是小提琴家族。雖然維奧爾琴具有一種很適合複音音樂清晰透明的音色，但它在節奏推動方面軟弱無力，小提琴以其清楚、明確的起音和具有造成燦爛效果的性能，而適合於舞蹈節奏的音樂和技巧上可與單旋律音樂歌唱家媲美的炫技性質奏鳴曲。聲樂與器樂的語法上的互換，是一種典型的巴洛克音樂設計。在尋求新穎和效果之時，巴洛克音樂只是為了語法上的互換竟然創造出這些不同的語法，這一點看起來也許有些奇怪。

激情與壯麗

正是對驚人效果的追求，特別讓巴洛克時期與它前後的時代有所區隔。作曲家們力求煽動激情（passion，或用當時偏好的字眼「情意」〔affection〕），而且不只是剎那間的，他們試圖讓一個樂章的「感覺」——亦即音樂所表現的普遍情緒——始終持續著。而且這種激發相應的情緒的想法，與反宗教改革運動的精神十分協調。在音樂與其他藝術之間，可以看到一些相似之處。我們在十六世紀早期義大利和其他天主教國家莊嚴堂皇的經文歌當中，所發現的那種巴洛克式的情緒放縱表現（其中有些用了多

組唱詩班和大膽的和聲效果），舉例而言，可以看作是與羅馬的新式建築如出一轍的產物：這正是個建造了巨大的、勢不可擋的聖彼得大教堂與廣場的時期，也是個建造了聖約翰‧拉特朗大教堂的主體建築的時期。與越過阿爾卑斯山的巨人般的薩爾茲堡大教堂一樣，這些建築的設計是意圖使走進入它們的凡夫俗子們在這些體現宗教奧秘的偉大創造物相形之下，感覺到自己的渺小。從某種意義上來說，文藝復興時期教堂建築的設計完全沒有這樣的意圖。同樣地，在音樂方面，裝飾性很強的旋律線條與這樣充滿精美雕塑的建築物中的華麗裝飾，也有很多共同點——在羅馬尤其如此，雕刻家貝尼尼（Gianlorenzo Bernini, 1598-1680）使當地新的教堂和公共建築更加富麗華美。再往北一些，情況就很不同了，因為這種鋪張的精神與新教的教義背道而馳。新教的教堂與音樂同樣都比較樸素。但是，受到宗教改革信念鼓勵下的重商主義新精神，也找到了音樂的市場，例如德國北部城市漢堡和萊比錫的市民在音樂方面的贊助。在接近十七世紀末，中產階級音樂生活主要在北方一些國家興起——而且，十八世紀時正是中產階級支持了巴哈在萊比錫的音樂會，使該地最先聽到了巴哈的協奏曲，並且為韓德爾的神劇在倫敦的演出提供了援助。

贊助　　　　不過，宮廷和教堂兩方仍然是音樂贊助的重要中心。在義大利，蒙台威爾第為威尼斯的教會工作之前，曼都瓦的統治者貢札加家族（Gonzaga family）曾經雇用過他，最早開放給較廣泛的一般大眾的歌劇院也是威尼斯一些顯赫的貴族家族所創始。作曲家如A.史卡拉第、柯瑞里和韓德爾都曾受到羅馬一帶王公貴族的扶持。十七世紀早期，德國遭受了「三十年戰爭」，在戰爭過去之後的一六四八年，這個國家除了有一些「自由城市」（由城市元老治理）和教會領地（由主教治理）之外，還被劃分成無數的公國、侯爵領地等：其中多數有它們自己的宮廷，宮廷中都有以樂隊長（Kapellmeister或"chapelmaster"）為首的音樂機構，樂隊長的職責包括組織唱詩班和樂隊為禮拜儀式和娛樂活動提供音樂。在法國和英國，兩地都是各只有一個處於中心地位的宮廷，音樂贊助在巴黎和倫敦打下穩固的基礎；直到臨近十七世紀末布爾喬亞（bourgeois）團體興起之前，除了在一些較大的貴族和教會相關的機構之外，英法境內巴黎和倫敦以外的其他地方很少有音樂活動。

歌劇　　　　巴洛克時期最初的產物之一就是歌劇。它在起源地的產生是由於佛羅倫斯的「同好會」希望藉由音樂再現古希臘的戲劇，雖然它也有其他的先驅，例如當時採用了音樂、舞蹈、戲劇和演說等豪華的宮廷娛樂節目（幕間劇）。最早的歌劇都是作為宮廷娛樂來演出的，到了一六三七年在威尼斯有了開放給大眾的歌劇院，其他的義大利城市也很快地跟進，尤其是羅馬（在當地很多較早的音樂戲劇都是屬於宗教方面的題材）和拿坡里。大部分演出都是在本地貴族的贊助下而舉行。十七世紀中期左右，義大利的歌劇傳到了國外，特別是巴黎和維也納。一六七八年，在市民的贊助下，漢堡設立了第一家德國的歌劇院。差不多在同一時間，由於皇家的贊助使歌劇在巴黎得到推廣。英國稍晚一些，該地的歌劇享有皇室的支持，但本質上還是由一些不同的貴族團體當作營利事業來經營。

蒙台威爾第　　　　最早的歌劇是由佩利（Peri）和卡契尼創作的，但最早的偉大歌劇卻是蒙台威爾第（Claudio Monteverdi）的作品。蒙台威爾第，一五六七年出生於義大利小提琴製造的主要中心克雷蒙納（Cremona），他一直被描述為革命者和「現代音樂的創造者」，

早年　　　　　　因為他以一種新的力量和具有某些真實性的豐富內容，在音樂中表現人類的情感。他的第一部音樂作品集出版時，他才十七歲。一五九〇年代初，他在曼都瓦公爵的音樂家團體中擔任演奏小提琴或維奧爾琴的工作。當時在宮廷裡的樂隊長（maestro di cappella），是一流的牧歌作曲家韋爾特（Giaches de Wert, 1535-1596）。蒙台威爾第原先希望在韋爾特身後接替他的職務，但是五年之後才如願以償。

　　　　直到這一時期，蒙台威爾第的牧歌，概括來說都是追隨當時流行的趨勢，遠離文藝復興時期那種連續的複音風格模式，並且更加強調對歌詞的表達——有時藉著為歌詞在意義上或意象上的縱情恣意搭配以音樂上等量齊觀的奔放不羈（如刺耳的不協和或突然的跳進），有時如同單旋律音樂的作曲家那樣一逕地遵照歌詞自然的口語節奏。隨著他第四冊和第五冊牧歌集（1603-1605）的完成，他往表情豐富和自由的風格向前邁進一大步。在複音寫作中，由於不同的聲部同時唱著不同的音節，聽眾往往聽不清楚歌詞。蒙台威爾第則注意避免這一點，他使用一種新的類似宣敘調的手法，偏好聲響群之間的應答，而不是連續的模仿式寫作，並且透過想像力的自由流暢來處理歌詞，對歌詞內容裡的關鍵句子盡力雕琢。比起他的前輩，他還更多地使用不協和音作為表現手段，而且自由地變化速度，以便在音樂進行中的某些特定時刻加強情感的濃度。所有這些並非都是新的手法：作曲家如傑蘇亞多和馬倫齊奧早已沿著類似途徑進行創作。但是，蒙台威爾第為這些處理手法帶來的想像力和感受性，賦與它們新的意義。

《奧菲歐》　　　　一六〇七年，曼都瓦上演了蒙台威爾第的歌劇《奧菲歐》（Orfeo）。它可能是由

蒙台威爾第	生平
1567	五月十五日生於克雷蒙納。
1587	第一冊牧歌集出版。
約1591	在曼都瓦的貢札加宮廷擔任弦樂演奏者。
1600	奠定了作曲家的名聲。
1601	在曼都瓦被任命為宮廷的樂隊長。
1607	在曼都瓦完成了歌劇《奧菲歐》；妻子克勞蒂亞去世。
1608	創作了《阿里亞納》，懷著沮喪的心情回到克雷蒙納，試圖辭去在貢札加宮廷的職務。
1610	出版了《晚禱》；開始寫宗教音樂。
1613	任威尼斯聖馬可大教堂樂隊長，重組那裡的音樂機構。
1619	出版了第七冊牧歌集，包括風格更新穎的作品。
1620-5	歌劇創作期。
1630-1	威尼斯鼠疫流行。
1632	擔任聖職。
1638	《愛情與戰爭牧歌》（第八冊牧歌集）出版。
1640	歌劇《尤里西斯之返國》完成。
1642	歌劇《波佩亞的加冕》完成。
1643	十一月廿九日逝世於威尼斯。

蒙台威爾第	作品

◆歌劇：《奧菲歐》（1607），《阿里亞納》（1608，除「悲歌」外，其他音樂均已佚失），《尤里西斯之返國》（1640），《波佩亞的加冕》（1642）。

◆牧歌：第一冊（五聲部，1587）；第二冊（五聲部，1590）；第三冊（五聲部，1592）；第四冊（五聲部，1603）（《是的，我渴求一死》）；第五冊（五聲部與數字低音，1614）；第六冊（七聲部與數字低音，1614）（《亞利安娜的悲歌》）；第七冊（一至六聲部，人聲與樂器，1619）；第八冊《愛情與戰爭牧歌》（一至八聲部，人聲與樂器，1638）（《唐克雷蒂與克洛林達之爭》，1624）；第九冊（二至三聲部，人聲與數字低音，1651）。

◆其他世俗聲樂：十五首三聲部《音樂的玩笑》（1607）；十首一至二聲部人聲與樂器《音樂的玩笑》（1632）；小康佐納。

◆宗教聲樂：《晚禱》（1610）；彌撒曲，詩篇。

某一個學術「學會」（academies）——以知識分子、業餘愛好者和藝術家所組成的團體，是這個時期義大利生活的特點——在宮廷中演出的。歌劇的主題是奧甫斯到陰間拯救他心愛的尤莉迪茜，這一廣受歡迎的題材，為展示音樂所具有的激發情感的力量提供了絕佳的機會，因為在這部歌劇最重要的場景中，奧甫斯以歌唱和演奏使尤莉迪茜獲得釋放。《奧菲歐》是今日歌劇院中定期上演的最古老的歌劇，它把當時音樂的幾個特點，以富有感染力的方式結合在一起。合唱部分與新的牧歌風格十分類似。情節的主要部分是以富有表情的問答方式進行，與單旋律音樂並無不同，不過卻是運用了使蒙台威爾第能夠反映歌詞意義的自由手法來處理——例如，透過使用刺耳的不協和音或突如其來的跳進，以加強對悲痛的表達；或者變化速度或織度，以反映劇中角色在表白自己時的迫切。在奧甫斯興高采烈地歌頌他的婚禮的場景中，當尤莉迪茜悲劇般的死訊到來時，一個感人肺腑的時刻出現了：流暢的、舞曲式的節奏和抒情的旋律線條，變成了在刺耳的不協和音伴奏下支支吾吾的宣敘調（見「聆賞要點」VI.A）。奧甫斯極力懇求冥河船夫允許他進入地府的劇情，被譜成極富裝飾性的音樂，一開始是由兩把小提琴伴奏，接著是兩支短號（木製的小號形狀的樂器），最後是用豎琴伴奏。

　　樂器的如此多樣化，本身就很不尋常，這一手法一直被稱作是對管弦樂團最早的現代用法，這種說法是言過其實。不過，蒙台威爾第確實想要做出某種具有實質意義的創新。他在他的總譜扉頁上列出他所需要的樂器——兩部大鍵琴、兩部小型木製管風琴和一部管風琴、一架豎琴、兩支大型魯特琴、三支低音維奧爾琴、十把小提琴和兩把小型小提琴、兩把類似小型的低音大提琴那樣的樂器、小號與長號各四支、兩支短號與兩支直笛。然後，在總譜的不同位置上，他還指定他所要求演奏的樂器，以便選擇適合歌詞與音樂表現的音色。《奧菲歐》當中還包括一些器樂舞曲。由於它應變手法的多樣性與表達的激情，這部歌劇一定曾有過氣勢逼人的效果。然而，它還是在很大程度上屬於文藝復興晚期宮廷娛樂的傳統，直到平民歌劇院問世後，我們才看到以完全人性化的方式處理劇中人物角色的歌劇。

　　在《奧菲歐》上演之後不久，蒙台威爾第一定曾渴望他自己也有奧甫斯的本領，

聆賞要點VI.A

蒙台威爾第：《奧菲歐》（1607），第二幕，選曲

戲劇背景：奧甫斯正在和他的牧羊人朋友們慶祝他與他相戀已久的尤莉迪茜的婚禮。

音樂：弦樂群演奏了一首舞曲（蒙台威爾第指示這首舞曲要用若干小提琴和一把低音弦樂器來演奏，以撥弦樂器為伴奏）。這段音樂出現四次；在各次之間及最後一次之後，奧甫斯演唱一首有四行歌詞的歌曲，同樣也是舞蹈節奏（見例i）。在結尾的地方，當一位牧羊人祝賀奧甫斯大喜之日時，音樂開始慢了下來。接著音樂的寧靜和愉快的音調——整個一直是在大調上，帶有流暢平穩的旋律及和聲——突然被管弦樂團的一個陌生的音與傳信者發出的聲音（見例ii）：「啊！不幸的事件」（Ahi, caso acerbo!）所打斷。音樂轉入了a小調，同時出現許多陌生的和刺耳的不協和音。一位牧羊人問道：「哪裡來的哀戚聲音打擾了我們的歡樂？」傳信者以一種敘述的風格告知這個消息，但在居於支持地位的和聲中有許多富於表現力的不協和音。尤莉迪茜確實已死的消息在和聲上有許多急劇的扭曲——傳信者唱的是E大調，奧甫斯則是以g小調回應（見例iii）。蒙台威爾第表現狂暴和迷惑彷徨的意圖是顯而易見的。

原文	譯文
	奧甫斯
Vi ricorda,o boschi ombrosi,	啊，成蔭的樹林，你可記得
De'miei lungh'aspri tormenti	我那長時間的、苦澀的煩惱，
quando i sassi ai miei lamenti	當那些岩石對我的悲歌
rispondean fatti pietosi?	表示同情並作出反應時？
Dite all'hor non vi sembrai	告訴我，是不是剛才我看起來
più d'ogn'altro sconsolato?	不比別人更悲傷？
Hor fortuna ha stil cangiato	現在命運發生了改變
et ha volto in festa i guai.	並且把我的痛苦變成了歡樂。
Vissi già mesto e dolente,	我一直生活在憂鬱和悲苦中；
hor gioisco e quegli affanni	如今我滿懷喜悅，而且這麼多年
che sofferti ho per tant'anni	我遭受的不幸
fan più caro il ben presente.	使我此刻的歡樂更加珍貴。
Sol per to be bella Euridice,	只是為了你，美麗的尤莉迪茜，
benedico il mio tormento,	我感激我以前的苦惱；
dopo il duol si è più contento	人在悲傷之後，才更會感到滿足，
dopo il mal si è più felice.	人在遭受苦難之後，才更感到幸福。
	牧羊人

Mira,Orfeo,che d'ogni intorno	奇妙啊，奧甫斯，所有圍繞著你的
ride il bosco e ride il prato.	樹林與草地都一起歡笑，
Segui pur col plettr'aurato	延續著你那金色的琴撥
d'addolcir l'aria in si beato giorno.	在這美好的一天，使空氣充滿芬芳。

傳信者

Ahi! caso acerbo!	啊，不幸的事件！
Ahi! fat'empio e crudele!	啊，不敬而殘酷的命運！
Ahi! stelle ingiuriose!	啊，不公平的星宿！
Ahi! ciel'avaro!	啊，貪婪的天國！

牧羊人

Qual suon dolente il lieto dì perturba?	哪裡來的哀戚聲音打擾了我們的歡樂？

傳信者

Lassa dunque debb'io	我如此可鄙，但目前我必須
mentre Orfeo con sue note il ciel consola	在奧甫斯高聲告慰上蒼時，
con le parole mie passargli il core.	用我的話語刺傷他的心。

牧羊人

Questa è Silvia gentile,	這是可愛的西維亞，
dolcissima compagna	美麗的尤莉迪茜之最親密的伴侶，
della bell'Euridice.O quanto e in vista	啊，她的面容如此悲傷，
dolorosa;hor che sia? Deh,sommi dei	發生了什麼事？啊，全能的上帝，
non torcete da noi benigno il guardo.	不要把那慈祥的目光從我們身上移開。

傳信者

Pastor, lasciate il canto,	牧羊人，停止你的歌聲，
ch'ogni nostra allegrezza in doglia	所有我們的歡樂都變成了悲哀。
è volta.	

奧甫斯

D'onde vieni? ove vai? Ninfa,che porti?	你從哪裡來？你要到哪裡去？
	林中仙女，你帶來什麼？

傳信者

A te ne vengo Orfeo	我到你這兒來，奧甫斯，
messagera infellice	我是帶來最不幸
di caso più infelice e più funesto.	和最可怕消息的悲傷信差。

奧甫斯

Ohimè, che odo?	天哪！你說什麼？

傳信者

La tua diletta sposa è morta.	你的愛妻死了。

奧甫斯

Ohimè.	天哪！

例i

Vi ri-cor-da, o boschi omb-ro-si, Vi ri-cor-da, o boschi omb-ro-si, de' miei lungh' as-pri tor-men-ti quan-do i sa-ssi ai miei la-men-ti ris-pon-dean fat-ti pie-to-si?

例ii

（牧羊人）　　　　　　　　　（傳信者）

gior no. Ahi!_____ ca-so a-cer-bo!

Ahi! fat' em-pio e cru-de-le!

例iii

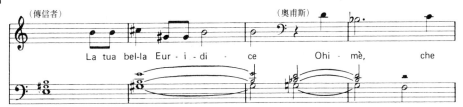

（傳信者）　　　　　　　　　（奧甫斯）

La tua bel-la Eur-i-di-ce Ohi-mè, che

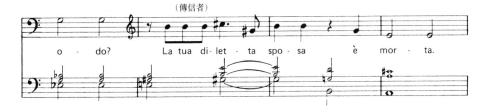

（傳信者）

o-do? La tua di-let-ta spo-sa è mor-ta.

（奧甫斯）

Ohi-mè.

68.蒙台威爾第《奧菲歐》
（威尼斯，1609）的扉頁。

因為他的妻子也是三個孩子的母親克勞蒂亞過世了。在他的第二部歌劇《亞利安娜》（*Arianna*）中，將一首絕妙的悲歌作為情感表現的焦點，這應該是與他的心情十分貼切的。事實上，這部歌劇除了這首悲歌留存下來之外，其餘的音樂都已佚失。這首悲歌，以其悲傷情感的強烈表現為蒙台威爾第贏得了更大的名聲。這首悲歌也是以牧歌的形式出版。那一年，在這部作品演出（1608年）之後，蒙台威爾第顯然因為心情沮喪及勞累過度，曾尋求辭去在貢札加宮廷的職務。但他受到拒絕。不過，在一六一二年他的雇主去世，新的貢札加公爵解聘了他的數名受雇者，蒙台威爾第就在其中。在故鄉克雷蒙納居住了一陣子之後，蒙台威爾第應邀前往義大利最富有、最自給自足的城市──威尼斯，邀請的對方有意讓他擔任教堂的樂隊長此一重要職位。他應邀前往並接受要求，出任了這項職位。

威尼斯期間

邀請蒙台威爾第的一個理由，可能因為他已經是知名的技術高超、具有原創性的教會音樂作曲家。他在一六一〇年出版了一部晚禱禮拜的音樂曲集，這冊曲集在威尼斯出版並題獻給教皇。這冊曲集或許是以他在曼都瓦曾用過的音樂為基礎。在這冊曲集裡，蒙台威爾第再度利用了各種各樣的新技術以賦與作品更大的效果；而且由於這些新技術來自於許多情感豐富和戲劇化的音樂，並且不屬於公認的宗教音樂風格，因而更是具有革命性。在這冊曲集裡，他在為彌撒譜曲時，保留了最傳統的寫法，亦即以傳統的模仿風格小心翼翼、精雕細琢地處理，充滿了對位技巧。在處理上十分樸素嚴謹，沒有任何像牧歌一般歷歷可徵的經文譜曲方式。這種風格，蒙台威爾第稱之為「第一實踐」（prima prattica），至於新的風格，他稱之為「第二實踐」（seconda pratti-ca）。為詩篇所譜寫的音樂則有多樣變化。有些使用對位風格，其中貫穿著素歌；有些則是採用帶有對比合唱群的風格；還有些是他所發展出的自由牧歌風格。在所有這些作品中，他透過變化譜曲方式來形成一節經文與另一節經文之間的對比。正是在經文歌的樂章中，蒙台威爾第才完全轉向「第二實踐」，運用一種自由的、富有裝飾性的旋律線條，伴隨著與他在歌劇中所要求的、同樣的一些具有表現力的不協和音與音色。蒙台威爾第為教會所寫的最重要的作品（他曾寫過更多的經文歌和其他個別的作品）《晚禱》（*Vespers*），無疑地將巴洛克風格的表現原理帶入了宗教音樂的領域。

蒙台威爾第在威尼斯聖馬可大教堂的首要任務，是重新組織缺乏效率且管理不善的音樂機構。他聘用一些新的、較年輕的音樂家，增加報酬，並使得音樂藏書符合時宜。他因此受到讚賞，薪水也增加了。他在威尼斯和另外一些地方（包括曼都瓦，1616年在那裡演出了他的一部芭蕾舞劇）的其他音樂機構還兼做一些工作。蒙台威爾第為提供威尼斯和帕瑪（Parma）的宅邸或宮廷演出，還寫了歌劇和其他戲劇音樂作品，但是這個時期所寫的歌劇沒有一部留傳下來。威尼斯在一六三〇至一六三一年間遭受鼠疫襲擊，在疫情過去後，蒙台威爾第寫了一首感恩彌撒，之後不久他即擔任了聖職。

在旅居威尼斯的前幾年裡，蒙台威爾第又回到牧歌創作。他的第六冊牧歌集（1614年）當中有兩首很長的悲歌，其中一首是根據《亞利安娜》的悲歌而改寫的：他對於影響聽眾的刺耳的、出其不意的不協和音所擁有的感受力，賦與他的悲歌一種令人心碎的力量。五年後，他的第七冊牧歌集包含了更廣泛的體裁，從單旋律音樂到二重唱（是他的一些最優美動聽的樂曲），以及寫給更大型的表演團體、帶有器樂伴奏的作品——不僅有從他第五冊牧歌集以來一直使用的數字低音，而且還有旋律樂器。一六三八年所出版的第八冊牧歌集分為〈戰爭歌曲〉（canti guerrieri）與〈愛情歌曲〉（canti amorosi）兩個部分。〈戰爭歌曲〉反映了蒙台威爾第關於「幽默」的想法——也與早期的醫療觀念有關——及其在音樂中的表現。這些〈戰爭歌曲〉使用了蒙台威爾第所稱的「激動風格」（stile concitato）：快速反覆的音符，或者類似禮號（fanfare）音型的模式，往往由數名歌手一起演唱，製造出一種生氣蓬勃、咄咄逼人的效果（見例VI.1）。然而，歌詞中所提到的戰爭並非都是真有其事，它們往往是愛情和情愛征服的象徵。這些關於幽默的見解，雖然很奇特，但卻通往了蒙台威爾第的一些最深刻、最熱情的音樂，而且也從未妨礙他在音樂中平行處理歌詞的內在涵義。在這些作品和他去世後出版的另一冊歌曲集之中，複音牧歌的舊概念讓位於更加自由的創作種類，不管是什麼規模的作品，或者為什麼樣的表演者所寫、聲樂或器樂的作品。他的第八冊歌曲集甚至涵蓋了他在曼都瓦期間所創作的一部芭蕾舞劇和一齣舞台餘樂節目《唐克雷蒂與克洛林達之爭》（Il combattimento di Tancredi e Clorinda），這齣舞台節目意味深長地述說一名十字軍戰士與他那位女扮男裝的情人之間的爭戰，為音樂提供了既表現勇武好戰又表現戀愛心情（當克洛林達在劇終死去之際）的機會。

晚年　　蒙台威爾第在生命的最後幾年裡，再度回到了歌劇創作。如同我們曾經看到的，威尼斯的第一批歌劇院在一六三七年開張，他似乎在一六四三年去世前，曾為這些歌劇院寫過三部歌劇。一部已佚失，另外兩部一直被懷疑是否當中所有音樂確實都是出自他之手。他的最後一部歌劇《波佩亞的加冕》（L'incoronazione di Poppea, 1642），是根據羅馬皇帝尼祿和其情人波佩亞的故事而寫成的。這部歌劇表現的是關於愛情的力量——儘管尼祿對波佩亞的愛情是不倫的——以及愛情如何改變人生的一則故事。愛情戰勝道德，又有蒙台威爾第的音樂加以支持，聽眾不得不被說服並且相信愛情的價值高於其他所有的一切。在這部歌劇中，蒙台威爾第又一次利用了多樣的風格以深入他的表現目的。尼祿和波佩亞以蒙台威爾第的牧歌集當中的一些作品的風格演唱出愛的二重唱，屋大維婭——尼祿為了討波佩亞歡心而拋棄的皇后——以單旋律音樂的風格演唱，用著蒙台威爾第應變自如的不協和音，傳達出她的痛苦與悲哀（例VI.2a）。僕人們扮演著半喜劇性的角色以舒緩氣氛：他們以蒙台威爾第輕快、小篇幅的牧歌或《音樂的玩笑》（Scherzi musicali）（例VI.2b）的風格，唱著關於他們愛情的一些輕浮的小歌謠。當劇中哲學家辛尼加（Seneca）的朋友們央求他不要接受尼祿的命令去自殺時，甚至出現了一首牧歌式的號碼歌曲。在劇院裡，這部歌劇令人印象深刻，不僅由於蒙台威爾第所使用的音樂變化手法，而且最主要是由於它的栩栩如生：劇中的角色不像以前的神話題材歌劇那樣是完全善良或完全邪惡的人物，而是選出一些凡人，他們在某方面是完全善良的、在另一方面又是有缺陷的，還有一些是不能控制自己命運的強權下的犧牲者。蒙台威爾第在歌劇方面的偉大成就，如同在他的其他音樂中那樣，強有力地真實表現了潛在的人類情感。

例VI.1

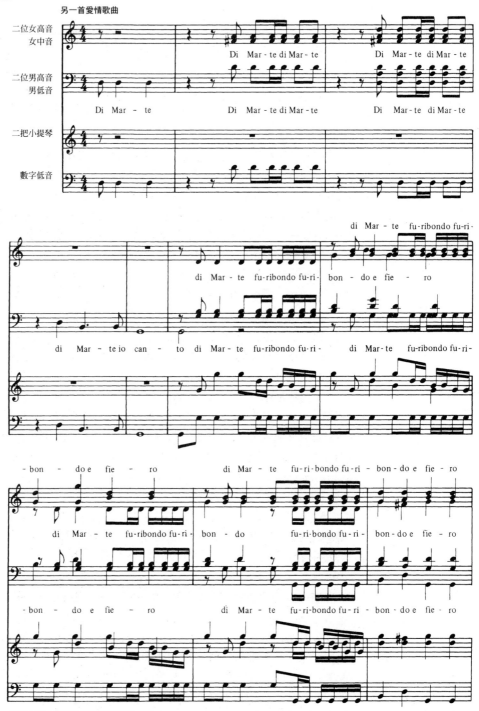

歌詞大意：我歌唱威猛善鬥的戰神。

例VI.2

a

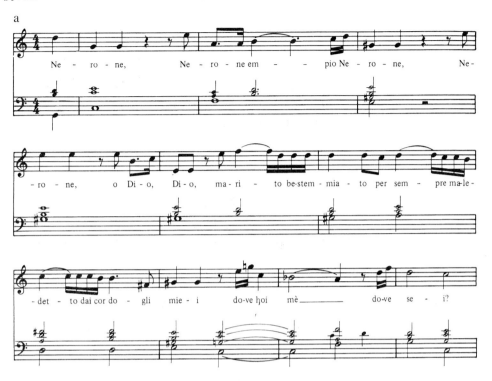

歌詞大意：邪惡的尼祿，啊，上帝，討厭的丈夫，我心中的痛苦永遠詛咒他。

b

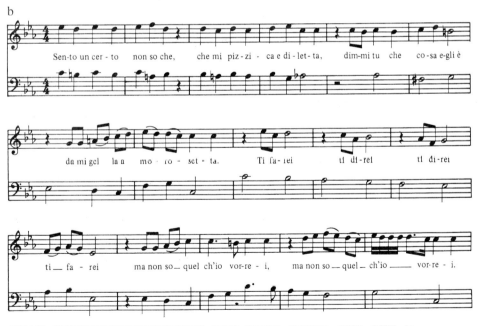

歌詞大意：我感到有件莫名的事打動了我並使我快樂：告訴我，那是什麼，溫柔的少女。我願做，我願說，但
我不知道我想要的是什麼。

義大利的巴洛克早期與中期

蒙台威爾第的全部創作，是由世俗的或宗教的聲樂作品所組成。除了在聲樂作品裡面之外，他從來沒有為樂器寫過個別一首樂曲。然而，他卻是活在這樣一個時期：小提琴作為合奏音樂的主要樂器正在嶄露頭角（其強烈的節奏性格特別適合當時居主流地位的舞曲形式），同時，管風琴、大鍵琴和魯特琴由於巴洛克時期音樂風格的自由，而被賦予新的發揮能力的機會。

費斯可巴第

當時最偉大的鍵盤樂器作曲家、在鍵盤音樂方面，幾乎與蒙台威爾第齊名的人物是費斯可巴第（Girolamo Frescobaldi）。他在一五八三年出生於斐拉拉，除了待在佛羅倫斯的六年之外，他在羅馬度過了他的職業生涯。從一六〇八年直到一六四三年去世為止，他一直是聖彼得大教堂的管風琴師。他擁有著無人能及的聲望：他被稱為「管風琴演奏家當中的巨人」，以技巧與敏捷而受到讚賞，被認為既是演奏家也是作曲家的典範。

費斯可巴第以他那個時代的各種主要形式來創作：有複雜、精雕細琢的對位利切卡爾、康佐納（往往採取逐漸燦爛華麗的變奏形式）、舞曲、幻想曲、隨想曲以及觸技曲。最後一種尤其展現了巴洛克時期藻飾浮誇的激烈要素，在一系列的和聲上加以大膽而炫技的裝飾。從這裡我們看到巴洛克時期對於戲劇效果、華麗誇張與磅礡氣勢的熱愛。與前一世代的鍵盤音樂採取中規中矩的模式不同，費斯可巴第的鍵盤樂曲是透過和聲或音型，或在其對位的複雜度方面，製造出超乎預期讓人目眩神迷的效果。

費斯可巴第大部分的作品均已出版，並且產生了長遠、深刻的影響。在德國北部幾乎一個世紀之後的巴哈仍在研究他的音樂；一位十八世紀的英國歷史學家伯尼（Charles Burney）稱費斯可巴第是現代管風琴風格之父。

卡發利

在歌劇領域方面，蒙台威爾第理所當然的繼承者是卡發利（Francesco Cavalli）。他出生於一六〇二年，一六一六年成為威尼斯聖馬可大教堂唱詩班的男童歌手，當時蒙台威爾第在那裡負責管理音樂的事務。卡發利也許曾是蒙台威爾第的學生之一。在蒙台威爾第最後的歲月裡，他曾擔任過蒙台威爾第的職務代理人。在一六四〇年代和一六五〇年代，卡發利是威尼斯甚至是全義大利最頂尖的歌劇作曲家——他也為拿坡里、米蘭和佛羅倫斯寫過歌劇。一六六〇年，他甚至被邀請前往法國在巴黎演出歌劇：在路易十四婚禮慶典上演出歌劇《戀愛中的海克力斯》（*Ercole amante*）這件重要大事卻是成敗互見，因為劇院的音響效果幾乎聽不到音樂。回到威尼斯後，一六六八年卡發利成為聖馬可大教堂的樂隊長，這個時候，對他的歌劇的需求量較少了。他出版了一冊晚禱音樂曲集。他於一六七六年去世，被認為是他那一時代首屈一指的聲樂作曲家。

卡發利，以及與他分庭抗禮的卻斯第（Antonio Cesti, 1623-1669），代表了義大利歌劇發展中蒙台威爾第之後的下一個階段。卡發利的音樂比蒙台威爾第的音樂來得流暢，而較少激烈與極端的情緒。他的音樂線條是更有意識地加以設計並且更為雅致，在說話般的宣敘調、抒情的宣敘調和詠嘆調之間流暢地進行。在卡發利的音樂中，那

些對蒙台威爾第而言十分重要的激情表現的極端做法，已經緩和下來了。卡發利更關心有效果地為人聲而創作。他的詠嘆調——幾乎總是三拍子——可以看作是後來主導義大利歌劇長達數個世紀的美聲唱法（bel canto）傳統的開端。他特別擅於表現哀婉動人的情緒，他大部分的歌劇都包含了哀歌，這些哀歌並不像蒙台威爾第那樣是透過尖銳的不協和或急劇的跳進製造效果，而是透過旋律的說服力來達到，如例VI.3，是選自他最受歡迎的歌劇《艾吉斯托》（*Egisto*）裡的一段。如同前面例2b當中蒙台威爾第的例子一樣，卡發利也擅長寫奴僕角色的喜劇場景。

例VI.3

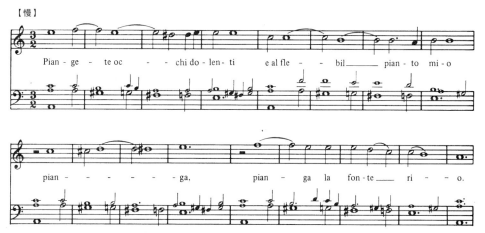

歌詞大意：哭泣吧，悲傷的眼睛，流淌的河水正像我憂傷的眼淚。

卡利西密　　　　在十七世紀的大部分時間裡，威尼斯是最重要的歌劇中心。同時，作為天主教會發祥地的羅馬，自然而然成為宗教音樂的中心。在這一世紀之初，宗教音樂的戲劇已經在羅馬上演。宗教音樂戲劇類似於宗教主題的歌劇，例如卡瓦利耶里（Emilio de' Cavalieri）的《靈肉劇》（*Rappresentazione di anima, et di corpo*, 1600），或者蘭迪（Stefano Landi）的《聖阿萊西奧》（*Sant' Alessio*，約1631）。卡利西密（Giacomo Carissimi）一六〇五年出生於羅馬，曾在提沃利大教堂（Tivoli Cathedral）擔任唱詩班男童歌手和管風琴師，後仟耶穌會學院（Jesuit College）的樂隊長。他寫了大量的經文歌和其他宗教音樂作品，還有許多寫給人聲與數字低音的清唱劇，但他主要是由於曾經為在聖十字架神劇大廳的演出所創作的神劇而留名青史。卡利西密在神劇中採用了蒙台威爾第曾在歌劇中使用過的相同手法：生動的宣敘調，伴隨了在關鍵時刻用來加強表現的不協和音，以及流暢的詠嘆調與重唱。他的作品被稱作神劇，是以演出的大廳來命名，內容與聖經故事有關（例如「耶弗他」的故事和「所羅門王之審判」的故事），其中有不同的歌唱者分別擔任各個角色，還有敘事者講述劇中故事，尤其重要的是合唱，它對於故事作道德的評註或擔任敘事的任務。卡利西密在合唱部分使用蒙台威爾第的「激動風格」，常常以果斷有力的節奏型來寫作一些快速反覆的和弦——蒙台威爾第總是在他的牧歌中，為獨唱聲部寫出這樣的樂段，但是卡利西密擁有完整的合唱團和教堂音響效果的優勢，能夠營造出劇力萬鈞的戲劇效果。卡利西密的重要性在於：他對宗教題材應用了新的手法，即蒙台威爾第式的「第二實踐」，而且

他在羅馬建立了一種神劇風格，從某種意義上說，這種風格的戲劇性與在歌劇院中使用的風格的戲劇性是如出一轍。卡利西密於一六七四年去世，但他的影響廣泛而久遠——擴展到德國、法國（那裡的M–A·夏邦提耶可能曾是他的學生），甚至遠及英國（因為後來的韓德爾借用了他的這種效果）。

北歐：巴洛克早—中期

許茨

如果說在北歐有任何作曲家被認為可以與蒙台威爾第相提並論的話，那就是許茨（Heinrich Schütz）。和蒙台威爾第一樣，他只寫聲樂作品，不過許茨的情況是宗教聲樂作品的比重遠遠超過世俗聲樂作品。這在某種程度上反映了德國與義大利兩地音樂生活和環境上的差異，如我們所看到的，在許茨的大半輩子裡，由於德國遭受「三十年戰爭」的破壞，所有宮廷都處於左支右絀的窘境，而在非常時期，宗教的奉行和慰藉，遠比世俗的娛樂活動重要得多。

許茨在一五八五年出生於薩克森，十三歲時，黑森—卡塞爾的統治者伯爵領主莫里茨（Moritz）投宿在許茨家族開設的旅館，伯爵聽到了這個男孩的歌聲並邀請他加入卡塞爾宮廷的唱詩班。許茨後來在大學修習法律。接著，伯爵領主提供他赴義大利隨G. 加布烈里學習的機會。他於一六〇九年到義大利，並很快成為加布烈里的愛徒，一六一二年加布烈里去世時，還遺贈給他一枚戒指。次年，許茨返回德國，一開始是在卡塞爾宮廷工作。接著，他被薩克森權勢更大的統治者侯爵約翰·喬格（Johann Georg）「借走」。莫里茨最後不得不讓許茨到喬格在德勒斯登的宮廷去，許茨在一六一八或一六一九年成為該宮廷的樂隊長。他的工作是為宗教或世俗的重大典禮提供音樂，並負責管理這個新教德國最大的音樂機構。

許茨在日後的工作生涯當中，一直都留在德勒斯登的宮廷服務，即使他曾有幾次短暫的離開——他在一六二八至一六二九年去威尼斯，在那裡認識了蒙台威爾第，兩度留在哥本哈根為丹麥的宮廷工作，數次造訪德國的其他宮廷。然而，他的一生卻很不幸。在個人生活方面，他結婚六年後就失去了妻子，兩個女兒都在他去世之前死去。在事業上，由於戰爭及戰後餘波造成德勒斯登宮廷的裘敝金盡，他經歷了極其艱

許茨　　　　　　　　　　　　　　　　　　　　　　　　　　**作品**

一五八五年生於薩克森；一六七二年卒於德勒斯登

◆受難曲：《馬太受難曲》（1666），《路加受難曲》（1666），《約翰受難曲》（1666）。

◆神劇：《聖誕神劇》（1664）；《基督臨終七言神劇》（1657）；數部《復活神劇》。

◆經文歌集：《宗教歌曲》（1625）；《神聖交響曲》（1629, 1647, 1650）；《神聖協奏曲》（1636, 1639）。

◆詩篇：《大衛詩篇》（1619, 1628）。

◆歌劇：《達芬妮》（1627）。

◆世俗聲樂：義大利牧歌（1611）。

難的歲月。他的許多樂師被解雇，留下來的也拿不到報酬。一六三五年，他曾試圖永久移居丹麥，一六四五年，他想從例行職務求去不成。由於工作環境太惡劣，他幾次試圖求去不成。雖然他的一再請求都被置之不理，不過他被允許延長在德勒斯登以外停留的時間。直到一六五七年他已年過七十時，才從日常的職責解脫。但他仍然繼續創作，而且他的一些最具原創性的作品，就是在他生命的最後幾年完成的。一六七〇年他委託他的一個學生為他自己的葬禮寫了一首經文歌，兩年後他便與世長辭。

許茨第一次出版的作品是一冊義大利牧歌集，是跟隨加布烈里學習的成果。其中的牧歌因為沒有伴奏，所以與當時蒙台威爾第的牧歌比起來顯得有點守舊，不過由於其富有表情的不協和音使用，所以還是展現出巴洛克風格的感覺。後來，他至少創作了兩部歌劇——第一部是一六二七年的德國歌劇《達芬妮》(Dafne)，第二部是在一六三八年為奧甫斯的故事所譜寫的歌劇，這兩部作品現在均已佚失。如果不是有這兩部歌劇，實際上他的所有作品全都是宗教的了。與大部分德國新教的作曲家相比，他較少應用到聖詠曲目。他同時代的人像是賽恩 (J. H. Schein, 1586-1630) 和賽德特 (Samuel Scheidt, 1587-1654)，往往傾向於將這些家喻戶曉的讚美詩曲調交織在他們的樂曲當中。許茨則多半偏好自由地創作。他為許多的詩篇譜過曲，有些非常簡單，另一些則極度精緻。他還寫了很多經文歌，其中有些他稱之為「神聖交響曲」或「短小的神聖協奏曲」；此外，他還為教會年度中的重大時節創作音樂，例如為聖誕節的故事或耶穌受難而譜曲。

許茨在某些方面頗為保守，他的很多經文歌都是屬於比較舊式的複音風格，即使它們通常具有一些顯示出這位作曲家對於較新式的方法也十分熟悉的特點，例如速度的多樣變化，或者關鍵歌詞的驚人處理。許茨常用簡單的風格，因為他是在為那些情況拮据的小教堂創作音樂，供他運用的表演者也寥寥可數。他的音樂性格似乎也反映了戰爭後期與戰後那段期間的嚴肅簡樸，至少是表現在合唱上。他的獨唱寫法仍然顯示出單旋律音樂作曲家們的表達特色和戲劇性。

將許茨的兩首出自他生命的不同時期、典型的不同式樣的作品作一比較或許是有用的。經文歌《來吧，聖靈》(Veni, sancte Spiritus) 是他在德勒斯登早期所寫作的，那時他的記憶中還留著他以前在威尼斯的加布烈里時期曾經聽過的多重合唱 (multi-choir) 音樂，而且義大利式的對比運用——在速度、織度、色彩和節奏方面——令他感到新鮮和激動。這首作品是設計給四個「合唱群」：

I　二位女高音；低音管
II　男低音；二支短號
III　二位男高音；三支長號
IV　女低音和男高音；長笛、小提琴、低音維奧爾琴（伴隨管風琴的數字低音）

樂曲從合唱群 I 的三聲部模仿對位開始（例VI.4a），不是文藝復興時期作曲家的那種平穩順暢的對位，而是某種更有生氣的、更引人入勝的對位。然後，合唱群II唱出第二行歌詞，使用相同材料，但加以不同的運作——不過，此時不是兩個高音聲部與一件低音樂器，而是分配給一個低音聲部加兩件高音樂器。第三行歌詞由合唱群III演唱，對位雖然以同一材料為基礎，但更為飽滿宏亮，而且音樂的音高也比較低（例

VI.4b）。給合唱群IV的第四行歌詞是另一種五聲部的處理方式，音調較柔和，音高較高（例VI.4c）。第五行歌詞「啊，奇妙的光」（"O lux beatissima），開始是一段宏偉莊嚴的全體唱（奏），具有令人讚嘆的顯著效果；接著是自由的寫作，伴隨著聲音群體的混合與對比，最後又是另一段全體唱（奏），一直持續到結束。

　　這首作品的豐富和精緻，與他的其他作品的陰沉和嚴肅形成了鮮明的對比，也沒有他晚年所譜寫的受難曲來得強烈。《馬太受難曲》（St Matthew Passion）是透過簡短的四聲部合唱，以很少對位的簡單風格作為開始與結束。主要的故事是按照傳統方式由一位歌者（福音傳道者）敘述，不加伴奏，有特定的音高但無特定的節奏，以便有一種自然的說話節奏（例VI.5a）。為其他角色（耶穌、彼得等）所寫的音樂，也採用同樣的方式。寫給群眾角色者有簡短的合唱，通常以模仿風格，相當自然地表現出群眾或較少數的一群人（如教士或士兵）的喧嚷（見例5b）。受難曲的音樂在本質上和宗旨上當然是陰暗的，不過許茨將它提升到更高的重要程度。他適切地表現了他所處的黑暗時代，並且一直被稱為第一位偉大的德國作曲家。

例VI.4

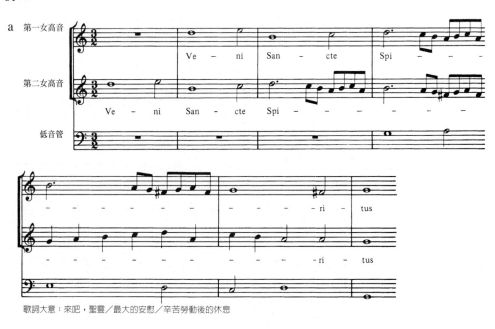

歌詞大意：來吧，聖靈／最大的安慰／辛苦勞動後的休息

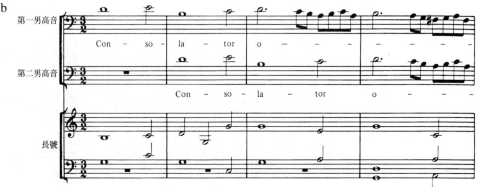

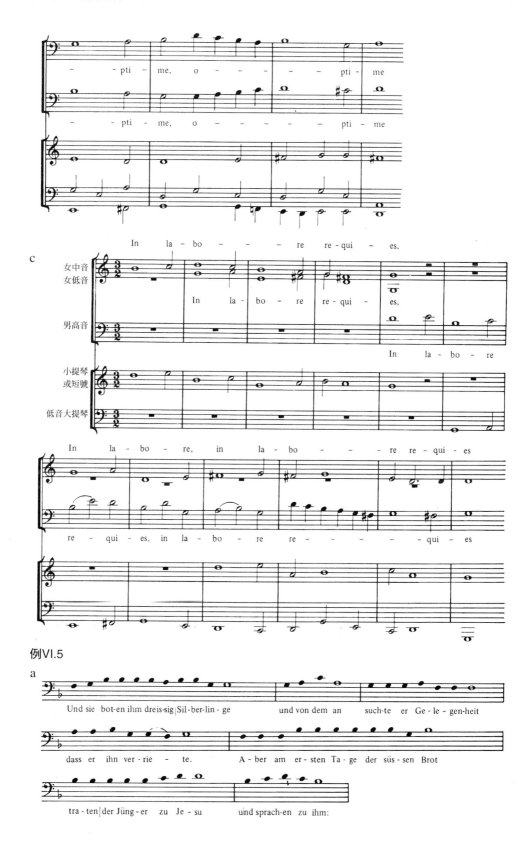

例VI.5

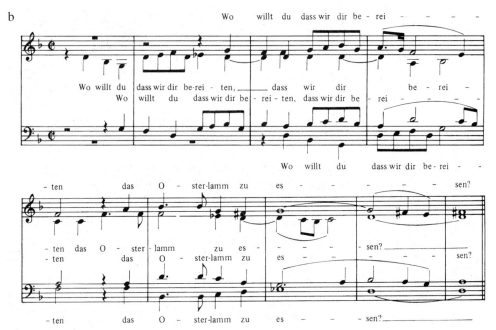

歌詞大意：a 他們付給他卅個銀幣。從那一時刻起，他便找機會出賣他。現在是吃麵餅的第一天，眾門徒來到耶穌的身邊，說：
b「祢要我們在哪裡為祢準備好踰越節吃的餐？」

　　許茨有管風琴家的美譽，但就我們所知，他從未替這件樂器寫過樂曲，甚至也不曾為其他任何樂器寫過音樂。不過，就器樂曲來說，十七世紀的北歐曾是個多產的地區，特別是鍵盤音樂。在尼德蘭，有一位與許茨同時代但比他年長的史威林克（Jan Pieterszoon Sweelinck, 1562-1621），這是一位寫華麗的觸技曲和幻想曲、遵循英國維吉那古鋼琴演奏傳統的變奏曲作曲家。在德國中部有富羅伯格（Johann Jacob Froberger, 1616-1667），他是費斯可巴第的學生，對於大鍵琴的舞蹈組曲的發展貢獻良多；還有帕海貝爾（Johann Pachelbel, 1653-1706），他的管風琴音樂，尤其是聖詠的譜曲，有相當重要的影響。

巴克斯泰烏德　　　在北方的鍵盤音樂作曲家之中，影響最廣的是巴克斯泰烏德（Dietrich Bux-tehude，約1637-1707），他在北德工作，自認為是丹麥人。他在赫爾辛基（莎士比亞筆下《哈姆雷特》的艾爾森諾）擔任了八年的管風琴師，一六六八年成為呂貝克聖瑪麗大教堂的管風琴師──在呂貝克這個「自由的」漢薩同盟城市中的一項重要職務。這個城市（像漢堡一樣）並非由當地的小君主，而是由城市長老們統治。在接任此一職位之後不久，他恢復了一項在教堂中舉行公開音樂會（Abendmusik，夜間音樂表演）的舊傳統而廣獲好評。年輕的巴哈在安城（Arnstadt）時，曾步行數百英哩到當地聽過幾場音樂會，特別是來聽巴克斯泰烏德演奏管風琴。

　　巴克斯泰烏德為在呂貝克的夜間音樂表演不僅寫了很多清唱劇和詠嘆調，還寫了一些神劇（如今已失傳）。他也寫室內樂作品，不過他主要以管風琴音樂而留名後世。其中大半含有聖詠前奏曲，也就是在作品中以某種方式用上一首人們所熟悉的路德教派讚美詩──它可能作為內聲部，其他聲部圍繞著它交織形成對位，也可能有些

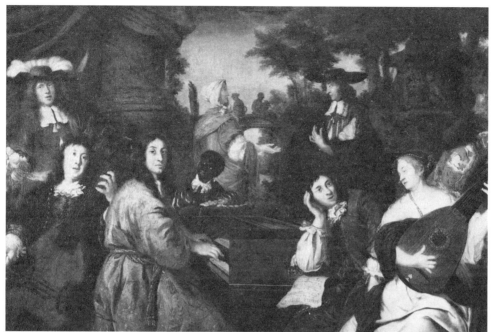

69.奏樂一景：（左起）包括音樂家泰萊，賴恩肯，巴克斯泰烏德。沃爾胡特所作油畫（1674）。漢堡歷史博物館藏。

以此一旋律的每個線條為基礎而建立的模仿式的經過句，或者（這也是最常見的）這首聖詠可能作為一個華麗的旋律，以富有裝飾性的形式呈現，然而又能讓它的會眾很快地辨認出來（見例VI.6）。他的管風琴音樂有另一半是觸技曲和賦格，往往以極端絢麗的即興風格，在開頭的樂段和精心設計的賦格裡，有一些非常生動的經過句，與持續的經過句形成對比。沒有任何一位作曲家比他對巴哈的管風琴音樂有更大的影響。

例VI.6

英國

　　伊麗莎白一世和詹姆斯一世時代早期（即十六世紀晚期和十七世紀初期），英國音樂在牧歌、魯特琴艾爾曲、教會音樂、鍵盤音樂，與家族樂器合奏音樂等方面的全盛期，使得這個國家對義大利巴洛克的極端表現方式自然而然產生一種抗拒，而且英國人含蓄矜持的性格及當時清教徒的傾向，也都是與義大利巴洛克的極端表現方式格格不入。在建築界的情況亦是如此：真正的巴洛克精神在英國很少見，不過在倫敦由

列恩爵士於十七世紀末建造的聖保羅大教堂對義大利教堂刻意的模仿，或者由凡布魯爵士於十八世紀早期在牛津附近為邱吉爾家族建造美侖美奐的火焰式布倫亨宮都可以找到。音樂方面，在英國一些與義大利的新樣式和新風格足以相提並論的東西開始發展。單旋律歌曲，其獨樹一格的發音咬字無論如何都不適合英語，但它卻在這個世紀上半葉華麗的歌曲類型中，找到了類似之處。與義大利的協奏經文歌（concertante motet）類似的是英國聖公會教堂的領唱讚美詩（verse anthem），其中獨唱的經文與整個合唱群聲響飽滿的段落相互交替。歌劇的紮根特別遲緩，但是在宮廷內以及後來的平民劇院內發展出一種被稱作「假面劇」（masque）的混合類型，它更多地借助了法國的宮廷娛樂節目，而不是義大利的歌劇，其中包括詩歌、音樂、舞蹈和豪華的布景。在一六四二年開始的共和政體期間，上述這些音樂發展——和英國國王自己一樣——一下子通通戛然而止，音樂家在宮廷和大教堂的職務被廢除，戲劇活動受到阻礙。不過，一六六○年又恢復了君主政體，這正是普賽爾出生後的第二年。

普賽爾

　　普賽爾（Henry Purcell）是包括莫札特和舒伯特在內的少數幾位不世出的天才作曲家之一，他少年得志，但英年早逝。他起初在倫敦的皇家小教堂（英王的音樂機構）接受成為一名唱詩班男童的訓練，以八歲之齡出版了由他創作的一首歌曲。十五歲時，被任命為西敏寺的管風琴調音師。十八歲那年被指定為皇家樂隊的作曲家，二十歲時成為西敏寺的管風琴師——他以前的老師，也就是英國當時第一流的教會音樂作曲家布洛（John Blow）似乎為了他把位子讓出來。一六八二年他又成為皇家小教堂的管風琴師。他在一六八○年已經為倫敦的一些劇院提供音樂，從那時起他將時間分成兩半，一半用來寫宗教音樂，一半用來寫戲劇音樂，他也創作歌曲、室內樂和鍵盤樂曲。一六九五年他去世時年僅卅六歲，作為一位偉大的作曲家，他受到人們的公認和哀悼。

　　普賽爾也是一位極富創造力的作曲家。他的旋律運用相當獨到，以其自由靈活而能夠從他所譜曲的歌詞的聲音和涵義中，掌握旋律的節奏與輪廓；在和聲方面，透過不和協音的自由處理，特別是在強調關鍵的歌詞時，他顯得格外冒險進取。

普賽爾	生平
1659	出生於英國南部。
1660-69	皇家小教堂唱詩班團員。
1674-8	西敏寺教堂管風琴調音師。
1677	皇家樂隊作曲家。
1679	西敏寺教堂管風琴師。
1680	出版了弦樂幻想曲集，創作了第一首「歡迎」歌曲和第一部戲劇音樂。
1682	皇家小教堂管風琴師。
1683	管風琴製造者兼英國國王的樂器師。
1685	為詹姆斯二世加冕典禮寫了讚美詩《我的心正在撰文歌頌》。
1689	歌劇《狄多與阿尼亞斯》在卻爾西上演。
1695	十一月廿一日在倫敦去世。

普賽爾	作品

◆歌劇：《狄多與阿尼亞斯》（1689）。

◆其他舞台音樂：五部「半歌劇」──《亞瑟王》（1691），《仙后》（1692），《印度女王》（1695）；為話劇所寫的配樂和歌曲。

◆世俗合唱音樂：宮廷頌歌──《藝術之子來臨》（為瑪麗二世生日所寫，1694）；聖西西莉亞日頌歌──《嗨，美麗的西西莉亞》（1692）；歡迎歌曲──《聽到小號聲》（為詹姆斯二世所寫，1687）。

◆宗教合唱音樂：約五十五首領唱讚美詩，約十六首讚美詩；《感恩曲與歡呼頌》（1694）；禮拜音樂。

◆器樂：弦樂幻想曲──《單音主題幻想曲》（約1680），九首幻想曲（1680）；三聲部奏鳴曲（1683）；四聲部奏鳴曲（1697）；寫給四支調音管小號的進行曲與康佐納（為瑪麗二世葬禮所寫，1695）；序曲，《以主之名》。

◆鍵盤音樂：組曲，進行曲，頑固低音曲，號管舞曲，大鍵琴舞曲。

◆歌曲

◆人聲二重唱

　　在他最早期的作品中有一類他稱作「幻想曲」的樂曲，它們都是為弦樂器所寫的，或許是維奧爾琴，屬於一種特別的英國傳統。在一六八〇年左右創作的這些作品，有可能是這類作品的最後一批。如我們所看到的（第121頁），拜爾德和紀邦士那一世代曾經以這一形式來創作，傑金斯（John Jenkins, 1592-1678）和特異獨行的洛克（Matthew Locke，約1622-1677），尤其是後者，將這一形式帶到了普賽爾的時代。普賽爾的幻想曲風格基本上屬於文藝復興時期複音作曲家的風格，但是具有更強的器樂性，節奏與和聲更為大膽，如例VI.7a所示。他的轉調和旋律音程，對於即使是這個世紀前半葉的作曲家來說，也是難以做到的；為使輕快活潑的音樂與基調明顯深沉的音樂（有時為帶有悲痛感的半音階音調變化，見例VI.7b）相互映襯，而採用速度對比，及由此而形成的富有表現力的風格，明顯地屬於較晚的時代。普賽爾其他重要的合奏作品，是他的二重奏鳴曲。他在一六八三年出版了其中的十二首。它們是為兩把小提琴、低音維奧爾琴，和大鍵琴或管風琴這種更新穎的組合而創作。另外有一部幻想曲曲集是在他身後由他的遺孀出版的。普賽爾曾說他寫這些樂曲「模仿了義大利最富盛名的大師們」。但是，儘管在這些幻想曲中，有些樂段非常類似這些大師的作品，許多其他的樂段卻使用了一種更加燦爛的、跟隨時代潮流的小提琴風格，而且音樂給人的整體感覺是更為和聲化，亦即「縱」的感覺。

　　在宗教音樂的領域裡面，普賽爾的創作沿襲了

70.普賽爾，肖像畫（1695），據說是克羅斯特曼所作，倫敦國家肖像美術館藏。

例VI.7

悠久而保守的傳統。他的讚美詩（約六十五首）大部分採用領唱讚美詩的形式，而且其最主要的特點，也同樣是管弦樂團所需具備的特點（皇家小教堂從一六六二至一六八八年間曾有一支弦樂群）。在讚美詩的創作上，普賽爾傾向於義大利的協奏曲風格。他的貢獻之獨特性主要在於，他最好的作品當中，節奏的活潑與和聲的大膽，以及透過使用與戲劇音樂相同的設計，擴大了英國教會音樂的表現能力。例如，讚美詩《陷入了絕望的邊緣》（*Plung'd in the confines of despair*）的開頭，顯示出表現永墜地獄者靈魂絕望的半音階旋律線條與和聲（見例VI.8）。

　　身為一位戲劇音樂作曲家，普賽爾特別出類拔萃。如果他活得再久一點，他很可能創造一種英國歌劇的傳統，從而能夠與義大利歌劇的國際威望相抗衡（我們將看到，義大利歌劇後來統治了英國的戲劇音樂舞台）。事實上，他為話劇寫過不計其數的配樂歌曲與舞曲、一部真正的歌劇和為數不多的「半歌劇」（semi-opera）。「半歌劇」是衍生的舞台節目，基本上是話劇，但在幾個地方伴隨著具有某種實質性的音樂

例VI.8

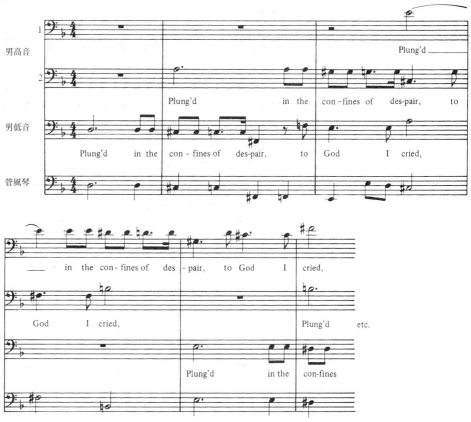

段落。例如《仙后》（*The Fairy Queen*），一齣根據莎士比亞的《仲夏夜之夢》改編的話劇，五幕之中的每一幕都以一組歌曲與合唱結束，其中有些還伴隨了舞蹈。音樂與情節的結合顯得薄弱。這些作品已經很難重新上演，因為原本的戲劇品質相當低劣，主題也缺少吸引力，而且上演這種需要既有演員又有歌唱家的整個劇團的作品，所費不貲。不過，其中有些重新上演過的劇目顯示了這一形式在劇院裡的效果不錯，因為它的音樂段落化解了戲劇的緊張狀態。

　　普賽爾唯一一部真正的歌劇，並非為倫敦的專業劇團，而是為一所女子學校創作的。這就是具體而微的傑作《狄多與阿尼亞斯》（1689年），它敘述了關於阿尼亞斯從特洛伊城的毀滅中逃出，與迦太基的王后狄多相愛，然後在諸神召喚他回義大利時（他的使命是建立一個新的特洛伊城，即日後的羅馬）不得不離開她的故事。音樂描寫了狄多在迦太基的宮廷、一次狩獵、一次女巫的集會和一個水手們的場景，有合唱、舞蹈、宣敘調和各式各樣的歌曲，其中有些歌曲使用了頑固低音（見第52頁），這是普賽爾最喜愛的，也是他特別擅長掌握的設計。這部歌劇的高潮是悲劇性的——狄多自尊地與她的情人了結以及她的死亡，這些都隨著她那著名的悲歌出現（見「聆賞要點」VI.B）。

聆賞要點VI.B

普賽爾：《狄多與阿尼亞斯》（1689），第三幕，〈當我埋入黃土後〉

劇情：迦太基王后狄多宣布她愛上了從特洛伊的劫難中逃出的特洛伊王子阿尼亞斯，兩人並且結為夫婦；但是就在第二天，阿尼亞斯被召回義大利去完成新特洛伊（日後的羅馬）建設者的天命。他不得不離開他的新娘，「一夜歡樂，次夜別離」。被遺棄並蒙羞的狄多在這首著名的悲歌當中期待著死亡。

音樂：就像許多巴洛克時期的悲歌一般，這首歌曲也是建立在頑固低音（見第52頁）上。例i中所列樂句自始至終不斷反覆；它的從G到D的半音下行音階是傳統的悲歌設計，而且在這首歌曲中，透過聲樂旋律線條的自由節奏大大加強了它的效果，普賽爾把這一聲樂旋律寫成這樣：它往往切過低音旋律線條的五小節樂句。一開始只會聽到低音，然後兩次到達歌詞的前三行（停頓實際上是出現在"create"一詞上）；這兩次出現的東西又再反覆一次，然後最後一行歌詞兩次與低音部的另外兩次陳述形成對比（停頓出現在"forget"一詞上）。在管弦樂終曲（epilogue）中，低音部的半音音程運用方式由小提琴所接替，痛切地暗示著所有人對狄多之死的哀悼。

原文	譯文
Whe I am laid in earth,	當我埋入黃土後，
May my wrongs create	願我的過失不會
No trouble in thy breast;	造成你心煩意亂；
Remember me,but ah! forget my fate.	記得我，但是，啊！忘掉我的命運。
	作詞者：泰特（Nahum Tate）

例i

普賽爾涉獵的創作範圍很廣。從鄙俗不堪的幽默輪唱曲（catch）到滿懷熱切的祈禱文，從親暱的室內樂到正式的宮廷頌歌（ode），從輕快新穎的旋律與舞蹈到哀慟的悲歌，所有的東西他都寫過。或許正是在情緒較為暗淡、悲傷、哀婉和絕望的表現方面，普賽爾證明了自己即使生命如此短促，卻也是巴洛克時期或跨越任何時代最偉大的一位英國作曲家。

法國

法國與義大利之間，在歷史上關係十分緊密。兩位法國的國王曾經娶佛羅倫斯顯赫的梅迪奇家族的女兒為妻，這兩位王后都曾將義大利各行各業的藝術家引進到巴黎。經由這個影響，十六世紀末芭蕾舞劇開始在巴黎流行起來，而且新的宣敘調風格

也在十七世紀早期來到巴黎（隨著卡契尼〔Caccini〕的一次造訪）。義大利歌劇是在十七世紀中葉引入的，但只取得有限的成功（儘管一六六〇年卡發利曾來造訪）。因為一種注意到法國人對於戲劇節目包括芭蕾舞劇的品味，並且相當重視法語朗誦傳統的風格的發明，法國歌劇建立的時機已經成熟。完成這項任務的，反而是一位義大利人。

呂利　　呂利（Giovanni Battista Lulli）是佛羅倫斯一個磨坊主的兒子。一六四六年以尚—巴普悌斯特（Jean-Baptiste）的名字前往巴黎，那時他還不到十四歲，在宮廷中當童僕，侍奉一位貴族。後來他成為技術嫻熟的小提琴演奏家、吉他演奏家、大鍵琴演奏家兼舞者，正是由於最後這一項才能，他認識了年輕的法王路易十四。他的聲譽日隆，職位不斷升遷——先後出任御前器樂作曲家（1653年）、皇室小型管弦樂團指揮（到了1656年，他使這個樂團成為一支精良的勁旅）、芭蕾舞劇作曲家（1657年間）、聯合音樂總監與室內樂作曲家（1661年）以及皇室樂隊長（1662年）。十年後，由於取得了對於所有附帶歌唱之戲劇演出的獨占權，他鞏固了個人的地位。他在音樂上的絕對權力形同國王在政治上的專制。

呂利	作品
一六三二年生於佛羅倫斯；一六八七年卒於巴黎	

◆歌劇（十六部）：《卡德摩斯與爾米奧涅》（1673），《阿爾賽斯特》（1674），《阿爾米德》（1686）。

◆喜劇芭蕾舞劇（十四部）：《多情醫生》（1665），《暴發戶》（1670）。

◆宗教合唱音樂：感恩曲；經文歌。

◆芭蕾舞劇和舞曲音樂

呂利取得這一地位，與其說是憑著音樂上的技巧，毋寧說是藉著巧妙的手腕。不過，他確實創造了一種新的法國戲劇音樂風格。起初，他主要是寫芭蕾舞劇，其中包含一些體現了將義大利表達情感的宣敘調加以改編，來適合法語的歌曲——法語缺少義大利語（和大多數其他語言）的重音系統，因此落入規則的韻律模式時會顯得較不自然。呂利的宣敘調經常在節奏上做變化。在一六六〇年代末和一六七〇年代初，他與著名的劇作家莫里哀（Molière）合作，主要是創作芭蕾舞喜劇。從那時以後直到一六八七年他去世為止（他在腳趾被自己指揮演出用的手杖擊傷後，死於敗血症），他與幾位傑出的劇作家例如昆諾（Quinault）和科內（Corneille）等人共事，專心致力於古典悲劇的創作。在所有這些作品中，與義大利同類型作品比較起來，音樂似乎受到語言節奏及其母音的限制（這在花腔方面幾乎沒有發揮的餘地）。但是，其中也有舞蹈場景與合唱，而且通常各幕皆以一場「幕間表演」，即僅與主要情節稍稍沾上邊的裝飾性場景結束。說不定，呂利是將新的法國歌劇形式修改成既符合法國人的品味，又適應他自己的才能或他才能上的侷限。但這很有成效，他所奠定的這項傳統在他死後延續了很長一段時間，並且持續影響著法國歌劇模式長達兩百年以上。

呂利從未在皇家小教堂內擔任過正式的職務，但是他寫了一定數量的教會音樂，

71.呂利的歌劇《法厄同》中
一場景。此劇於一六八三年
一月九日在凡爾賽首演。貝
雷因派鋼筆畫。巴黎歌劇圖
書館藏。

特別是一些典禮性質的經文歌，在這些經文歌當中，似乎讚美路易十四的偉大如同讚
美上帝的偉大一樣（在他歌劇的英雄人物身上暗示了據說是路易十四的美德）。呂利
時代及隨後幾年裡，主要的教會作曲家是M–A. 夏邦提耶（約1648-1704）和拉朗德
（Michel Richard de Lalande, 1657-1726）。夏邦提耶曾在義大利學習，他把戲劇性的神
劇風格帶到法國，並創作了大量的彌撒曲、經文歌和其他宗教音樂作品，顯示他掌握

72.樂師們在凡爾賽的王后住宅第四號廳演奏。特魯汶的雕版畫（1696）。

和聲之深厚功力。拉朗德曾在皇家小教堂內擔任過許多不同的職務，並且身兼宮廷室內樂作曲家，他曾為在凡爾賽宮的演出寫過七十多首大型經文歌，其優美雅致及「表現的崇高」，長久以來受到人們的稱讚。

庫普蘭

　　十八世紀最初的三十年當中，最重要且最有才氣的法國作曲家是庫普蘭（François Conperin）。一六六八年他出生於巴黎的一個管風琴和大鍵琴演奏者世家，他的叔父路易（Louis Couperin，約1626-1661）尤其以大鍵琴作曲家的身分而著名。庫普蘭在廿五歲時被任命為皇室的管風琴師，不久，宮廷中很多人都拜他為師，後來

庫普蘭　　　　　　　　　　　　　　　　　　　　　　　　　　　　　　　　　**作品**

一六六八年生於巴黎；一七三三卒於巴黎

◆鍵盤音樂作品（約二二五首）：《大鍵琴曲》第一冊，第一至五號組曲（1713）／第二冊，第六至十二號組曲（1717）／第三冊，第十三至十九號組曲（1722）／第四冊，第廿至廿七號組曲（1730）；《大鍵琴演奏藝術》（1716）。

◆室內樂：《御用音樂會曲》（1722）；《聯合風格》（1724）；《各國的人們》（1726）；低音維奧爾曲。

◆宗教聲樂：《黑暗彌撒日課》（約1715）；經文歌，短詩。

◆管風琴音樂

◆歌曲

他也成為皇家室內樂的大鍵琴演奏家。他於一七三三年去世。

　　庫普蘭曾為教堂寫管風琴音樂和其他樂曲，但他的偉大在於他將法國的室內樂和大鍵琴音樂語法臻於極致。他的室內樂作品包含有幾首奏鳴曲，其中最早以奏鳴曲這一名稱在法國所寫的作品，是使用兩把小提琴（或兩支管樂器）加上數字低音。在這些作品中，他試圖在法國傳統與義大利傳統的鴻溝之間架起一座橋樑。比起法國的奏鳴曲作曲家，義大利的奏鳴曲作曲家傾向於用更為明亮有力的風格、更有推動力的節奏及更具對位的風格來創作。法國作曲家主要關心的是舞曲式的節奏和精巧裝飾的旋律線條。庫普蘭的奏鳴曲，特別是他較後期的一些這類作品，都包含法國風格的舞曲樂章，但也有一些義大利風格的賦格樂章，然而大部分的賦格樂章裡，都表現出一種

73.庫普蘭的《大鍵琴曲集》中裝飾音表的一部分（1713）。

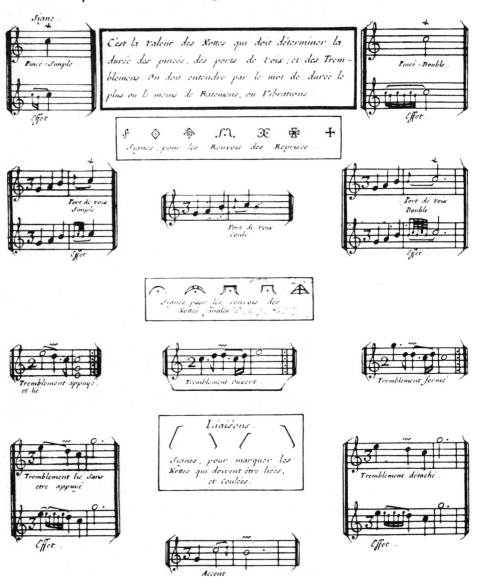

法國式的細膩。他為向呂利和柯瑞里這兩位法國風格與義大利風格的大師致敬，甚至寫了兩首成對的奏鳴曲，其中的某些樂章栩栩如生地描繪了這兩位作曲家被迎接進入帕納索斯山（或天堂）的情景。為柯瑞里所寫的作品發表在一冊題名為《聯合風格》（Les goûts-réünis）的曲集之中。庫普蘭的其他室內樂作品包括一套《御用音樂會曲》（Concerts royaux），是為他親自在路易十四御前指揮的週日午後音樂會所寫的；還有一些為低音維奧爾琴寫的樂曲，因為維奧爾琴在其他地方早已被大提琴取代之後，法國卻培養出一個特殊而精緻的屬於這件樂器的獨奏傳統。

作為大鍵琴作曲家，庫普蘭是無與倫比的。他寫了大約兩百廿五首大鍵琴曲，根據調並在某種程度上根據其表現情緒而分成組曲。每首樂曲都有一個標題：它可能是某一特定的人名，或者是某種心理狀態，或者是一個熟悉的人事物，或者是自然界的現象例如植物或動物，或者確實是其他任何事物。少數只有舞曲的標題。這些作品在某種意義上都是一些小畫像，但是，過分認真地去領會它們的「意義」就錯了。有少數是描寫庫普蘭的同輩音樂家或他的學生。這些主要設計給業餘愛好者的作品，一般而言都不難演奏，雖然它們的確要求對大鍵琴的裝飾音演奏法有必然的把握——例VI.9即說明了庫普蘭如何為這種音樂記譜，及要求演奏者如何演奏它。這種裝飾法或許可以看作與路易十四時代，及其後攝政時期的法國藝術與家具華麗的洛可可（Rococo）裝飾風格相類似。庫普蘭本人以他藝術上的精妙與在洗練高雅的表面背後，對於嚴肅情緒的表達，完全可與華鐸（Jean-Antoine Watteau, 1684-1721）相媲美。庫普蘭的許多樂曲都很吸引人甚至是輕浮的，還有些則優美如畫；不過也有很多是悲悽的、莊嚴的、神秘的或是高貴的。

例VI.9

拉莫　　　　　　呂利作為戲劇音樂作曲家最偉大的繼承者是拉莫（Jean-Philippe Rameau）。拉莫一六八三年出生於勃艮第的第戎（Dijon），以管風琴演奏家兼音樂理論家的身分開始了他的職業生涯。他年輕時在幾個不同的城市擔任過職務（也曾短暫地在巴黎待過），他只在一七二二至一七二三年間曾定居巴黎，他很快地在該地出版了一些大鍵琴曲集和音樂理論著作，這使他以一位具有原創力且引起爭議的思想家身分而聲名大噪。身為作曲家，他的志趣放在戲劇方面。直到他五十歲，當他的歌劇《西波里特與阿里西》（Hippolyte et Aricie）在巴黎歌劇院上演時，他才初次在巴黎歌劇院亮相。這

部作品屬於帶有抒情悲劇的呂利風格。拉莫接又寫了幾部歌劇，並且以法國的其他戲劇形式創作，特別是歌劇芭蕾（opéra-ballet，它不過是一系列隨意串連在一起的幕間表演，其中舞蹈占絕大部分）。在生命的餘年，拉莫把精力分別放在音樂理論研究和舞台音樂的創作。一七六四年他以八十一歲之齡去世時，他的最後一部歌劇正在排練中。但據說他對於他的理論的關心，更勝於對音樂作品的關心，因為他亟欲詮釋音樂，這與當時採取科學觀點的理性主義者一致。因此，他的理論受到廣泛的批評。他的音樂也是如此：他的歌劇，起先由於脫離了被認為是古典的且不可改變的呂利風格而受到抨擊，後來他的歌劇又常被和來者不善的義大利劇團在巴黎上演的喜歌劇相比較。

拉莫	作品

一六八三年生於第戎；一七六四年卒於巴黎

◆歌劇（約卅部）：《西波里特與阿里西》（1733），《優雅的印度諸國》（1735），《卡斯特與巴勒克斯》（1737）。

◆鍵盤音樂：六十五首大鍵琴曲。

◆室內樂：五首給大鍵琴與其他兩件樂器的樂曲（1741）。

◆宗教合唱音樂：經文歌。

◆清唱劇

　　雖然寫過許多歌劇，但拉莫卻沒有超越他在《西波里特與阿里西》的成就。《西波里特與阿里西》沿襲了尋常的法國模式，是一部五幕加上一個序幕的歌劇。它以古典神話為基礎，而且拉莫這一劇本的劇作家還汲取了拉辛（Racine）的一部話劇，這部話劇對拉莫的觀眾而言，也會是很熟悉的。序幕屬於寓言式的，內容為黛安娜（貞節女神）與邱比特（愛神）之間的爭吵，而朱比特決定偏向愛情這一邊。這僅僅間接地影響到歌劇中其餘的劇情。主要情節是國王西修斯的第二任妻子費德兒對西修斯之子西波里特的畸戀，而西波里特卻愛阿里西。劇中有許多傳統的幕間表演，例如在第三幕中一幫水手以歌唱和舞蹈歡迎西修斯歸來，又如第四幕中一群獵人為西波里特和阿里西獻上娛樂節目。不過在第二幕中，舞蹈比較融入到情節裡面，因為這舞蹈是在西修斯入陰間探險時由地獄的小鬼所表演的。

　　在義大利歌劇中，宣敘調（動作在此發生）與詠嘆調（角色在此表達他或她的情感）之間，有明顯的間隔。與當時的義大利歌劇不同，法國歌劇相對而言具有連續的織度。宣敘調模仿說話的起伏，但是具有一種正式的、朗誦式的風格，而詠嘆調一般簡短並很少抒情性格，沒有人聲的顫音或裝飾句寫法，也幾乎沒有字詞的反覆。

　　拉莫在所有場景中表現最為劇力萬鈞的，例如西波里特死後的一場，給予強烈情感的表現提供了餘地。他的風格——按照他自己的理論，只要可能，除了主調的主和弦之外，每一和弦上都應有一個不協和音——不協和音適合於極度痛苦的表現（見「聆賞要點」VI.C）。相形之下，拉莫的歌劇最明顯的其他特色就是舞蹈音樂。他把線條、和聲、管弦樂法方面的傑出原創性，運用於法國音樂既有的舞蹈節奏上。這些作品有時古怪而稜角分明，有時溫暖而具感官之美，但往往在某些方面帶有刺激性和情

緒上的聯想。很有代表性的是第一幕中為黛安娜的女祭司們所寫的第一首舞曲，在和緩的表面下隱含著哀傷（例VI.10）。

聆賞要點VI.C

拉莫：《西波里特與阿里西》（1733），第四幕終場

戲劇背景：在雅典王西修斯外出時期，他的妻子費德兒愛上了西修斯和他前妻所生下的兒子西波里特，而西波里特卻愛著阿里西，拒絕了費德兒。費德兒要求他殺死阿里西，並奪取了他的劍；當他奪回劍時，西修斯回來了。費德兒讓西修斯認為西波里特正在強行向她獻殷勤（由於西波里特太高尚正直而未加否認）；因此，西修斯要求他的父親海神涅普頓懲罰西波里特。西波里特（顯然）被涅普頓派來的海怪殺害。

音樂：在這一場中，費德兒進來發現由於她的欺騙而造成了她心愛的人的死亡，她的悲劇與內疚，以一種等同於法國古典戲劇的朗誦而傳達出來。拉莫的宣敘調在節拍上非常靈活，遵循著歌詞的自然格律，藉由在音樂中採用說話聲音的自然起伏來加強歌詞的情感表達。這一場分為三個部分。第1-26小節：費德兒登場，從目睹了西波里特在與海怪搏鬥中消失的獵人們那裡得知發生的事情；費德兒用平直的宣敘調演唱。第26-48小節：此時，費德兒開始吐露她的感情；她聽到了雷鳴聲，她感覺到大地的顫動，這些都由管弦樂團來表現，她的旋律線條較為自由生動。第49-77小節：當她向諸神提出請求時，她回到了更為正規的宣敘調的朗誦風格。

小節	原文	譯文
		菲德拉
1	Quelle plainte en ces lieux m'appelle?	什麼樣的不滿把我招呼到這裡？
		合唱
	（男女獵人）	
3	Hippolyte n'est plus.	西波里特死了。
		費德兒
5	Il n'est plus! ô douleur mortelle!	他死了，啊，令人心痛欲絕！
		合唱
7	O regrets superflus!	啊，虛假的哀傷！
		費德兒
8	Quel sort l'a fait tomber dans la nuit éternelle?	什麼樣的命運使他陷入永久的黑夜？
		合唱
10	Un monstre furieux, sorti du sein des flots. Vient de nous ravir ce héros.	一隻從海浪深處跳出來的兇猛怪獸，剛剛把我們的英雄從我們身邊抓去。
		菲德拉
17	Non, sa mort est mon seul ouvrage. Dans les Enfers c'est par moi qu'il descend. Neptune de Thésée a cru venger l'outrage. J'ai versé le sang innocent.	天哪，他的死是由我一人造成的。正是因為我，他落入陰間。涅普頓認為他要為西修斯的委屈報復。我讓無辜者的血流出。
26	Qu'ai-je fait? Quels remords! Ciel! J'entends le tonnerre. Quel bruit! quels terribles éclats!	我做了些什麼？有什麼悔恨？上蒼啊！我聽到了雷聲。如此喧囂，多麼可怕的雷聲！

Fuyons!oùme cacher?	我必須逃走！我該藏身何處？
Je sens trembler la terre.	我感到大地的震動。
Les Enfers s'ouvrent sous mes pas.	地獄在我腳下裂開。
Tous les dieux,conjurés	諸神，在密謀
Pour me livrer la guerre,	向我殺來
Arment leurs redoutables bras.	他們可怕的雙手拿起了武器。

49　Dieux cruels,vengeurs implacables! 　　　残忍的諸神，毫不留情的復仇者！

Suspenez un courroux qui me glace d'effroi! 　　壓下你們的怒火吧，它嚇得我顫抖！

58　Ah! si vousêtes équitables, 　　　啊，如果你們公平，

Ne tonnez pas encore sur moi! 　　　不要再恐嚇我！

La gloire d'un héros que l'injustice opprime, 　受不公正迫害的英雄之榮譽，

Vous demande un juste secours. 　　　要求你們應給的撫慰。

68　Laissez-moi révéler à l'auteur de ses jours 　讓我向他的祖先說明

Et son innocence et mon crime! 　　　他的無辜和我的罪行！

合唱

72　O remords superflus! Hippolyte n'est plus! 　啊，虛假的悔恨！西波里特死了！

（作詞者：佩勒格林〔Simon-Joseph Pellegrin〕）

例VI.10

拉莫此後的音樂悲劇，可能除了《卡斯特與巴勒克斯》（*Castor et Pollux*，他的第二部歌劇，1737年）之外，其餘都由於劇本低劣而很少達到《西波里特與阿里西》那種戲劇感染力。舞曲仍然保持著它們的光彩，但人物缺乏深度。儘管如此，拉莫的歌劇還是延續了呂利建立的傳統，而且如果沒有拉莫的歌劇，幾乎不可能出現一七六〇年代和一七七〇年代葛路克的歌劇綜合（見第215頁）。

義大利的巴洛克晚期

如果說義大利的巴洛克早期和中期，是實驗與創新隨後站穩腳跟的時代，那麼巴洛克晚期則是成熟與完成的時代，一個穩固地建立了各種鼓勵作曲家們從事創造新思想的形式的時代。我們可以把A. 史卡拉第看作是歌劇和清唱劇從巴洛克中期走向晚期的主要代表人物，並將裴高雷西（Pergolesi）視為巴洛克結束、下一個時期開始的歌劇代表；同時，在器樂領域，柯瑞里象徵著巴洛克晚期理想的確立，而韋瓦第和D. 史卡拉第則代表了巴洛克的最終階段。

A. 史卡拉第　　　　A. 史卡拉第（Alessandro Scarlatti）是這一時期最多產的作曲家之一。他一六六〇年出生於巴勒莫（Palermo），童年時即前往羅馬，可能曾經短暫隨卡利西密學習過。他的第一部歌劇在羅馬上演時，他還不到二十歲。他曾擔任流亡的瑞典王后克里斯蒂娜（Christina）的樂隊長，並與羅馬的幾位主要的音樂贊助人建立了關係。一六八四年，他移居（可能由於一椿家庭醜聞）到拿坡里，成為該地總督的樂隊長。他在那裡待了十八年，以驚人的速度創作歌劇——他聲稱一七〇五年的一部歌劇是他的第八十八部舞台作品（世人所知的大約只有此數量的一半）——並且還忙著寫清唱劇、神劇及其他作品。他對拿坡里並不滿意，因為那裡對他工作的要求非常繁重，於是他在一七〇二年離開該地到羅馬和威尼斯待了一段時間，但是他在一七〇八年又回到了拿坡里，除了又在羅馬短暫度過一陣子，此後他一直生活在拿坡里直到一七二五年去世。

A. 史卡拉第　　　　　　　　　　　　　　　　　　　　作品

一六六〇生於巴勒莫；一七二五卒於拿坡里

◆歌劇（留存約五十部）：《泰奧多拉‧奧古斯塔》（1692），《米特里達特‧尤帕托雷》（1707）。

◆宗教合唱音樂：約卅五部神劇，約八十五首經文歌，彌撒曲。

◆世俗聲樂：約六百部為人聲與數字低音寫的清唱劇，牧歌。

◆器樂

◆鍵盤音樂

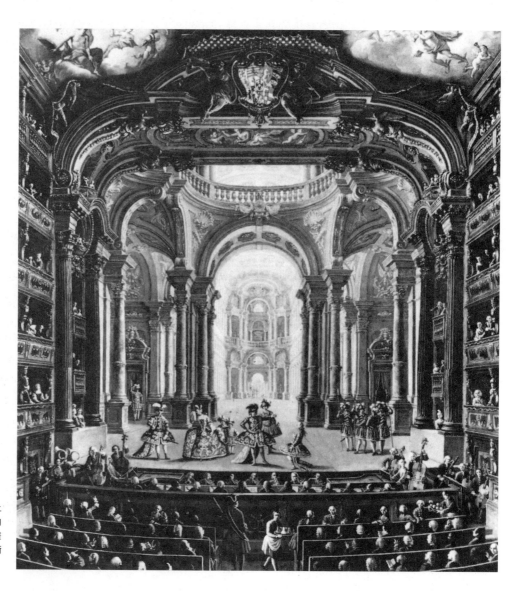

74.費奧的歌劇《阿薩西》上演時，杜林雷吉奧劇院內景。奧利維羅的繪畫（1740）。杜林市立古代藝術博物館。

　　史卡拉第寫了大約六百部清唱劇，大部分是獨唱聲部加上數字低音。卡利西密及其追隨者完全自由的、單旋律音樂風格的譜曲時代，如今已經成為過去。史卡拉第和他同時代的作曲家使用了更有組織的設計，通常為宣敘調與詠嘆調的交替，並且以一些這樣的模式出現：R—A—R—A、A—R—A—R—A或R—A—R—A—R—A，往往也會有一個詠敘調（arioso）風格的段落——即介於宣敘調與抒情詠嘆調之間的一種風格，適合用於調適強烈情感的表現。他大部分的清唱劇都是涉及一個牧羊人對一個牧羊女（或反過來）的單戀，所以音樂表現出愛慕和渴望、嫉妒和寬恕這類情感。

　　在這個時期的歌劇中，向更規律的模式靠近的趨勢愈來愈顯著。在一部史卡拉第早期的歌劇裡，可能有多達六十首詠嘆調，它們全都相當簡短，同時在詠嘆調之間還有宣敘調或者偶爾還有合奏（唱）段（通常在一幕的結束處）。其中有些詠嘆調為簡單的A—B形式，有時是A—B'（B'是B的稍做改變）。但這兩種形式愈來愈讓位給A—B—A的設計，A—B—A形式到了一六九〇年代已成為標準。這種模式顧及了較長的詠嘆調並提供了更好的發展，因此更能夠傳達專注的情緒。這種形式也允許技藝精湛的歌唱家在A段的反覆中，展示他的歌唱能力。隨著在更多的城市愈來愈常聽得到歌劇，技藝精湛的歌唱家變得愈來愈重要。由於一些個別的詠嘆調在長度方面有所增加，一部歌劇當中詠嘆調的數量便隨之減少了。

　　我們在史卡拉第的歌劇中所發現的這類趨勢，也能夠從其他作曲家的作品中看到。然而，史卡拉第是他的那個時代最有天分的作曲家，具有旋律以及歌詞的感受力

75.十八世紀威尼斯式劇院的典型內景。選自諷刺作品 *I viaggi d'Enrico Wanton*（1749）中的雕版畫，作者為賽里曼。

方面特別優雅的氣質，而且悲傷的情緒總能從他手中引出一個表情豐富具明暗變化的線條。史卡拉第在歌劇序曲的發展中占有重要地位。歌劇序曲在蒙台威爾第的時代幾乎等於一首短小的、吸引觀眾注意的樂曲，但是此時它已發展成為更有實質內容的東西。到了一六九〇年代，它通常由三個短小的樂章組成：快—慢—快。這最後導致了古典時期交響曲的誕生。

　　史卡拉第往往被看作是「拿坡里樂派」（Neapolitan School）的創始者，「拿坡里樂派」指的是主導十八世紀初期歌劇發展的一群拿坡里歌劇作曲家。史卡拉第的歌劇幾乎全部都是嚴肅歌劇，最有名的詼諧歌劇作曲家是裴高雷西（Giovnni Battista Pergolesi, 1710-1736），他尤其以詼諧歌劇《管家女僕》（*La serva padrona*, 1733）著稱。這是一部生氣蓬勃的作品，具有拿坡里人典型的魅力和細膩情感，並且對即將來臨的古典早期的世代預先做了準備。

柯瑞里

　　在器樂領域內，柯瑞里（Arcangelo Corelli）占有類似史卡拉第在歌劇領域中的重要地位，他的聲望在他所屬的時代裡無人能及。他一六五三年出生於波隆那附近，一六六六年到該城市學習，九年後去了羅馬，很快在當地的小提琴家當中嶄露頭角，並為一些重要的音樂贊助人演奏。他曾受雇於兩位出身貴族家庭的紅衣主教龐菲利（Pamphili）和奧圖包尼（Ottoboni），帶領一支歌劇管弦樂團。一七〇六年成為入會條件嚴苛的阿凱迪亞學院（Arcadian Academy）會員。他生命的最後幾年是在準備出版他最後的作品當中度過的，他於一七一三年去世。

　　基本上，他只出版了六組作品：他的作品一與作品三是教會奏鳴曲，作品二與作品四是室內奏鳴曲，作品五是一組小提琴獨奏奏鳴曲，作品六是一組協奏曲。每一集包含有十二首獨立的作品。教會奏鳴曲與室內奏鳴曲——全部是寫給兩把小提琴加數字低音——的區別在於前者使用抽象的樂章形式，通常至少包括一個賦格樂章，而後者是採用舞曲節奏。教會奏鳴曲的慢—快—慢—快樂章模式的建立，在大部分要歸功於柯瑞里。

　　由於柯瑞里風格的純粹和形式上的平衡，長久以來被公認是風格的典範。他的作品曾多次再版，並在他去世後一個多世紀在音樂會節目裡（尤其在英國）保有一席之地。他的三重奏鳴曲在各樂器之間打造出一流的平衡，並且透過對不協和和弦的處理獲得它們音樂上大幅的推動力——聽眾對解決不協和的期待有助於推動音樂向前進行。他的流暢、優美的旋律風格在他的作品五小提琴與數字低音的奏鳴曲之慢板樂章中，表現得尤其顯著。這些作品在獨奏小提琴使用多音按弦技巧假充演奏數個聲部的賦格樂章中，以及在明亮、精力充沛的「常動曲」（perpetuum mobile）樂章與吉格舞曲中，也展現出他技巧精湛的程度。他的協奏曲都是為兩把小提琴和大提琴加上一個較大的弦樂群而創作的，在風格上很像三重奏鳴曲，其中有些音樂由獨奏樂器演奏，有些音樂則由整個弦樂團演奏。他沒有寫獨奏協奏曲，雖然第一小提琴有時居主導地位，而且在一兩個樂章中幾乎具有獨奏的地位。這些協奏曲與韋瓦第等人的同類作品相比之下，在形式方面顯得守舊，但是它們的莊重、清高和旋律的魅力（著名的《聖誕協奏曲》〔*Christmas Concerto*〕作品六第八號就是典型的代表）給予這些作品永恆的價值。

76.威尼斯虔敬醫院的學生們
在管風琴廊下演奏小提琴。
威尼斯科瑞爾博物館。

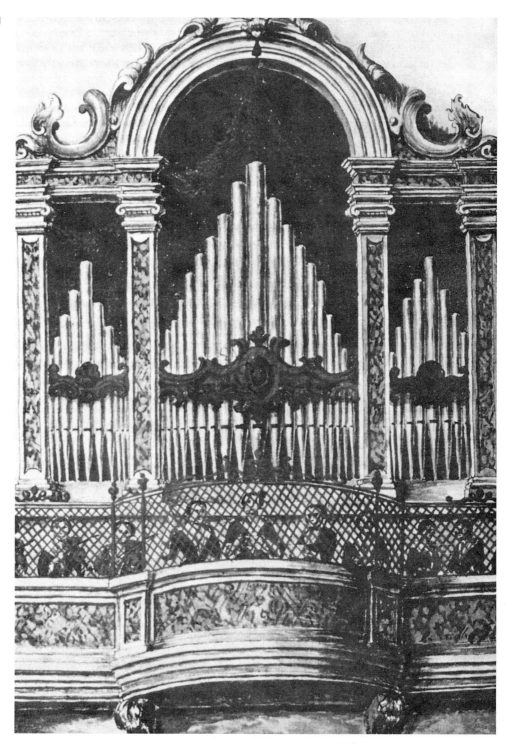

76.威尼斯虔敬醫院的學生們在管風琴廊下演奏小提琴。威尼斯科瑞爾博物館。

韋瓦第

　　在柯瑞里代表著巴洛克晚期協奏曲守舊風格的發展的同時，韋瓦第（Antonio Vivaldi）代表了協奏曲進步風格的發展。他的協奏曲數量總計大約五百首，是義大利巴洛克時期的巔峰之一。韋瓦第一六七八年出生於威尼斯，他的父親是一位小提琴

手。他在孩童時期健康狀況很差，患有某種胸疾，從後來他的健康報告來判斷可能是氣喘。他曾受過神職訓練並在一七〇三年被授予神職，不過，由於健康情況他很快被允准免除誦讀彌撒的工作。與此同時，他已成為一位技術嫻熟的小提琴手，有時被委託代替他父親在聖馬可大教堂管弦樂團中的職務。就在他接任聖職的一七〇三年，他獲得了他的第一項音樂職務，擔任威尼斯的一所孤兒院也就是虔敬醫院的小提琴教師。這個機構是使威尼斯名譟一時的四個機構之一，它收容失怙、被遺棄或窮困的女孩並教育她們，如果她們展現出任何音樂天分的話，就被特別加以音樂上的訓練。虔敬管弦樂團以其精湛技巧而聲名遠播，有數位造訪過威尼斯的人士報導了它的音樂會，在音樂會上女孩們都被小心地保護著不讓聽眾看到，以避免發生任何失當的行為。韋瓦第在虔敬醫院工作了十五年左右，中間有些短暫的休息。在這段工作期間，他為虔敬醫院的女孩們寫了許多協奏曲和一些教會音樂。他的作品使用的樂器範圍之廣，反映了這些女孩們的演奏能力。在義大利國內外，他的聲譽日隆。他出版了他的一些協奏曲佳作，許多參訪人士都來找他，他曾接受委託，為其他地方例如在德勒斯登宮廷中的演出創作協奏曲。

韋瓦第的父親曾經參與歌劇院的管理事務，而可能正是這個關係，將韋瓦第本人引進了歌劇的領域——歌劇的寫作和歌劇的管理。他從一七一三年開始寫歌劇，寫了超過四十五部歌劇，有幾部是為在威尼斯演出所寫的，但多數是為羅馬和布拉格以及義大利北部其他城市的演出而寫的。這使他忙於常常出外旅行並長時間離開威尼斯，在離開威尼斯期間，他仍與虔敬醫院保持聯繫，甚至透過郵遞把所寫的協奏曲寄給虔敬醫院，但是大約一七一八年之後，他只在一七三五至一七三八年間在那裡正式任職。由於韋瓦第一直不斷的缺席，他就被停職了（1738年初，他在阿姆斯特丹指揮一家劇院的百年慶典演出）。一七四〇年他又作了一次旅行，可能是去奧地利，因為曾與他同居的女歌唱家吉羅（Anna Giraud）不久前也到了那裡。一七四一年夏天，他逝世於維也納，顯然是在貧困交迫中過世。他幾乎沒有受到任何追悼，甚至在威尼斯

韋瓦第　　　　　　　　　　　　　　　　　　　　　　　　　　　　　　　　　**作品**

一六七八年生於威尼斯；一七四一年卒於維也納

◆協奏曲（約五百首）：約二三〇首小提琴協奏曲，約七十首管弦樂協奏曲，約八十首雙協奏曲和三重協奏曲——《和諧的靈感》，作品三（1712）；《奇異》，作品四（約1713）；《和聲與創意的試驗》，作品八（約1725）（《四季》）；低音管、大提琴、雙簧管、長笛等協奏曲約一百首。

◆歌劇（超過四十五部）：《奧蘭多裝瘋》（1714），《朱斯蒂諾》（1724），《葛莉謝爾達》（1735）。

◆宗教合唱音樂：神劇三部——《尤迪達的勝利》（1716）；彌撒樂章——《光榮頌》；詩篇，經文歌。

◆室內樂：《忠誠的牧羊人》作品十三（約1737：給五件樂器加數字低音的奏鳴曲）；小提琴奏鳴曲，大提琴奏鳴曲；三重奏鳴曲；室內協奏曲。

◆世俗聲樂：約四十部獨唱清唱劇。

也是如此。他一直是一個難以相處的人，虛榮而又貪婪——但是他在音樂歷史上卻留下了深刻的烙印。

作為歌劇作曲家，韋瓦第的重要性中等。他使用了他那一時代的標準形式，在音樂上即使算不上很熱情，也有幾分活力，或許是因為他以頗像器樂曲的語法來寫聲樂的緣故。他的宗教音樂如同他的歌劇詠嘆調一樣，在最出色的狀態下具有宏大的氣勢，顯示出受到器樂協奏曲的影響。著名的一部作品是D大調《光榮頌》（*Gloria*）。

韋瓦第主要是以器樂、尤其是協奏曲作曲家而在過去和現今著稱於世。在他的五百首協奏曲中，接近半數是寫給獨奏小提琴，一百多首是為獨奏低音管、大提琴、雙簧管或長笛寫的，另外大約一百五十首是為多位獨奏者或稱之為「管弦樂協奏曲」（"orchestral concerto"，即沒有獨奏聲部）而寫的。少數幾首是沒有管弦樂團的室內樂協奏曲（chamber concerto）。音樂本身的特點在於，它十足的活力、充沛的推動力和強烈的節奏性格。很顯然是出自小提琴演奏者的作品，它從小提琴上獲得可能的且有效果的音型。他開頭的主題幾乎總是直接而容易記得住的，主題的牢記是很重要的。因為，如果要把握住樂章的形式，主題的再現需要馬上被辨認出來。韋瓦第還大量利用模進——也就是在不同的音高上重複同樣的模式。在他的一些次等的協奏曲中（對如此多產的作曲家來說，必然有一些較差的實例），模進的使用會顯得乏味且機械化，而不是像在他較好的作品中那樣產生張力。一七一二年他所出版的一套作品三《和諧的靈感》（*L'estro armonico*）當中，第六號的〈a小調小提琴協奏曲〉顯示出韋瓦第生氣蓬勃的風格之極致，並且為他對「利都奈羅」形式的掌握做了很好的說明，他通常在他的協奏曲的首尾樂章裡使用此種形式（見「聆賞要點」VI.D）。

聆賞要點VI.D

韋瓦第：《a小調小提琴協奏曲》，作品三，第六號（1712）

獨奏小提琴：弦樂（第一和第二小提琴、中提琴、大提琴、低音大提琴），數字低音

第一樂章（快板）：「利都奈羅」形式，a小調

這一樂章是以一個對「利都奈羅」主題完整的陳述開始（第1-12小節），它有兩個主要樂思，一個是建立在同音反覆上（例i），另一個是建立在琶音模式上（例ii）。第一獨奏樂段的開始如例i所示，但是小提琴很快把音樂引到另一個方向，進入了關係大調C大調。在短暫的由管弦樂演奏回到a小調的「利都奈羅」主題的剩餘部分之後，小提琴又以速度更快的音樂開始演奏；這把音樂導向一個落在屬調e上的終止式，主要中心部分的「利都奈羅」即從這個e調開始（這是一個將第1-12小節縮減了的形式）。在下一個（即第三個）獨奏段中，小提琴使用了從例i中衍生出的樂思，經過各種不同的調而帶到在主調a小調上的結束，這裡出現了一個明確的終止式。這時，最後的「利都奈羅」以例i開始；但是片刻之後，小提琴以快速的經過句插進來。樂團再開始，小提琴再次介入，這一次很短暫；然後樂團完成「利都奈羅」主題的例ii部分，結束了這一樂章。管弦樂有力的、敲擊般的節奏與在快速行進和大跳之間獨奏聲部的混合（獨奏跟隨著中間的「利都奈羅」），是巴洛克後期義大利的、尤其是韋瓦第的協奏曲的典型特色；很多模進和最後的「利都奈羅」中的一些穿插，也是屬於韋瓦

第的風格。

　　第二樂章（最緩板），d 小調：獨奏小提琴風格自由、華麗，由小提琴組和中提琴伴奏

　　第三樂章（急板），a 小調：「利都奈羅」形式

例 i

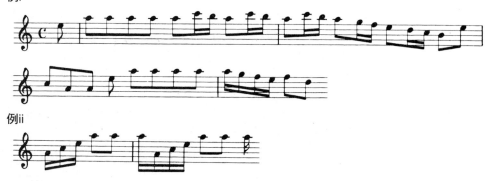

例 ii

　　韋瓦第寫了許多「標題的」協奏曲，即在音樂中敘說一個故事的作品，或至少在音樂本身之外具有某種意義。例如《夜》（*La notte*），給人一種黑暗與不祥的印象（這是一首低音管協奏曲），又如《金翅雀》（*Il gardellino*），是一首長笛協奏曲，具有鳥鳴的效果，又例如《海上暴風雨》（*La tempesta di mare*）；另外，在音樂中意義表達較為模糊的有《懸疑》（*Il sospetto*）。他的這類協奏曲中最著名的是《四季》（*The Four Seasons*）這一組，韋瓦第把它們收錄在一七二五年左右出版的一部作為作品八的樂曲集當中，還加上了一個富有想像力的標題《和聲與創意的試驗》（*Il cimento dell'armonia e dell'inventione*）。這些作品比其他作品更進一步，因為它們的音樂表現出與每個季節有關的特定現象——例如春天的鳥鳴、夏天的大雷雨、秋天的收割、冬季的寒顫與滑冰。然而，協奏曲形式的基礎仍保持不變，因為韋瓦第通常是在獨奏部分的音樂裡（這些作品是小提琴協奏曲）描繪他所敘說的故事中變動的事件，當使用全體奏時，或根本不做描繪只描述再現的成分，例如夏日酷熱所引起的蟄伏不動。慢板樂章的情況也是如此，韋瓦第大部分協奏曲的慢板樂章通常是簡單的旋律配上輕淡的管弦樂伴奏，不過在協奏曲的〈夏〉當中可以聽到遠處的雷聲，在〈春〉當中，獨奏者代表一個睡著的牧山羊人，中提琴代表牧山羊人的狗叫聲，而樂團中的小提琴合奏群則可能代表樹葉的沙沙聲。韋瓦第出版的協奏曲集還附有一組十四行詩，概述音樂所描繪的事件。

　　韋瓦第的天賦具有幾分才華，也有幾分執拗。他的才能並不廣泛，除了協奏曲之外，他的其他成就平平，即使在協奏曲內，他的表現視野也不算太大。然而，他為協奏曲帶來了一股新的熱情氣氛、一股新的活力，對樂器的音色與及其運用帶來了新的意識。他的創意的新鮮與清晰，使他的協奏曲具有吸引力與影響力。許多其他作曲家模仿他的協奏曲，學習他的協奏曲，其中最偉大的一位就是巴哈。

D. 史卡拉第

　　D. 史卡拉第（Domenico Scarlatti，A. 史卡拉第的兒子）是另一位其影響甚至其重要性，僅限於單一音樂形式的作曲家。他一六八五年出生於拿坡里，與巴哈和韓德

D. 史卡拉第　　　　　　　　　　　　　　　　　　　　　　　　　　　　**作品**

一六八五生於拿坡里；一七五七年卒於馬德里

◆鍵盤音樂：約五五〇首大鍵琴奏鳴曲。

◆宗教合唱音樂：《聖母悼歌》；神劇，清唱劇，彌撒樂章。

◆器樂：交響曲，奏鳴曲。

◆歌劇

◆世俗聲樂

爾同年，在威尼斯和羅馬度過一段時間後，一七一九年去了葡萄牙，任職於里斯本的皇家小教堂直到一七二八年。最後，當葡萄牙的公主嫁給西班牙的王儲時，他離開葡萄牙前往馬德里，並留在那裡直到一七五七年去世為止。

　　在義大利的時候，他在嚴厲的父親密切注意下，以標準的聲樂形式作曲，這時他所作的樂曲，用現在眼光來看幾乎沒有在音樂寶庫中占有一席之地的價值。我們不知道他在里斯本寫了些什麼樣的作品，因為當地圖書館裡的所有樂譜，事實上都在一七五五年的地震中損毀。在馬德里，他似乎曾集中精力為大鍵琴寫奏鳴曲，大約寫了五百五十首，每一首都是二段體的單樂章作品。

　　這些奏鳴曲與當時任何其他作曲家所寫的音樂不同。史卡拉第的這些奏鳴曲需要演奏者具有非凡的才華：音樂分布跨越全部鍵盤，往往非常快速地進行，伴隨著華麗的琶音音型。其他的設計，如雙手交叉彈奏、快速反覆的音符、快速的音階經過句等，豐富並增添了令人眼花繚亂的效果。史卡拉第顯然受到西班牙音樂聲響的影響：有時聽到類似吉他的撥奏聲，而且西班牙的舞曲節奏也悄悄地溜進他的某些奏鳴曲當中。另一個可能與吉他音樂相關的特點，是一個簡短樂句的多次重複，製造了一種幾近喋喋不休的效果，好像一隻貓在採取最後的行動之前，用各種方式戲弄一隻被它撕咬的老鼠。史卡拉第喜愛在大、小調之間變換，這也是西班牙音樂的另一個特點。他對大鍵琴上不協和音的愛好、對大鍵琴上含有不協和音的完全和弦（full chord）所發出刺耳聲的愛好，賦予他的音樂一種特殊色彩，有時是透過使用「壓碎的音符」或稱短倚音（acciaccatura），亦即同時與和弦碰撞但馬上放開這一鍵，以增加刺激性而獲得這樣的色彩。

　　關於史卡拉第的很多情況一直是個謎。他所有最好的音樂是否真是在他最後的二十年間寫出來的？果真如此的話，那麼為何他如此大器晚成？他的奏鳴曲原本是用來個別演奏，還是像保存下來的手稿中編排方式所暗示的那樣，是成對演奏？在那時有些樂曲是否並非為大鍵琴所寫，而是為新問世的鋼琴所寫的（他的公主雇主擁有好幾部鋼琴）？有許多令人玩味的問題。但最讓人好奇的，就是這一位脫離歐洲音樂生活主流，在西班牙或葡萄牙創造完全屬於他自己的形式與風格的作曲家他的生活。

巴洛克後期的德國

　　在巴洛克後期的德國，產生了所有音樂天才中最偉大的兩位。他們的事業可以想

像是南轅北轍：一位是本土的管風琴家，另一位是國際性的歌劇作曲家。不過在討論他們之前，我們應該稍微留意一下在他們那個時代被視為與他們並駕齊驅，或比他們略勝一籌的一個人物。

泰勒曼

　　泰勒曼（Georg Philipp Telemann）生於一六八一年，是在他這個年齡的作曲家當中最多產的一位，而且顯然致力於馬不停蹄的事業活動。他十二歲時開始寫他的第一部歌劇，並在十來歲的時候，就為學校的宗教話劇創作音樂。當他在萊比錫進入大學攻讀法律時，他放棄了音樂，但在音樂天分被發掘之後，他受委託每兩週為該市的主要教堂寫一部清唱劇。廿一歲時，他成為當地音樂學會會長兼歌劇院院長。三年後，他在索勞（現在波蘭境內）擔任普洛尼茨公爵的音樂指揮，並於一七〇八年左右轉往埃森納赫，帶領當地的宮廷管弦樂團，同時寫清唱劇和器樂曲。一七一二年，他前往法蘭克福擔任該市的音樂指揮。最後，一七二一年他定居在德國最繁榮的城市之一——漢堡，他在那裡的工作包括了該市五個主要教堂的音樂監督管理。漢堡特別吸引人之處在於，它擁有一座廣受好評的歌劇院。

　　漢堡的職務非常適合泰勒曼的才能。他是一位運筆如流的作曲家。每週寫兩部清唱劇，再加上為特殊場合額外寫作清唱劇、每年復活節寫一首受難曲，以及各種慶典的音樂，這樣繁重的任務，對他的能力來說是如此游刃有餘，以致於他在業餘時間還能指導當地的音樂學會，並參與歌劇的活動——事實上，他從一七二二年開始擔任漢堡歌劇院的音樂指揮直到一七三八年該歌劇院關閉為止。市府當局起初反對他同時做這麼多的事情，但當他要求離職要到萊比錫接任同樣的職務時，市府當局馬上收回了他們的反對意見並為他加薪。與此同時，他還創作新的室內樂作品並忙著投入音樂出版工作，通常由他自己雕刻印刷版。一七四〇年之後，他的活動有所減少，這時他已接近六十歲，但大部分是因為他選擇了主要（也就是除了工作要求的活動之外）投入於音樂理論與音樂教育工作——他熱切希望破除學院派關於音樂研究的觀念，並使這項藝術更為平易近人。後來，在七十五歲左右，泰勒曼開始著手神劇的作曲，以往這一樣式是令他興趣缺缺的。或許他是受到他的朋友韓德爾的例子所影響，韓德爾也是在相當晚年的時候轉向神劇的創作。泰勒曼的其他成就包括了一份音樂期刊的創辦與編輯，以及為作曲家在自己的音樂上的法律與經濟方面的權利而奮鬥，這些權利在今天我們都視為理所當然，但在他那個時候尚未被完全承認。他在一七六七年去世。一直創作到生命的終點為止。

　　泰勒曼在他的時代被認為是「前進的」作曲家，是一位離開巴洛克晚期對位法精雕細琢的全盛期，而走向更注重旋律性語法的作曲家，與他整體的音樂哲學相一致，他的音樂強調輕盈、優美和悅耳，節奏直接與對稱，伴奏薄弱且不唐突。他掌握了廣泛的風格：他的協奏曲是義大利的類型，即使缺少韋瓦第那種強烈的節奏推動力；他的管弦樂組曲的序曲和舞曲是法國式的（1737-1738年間他到過巴黎，還寫了法國風格的四重奏）；他也寫了一些吸收了波蘭和摩拉維亞（現為捷克的一部分）民間音樂的樂章。然而，不管他採用哪一種風格，他自己的個人手法都表露無遺，有著愉快、均衡和能言善道的表達方式。他最知名的作品是那些收錄在他的標題為《餐桌音樂》（*Musique de Table*）的三部作品集之中的樂曲。一七三三年出版的這三部作品集，表面上是用餐時的背景音樂，但目的是作為更廣泛的應用。每一套都有一首法國風格的

序曲、一首義大利式的協奏曲以及包括一首四重奏、一首三重奏鳴曲、一首獨奏奏鳴曲的室內樂作品。四重奏在巴洛克語法中是很少見的，而泰勒曼發明了一種涉及許多樂器相互問答的寫作方式，例如一件樂器在數字低音伴奏下唱出一段旋律，然後其他兩件樂器彷彿對它作出註解。他對於器樂的風格和色彩擁有非常靈敏的掌握能力，而且能令人印象深刻地為各種不同的樂器組合寫音樂。

　　泰勒曼的聲樂作品中只有少數保存下來，不過數量仍很龐大。他為人聲的寫作可謂意到筆隨，並能夠以一種直接、動人的方式闡述歌詞，例如在他的神劇《日間》（*Die Tageszeiten*）對日出和夜晚的描繪。他寫過一齣早期的詼諧歌劇《賓比諾內》（*Pimpinone*, 1725），風格上與裴高雷西的《管家女僕》相似，但是比它早了八年。像泰勒曼這樣多產的作曲家不可能停下來對每一作品進行長時間的思考，而且相較於當時最偉大的作曲家們的作品，他的音樂在處理生活的重大題材時，可能顯得有點多禮而置身事外和流於膚淺，但它們總是優美而完善的。

J. S. 巴哈

　　在十六世紀中葉和十九世紀中葉之間，在德國有八十多位音樂家的姓氏是巴哈。他們中間大多數人的祖先可追溯到一個名叫維特·巴哈（Veit Bach）的人，他在一五四○年代左右定居於德國中部，原籍是現在捷克的中部或東部，本業是麵包師傅，但還會演奏一種類似魯特琴的樂器。七代之後，八個巴哈都成為活躍的專業音樂家，其中大多數是教堂管風琴師。最後的兩位分別於一八四五年和一八四六年去世，其中之一是J. S. 巴哈的孫子。他們生前主要居住的地方是圖林根，德國中部一個相當繁榮的鄉村地區。在信仰方面是很堅定的路德教派，由一些公爵分別統治著一些小的地區。在當地統治者的宮廷與城市的各個機構——最重要的是教堂還有城鎮吹笛人（Stadtpfeifer）的樂隊，音樂生活方興未艾。巴哈家族中最偉大的成員J. S. 巴哈（Johann Sebastian Bach）出生於一六八五年三月廿一日，父親是埃森納赫的一位城鎮音樂家（小號演奏者兼城鎮樂隊的指揮），祖父也是艾爾福特和安城附近的城鎮音樂家。

早年

　　J. S. 巴哈開始上學是在埃森納赫，但九歲時他的父母在幾個月內相繼去世，於是他去了奧德魯夫，他的哥哥在那裡當管風琴師，他在當地一所特別開明的學校就讀一直到十五歲。然後，北上到呂內堡進入一所免費讓有一副好嗓音的貧困男孩就學的寄宿學校，他可能是在那裡認識了貝姆（Georg Böhm）這位德國北部最優秀的管風琴家之一。他還去漢堡聽了該地區最傑出的老一輩管風琴家J. A. 萊因肯（J. A. Reincken）的演奏。

　　一七○二年巴哈離開呂內堡。當時，管風琴師的任命一般要經過公開競爭：巴哈在桑格豪森申請並贏得這一職位，但是當地的公爵從中阻撓並任命了一個較年長的人。不久，巴哈在威瑪找到了一個職位，在那裡的第二宮廷當侍從樂師（這是一個地位較低的職務，是附帶一些音樂職責的侍從）。幾個月之後，他獲得一個更適合他才能的職位，在安城的新教堂擔任管風琴師，這是一個次要的教堂，在該地居第三位。巴哈在安城沒待多久，而且似乎不是感到特別滿意。有一次，他在陪伴他的遠房堂妹凱瑟琳娜時，在觸怒了一個低音管吹奏者之後，捲入一場鬥毆，他為此受到懲戒並被告知他的工作表現差強人意——顯然他與唱詩班的學生相處得不好，也無法正確地指揮他們排練。此事之後不久他被允許離開，去二百五十英里之外的呂貝克聽巴克斯泰

J. S. 巴哈	生平
1685	三月廿一日生於埃森納赫。
1700	呂內堡聖米夏爾教堂唱詩班團員。
1703	安城新教堂之管風琴師。
1705-6	赴呂貝克聽巴克斯泰烏德的演奏。
1707	穆爾豪森聖布拉西烏斯教堂管風琴師，與瑪麗亞·芭芭拉·巴哈結婚。
1708	威瑪宮廷管風琴師，創作了大量的管風琴作品。
1713	威瑪宮廷樂隊長，負責每四周提供一首新的清唱劇。
1717	在科登擔任利奧波德親王的樂隊長，創作了許多器樂作品，包括《布蘭登堡協奏曲》、小提琴協奏曲、奏鳴曲與鍵盤音樂。
1720	瑪麗亞·芭芭拉·巴哈去世。
1721	與安娜·瑪格達萊娜·鄔爾肯結婚。
1723	萊比錫聖托馬斯學校合唱團長，為本市五個主要教堂每禮拜日提供清唱劇。
1727	完成《馬太受難曲》。
1729	萊比錫愛樂學會指揮。
1741	在柏林和德勒斯登；完成《郭德堡變奏曲》。
約1745	完成《賦格的藝術》。
1747	造訪柏林的腓特烈大帝的宮廷；完成《音樂的奉獻》。
1749	完成《b小調彌撒》。
1750	七月廿八日逝世於萊比錫。

烏德的演奏，他徒步完成這一行程。他在那裡多待了將近三個月，或許是為了能聽到幾場「夜間音樂表演」（見第150頁），而且很可能是為了探詢關於接替六十八歲的巴克斯泰烏德一事。一回到安城，他又遇上了麻煩，不僅因為他長時間的曠職，而且還因為他的工作表現仍令人不滿意。此時當局又責備他把一些奇怪的音符和精雕細琢引進了讚美詩，使得會眾很難接受。此外，他還因為把一名年輕女子帶進教堂而惹上了麻煩。

讓人不感到意外的是，巴哈很快又在別的地方尋找出路，一七〇七年春季，他成功地接受了卅五英里外穆爾豪森的聖布拉西烏斯教堂管風琴師資格的試用。他在夏季走馬上任，秋季便與他遠房堂姐瑪麗亞·芭芭拉·巴哈（Maria Barbara Bach）成婚。但是巴哈待在穆爾豪森的期間很短暫：他幾乎感受不到激勵，因為牧師是一個嚴謹的虔敬派信徒，他反對在教堂內使用除了最簡單的音樂之外任何其他的音樂。會眾也很保守。這裡也不是讓一位頭腦與手指充滿新穎且富有創造力想法的年輕音樂家容身之處。所以，在第二年夏天，當他接到邀請赴威瑪擔任宮廷管風琴師時，他立刻接受——而且如同他先前在安城所做的那樣，他把原來的職位移交給巴哈家族的另一位成員。他與穆爾豪森保持著關係。到了這時，巴哈已成為管風琴的權威，並被要求協助完成他所發起的聖布拉西烏斯教堂管風琴的重建工作。

威瑪與科登時期　　威瑪的宮廷政權非常特殊，是由一個地位較高的公爵和一個地位較低的公爵共同治理。巴哈先前曾受雇於那一個地位較低的公爵，如今他為地位較高的恩斯特公爵工

J. S. 巴哈 作品

◆宗教合唱音樂：《約翰受難曲》（1724）；《馬太受難曲》（1727）；《聖誕神劇》（1734）；《b小調彌撒》（1749）；D大調《聖母讚主曲》（1723）；二百餘首教會清唱劇——第八十號《我們的上帝是堅固的堡壘》（約1744），第一四〇號《沈睡者醒來》（1731）；經文歌——《為上帝唱一首新歌》（1727），《耶穌，我的喜樂》（1723？）；聖詠、聖歌、詠嘆調。

◆世俗聲樂：卅餘首清唱劇——第二一一號《咖啡清唱劇》（約1735）；第二一二號《農夫清唱劇》（1742）。

◆管弦樂：《布蘭登堡協奏曲》第一至六號（1721）；四首管弦樂組曲——C大調（約1725）、b小調（約1731）、D大調（約1731）、D大調（1725）；大鍵琴協奏曲；交響曲。

◆室內樂：六首小提琴獨奏奏鳴曲與古組曲（1720）；六首小提琴與大鍵琴奏鳴曲；六首大提琴獨奏組曲（約1720）；《音樂的奉獻》（1747）；長笛奏鳴曲，三重奏鳴曲。

◆鍵盤音樂：d小調《半音階幻想曲與賦格》（約1720）；《平均律鋼琴曲集》「四十八首」（1722、1742）；六首《英國組曲》（約1724）；六首《法國組曲》（約1724）；六首《古組曲》（1731）；《義大利協奏曲》（1735）；《法國序曲》（1735）；《郭德堡變奏曲》（1741）；《賦格的藝術》（約1745）；創意曲、組曲、舞曲、觸技曲、賦格、隨想曲。

◆管風琴音樂：六百餘首聖詠前奏曲；協奏曲、前奏曲、賦格、觸技曲、幻想曲、奏鳴曲。

作，而且更加位高權重。此外，公爵非常欣賞他的演奏，似乎還曾鼓勵他作曲。巴哈的很多管風琴作品都是在威瑪創作的，其中包括屬於前奏曲與賦格（或觸技曲與賦格）類別的大部分作品。在這些作品中，有一個相當自由且經常是輝煌的第一段，隨後是賦格，它沿襲了巴克斯泰烏德的型式以及聖詠前奏曲，有一段人們熟悉的聖詠旋律交織在音樂的織度之中。威瑪時期有一首聖詠前奏曲就是建立在《上帝是我們的堅固堡壘》上（見例VI.11a，另見第93頁及第191頁）。這首前奏曲的開頭（例VI.11b）顯示出一種典型具有原創性的處理：開始是左手奏出的聖詠旋律，稍加細緻裝飾，然後溜進到一些活潑的十六分音符，右手在以較慢的速度奏出第一線條之前，先以第二線條的加快形式作出對應，同時左手承接第二線條的加快形式。安城的神父們儘管不曾喜歡巴哈對讚美詩的精緻處理，但是，很明顯地，威瑪的公爵卻非常欣賞巴哈藝術的精妙，特別是因為巴哈替這些聖詠所譜的音樂往往忠實地反映了與它們相關的歌詞意思。

巴哈在威瑪住到一七一七年。他停留在這裡的這段期間，他們夫婦生下了六個孩子，其中兩個後來成了作曲家，也就是 W. F. 巴哈（Wilhelm Friedemann Bach，生於1710年）和 C. P. E. 巴哈（生於1714年，見第219頁）。在職業方面，巴哈積極從事教學以及管風琴與大鍵琴的建造與修理。一七一三年他曾申請在哈勒擔任管風琴師的職位並獲得正式的任命。但公爵得知此事以後，給巴哈加薪並且升他為宮廷樂團首席（Konzertmeister），任務是每四週提供一部新的清唱劇。然而，過了不久似乎出了什麼問題。從一七一六年開始沒有創作幾首清唱劇，從一七一七年開始則一首也沒寫。一七一六年底老樂隊長去世，巴哈或許曾經期望再被提升到這一高位，但是他聽說公爵正在別處找人（這個職位曾給過泰勒曼，但泰勒曼婉拒）。所以巴哈另外尋求類似

例VI.11

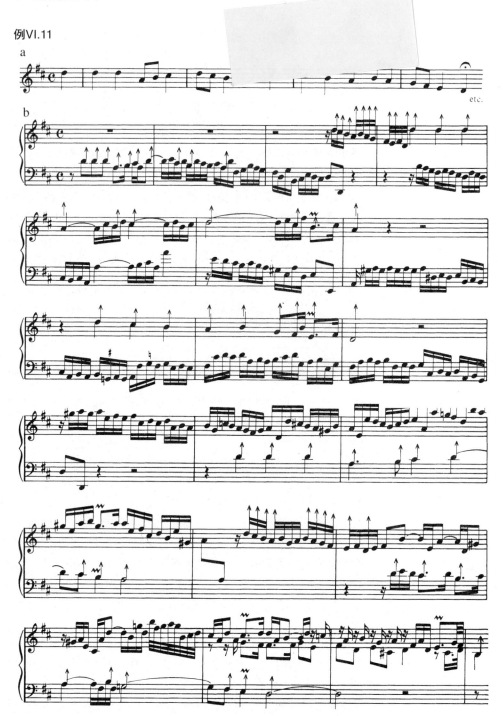

的職位，結果獲得科登的利奧波德親王任用。他向公爵提出辭呈，措詞如此強硬，結果公爵把他送進監獄裡關了四個星期，然後才將他撤職。

　　巴哈對這次的異動想必感到非常高興。在威瑪他的雇主是一位嚴格奉行紀律者，把一絲不苟的標準強加於受雇者身上。在科登，利奧波德親王比較年輕，是一位熱切的音樂愛好者，本身也是一位優秀的業餘演奏者，對巴哈而言還是一位親切的雇主和

好朋友。從信仰上來說，他是喀爾文教派的信徒，這意味著音樂在禮拜儀式中扮演著一個非常小的角色。巴哈為特殊場合寫了少數幾部清唱劇，不過他的主要職責是為他的雇主提供娛樂性質的音樂，還可能有他雇主參與其中的音樂。從巴哈的生活看來是活躍而且多采多姿的：他被請去試彈新的管風琴，他為了買一部新的大鍵琴多次去到柏林；他還是陪同利奧波德親王到波希米亞的一處高級SPA勝地做礦泉療養的一小組樂師之一（從十五位在職樂師中選出五位左右）。一七二〇年，巴哈第二次陪同親王去波希米亞療養時，家中發生不幸：他回到家裡，發現妻子瑪麗亞已去世並已下葬。她得年只有卅六歲，給這個家庭留下了四個孩子（還有兩個早在襁褓期夭折），分別為十一歲、九歲、六歲和五歲。一七二一年底，巴哈再婚：他的新婚妻子安娜‧瑪格達蕾娜（Anna Magdalena）是宮廷中的一名歌唱家（或者婚後才成為宮廷歌唱家），並且如同他的第一任妻子一樣，出身於當地的音樂世家——她的父親是附近的威森費爾斯宮廷的小號演奏者。那時她年僅二十歲，巴哈已卅六歲。婚姻看來是幸福美滿的，這可以從關於他們家庭音樂會的軼事，和他為她編輯的一些簡單而動聽的鍵盤樂曲判斷出來——而且的確是一樁瓜瓞連緜的婚姻，因為她為他生了至少十三個小孩，其中有六個長大成人，兩個以作曲家身分成名（J. C. F. 巴哈〔Johann Christoph Friedrich Bach〕，生於1732年；J. C. 巴哈，生於1735年，見第221頁）。

　　巴哈再婚的同一個月之中，他的雇主也結了婚。不巧的是，利奧波德的新婚妻子並沒有她丈夫對音樂的愛好。從這時起，巴哈發覺他在宮廷裡的地位愈來愈不重要了。在這之前，巴哈曾經考慮過離開科登：一七二〇年他曾申請過漢堡的管風琴師這一重要職位，也曾經在那個城市演奏過（巴哈對於聖詠旋律即興演奏傳統技巧的掌握，讓聖凱瑟琳教堂九十七歲的管風琴師萊因肯感到十分高興），並被委予這一職位。但他婉拒了，原因可能是因為他被要求捐助一大筆錢給教堂基金。一七二二年新的機會來了，這個機會就在不遠處的萊比錫，那是巴哈曾居住和工作過的地區附近最大的一個城市。機會就是聖托馬斯學校的合唱團長（Kantor）職位，附帶本市的音樂管理者職位。任務十分繁重，但聲望高，薪水也優厚。對合唱團長這一職位的要求是全盤負責本市四個主要教堂的音樂，其中兩個教堂（聖托馬斯教堂和聖尼古拉教堂）規定要定期演出管弦樂團和唱詩班的清唱劇。他還得監督其他的市民音樂活動，為特殊場合像是平常禮拜日的禮拜儀式，以及婚禮或喪禮譜寫音樂、挑選唱詩班、親自訓練唱詩班資深成員，並在學校裡教音樂（附加一項要求——免除拉丁文教學）。申請這個職位的還有其他傑出的作曲家，第一順位的是泰勒曼，不過他被說服繼續留在漢堡的職位（見第177頁）。第二順位被選中的是達姆城的教堂樂隊長，同時也是聖托馬斯學校以前的學生格勞普納（J. C. Graupner），但是在達姆城當局施壓並給他增加薪水時，他也撤回了申請，留在原來的職位。第三順位被選中的便是巴哈。

器樂

　　在我們跟隨巴哈去萊比錫之前，最好也看看他在科登所寫的音樂。他的大部分大鍵琴音樂和大部分室內樂與管弦樂作品，都是屬於科登時期的創作。在所有這些作品中最著名的是《布蘭登堡協奏曲》，之所以加上這樣的標題，是因為巴哈把這六首作品的手稿呈獻給布蘭登堡的侯爵。侯爵聽了巴哈的演奏並要求巴哈送給他一些樂曲。巴哈創作這些樂曲不可能有特別的意圖，它們可能屬於他以前寫給科登的演奏者的作品之列。

　　在威瑪期間，巴哈已經對當時義大利器樂的流行風格產生了興趣，也曾經把一些

器樂協奏曲，主要是韋瓦第和其他威尼斯作曲家的作品改編給大鍵琴獨奏或管風琴。他自己的協奏曲在某種程度上也仿效了那些作品；他使用韋瓦第風格的利都奈羅形式（見第171頁），不過他喜歡的織度——與德國的傳統一致——比韋瓦第的織度更飽滿而且有更多的對位。另一方面，他還沿襲了德國的傳統。韋瓦第所出版的協奏曲（巴哈只接觸過這些）是為弦樂器寫的，而巴哈卻偏愛使用管樂器。顯然他喜歡對各種樂器的組合進行實驗，正如《布蘭登堡協奏曲》的設計所示：

編號	獨奏群（主奏部）	全體奏群（協奏部）
1	小提琴、三支雙簧管、低音管，兩支法國號	弦樂群、數字低音
2	小號、直笛、雙簧管、小提琴	弦樂群、數字低音
3	三把小提琴、三把中提琴、三把大提琴	同左齊奏、數字低音
4	小提琴、兩支直笛	弦樂群、數字低音
5	小提琴、長笛、大鍵琴	弦樂群、數字低音
6	兩把中提琴、大提琴	中提琴群齊奏、兩把低音維奧爾琴、數字低音

　　所有這幾首協奏曲的設計都是不常見的。前兩首由於它們的管樂群而最為生動多彩：在第一號中，巴哈的樂思有些是這樣設計的，在法國號之間作問答，木管樂器與弦樂群協助帶動音樂前進；而在第二號中，他透過所有各種可能的組合將獨奏者配對，以取得多樣的變化。第三號以另一種方式開始，把三件樂器一組（小提琴、中提琴、大提琴）的各組處理為獨奏群，每一組在獨奏段落中演奏不同的音樂，而讓他們在全體奏段落中以齊奏方式演奏相同的音樂，從而在織度上形成強有力的全體奏與輕柔、多線條的獨奏插入段音樂之間的對比。第六號依照同一原理處理，因為沒有小提琴而獲得一種特殊的性格，以致於它的色彩顯得微暗而朦朧。第五號代表了另一種重要的偏離。通常在管弦樂或室內樂中鍵盤樂器的角色，是扮演一個填補的數字低音聲部，但是在這裡，大鍵琴是獨奏群中的一個（至少在獨奏段落中如此。在全體奏段落中它又恢復為補充數字低音聲部的和聲）。它在第一樂章的最後一次全體奏之前，甚至有一段漫長的裝飾奏（cadenza）。這部作品是最早的鍵盤樂器協奏曲之一。第四號幾乎是一首小提琴協奏曲。兩支直笛都有其獨奏聲部，但與作為第一級的小提琴的精湛技巧相比，它們屬於第二級。如同韋瓦第的協奏曲一般，在獨奏段落與全體奏段落之間有所區分。不過，織度更為飽滿，材料的運用也更為簡省和嚴格，以提供更強有力的統一性與邏輯性（見「聆賞要點」VI.E）。

77.左圖：J. S. 巴哈：一七四八年豪斯曼根據一七四六年巴哈的肖像畫所摹繪的複製品，畫中作曲家手執一冊他的六聲部卡農ＢＷＶ1076。普林斯頓大學圖書館藏。

78.右圖：教會音樂演出。指揮可能是萊比錫聖托馬斯學校的合唱團長庫瑙（Kuhnau）。《不可缺少的天使之樂》的卷首插圖和書名頁。

聆賞要點VI.E

巴哈：《布蘭登堡協奏曲》，第四號，G大調（1721）

獨奏小提琴、兩支直笛
第一小提琴、第二小提琴、中提琴、大提琴、低音大提琴、大鍵琴

第一樂章（快板）：利都奈羅形式
　　開頭的利都奈羅異乎尋常的長（83小節），而且開頭的樂思（例i）出現了三次。在第一次和第二次之間有一個建立在例ii的材料上的經過句，在第三次時有建立在例iii的材料上的經過句。它的第二次出現是屬調D大調。
第一個獨奏段是以獨奏小提琴的一個經過句開始，帶有偶爾來自直笛的例i的暗示。音樂移到D大調，但是接著例ii（小提琴）和例iii（直笛）很快地滑入關係小調e小調，以便進入隨後的利都奈羅。第二個獨奏段以兩支直笛（演奏例iii的材料）和數字低音開始，接著小提琴以非常快速的、華麗的音階寫作加入。音樂經過a小調進入C大調，在此有一個短小的利都奈羅。
　　在第三個獨奏段中，小提琴始終演奏著十六分音符，有時與樂團進行問答，有時與例i中直笛的一些暗示進行問答。隨後的短小利都奈羅是建立在例ii開頭的材料第一次出現時的形式上的。

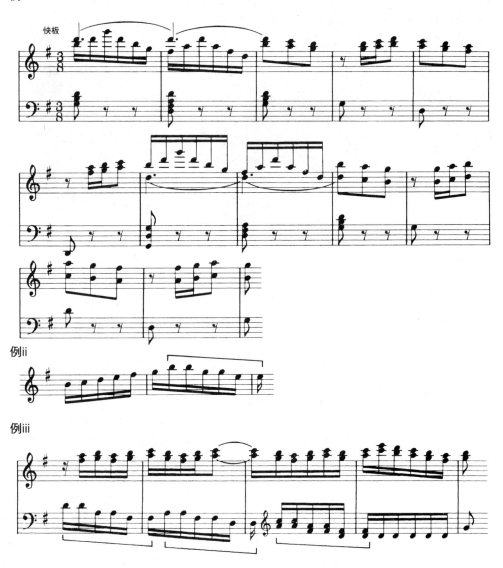

第四個獨奏段以直笛的問答開始，不久樂團中的小提琴（以例iii的材料）加入，伴隨著小提琴上一連串不變的十六分音符。樂團進入並在 b 小調上為這段音樂劃上句點。

不過對 b 小調的強調馬上就被反駁了，因為音樂甚至愈來愈強調地轉向了 G 大調：一段對於開頭的利都奈羅完整地、最後的陳述結束了這一樂章。

　　這個樂章的一項特點是缺少韋瓦第的協奏曲樂章（如「聆賞要點」**VI.D**所示）那種鮮明的段落劃分。各獨奏段的音樂往往逐步建立成為全體奏。另一項特點是精密安排的主題細部：實際上所有的音型都是從例i、ii、iii的模式中衍生出來的。

例i

例ii

例iii

　　第二樂章（行板）：自由形式，建立在回聲的原則上（見例iv），獨奏群（小提琴，直笛）對整個樂團奏出的樂句作出回應的樂句，首先是兩小節的樂句，然後是一小節的樂句，之後僅是一個較長樂句的最後小節。幾個界標：第18小節，在 e 小調上的終止式；第

28小節，在 a 小調上的終止式，隨後是行進速度較快的數個直笛獨奏樂句；第38小節，半音階經過句為開始，終止式在第45小節的 b 小調上；第55小節，低音樂器占有突出地位，承接著主旋律；第61小節，獨奏者的樂段；第70-71小節，最後的終止式，終止式在屬調 e 小調上，直接的導入……

例iv

例v

第三樂章（急板）：利都奈羅─賦格

雖然就像第一樂章和這段時期的其它大部分協奏曲一樣，基本上是利都奈羅形式，但這一樂章也具有賦格性質。各個利都奈羅樂段與一首賦格當中所奏出的主題的、也就是帶有插入句的獨奏樂段大體上一致。第1-41小節組成了開頭的利都奈羅：賦格主題（例v）依次在中提琴、第二小提琴、第一小提琴及獨奏小提琴、低音樂器及兩支直笛上出現，直笛還作了一次額外的陳述為這一樂段劃下句點。

在第一次獨奏（第41-66小節）中，獨奏小提琴奏出連續的八分音符，同時直笛在主題的基礎上作問答。音樂為了下一個利都奈羅而轉入了屬調 D，其中從低音處聽到了主題，然後又在第一小提琴上聽到。它轉了調，結束在 e 上。獨奏小提琴再次以愈來愈明亮的經過句（有時，例v可以從樂團裡小提琴的伴奏背景上聽到）開始了隨後的樂段（第87-126小節）：有琶音、接著是音階的經過句，然後是跨弦的快速運弓。當獨奏小提琴即將到達主題、樂團裡的小提琴加入其中之際，第三個利都奈羅開始了──這個主題在直笛和低音樂器上連續快速出現。這個利都奈羅開始於 e，在 b 結束；接著（第152小節）開始了下一個插入段落，主要是給數字低音伴奏下的兩支直笛，帶領音樂經過 G 大調到達 C 大調，這裡有一個簡短的利都奈羅，其中的主題三次進入。給三位獨奏者的數個小節把音樂帶向另一個短小的利都奈羅，這次回到了 G 大調。獨奏者們重新開始演奏，但是很快地（第207小節）低音樂器以例v的形式斷然進入──這時出現了揭示本樂章臨近結束的強調語氣。先是一個戲劇性的、華麗的經過句，接著是主題最後的兩次進入（低音樂器在先、直笛在後），於是本樂章結束。

巴哈在科登期間所創作的另一組作品中，使用了與《布蘭登堡協奏曲》第四號終樂章的賦格式利都奈羅類型類似的設計。這一組作品是通常稱之為《管弦樂組曲》（orchestral suite）的四首作品（這裡「管弦樂」一詞可能讓人誤解。正如我們從科登的宮廷音樂機構的規模上所看到的那樣，巴哈所使用的和他所期望的合奏群是小型的——一個聲部一般只有一名弦樂演奏者，或最多二至三名，所以《布蘭登堡協奏曲》需要的演奏者不超過十三人）。這些組曲採用法國風格，其序曲具有法國人在他們戲劇音樂中偏愛的那種突兀的、引人注意的且跳動的節奏。隨後的賦格樂章帶有利都奈羅的特點，之後是一系列的舞曲（小步舞曲、嘉禾舞曲、布雷舞曲等等）。這些作品屬於巴哈最歡欣、最動聽的作品，其中一首有寫給長笛的獨奏聲部，兩首由於使用了三支小號和一對鼓而稍具典禮音樂的壯麗。

雖然巴哈的賦格寫法最為變化多端，不過我們或許可以轉向他在科登時期另一部重要作品。一七二二年左右，他開始為大鍵琴或古鋼琴創作一系列的前奏曲與賦格，用了所有的大、小調共廿四個調，每首用一個調。他稱之為《平均律鋼琴曲集》（The Well-Tempered Keyboard），部分原因是為了說明一件樂器事實上可以透過調律在每一個調上演奏。（由於許多物理上和數學上的因素，不可能把一件樂器透過調律讓所有主要音程都發出平滑、甜潤的聲音。巴哈之前的一個世紀所偏愛的律制，只在很少數幾個調上發出效果極佳的聲音，其餘的聽起來都讓人很不舒服。在巴哈的時代，各種新的折衷形式正在發明中，以適應使用更多調的需要。現今我們使用「平均律」〔equal temperament〕，在「平均律」中沒有一個音程是完全的，但是每一個音程都是按照我們創作音樂種類的要求平均折衷的。）

這廿四首前奏曲與賦格，到了一七四二年終於成為所有音樂家稱為「四十八首」的作品，因為巴哈後來又寫了第二冊。這些前奏曲的樂章包羅萬象——有些是輝煌的、炫耀技巧的樂曲，另外一些則是抒情的、如詠嘆調般的樂曲，還有一些是對位的或者包含了鍵盤樂器音型模式的結果。這些賦格被認為是體現了匯集賦格技巧有史以來最為豐富的陣容，在這些作品中巴哈再次說明了賦格——儘管它所涉及的全部規則——並不是一種機械化的應用過程，而是對於由材料本質所規定的處理方式加以靈活的藝術創造。有些在形式與發展上高度複雜。第一冊的第二號c小調是一個直接且有邏輯的賦格寫作運用的例證（見「聆賞要點」VI.F）。

聆賞要點VI.F

巴哈：《四十八首前奏曲與賦格，第一冊》（1722），〈c小調前奏曲與賦格〉

這一「前奏曲與賦格」是巴赫的大、小二十四調前奏曲與賦格曲集的一首作品，它屬於托卡塔體裁，是一首為展示演奏者的才能和他的樂器的效能而設計的樂曲，它在音樂上常常是快速的表現高超技藝的風格。在這一作品中，巴赫採用了一個音調結構（例i）並在樂曲的大部分中緊密地保持著它，在不斷變化的和聲內部也使用這一結構（開頭七小節和聲設計見例ii），在樂曲末尾，這一結構退出（沒有完全消失），然後幾小節明亮、生動的音樂結束了這一樂章。賦格有三個聲部——即有三條界線分明的對位線（為方便起見，我們可以稱之為「女高音」、「女中音」、「男低音」，雖然它們與人聲音區並不一致）。這三條

線按A（代表女中音），S（代表女高音），B（代表男低音）順序進入；在這一特定的賦格中，任何一個聲部被賦予主題時，其餘兩個聲部（一旦它們進入後）便被賦予與主題恰恰相反的材料。例如當「男低音」（B）以主題（S）進入時，「女高音」（S）聲部是對題1（C1），「女中音」（A）聲部是對題二（C2）。下表顯示了主題每次再現時，材料是如何在各聲部之間分配的。主題有兩小節長，表中未說明的小節是一些插段，所有插段都是緊密地從主題的或第一個對題的材料中衍生出來的，有時在一個聲部中帶有一些快速的逐級進行的經過句（B，第9-11小節；S，第13-14小節；B，第22-26小節）。這首「前奏曲與賦格」是出自巴哈以全部大、小調所寫的第一冊前奏曲與賦格曲集。它的前奏曲屬於「觸技曲」體裁，這是一種為展示演奏者的能力及其樂器的性能而設計的樂曲，它在音樂上往往是快速的、在風格上表現精湛技藝的。巴哈在此採取了一種音符模式（例i）並在樂曲進行的大部分時間緊密地保持著它，在不斷變化的和聲之內也使用這一模式（開頭七小節的和聲設計見例ii）。在樂曲末尾，這一模式退出（沒有完全消失），然後幾小節明亮、戲劇性的音樂結束了這一樂曲。賦格有三個「聲部」——意即有三條界線分明的對位線條（為方便起見，我們或可稱之為「女高音」、「女中音」、「男低音」，雖然它們與人聲的音域並不一致）。這三條對位線按A（代表女中音），S（代表女高音），B（代表男低音）的順序進入；在這首特定的賦格中，當任何一個聲部被賦予主題時（例iii），其餘兩個聲部（一旦它們進入後）即被賦予與主題恰恰相反的材料。例如，當「男低音」（B）帶著主題（S）進入時，「女高音」（S）聲部是對題一（C1），「女中音」（A）聲部是對題二（C2）。下表顯示出主題每次再現時，材料是如何在各聲部之間分配的。主題有兩小節之長：表中未說明的小節則是一些插入段落，所有插入段落都是緊密地從主題的材料或第一個對題的材料中衍生出來的，有時在某個聲部中帶有快速級進的音階經過句（B，第9-11小節；S，第13-14小節；B，第22-26小節）。

m（小節）	1	3	7	11	15	20	26	29
S（女高）	-	S	C1	S	C1	S	C2	S
A（女中）	S	C1	C2	C2	S	C1	C1	—
B（男低）	—	—	S	C1	C2	C2	S	—
Key（調）	c	g	c	E♭	g	c	c	c

S—主題，C—對題

例i

例ii

例iii

　　巴哈在科登期間還寫了其他種類的鍵盤音樂。有幾本為他長子和他新婚妻子所寫的一些簡單樂曲的冊子，有他稱作「創意曲」（invention）和「三聲部創意曲」（sinfonia）的作品（作曲和演奏方面的練習。兩手之間材料的互換，以幫助演奏者獲得手部動作的獨立），還有兩冊精緻的舞曲組曲集，稱為《英國組曲》（English Suites，除了舞曲以外還有長的、協奏曲式的前奏曲）和《法國組曲》（French Suites）。每一組曲都有四首基本的舞曲（阿勒曼、庫朗、薩拉邦德、吉格），在最後兩首舞曲之間，還加上另外一首舞曲。

　　在我們從科登時期通過之前，應該提及巴哈在那裡寫的室內樂，尤其是那些他曾在其中做了新嘗試的作品。他對大鍵琴的角色所發生的興趣——這一點我們在《布蘭登堡協奏曲》第五號時已經注意到——擴展到大鍵琴在室內樂組合的應用。傳統上，大鍵琴一直只用於補充數字低音的和聲，但是巴哈在科登期間所寫的六首小提琴奏鳴曲中，他分配給大鍵琴強制性的、完全寫出的右手部分，有時作為伴奏，不過通常是演奏織度中不可缺少的音樂。於是他把小提琴奏鳴曲從兩個聲部帶有支持性和聲的作曲媒介，變成了三個聲部或自由多聲部的作曲媒介。這典型地代表了他對於豐富音樂織度的興趣。其他值得一提的具有原創性的貢獻，來自小提琴獨奏和大提琴獨奏的奏鳴曲或組曲——他為這兩種樂器各寫了六首這類的作品，沒有伴奏聲部，但是把音符的分布處理成一種暗示和聲的方式。這也許看起來與織度內容的豐富相違背，然而自相矛盾的是情況並非如此，因為它使聽眾心中聽到了很多只碰觸一下，或甚至只暗示一下的音符，所以對於音樂絕對不會有織度稀疏或單薄的印象。

萊比錫　　巴哈於一七二三年五月移居萊比錫。巴哈對這次舉家遷移一定感到非常高興。在這個繁榮的商業城市，他的雇主不是行事任性的私人贊助者，而是市政和宗教當局。而且他的孩子們可以在聖托馬斯學校上學，確實得到健全的教育。還有，他在這裡的全部音樂職責比他以前的職務具有更大的挑戰性。

　　他有條不紊地開始著手進行。他必須為每個禮拜日的演出提供清唱劇，而且似乎早就決定要建立一套新曲目。從一七二三年六月開始，巴哈在第一年就創作了一系列完整的清唱劇（約六十首，也包括為宗教節日寫的清唱劇）。第二年，他寫了另一系列完整的清唱劇。接著他著手寫第三套，用了兩年時間才完成。隨之而來的是在一七二八至二九年的第四套——但是，由於一七二七年後創作的清唱劇只有少數保存下來，所以這一點有待確定。有證據顯示，他在一七三〇年代和一七四〇年代期間寫了第五套。

　　那時，巴哈令人驚訝地積極進取。在他來到萊比錫後不久，便向大學申請恢復他的職務中所擁有的一項傳統權利——指揮那裡某些禮拜儀式的音樂。隨之發生了一場爭議，並達成妥協。這只是巴哈捲進的無數次爭論中的一次。他對於他的權利或特權遭到任何侵犯一貫十分留意——例如，在一七二八年當一位教會官員聲稱有權選擇某些禮拜儀式的音樂時，巴哈便抗議說，這選擇權應該在他手上（儘管徒勞無功）。後來，他經常因為自己忽視教學或未經允許擅離職守，而與聖托馬斯學校的校長發生口角（為了呈報管風琴相關事項他還旅行很多次，並且在一些特殊節日時造訪鄰近的宮廷）。一七三〇年代上任的這位校長是一位教育改革家，他的學術理念與亟欲把最聰明的男孩用於音樂活動的巴哈發生了衝突。但是甚至在這之前，巴哈因為對分派給他的音樂資源不滿意，曾經寫過一份措詞強烈的公文，在公文裡面提出要求「一種井然有序的宗教音樂」。

　　儘管在聖托馬斯學校和其他教堂擔負著繁重的責任，巴哈還是找出時間從事其他的音樂活動。音樂是他在工作上以及在家中同樣專心致力的事情：家裡有晚間音樂聚會（他在一七三〇年曾特別說到他一家人可以提供一支聲樂和器樂合奏群），而且他在兒子的音樂教育上想必花費了大量的業餘時間。他還做了許多額外的私人教學工作，特別是在一七四〇年代。下一世代中有幾位一流的德國管風琴家和作曲家是他的學生。他寫過許多特別著眼於教學用途的作品，有包括使用全部大小調創作的第二組廿四首前奏曲與賦格，以及包括管風琴聖詠前奏曲、舞曲組曲與大鍵琴變奏曲的題名為《鍵盤練習曲》（Clavier-Übung）的四冊曲集。第二冊是一本特別有趣的曲集組成：在此巴哈將法國風格與義大利風格做一對比，把一首「法國樣式的序曲」與一首「義大利風格的協奏曲」放在一起出版。這部法國風格作品，由一首呂利使用的那種戲劇性、抽動式節奏的序曲，以及一首緊接在後的賦格與一系列獨特的法國舞曲組成；而那部義大利風格作品則在它的第一樂章和終樂章使用了協奏曲形式，帶有著如同在管弦樂協奏曲中可以辨認的「獨奏」與「全體奏」段落，不過在這裡只是織度份量的對比和主題材料的不同。巴哈的明確目的在於用這樣的方式寫下這兩種民族風格，以便讓學生釐清它們的差異。在所有這些作品中，他的音樂從來不只是模仿其他國家作曲家的音樂，它聽起來始終是他自己的、是德國的音樂。

　　巴哈的另一項附帶的重要活動是當地愛樂學會（在德國偏好用拉丁文collegium musicum）的組織。他在一七二九年接掌了該學會的管理職位，那時他密集的清唱劇創作期正接近尾聲。該學會在它的演出季當中每週舉行音樂會——冬季在咖啡館，夏季在咖啡庭園。巴哈重新上演了他科登時期的器樂曲目，並補充了一些新的大鍵琴協奏曲和其他為小型管弦樂團所寫的作品。為大鍵琴寫作協奏曲是一個新穎的想法。在一首協奏曲中將獨奏角色分配給鍵盤樂器前所未見（值得注意的是，就在此同時，遠在倫敦的韓德爾開始為管風琴寫協奏曲，見第205頁）。巴哈的大部分或許是全部的大鍵琴協奏曲，都是從原本寫給小提琴的協奏曲改編的作品：巴哈別出心裁地把一些為發揮弦樂效果而設計的樂段，改寫成在大鍵琴上效果很好的樂段，並且增加了左手部分，以豐富音樂的織度。他還寫了多重的大鍵琴協奏曲——兩首寫給兩部大鍵琴、兩首寫給三部大鍵琴和一首（根據韋瓦第的四把小提琴協奏曲改編）寫給四部大鍵琴的協奏曲。讓四部大鍵琴與四位大鍵琴演奏者加上一個管弦樂團聚集在一家咖啡館的音樂間，必定是一件困難的事，但是巴哈對飽滿織度的樂趣與不尋常的器樂效果，證明

79.萊比錫托馬斯教堂與托馬斯學校（中）。雕刻畫（約1735），作者施萊伯。

了這樣做的必要性。事實上，這四部大鍵琴（或在三重協奏曲中的三部大鍵琴）幾乎沒有以對位方式一起演奏，而音樂較常落入問答的模式，使用著巴哈十分喜愛的各種對稱手法。巴哈在這些音樂會上也演出其他作曲家的音樂——例如，他堂弟 J. L. 巴哈（Johann Ludwig Bach）的組曲和很多造訪或路過萊比錫的音樂家的作品。他負責管理愛樂學會直到一七四一年（1737-1739年有一陣子中斷），這一年那家咖啡館的老闆過世了，不久這個愛樂學會也停止活動。

萊比錫時期宗教音樂

　　巴哈在生命餘年的主要工作是在教堂，特別是為聖托馬斯教堂音樂的提供方面。他剛到這裡時演出的首批作品之一，是《約翰受難曲》（St John Passion）——也就是為關於聖約翰受難的故事配上音樂。幾年之後，在一七二七年，他才又繼此寫了《馬太受難曲》（St Matthew Passion）這一部更長的作品（演出大約需要三小時左右），也是他最偉大的成就之一。到了巴哈時代，一部標準長度的受難曲之中，包含一位敘事者（或傳福音者），若干歌手扮演基督、比拉多、彼得和其他參與者的角色，以及一個合唱團代表群眾。傳福音者以伴奏輕弱的宣敘調講述故事，其他人則各自扮演自己的角色。不過，故事常常被打斷，除了因為在適當的思考時刻，會眾要唱讚美歌（聖詠），也因為有一些關於所描述的事件上具宗教寓意的冥思詠嘆調。在這兩首受難曲中，巴哈也以大型的、沉思默禱的合唱作為整首作品的框架。

　　受難曲的形式給巴哈提供了極大的空間。大部分的宣敘調譜曲都很樸素，旋律線條遵循自然的韻律和歌詞的起伏，但是在描述別具要義或強烈深刻的事件處，巴哈會改變速度或讓旋律線條或和聲發生出乎意料的急遽變化（見例VI.12a）。在聖詠中他補充強化歌詞意義的和聲，例如常常為富有情感意義的單字或句子添加不協和音或半

例VI.12

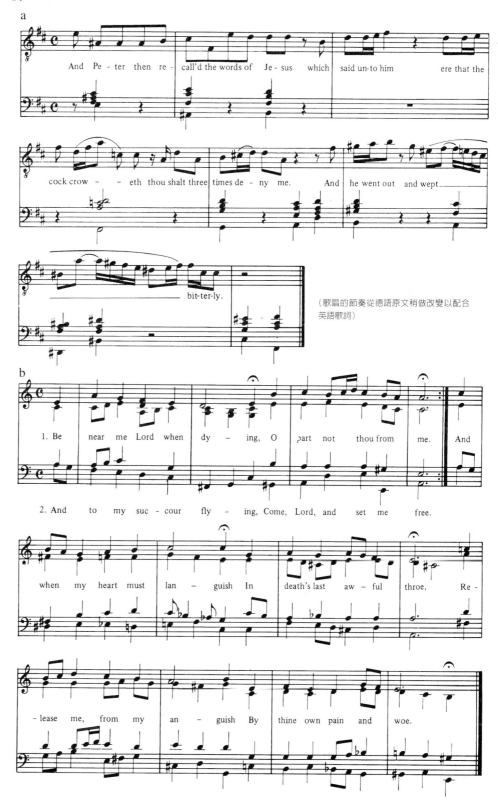

（歌唱的節奏從德語原文稍做改變以配合英語歌詞）

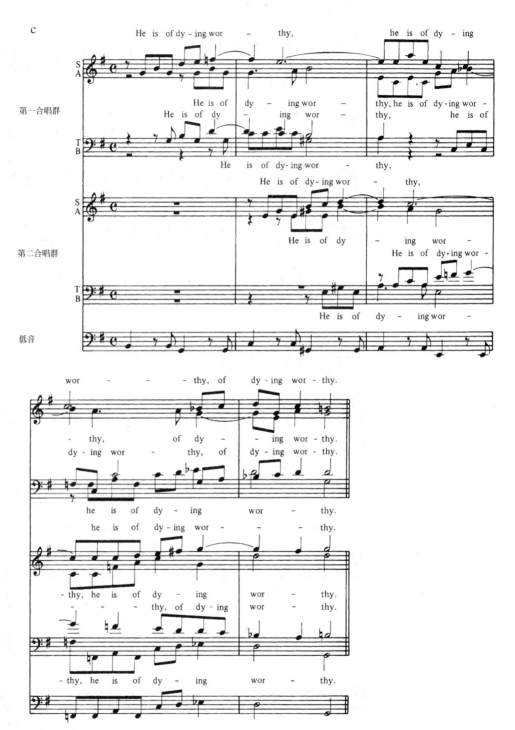

（其他樂器伴隨人聲聲部）

音變化（見例12b）。戲劇的力量特別來自於群眾角色的合唱，其中暴民的喧鬧由重疊的對位表現出來，例如在人們譴責基督是該死的時候（例12c）。而暴民情緒的醜惡，則是以合唱中要求把基督釘在十字架上的一段刺耳、奇形怪狀的旋律來傳達。不過，巴哈在《馬太受難曲》中最精妙的音樂是出現在詠嘆調，由描繪的事件所引發的強烈情緒被融化了，並在抒情的旋律線條和富有表現力的和聲中被提升到一個更高的層次。另外，在這部作品的開頭、中間和結束時的大合唱中適度緩慢的音樂、清晰而完滿的對稱，所設計出的大型利都奈羅形式，經由合唱的錯綜複雜，將整部受難曲提升到一種集體且共同體驗的層面。

巴哈為耶穌受難日的演出譜寫了三部受難曲（馬太、約翰和馬可，最後一首大部分佚失）。他在聖托馬斯教堂的基本工作是每週一首清唱劇的創作，這一點我們已經看到，或許他寫過總共三百首之多。這些清唱劇通常是為一個小型唱詩班（巴哈喜歡用十二個左右的歌手）、加上二至三名唱詩班成員的獨唱者和一支包括弦樂群、管風琴，及多達六件管樂器的管弦樂團而寫的。一般的清唱劇長度在廿到廿五分鐘之間，少數幾首為特殊場合寫的清唱劇可能長達四十五分鐘。會眾通常加入最後的聖詠合唱當中，這些聖詠總會有適合在教會年度的此一特定日子的歌詞，清唱劇即為此特定日子而設計的。按照慣例，這樣的合唱是跟在開頭的合唱和幾段詠嘆調之後。

為耶穌受難日所寫的歌詞，以及提供歌詞給作曲家的詩人對耶穌受難日的沉思，使得清唱劇以一種宗教上的存在結合成為一體。巴哈與他同時代的作曲家們，有時藉由源自與歌詞內容相關的聖詠旋律的音樂整體，來強化這個統一體。特別是在一七二四年至一七二五年的一些清唱劇中，巴哈把聖詠的旋律交織在他的音樂裡——因為這些聖詠旋律及附屬於它們的歌詞都是會眾所熟悉的，這有助於使會眾保持興趣並使他們想起宗教上的寓意。我們可以看看他最精緻的清唱劇之一《上帝是我們的堅固堡壘》（第八十號）中的這種手法，在此使用了著名的宗教改革聖詠（見第93頁），並且是為宗教改革慶典這一項路德教派教會年度的重要活動所設計的。

在此幾乎每一樂章都用上了這一聖詠（例VI.13a）。首先有一段大型合唱，與巴哈的很多合唱一樣，是以賦格方式開始（見例13b），不過賦格的主題是這一聖詠旋律

例VI.13

的變形（如例13c帶有向上箭頭的音符所示）。不僅如此，在賦格的第一個高潮處，當所有聲部都以主題進入時，這一聖詠的變形藉由一支高亢響亮的小號加上一對雙簧管再次出現，以慢速進行的音符適度的莊嚴華麗公開宣示（例13d）。然後，賦格重新開始，這時聖詠旋律的第二線條進入織度中，而且再次由小號表現。同樣的步驟繼續下去，於是整首聖詠被吸收進賦格裡，並在小號上奏出。

隨之而來的，是在雜亂的小提琴聲部和數字低音支撐下一段女高音和男低音的二重唱。當男低音唱出一段新的、自由的旋律時，女高音以這首聖詠的重新變形與之形成對位（例13e）。在一段男低音的宣敘調和一段簡短的女高音詠嘆調之後是一段合唱，當中以新的手法對這一聖詠作了處理。在開頭處對它作了暗示（例VI.13f），然後合唱團進入，並以齊唱與不同節奏的方式在飽滿的管弦樂織度襯托下唱出這一聖詠（例VI.13g）。這首清唱劇以一段男高音的宣敘調、一段女低音與男高音的二重唱——還有這一聖詠的最後一次陳述作為結束，此一陳述以四聲部和聲譜寫，會眾可以加進來一起合唱。

晚年　　在萊比錫生活的歲月中，巴哈出外旅行的次數相當多，常常去檢查管風琴，有時是去演奏。他數次到德勒斯登，在那裡享有宮廷作曲家的頭銜。一七四一年，他去那裡向他的一位贊助人呈獻一首新作品《郭德堡變奏曲》（以一位年輕的大鍵琴演奏家的名字命名，此人有可能是巴哈的一個學生，據說這位贊助人曾經僱用他）。這首樂曲是巴哈篇幅最長、技巧要求最高的一首大鍵琴作品，巴哈後來將它作為他的最後第四集《鍵盤練習曲》出版。這首樂曲以新的方式使用傳統的變奏曲形式：只使用了在開頭處所陳述的旋律的低音模式，寫成三十個變奏。這三十個變奏依序以其精湛技巧使人目眩神迷，其表現深刻扣人心弦，對位的精緻令人著迷。這一組變奏曲就像對巴哈一生在大鍵琴音樂方面，所曾使用過的音樂形式的一個總結——法國風格的序曲、賦格、創意曲、舞曲樂章等，所有這些實際上都是以頑固低音連接起來。

有理由評斷，巴哈在晚期的幾部作品裡記錄著他畢生的作曲經驗，彷彿是在準備一份一個時代的音樂遺囑。一七四一年，他的另一趟旅行是去柏林，或許是探望他正在那裡擔任宮廷大鍵琴家的兒子C. P. E. 巴哈。六年之後的這一次訪問柏林，事實證明具有特殊的重要意義。他兒子的雇主普魯士的腓特烈大帝對巴哈學識淵博的藝術造詣讚賞有加，並邀請他在鋼琴上即興演奏出以腓特烈自己所寫的主題，而做的一首賦格（腓特烈本人是一位技術嫻熟的長笛演奏者兼作曲家）。巴哈遵命照辦，並答應出版這首賦格，但是回到萊比錫之後，他決定做得更好，並貢獻給這位君主一冊建立在他所寫的主題上的曲集。巴哈稱這一曲集為《音樂的奉獻》（*Musical Offering*），其中不僅包括那首即興演奏的賦格完整記下的版本，而且還有一首為六個聲部所寫的更大型的賦格（可在管風琴上演奏），以及一系列各式各樣的卡農和一首為長笛、小提琴和數字低音所寫的三重奏鳴曲——這首奏鳴曲的某些部分，比其餘部分具有更顯著的新式風格，顯然是試圖取悅這位吹長笛的君主，尤能取悅君主的是巴哈把腓特烈自己的主題放入這冊曲集裡（例VI.14）。這個主題運用得十分巧妙，特別是在各個卡農當中。在某些卡農裡，主題本身作卡農方式處理，而在另外一些卡農裡，主題則為建立在新材料上的卡農作伴奏。在這裡，我們再次看到晚年的巴哈渴望將他的藝術奉為神聖。

在賦格創作上，巴哈也留下了不朽的豐功偉績。或許在一七四〇年代早期，他寫過一部作品，被他稱為《賦格的藝術》（*The Art of Fugue*）。這部作品中包含所有類型

例VI.14

的賦格：簡單的、倒影的、雙重的、三重的和四重的、法國風格的，還有「倒影式的」
——這最後一種的意思是指一首賦格，其中所有音樂都可以作倒影演奏（高音音符轉
為低音音符，上行樂句轉為下行樂句等等），對作曲家來說，這是技術上驚人的鉅作
（例VI.15b是一個樂句的原型和倒影形式）。巴哈提供了自己的主題給這部作品（例
VI.15a），雖然與皇帝的主題大同小異，但更有幾分靈活性，並更適應巴哈在這部作
品中使用的平穩流暢的織度。在這部嚴肅、抽象的作品中，巴哈很可能是在為不再珍
愛賦格藝術的一個世代樹立他賦格藝術的典範。

　　我們稱作《b小調彌撒》的作品也許屬於同一類別。巴哈在一七三三年寫過一首
「彌撒」（較簡短的、路德教派的彌撒），並將它獻給德勒斯登的宮廷。這首彌撒曲只
有傳統羅馬天主教彌撒曲的前兩個樂章〈垂憐經〉和〈光榮頌〉。直到一七四○年
代，巴哈才把它擴充成為一部完整的羅馬天主教彌撒，為之寫了兩個新樂章，從他的
清唱劇和類似的作品中一些樂章改編放到這一作品裡面。巴哈從未演出這部《b小調
彌撒》，也從未企圖要演出它。看來，巴哈創作這首作品又一次是在滿足他創造這類
古老而傳統的形式的一個典範的願望。在這首作品中，如同在其他後期的同類作品中
一樣，巴哈使用了大量不同的形式和技術，其中有些是屬於較早的時代。有時巴哈將
古老的素歌旋律放入織度之中，猶如中世紀和文藝復興時期的音樂所做的那樣。另
外，還有一些不具獨立管弦樂伴奏的質樸賦格樂章，這在一七四○年代已經是一種過
時已久的風格。

　　巴哈在他的時代實際上已被看作是守舊的作曲家，而且嚴格說來的確如此。巴哈
「守舊」並非因為他和音樂思想的新潮流不一致，相反地，他熟悉泰勒曼、哈塞

例VI.15

下面兩行譜表是上面兩行譜表逐個聲部的倒影（如每一次進入的前兩個音符上的虛線所示）

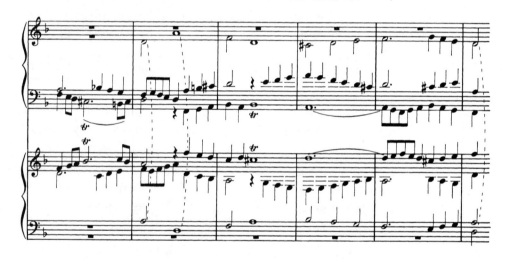

（Hasse，德勒斯登的首要歌劇作曲家）、裴高雷西，當然還有韋瓦第等人的作品。巴哈只不過是選擇了較保守的道路。他的方法讓他受到了批評——例如，在旋律和對位上寫的音樂過分錯綜複雜而不「自然」（「自然」，對於十八世紀中葉的新理論家們來說，意味著旋律悅耳和輕快的伴奏），而且要求人聲歌唱的旋律要與他能在鍵盤上演奏的旋律同樣複雜（確實有些如此）。當他經過一年健康不穩定最後雙目失明，於一七五〇年夏天逝世時，他可以回顧他曾經創作的音樂，並從中看到了巴洛克時期音樂藝術的全面總結，以無與倫比的創意和智力的高度集中，將它們合而為一。

韓德爾　　　　　　巴洛克晚期的另一位偉大作曲家韓德爾（George Frideric Handel）出生於德意志的鄰省，與J. S. 巴哈相差不到四週，兩人加入相同的宗教信仰，也有相似的社會背景。但是，巴哈一直留在德國中部，並按照符合他成長背景的傳統風格不斷作曲，而韓德爾遊歷廣泛，在遠離祖國的地方功成名就——他的音樂也反映了他世界性的生

活，和他創作所訴求更廣泛的大眾品味。

早年：德國與義大利

韓德爾一六八五年出生於哈勒的薩克森城。他的父親是一位理髮師兼外科醫生，不贊成韓德爾走音樂的路，大概希望他的兒子進入一種風險較小、更受尊敬的行業，因而教導韓德爾去學法律。在幼年時，韓德爾必須偷偷地學音樂，據說他曾秘密地把一台古鋼琴搬進閣樓裡，因為他可以在那裡練琴而不被聽到。不過，當他一家人造訪附近的魏森菲爾斯宮廷（他的父親是那裡的宮廷外科醫生）時，公爵聽到韓德爾的管風琴演奏，遂建議他父親讓他去學音樂。韓德爾的家緊靠著該城市主要的路德教堂，因而幼年的韓德爾便成了該教堂管風琴師察霍夫（Zachow）的學生。在察霍夫的指導下，韓德爾在成為作曲家兼演奏家（除了鍵盤樂器，還有小提琴）的過程進步神速。他十七歲時進了大學，同時擔任喀爾文教堂臨時管風師的職務。

韓德爾	生平
1685	二月廿三日出生於哈勒。
1694	在哈勒聖母教堂的察霍夫門下學習。
1702	哈勒大學的法學學生；任喀爾文大教堂的管風琴師。
1703	漢堡歌劇院管弦樂團小提琴手兼大鍵琴演奏者。
1705	歌劇《阿密拉》在漢堡首演。
1706-9	在義大利的佛羅倫斯、羅馬和威尼斯，與史卡拉第父子和柯瑞里來往，創作了一些神劇、歌劇和許多清唱劇。
1710	任漢諾威選候的樂隊長，首次造訪倫敦。
1711	為倫敦創作了歌劇《林納多》；旅居漢諾威。
1712	定居倫敦。
1717	創作了《水上音樂》；在倫敦附近的卡農斯宮任欽多斯伯爵（後成為公爵）的音樂總監。
1718	創作了神劇《艾西斯與葛拉媞》。
1719	以皇家音樂學會的音樂總監身分，為募集歌唱演員造訪德國。
1723	擔任皇家小教堂作曲家。
1724	完成歌劇《凱撒大帝》。
1726	入英國籍。
1727	為喬治二世的加冕寫了讚美詩，包括《撒督祭司》。
1729	在第一所皇家音樂學會倒閉後建立了第二所皇家音樂學會；赴義大利招幕歌唱演員。
1733	完成第一首管風琴協奏曲。
1735	在倫敦完成第一部四旬齋系列神劇；完成歌劇《阿爾欽納》。
1737	韓德爾的歌劇團解散（它的對手貴族歌劇團亦倒閉）；韓德爾染病。
1739	完成神劇《掃羅》和《以色列人在埃及》；創作了作品第六號《十二首大協奏曲》。
1742	完成神劇《彌賽亞》（都柏林）。
1752	神劇《耶夫塔》問世：視力衰退導致他兩年內雙目失明。
1759	四月十三日逝世於倫敦。

韓德爾	作品

◆歌劇（四十餘部）：《阿密拉》（1705），《林納多》（1717），《凱撒大帝》（1724），《羅得琳達》（1725），《奧蘭多》（1732），《阿里歐丹特》（1735），《阿爾欽納》（1735），《賽爾斯》（1738）。

◆神劇（卅餘部）：《艾西斯與葛拉媞》（1718），《阿塔里亞》（1733），《亞歷山大之饗宴》（1736），《掃羅》（1739），《以色列人在埃及》（1739），《彌賽亞》（1742），《參孫》（1743），《賽墨勒》（1744），《伯沙撒王》（1745），《馬卡布斯之猶大》（1747），《所羅門》（1749），《耶夫塔》（1752）。

◆其他宗教聲樂：十一首《欽多斯讚美詩》；四首《加冕讚美詩》；《烏特勒支感恩曲與歡呼頌》（1713）；拉丁文教會音樂──《讚美天主》（1707）。

◆世俗聲樂：一百餘首義大利文清唱劇；三重唱，二重唱，歌曲。

◆管弦樂：《水上音樂》（1717）；《六首大協奏曲》作品三（1734）；《十二首大協奏曲》作品六（1740）；《皇家煙火音樂》（1749）；管風琴協奏曲；組曲，序曲，舞曲樂章。

◆室內樂：三重奏鳴曲；寫給直笛、長笛、雙簧管及小提琴的奏鳴曲。

◆鍵盤音樂：大鍵琴組曲，舞曲樂章，夏康舞曲，艾爾曲，前奏曲，賦格。

　　一年以後，他離開哈勒，去了漢堡這個繁忙的商業中心，那裡有活躍的音樂生活也有一家歌劇院。他就在歌劇院裡找到工作，先是擔任第二小提琴手，後擔任大鍵琴師，並與後來成為知名作曲家兼理論家的馬特頌（Johann Mattheson, 1681-1764）結識。一七〇三年，他與馬特頌去呂貝克聽巴克斯泰烏德的演奏（巴哈後來也去過，見第150頁），而且顯然他們都曾考慮過申請接替巴克斯泰烏德，然而由於條件是需要娶他的女兒，因此他們都推辭了。韓德爾似乎已經與歌劇事業結下了不解之緣。他的第一部歌劇《阿密拉》（Almira）在一七〇五年初上演（那時他還未滿二十歲），幾個星期後又上演了他的第二部歌劇，但前者成功，後者失敗。

　　韓德爾後來又為漢堡寫了兩部歌劇，但是到了一七〇八年這兩部歌劇上演時，他已經離開那裡。對一位熱愛歌劇、雄心勃勃的年輕作曲家來說，可以前往取經的地方只有一個：義大利。實際上，他是受一位出身佛羅倫斯的梅迪奇家族的王子邀請到那裡的。他在一七〇六年底就是去佛羅倫斯。他在義大利度過了三年多的時間，活動於佛羅倫斯、羅馬和威尼斯三地之間，還遊歷過拿坡里。歌劇這時根據教皇教令在羅馬被禁演，然而這個城市或附近的許多大主教和王子們都是著名的贊助人，這些贊助人當中起碼有四位曾委託韓德爾為他們寫音樂或僱用過他。他在那裡創作了兩部神劇，一部是關於抽象美德的道德故事，另一部是在舞台演出場面盛大的耶穌復活的故事。他還寫過大量的清唱劇──不是跟巴哈一樣的宗教作品，大部分是長度約十分鐘的人聲獨唱與數字低音，每部作品由兩首歌曲組成（通常是有關單戀的內容），每首前面有一段宣敘調。韓德爾很快地發展出適合義大利語的一種新的旋律情調，從而獲得了他未來在歌劇院裡一舉成功所需要的經驗。這些流暢優美的作品，提供了關於韓德爾日後成為偉大的旋律作曲家最早的蛛絲馬跡。他也是在羅馬這裡，為教堂創作了一組以拉丁文所寫的羅馬天主教儀式專用的作品。他那首寫於一七〇七年、才華橫溢的

《讚美天主》（Dixit Dominus），以其寬廣的旋律、動人且歷歷如繪的合唱效果和生氣蓬勃、衝擊有力的節奏，展現出韓德爾已經是一位合唱音樂的作曲大師。

作為歌劇作曲家，他擁有兩次顯著的成功：一次是大約一七○七年底在佛羅倫斯，一次是一七○九至一七一○年冬季在威尼斯，當時他的歌劇《阿格利比娜》（Agrippina）大受歡迎，以致於總共演出達廿七次，這樣多的次數是很了不起的。

韓德爾在義大利結識了很多當時的一流作曲家，其中有柯瑞里、史卡拉第父子和韋瓦第。據說他曾與D. 史卡拉第進行過比賽，他在管風琴上遠勝過D. 史卡拉第，而在大鍵琴上兩人被判定平分秋色。韓德爾在作曲上深受這些人當中的某幾位特別是A. 史卡拉第的影響，後者溫暖、流暢的旋律風格後來成為韓德爾的榜樣。韓德爾還認識了一些有潛力的贊助人，其中有幾位英國人，他們力勸韓德爾去倫敦，不過他所接受的邀請卻是來自漢諾威的選候，他在一七一○年離開義大利時，去的正是德國北部城市漢諾威，他在那裡被任命為選候宮廷的樂隊長。

倫敦時期：早年　　韓德爾接受漢諾威職位的條件之一就是，他要馬上請一年的假去造訪倫敦。漢諾威的選候實際上是當時在位的年邁的英國女王安妮的王位繼承人，或許他這麼認為，當他回倫敦時，韓德爾最終還是要為他服務。韓德爾首先造訪英國首都倫敦，以奠定他自己在當地的地位。倫敦擁有興盛的戲劇生活，但是歌劇尚未成為它的例行部分。只有少數幾部英語歌劇曾在這裡上演過，還有些是義大利語的歌劇，結果成敗互見。英國的音樂行家們了解到，如果他們想聽到他們曾在義大利和德國某些城市中聽過的那種歌唱，就必須在倫敦有一座義大利式的歌劇院。於是他們著手建立一座。它至今仍然存在。

到一七一一年初，韓德爾完成了第一部特別為倫敦寫的義大利歌劇《林納多》（Rinaldo）。它是一個巨大成功，但也引起了一場爭論——因為，雖然觀眾喜歡其中的歌唱、音樂本身及劇場效果（這不僅包括布景轉換的靈巧機械裝置，還有為一段在森林裡的插曲放出一群真的麻雀），但是一些倫敦的知識分子對這種效果嗤之以鼻，並對這種由閹歌者在說英語的觀眾面前演唱義大利語歌劇的想法，採取鄙視抗拒的態度。

這年夏天韓德爾回到漢諾威，而且留下來待了一年多，致力於為卡洛琳公主寫二重唱和一些器樂作品，並忙著學英語。一七一二年秋，他獲准請「合理的一段時間」的假之後，又回到倫敦。事實上，此後他留在倫敦度過了他的餘生。起先他住在知名的藝術贊助人勳爵博靈頓的府邸中，在這裡結識了許多位倫敦第一流的文學家。當他住在這裡時，又寫了四部歌劇。他開始在英國的宮廷建立自己的一席之地，為在聖保羅大教堂慶祝「烏特勒支和平條約」所演出的《感恩曲與歡呼頌》（Te Deum and Jubilate），以及慶祝女王安妮生日的頌歌而創作。這是在一七一三年發生的，當時女王獎賞他一大筆薪俸。然而，隔年女王去世，漢諾威選候——韓德爾的僱主——回到倫敦成為新國王喬治一世。有些故事說到從漢諾威離開太久而感到尷尬的韓德爾，是如何透過在一次水上宴會為喬治一世安排一首小夜曲來求得喬治一世恢復對他的寵愛。這個故事不大可能，因為就在喬治到達英國的頭幾天裡，就已經聽過韓德爾的音樂，並給他增加一倍的薪俸。韓德爾或許從來不曾真正失去過皇室的寵愛。不過，為某一次水上宴會寫的音樂——據知是一七一七年舉行的那一次——留存下來，並且是他最受歡迎的作品之一。這部《水上音樂》（Water Music）共有三段：一段是F大調，

使用了法國號伴隨了弦樂群及雙簧管；一段是D大調，使用了小號；另一段是G大調，使用了長笛，基本上更類似室內樂風格。人們不妨推測，皇家大型遊艇駛向上游時對應F大調的音樂，國王宴飲時對應G大調的樂曲，而國王順水而下回到威斯敏斯特時對應D大調嘹亮的小號聲。這首樂曲借用了在法國特別偏愛的盛大的典禮音樂風格，主要由舞曲組成。其中的一個例外是類似禮號音型的樂章，設計用來炫耀法國號，並賣弄其如何能夠讓聲響傳遍水面的方式。

大約一七一七年左右，韓德爾擔任了喀那芬伯爵（後來的欽多斯公爵）在倫敦近郊鄉間住宅的常駐作曲家。喀那芬是一位新近發跡的貴族，擁有一個小型的音樂機構。韓德爾在這一稱作加農斯宮的鄉間住宅一直待到一七二○年左右，在那裡創作了宗教音樂和戲劇音樂。主要的宗教音樂作品是十一首《欽多斯讚美詩》（*Chandos anthems*），它們是非常具有普賽爾傳統的樂曲，但也帶有那種富於表情和色彩多樣的義大利旋律風格：這些作品反映了當時英國國教的自信和世俗的態度。不過，那兩部戲劇音樂作品被證明更具有重要性。其中之一是為聖經中以斯帖的故事譜寫的音樂，事實上它是韓德爾的第一部英語神劇。另一部為《艾西斯與葛拉媞》（*Acis and Galatea*），這是以神話愛情故事為基礎的一部迷你歌劇，劇中牧羊人艾西斯與美麗的女神葛拉媞相愛，巨人波里費莫斯因為嫉妒而殺死了艾西斯。可能是為少數幾名歌唱演員和一組小型管弦樂團而創作、為在林間、湖畔具有花園的鄉間宅第的露台上演出的緣故，這一迷你歌劇擁有它獨自的優雅和新鮮感。雖然使用了矯揉造作的田園劇成規，但表達的情感卻真實有力。前半部分主要是艾西斯和葛拉媞兩人的情歌，表現出韓德爾流暢而富有感官之美的旋律風格，並帶有一些自然想像的愉悅感。艾西斯的〈愛情在她的眼中流轉〉（Love in her eyes sits playing，見「聆賞要點」VI.G）一段典型地表現了他溫柔多情的樣子。後半部分轉入了悲劇，但不失幽默：長相醜怪的波里費莫斯在一支短小的高音直笛伴奏下，對葛拉媞的美貌唱出他著名的小夜曲〈啊，比櫻桃還紅潤〉（O ruddier than the cherry）。全劇高潮在葛拉媞俯在艾西斯屍體上唱最後一曲時來臨。這時，在莊嚴的音樂聲中，葛拉媞運用她的神力把艾西斯變成了一道清泉，如此一來艾西斯將會永生；直笛和低音聲部小提琴的輕柔、跳動的伴奏，同時傳達了葛拉媞情感的溫柔，以及由艾西斯變成的「清澈河水」的流動。

聆賞要點VI.G

韓德爾：《艾西斯與葛拉媞》（1718），〈愛情在她眼中流轉〉

戲劇背景：假面劇《艾西斯與葛拉媞》第一幕內容是牧羊人艾西斯與林中仙女葛拉媞充滿田園詩意的愛情；第二幕是巨人波里費莫斯的闖入並殺死了艾西斯。〈愛情在她眼中流轉〉是艾西斯在第一幕中唱的一首歌曲。

原文	譯文
Love in her eyes sits playing,	愛情在她眼中流轉，
And sheds delicious death;	放射出愉悅的死亡；
Love on her lips is straying,	愛情在她雙唇上遊蕩，

And warbling in her breath! 　　　　　從她的氣息中潺潺流出！
　Love on her breast sits panting, 　　　　愛情在她的胸上喘息，
　And swells with soft desire; 　　　　　　升起柔和的欲望；
　No grace, no charm is wanting, 　　　　　無損的優美，不減的魅力，
　To set the heart on fire. 　　　　　　　　讓胸中燃起烈火。
Love in her eyes...etc. 　　　　　　　　　愛情在她眼中……（同上）。

　　　　　　　　　　　　　　　　　　（歌詞作者可能是蓋伊或教皇亞歷山大）

　　　　音樂：這首歌曲（降 E 大調，甚緩板）在雙簧管、弦樂群和數字低音伴奏下由男高音演唱。樂曲採反始形式：意即，第一部分——在此是最初的四行歌詞——在第二部分之後完整反覆一遍。開頭有一個簡短的管弦樂導奏，其旋律在歌唱者進入時（第七小節）會加以重複，輕快跳躍的節奏和優美的旋律充分表現了《艾西斯與葛拉媞》所屬的愛情田園劇的傳統特點。男高音的艾西斯在屬調降 B 大調上以一個優雅的終止式（「從她的氣息中潺潺流出」），來結束他的第一個獨唱。樂團使我們回想起開頭的樂句，把音樂又帶回了降 E 大調。之後，出現了一段持續的聲樂旋律——注意雙簧管上不時出現的模仿句、在歌詞「死亡」上的停頓與在歌詞「氣息」上的花腔經過句——直到最後的終止式。在第二段裡，除了支持性的數字低音樂器之外，樂團休止；音樂以 c 小調開始、在 g 小調結束（典型的設計），使用了並擴展了第一段的材料。然後是第一段的反覆；在這裡，演唱者如果願意的話可以自由加入一些對旋律加以發揮或裝飾以加強旋律的感染力和表現力。

歌劇的冒險事業

　　　　直到這個時候，歌劇生活在倫敦仍極不穩定，而且經營不善。此時一群貴族決定把歌劇生活置於一個更穩定的基礎之上，同時成立了一個組織，為劇院的租借和演奏者、歌唱者、布景設計者，以及作曲家等的聘用籌措資金並加以規範，還透過販賣座位預售票來募集資金。這個組織叫做「皇家音樂學會」（Royal Academy of Music），因為有國王的贊助，意味著可以使用「皇家」一詞。被任命為音樂總監的韓德爾於一七一九年去歐洲的一些主要宮廷和歌劇中心審聽歌唱演員，並聘請那些他所需要的人。一七二〇年，「學會」開始運作。韓德爾的《拉達密斯托》（Radamisto）是這個學會開張以來的第二部歌劇，在「國王劇院」上演並大獲成功。

　　　　然而，「學會」的重大勝利尚待來臨。為了第二演出季，韓德爾在一七一九年聘請的一些歌唱家抵達了倫敦，其中最受矚目的是超級閹歌者賽內西諾（Senesino），他強有力的假聲男高音的嗓音，使他成為重要英雄角色的理想演唱者。另一位作曲家包農契尼（Giovanni Bononcini, 1670-1747）被徵募前來協助提供新的歌劇，他的歌劇至少與韓德爾自己的歌劇同樣成功。接著，在一七二三年一位新人女高音庫佐妮（Francesca Cuzzoni）來到了，她出色的歌聲轟動一時。一七二四和一七二五年，韓德爾創作了一些他最精緻的歌劇音樂，尤其是在《凱撒大帝》和《羅得琳達》（Rodelinda）裡。

　　　　我們不妨停下來看看這前一部關於凱撒大帝和他在埃及的活動的歌劇——可以將它作為巴洛克晚期嚴肅歌劇的一個實例。與大部分這一類歌劇作品相同的是，這部歌劇幾乎完全由詠嘆調構成，在它們之間穿插了一些宣敘調。戲劇情節在唱宣敘調時展開，而在詠嘆調時人物唱出他們的情感。大多數詠嘆調是以「反始」形式，其中在一

個簡短的中段之後反覆開頭一段（A—B—A），而且在每一首詠嘆調結束後，演唱它的角色退場——部分是因為如此一來，他可以接受喝采而不致於干擾劇情，部分是因為他的詠嘆調是這一場的音樂和戲劇上的高潮。在《凱撒大帝》中有六個主要角色：凱撒大帝本人（由假聲男高音賽內西諾演唱），埃及王后克麗奧佩脫拉（女高音，庫佐妮），克麗奧佩脫拉的兄弟，也是與她爭奪埃及王位的對手托勒密（另一假聲男高音），凱撒以前的羅馬敵人龐培的遺孀科奈莉亞（女中音），還有她的兒子塞克斯圖斯（男聲女高音），以及埃及將軍阿基拉斯（男低音——低音聲部通常留給軍人）。劇情十分複雜：簡短地說，它講述克麗奧佩脫拉與托勒密爭奪埃及王位，和他們尋求凱撒的幫助——托勒密透過背信棄義地謀殺凱撒在羅馬的敵人龐培（然後追求龐培的妻子），克麗奧佩脫拉則企圖以她的美色來引誘凱撒。

　　音樂設計得非常縝密，以便劇中角色保有他們相對的地位，下表列出了分配給每個角色的份量。音樂還傳達出它所描寫的人物的特質。最簡單的是阿基拉斯這一個坦率的軍人，無論作為軍人還是作為示愛者（他也受科奈莉亞所吸引），都從他的舉止當中直接表現出來。托勒密的殘酷、報復心重、肆無忌憚的性格巧妙地傳達出來，沒有一處比得上在他的最後一首詠嘆調之前的管弦樂前奏曲中更為生動的了，其中怪異的旋律（例VI.16a）似乎象徵著他的陰險狡詐。科奈莉亞代表了古羅馬妻子的美德，忠於她記憶中的丈夫，塞克斯圖斯則代表了忠誠兒子的美德，他一心想復仇。最為複雜的角色是凱撒和克麗奧佩脫拉本身。

　　凱撒以一首到達埃及的勝利之歌開始，接著是對托勒密的殘暴及其設想殺一個羅馬人可以獲得凱撒寵愛感到怒氣爆發（例VI.16b：這種用男性的肺部和胸腔在高音上唱出的音樂，能夠具有極大的力量。當時的人形容賽內西諾是「吼出」他的音樂）。凱撒的羅馬人高貴品格，在他站在裝著龐培的骨灰罈旁邊向這位他以前的敵人致敬的一幕灰暗場景中傳達出來。這位謹慎、足智多謀的軍人還在另一首詠嘆調中歷歷如繪：與托勒密相遇時，他把自己比作變得默不出聲把自己隱藏起來的獵人——法國號作為狩獵的樂器，在樂團中把這一點表露無遺，而且代表著過去作曲家用來增加變化和色彩，而使用的那種意象之另一個典型例證。凱撒後來的詠嘆調進一步擴展了人物性格——當他發現自己被背叛並陷入圈套時，有一首激昂的、勇武的歌曲；在他以為失去摯愛的悲痛中，有一首祈求安慰的歌曲；還有最後的勝利之歌（因為在十八世紀的嚴肅歌劇中都有好的結局，凱撒與克麗奧佩脫拉還是在一起了：歷史上當然不是這樣）。

劇中人物	詠嘆調	短曲	二重唱
凱撒	8	2	1
克麗奧佩脫拉	8	1	1
賽克斯圖斯	5	—	1
科奈莉亞	3	2	1
托勒密	3	1	—
阿基拉斯	3	—	—

　　韓德爾在音樂中對克麗奧佩脫拉性格的刻劃也毫不遜色。她以一組興高采烈的、

80.韓德爾大理石雕像，一七三八年，魯比利亞克受託為佛賀茶花園所作。倫敦維多利亞和艾伯特博物館藏。

賣弄風情的詠嘆調開始，表現出她是一位野心勃勃的年輕女性（例VI.16c是其中第三首的開頭）。她假扮一個女僕試圖引誘凱撒，由此開啟了第二幕，這裡顯示出她個性中放蕩的一面，韓德爾加強了這一點，透過特別華麗的伴奏，用一架豎琴、一支短雙頸魯特琴（一種大型魯特琴）和一把維奧爾琴，以增加由弦樂群、雙簧管群和低音管組成的管弦樂團的密度和色彩。這時，隨著愛情的開始，她在情緒方面變成更為強烈的角色。當她認為凱撒已經被殺時，她深切動人地哀悼著凱撒（例VI.16d）。後來，在被她的兄弟囚禁時，她以真切悲痛的措辭哭訴她的命運，韓德爾在此也以一種不尋常的方式使用了反始詠嘆調，使中段成為一陣怒氣的爆發和決絕的表白。她的最後一首詠嘆調，演唱於被凱撒解救並與他約定終身的時候，使人想起她前面幾首詠嘆調的風格，然而卻帶有一種傳達出她增長了才幹的新氣息。

　　韓德爾所有的歌劇，並非都與《凱撒大帝》在音樂上同樣豐富多彩或在戲劇上同

例VI.16

歌詞大意：
b 你這邪惡的人，告訴你，你這殘暴的人，趕快從我跟前走開。
c 你是我的星星，寶貴的希望。

d 只要我一息尚存，我將為我如此殘酷的、多舛的命運而痛哭。

樣令人信服。皇家學會不斷上演韓德爾的歌劇，但它也一直在賠錢，它在一七二八年倒閉。這個學會過去曾有一些判斷錯誤，例如對另一位女高音波多妮（Faustina Bordoni）的聘用，導致了內鬨的形成，並最後造成兩位女士在舞台上不體面的肢體衝突。同時，韓德爾也一直活躍在其他領域裡：一七二三年他被任命為皇家小教堂的作曲家，為喬治二世在一七二七年於西敏寺的加冕典禮寫了四首讚美詩（其中一首是《撒督祭司》〔Zadok the Priest〕，從此以後，英國每逢加冕典禮都演奏此曲）。韓德爾在那一年入了英國籍。

不過，歌劇仍然留在韓德爾心裡最重要的地方。他和皇家學會的劇院經理決定由他們自己上演歌劇，並在另一趟尋找歌唱演員的歐陸之旅以後，他們準備在一七二九年底東山再起。他們的成功未如預期。有幾部歌劇失敗了，而且歌唱演員讓聽眾不十分滿意。不久，一個叫作貴族歌劇團（Opera of the Nobility）的競爭對手機構成立了（由一群貴族經營）。無法支持住一家歌劇團的倫敦，從一七三三年起就得要支持兩家。一七三七年兩家均倒閉，並不令人意外。自從皇家學會關門到這時為止，韓德爾已經創作過至少十三部的新歌劇，其中包括了他的一些佳作——著名的有《奧蘭多》（Orlando）和《阿爾欽納》（Alcina），它們不像是學會的那些建立在英雄主題上的歌劇，而是建立在魔法故事上，以中世紀文學為基礎而非根據古代歷史或神話。韓德爾對歌劇的興趣——或是他對於能否成功地致力於歌劇的信心——在一七三〇年代似乎逐漸褪去，他再寫了四部歌劇之後，終於在一七四一年時放棄了這個形式。到那時為止，關於他創作生涯中正要採取新方向一事，他已經有了不錯的想法。

轉向神劇　　　回到一七一八年，如我們所見，韓德爾已經寫過兩部英語歌詞的戲劇作品。寫這兩部作品的緣由在一七二〇年代時已成過去，它們已被擱置在一旁。不過一七三二年，《以斯帖》（Esther）這部神劇由韓德爾的朋友們私下在倫敦的一家酒館中上演。接著另一群與韓德爾無關的人也宣傳要上演同一作品。當時沒有版權法，韓德爾沒辦法阻止這件事，但他能夠——並且做到了——反擊，就是他自己舉行演出，增加額外的音樂，如此一來他的版本就會顯得最新且最具權威性。然而倫敦的大主教禁止他將這個故事搬上舞台。沒多久，《艾西斯與葛拉媞》也遇到同樣的情況——他的對手們上演了一次，韓德爾同樣透過增加額外的音樂加以反擊，但這次未在舞台上演出。

這些作品的成功給了韓德爾關於他的未來的新想法。一七三三年他在不允許歌劇演出的四旬齋期間，上演了根據聖經故事寫的一部新的神劇《底波拉》（Deborah），那年夏天，他在牛津演出《艾西斯與葛拉媞》和另一部新的神劇《阿塔利亞》（Athalia）。一七三五年的四旬齋期間，他在倫敦舉辦了一次神劇節，並且在中場休息時親自演奏管風琴協奏曲——這是一種全新的類型，韓德爾（以及後來幾位英國作曲家）在一七三〇和四〇年代為這種類型創作了一套曲目。韓德爾自己的協奏曲以其輝煌、壯麗著稱，他的親自演奏也有助於吸引觀眾。

在一七三〇年代晚期，隨著對歌劇的興趣減退，韓德爾愈來愈轉向其他大型聲樂形式。有為德萊頓（Dryden）詩歌譜曲的音樂頌歌《亞歷山大之饗宴》（Alexander's Feast），有戲劇性的《掃羅》及合唱史詩《以色列人在埃及》（Israel in Egypt）這兩部新寫的神劇和在一七四〇年為彌爾頓（Milton）詩歌譜曲的《快樂的人，憂思的人》（L'Allegro ed il Penseroso）。這些作品毀譽參半。在這段時間前後，他還寫了大量的器樂作品，他的一些較早的作品曾經由倫敦主要的出版商J. 華許（John Walsh）收集

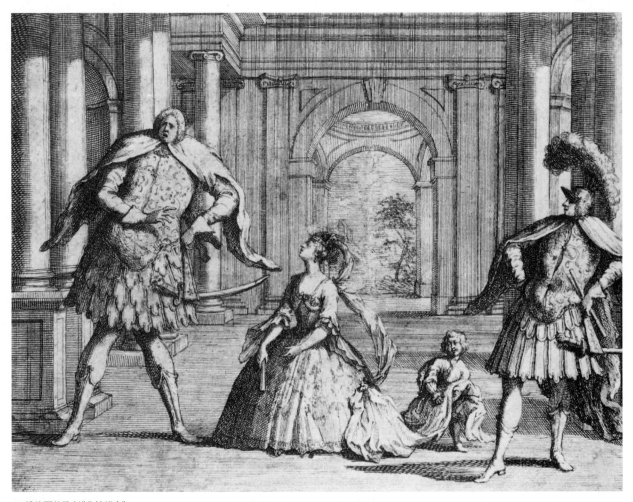

81.韓德爾的歌劇《弗拉維奧》中的一個場景。據信圖中畫的是貝倫施達特（右），賽內西諾（左）和庫佐妮。雕刻畫；作者范德班克。

並出版發行，如今韓德爾又加進了他最優秀的一些作品，也就是一組原本為神劇音樂會使用的十二首弦樂協奏曲作品六。這些作品與巴哈的《布蘭登堡協奏曲》，是巴洛克協奏曲曲目中的一對頂峰。韓德爾的協奏曲在形式或風格上，不像巴哈的協奏曲那樣始終一貫，也不像巴哈那樣精心設計。韓德爾在作曲上筆觸較為粗放，更依賴於他樂思的動人特質、他的旋律天分，和他音樂的十足原創性與富於變化。他的協奏曲有些包含舞曲樂章、有些包含精緻的賦格、有些含有大型的利都奈羅樂章、有些則不過是帶有伴奏的精緻旋律。

　　一七四一年，韓德爾應邀前去都柏林為協助當地的慈善機關舉辦音樂會。他接受了邀請，並著手準備兩部新作品。一部被他稱作「宗教神劇」，即更廣為人知的《彌賽亞》，另一部是根據彌爾頓的詩歌譜寫的《參孫》（Samson）。韓德爾在十一月抵達那裡，舉行了兩場音樂會，獲得巨大成功。高潮是在一七四二年四月十三日《彌賽亞》的首演，劇院座無虛席，事前女士們被要求穿不帶裙環撐起的衣著，男士們則不得佩劍，以便容納更多的人入場。一名記者曾寫道：「對於那些懷著欽佩心情擠滿劇場的聽眾來說，言語亟欲表達出這部作品所提供給他們美妙的愉悅。崇高、莊嚴和溫柔，配上這最崇高、最莊嚴、最動人的詞句，共同讓狂喜的心靈和耳朵感到心馳神蕩和目

82.《彌賽亞》中詠嘆調「每一條山谷」的開頭,亨德爾手稿(174)。倫敦不列顛圖書館。

眩神迷。」

　　《彌賽亞》不僅已經成為韓德爾作品中最著名、最受喜愛的一部,而且已成為英語世界中最著名、最受喜愛的合唱作品。一七四一年夏季,韓德爾在創作這部作品的六個星期之內,正處於他靈感最旺盛的時候。他從他的朋友詹能斯(Charles Jennens)為他所整理的熟悉的聖經文字中,發現了新鮮的刺激,這不僅令他回想起曾經撫育他成長的德國受難曲音樂傳統,並且回想起他為義大利文譜寫旋律的優雅(其中有些合唱使用了他原先曾為義大利文愛情二重唱譜寫的音樂),以及他繼承自普賽爾以降的英國傳統中宏偉的合唱效果。韓德爾的戲劇感也在《彌賽亞》呈現,如在宣告基督降生的音樂(有遠處的小號和猶如天使組成的唱詩班的效果)中以及在受難音樂的戲劇效果中,尤其是在那一最著名的部分「哈利路亞」合唱,所表現的莊嚴偉大之中:對此,韓德爾曾說,寫這段音樂時,他看見「在寶座上偉大的上帝本人和所有陪伴他的天使」(見「聆賞要點」VI.H)。

聆賞要點VI.H

韓德爾:《彌賽亞》(1742),〈哈利路亞合唱〉

原文	譯文
Hallelujah! Hallelujah!	哈利路亞!哈利路亞!
For the Lord God omnipotent reigneth	因為主,我們的神,全能者,作王了

The Kingdom of this world is become	世上的國，成了
the Kingdom of Our Lord	我主
And of his Christ.	和主基督的國。
And he shall reign for ever and ever	祂要作王，直到永遠永遠
King of Kings and Lord of Lords	王中之王，主中之主
And he shall reign for ever and ever	祂要作王，直到永遠永遠
Hallelujah! Hallelujah!	哈利路亞！哈利路亞！

　　這首合唱是韓德爾最著名的作品，結束了神劇《彌賽亞》三個部分的第二部分。他的充滿活力和凱旋氣氛的合唱風格在開頭的音樂、反覆強調的「哈利路亞」中充分展現出來（例i）。一個新的樂思引入了歌詞「因為主，我們的神，全能者，作王了」（例ii），這一句並被處理成與高呼的「哈利路亞」來作對位。

這段音樂於主調D大調上抵達終止式；然後一段較平靜的合唱的和聲（「世上的國」）開始了，但它的平靜並未太久。接著是為歌詞「祂要作王，直到永遠永遠」譜寫的賦格（例iii）。但是韓德爾很少讓賦格在歡騰的或戲劇性的樂段中一直繼續下去，於是他在這裡讓上方的聲部沿音階逐級而上、讓每個音持續（「王中之王，主中之主」），同時下方的聲部捶擊般地連續唱出「永遠永遠，哈利路亞」，以此加強其戲劇效果。所有這些材料一同用來製造一個高潮，隨著樂團裡的小號開始愈來愈突出，對信仰的堅定表現得極為徹底。

例i

例ii

例iii

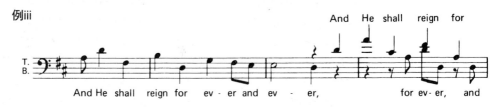

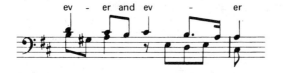

　　回到倫敦，韓德爾如今似乎已經有了對他未來活動的清晰景象。歌劇這時已被他拋在腦後，他的主要活動是在科芬園劇院舉辦神劇和類似作品的演出季。此時，他寫音樂主要不是為一小群繼承了財富、土地和頭銜的貴族階級，而是為更廣大的基本中產階級大眾，他們是由新興的商業和工業活動——已經使當時倫敦成為世界上最大、最忙碌、最繁榮的城市——造就，渴望分享上層階級的文化娛樂，但同時也受到當時宗教精神的影響，於是希望他們的消遣和娛樂都有所「改進」。

　　在一七四三年四旬齋期間，韓德爾上演了他的新作《參孫》（他未曾在都柏林上演這一作品），獲得巨大成功。繼此上演的《彌賽亞》則遭到失敗——在劇院裡演唱聖經詞句使很多人不悅，只有到一七五○年，韓德爾在一家小教堂內為慈善事業演出這一作品的時候，它才開始在倫敦受歡迎。神劇演出季繼續舉行。韓德爾在幾次演出季中進行了實驗——一七四四年他上演了《賽墨勒》（Semele），這不是神劇而更像歌劇，題材取自古典神話中的性愛故事，以英語譜曲，有一些神劇式的合唱而且沒有舞台表演。這部作品失敗了，新的觀眾從中找不到他們正在尋求的道德上的任何提升。同樣的失敗也發生在下一個演出季的另一部古典戲劇《大力士海克力斯》（Hercules）。這兩部作品都屬於韓德爾最優秀的作品之列，前者是由於它對性愛的描繪（著名的〈無論你走到哪裡〉〔Where'er you walk〕即出自這部作品），後者是由於它對嫉妒的刻劃入微。它們在韓德爾的時代都不受人喜愛，只有到了近代才逐漸被欣賞。

　　韓德爾在世的時候，備受讚賞的神劇除了《掃羅》和《參孫》外，還有《馬卡布斯之猶大》——一部激勵人心、威武雄壯的作品，緊緊抓住一七四五年詹姆斯二世黨人起事時期的民族情緒。在其他神劇中，特別精彩的是《所羅門》（Solomon），以其合唱和器樂兩方面豐富多樣的寫作而著稱，還有唯一一部以基督教精神為主題的《泰奧多拉》（Theodora），但反映冷淡。面對空空如也的劇場，以冷面笑匠的本事而出名的韓德爾對著向他表示同情的朋友說：「沒關係，這樣子音樂聽起來會更好。」

　　從音樂—戲劇的角度來看，每一部神劇都述說著一個故事，而且通常是有名的聖經故事。每一位歌唱家扮演一個特定的角色：例如在《掃羅》中，猶太王本人是男低音，他的兒子約拿單是男高音，大衛是假聲男高音。合唱團可能擔任不同的角色：有時他們代表一支軍隊或一群平民大眾，有時他們僅僅提供局外觀察者對事件的評論。在《伯沙撒王》（Belshazzar）中，他們以巴比倫人的合唱開始，在他們第二次出現時提出了一個概略的評論，第三次出現時則是代表被囚禁的猶太人，後來又扮演波斯軍隊。韓德爾在這些情景中非常留意提供不同類型的音樂以表示不同群體的特質。例如在《泰奧多拉》中，羅馬人的合唱曲調優美、節奏鮮明，而基督徒的合唱則使用了莊重嚴肅的對位，但其中很多合唱都以輝煌、生命力旺盛的風格在讚美上帝的歌唱中進入高潮，顯然主要受到當時聖公會教堂儀式音樂的影響。如歌劇中一般，主要情節都在宣敘調的時候，這裡的宣敘調當然是用英語歌詞（新的觀眾期望聽到他們自己的語言以便理解），詠嘆調則表達人物的情感。雖然神劇從來沒有舞台上的動作，但是韓德爾在此也從戲劇的角度加以考慮，入門的觀眾能夠從中了解演出內容所印製的劇本台詞，甚至包括了舞台說明。

　　韓德爾最後一部聖經題材的神劇是一七五一年創作的《耶夫塔》（Jephtha）。在寫這部作品時，他的視力開始衰退。在總譜某一處的合唱〈啊，主啊，祢的教義如此

難解。一切都不讓凡人看見〉，他在譜頁邊緣記下了由於視力衰退，他不得不停筆云云。雖然他能夠再繼續寫下去，但到了一七五三年，他事實上已雙目失明。他仍繼續出席演出，甚至設法要演奏管風琴協奏曲──起初他憑著記憶，但是後來不得不即興演奏獨奏樂段，以指示樂團暗示他們應該在何時進入。

　　圍繞著韓德爾有許多令人不解的謎。一件是關於他的私人生活。他終身未婚，但據說他與一些女音樂家有桃色事件。不過，從那個充滿流言的時代，卻沒有任何關於他的醜聞留傳下來。另一件更棘手的是關於他的「借用」，他常常在後來的作品中重複使用他以前的音樂。例如，在他初到倫敦匆促完成的《林納多》就併入了他在義大利時期作品裡的一些東西。但是他還用過其他作曲家的音樂──凱澤（Keiser）、穆法特（Muffat）、泰勒曼，甚至更老一輩的如卡利西密等無數人的作品。通常他都是改編或重寫他所使用的音樂，幾乎總是加以改良並且將他自己的風格印在上面。他是頻繁地、廣泛地而且終其一生都在「借用」音樂。有時，他從國外買來樂譜，在收到後的幾個月內便將其中的樂思運用到他自己的作品裡。很明顯的，所有這些都存在著欺騙和道德缺失，然而透過他的音樂大放異彩的個人特色、雄偉和率直，卻對此提出了它們自己的回答。

　　無論如何，韓德爾受到了解他的人們極度的尊敬。他是一個性情急躁的人，但非常機智，一位當時的人士曾寫道：「他在言談舉止上衝動、草率而且霸道，但完全沒有惡意或居心不良。」他食欲旺盛，非常貪吃。年輕時他在贊助人的家中舉行的私人音樂會上演奏，但漸漸退出轉而過著一種較為隱居的生活。他大量地練習大鍵琴，據說他的琴鍵都被磨出洞來。他有一些朋友，有時去鄉下看望他們。他在倫敦的朋友大多是中上層階級，而不是音樂界的同行。晚年的時候，他定期從靠近布魯克街的住所去漢諾威廣場的聖喬治教堂做禮拜。韓德爾於一七五九年四月去世，享年七十四歲。三千名倫敦人出席了他的葬禮，他被安葬在西敏寺。

第七章　古典時期

　　「古典的」是一個被濫用的名詞。即使在適當使用時，它也含有幾個不同但卻互相關聯的意義。現今，它主要的誤用是以「古典音樂」與「流行音樂」相對而言時，這時候它被用來指包括所有類型的「嚴肅」音樂，不管是哪個時代的、為何種目的而創作的音樂。我們在此使用這個名詞主要是指大約從一七五〇年到貝多芬去世的一八二七年為止這段時期的音樂。

古典主義

　　為什麼是「古典的」？嚴格地說，這個名詞是應用於古希臘人和古羅馬人的「古典時代」，這是兩個偉大的西方古代文明。從那時以來，許多時代都回過頭來把目光投向「古人」，並試圖借用他們文化中的精萃。正如我們曾看到的，在文藝復興時期，然後又在巴洛克初期，人們已經這樣做了。但是在十八世紀中葉，特別是透過考古學，人們才真正開始重新發現古典時代，並建構起一幅關於它的質樸、壯麗、寧靜、力量與優雅的新圖像，所有這些皆以新發現和新挖掘出來的希臘與義大利南部的神廟為典型代表。例如一七四八年發現的龐貝廢墟，為了更廣為傳播，畫家描繪它們，雕刻家複製它們，理論家計算出它們設計所循的原理。歷史學家和美學家們——最著名的是德國人溫克曼（J. J. Winckelmann, 1717-1768）——他研究並讚美這些古代經典作品，而且提出建議將它們作為他們自己時代的模範。具創造力的藝術家們也很快跟進，例如雷諾茲爵士（Sir Joshua Reynolds, 1723-1792）強調，繪畫上的最高成就依靠的是古希臘或古羅馬題材的使用，及其對英雄人物或受苦難的人們的呈現，這個原則也被法國大革命時期的官方畫家尤其是大衛（Jacques-Louis David, 1748-1825）所遵循。雕刻家也是如此，如卡諾瓦（Antonio Canova, 1757-1822）用古典的雕像作為他們的新時代男女雕像外型的基準。古典的歷史、神話和哲學逐漸越來越有影響力，從這一時期特別喜愛的歌劇劇情是以古代為背景及對劇情之中古代美德的認同可以看出來。

　　人們從關於美德和古代文明的聯想借用過來，一直把「古典的」一詞視為隱含最佳模範的意思。說某個東西是「古典的」，無論是一首詩或一輛汽車，就暗示了它是同類中一個優秀的範例，它仍然受到讚美、崇拜並適合被當成一個模範。我們還往往使用這一名詞暗示設計上的某些方面，例如在「古典的比例」這一說法中，意味著擁有一種自然勻稱的比例，不奢華，不標新立異，而是遵循一種公認的正確原則。正是對「適當的比例」和自然平衡的認可，才勾劃出古典時期音樂的一個重要特徵。這是個所有作曲家實際上都在追求，有關音樂應如何構成的一些相同的基本理念的時代：各調之間平衡的觀念，讓聽眾清楚地感覺到音樂的走向；各段落之間平衡的概念，以便聽眾能在一首作品中總有正確地指引並對所期待的音樂有清楚的了解。作曲家透過他們所能運用的匠心巧思，和積極進取來吸引聽眾或使他們感到驚喜，而非藉由變化作曲原則或改變他們創作的草稿，因此可能較少獨創性。

83.維也納聖米夏爾廣場，右前方為伯格劇院，其後為西班牙騎術學校。C. 許茨所作雕刻畫（1783）。

可以這麼說，音樂上沒有「古典時期」，只有「古典風格」，即海頓、莫札特和貝多芬三人用這樣的風格寫下了傑作。從「最佳模範」的角度來看，這只對了一半。然而這三人所採用的風格並非由他們獨創，在這同一時期作曲的其他人基本上是以相同的風格創作，而且都吸收了同樣的傳統。我們在此將研究古典風格與巴洛克後期即巴哈與韓德爾所使用的風格兩者在某些方面的不同之處。

在巴洛克時期與古典時期之間存在著很多中間階段。像使用「巴洛克」這一名詞本身那樣，音樂史家從其他學科裡，找來一些術語來形容這些中間階段。其中一個是「洛可可」，美術史學家曾經特別用於十七世紀晚期，和十八世紀早期法國裝飾作品的一個名詞。那個時期的法國建築藝術中簡樸有力的線條開始被「貝殼紋樣」（法語為 "rocaille"）打破或柔化，並在此發展出一種新的生動如畫、優雅而富於幻想的風格。

洛可可、優雅風格

如同法國所有方面的文化和品味一樣，這種風格很快傳遍了整個歐洲。它在德國南部和奧地利特別受到喜愛。試圖在音樂與其他藝術之間劃上等號總是危險的，但是（例如我們在上一章討論庫普蘭時所看到的，見第159頁）在音樂方面出現了類似的一種對較長線條的細分和對優雅、詳細的雕琢逐漸增長的興趣。這種情況本身也在德國、奧地利和義大利顯示出來，雖然有所不同而且稍微晚了些（在義大利，拿坡里作曲家柔和的旋律代表了這種風格）。洛可可風格雖然在音樂史上不是一個主要的發展，但它呈現出巴洛克極度的華麗風格瓦解的徵兆，假使一種新的風格將要取代巴洛克風格的時候，這個瓦解是必要的。

來自法國的另一個名詞是「優雅」（galant），它在古典風格發展中具有更廣泛的暗示。在它最簡單的涵義上，是「優雅」（英語"gallant"）的意思，不過，它在藝術方面的意義要比這豐富許多。首先，它暗示著愉悅的想法，一種相當直接、容易感受到的愉悅：感官的愉悅，遠遠不是道德的提升或更深層的藝術上的滿足。「優雅」還暗示著某種優美和世俗性的意思。在音樂上，它具有一長串的意義。它首先意味著一種流暢的旋律風格，擺脫了對位的複雜性。為了在最淋漓盡致的情況下聽到一段「優雅」旋律，優雅旋律一般而言要配上輕柔的伴奏，通常是用一件數字低音樂器（如大鍵琴）奏出固定的或緩慢進行的、不會分散聽眾對旋律的注意力的低音旋律線條。優雅旋律的理想媒介，在清唱劇或歌劇的歌曲中，是歌唱的人聲（有關愛情的歌詞更好）。作曲家以簡單、規律的樂句構成優雅旋律，樂句則依照可預知的令人愉快的方式互相問答，歌唱者富於表情地表現旋律的變化層次。另一種普遍的媒介是長笛（與較舊式的、聲音較枯澀的直笛形成對比），長笛以其優雅而敏感的音色層次而特別受到珍愛。「優雅」一詞還可能隱含著使用舞曲節奏的意思（巴哈和其他作曲家放入他們的鍵盤樂器組曲中的附加舞曲樂章被稱為「優雅曲」〔galanties〕）。它也常常表示使用了若干一成不變的旋律化樂句，猶如優雅的鞠躬或屈膝禮（見例VII.1），而且往往使用相當狹窄的音域。

例VII.1

「優雅」一詞開始被應用到音樂是在一七○○年之後不久。它所描述的風格在一七二○年代開始流行，不過，只有到這個世紀中期左右它才成為普遍的風格，此時巴哈和韓德爾與他們同一輩的這一世代已經凋零，新的世代占據了重要地位。到了這時，巴洛克時期大師們富有推動力的、能夠授與樂曲極大生命力的低音旋律線，正在讓位給移動較緩慢的、僅僅作為支撐在它們上方的旋律進行的東西。巴洛克時期對賦格織度的偏好，正在讓位於一種這樣的寫法：最高聲部旋律線最為重要，低音聲部次之，中間聲部則無足輕重。巴洛克時期較長的而且一般而言相當不規則的樂句正在讓位於較短的、通常是二或四小節的句型。在這樣的樂句中，聽眾聽到它的開頭同時就能感覺到它的結果。

啟蒙運動　　造成音樂語言的這些改變的原因是什麼？一個主要的原因是思潮氛圍正在變化，同時有所謂的啟蒙運動。十八世紀上半葉，緊隨著牛頓在英國和笛卡兒在法國的科學

發現之後，哲學發生了重大的變革：理性主義和人文主義理想逐漸占據顯著位置，神祕主義和迷信漸漸消退。將文化擴展到一般人——即不僅包括過去獨占文化的貴族而且也包括中產階級——的想法是啟蒙運動的目標之一：人類生活應該藉由藝術加以豐富。於是，我們發現在十八世紀早期各種形式的歌劇興起，不僅用他國語言在私人劇院演出，還有用本國語言在平民劇院演出的歌劇。在法國，以一般人的簡單故事為劇情、歌曲中點綴說話對白的一種稱作「法國喜歌劇」的類型，在一七二〇年代中期巴黎的「市集劇院」（fair theater）大行其道，吸引的大眾比它即使大膽闖入宮廷歌劇院（它曾有這個可能）還來得多。在英國，義大利歌劇受倫敦貴族聽眾欣賞的同時，中產階級大眾特別是從一七三〇年代以來，就非常喜愛帶有說話對白、以簡單悅耳的風格創作的輕歌劇。這些輕歌劇不僅在倫敦上演，而且遍及全英國。在德國，這類英國歌劇在這一世紀中期左右被翻譯成德語，並在柏林和漢堡上演，激起了德國本土形式的「歌唱劇」的發展。在義大利，新的詼諧歌劇形式在這一世紀初葉的拿坡里、威尼斯和其它大城市出現，往往是用方言演唱，以其通俗題材和動人的旋律，吸引了那些覺得古典的和神祕的嚴肅歌劇之中人物表現難以理解、音樂乏味的大眾的興趣。

歌劇只是展示了這次文化擴張的媒介之一。音樂出版也是在這幾年裡才成為一門實質的行業，這使得一般人能夠買到樂譜並在家裡演唱或在樂器上演奏音樂。隨著新的製造技術的發展，一般人這時都能買得起樂器了。對年輕女性來說，能演奏樂器，特別是能演奏大鍵琴或鋼琴，已成為一項重要的社交才能。其他受業餘演奏者喜愛的樂器如長笛和小提琴則仍然是男性獨占的天地。在十八世紀為這些樂器出版了無數的居家演奏學習指南。為家庭消費需要而寫音樂的作曲家們熱衷於讓他們的樂曲足夠容易演奏然而又饒富趣味，使人演奏起來既有品味又很優雅。這是上面所討論的變化中趨向更加規律旋律風格的一個因素。同時這也鼓勵了業餘愛好者演唱他們可能在公共娛樂場合聽到的樂曲：來自最新歌劇中的「最受喜愛的歌曲」曲集（在倫敦，還有那些在著名戶外遊樂花園演唱的歌曲），趁聽眾記憶猶新時就出版販售了。

吸引新聽眾的不僅是歌劇。正如我們所知，音樂會生活是在十八世紀開始的。在更早的年代，器樂主要為了在宮廷內演出，或者在給一群紳士愛樂者在家裡演奏。這時，一種新的現象出現了。有一群人，往往是由業餘愛好者以及專業人士組成，他們聯合起來舉行音樂會藉以自娛（或為了生計）並讓前來聆聽的人們欣賞。在找得到較多專業人士的較大城市裡，定期舉行管弦音樂會。倫敦和巴黎帶領，其他城市連忙跟

上。宮廷管弦樂團的音樂會常常開放給付費的大眾。尤其是在十八世紀晚期，音樂會生活迅速發展。周遊各地的演奏名家們走過一個一個的城市，在每個城市裡安排音樂會，同時地方上具有名氣的樂師們每年也舉行「公益音樂會」（他們從中維持收入）。管弦樂團作為一個實體開始具體成形。民眾到音樂會去聆聽音樂的構想是很新穎的，因此也就需要有新穎的作曲方法。音樂作品比過去任何時候更需要具有合乎邏輯的、清晰可辨的形式，以便能抓住並保持聽眾的注意力和興趣。作曲家們起而應付這項挑戰：這一時期最偉大的三個人特別是海頓、莫札特和貝多芬。

歌劇　　十八世紀中期在整個歐洲被認為最崇高的一種音樂類型是義大利歌劇。義大利所有的大城市都有歌劇院。但是在阿爾卑斯山脈以北還有更多地方上演義大利歌劇：例如在維也納的很多德國宮廷裡（如慕尼黑、斯圖加特、德勒斯登和柏林的那些宮廷），在倫敦，甚至遠在華沙、斯德哥爾摩和聖彼得堡（現稱列寧格勒），這項最洗鍊最精緻的藝術形式的風尚受到讚美，有時人們還沉迷其中。在戲劇和歌劇方面有著使用法語傳統的巴黎，試圖拒絕義大利歌劇，但是這裡也有義大利歌劇的支持者，公開讚揚義大利歌劇優於法國本土的歌劇。

　　在上一章中，我們審視 A.史卡拉第、裴高雷西和韓德爾等人的音樂時，看到了那種普遍上演的歌劇。這種「嚴肅歌劇」在十八世紀中期左右十分興盛，尤其是作曲家們，如哈塞（1699-1783，德國人，曾在拿坡里、威尼斯、德勒斯登和維也納工作），姚麥里（Nicoló Jommelli, 1714-1774，活躍於斯圖加特、拿坡里和義大利北部），特拉耶塔（Tommaso Traetta, 1727-1779，活躍於整個義大利）等人的作品。這幾位作曲家和其他許多作曲家通常都以當時第一流劇作人即教士兼詩人梅塔斯塔西奧（Pietro Metastasio, 1698-1782）他那高度雅致並具有專業性的歌劇劇本譜曲，為歌劇帶來了「優雅」音樂那種新的、優美的旋律風格。他們的歌劇幾乎全部由詠嘆調（在演唱中角色表現情感）組成，其間由宣敘調（其中戲劇情節發生）連接。在崇尚力與美的演唱、而且歌唱家所得報酬如同今天的流行音樂歌手一樣豐厚的時代，作曲家都願意提供歌唱家們想要的音樂。

葛路克　　葛路克（Christoph Willibald Gluck）在這類的歌劇「改革」中具有特別的重要性。葛路克在一七一四年出生於德國南部，靠近現今捷克的邊界。他最初在布拉格（最近的大城市）、然後在維也納（奧匈帝國首都），最後在義大利學習。他曾在義大

葛路克　　　　　　　　　　　　　　　　　　　　　　　　　　　　　　**作品**

一七一四生於埃拉斯巴赫；一七八七年卒於維也納

◆歌劇（四十餘部）：《阿爾塔賽斯》（1741），《奧甫斯與尤莉迪茜》（1762；法語版1774），《不期而遇》（1764），《阿爾賽斯特》（1767；法語版1776），《巴利德與艾倫娜》（1770），《伊菲姬妮亞在奧利斯》（1774），《阿爾米德》（1777），《伊菲姬妮亞在陶里斯》（1779）。

◆芭蕾舞劇：《唐・璜》（1761）。

◆歌曲

◆宗教聲樂

◆室內樂

85.葛路克的歌劇《奧甫斯與
尤莉迪茜》第一版卷首插畫
（1764，巴黎）。

利工作，後又在倫敦工作過一小段的時間，但主要是待在維也納，他進入了當地的知
識分子圈，這個圈子當中對於現有的藝術形式感到不滿——典型的啟蒙運動思想，反
映出渴望更簡單地、更真實地、並且以一種對於擁有感覺和感受力的人而言更有意義
的方式來描寫情感。在倫敦，葛路克見過以能夠打動他的聽眾的情緒而知名的演員加
里克（David Garrick）。在維也納他認識了芭蕾舞編舞家安吉奧利尼（Angiolini），安
吉奧利尼熱衷於推廣與舊式裝飾性舞蹈相對的「動作化芭蕾」（action ballet），葛路克
還認識了詩人卡沙畢基（Raniero de Calzabigi），卡沙畢基相信，歌劇應該建立在人類
情感的自然表達上，而不是建立在梅塔斯塔西奧傳統的那種誇大表現上。在維也納，

他還透過宮廷人士漸漸接觸到法國的音樂—戲劇傳統。

那時看起來幾乎是命運之神選中葛路克將這些頭緒聯結在一起而創作出一種新型的歌劇，以反映這變動的時代。而事實上，他自己的音樂天分——還有他天分的侷限——指引他同一個方向。他不是一位流暢的旋律作曲家或一位和聲手段豐富的作曲家，但他有一種用簡單的方法營造強烈氣氛的才能。他的第一部「改革」作品是芭蕾舞劇《唐・璜》（Don Juan, 1761）。翌年，他的歌劇《奧菲歐與尤莉迪茜》問世，此劇對於奧甫斯用他的音樂力量從地獄中救回他死去的妻子尤莉迪茜，以及後來不顧諸神的告誡而忍不住回頭看她時又失去了她的故事作了新的處理（在這一版本中，尤莉迪茜第二次被救回。十八世紀的人們相信美德一定會得到好的回報，厭惡不幸的結局）。

《奧菲歐》在許多重要方面與它同時代的大多數歌劇不同。第一，它避開了當時通常的情節典型：王朝的對抗，愛情的誤會和偽裝等等，而採用一個簡單的、大家所熟悉的純粹愛情故事。第二，它沒有為人聲精心寫作的反始詠嘆調，相反地，卻有許多長度變化不尋常的詠嘆調，其規模和設計只不過是由情境的需要來決定。第三，放棄了宣敘調與詠嘆調交替出現並在它們之間音樂織度上有顯著分隔的老樣式，而採用了總是帶有樂隊伴奏的一串連續不斷的互相連接的編號樂段（避免了宣敘調在只有大鍵琴伴奏時，由於織度的改變而產生的不自然）。第四，一個中心任務被分配給了合唱團——扮演哀悼者、復仇三女神或聖靈——強調人類情感的共同天性。這部歌劇以圍繞在尤莉迪茜墳旁的哀悼者開始，繼以奧甫斯所演唱的一連串感情愈來愈強烈的短歌，其中點綴著突然爆發出的一些由樂隊伴奏的宣敘調。沒有比這更遠離通常的歌劇開頭了。然後第二幕的整個情節是奧甫斯造訪地獄，他透過懇求逐漸說服復仇三女神，並把尤莉迪茜帶走（描寫地獄的陰暗、沉重的小調音樂與描寫極樂世界的輕柔、溫和的聲響兩者所形成的對比是神來之筆）。在第三幕中，尤莉迪茜苦求奧甫斯回頭看她，當他同意並回頭看她時，她倒地死去，這時他唱起了葛路克最著名的一首歌曲〈沒有尤莉迪茜，我將怎麼活下去〉（Che farò senza Euridice）。諸神終究讓尤莉迪茜復活，在芭蕾舞和合唱中慶祝他們的團圓。

葛路克寫過更多部的「改革」歌劇，包括《阿爾賽斯特》（Alceste，1767年作。他和劇作者卡沙畢基的改革原則揭櫫於總譜的序言中）和在巴黎創作的《伊菲姬妮在陶利德》（Iphigénie en Tauride, 1779）——因為他在中歐改變了歌劇的路線之後，決定在歐洲的知性首都如法炮製，他在那裡發表了《奧菲歐》和《阿爾賽斯特》的新法語版本及另外四部歌劇。他成功了。葛路克不是唯一的、更不是第一位歌劇改革者（例如姚麥里和特拉耶塔，曾嘗試過類似的改革），不過他僅利用最簡單的手法，以強烈的、生動的形式來呈現古典神話故事中苦難人類的情緒，這方面的才能是獨一無二的。葛路克受到普遍的尊敬，於一七八七年去世；他影響了他周圍的人，包括莫札特，但是要到白遼士和華格納的時代，他才有了真正的繼承者。

史塔密茲　　歷史的意外事件無時不對藝術產生深遠的影響。一七四二年，提奧多（Carl Theodor）成為德國西南部省區巴拉丁（Palatinate）領地的世襲統治者（即選侯）。巴拉丁的中心是曼海姆（Mannheim）。提奧多非常富有，他的愛好是音樂。他任用了一位波希米亞後裔的年輕小提琴家史塔密茲（Johann Stamitz, 1717-1757），根據薪俸的

快速提高來判斷，史塔密茲很稱職，而且在一七四五到一七四六年間成為樂隊首席，又在一七五〇年成為器樂指揮。七年以後，他去世了，得年不到四十歲。然而他卻在曼海姆奠定了一種管弦樂傳統的基礎，這個傳統日後影響了當時一些最偉大的作曲家和最重要的管弦樂類型──交響曲。

曼海姆樂派

　　史塔密茲創作過五十多首交響曲，在這些交響曲中，他發展出使用樂器的新風格，以截然不同的方式處理弦樂與管樂（巴洛克作曲家讓弦樂與管樂事實上演奏相同的音樂）。他往往讓管樂支撐和聲，同時讓弦樂擔負旋律的演奏，而在全體奏中有時又讓低音樂器群在小提琴充滿活力的顫音下奏出旋律。他對力度效果的控制是一項新的創舉。其他作曲家，特別是姚麥里曾經使用過「漸強」，但史塔密茲所發展出的一種管弦樂漸強，其效果是如此撼動當時的聽眾，以致於（據一位作者所說）聽眾們在音樂逐漸大聲時會從座位上站了起來。他發展出所謂的「曼海姆煙火」（Mannheim rocket），是一種急速爬升的樂句，和所謂的「曼海姆嘆息」（Mannheim sigh），是一種富於表情的逐漸下落的樂句。它那些熱烈快速的音樂和柔弱緩慢的作品，可能曾經只是為一支技藝精湛的管弦樂團創作的。一位評論家替曼海姆樂隊取了一個雅號叫作「將軍團」，而且確實如此，它所有的成員（大多來自波希米亞）幾乎都是有天分的作曲家，他們為自己寫音樂，並確切地知道如何發揮他們的特殊能力來創造新的、大膽

86.曼海姆的選侯宮；仿照建築家弗瓦芒的素描的雕刻畫（1725）。

LE RHIN

的效果。一位時人曾寫道：「世界上沒有任何管弦樂團超越曼海姆樂團。他的『強』是一聲霹靂，它的『漸強』像大瀑布，它的『漸弱』猶如清澈的溪水潺潺流向遠方，它的『弱』彷彿春天的氣息。」這裡的演奏家們把他們的方法帶到了巴黎，其中許多人定期在那裡登台，而別的演奏家們來到曼海姆聽他們的演奏。由於史塔密茲作為一位組織者、作曲者兼訓練者的煥發才氣，曼海姆的水準和風格逐漸對整個歐洲的音樂產生影響。

巴哈的兒子們　　　　J. S. 巴哈的六個兒子中有四個獲得了作曲家的聲譽。最有天賦的據說是他的長子 W. F. 巴哈（Wilhelm Friedemann Bach，1710-1784）。他曾擔任過薩克森地區哈勒市教堂管風琴師的重要職務，但他似乎一直處於貧困、不安定的狀態，而且未曾充分一展長才。四個兒子中的第三個是 J. C. F. 巴哈（Johann Christoph Friedrich Bach, 1732-1795），他在比克堡（Bückeburg）的小宮廷中擔任作曲家，發揮他討喜但卻中等平庸的才能。四人當中，兩個多產並贏得國際尊重的是 C. P. E. 巴哈（Carl Philipp Emanuel Bach, 1713-1788）和 J. C. 巴哈（Johann Christian Bach, 1735-1782），前者是在他那一時代傑出的北德作曲家，後者南下義大利，然後在倫敦發跡。

C. P. E. 巴哈　　　　C. P. E. 巴哈不必為學習音樂而遠走他鄉。他隨父親學習作曲和鍵盤樂器演奏，並在他父親執教的萊比錫聖托馬斯教堂的學校裡上學。他接著進入大學深造，先在萊比錫後去奧德河畔的法蘭克福大學攻讀法律（普通教育，非職業訓練）。一七三八年，普魯士王儲腓特烈邀請 C. P. E. 巴哈加入他正在柏林附近召募的著名音樂家團隊。會吹奏長笛的腓特烈曾經在德國聚集了一些第一流的音樂家，其中有長笛演奏家、作曲家兼音樂教師的鄺茲（J. J. Quantz）。一七四○年腓特烈即位，C. P. E. 巴哈也以宮廷鍵盤樂器演奏者的身分移居柏林。他的職責包括為腓特烈大帝本人的長笛獨奏擔任伴奏。但是他在宮廷的聲望不高，薪俸也不高。他試圖在別處另謀工作，但只有到一七六八年時才如願，由於泰勒曼逝世，他被任命為漢堡五所主要教堂的音樂總監，和當地一所學校的合唱團長（實際上是首席音樂教師）。漢堡不僅是一個沒有統治宮廷的「自由城市」，而且是一個首要的知識中心，在這裡 C. P. E. 巴哈可以與詩人、作家、大學教授和哲學家密切往來。他在柏林時主要是為鍵盤樂器作曲，在漢堡時他不得不以大部分精力奉獻於宗教音樂，不過他還繼續寫鍵盤與管弦樂之類的器樂作品。

　　　　C. P. E. 巴哈還是一位偉大的理論家。他的《論鍵盤樂器演奏的純正藝術》（*Essay on the True Art of Playing Keyboard Instruments*，1753年）除了提及技術問題，如指法、裝飾音和伴奏法之外，還詳盡探討了美學問題，尤其是他主要關心的問題：表現

C. P. E. 巴哈　　　　　　　　　　　　　　　　　　　　　　　　　　　　　　　　**作品**

一七一四年生於威瑪；一七八八年卒於漢堡

◆鍵盤音樂：奏鳴曲，幻想曲，迴旋曲，小奏鳴曲，小步舞曲，賦格。

◆管弦樂：為大鍵琴寫的協奏曲和小奏鳴曲；交響曲。

◆室內樂：三重奏鳴曲，為管樂和弦樂寫的奏鳴曲。

◆合唱音樂

◆歌曲

力。他在德國北部「感傷風格」（empfindsamer Stil）——最好譯作「多情善感的風格」
——的開創方面是個中心人物。在這種風格中，強烈而明確的情感傳遞是最重要的。
他最有特色的音樂出現在他的鍵盤樂器奏鳴曲中，其演奏效果在力度均一的大鍵琴上
並非最佳，而是在音色層次細膩、反應更靈敏的古鋼琴或早期鋼琴上。他的風格往往
炫麗浮誇，有突然的停頓、突然的急風驟雨、突然的轉調，總之，是非常有原創性而
引人注意的寫法。他的幻想曲——他最具代表性的作品形式，本身帶有自由的涵義——
——當中有一首據說體現了哈姆雷特著名的獨白。如果他的一些音樂與他同時代的人那
種更有條理的作品比起來，似乎顯得雜然無章，這是因為他把強調表現力置於一切之
上。他的《降E大調迴旋曲》的開頭（例VII.2）顯示了他的一些個人風格：激動的
「斜」倚音（如第二小節中的第一個音符）、富有表現力的變化音（例如第六小節和第
廿二小節）和力度的突然變化。

　　C. P. E. 巴哈在鍵盤音樂以外的影響較小。他的鍵盤作品很快地得到出版並且廣
泛流傳，但其他大部分作品則不然。他的大部分宗教音樂作品，是為應付他在漢堡任
職的繁重任務，而從他的一些早期作品草草拼湊起來的東西。不過，他的許多協奏曲

例VII.2

和交響曲都包含著強烈、有力、往往不依照傳統的音樂（例如，他不喜歡在一首樂曲中有間斷，所以有時以戲劇性的方式把各個樂章連在一起）並且充滿了出人意表的效果。這些作品有一種激烈的性質，往往伴隨著快速的音階或琶音，而且各個樂器從它們音域上的一端突進到另一端，是德國北部這一世代音樂的熱切性格象徵。性情深沉嚴肅的人，部分是由他們堅定的路德教派信仰所造就，他們不可能輕易地贊同在更遠的南方所偏愛的「優雅」風格的輕浮。隨著J. S. 巴哈的時代學有專精的對位已成過去，我們從這種火熱和強烈、尤其是感傷風格之中，看到了北德人對早期古典風格的詮釋。

J. C. 巴哈

　　J. S. 巴哈最小的兒子J. C. 巴哈有點像個變節者。他出生於一七三五年，他父親去世時他還不到十五歲，他去柏林並隨他同父異母的哥哥C. P. E. 巴哈繼續學習音樂。接著他的生活採行一條截然不同的道路。一七五四年左右，他去義大利深造他的學業。到了一七五七年，他成為羅馬天主教徒，又過了三年，他被任命為米蘭大教堂的管風琴師。這時，由於進入歌劇界，他更加遠離了巴哈家族的傳統。他的第一部歌劇於一七六〇年在杜林上演，其他的歌劇則隨後陸續在拿坡里上演。後來他應邀到倫敦負責歌劇演出，他接受邀請並於一七六二年夏季去了那裡。他在倫敦的歌劇事業零零落落，但他定居在那裡，除了旅赴曼海姆和巴黎上演歌劇新作之外，他在倫敦度過了他短暫的餘生。他曾任女王夏綠蒂的樂隊長，一度是炙手可熱的音樂教師。他是新式鋼琴的一位早期支持者。他曾經偕同另一位德國移民（阿貝爾〔C. F. Abel〕，可能從小就認識）進行過一系列重大的音樂會。後來，他的運氣每況愈下。他於一七八二年去世。

　　J. C. 巴哈將紮實的德國技術伴隨對優美的旋律風格自由運用，與義大利音樂形式上的清晰融為一體。他的歌劇承襲了較古老的義大利傳統，詠嘆調華麗悅耳，管弦樂配器往往豐富多彩，但很少有葛路克式的戲劇化。老實說，在他忙著組織葛路克的《奧菲歐》在倫敦演出時，他透過加入一些他自己的、依照當地聽眾品味所要求的傳統式號碼歌曲，沖淡了這部歌劇的「改革」性質。他的鍵盤音樂沒有他哥哥的鍵盤音樂那樣的大膽冒險，但是更為簡潔俐落、更適合業餘演奏者，他的這些作品主要是為業餘演奏者創作的。在鍵盤音樂的風格上，C. P. E. 巴哈是熱情洋溢的，而J. C. 巴哈則是洗鍊、溫文爾雅，旋律清晰「如歌」，伴奏靈巧，音樂形式均衡。他的室內樂同

J. C. 巴哈　　　　　　　　　　　　　　　　　　　　　　　　　　　　　　**作品**

一七三五年生於萊比錫；一七八二年卒於倫敦

◆管弦樂：交響曲，序曲，雙管弦樂團交響曲，鋼琴協奏曲。

◆室內樂：為長笛、雙簧管、小提琴、中提琴和數字低音寫的六首五重奏，作品十一（1774）；四重奏，三重奏。

◆鍵盤音樂：奏鳴曲。

◆歌劇：義大利文十部，法文一部。

◆宗教合唱音樂

◆清唱劇

樣寫得非常優美，最傑出的是一組為長笛、雙簧管、小提琴、中提琴和數字低音樂器
所寫的六首五重奏，在各樂器群之間對答的旋律設計得很巧妙。這種各樂器之間高雅
的對話代表了「優雅」風格的音樂最細膩之處。

J. C. 巴哈的管弦樂也表現了登峰造極，特別是他慢板樂章的溫暖、優美的表現風
格。他偏愛三樂章的義大利交響曲形式，但比他同時代的義大利作曲家的交響曲有更
具說服力的內容，後者的作品中往往只是一些音樂上拾人牙慧的集合而已。J. C. 巴哈
特別注意清晰的對比，或許是在鏗鏘有力的開頭動機與輕快活潑的後續之間，或許在

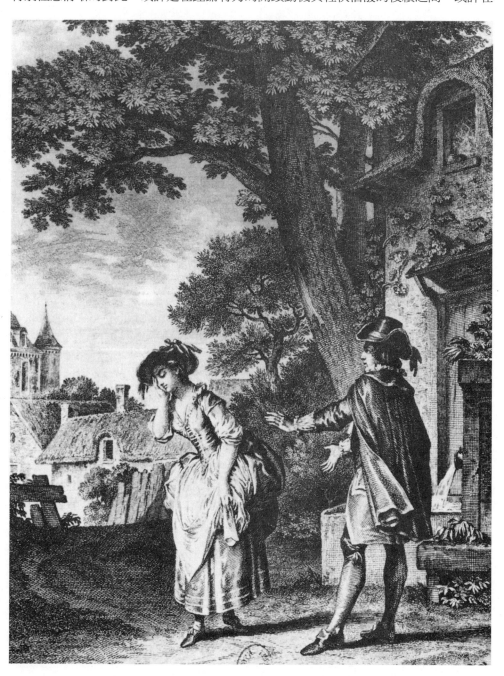

87.盧梭的《鄉村占卜師》
（Le devin du village）中的
一個場景，該歌劇一七五二
年十月十八日於楓丹白露首
演。馬蒂尼仿莫羅原畫所作
雕刻畫。盧梭的輕歌劇對法
國喜歌劇的發展有過重大影
響。

威武雄壯的第一主題與抒情「陰柔」的第二主題之間。他最傑出的交響曲中有三首是設計給雙管弦樂團，以一個較小的管弦樂群（弦樂群和長笛）與管弦樂團主體（弦樂群、雙簧管、低音管、法國號）形成對比——在音色及空間上都很完美。他的音樂把德國音樂傳統和義大利音樂傳統的最佳特點融合在一起，並達到真正的生動和精緻，同時又毫無顧忌地滿足了他所想要滿足的社會的需要。難怪J. C. 巴哈的音樂對於莫札特而言特別有吸引力。

海頓　　　　在海頓（Josehp Haydn）出生的一七三二年，J. S. 巴哈剛完成他的《馬太受難曲》，離韓德爾《彌賽亞》的問世還有十年。在海頓去世的一八〇九年，貝多芬已經寫下了他的第五號交響曲。海頓漫長的一生因而經歷了音樂風格一連串廣泛而巨大的變化。不僅如此，他本人在這些變化中是一位中心人物，而且和他同時代的人也承認這一點。把海頓看作是一位改革者就錯了，把他看作是有意識的改革者，則肯

海頓	生平
1732	三月卅一日生於下奧地利的羅勞。
1740-9	維也納聖史蒂芬教堂唱詩班歌童。
1750-5	在維也納擔任自由教師兼樂師。
1755-9	隨波爾波拉學習，是音樂才能獲得重大發展並與著名的音樂家和贊助人接觸的時期。
1759	莫爾沁伯爵的樂隊長；寫下器樂及鍵盤作品。
1760	與凱勒結婚。
1761	在艾森城為P. A. 艾斯特哈基王子服務。
1766	擔任N. 艾斯特哈基王子位在艾茲特哈查新宮音樂機構的樂隊長；創作多產期開始，有宗教音樂、歌劇、交響曲、上低音維奧爾琴曲、弦樂四重奏、鋼琴奏鳴曲。
1768-72	富於表現力的、充滿熱情的小調器樂作品所屬「狂飆」時期。
1775-85	專心致力於歌劇。
1781	受出版商們的委託創作音樂；完成了「風格新穎、具原創性的」《弦樂四重奏》作品卅三。
1785	完成六首「巴黎交響曲」；與莫札特結下友誼。
1791	N. 艾斯特哈基王子卒後，返回維也納。
1791-2	隨音樂會經理扎羅蒙首次造訪倫敦；演出第九十三至九十八號交響曲。
1792	在維也納收貝多芬為弟子；完成《弦樂四重奏》作品七十一及作品七十四。
1794-5	二度造訪倫敦，演出第九十九至一〇四號交響曲。
1795	擔任N. 艾斯特哈基王子之弟小尼古拉斯王子的樂隊長，每年為艾斯特哈基家族創作一部彌撒曲。
1798	完成《創世記》。
1801	完成《四季》。
1803	最後一次公開露面。
1809	五月卅一日逝世於維也納。

海頓	作品

◆交響曲：第六號 D 大調《早晨》(1761？)；第七號 C 大調《中午》(1761)；第八號 G 大調《黃昏》(1761？)；第廿二號降 E 大調《哲學家》(1764)；第四十五號升 f 小調《告別》(1772)；第四十九號 f 小調《受難》(1786)；第七十三號 D 大調《狩獵》(1781？)；第八十二至八十七號「巴黎交響曲」；第九十二號 G 大調《牛津》(1789)；第九十三至一○四號「倫敦交響曲」；第九十四號 G 大調《驚愕》(1791)，第一百號 G 大調《軍隊》(1794)，第一○一號 D 大調《時鐘》，第一○三號降 E 大調《擂鼓》(1795)，第一○四號 D 大調《倫敦》(1795)。

◆其他管弦樂：小提琴和大提琴協奏曲；嬉遊曲，輕組曲，舞曲，進行曲

◆室內樂：約七十首弦樂四重奏──作品廿第一至六號（1772）；作品卅三第一至六號（1781）；作品五十第一至六號（1787）；作品五十四第一至三號（1788）；作品五十五第一至三號（1788）；作品六十四第一至六號（1790）；作品七十一第一至三號（1793）；作品七十四第一至三號（1793）；作品七十六第一至六號（1797）；作品七十七第一至二號（1799）；作品一○三（1803，未完成）；卅二首鋼琴三重奏；弦樂三重奏，上低音維奧爾琴三重奏。

◆歌劇：（約十一部）《月世界》(1777)，《無人島》(1779)，《忠誠受獎》(1780)。

◆神劇：《臨終七言》(1796)，《創世記》(1798)，《四季》(1801)。

◆合唱音樂：十四首彌撒曲；宗教和世俗作品。

◆鍵盤音樂：五十二首奏鳴曲；變奏曲。

◆聲樂：獨唱清唱劇，聲樂四重唱與三重唱，小康佐納，英國民歌改編曲，卡農等。

定是錯誤的。他所發起的變革並非出自有意識的改革願望，而是出自希望寫出社會需要他提供的音樂──不論對方是在他大半職業生涯僱用他的貴族艾斯特哈基（*Esterházy*）家族，還是在維也納、倫敦和其他地方買他的樂譜、聽他的音樂會的一般大眾。在發揮他的技巧和獨創性以回應這些需要時，他發明了許多組織音樂和取悅聽眾的方法。

早年　　海頓生於下奧地利一個名叫羅勞（Rohrau）的村莊。他的父親是個修車工人，喜愛音樂。小海頓有一副好歌喉，八歲時加入維也納聖史蒂芬教堂的唱詩班。他在那裡大約待了九年，學到了足夠的音樂技能，離開那裡後，藉著在教堂或小夜曲樂團（serenade orchestra）裡教學、演奏小提琴或管風琴和擔任伴奏，以勉強維持簡樸的生活。他透過為義大利作曲家波爾波拉（Nicola Porpora）伴奏，學到很多聲樂知識和義大利文，並與威尼斯音樂界一些有頭有臉的人物有所接觸。波爾波拉也給他作曲方面的指導。海頓的第一個職位是在一七五九年左右擔任莫爾沁伯爵（Count Morzin）的樂隊長。在這段早年的歲月裡，他創作過一些宗教作品、鍵盤樂曲（有些採用了 C. P. E. 巴哈的樣式）以及很多嬉遊曲──為各種樂器組合寫的樂曲，其目的通常是為聽眾和演奏者提供幾分悠然自得的娛樂。他最早的弦樂四重奏作品，或許可追溯到為莫爾沁工作的這段期間或在此之前創作的。

艾斯特哈基的樂隊長　　一七六一年，海頓受命為艾斯特哈基家族服務。艾斯特哈基家族是匈牙利人（不過已德國化），具有贊助藝術的悠久傳統。他們在離維也納不遠的艾森城（Eisenstadt）擁有一座城堡，並於一七六○年代在新墾湖畔（今匈牙利境內）建造了一處新宮，稱

作艾茲特哈查（*Esterháza*），宮內有一座歌劇院。海頓剛開始是一位資深樂隊長的副手，不過在一七六六年就任王子的音樂機構負責人，這個機構那時約有十五位音樂家。他的任務是專門為他的僱主作曲，並負責管理音樂圖書館和樂器。

海頓的職務極度繁重，他被要求以廣泛的各種媒介大量地創作——甚至有一封責斥他的信留傳下來，在信中他被「緊急指示要更勤奮地專心致力於作曲」。他在一七六〇年代後期和一七七〇年代早期的創作，有交響曲、嬉遊曲、大量室內樂、很多為上低音維奧爾琴所寫的作品（王子本人拉奏這種類似維奧爾琴的樂器）、歌劇和教會音樂。海頓後來談到他這個時期的音樂時曾說：「我遠離這個世界，周圍沒有人擾亂或打擾我，我被迫變得有原創性」。

海頓原創性最少的作品是嬉遊曲、上低音維奧爾琴音樂（雖然海頓在為王子有限的演奏能力設計音樂方面有無盡的巧思）和聲樂作品。教會音樂是設計用來配合古老的宗教儀式，幾乎無可避免地在風格上是保守的，而這一時期的歌劇，大多數以通俗劇作家戈爾多尼（Carlo Goldoni）的劇情為基礎，往往都是仿照老套的喜劇模式，雖然充滿了動人的音樂，但它們沒有什麼強烈的戲劇性或表現深度。

弦樂四重奏

海頓將他大部分驚人的和獨創的樂思保留給他的室內樂，特別是他的弦樂四重奏以及交響曲。弦樂四重奏被認為是寫給音樂鑑賞家的形式，是為那些定時聚集在一起欣賞這類特殊曲目的業餘音樂愛好者群體所設計的。海頓的弦樂四重奏並不是專門為艾斯特哈基王子寫的，而是（在王子的允許下）為了在維也納印刷出版而寫的；這些在維也納出版的作品能夠（而且確實）為他擴大聲譽。海頓大概在一七七〇年完成了包括六首作品的一組弦樂四重奏，接著他又開始創作另一組，這一組則在第二年完成。第三年又繼續完成了第三組。按照慣例，每組由六首作品組成，這是出版者的標準篇幅，也是給業餘音樂演奏一晚的適當樂曲數量。

這三組——編號為作品九、十七和二〇（該編號是為了出版者的方便而非按照海頓作品的創作記錄）——奠定了兩個快板的外樂章和一個慢板樂章、其間加一個小步舞曲樂章的四樂章模式。它們還顯示出海頓的音樂思想方面一系列顯著的變化。作品九散發出一位在如何讓樂曲饒富趣味方面充滿有力、新穎想法的作曲家自信——精巧的伴奏織度，在旋律性的第一小提琴聲部中突然變化的速度和風格，某些驚人寬廣的第一樂章，熾烈的熱情，很多機智風趣的筆觸。在第二組中，這種狂暴的生命力並沒有像受過訓練那樣被馴服，但其中每首作品更加刻意地組織、結合得更好。

在作品二〇中，這一過程進一步的發展。不僅如此，隨著海頓運用能力的增加，音樂的廣度與深度都得到相當的擴大和加深。他的想法更充分的發揮，基調更為明確和穩定，想像力也更加豐富。其中每首作品都有一種顯著的特點——例如第三號是一首火熱的g小調樂曲，充滿了突兀的、出人意料的句法轉變，而第六號是一首相對輕鬆、愉快、詼諧的樂曲，使用了溫暖的、聲響開放的A大調。最具原創性的是第二號和第五號；第二號對織度進行探究（它以一段大提琴高音的獨奏開始），第五號則有一個戲劇性的慢板樂章。第五號是另一首小調作品，它新穎的寬廣性從最初數小節就昭然若揭（例VII.3a），伴隨著這數小節的是緩慢推移的和聲。隨後，在典型的「發展」樂曲中，海頓以新的方向扭轉這個樂思（例VII.3b），利用聽眾已經熟悉的樂思當中細微變化，以帶動音樂向前進行，使音樂得到擴展，藉由從中引申出新的表情涵義向記憶挑戰。隨後有一首熱烈的小步舞曲，其迥異於傳統的宮廷舞曲乃在於，它的

小調暗示了陰鬱痛苦。繼之而來的是平靜的、田園風的慢板樂章，其中第一小提琴華麗且裝飾性的線條，交織於主旋律之上。終樂章是一首賦格。海頓如同這個時期的一些其他奧地利作曲家一樣，恢復使用這一巴洛克形式以提供一種新類型的終樂章，將弦樂四重奏開發為四個平等的聲部，並提供了一種以不同的風格寫出一個頗具分量的樂章的方式；與其說它是一個開始，毋寧說是一項實驗。

例VII. 3

我們已注意到作品二〇的第五號是採用小調。海頓在一七五〇年至一七七五年間所寫的作品裡很大的比例——約百分之九十五——是使用大調，使用小調的是極少數例外，小調通常用於熱情的、憤怒的、有時是悲傷性格的音樂。海頓在一七六〇年代為艾斯特哈基家族的娛樂表演創作過許多交響曲，約有三十或四十首，大概其中一兩首是小調。而在一七七〇年代早期他所寫的作品中幾乎泰半是小調的。在一七六〇年代和一七七〇年代之間，許多德國藝術——文學、戲劇、繪畫——受到所謂狂飆運動（Sturm und Drang）的影響，海頓的編號為四十幾號的、甚至從卅九號到五十二號的交響曲，展現出他違反了為吸引贊助人而寫那種優雅精緻的娛樂音樂的想法，轉而支持反映迫切感與強烈情緒的音樂。慢板樂章更加緩慢並更加激越（慢板代替了常用的行板），節奏較不規律，線條較少流暢性，而且有許多突然的速度改變。e 小調第四十四號交響曲的開頭多少說明了這一點（例VII.4）。

例VII. 4

然而，從一七七〇年代中期開始，海頓似乎已經脫離了這種風格。或許是他的僱主覺得這種風格跟他不相投，或許這無論如何只是一個過渡階段。無論如何，從一七七五年開始的十年裡，歌劇占據了他的主要重心：他不僅創作歌劇，而且還要安排、計畫曲目並指揮歌劇演出。他寫了較多的詼諧歌劇，但也寫了一些嚴肅歌劇。儘管他的音樂很美，但舞台演出往往顯現出他的歌劇缺乏某些不可或缺的成分：戲劇的生動性和對角色的感受力。海頓這段時期的交響曲是一些傳統的、奔放的、歡欣的作品，比先前的那些少了一點個人化。但是有一組重要的弦樂四重奏即作品卅三（1781），海頓自己宣傳它是「以新穎的和特殊的風格」創作的，這也許和器樂寫作的風格有關，因為它使用了問答方式，不過，更可能是指這一組作品具有較輕快、較洗鍊的性格。

在這幾年裡，海頓的名氣一直在不斷地擴大。他的音樂已經由一些國際音樂出版商——在還沒有版權法之前，可以「盜」印他們認為能夠賣出去的外國出版物，而不

88.海頓：肖像畫，1791，霍普納作畫。倫敦，皇室收藏品。

須支付作曲家任何報酬——的活動，帶到了他們的供應地區維也納以及倫敦、巴黎、阿姆斯特丹、柏林和萊比錫。西班牙要求他為受難週寫一部教會作品，拿坡里國王從義大利委託他為一種手搖琴（hurdy-gurdy）寫協奏曲，最偉大的音樂中心之一巴黎邀請他創作六首交響曲——他以交響曲第八十二號至八十七號這六首具新穎創造力且燦爛輝煌的作品作為回應。但是最重要的聯繫是與倫敦之間。他以前曾婉拒過前往英國首都的一次邀請，不過曾販賣音樂給那裡的出版商。這次是倫敦的一位首要的小提琴演奏家兼音樂會發起人所羅門（J. P. Salomon），他耳聞N. 艾斯特哈基於一七九〇年的死訊後，明白海頓將是自由身，於是立刻前去維也納接走海頓。

這對年近六十歲的海頓來說，是一次重大的冒險。倫敦是著名的工商業和藝術中心，也是世界上最大的城市，提供的報酬也是其他城市所不及。他在兩次長期訪問倫敦期間，受到很好的待遇：在宮廷受到接見，在他的音樂會上受到熱烈的歡呼，受到豐厚的款待，在音樂家同行中受到熱情的歡迎，被授與牛津大學音樂博士學位，參與出席一些規模之大超乎他想像的合唱演出。他還與一位音樂家的遺孀席洛伊德（Rebecca Schroeter）墜入愛河（他已經離開了他在奧地利的妻子，她是個不好惹的女人，海頓和她在一起時從未快樂過）。

倫敦交響曲

海頓為他在倫敦的音樂會創作了十二首交響曲，這是他在管弦樂方面最輝煌的成就。這十二首交響曲包括從那時以來為它們自己贏得綽號的作品——〈驚愕〉（Surprise），因為它響亮的和弦可以喚醒可能在打瞌睡的人；〈時鐘〉（Clock），源於它慢板樂章中滴答聲的音型；〈擂鼓〉（Drum roll），是以其不尋常的開頭而得名；〈奇蹟〉（Miracle），如此稱之是因為在它首演時，一座枝形吊燈掉落到聽眾席上，此時恰值聽眾擁向台前歡呼鼓掌而奇蹟般地無人受傷。這十二首交響曲的最後一首被稱作〈倫敦〉（並無充分理由），是第一〇四號D大調，它有某些特點，顯示出海頓自過去以來的音樂走向（見「聆賞要點」VII.A）。

聆賞要點VII.A

海頓：D大調《第一〇四號交響曲》（1795）

兩支長笛、兩支雙簧管、兩支豎笛、兩支低音管
兩支法國號、兩支小號；定音鼓
第一小提琴和第二小提琴、中提琴、大提琴、低音大提琴

第一樂章：慢板—快板

這個樂章是奏鳴曲式，有一個緩慢的導奏。導奏（慢板）在d小調上開始，有一個使用附點節奏的禮號音型。整個管弦樂團與弦樂群伴隨一或兩件木管樂器的較寧靜的樂段交替出現。音樂輕輕地逐漸消失，引導進入主要的快板樂章。

　　呈示部（第17-123小節）　這個樂章的主要主題（例i）由小提琴奏出；它由兩個八小節的樂句組成。隨後的活潑有力的樂團全體奏——它使用了例i的 x 音型——導入了屬調 A 大調，並在終止式（第64小節）之後，聽到了主要的第二主題材料。這個材料——典型地代表了成熟的海頓——與第一主題材料十分相近，但走向不同。緊跟著的是熱鬧的樂團全體奏，繼之而來的是一個較寧靜的、具有自己主題的樂段（例ii，不過它與 x 有關），然後，一段短小的樂團全體奏結束了這個呈示部。整個呈示部反複一遍。

　　發展部（第124-192小節）　例i的音型 y 提供了開頭處的主要材料——首先是給弦樂、接著是用長笛與雙簧管，然後是在樂團全體奏中呈現，例ii的 z 在此再度出現。音樂分佈在許多不同的調，其間 e 小調持續最久；音樂回到了 D 大調為了。

　　再現部（第193-294小節）　它沿襲著呈示部（在管弦樂團展開上有些許變化）一直到樂團全體奏第一段的一半，音樂在此則保持在主調上，而且有一段建立在 y（弦樂群對它進行了詼諧的模仿）上的加強的樂團全體奏。這一次第二主題的材料十分簡單扼要地處理，在管弦樂團中有更多的問答。例ii及時地再現，除了調性與管弦樂細部之外沒有變化。最後的樂團全體奏強有力地再次肯定了主調 D 大調。

　　第二樂章（行板）：三段體（A—B—A'：A'是A的變奏，B部分為發展部），G大調。

　　第三樂章（小步舞曲：快板）：三段體（每一段本身也是三段體），D大調—降B大調—D大調。

　　第四樂章（精神抖擻地）：奏鳴曲式，D大調。

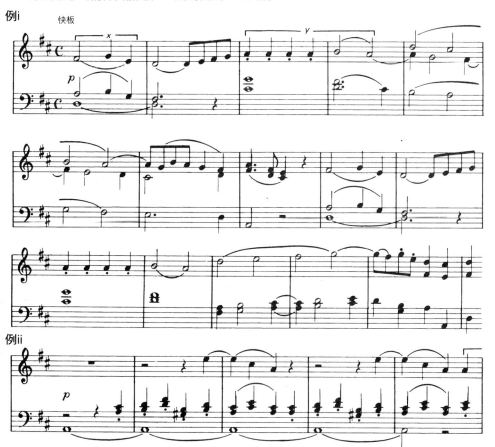

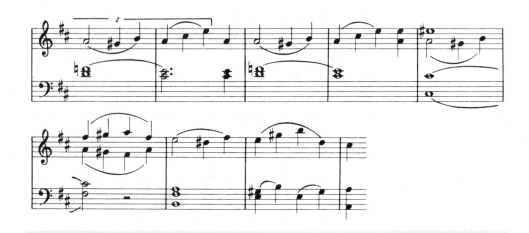

　　這首作品與他的很多成熟的交響曲相同，有一個簡短的導奏——音樂緩慢，為一首內容豐富的作品奠定氣氛。這一導奏的主要節奏音型，饒富趣味地使用了巴洛克時期法國序曲的那種極具特色的扯動進行，這同樣是為了抓住聽眾的注意力。第一樂章的主要快板樂段以典型的海頓主題開始，十分直接了當，但充滿了發展的潛力。在交響曲這類作品的奏鳴曲式的樂章中，第二主題可能提供主題方面的對比。有些作曲家讓這種對比達到最大程度（莫札特往往如此），但另外一些作曲家則讓這種對比減到最小。海頓為了使他的樂章結構緊湊、統一，往往幾乎排除這種對比。他在這首交響曲中的處理步驟很有代表性：第二主題的前八小節與第一主題的前八小節相同，不過第二樂句走向不同。在這一變化背後對於統一的想法是顯而易見的。這種設計上的嚴謹有序使作曲家——海頓本人，但特別是下一世代，尤其是貝多芬——能夠寫出篇幅

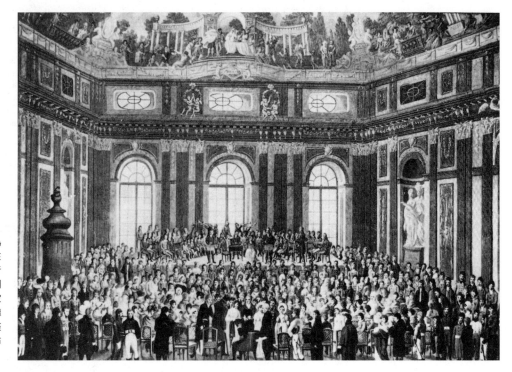

89.一八〇八年三月廿七日為紀念海頓誕辰七十六周年在維也納老大學的大禮堂舉行這位作曲家《創世記》特別演出前的開場鼓號（作曲家坐在前景的中央）。維甘德原畫的摹本，原畫畫在箱蓋上（現已佚失）。維也納市立歷史博物館藏。

更長大並且保持其結構完整性的作品。

另一種海頓特別喜愛的設計是變奏曲式，因為這種形式提供他所要的那種連續不斷的發展過程。他的慢板樂章很多都是某種變奏曲式的格局，往往為兩重的，具有兩個樂思交替變奏：A—B—A'—B'—A"是他偏愛的設計。他的《倫敦交響曲》的行板是類似的A—B—A'，但由於B段本身是介於變奏曲與A的發展部之間，而讓A—B—A'更為凝聚集中。終樂章是另一個精心設計的結構，儘管它的基調悠然自得，主題帶著民間音樂的暗示（以風笛似的單調低音結束）。

海頓從倫敦回到維也納時是一個幸福又富有的人。在替貴族贊助人工作、作為一位來自鄉下的樂隊長的職業生涯之後，他已經成為國際名人，受到音樂行家的讚揚，受到貴族的款待。他是一個十足純樸的人，在社會變遷不但提高了有創造力的藝術家的地位，並且保證他能獲得合宜的金錢報酬的一個時代，他對於自己身為在世的最偉大的作曲家所處的新地位感到心滿意足。造訪倫敦深刻地影響了他日後創作的音樂。

最後的歲月

在兩次倫敦行之間，海頓在維也納生活了一年半（1792-1793）。他新近的聲名大譟到那時為止對維也納人幾乎沒有什麼影響，他大部分的時間是在為二度造訪倫敦準備新作品。其中有六首弦樂四重奏。所羅門的音樂會曲目不像現今的管弦樂音樂會那樣純粹是管弦樂，而是包括了歌曲、協奏曲，有時還包括鍵盤音樂，通常還有室內樂作品。以前專屬於音樂行家沙龍（salon）的弦樂四重奏，這時也在音樂廳演出了。了解一下這如何對海頓的風格產生影響是有啟發意義的。他較早期的四重奏大多溫和地以主題陳述開始，但是作品七十一和作品七十四這兩組以及他後來的大部分四重奏則以響亮、醒目的姿態開始——讓一群聒噪的聽眾安靜下來是必要的。

從作品卅三以來，海頓已創作過幾組四重奏。在一七八〇年代晚期已經有兩組各六首，一七九〇年還有精巧的作品六〇這一組，本質上是在真正的室內樂傳統裡那種親暱非正式的作品。在作品七十一和作品七十四當中，風格更為燦爛華麗，有很多是為所羅門的小提琴所寫的炫技音樂，以及更飽滿、更宏亮的織度。這種更「大眾化」的四重奏風格，在海頓晚年回到維也納所寫的作品中一直保持著。他後來只再創作了八首完整的四重奏：一七九七年的六首（作品七十六），一七九九年又完成了本來打算作為另外六首一組的四重奏（作品七十七）中的兩首，然後在一八〇二至一八〇三年之間又寫了半首，但這時海頓過於虛弱疲累而未能完成它。在這些四重奏不凡的多端變化裡可以看到他新的自信心。有些是嚴肅並且論述簡潔的，有些是抒情的，有些是詼諧風趣的。作品七十六的第三號是最受歡迎的四重奏之一，最著名的部分是它的第二樂章，是以《皇帝讚美詩》（Emperor's Hymn）為主題的一組變奏曲，這是海頓曾經為奧地利國歌而創作的（見「聆賞要點」VII.B）。

聆賞要點VII.B

海頓：《C大調弦樂四重奏》，作品七十六，第三號（1797）

兩把小提琴、中提琴、大提琴

第一樂章（快板）：奏鳴曲式，C大調

第二樂章（稍慢板）：主題與變奏，G大調

這個樂章由一個對二十小節長的主題的陳述和隨後的四段變奏所組成。陳述（例i）由第一小提琴奏出，和聲由其他樂器完成。四段變奏很不尋常，因為主題本身不變，而它的背景每次都不一樣。在第一段變奏中（如例ii所示的開頭兩小節），第二小提琴演奏主題，同時第一小提琴奏出圍繞它的十六分音符。在第二段變奏中，主題是在大提琴上，同時第一小提琴奏出切分節奏（即重音不在主拍上：見例iii）。當中提琴在第三段變奏擔任主旋律時，其他樂器圍繞著它交織成複雜的對位（例iv）。最後，主旋律回到第一小提琴上，伴隨它的是豐富了的、往往有許多變化音的伴奏（例v）。

第三樂章（小步舞曲：快板），C大調

例i

例ii

例iii

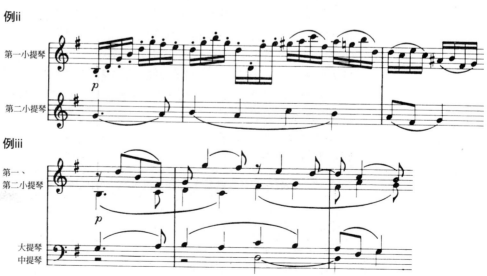

　　古典的弦樂四重奏小步舞曲樂章通常是三段體：小步舞曲—中段—小步舞曲。有時，小步舞曲和中段本身也是三段體（Ａ段、Ｂ段，再回到Ａ段），然而眼前這個例子卻更像一個具體而微的奏鳴曲式。第一段（例vi）從Ｃ大調轉入它的屬調Ｇ大調，在Ｇ大調中聽到了一個新的樂句（第12小節）和一個終止式的到來（二十個小節之後）；然後所有這些會反覆一次。再十二個小節（以開頭的音型為基礎：見例vi，x）之後有一個稍加擴展的「再現部」，其中音樂仍然在主調Ｃ大調上；接著那個新的樂句在Ｃ大調上出現。整個樂段也反覆一遍。

　　中段，在ａ小調上，遵循著類似的模式，它的第一句（只有八小節）結束在屬調ｅ小調的終止式上，然後是一個自由的、類似發展部的樂段（其中音樂轉入了Ａ大調，帶有一種溫柔而又詩意的效果），之後，這段音樂回到了ａ小調和開頭的語調——這時已經過修改以便不轉入ｅ小調而保持在ａ小調上。

　　中段之後，又回到小步舞曲（通常不再反覆）。

第四樂章（急板）：奏鳴曲式，ｃ小調—Ｃ大調

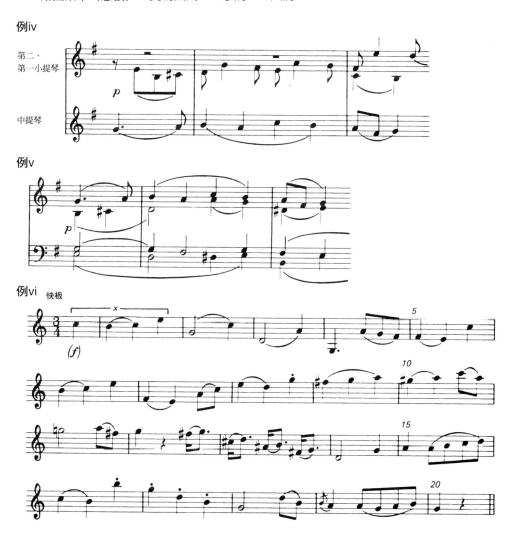

例iv

第二、
第一小提琴

中提琴

例v

例vi　快板

　　然而，海頓創作生涯的晚年主要用於聲樂而非器樂方面。聽過倫敦的大型合唱團演唱韓德爾的音樂之後，使得身為一個虔誠教徒的他充滿了敬畏，並激發他產生了創作宗教合唱音樂的欲望。天賜良機，新任的艾斯特哈基王子尼古拉斯（弟）要求海頓重掌管理他的音樂機構，不過這次責任較輕。海頓同意了。他的主要任務是為公主命名日的慶典演出寫一首新的彌撒。在一七九六至一八○二年的這七年裡，他寫過六部這類的作品。從一七八二年以來到一七九六年之間他不曾為彌撒譜曲。如今，他透過將彌撒的傳統手法與交響樂的集中和統一融合為一體，把奧地利的彌撒傳統帶到了壯麗的頂峰——大多數的樂章都有清晰、堅固的結構，是海頓透過創作交響曲的經驗而運籌帷幄其間。這六部後期的彌撒，一直被半開玩笑地稱為「海頓最偉大的交響曲」。

　　在寫這些彌撒曲的同時，海頓也在創作兩部與他在英國的經歷更有直接關聯的大型合唱作品。這是兩部神劇，但不是為在教堂內演出或為贊助人個人所寫，而是為在廣大民眾前的大規模音樂會演出所寫。海頓以前創作過神劇，但是這兩部完全不同於以往，它們突顯了合唱團而非獨唱者，因而把作品轉向於集體的宗教慶典性格。一部是《創世記》（ *The Creation*, 1798），海頓在其中為一齣原本以英語敘述寫成的歌詞德語版而譜曲。另一部是《四季》（ *The Seasons*, 1801），是為一首由一位蘇格蘭人的英語詩改編成的德語版而譜寫的，其中把大自然的恩惠當作上帝的賜與來讚美。

　　如果有一部將凡人的海頓和作曲家的海頓作一概括的個別作品，那就是《創世記》。在音樂上，它包含了他成熟的交響曲風格，但也吸取了威尼斯的傳統和英國的、韓德爾式的傳統。音樂絕妙地反映出海頓的偉大與精神上的純真。這裡有歡樂的合唱，如〈蒼天詔告著上帝的榮耀〉（The heavens are telling the glory of God），這段合唱結束了第一部分，其中敘述了大地的創造，在「於是有了光」（最後一個字配上一個輝煌的、非常肯定的和弦）這樣的片刻，合唱發揮極大的效果。然後有許多歌曲不僅圖畫般地並且詩意地來描寫大海的翻騰、草地上繁花盛開、鳥兒的飛翔。在第二部分裡，描述了動物的創造，往往用說明式的音樂，其中關於自然的模仿，既有感染力又生動有趣，海頓絕對是刻意模仿著——鴿子的咕咕聲、跳躍的獅子、蠕動的蟲。在第三部分和最後部分聽到了亞當和夏娃讚美著這個世界和他們彼此的愛情。因此，《創世記》論述了接近海頓內心的很多問題。與此相稱的是，一八○八年三月在音樂會上的這部《創世記》，是海頓聽到的最後一部作品。一年以後沒多久，拿破崙的軍隊炮擊著維也納，這位年邁的作曲家於一八○九年五月卅一日去世時，拿破崙竟然在海頓的住宅外派駐了榮譽衛隊。海頓逝世後，實至名歸地被尊崇為古典風格的首要開創者。

莫札特

　　海頓的最偉大的同時代人物、成熟古典風格的另一位大師是沃夫岡·阿瑪迪斯·莫札特（Wolfgang Amadeus Mozart），一七五六年生於薩爾茲堡。他們都是奧地利人，但兩人的職業生涯卻大不相同，他們的音樂，雖然明顯地屬於同一時期，但在性格上有顯著差異。莫札特比海頓晚廿四年出生，比海頓早十八年去世，他創作的音樂數量較少，然而在各個領域——歌劇、宗教音樂、協奏曲、交響曲、室內樂——都勝過海頓。

莫札特	生平
1756	一月廿七日生於薩爾茲堡。
1761	首次登台演出；其父雷歐波德帶他到慕尼黑，開始了他作為神童的職業生涯，遊歷於歐洲的一些音樂中心（1763、1765在巴黎；1764在倫敦）演奏大鍵琴。
1770-3	三次義大利之旅；完成歌劇《盧西歐‧西拉》（1772年在米蘭首演）。
1773	維也納；接觸到海頓的音樂；創作了第一批在他作品目錄中據有一席之地的作品，為薩爾茲堡的君主兼任大主教寫了器樂作品和教會音樂。
1775-7	任薩爾茲堡的樂隊首席，完成首批鋼琴奏鳴曲及協奏曲。
1777-8	造訪慕尼黑、曼海姆、巴黎，謀求職位；為巴黎的「心靈音樂會」創作了第卅一號交響曲。
1779	任薩爾茲堡宮廷管風琴師；完成一批世界性的管弦樂作品。
1781	歌劇《伊多梅尼歐》首演（慕尼黑）；辭去薩爾茲堡宮廷的職務；在維也納開始演奏、教學和寫鋼琴音樂的生涯。
1782	歌劇《後宮誘逃》在維也納上演；與康斯坦策‧韋伯結婚。
1783	專心致力於聲樂、對位及管樂作品的創作；有六首弦樂四重奏題獻給海頓
1784	成為共濟會成員。
1784-6	在維也納受到高度的讚譽；完成了十二首成熟的鋼琴協奏曲。
1786	歌劇《費加洛婚禮》演出（維也納）。
1787	歌劇《唐‧喬凡尼》演出（布拉格）；其父雷歐波德去世。
1788	維也納宮廷室內樂樂師；完成了第卅九、四十和四十一號（《朱彼得》）交響曲。
1790	歌劇《女人皆如此》演出（維也納）。
1791	歌劇《魔笛》演出（維也納），《狄托的仁慈》演出（布拉格）；十二月五日於維也納逝世。

神童

　　　　沃夫岡的父親雷歐波德‧莫札特（Leopold Mozart）是一位作曲家兼小提琴演奏家，又是一部有關小提琴演奏的重要書籍的作者。沃夫岡四歲就會彈大鍵琴，五歲時就在作曲。在他六歲生日之前，他父親把他從他們的家鄉薩爾茲堡市帶到慕尼黑的巴伐利亞選侯宮廷裡去演奏。不久雷歐波德放棄作曲，專心致力於培養「這位上帝讓他生在薩爾茲堡的奇才」（如他自己所說）。此後數年遊遍廣大的歐洲，以展示這個男孩的天才：數次到維也納，不僅去德國南部和西部的各個音樂中心，而且遠赴巴黎、倫敦和阿姆斯特丹。雷歐波德把向世人展現他的兒子視為他命定的任務，而且不反對由此而獲得金錢上的報酬。莫札特接受過各種各樣的測驗，比如在彈奏大鍵琴時用布蓋住他的雙手（以使他無法看到琴鍵），或給他一些主題讓他即興變奏。一七七○年他被父親帶到歌劇之鄉義大利；他聆聽一流作曲家所寫的歌劇，在當時最著名的教師那裡上課，在音樂會上演奏，在米蘭寫了幾部以上演為目的的歌劇。完成第一部歌劇時，他年僅十四歲。接下來幾年裡他曾回去那裡兩次。

　　　　一七七三年初，當莫札特從最後一趟義大利之行回到薩爾茲堡時，正值十七歲。他的作品已經很多，有宗教音樂作品，包括四首為彌撒的譜曲。有數部戲劇作品，其

莫札特	作品

◆歌劇：《伊多梅尼歐》（1781），《後宮誘逃》（1782），《費加洛婚禮》（1786），《唐·喬凡尼》（1787），《女人皆如此》（1790），《魔笛》（1791），《狄托的仁慈》（1791）。

◆交響曲：第卅一號 D 大調《巴黎》（1778）；第卅五號 D 大調《哈夫納》（1782）；第卅六號 C 大調《林茲》（1783）；第卅八號 D 大調《布拉格》（1786）；第卅九號降 E 大調（1788）；第四十號 g 小調（1788）；第四十一號 C 大調《朱彼得》（1788）。

◆協奏曲：鋼琴協奏曲——第十五號降 B 大調 K 450（1784）；第十七號 G 大調 K 453（1784）；第十八號降 B 大調 K 456（1784）；第十九號 F 大調 K 459（1784）；第廿號 d 小調 K 466（1785）；第廿一號 C 大調 K 467（1785）；第廿二號降 E 大調 K 482（1785）；第廿三號 A 大調 K 488（1786）；第廿四號 c 小調 K 491（1786）；第廿五號 C 大調 K 503（1786）；第廿六號《加冕》D 大調 K 537（1788）；第廿七號降 B 大調 K 595（1791）；五首小提琴協奏曲；小提琴與中提琴的交響協奏曲 K 364（1779）；低音管協奏曲，豎笛協奏曲，長笛協奏曲，長笛與豎琴協奏曲，雙簧管協奏曲。

◆其它管弦樂：小夜曲——《月下小夜曲》K 239（1776），《哈夫納》K 250（1776）；《小夜曲》K 525（1787）；嬉遊曲，輕組曲，舞曲。

◆合唱音樂：十八首彌撒曲——第十六號《加冕》（1779）；第十八號 c 小調（1783，未完成）；《安魂曲》（1791，未完成）；《歡喜吧，幸福的靈魂》（1773）；神劇，短小宗教音樂作品。

◆室內樂：廿三首弦樂四重奏——《海頓四重奏》（1783-5）——G 大調 K 387、d 小調 K 421；《不協和》K 465，C 大調（1785）；《普魯士王四重奏》（1789-90）；六首弦樂五重奏——C 大調 K 515（1787）、g 小調 K 516（1787）；豎笛五重奏，長笛四重奏，鋼琴四重奏，鋼琴三重奏，弦樂三重奏，鋼琴與小提琴奏鳴曲，鋼琴與管樂五重奏。

◆鋼琴音樂：十七首奏鳴曲；迴旋曲，變奏曲，幻想曲，鋼琴四手聯彈與雙鋼琴作品。

◆聲樂：給人聲與管弦樂團的音樂會詠嘆調；給人聲與鋼琴的歌曲。

中兩部是為義大利寫的全本歌劇，和一些在薩爾茲堡創作的較小型的歌劇。有三十多首交響曲，其中大部分長度約十分鐘。有將近十幾首較輕鬆的管弦樂作品（小夜曲〔serenade〕或嬉遊曲，目的是作為慶典中的背景音樂）。還有一些大鍵琴曲。莫札特的父親曾經給他上過作曲課，但是這個機智敏感的男孩，主要是透過聽其他作曲家的音樂，和模仿他喜歡的東西而學會作曲的。例如，他在倫敦那一年多裡（1764-1765）所寫的交響曲模仿了他在那裡聽到的J. C. 巴哈的交響曲的特點，而一七七〇年所創作義大利風格的交響曲，則採用了當時義大利作曲家所偏愛的那種主題和管弦樂織度。後來在一七七三年，莫札特在維也納待了十週，他父親試圖在那裡替他謀求一個職位。他在維也納接觸到海頓的最新音樂，他這年夏天和之後幾個月裡所寫的弦樂四重奏和交響曲，顯示出他採用了某些海頓的作曲技術。

　　截至目前為止，莫札特寫過的大部分音樂雖然以其流暢性與創意令人吃驚，但相對說來是因襲傳統的。他最早期的曲子現今經常被演奏的都屬於一七七三年末和一七七四年初的創作。其中最傑出的是兩首交響曲，一首是g小調，K183（莫札特的作品

是以「K」編號來認定,說明他們在克海爾(Köchel)編輯的編年目錄裡的次序),另一首是A大調,K201。g小調作品,由於音調急促、焦躁不安而明顯偏離了悅耳、優雅、使人愉快的音樂傳統模式(例VII.5)。甚至終樂章仍然是緊張、慷慨激昂的,這時期大多數交響曲的終樂章是歡樂的、興高采烈的樂曲。這部分是莫札特選擇使用小調的結果。正如我們前面所見(第51頁),小調作品中,對比性的第二主題的音樂通常是大調,而且對大部分人的耳朵來說,這一變化代表著使基調明亮、柔和起來,但是,像此處的兩個快板樂章中,當令人聯想起那種明亮及柔和的音樂後來以小調返回並用來結束這個樂章時,又斷然地恢復到陰沉、嚴肅的印象。A大調那一首作品在其他方面卓然傑出。它輕柔地開始,有一個和緩而細膩的樂思(幾乎算不上是一個主題),莫札特後來在一個完整的管弦樂經過段(例VII.6)內將它再次加工。接著有一個從容、優雅的慢樂章;在小步舞曲之後,終樂章採用了最後樂章裡傳統的、吉格舞曲式的節奏,但是由於它活力充沛的姿態和問—答的樂句,它仍然保持著高度的張力。莫札特正從一個神童轉變成一位擁有高度想像力和原創性的作曲家。

早熟

到了這個時候,雷歐波德・莫札特正在為他的兒子謀求一個職位——在德國、在義大利、在維也納。他本人受僱於薩爾茲堡的君主兼任大主教,這位君主兼任大主教實際上統治著該地區,按照慣例,他雇用了一支由器樂演奏者和歌手組成的「小型樂隊」,為在大教堂的禮拜儀式和他宮廷的娛樂表演提供音樂。沃夫岡・莫札特那時年僅十三歲,曾受僱為樂隊首席,最初是沒有報酬的。但是雷歐波德感覺到大主教轄區的薩爾茲堡,不是他兒子安身立命的地方。他有能力以一個宮廷的職位過著體面的生活,但是靠著寫歌劇或在富有的貴族贊助人面前演奏而飛黃騰達的機會很渺茫。不僅如此,由於年邁大主教的新近去世加上任命科羅列多伯爵(Count Hieronymus Colloredo)這一位較不那麼隨和的繼承者,雷歐波德察覺到,要請假作曲或到別的地方演出的機會很可能會受到限制。

然而,雷歐波德的辦法沒有一樣奏效。沃夫岡是一個很難被僱用的人——就資深職位而言他太年輕,就資淺職位而言他又太有成就,而且因為他突出的優越能力,加上他可能需要請長假離開,總是容易干擾到音樂機構的正常管理。所以別無選擇,只得留在薩爾茲堡創作被要求寫的各種音樂。一七七三年至一七七七年的這幾年,可看到他特別致力於教會音樂和較輕鬆的管弦樂——為大學或本地家族的慶典創作小夜曲。同時還有一些協奏曲,其中有幾首是小提琴協奏曲(莫札特自己可能曾經演奏過其中幾首:他不僅是一位優秀的鋼琴家而且也是一位有技能的小提琴家)及四首鋼琴協奏曲,其中最後一首K271,是為一位來訪的演奏大師所寫的,這部作品還暗示著日後他在這一體裁方面

90.莫札特。銀筆畫(1789),作畫者為斯托克。瑞士,私人收藏。

例VII. 5

燦爛的快板

管弦樂團

例VII.6

中庸的快板

弦樂群

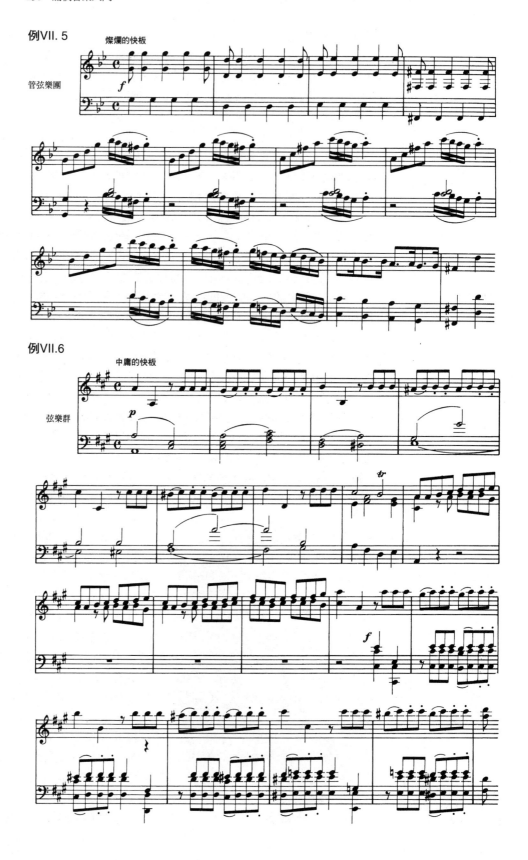

表現的過人之處。

　　一七七七年，莫札特一家對薩爾茲堡失去了耐心，雷歐波德將他的兒子送出去尋找適才適用的工作。沃夫岡・莫札特到了慕尼黑，在那裡遭到拒絕；到了曼海姆，被告知那裡沒有職缺；到了巴黎，他不僅遭到失敗，還面臨到悲劇，這時曾經隨他四處奔波的母親去世了。莫札特不喜歡法國人並懷疑他們對他的態度，而他的音樂也沒有給人們留下深刻印象。他也許曾被提供了一個職位，但即便如此他還是拒絕了。看看他為巴黎一流的音樂會組織所寫的交響曲當中，他如何使自己的風格適合本地品味的做法是耐人尋味的。巴黎的管弦樂團在歐洲大概是最精良的，以其小提琴的精力充沛和精確的起奏而自豪。莫札特知道如果充分利用這一點，他的交響曲將會產生很好的效果，於是他的這首作品以一個燦爛的、剛勁的音階開始。他在整首交響曲裡始終採用一種他以前從未嘗試過的華麗的管弦樂風格──有突然的強弱對比、困難且突顯的經過段、強有力的全體奏，以及在終樂章中使聽眾感到趣味橫生的那一個詼諧而肅靜的開頭。

　　莫札特在巴黎期間，他的父親看到他不可能在那裡找到更好的工作，便安排他回薩爾茲堡，接受一個較資深的樂隊首席職位。莫札特態度冷淡地接受了這個安排；他討厭薩爾茲堡的地方主義，感到自己在那裡被輕視，而且對那裡有限的機會感到挫折。所以一七七九年到一七八○年的大部分時間，他是回去待在他的故鄉寫教會音樂，以及反映他在曼海姆與巴黎學到的管弦樂作品。後來，在一七八○年底，他應邀前往慕尼黑為宮廷劇院創作一部歌劇。大主教允許他到慕尼黑。莫札特以他最卓越的作品之一，一部源自希臘神話為主題的嚴肅歌劇《伊多梅尼歐》（*Idomeneo*）享有一次極大的成功。當他仍在慕尼黑時，從薩爾茲堡來了一項指示：大主教將要訪問維也納，莫札特理應去那裡隨侍大主教。莫札特如期前往。這是一個轉折點。在與慕尼黑的貴族們周旋，並於維也納在皇帝面前演奏之後，他感覺到自己的地位處於大主教進餐時的僕從和廚役之列。不僅如此，大主教還拒絕讓他到曾向他發出邀請的其他貴族府邸中演奏。莫札特帶著憤怒和屈辱感，大鳴不平並要求解職。他的要求剛開始遭到拒絕，但最後如他寫到的那樣，「隨著我屁股上挨了一腳……奉我們可敬的主教之命」，他被免除了職務。

在維也納的早期　　　莫札特在維也納的這幾個星期，曾經透過教學、演奏和作曲，後來還可能想藉著宮廷的任用，來審視在當地謀生的可能性。莫札特曾寫道，維也納是「鋼琴的國度」，而且他很快地著手建立自己成為一位鋼琴家。他創作並出版鋼琴奏鳴曲以及鋼琴與小提琴奏鳴曲，隨後又寫了三首協奏曲。他接了幾個學生；由於通常每人每天上課一次，確保了莫札特有一份定期的收入。一七八二年，他上演了一部新的德語歌劇《後宮誘逃》（*Die Entführung aus dem Serail*），他也在這一年與康絲丹采・韋伯（Constanze Weber）成婚，五年前他曾在曼海姆與她的姐姐（一位歌唱家）有過一段情。

　　不過，莫札特在這些新作品中最關心的是六首弦樂四重奏。這六首作品不會讓他賺錢，但弦樂四重奏是為音樂鑑賞家而寫的，而且他渴望展現自己對這個體裁的駕馭已接近海頓的精練──他很得體地在出版時，把這些作品題獻給身為弦樂四重奏終極大師的海頓（而不是題獻給一位可能為此付他酬勞的、富有的庇護人）。莫札特在創作這些作品時進度緩慢，超過兩年的時間，部分是因為這並非緊急之事，不過部分原

因是作曲上揭示了新的挑戰，特別是要發展出一種專門適合於兩個小提琴、一個中提琴、一個大提琴合奏的風格和手法。莫札特不願只是寫一條旋律、一個低音聲部再填入中間的聲部。音樂必須從弦樂四重奏特有的角度來構思。

這一組弦樂四重奏K387的第一號（例VII.7）開頭幾小節，顯示出某些說明他的風格上的其他特點，以及他如何做到上述這一點。樂曲在飽滿的四部和聲中開始（第一至第四小節），然後進入對話，隨著同一分句在不同的樂器上三次出現，導入到一個終止式，但不是終止在主調G大調上而是終止在e小調上，留下一種未結束的感覺。將同一分句加以裝飾的變化（第九小節）結束了整個樂句。接著第二小提琴演奏開頭的分句，第一小提琴以同一分句插入，導向（第十三小節）一個源自該分句的五個音符的音型建立的對話，隨著第一小提琴的半音階下行，把音樂帶到D大調（第十

例VII.7

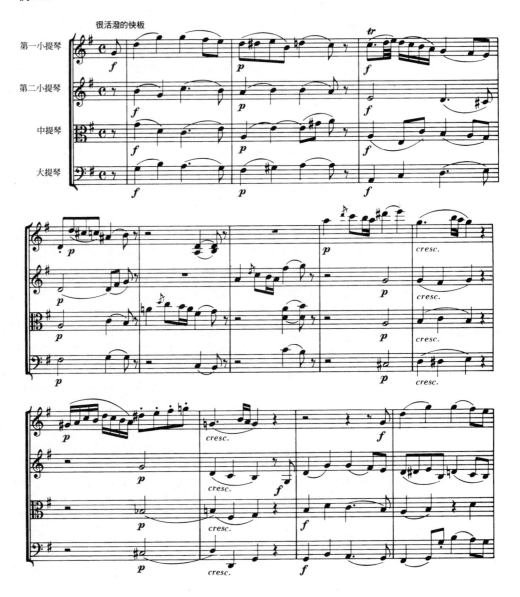

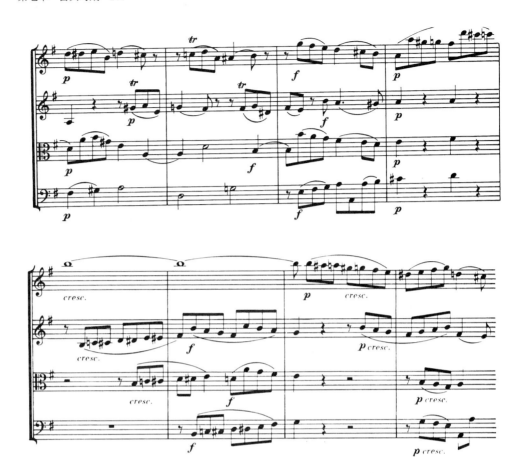

六小節），由其他樂器用半音階上行來回答。這呼應了先前聽到的一個分句（第四小節）——幾乎此處的一切，實際上都是從開頭的陳述衍生出來的。這裡還有其他莫札特的印記：變化音手法，加強音樂的衝擊力；第五至第七小節對話的分句，再次增加強度，並以它們不同的轉折使聽眾感到驚喜；對位的運用，透過一種保證音樂不僅在表面上，而且在各個層次上擁有生命力的手法，使音樂更加熱烈（第十六至十八小節顯示了所有樂器的加入，能夠怎樣使高潮更有效力）。這首四重奏採用了通常的四樂章形式：有一個小步舞曲樂章；一個壯嚴但富於表情的行板樂章，大量利用了我們剛剛看到的各種樂器的聲部交換；一個像是海頓作品二○第五號（見第227頁）的終樂章，使用賦格寫作，雖然它仍在傳統的奏鳴曲式範圍之內。

莫札特在維也納早期創作過幾首傾向於賦格寫法的作品。部分原因是由於透過與維也納的貴族兼外交家男爵范‧史威頓（Baron van Swieten）的交往激起了他對較早期的、包括巴哈和韓德爾的音樂的興趣。范‧史威頓是當時正視較早期音樂的少數音樂愛好者之一。莫札特在這位男爵的府邸中指揮音樂會，演奏了較古老的音樂，而且後來為這些早期音樂的復興還改編了韓德爾的作品，透過加入一些韓德爾不曾使用過的樂器的聲部以「改進」（莫札特這麼認為）它們。（今天看來，這如同在文藝復興時期的繪畫上塗上更明亮的、更多彩的顏色一樣，但是在莫札特時代很少人欣賞早期藝術的清高——如十八世紀的改寫莎士比亞原作內容即可證明這一點。）舉例而言，

在莫札特於一七八二年至一七八三年開始著手創作的c小調彌撒（不過並未完成）裡可以聽到舊式的對位。在教會音樂中，舊式的對位一直占有一席之地。令人意想不到的是，它還進入了一首寫給管樂器的小夜曲。管樂小夜曲或稱為嬉遊曲，是一種輕快的形式。莫札特在薩爾茲堡曾經寫過幾首這樣的樂曲，一般是為了戶外演出，用兩支雙簧管、兩支低音管和兩支法國號的編制（標準的軍樂隊合奏，也使用於進行曲之類）。他在維也納的早年曾創作了三首管樂作品，其中最值得注意的是為八件樂器（雙簧管、低音管和法國號之外還有豎笛）寫的d小調樂曲K388。因為在第一樂章及一個別具張力與不和諧的小步舞曲之間，安排了一個溫情脈脈的慢板樂章，隨後是一個發揮各種樂器音色、技巧和表現力的終樂章，所以聽眾對於這首以小調寫成、如此充滿活力和熱情的小夜曲一定感到十分驚奇。

鋼琴協奏曲　　莫札特在維也納的中期，達到了一七八四年至一七八六年鋼琴協奏曲創作的頂峰。這正是維也納大眾公認並稱讚他是天才作曲家和鋼琴家，並毫不猶豫地蜂湧來到他的音樂會的時期，他的這些音樂會都是在劇院停止營業的四旬齋期間舉行的。在這幾年所寫的十二首鋼琴協奏曲中，他大為擴展了協奏曲的概念。正如我們已見到的，協奏曲原本是一種巴洛克時期的形式，其中獨奏插入段落與管弦樂的利都奈羅交替出現。為了與他那個時代的思想協調一致，莫札特在協奏曲裡增加了古典風格、奏鳴曲式的調性與主題材料的對比。其他人，如J. C. 巴哈，在某種程度上還有海頓，也曾沿著同樣的思路創作，但是只有莫札特達到了各種要素的充分平衡，當然其中也包括獨奏者的精湛技巧。他做到這一點，至少最初不是透過使用我們在弦樂四重奏所看到的各種濃縮的手法，而是讓主題增加；各主題之間或以燦爛的經過句（音階、琶音等等）連接，或以管弦樂全體奏連接較長的主題。鋼琴與樂團之間的關係非常微妙。樂團陳述某些主題，並提供伴奏和句逗；鋼琴則重新闡釋樂團的某些主題，堂而皇之奏出自己的一些主題，偶爾為樂團裡主要的管樂演奏者伴奏，有許多機會展現它的燦爛輝煌從而表明它有權占有特殊地位，並以獨奏的裝飾奏將樂章帶向高潮。莫札特在一七八四年為他的一個學生普蘿葉（Barbara Ployer）所寫的一首G大調協奏曲K453，由於其抒情的主題、清晰分明的形式、管樂器的迷人寫法，以及流暢的炫技經過句而具有

聆賞要點VII.C

莫札特：《費加洛婚禮》（1786），第一幕，三重唱

出場人物：阿瑪維瓦伯爵（男中音），巴西里歐（男高音），蘇珊娜（女高音）

戲劇背景：阿瑪維瓦伯爵一直試圖引誘他妻子的女僕蘇珊娜，而蘇珊娜與伯爵的隨侍費加洛已經有了婚約。伯爵來到蘇珊娜的房間想與她幽會，正值蘇珊娜與童僕凱魯比諾（清白地）在一起。凱魯比諾近來因為他的戀情而與伯爵之間存在著麻煩，他見伯爵來此便躲在一張椅子後面。當伯爵聽到巴西里歐（教士兼音樂教師）走來時，也向那同一張椅子後躲去，而凱魯比諾則悄悄地繞過椅子並坐在上面，用掛在椅子上的衣服蓋住自己。但巴西里歐在與蘇珊娜的交談中議論了凱魯比諾對伯爵夫人的愛慕，而這——伯爵是嫉妒心極強烈的男人——激使伯爵自己從藏身處現身。

音樂：這段三重唱（terzetto，用以指人聲的三重唱）展現了奏鳴曲式結構如何能夠用於聲樂作品中。主題材料

及調的安排與器樂奏鳴曲式的樂章完全一樣，以例i作為第一主題，例iii作為第二主題。第1-57小節等於呈示部，第57-146小節等於發展部，第147-222小節等於再現部。但所用材料的性質和它再現的方式都處理得可以賦予這齣戲額外的力量和微妙性。例如，注意例i如何在伯爵每次強硬聲明他蠻橫的憤怒時出現；第70小節中例iii是如何以它原來的意義出現；還有例ii如何在使用上帶有嘲諷性——這一暗示首次在這裡（第16小節）出現，在巴西里歐虛偽地否認心懷惡意時再次出現（第85小節），最後，在伯爵發現凱魯比諾時使用了同一音樂之後，這一暗示再次出現，在第175小節有最尖銳的嘲諷。

原文	譯文	小節	調	
伯爵				
Cosa sento! tosto andate,	什麼聲音？	4	降B	例i：伯爵表達他的憤怒
E scacciate il seduttor.	馬上去把那引誘者趕走。			
巴西里歐				
In mal punto son qui giunto,	我來的不是時候，	16	降B	例ii：巴西里歐（帶有一點嘲弄和惡意）
Perdonate, o mio signor.	請原諒，我的大人。			
蘇珊娜（幾乎昏厥）				
Che ruina, me meschina!	我真慘，我完了！	23	降b-f	在蘇珊娜焦慮之中轉入小調
Son oppressa dal dolor.	苦惱使我氣餒。			
伯爵、巴西里歐（扶住蘇珊娜）				
Ah già svien la poverina!	啊，可憐的姑娘要昏倒了！	43	F	例iii：表示同情
Come oh dio!le batte il cor!	天哪，她的心跳得如此厲害！			
巴西里歐				
Pian pianin su questo seggio.	輕輕地扶她到這張椅子上。	59	F	此段結束；轉調段落開始
蘇珊娜（甦醒中）				
Dove sono! cosa veggio!	這是哪裡？出了什麼事？	62		
Che insolenza, andate fuor.	你太放肆了！放開我！	66	g	蘇珊娜對扶住她並領她到有人坐著的椅子感到生氣
伯爵				
Siamo qui per aiutarti,	我們只是在幫妳，	70	降E	例iii。注意與第43小節類似的表情
Non turbarti,oh mio tesor.	不要感到不安，我的寶貝。			
巴西里奧				
Siamo qui per aiutarvi,	我們只是在幫妳；			
È sicuro il vostro onor.	妳的名節是安全的。	85	降E—降B	例ii：
Ah del paggio quel che ho detto	我說的關於那童僕的一番話，			
Era solo un mio sospetto!	不過是我的懷疑！			
蘇珊娜				
È un'insidia,una perfidia,	這是陷阱和謊言，	92	降B	
Non credete all'impostor.	不要相信這騙子。			
伯爵				
Parta parta il damerino!	這個小情郎必須趕他走！	101	降B	例i：伯爵在生氣
蘇珊娜、巴西里歐				

Poverino!	可憐的孩子！	104		
	伯爵（譏諷地）			
Poverino!	可憐的孩子！	110		
Ma da me sorpreso ancor.	不過，我已經發現他兩次了。			
	蘇珊娜、巴西里歐			
Come! Che!	怎麼會這樣？怎麼回事？	116		
	伯爵			
Da tua cugina	在你堂姐處，	121	降B	敘事用的宣敘調式樂段
L'uscio ier trovai rinchiuso,	我發現門鎖著，			
Picchio, m'apre Barbarina	我敲了門，芭芭莉娜讓我進去，			
Paurosa fuor dell'uso.	她臉上露出不尋常的驚惶失措。			
Io dal muso insospettito,	這引起了我的懷疑，			
Guardo, cerco in ogni sito,	我舉目四望，到處搜查，			
Ed alzando pian pianino	輕輕撩起	129	降B	例ii
Il tappetto al tavolino	桌上的布，			
Vedo il paggio…	看見這僮僕就在那裡！			
	（他用椅子上的衣物說明那情況，	139	注意：在這僮僕被發現時，x（例ii）如	
	發現了凱魯比諾）		何翻轉而上	
Ah! cosa veggio!	啊！我看到了什麼？	141		
	蘇珊娜			
Ah! crude stelle!	啊，冷酷的上蒼！	143		
	巴西里歐（大笑）			
Ah! meglio ancora!	啊，最好沉默！	145		
	伯爵			
Onestissima signora!	你這個最貞潔的淑女！	147	降B	例i：伯爵再次發怒，這時平靜下來並面露威脅
Or capisco come va!	現在我了解是怎麼一回事了。			
	蘇珊娜			
Accader non può di peggio;	沒有比這更糟的事；			
Giusti dei! che mai sarà!	偉大的上蒼，接下來還會發生什麼事？			
	巴西里歐	168	降B	例iii的一部分
Così fan tutte le belle;	所有的女人都一樣，			
Non c'é alcuna novità!	這事並不新鮮！			
Ah del paggio quel che ho detto	我說的關於那僮僕的一番話，	175	降B	反映巴西里歐的嘲諷
Era solo un mio sospetto!	不過是我的懷疑。			

例i

例ii

例iii

代表性（見「聆賞要點」VII.D）。就它的慢板樂章而言，鋼琴具有華麗、戲劇性而且表情豐富的音樂，往往對於已經在樂團這裡聽到過的樂思加以雕琢。終樂章中，鋼琴與樂團在一組諧趣橫生的變奏裡平均分攤重要性。莫札特的協奏曲沒有兩首是遵照完全相同的設計。在後來的一些協奏曲中，他傾向於離開抒情主題的多樣性，而喜用較短的、更像動機的樂思，從而帶給音樂更強有力的統一。K467（1785）和K503（1786）這兩首成熟的C大調協奏曲就是這一方面的例子。前者還以其慢板樂章詩意的叨絮及凌空而上的鋼琴旋律、顫動的管弦樂伴奏，與令人不安的不和諧和聲而著名。莫札特有兩首小調的協奏曲也在這一組後來的協奏曲中（d小調，K466；c小調，K491），它們都屬於他極致的成就之列。兩首都以基本上是管弦樂風格的、鋼琴演奏者無法接手的材料開始——所以在此的每個例子裡獨奏的進入都以一個新的、特別哀婉柔美的抒情主題開始。那首c小調作品，尤其以它慢板樂章的管樂器寫法和充滿創意的變奏形式終樂章而著稱。有這樣一種比擬：協奏曲的鋼琴獨奏者就好比歌劇中詠嘆調的演唱者。莫札特在為這兩者的寫作方面都很出眾，肯定不是巧合。莫札特最著名的歌劇正是從這時起問世：《費加洛婚禮》（義：*Le nozze di Figaro*；英：*The Marriage of Figaro*），一七八六年維也納首演；《唐·喬凡尼》，次年於布拉格上演。

聆賞要點VII.D

莫札特：《G大調鋼琴協奏曲》，K453（1784）

鋼琴獨奏
長笛、兩支雙簧管、兩支低音管、兩支法國號
第一小提琴和第二小提琴、中提琴、大提琴、低音大提琴

第一樂章（快板）：奏鳴曲—利都奈羅曲式，G大調
　　開頭的利都奈羅（第1-74小節）　主要主題（例i）一開始立即出現在小提琴上，同時長笛和雙簧管作了註解。接著是一段短小的管弦樂團全體奏，它逐漸消失（注意低音管和長笛）進入到一個輕柔抒情的新主題（例ii），首先由小提琴奏出，然後木管樂器加以模仿。這裡有一個急劇的調性改變，轉入了降E大調，但時間不長，音樂又在小提琴的一個簡短主題和非常短小的一段樂團全體奏上回到了G大調。
　　獨奏呈示部（第74-170小節）　這時鋼琴進入，先是以例i的形式出現，在一些炫技的經過句和一次向屬調D大調的轉調之後，它陳述了一個新的主題（例iii）——一個管弦樂團從未演奏、專門為獨奏者保留的主題。然而，在木管樂器對話的背景之下，鋼琴很快進入了經過段；這引出先前在低音管和長笛上（這時是低音管和雙簧管）的一些樂句，並導向一次例ii的再陳述——這時以D大調出現（先前是以主調G大調），這次的再陳述是由鋼琴和對它作模仿的木管樂器奏出的。又一些獨奏的炫技將音樂帶往在D大調上的明確終止式。
　　中段（第171-226小節）　先有一段短小的樂團全體奏（建立在先前聽到的樂團全體奏的材料上），然後是一個自由樂段，其中鋼琴獨奏者在鍵盤上大範圍地上下游移，木管樂器作為支持，弦樂器則為之加強和聲。音樂在調上離得很遠，不過仍返回到（第203小節）e小調（G的關係小調），並從那裡為了再現部而回到主調。

例i

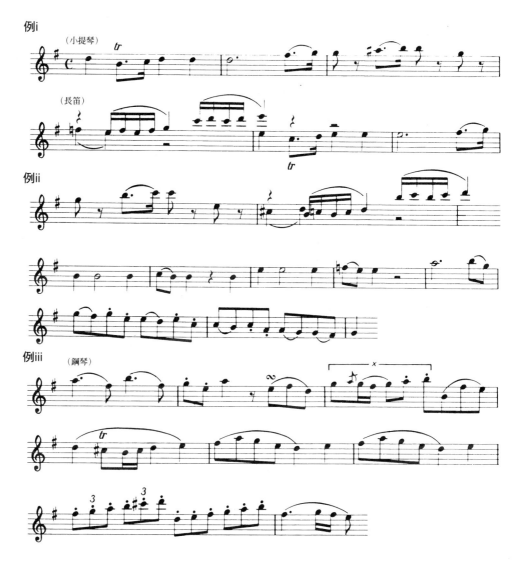

再現部（第277-349小節） 管弦樂團奏出了例i，如同本協奏曲的開頭一樣，不過鋼琴很快地介入；接著例ii和例iii再現，像在獨奏呈示部那樣，雖然有很多細微的不同，尤其是在配器上。在又一些炫技樂段之後，突然向降E大調的轉調再次發生，預示著裝飾奏的到來——即使像莫札特那樣為自己這首協奏曲留下了多種引人入勝的裝飾奏（為他的一個學生而作）而且大部分鋼琴家仍採用這些裝飾奏，傳統上這時獨奏者在這裡可以獨立地抽離，自由地即興演奏。在裝飾奏結束後，是一段使用前面樂團全體奏的若干材料的最後一次樂團全體奏。

第二樂章（行板）：奏鳴曲—利都奈羅曲式，C大調。

第三樂章（稍快板）：主題與變奏，G大調。

成熟的器樂曲

在我們審視莫札特作為歌劇作曲家最後的成就之前，應該綜覽一下他成熟期的器樂作品，並對其中的某些樂曲作更細緻的研究。他寫過各種樂器的作品：鋼琴奏鳴

曲,有些是特點鮮明而且表現大膽的,另外一些則基本上是教學作品;鋼琴三重奏和較大型的作品之外,還有鋼琴與小提琴奏鳴曲,在這類作品中莫札特把傳統上強調以鋼琴為重心(小提琴僅是伴奏),轉向了鋼琴與小提琴兩者均有完全的表現權利;弦樂四重奏(雖然他從未超越曾題獻給海頓那一組的成就)和弦樂五重奏;更多的協奏曲,包括一首精緻的豎笛協奏曲;交響曲。

　　弦樂五重奏在莫札特時代是不常見的音樂體裁,但他似乎曾特別對這種形式情有獨鍾。他在一七八七年春天寫了兩首——C大調K515和g小調K516,後來在一七九〇至一七九一年又寫了兩首。在代表著莫札特室內樂的一個頂峰的K515和K516中,他充分利用了另外加進的樂器(第二中提琴)所提供給織度的各種不同對稱型態的機會(如例VII.8開頭的幾小節所示,第一小提琴與大提琴作對話時,中音樂器提供和聲)。他最寬廣的室內樂作品,即C大調五重奏,以從容不迫的方式展開,以便在音響上、在動機的運作上與在第一樂章裡調性的範圍上,容許有新的豐富華麗;它的慢板樂章就像為小提琴和中提琴所寫的歌劇的愛情二重唱,而終樂章則交雜著對位與機智,以前從來沒有作曲家這樣做過。更受重視的或許是g小調五重奏,因為它表現了痛切與情感的深度。差不多在創作這些作品的同時,莫札特聽到了他回老家薩爾茲堡的父親病危的消息。

　　莫札特在成熟期寫了少數幾首交響曲,主要因為鋼琴協奏曲更有利於他在維也納登台露面。不過,在一七八六年,為了一次到布拉格的造訪,他寫了一首交響曲,在

例VII.8

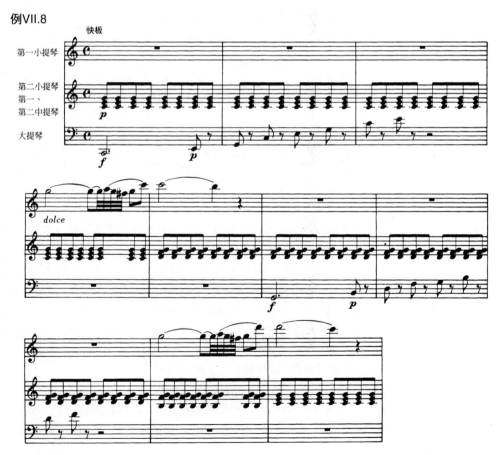

一七八八年夏天又寫了三首。最後兩首即K550和K551，就像那兩首五重奏一樣，分別是g小調和C大調，並具有類似的關係。 g小調作品，開頭主題的優雅和克制的熱情，連同跳躍的中提琴伴奏，立刻顯示了它的原創性（例VII.9）；它最開始的三個音符（X）構成了整個第一樂章的基礎，有時傳遞樂章的主要主題，有時潛藏在管弦樂的織度中，但總是給人某種惴惴不安的緊張。這種緊張或者說迫切感，在終樂章裡浮上檯面，中間發展部熱烈的音樂經歷了一種活潑有力、幾乎是刺耳的對位處理。但是在莫札特的交響樂中，對位的最佳顯現出自於那首C大調作品。它被稱作《朱彼得》（Jupiter）交響曲，立身於典禮音樂採用C大調的一種傳統，如樂團裡小號與鼓的出現以及軍樂節奏所證實的一般。對於終樂章，莫札特又重回他曾經在弦樂四重奏K387中曾使用過的——一種注入了賦格的奏鳴曲類型——樂章形式。它的主題皆短小而有如動機，被設計用來以結合的方式處理。這裡有數個賦格段落，但只有在樂章行將結束前，莫札特才亮出底牌，混合所有材料，在具有獨特力量的尾聲把音樂牽在一起：是一個與他的交響作品相稱的頂點。

例VII. 9

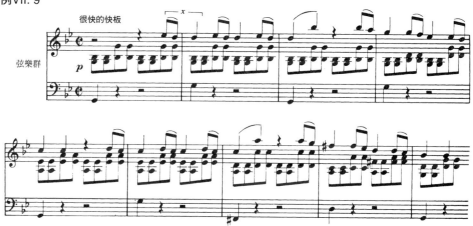

創作最後的幾首交響曲時，莫札特卅三歲。他在維也納的事業已經開始走下坡。作為鋼琴家，他不再被人們需要，儘管他如今有一個在宮廷的職位，但那是一個次要的工作，報酬還過得去。雖然莫札特一家從未挨餓，而且也許總能付得起一個僕人和一輛屬於他們自家馬車的費用，但也有一些經濟困難的時期，莫札特不得不舉債，儘管直到他生命終結，他才享有作為歌劇作曲家的成功。他生命中的最後一年，一七九一年，他特別活躍：那年夏天他寫了兩部歌劇，一部是為大眾化的維也納劇院所寫的，另一部則是為舉行加冕典禮期間的布拉格當地的演出所寫的。布拉格是莫札特喜愛的城市，他的歌劇向來在那裡受到熱情的歡迎。不過他的新作品《狄托的仁慈》（La clemenza di Tito）一七九一年九月在布拉格的演出只取得了一般的成功。莫札特回到了維也納，在這個月月底於此地首演了《魔笛》（德：Die Zauberflöte；英：The Magic Flute）——在十月這段期間，它愈來愈受到人們的稱讚。與此同時，莫札特著手寫一首《安魂曲》（Requiem），是先前在神祕的情況下接受的請求（是由一個想要冒充這部作品的作者的貴族所委託）。後來，據說莫札特認為他是在為自己寫一部安魂曲，因為十一月的時候，他開始感覺不適，經過三週令醫師束手無策而且診斷不出

病因的發燒（並非一直被意有所指的中毒）之後，他於十二月五日與世長辭。

歌劇　　　　莫札特很樂意並熱衷於為每種音樂媒介創作，但歌劇才是他主要的熱情所在。他十一歲時寫了一部拉丁文的校園歌劇（school opera），十二歲時寫了一部全本的詼諧歌劇。他第一部偉大的歌劇是《伊多梅尼歐》，是他廿五歲時為慕尼黑的宮廷創作的。隨之而來的是第二年為維也納寫的德語歌劇。然而，他的歌劇永遠在大眾品味上屹立不搖是這三部：《費加洛婚禮》、《唐‧喬凡尼》和《魔笛》。

　　與莎士比亞的喜劇一樣，莫札特的詼諧歌劇（如同上述這三部）不僅是讓人發笑的。我們曾經看到葛路克（第215-217頁）在嚴肅歌劇方面的作為，莫札特則透過注入新的人性和情感的深刻，在詼諧歌劇方面有著並駕齊驅的表現。在十八世紀中期和後期，有無數的歌劇是關於那些如此熱切凱覦農村女孩的貴族們，不過在所有這類歌劇中，都是貴族受挫，美德獲勝。這種情況同樣發生在《費加洛婚禮》，但有所不同。因為在他那位足智多謀的劇作家達‧彭特（Lorenzo da Ponte）和原劇本的法國劇作家波馬榭（Beaumarchais）的幫助下，莫札特所描繪的角色不是通常在劇院中看到的那種紙板上的漫畫人物，而是鮮明可辨的人。莫札特的音樂賦與角色生命。例如阿瑪維瓦伯爵和他被忽略的妻子的唱段，在音調上就與他們僕人費加洛和蘇珊娜（伯爵夫人的女僕，公爵想得到她）的唱段明顯不同。音樂告訴聽眾他們的社會背景和為歌劇提供主要動機的兩性之間的緊張關係。另外，寫給童僕凱魯比諾的音樂，刻劃了他年輕的全部性意識，這是文字語言做不到的。我們從伯爵的音樂中聽到他對蘇珊娜急不可耐的熱情和想到他自己的僕人，可能享有他被排除在外的特權時的狂怒。我們聽

91.波馬榭的喜劇《費加洛婚禮》（1784）中的一景。萊納德根據聖-昆廷原作所作雕刻畫。（這重現於莫札特歌劇第一幕三重唱中，見「聆賞要點」VII.C）。

到，費加洛在認為蘇珊娜不忠時對女性的犬儒態度。我們還聽出蘇珊娜享受著在愛人臂彎裡的喜悅。莫札特的音樂不像當時大部分義大利歌劇音樂那樣，僅僅呈現帶有輕快伴奏的活潑曲調。其旋律線條、暗示的和聲、豐富的配器都傳遞著歌詞背後的情感訊息。在大多數詼諧歌劇中，劇情是由宣敘調和重唱推動前進，詠嘆調則是情節處於靜止的時刻，此時一個角色表達他或她對情境的反應。莫札特的重唱特別有創意。悠長而又精雕細琢的各幕終曲（每段都具有一個交響曲樂章的完整性），隨著情節變化的本質而分成幾個小段落，成功地推動著情節向前發展並保持著劇情張力（參見「聆賞要點」VII.C，第242-245頁）。

　　《費加洛婚禮》在維也納和布拉格都獲得成功，而且莫札特正是為了後一個城市，再度與達‧彭特合作寫了《唐‧喬凡尼》。這也是一部涉及階級和兩性之間緊張狀態的歌劇：唐‧喬凡尼是一位對性征服永不滿足的西班牙貴族。最後，在一個盛大的場景中，被他殺害的人（這人在保護他女兒的名譽）變成的雕像來此與他共進晚宴，然後把毫無悔意的他拉入地獄的熊熊烈火之中，唐‧喬凡尼終究受到萬劫不復的最後審判。這一場景從莫札特筆下獲得了以d小調譜寫的宏大、無情的音樂。總譜也十分吸引人，因為它刻劃了唐‧喬凡尼的受害者（或被他圖謀不軌的人）——鄉村姑娘采琳娜和她的簡單、悅耳的和諧曲調；艾薇拉，曾被唐‧喬凡尼拋棄，對唐‧喬凡尼所懷的怨恨，被喜感的情節稍微增加了一些趣味，因為一個被輕蔑的女性卻追著以

92.富恩提斯為一七九九年法蘭克福上演莫札特歌劇《狄托的仁慈》所作的舞台設計。科隆大學戲劇研究所藏。

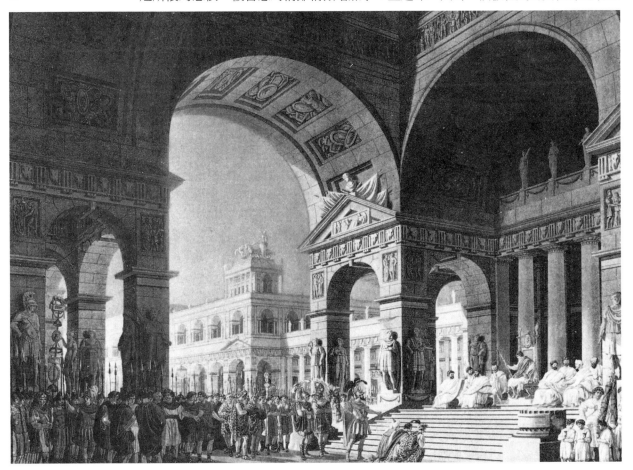

前的情人不放，難免遭人竊笑；安娜，一個有自尊心的年輕女子，父親被唐·喬凡尼殺害，她的復仇熱情構成了這部歌劇的基調。對唐·喬凡尼和他的僕人雷波列羅兩個對比的角色速寫，再次展現莫札特對於社會階級在音樂上的陳述。儘管《唐·喬凡尼》仍是一部詼諧歌劇，它卻碰觸到一些嚴肅的議題。不過，雷波列羅的存在和他身為普通人所做的評論，或扭曲或不正經，卻保證了我們不會把這部歌劇當成悲劇。莫札特最後一部以達·彭特的劇本為基礎的歌劇《女人皆如此》（*Così fan tutte*, 1790）是一部優雅但發自內心的、關於愛情不忠的詼諧歌劇。

在維也納宮廷劇院的歌劇偏好使用義大利語。然而在宮廷範圍之外則是說德語，而且為中產階級所寫的歌劇必須用德語。樂於採取母語創作的莫札特在一七九一年欣然接受邀請，與劇院經理兼演員席卡內德（Emanuel Schikaneder）合作一部啞劇式的德語歌劇。自一七八四年以來，莫札特一直是一位共濟會成員，席卡內德也是，因而《魔笛》的歌詞和音樂融合了大量的共濟會象徵。《魔笛》以一位英勇的王子（塔密諾）試圖從邪惡的魔法師（薩拉斯特羅）的魔掌中救出美麗的公主（帕密拉）開始，像一個傳統的童話故事。但是很快就清楚了，薩拉斯特羅代表的是光明的力量，而帕密拉的母親夜之后是黑暗勢力的代表。《魔笛》的腳本或許平淡而無聊，但它巧妙地設計用來提供給很多不同種類的音樂：夜之后憤怒地唱出光芒四射的花腔；薩拉斯特羅和他的教士們高貴的語調；陪伴塔密諾尋找公主的捕鳥人帕帕基諾（由席卡內德演唱）的流行小歌謠；夜之后的侍女們緊張的三重唱和支持塔密諾的三個童子即小妖精寧靜安祥的三重唱；而塔密諾和帕密娜兩人自己的音樂，其樸素與親切在莫札特的義大利語歌劇音樂中則並非如此。這是一部哲理性的、關於兩個人對於實現和理想結合的崇高追求的歌劇。這與帕帕基諾和他作為自然之子的角色形成對比。莫札特賦予《魔笛》音樂的至高極境，無疑地展現他是一位真正屬於啟蒙時代的人物。

其他歌劇作曲家　　　《魔笛》是一部歌唱劇，一部帶有對白的德語歌劇——它確實是這一類型的極致典範。我們已經看到（第213頁），歐洲每一個主要國家都有其自己娛樂性的音樂戲劇種類，歌唱劇就是一種德國的音樂戲劇。海頓也曾寫過一些歌唱劇，很多其他作曲家也寫過，包括另一位維也納人迪特斯多夫（Carl Ditters von Dittersdorf, 1739-1799）和一位德國重要人物希勒（Johann Adam Hiller, 1728-1804）。大多數歌唱劇作品風格樸素，幾乎像是話劇加歌曲。這一時期的英國歌劇與德國歌唱劇相似，在迪比丁（Charles Dibdin, 1745-1814）和希爾德（William Shield, 1748-1829）等人的筆下大量創作。在這兩個國家，娛樂性的歌劇反映了對當代社會的批判，這在法國更為突出，都是強調中產階級的價值（義務、正直、友善、清白）來反對貴族階級的不擇手段和冷酷無情。法國喜歌劇那時正在尋求它聽眾要求的折衷道路，介於這兩者之間——一端是粗俗不雅，往往是它所源自的猥褻的市井娛樂表演，一端是仍在宮廷中受到貴族寵愛的那種矯飾的歌劇形式。法國喜歌劇的代表人物有格列崔（A. E. M. Grétry, 1741-1813），他以流暢的旋律風格和優雅的、非常法國式的富有表情的魅力而知名，還有菲利多（F. A. D. Philidor, 1726-1795——他當時更以頂尖棋手而聞名）。只有在義大利沒有任何帶對白的歌劇。因為義大利文具有能夠快速且有節奏的言辭表達性能，加上它如音樂般的抑揚起伏，所以宣敘調能夠既適用於嚴肅歌劇，也適用於詼諧歌劇。義大利詼諧歌劇起始於這個世紀早期的拿坡里，並向北傳到羅馬、威尼斯，甚至在這個世紀中葉之前跨越阿爾卑斯山脈，傳到有義大利人在那裡工作的其他國家，它擁有在義大利戲劇或稱即興喜劇（commedia dell'arte）方面的根基。在這一世紀的最後廿五年中，它的代表人物是祁馬羅沙（Domenico Cimarosa, 1749-1801），他是拿坡里人，他的事業使他走遍義大利的所有主要音樂中心，然後又到俄羅斯，在那裡曾短期擔任凱瑟琳女皇在聖彼得堡（現今的列寧格勒）的宮廷作曲家。他最著名的詼諧歌劇《祕密婚姻》（Il matrimonio segreto）一七九二年在維也納上演，獲得巨大的成功，以致皇帝要求立刻再演，這是人們所知的唯一一次整齣歌劇「安可」的事件。

祁馬羅沙不是唯一一位卓越的義大利詼諧歌劇作曲家，還有葛路比（Baldassare Galuppi, 1706-1785），他為喜劇劇作家戈爾多尼（1707-1793）劇本譜寫的優美動聽的曲調統治了維也納的劇院；還有皮契尼（Niccolò Piccinni, 1728-1800），人們在他的《好姑娘》（La buona figliuola, 1760，根據理查森〔Richardson〕的小說《潘蜜拉》〔Pamela〕改編）中所聽到他的那種多愁善感的氣質，為他贏得了獨有的聲譽，而且在名望上可以與祁馬羅沙比美；還有派西耶羅（Giovanni Paisiello, 1740-1816），他活潑的《賽維亞理髮師》（Barber of Seville, 1783）成為典範，以致於羅西尼在一八一六年為同一故事所譜寫的歌劇，被認為是甘冒不諱的。

橫過大半個歐洲，義大利語是宮廷歌劇使用的語言，大多數大眾歌劇也是如此，所以很自然的，義大利作曲家在許多國家的宮廷和音樂生活——德國和奧地利、英國、西班牙和葡萄牙，甚至民族傳統很強的法國——會占據著重要地位。義大利器樂演奏家的地位也很突出，如在斯圖加特的納第尼（Nardini）和在倫敦的賈迪尼（Giardini）。這兩人都是延續強大的巴洛克傳統的小提琴家。

鮑凱里尼　　　鮑凱里尼（Luigi Boccherini），一七四三年出生於盧卡（Lucca），是一位大提琴家，年輕時曾有三段期間在維也納（大半個義大利領土所隸屬的神聖羅馬帝國的首都）

演奏，參與過可能是最早的弦樂四重奏公開演出（米蘭，1765年），並隨著一七六八年在巴黎的登台而獲得了國際聲譽。他應邀到馬德里，一七七〇年在那裡被任命為路易（Don Luis）王子的作曲家。他在西班牙度過了他的餘生。一七八五年路易去世後，他曾為其他不同的贊助人工作，重要的有在柏林的普魯士國王威廉二世。威廉二世是一位熱心的業餘大提琴演奏者，鮑凱里尼能夠供給他帶有動人的、趣味盎然的大提琴分部的室內樂作品。後來，他的環境變得艱難，不得不為日益流行的吉他改編自己的樂曲，以勉強補貼微薄的養老金。他於一八〇五年去世。

鮑凱里尼是一位具有高度個人天分的作曲家，他在西班牙與歐洲音樂思想主流隔絕的環境，激勵他發展他的個人天分。如同D. 史卡拉第，鮑凱里尼常常在他的音樂裡，模仿西班牙民間音樂語法的蛛絲馬跡，如吉他上的同音撥奏、切分的節奏、緩慢慵懶的分句。他主要是一位室內樂作曲家，寫過一百多首弦樂五重奏（大部分為兩個小提琴，一個中提琴，兩個大提琴），差不多相同數量的弦樂四重奏和大量的三重奏及其他室內樂作品。鮑凱里尼自己身為大提琴家，他往往要求這件樂器演奏得快速而輝煌，有時娓娓動聽地攀升到它音域的最高點。這種寫法絕不可能適合於海頓或莫札特的樂曲中，他們比較從合奏方面而不是單一樂器的效果來思考。但這是鮑凱里尼的典型特點。他崇拜海頓，但缺少這位奧地利作曲家的形式完整性。相反地，他的目的是華麗而變化多樣的織度，培養出一種柔和的、討好人們的旋律風格，在細節方面往往過分華麗精緻。鮑凱里尼寫過交響曲也為他自己的樂器——大提琴寫過協奏曲，不過，他音樂裡特有的溫暖和優雅，尤其表現在他的弦樂五重奏和四重奏之中。

克萊曼悌　　　　　鮑凱里尼的朋友和同行之一，奧—法作曲家普雷耶（Ignace Pleyel, 1757-1831）是海頓的學生，作為音樂出版商和樂器製造商的他定居在巴黎。他是這個時期把音樂的創造性和商業性兩方面結合在一起的幾位積極進取的音樂家之一。在這幾個人當中最傑出的是克萊曼悌（Muzio Clementi），一七五二年他出生於羅馬，大約在十五歲時被帶往英國，在那裡勤奮學習了七年，然後開始以大鍵琴演奏者逐漸出名，不久便走上演奏生涯。一七八一年，他在維也納，與莫札特在皇帝面前進行了比賽——莫札特認為他僅僅「是一個匠人」，然而克萊曼悌較有雅量，說自己從未聽過任何人能像莫札特演奏得這樣有靈氣或優雅。他返回倫敦，花費了他餘生的大部分時間在那裡演奏、作曲、出版和監製鋼琴。他繼續頻繁的旅行，部分是外出演奏，但愈來愈多的是為了追求經商的利益。一八三〇年他退隱到鄉村，兩年後去世。

克萊曼悌的大部分作品是為他所演奏並幫助改良的樂器——鋼琴而寫的。他早年的音樂採用了直接的、大鍵琴式的風格。但不久他開始利用新式鋼琴的性能，以獲得燦爛的效果和華麗的寫法——在這方面他與貝多芬齊頭並進，或許還走在貝多芬前面——而且他的後期作品在線條和織度上的精雕細琢，使人不禁聯想到蕭邦（愛爾蘭人費爾德〔John Field, 1782-1837〕，克萊曼悌的學生，是後來蕭邦賦予這種表情豐富的夜曲風格的真正開創者）。去世前不久被稱為「鋼琴之父」的克萊曼悌是一位偉大的革新者而不是大作曲家，他主要的重要性在於他為下一世代的鋼琴風格奠定基礎的一番作為。

貝多芬　　　　　　在世紀之交，正是隨著天才貝多芬（Ludwig van Beethoven）的「爆發」，古典時期才達到了它的高峰及消亡。「爆發」是最恰當的字眼：因為貝多芬的音樂反映了一種新的遒勁與力量，不僅要求人們以不同的方式聽他的音樂，而且象徵著作曲家在社會上的角色變化——不再是社會的僕人，被要求逆來順受地去符合它的需要，而是它的夢想家，它的英雄形象。

青年時期　　　　　貝多芬出生於德國西部萊茵河畔的波昂。他的祖父曾在科隆選侯位於當地的宮廷裡，掌管音樂機構一小段時間，一七七〇年底路德維希出生時，他父親是宮廷的男高音歌手。他父親發現他在音樂上有非比尋常的天分時，想讓他成為一個神童，第二個莫札特，並強迫他長時間地練琴。他八歲時公開演奏，但是他的早熟與莫札特的情況不同。他在鋼琴、管風琴和小提琴方面接受指導，十歲左右開始更嚴格的學習，包括隨波昂宮廷管風琴師內斐（C. G. Neefe）學習作曲。十三歲時他獲得了助理管風琴師的職位，四年後，被送往維也納深造。他在那裡或許跟莫札特上過幾次課，不過這次行程很短暫，因為貝多芬被召回家中探視他臨終的母親。一七八九年，由於他父親是個大酒鬼，貝多芬擔負起養家的責任。他在宮廷的主要任務，是在小教堂和劇院樂團裡演奏中提琴，但是波昂這個小鎮對一位發展中的作曲家來說太小了。不久，海頓經歷了從倫敦到維也納的旅行之後，一七九二年，貝多芬被送到這個奧地利的首都，入海頓門下學習。

　　　　課程不是特別圓滿成功，貝多芬後來說到，海頓很少費心思在他身上。儘管海頓尊重這位比他年輕的人，但他似乎一直對貝多芬的音樂想法不置可否。海頓回到

貝多芬	生平
1770	出生於波昂，十二月十七日受洗。
1792	在維也納隨海頓學習。
1795	以鋼琴家與作曲家身分在維也納首度登台。
1799	作品十三 c 小調第八號《鋼琴奏鳴曲》（「悲愴」）出版。
1800-2	聽力衰退，意志消沉時期。
1802	十月寫下「海利根遺書」。
1803	開始「中期」的英雄時期；《英雄交響曲》問世。
1805	歌劇《費黛里奧》完成。
1806-8	旺盛的創作期，大部分為大型器樂作品，包括第五、第六號（「田園」）交響曲和《「拉索莫夫斯基」四重奏》。
1812	寫信給「永遠的戀人」，「沉默歲月」開始。
1813	「最後時期」開始。
1814	在維也納處於人氣的最巔峰；以鋼琴家身分最後一次登台；修改《費黛里奧》。
1818	降 B 大調第二十九首《鋼琴奏鳴曲》作品 〇六（「漢馬克拉維」）完成。
1820-3	作曲活動：晚期的一些鋼琴奏鳴曲，《「狄亞貝里」變奏曲》。
1823	《莊嚴彌撒曲》完成，開始創作第九號交響曲（《合唱》）。
1825-6	集中精力創作弦樂四重奏。
1827	三月廿六日逝世於維也納。

貝多芬	作品

◆交響曲：第一號 C 大調（1800）；第二號 D 大調（1802）；第三號降 E 大調《英雄》（1803）；第四號降B大調（1806）；第五號 c 小調（1808）；第六號 F 大調《田園》（1808）；第七號 A 大調（1812）；第八號 F 大調（1812）；第九號 d 小調《合唱》（1824）。

◆協奏曲：五首鋼琴協奏曲——第四號 G 大調（1806），第五號降 E 大調《皇帝》（1809）；D 大調《小提琴協奏曲》（1806）；寫給鋼琴、小提琴、大提琴的 C 大調《三重協奏曲》（1804）。

◆序曲與配樂：《科里奧蘭》（1807）；《蕾奧諾拉序曲》第一、二、三號（1805-6）；《艾格蒙》（1810）。

◆歌劇：《費黛里奧》（1805，修訂版1806、1814）。

◆合唱音樂：D 大調彌撒曲（《莊嚴彌撒曲》，1819-23）。

◆鋼琴音樂：卅二首奏鳴曲——第八號 c 小調《悲愴》作品十三（1799），第十四號升 c 小調《月光》作品廿七第二號（1801），第廿一號 C 大調《華德斯坦》作品五十三（1804），第廿三號 f 小調《熱情》（1805），第廿六號降 E 大調《告別》作品八十一a（1810），第廿九號降 B 大調《漢馬克拉維》作品一〇六（1818）；根據狄亞貝里的圓舞曲主題所作的卅三段變奏，作品一二〇（1823）；變奏曲，音樂小品。

◆弦樂四重奏：作品十八第一至六號（1798-1800）；作品五十九第一至三號《拉索莫夫斯基四重奏》（1806）；作品七十四《豎琴四重奏》（1809）；作品九十五（1810）；作品一二七（1824）；作品一三二（1825）；作品一三〇（1826）；作品一三三《大賦格》（1826）；作品一三一（1826）；作品一三五（1826）。

◆其它室內樂：鋼琴三重奏——作品九十七《大公》（1811）；弦樂五重奏；鋼琴五重奏；鋼琴與小提琴奏鳴曲——作品廿四《春》（1801），作品四十七《克羅采》（1803）；管樂八重奏（1793）。

◆歌曲：《致遠方的愛人》，給男高音與鋼琴的連篇歌曲集（1816）；蘇格蘭歌曲。

英國後，貝多芬乘此機會轉入阿布雷斯貝格（J. G. Albrechtsberger）這位勤勉而有條理的教師門下。與此同時，他開始建立自己成為一位鋼琴家，在貴族們自宅府邸中組織的沙龍音樂會上演奏，並於一七九五年初以他的一首協奏曲在維也納舉行了首度登台公開演奏。大約在這一期間，他的首批重要出版作品發行了：三首鋼琴三重奏作品一和三首鋼琴奏鳴曲作品二。作為鋼琴家的貝多芬，據當時的報導，不僅情感深刻，而且擁有無限的熱情、才氣縱橫及豐富幻想力。他不可能在其他別的樂器上如此放得開，並完整地表現他自己。在這些早期的歲月裡，貝多芬正是在他的鋼琴音樂中最為自由，最富想像力。他最早出版的、採用調性「如暴風雨般的」f小調奏鳴曲（例VII.10），一開始就展現了表達上新的迫切感——在波濤洶湧的開頭，在音型（X，Y）反覆出現以往前推向高潮的持續不斷的方式中，以及在由重音（第廿二、廿三小節）營造的張力和動態的暗流（從第廿小節起）中。很容易看出貝多芬是如何試圖在這裡給人不同於莫札特或海頓的印象：這位來自鄉間難以駕馭的年輕人，他的這分武斷及咄咄逼人，與前一世代所提供的那種優雅的消遣已截然不同。

例VII.10

　　貝多芬在維也納的早年，依靠他的波昂僱主給予的薪俸生活，被安頓在不同貴族贊助人，例如李赫諾夫斯基王子（Prince Lichnowsky）的住所裡。正是由於李赫諾夫斯基，他才能在一七九六年啟程前往布拉格、德勒斯登和柏林舉行他首次巡迴音樂會。而李赫諾夫斯基是貝多芬最動人的作品之一，亦即總被稱作《悲愴》（Pathétique）的c小調鋼琴奏鳴曲作品十三的受題獻者。《悲愴》的特徵是它憂鬱陰沉的第一樂章導奏，後來會在一個火熱的樂章中再現，造成了戲劇性的效果。c小調是貝多芬在這一時期，及後來偏愛用於嚴肅且陰暗色彩表達方面的調。他作品一的三重奏其中之一就是使用這個調。海頓一看到這部作品就勸告貝多芬不要出版，因為他感覺到具有這般氣質的音樂異乎尋常。貝多芬在這一世紀最後幾年所寫的一組弦樂四重奏裡有一首c小調作品，模仿著海頓和莫札特，但同時也與他們一較高下。他最早的兩首交響曲要追溯到一八〇〇年與一八〇二年，但是他在其他作品中那種充滿熱情的語調，在這兩首作品中反而收斂。這時，他還沒有將管弦樂寫作徹底精通到能夠在這類作品中，表現他最具原創力的思想。含有他最引人注意的思想的，仍然是他的鋼琴奏鳴曲。直到一八〇二年，他所創作的十七首作品中，每一首都有某種原創性的東西──例如（除上面所引的一例和《悲愴》之外）作品十第三號，其第一樂章和終樂章都展現貝多芬從一些僅有少數幾個音符的動機建構成巨大的結構，其慢板樂章音調十分陰暗、不和諧，充滿哀憐氣氛（「描繪一種悲傷的心境，帶著深淺不同的憂鬱」貝多芬如是說）；而作品廿六涵括了一首醒目的送葬進行曲；還有作品廿七第二號是著名的《月光》（Moonlight），它溫柔而富浪漫氣息的沉思，把一個全新的感覺世界帶入了這首奏鳴曲的意境。

「英雄」時期

　　傳統上一直把貝多芬的創作生涯劃分為三個時期：他的青年和成年早期，確立他作為一位主要的作曲家（1770-1802）；他的中期（1803-1812），這時他徹底掌握了所有音樂形式，並創作了許多他最著名的作品；他的最後時期（1813-1827），這時他承受的個人壓力首先反映在創作數量減少上，其次反映在作品的極度嚴謹、往往非常私密的性格上。這種時期的劃分很有道理，而且與貝多芬一生中的變化時期或個人危機時期，很有說服力地產生關聯。

　　一八〇二年，貝多芬經歷了某種內心深處的沮喪。大約在一七九六年，他第一次

94.貝多芬。約一八一八年克
呂伯所作鉛筆素描。波昂貝
多芬故居藏。

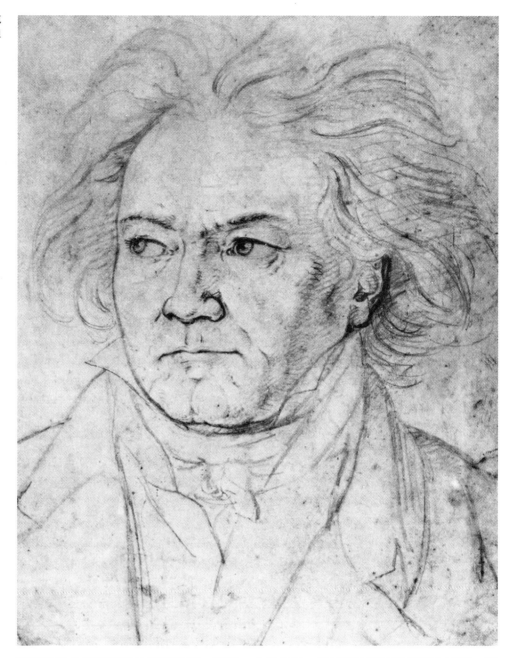

意識到他的聽覺開始沒那麼敏銳。到了一八〇〇年，他不僅察覺到他的聽力受損，還
發現到情況正在惡化，穩定病情尚且困難，更不用說可以治癒了。對作曲家貝多芬來
說，這不是一場災難。作為一位展現天賦的並受過全面訓練的音樂家，他具有完美的
「心靈的耳朵」，可以透過看譜聽到音樂甚至複雜的音樂，並能夠記下進入他腦海的樂
思（他從不在鋼琴上作曲，而是坐在書桌旁一段一段、概略地迅速記下他的樂思，然
後細細研究它們，使它們成形並具有意義）。對鋼琴家貝多芬來說，耳聾是一件大災
難，它意味著以演奏大師為職業、遊歷歐洲並贏得音樂愛好者喝采的任何想法，必須
都要放棄；鋼琴教學（一項重要的收入來源）也不得不放棄；指揮自己的音樂也不得

不放棄。對喜歡社交活動的貝多芬來說，耳聾更是個悲劇。他在一八○一年寫信給一位朋友說，他是「過著悲慘的生活。兩年來我幾乎停止社交集會，只是因為我無法向人們說『我聾了』」。他與男性同輩及女性同輩自由溝通的能力蒙受可怕的傷害，永遠無望再過正常的社交生活。隨著時間的推移，他愈來愈離群索居，無法與別人分享他的想法和煩惱，不斷地變得愈來愈孤僻、愈來愈古怪，或許愈來愈喜歡挑釁。這是一個漫長而漸進的過程。一八○二年，他仍有好幾年的音樂會演出在未來等著他，他的社交生活也尚未完全空白。但是就在這一年的十月，當他居住在維也納郊外一個叫作海利根的村莊時，寫了一份不尋常的文件（即「海利根遺書」〔Heiligenstadt Testament〕：寫給他兩個兄弟卡爾（Carl）和約翰（Johann，生於1774年和1776年）的一種類似遺囑的東西，它敘述了苦難帶給他的極端不幸，措詞暗示他認為自己離死亡不遠。

　　然而，貝多芬以他增強的決心走出了這樣的沮喪。他不只一次寫道「扼住命運的咽喉」，還寫下「在我寫出我感覺受到驅策而寫的所有作品之前，（不可能）離開這個世界」。這樣新的決心，這種與殘酷的厄運抵抗的準備，在他隨後幾年音樂中的「英雄」性格得到了回響。雖然到目前為止，幾乎貝多芬所有的音樂都是「絕對」（即沒有音樂之外的內容）音樂，這時他卻寫了一些具有暗示他生活態度的大型作品。例如他在一八○三年的神劇《橄欖山上的基督》（*Christ on the Mount of Olives*），其中明顯地在基督的苦難與貝多芬自己的苦難之間有某種同一性。在一八○四年至一八○五年的歌劇《費黛里奧》（*Fidelio*，或稱《蕾奧諾拉》〔*Leonore*〕，它原先被如此稱之），涉及了貝多芬的苦難和抱負的其他方面，這一點我們將在下面看到。不過，他「英雄」時期最突顯的作品是《英雄交響曲》（*Eroica Symphony*）。

　　貝多芬的第三號交響曲《英雄》，作於一八○三年夏天。起初，貝多芬稱它為「波拿巴」（Bonaparte），打算把它獻給革命的法國英雄拿破崙。但是在第二年的春天，拿破崙稱帝的消息傳來，懷著憤怒和幻滅的貝多芬將這看作是背叛，他把有題辭的扉頁從總譜上扯下來，撕成兩半，並在這首交響曲上寫著「英雄交響曲，為紀念一位偉人的回憶而作」。《英雄交響曲》與以往的任何交響曲——貝多芬的或其他人的——之間最顯著的不同在於，它的規模擴大很多。一首海頓後期的交響曲，演奏時間要廿五分鐘，而《英雄》為四十五分鐘。然而矛盾的是，它沒有長大的主題——恰恰相反，它的主題不過是幾個音符的動機，特別是在偉大的第一樂章中（見「聆賞要點」VII.E）。主要的樂思僅僅建立在降 E 大調的和弦上，第二主題材料是由一系列樂思組成，靠它們真正的力量和動力結合在一起，其中沒有一個樂思真的算得上是「主題」。整個樂章最值得注意的是發展部，其中呈示部的大部分樂思，往往以複雜的組合或交替徹底地再加工，於是音樂似乎刻意地往一些違反常規的方向扭曲，然後降落在一個巨大的、破壞性的不協和和弦上，如此反覆數次：在這之後，好像經過了一番磨練，音樂平靜下來，在一個遠系調上聽到一個新的抒情主題。

聆賞要點VII.E

貝多芬：降E大調，《第三號交響曲》〈英雄〉，作品五十五（1803）

兩支長笛、兩支雙簧管、兩支豎笛、兩支低音管
三支法國號、兩支小號；定音鼓
第一小提琴和第二小提琴、中提琴、大提琴、低音大提琴

第一樂章（燦爛的快板）：奏鳴曲式，降E大調

呈示部（第1-148小節）　兩個爆炸性的和弦；接著聽到這個樂章在大提琴上的主要主題（例i），管樂群反覆一次；管弦樂團有一次漸強，然後又一次更為強調的漸強——但是突然出現了轉調，音樂走到屬調降B大調的第二主題。這個樂章的第二主題不是一個單一主題，而是一組短小的樂思：首先是圍繞著三個音符的分句之間的對答（例ii）、然後是木管樂器上的上行音階（例iii）——它被向上帶入一段強有力的、騷動不安的小提琴齊奏（例iv）；之後出現了一個帶有同音反覆的持續不斷的主題及變化中的和聲（例v），從這裡又有一個漸強導入了一段樂團全體奏，以一個強調的和弦來結束，然後是一段給小提琴和長笛的抒情旋律。就在呈示部結束時（貝多芬指示這個呈示部要反複一次，但現在往往不反複），聽到了例i。

發展部（第148-397小節）　音樂轉入c小調，然後轉入C大調，在這裡，例ii與前面聽到的上行音階相互映襯。接著例i相繼在大提琴和低音大提琴上以c小調、升c小調然後是d小調再現，這時一段猛烈的樂團全體奏爆發，使用了例iv（在一些較平靜的間奏中，會伴隨著例vi這個由例i衍生而來的形式）。這帶領音樂繼續經過g小調、c小調、f小調和降b小調直到降A大調，在這裡又聽到連結著例ii和上行音階的音樂。然而，此時它引出一個像賦格開頭的樂段。它，還有對第一主題的連接材料的回想，把音樂帶到巨大的高潮，這是一系列刺耳的、不協和的和弦。這一高潮突然中斷，並從中出現一個在遠系調e小調上的新的抒情主題（例vii），先是由雙簧管奏出、然後（在a小調上）由長笛奏出。不過這時例i在C大調上再次肯定了自身的存在。雖然又聽到了例vii（豎笛在降e小調上奏出），但使人明確感到音樂正在走向主調和再現部的途中。它還需要一些時間才能到達那裡：有一段樂團全體奏，伴隨著例i的材料交織其中，接著是管樂的持續和弦，伴隨著暗示例i的弦樂，然後是弦樂的顫音——經由顫音，一支法國號彷彿按捺不住一般，輕輕地奏出了例i，於是我們終於到達了。

再現部（第398-551小節）　大提琴奏出了例i，但接著音樂出人意料地轉入F大調（例i出現在法國號上），然後在穩定落到主調之前又一次出其不意地轉入降D大調（例i出現在長笛上）。音樂經過調整以便停留在降E大調上以作為第二主題材料，而這第二主題材料像之前一樣依序而至。

尾聲（第551-691小節）　如此大規模的樂章需要很圓滿地結束，而這裡的尾聲——如同貝多芬和後來的作曲家們的其他大型作品一樣——幾乎像是一個第二發展部段落。它以例i開始，先是在降D大調、然後是C大調，繼而進入f小調，例vii在此被吸收到音樂的辯證之中。然後一段持續很長的漸強——與前面結束發展部的漸強有關——把音樂帶到了例i的

一段抒情的陳述，先由法國號、繼而由小提琴、再由低音樂器更強有力地奏出（同時在它上面突顯了例iv的節奏），最後由小號和法國號奏出。就在結束之前簡短地再現了例iii。

第二樂章（送葬進行曲，慢板）：三段體，c小調—C大調—c小調

第三樂章（詼諧曲，活潑的快板）擴大的三段體（A—B—A—B—A），降E大調

第四樂章（十分快的快板）：變奏曲式，降E大調

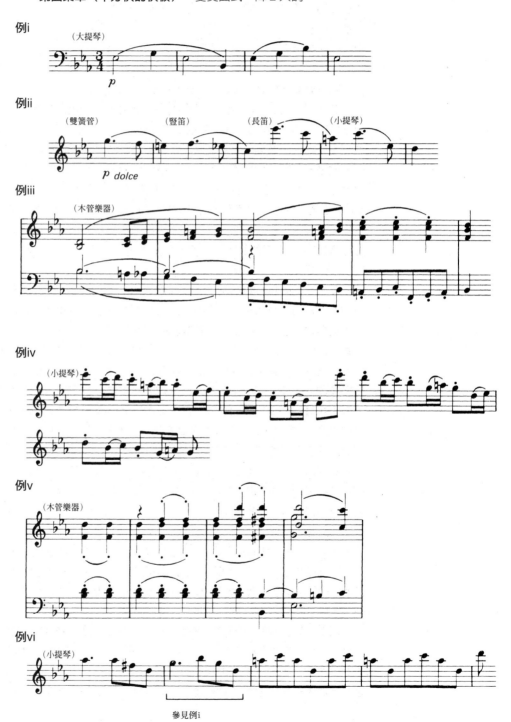

例vii

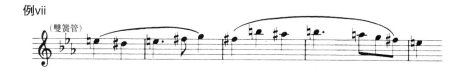

　　這一驚惶不安的高潮和它的軟化，以及之後猶豫不決地、令人難解地導回到再現部的音樂，為人們提供了貝多芬最崇高卻又最令人不安的樂段之一。這首交響曲這樣意氣風發地繼續著。慢樂章是一首陰沉但充滿英雄氣概的送葬進行曲，它的中段由表情豐富的雙簧管奏出的主題，給哀悼增添了傷感的情緒。第三樂章是一首詼諧曲。幾年前海頓曾談到需要發明一種新類型的小步舞曲，而貝多芬表現較粗獷和較激烈性格的需要，使他採用了這種速度快得多的三拍子樂章。終樂章遵循了變奏曲模式，是一種日益適合他思維方式的形式。這一變奏曲是建立在他曾用於他的一部芭蕾舞劇，和一首鋼琴曲中的一個主題之上。它的特殊之處在於，貝多芬把它的低音聲部呈示在主題本身之前（例VII.11）。起初這種想法和它的呈現方面具有幽默感，但隨著樂章的繼續進行，它在戲劇性和力量上大大增加，在臨近結束時達到一個堂皇而熱烈的慢速度變奏，與一個十分歡樂的最後高潮。這部作品的早期聽眾無人會懷疑，貝多芬正在這首樂曲裡重新界定交響曲的本質。

例VII.11

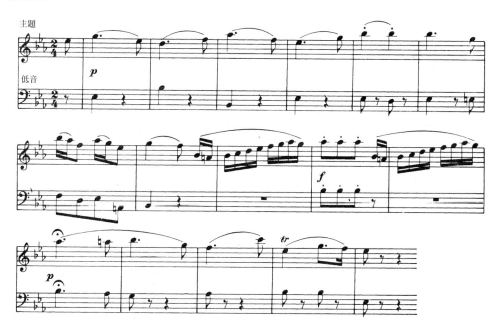

　　他繼續這樣做。他的第四號交響曲比較正統，但接下來的兩首，每首都各自開闢了新天地。c 小調第五號交響曲，以例VII.12a中著名的動機開始，以其所具有的威脅本質，被說成是表現著「命運在敲門」，由於這一動機持續存在，更增強了它的威脅感：這個動機以這樣或那樣的形式始終出現在這個樂章裡，隨著狂風暴雨般的樂團全

體奏破浪前進，引入第二主題（開頭的法國號吹奏聲呈現出隨後抒情樂思的輪廓，所以樂章的全部材料被緊密地連結起來：見例12b）。第二樂章是變奏曲式：像海頓的一些慢樂章的變奏曲一樣，它交替地變化著兩個主題——無怪乎第二樂章的節奏與主導著第一樂章的節奏相當。

關於第三樂章這一首深沉的詼諧曲，其環節更加外顯，因為在「最弱」的開頭陳述之後，法國號以「很強」的例12c突然破門而入。隨著此處節奏縮減到一種不安的竊竊私語，然後又縮減到背後的隆隆聲，音樂變得更為不祥，不過，接著終樂章強行進入。c 小調轉到C大調，微弱的、鬼魂般的管弦樂配器被一片輝煌勝利的聲響所替代，除了低音鼓、鈸和三角鐵之外，三支長號在中間聲部、一支短笛在最高聲部、一個低音管在最低聲部，又為這樣的聲響錦上添花，而且四個音符節奏的威脅性轉化為歡呼慶祝（例12d）。

例VII.12

在討論海頓和莫札特的交響曲時，永遠不可能如此具體地、或者說如此確定地談到音樂企圖喚起的情緒。貝多芬的第五號交響曲就毫無疑問了，它以音樂中重複不斷的節奏和音調上明顯的威脅性開始，以勝利和光明戰勝黑暗結束。這是貝多芬的英雄時期一首代表性的作品，我們幾乎不可能不把這部作品看作是象徵著在貝多芬心中，自己征服了令自己感到困擾的逆境勢力。

第六號交響曲也是具描述性的音樂，但是在意義上卻又相當不同。它進一步告訴我們關於貝多芬其人的某些重要的東西。貝多芬稱它為《田園交響曲》（Pastoral Symphony）。它是關於鄉村的，或者更確切地說是關於貝多芬對鄉村的反應。它有五個樂章而不是標準的四個樂章，貝多芬為這首交響曲所做的設計，使得這一額外的樂

95.貝多芬《第六號交響曲》
〈田園〉的親筆草稿，一八
○八年。倫敦大英圖書館
藏。

章成為必要：第一樂章，一來到鄉村時被喚起的快樂感；第二樂章，在小溪旁；第三
樂章，農夫的行樂；第四樂章，雷雨；第五樂章，雷雨過後牧羊人的感恩歌曲。在一
段著名的短評中，貝多芬說到這首交響曲「與其說是描繪，不如說是感覺的表達」。
雖然其第三樂章類似一首農夫的舞曲（有暗示風笛的聲音），第四樂章也有許多對隆
隆雷聲的象徵，但貝多芬並非企圖讓我們把它當作有關事件描述的音樂來聽。《田園
交響曲》表明的是貝多芬對於自然和鄉村的熱愛。他生活在一個大城市裡，但每年春
天和夏天都到附近某個溫泉或小鎮去住，在鄉間散步。在他這個時代，大自然的田園
之美才剛剛開始受人們喜愛；前一世代──造景園藝時期──的人曾認為不受約束的
自然可以透過人工技術使它變得更好。

　　與《英雄交響曲》一樣，第五號和《田園》都是大型的交響曲，演出時大約需要
四十分鐘。貝多芬樂思的廣度及其設計細節的精雕細琢，比海頓或莫札特都要求更大
的時間度量。這種情況同樣適用於貝多芬的室內樂。他的弦樂四重奏作品十八是在傳
統的古典規模上，大約廿五分鐘長。他在一八○六年寫的弦樂四重奏作品五十九，在
時間幅度上與他的交響曲相似。其中有三首是獻給俄羅斯駐維也納大使拉索莫夫斯基
公爵（Count Razumovsky）（因而它們的別稱是「拉索莫夫斯基四重奏」
〔Razumovsky Quartets〕）。為了向他表示敬意，每　首都包含一段俄羅斯民謠曲調。
在第一號中，那段接在慢板樂章之後的民謠曲調預告了終樂章的到來。在第二號中，
民謠曲調充當了詼諧曲的中段。迄今無人發現第三號裡含有什麼俄羅斯民謠曲調：或
許貝多芬是透過一個他認定是俄羅斯風格的短小、反覆的樂句，將就著以一種憂鬱的
語法放在一個樂章（行板）裡。

96.一八一四年，在維也納克恩特奈托劇院重新上演的貝多芬《費黛里奧》中的一個場景。選自維也納宮廷戲劇年鑑（1815）。

這組弦樂四重奏的第一號最受注目，也最具有貝多芬大氣的中期風格的特徵。它開頭的宏偉壯麗立即顯示出構思的寬廣（例VII.13a）。和聲有六小節半不變，然後又有十一小節半不變，同時一段延伸的旋律（往往好像與和聲互相矛盾）在大提琴上、繼而在第一小提琴上顯現出它的輪廓，這就在聽眾腦海裡建立了音樂的廣度。此外，

開頭的旋律包含了一些種子，有時是直接地但更常是經由外形輪廓或模式上微妙的連接，由此衍生出這個樂章其餘的材料。在開頭處最顯著的是上行的四個音符的音型（x），將外形輪廓提供給後面的數個樂思（有時下行而不是上行，但其來源是正確無誤的：如例13b所示），不過，在第二到第三小節大提琴的音型（y）同樣也是有發展潛力的（見例13c和13d）。這些例子說明了貝多芬如何能夠使一個擴展的樂章結合為一體形成藝術上的統一。

這首四重奏以一個諧謔曲和一個非常緩慢且非常憂鬱（Adagio molto e mesto）的慢板繼續下去。在貝多芬整合這個樂章時所使用的速記本當中，有一行關於「一棵柳樹或刺槐遮蔽在我兄弟的墳墓上」的簡短備忘錄。他的兄弟們實際上都健在，但顯然他在寫這個樂章時是從輓歌的角度來構思的。它倚音式的不和諧音（例VII.14：每一處標以＋號）長久以來是表達悲傷或渴望的傳統方式。在這裡，與《英雄交響曲》中的送葬進行曲一樣，陰鬱、絕望的表情被柔和、歌唱的、幾乎像讚美詩的大調樂段所緩和。然而，這無疑是貝多芬中期的音樂裡感覺最緊繃的樂章之一，它要求演奏者和聽眾精神同樣地高度集中，直到那段俄羅斯民謠曲調悄悄進入的時刻，使心情變得輕鬆並把作品引向歡樂、充滿活力的結尾——正如我們已經看到的，這對貝多芬來說，漸漸成為象徵戰勝厄運的模式。此時，這個模式適用於弦樂四重奏，也一樣適用於更為公開的交響曲——長期以來設計給四個演奏者，為了自娛而在客廳中演奏的弦樂四重奏，近來才成為公開音樂會中的節目，而貝多芬正是那些使它的風格適合社會需要的作曲家之一。

歌劇

到了新世紀的初年，貝多芬——不僅在他的家鄉維也納——被公認是一流的作曲家、一位具有高度原創力的作曲家，音樂鑑賞家和大眾都引領等待著他的最新作品，樂譜出版商也爭相出版它們。因為有李赫諾夫斯基王子承諾給予的年金，貝多芬的生活相當舒適。這時，他渴望在一個新的領域——歌劇——一顯身手：歌劇為作曲家在物質上，同時在名聲上提供了最優厚的報酬。一八○三年，一次機會到來，貝多芬開始歌劇的創作，但是劇院經理（席卡內德，他演過莫札特的《魔笛》）失去了他的工作，於是原先的計畫中途喊停。第二年，貝多芬應邀為維也納劇院（Theater an der Wien）寫一部歌劇。他四處尋找故事情節和劇本，他覺得，只有貼近他心靈的題材，才能從他身上汲取出體現他深刻情感的音樂。他無須向遠處張望。自法國大革命以來，已經有很多訴諸於熱愛自由和痛恨專制的歌劇問世，其中許多是「救贖歌劇」（rescue opera），把在最後一分鐘從死亡中救出男主角或女主角作為它們的高潮。幾齣這類的歌劇已經在維也納上演。貝多芬的一位文學界朋友頌萊特納（Joseph von Sonnleithner）給他配了一個劇本，使用了布伊（J. N. Bouilly）所寫的一個法國故事，據說故事的基礎是一個真實的事件：故事被稱為《蕾奧諾拉，或連理之愛》（*Léonore ou L'amour conjugal*）。貝多芬在一八○四年和一八○五年的大部分時間，從事這一部後來被稱作《費黛里奧》的歌劇的創作。這是一名關於政治鎮壓的傳說，背景設定在一處陰暗的監獄。在這裡，熱愛自由的佛羅瑞斯坦被地區典獄長皮查洛關在地牢裡已經兩年，佛羅瑞斯坦的妻子蕾奧諾拉假扮成一名年輕男子（費黛里奧），在監獄裡找到一份工作。牢房看守人的女兒馬采琳娜愛上了「他」。最後，蕾奧諾拉用身子擋在他們中間，阻止皮查洛殺死她的丈夫——就在那一剎那，號角聲響起，宣告總理大臣前來視察監獄，並釋放了那些無辜被監禁的人。

例VII.13

7-11

例VII.14

　　貝多芬在創作這部歌劇時遇到很大的麻煩。一八〇五年下半年這部歌劇首演時失敗了——雖然部分因為它是在一群大部分身為法國軍官（一星期前拿破崙的軍隊占領了維也納）的觀眾面前上演的緣故。貝多芬的朋友們告訴他，這部歌劇太長，而且一開始步調太慢。貝多芬對它大肆刪減一番，這部歌劇原本有兩次演出，但是後來貝多芬與劇院當局發生爭吵並把它撤了下來。在一八一四年他做出進一步的大幅度修改之前，一直沒有讓這部歌劇再上演。這部歌劇一開始類似一部愉快的德國歌唱劇，只是到了第一幕（先前的版本為第二幕）臨近結束時，貝多芬的個性和禮教上的崇高思想，才在蕾奧諾拉得知皮查洛的意圖之後，鼓起希望與勇氣來與之對抗時的絕妙歌聲表現出來。這一幕以眾囚犯獲准走出囚牢放風時的合唱作為結束。第二幕大部分以佛羅瑞斯坦的地牢為背景，這時佛羅瑞斯坦悲慘地躺著，餓得半死。這一幕的高潮是佛羅瑞斯坦被蕾奧諾拉所拯救，以及他們狂喜的、意氣風發的二重唱〈啊，難以言喻的喜悅〉（Onamenlose Freude）。

　　在一八〇五年的原始版本與一八一四年的修改版本之間作一比較，看一下它們所告訴我們關於貝多芬的發展和他對這部作品（事實上也是對一般的生活）觀點上的改變，是非常吸引人的。在後來的版本中，愉快的開頭被縮短了。蕾奧諾拉的詠嘆調有一個新的、極度戲劇性的開頭。佛羅瑞斯坦的獄中詠嘆調被賦與一個新的結尾，在這結尾中他興奮地看到了蕾奧諾拉的幻影。另外，一八一四年的修改版本中，去掉了佛羅瑞斯坦獲救時與蕾奧諾拉在兩年分離後，猶豫不決地開始交談的一段很長的宣敘調。這樣的改變，傾向於使這部歌劇不像兩個特殊人物的故事，而更近乎關於抽象的善與惡的普遍化故事。劇中角色也許個性上較不突顯，但道德力量卻大大增加了。

　　貝多芬感受到《費黛里奧》主題如此引人入勝的理由之一，是它涉及了自由與正義，另一個理由是它處理了英雄的主題和戰勝厄運。第三個理由是涉及到婚姻。貝多芬渴望結婚。實際上，他在創作《費黛里奧》的時候，正與約瑟芬・布倫斯威克（Josephine von Brunsvik）熱戀。他和約瑟芬的愛情，與他先前在一八〇一年與伯爵夫人茱麗葉塔・圭恰爾迪（Giulietta Guicciardi）的愛情一樣，也是毫無結果。兩次愛情中，兩位年輕的女士都是他的學生，兩次都是因為難以越過社會階級的障礙而失敗。不管怎樣，我們無法知道兩位年輕的女士是否有對貝多芬的熱情作出回報。貝多芬有可能從未找到一位能夠符合他心目中崇高形象的女性，而無論如何我們可以懷疑，一位感情如此狂放、如此專注於他的藝術，如此蠻橫、與周圍的人交往愛爭吵的人，是否能夠有穩定的關係。

　　但是看來貝多芬對愛情仍然繼續抱著希望。有一份與「海利根遺書」一樣不尋常的文件留傳下來，即一八一二年夏天所寫的一封致「永遠的戀人」（Eternally Beloved）的信件。這是一封充滿熱情的情書，表達了永結連理的願望，卻也表達了對於不可能結合的認命。這封信還談到相互的忠實、被迫分離的痛苦、希望此生永遠在一起。很難知道這封信的涵義。據猜測，這封信是寫給安東妮・布倫塔諾（Antonie Brentano），一位嫁給法蘭克福商人的維也納貴族——他們還有他們十歲的女兒已經認識貝多芬兩年了，我們也知道安東妮很崇拜貝多芬。但幾乎沒有理由認為她和貝多芬有過戀情，或者甚至打算住在一起。事實上，我們甚至不知道這封信事實上是否有寄出去。它很可能是關於要娶一位理想的但又沒把握得到的女性而產生強烈個人幻想的產物。

最後時期　　　一八一二年這一年——由於拿破崙進攻俄國失敗，歐洲歷史處於重要關頭——是貝多芬生命中的轉捩點。在這之前的幾年裡，貝多芬已經創作了大量的作品，憑藉這些作品，貝多芬成為特別被想起的作曲家：從第四號到第八號交響曲，第四號和第五號鋼琴協奏曲（後者《皇帝》〔Emperor〕是他最壯闊的構思之一，鋼琴表現了英雄式的奮進和威風凜凜的斷言），抒情性登峰造極的小提琴協奏曲，一首彌撒，若干歌曲，室內樂，包括《熱情》（Appassionata）在內的幾首精緻的鋼琴奏鳴曲。在一八一八年，貝多芬曾考慮出任威斯特發里亞國王在卡瑟爾的宮廷樂隊長，但他不急著離開繁華的首都去到一個小型的地方首府，當有三位他在維也納的崇拜者聯合起來要提供他一份保障的收入時，他很高興能夠繼續留在維也納。他的鋼琴家生涯這時已經結束，他在一八〇八年最後一次公開演奏他的協奏曲。一八一四年當他在一場慈善音樂會上現身時，已經聽不到自己的演奏，他在大聲的樂段中猛力敲擊，而在小聲的樂段他彈奏得如此微弱以致於沒有發出任何聲音來。

　　　一八一二年以後的幾年一直被稱為貝多芬的沉默歲月。首先，因為他作曲相對減少；第二，由於耳聾，他與世界更加隔絕並愈來愈孤僻、多疑、愛爭吵。由於他挑釁的行為，他幾乎趕走了所有最能忍受他的朋友；他沒辦法僱用僕人，生活在無止盡的混亂甚至是悲慘之中。從一八一五年起，他有了另一個天大的煩惱：他的姪子即他胞弟卡斯帕爾（Carl Caspar，這年去世）的兒子卡爾（Karl）。貝多芬認為這個孩子的母親對他是個壞的影響，並與她打官司，爭作孩子的指定監護人——他成功了，但作為監護人，他不可避免地是一個失敗者。卡爾長成了一個不快樂的放蕩年輕人，對於他伯父所需求的感激或親情漠不關心。

　　　貝多芬所經歷到的社會的和個人的磨難，似乎都很清楚地反映在他的音樂中。首先，他的耳聾使他聽不到別人的新作品，因而他自己的語法不是隨歲月的流逝而改變，而是基本上維持原狀，只是變得更加精緻和凝練而已。他對變奏曲式的興趣變得比較不是盡情發揮一個主題，而是深入探索並發掘它內涵的新層次。貝多芬的幾首晚期鋼琴奏鳴曲——一八一四年至一八一八年寫了三首，一八二〇至一八二二年又寫了三首——都有這類的變奏曲樂章，但是他最引人注目的鋼琴變奏曲是一組以狄亞貝里（Diabelli）圓舞曲為主題的作品。出版商狄亞貝里向許多奧地利作曲家送去一個平凡、簡短的圓舞曲主題，請他們每人根據這個主題寫一首變奏曲，以便他得以出版一冊變奏曲集。貝多芬似乎被這個主題激發興趣，交給狄亞貝里卅三段極度複雜、技術上非常困難的變奏，在這些變奏中，貝多芬樂思的大膽和想像力遠遠超越了那一個圓舞曲主題。

　　　這個時期另一種逐漸令貝多芬著迷的曲式是賦格。在他較早期的作品中，例如《英雄交響曲》，他曾經在一些發展段落裡使用過賦格。現在使用得更加頻繁，而且長度更長，例如他晚期的鋼琴奏鳴曲。賦格，與變奏曲一樣，賦予他一個框架讓樂思得以持續不斷的處理，特別是在他作品一〇六的奏鳴曲的終樂章裡，他不停地並猛烈地與一個原本就很古怪的主題苦鬥，將它作倒影並徹底地加以變化。這個主題的劇烈扭曲，似乎反映了貝多芬不安定的、慷慨激昂的個性，並且如他後來所說的這首奏鳴曲是在「艱難的環境」下創作的。

最後的作品　　　然而，他一生創作的最高潮仍在等待來臨：它們是兩部合唱作品和一組弦樂四重奏。兩部合唱作品之一是一部彌撒曲，是為他最熟識且最信任的朋友與贊助人之一，

奧地利的魯道夫大公（Archduke Rudolph）即將就任大主教典禮時的演出而開始動筆的。不幸沒有及時完成。另一部是一首合唱交響曲。在一八一七年，他曾經接受邀請為倫敦愛樂協會（Philharmonic Society of London）寫兩首交響曲，並到那裡指揮這兩首交響曲的演出。他沒有這樣做，但這次邀請卻把他拉回到交響曲的創作。

在第九號《合唱交響曲》（Choral Symphony）中，貝多芬作曲思路的許多趨勢匯集到一處。它的第一樂章把具發展性的動機概念推向一個新的極端：在開頭處的「主題」（例VII.15），本質上為兩個音符的音型，是這一長大而有力的樂章絕大部分的起源，而且很多從它衍生出來的東西都經過精心設計，簡單、明瞭，以便聽眾能夠聽出它們的發展。第二樂章是一首詼諧曲，其主要樂思在賦格體的呈示部裡被加以處理。第三樂章是一首擴展了的雙變奏曲慢樂章（海頓偏愛的那一種：見第231頁），建立在A—B—A'—B'—A"模式上——不過A"段與這個樂章的其餘部分一樣長，而且包含了幾段自由發揮的變奏。這個樂章汲取了貝多芬晚期音樂中強烈抒情性格的氣質。最後樂章是唯一一次見到貝多芬讓一部器樂作品的涵義被清楚地表達出來，他以前的很多終樂章，正如我們曾看到的，帶有音樂之外的涵義上強烈的暗示（如第五號交響曲的勝利）。但是在這裡，貝多芬實際上提供了一段字面的歌詞，並引進了一個合唱團和幾位獨唱者，共同參與對於人類和四海一家的情緒表達：在這一點上，他對法國革命後的法國作曲家作出回響。歌詞選自席勒（Schiller）的《歡樂頌》（Ode to Joy），貝多芬長久以來一直對這首詩稱讚有加，並早在一七九三年就考慮過為之譜曲。

例VII.15

這個樂章是一大組的變奏曲。它的導奏回顧了這首交響曲的前面各樂章，接著，著名的「歡樂」主題（例VII.16a）出現——一開始僅是在大提琴和低音大提琴上，繼而在較飽滿的管弦樂團配曲上。然後，這一樂章似乎要開始再來一遍，一位男低音在朗誦「啊，朋友們，不是這樣的聲音，讓我們唱出更愉快、充滿了歡樂的歌」之後，演唱「歡樂」主題。從此以後，這個主題以各種不同的形態出現來比擬歌詞的意義——例如在男高音高唱向戰勝苦難或獨裁行進時，以軍樂的形態出現（例16b）。一個引進到歌詞「啊，你們這千百萬人，我擁抱你們」的新主題與「歡樂」主題，在寫給合唱團的一段歡騰的雙重賦格中融合在一起（例16c）。這一個幾近半小時的長大樂章，是以往所創作過最困難也最艱苦的樂章之一：貝多芬有意如此，因為這種奮鬥與努力的感覺，正是這部作品傳達的訊息中最本質的部分。

貝多芬在一八二四年初完成了這首《合唱交響曲》的工作，同年五月舉行了首演——他因耳朵完全聽不見而不能親自指揮（兩年前他已經不得不放棄指揮《費黛里奧》的嘗試），在演出結束時，他全神貫注地坐在那裡，直到一位朋友拉一下他的袖子並告訴他聽眾在狂熱地鼓掌歡呼。之後，他舉行晚宴款待指揮、樂隊首席舒邦齊格（Schuppanzigh）和他自己的助手辛德勒（Schindler），結果宴會不歡而散，因為事實上貝多芬指責他們所有人聯手騙走了他從這次演出應拿到的錢。他仍像以前一樣難以相處和愛爭吵。

例VII.16

　　貝多芬在一八二三年曾接受聖彼得堡的哥里欽王子（Prince Golitsïn）的委託寫一些弦樂四重奏，這個形式是他自一八一〇年以來一直沒有考慮過的形式。隨著《合唱交響曲》的首演已成過去，他開始認真地致力於這些四重奏的創作，並為舒邦齊格領軍的四重奏組合來設計它們。這幾首弦樂四重奏占據了他創作生涯的剩餘歲月，並形成了與《合唱交響曲》和為魯道夫大公所寫的彌撒曲中的公開陳述互相匹對的一種個人的、親暱的傾訴。哥里欽要求要三首作品，但貝多芬完成三首後仍然意猶未盡，就又寫了另外兩首。其主要的三首，傳統上編為作品一三二、一三〇和一三一（按照作曲順序），正處在他心靈深處一個新的層面上，這一點，聽眾從它們的樂思當中往往奇特但崇高的本質、對比的突然、它們的熱烈和情緒上的緊張方面深切地領會到。以作品一三二a小調四重奏的開頭（例VII.17）為例：它以聲音很弱、步伐緩慢的大提琴分句a（它後來在這首四重奏和其他四重奏中再次出現）的一連串「模仿」開始，被第一小提琴以十六分音符（b）的急促奔馳無禮地打斷，然後是重要的大提琴分句c，由小提琴接過來並將它延長以構成本樂章的主要樂思——而這反過來又被一段暴躁的、破壞性的齊奏所打斷，然而這段齊奏退讓給一小節的慢板，接著又有一段小提琴的急速前進，並回到了主要的主題。這首樂曲以一種新的方式顯得波折不斷、惶惶不安且意味深長，而且在最開頭的這幾小節裡快速構成的多種樂思，在本樂章的後面被加以處理、徹底實現、發展並鎔接成強而有力的統一，於是混亂的開頭開始具有意義。這首樂曲的慢樂章反映出貝多芬在這部作品的創作時期身體違和：貝多芬在樂曲的前面寫著：「用利地安調式，在復原期感謝上帝的聖歌」。透過使用古老的利地安教會調式，貝多芬有意地賦與音樂一定的古風和遠離一般人類經驗的感覺，而且他的處理還使音樂具有聖詠前奏曲的聲響，在一些二分音符的慢速樂段中彷彿在演唱一首莊嚴的讚美詩。這一段聖詠式的音樂是以兩首變奏曲來呈現，許多短小的動機以越來愈精緻化的方式交織在其中。其間出現一些標示著「感覺到新的力量」的段落，描繪

例VII.17

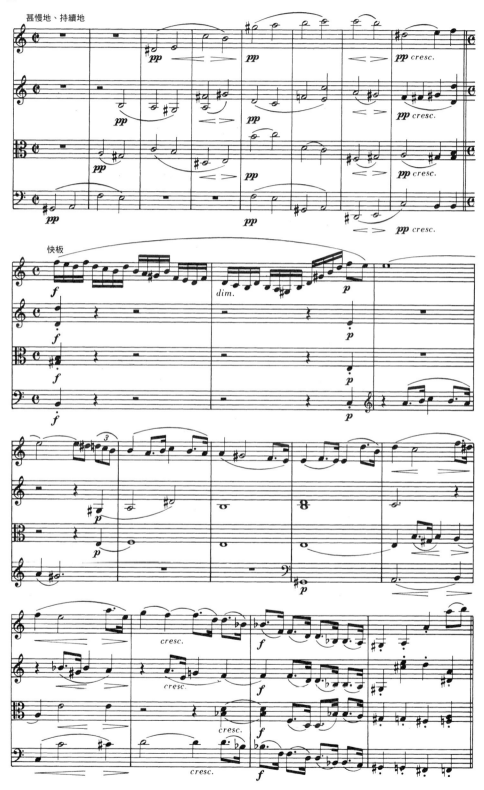

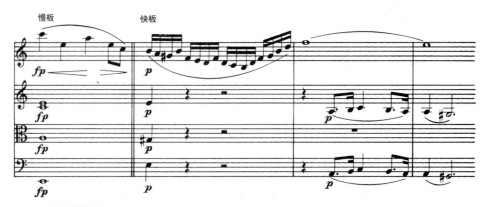

出精力與溫暖的再生。

　　在作品一三〇和作品一三一中,貝多芬進一步擴展了弦樂四重奏的語言。作品一三〇,其第一樂章的材料再度以各種各樣的碎片出現,全曲共有六個樂章,包含著兩個極具靈性之美的慢樂章,超越了貝多芬的其他任何作品。貝多芬原先為這部作品的終樂章寫了一首巨大的賦格,它對演奏者和聽眾都一樣,長大又刺耳,並有極大的理解難度。不過,他的出版商說服了他用一個比較簡單的樂章取代它,因為這首四重奏太長太困難。作品一三一有七個樂章,不過七個樂章演奏時要連續不間斷。由於它們具有共同的材料,似乎形成了一種統一。第一樂章是一首緩慢、崇高的賦格,第四樂章則是一組複雜的變奏曲。

　　貝多芬在一八二六年秋天完成了他的最後一首四重奏。這年夏天,他的姪子卡爾企圖自殺,這給他造成極大的困擾。他與他姪子的關係一直很糟糕。之後不久,經過一番安排,他姪子將去從軍。同時,貝多芬和他的姪子到貝多芬的二弟約翰的鄉村寓所住了幾個星期。這年十二月他匆忙回到維也納(顯然是在一次爭吵之後)就立即病倒了,醫師除了緩和他的症狀外別無辦法。人人都知道他不久人世,他收到了禮物,其中有倫敦愛樂協會送來的錢,還有他的一位出版商送來的葡萄酒。一八二七年三月廿六日,在一場暴風雨中,他溘然長逝。他臨終時最後的動作是舉起一只緊握的拳頭。大約有一萬人前來他的喪禮上致哀:他已經活到了這樣一個時代——當然他也曾幫助創造了這個時代——藝術家是全人類的財富。

第八章　浪漫時期

浪漫主義藝術

　　與一般談話和書寫中很少用到的「巴洛克」和「古典」兩個名詞不同，「浪漫」是在日常使用中含有眾多意義的一個名詞。辭典中把它定義為與羅曼史、想像力、奇特、生動如畫、幻想有關。在藝術方面，它以類似的涵義被應用於文學、繪畫或音樂上，其中幻想和想像本身要比古典的特點如平衡、對稱和完整更為重要。由於浪漫時期接續著古典時期，大約是在十八世紀與十九世紀之交，所以透過與古典時期藝術的特徵相比較來定義浪漫時期藝術尤其是音樂的特徵，是常見且適合的方法。

　　古典時期音樂與浪漫時期音樂之間最顯著的差異是在於，通常以何者為表現的優先：在古典的範疇是形式和秩序居先，在浪漫的範疇則是表現的內容居先。一首古典的樂曲，廣義來說具有一個清晰的結構，是聽者準備聽到的（在某種層次的自覺上）作為音樂體驗的重要部分，更確切地說是作為樂曲的基礎，任何事件引發的情緒都在這個結構內有它的一席之地。相反地，一首浪漫的樂曲則依賴強烈的情緒表現，這可能由某種和聲或色彩上的巧妙或豐富、或由某種戲劇性的轉變時刻、或由各式各樣的其他手段所引發，而對一首作品的衝擊力來說，強烈的情緒表現比它的形式更為重要。古典風格作品的形式是音樂素材組合的自然結果，是一種使音樂具有邏輯、秩序與平衡的方式，而浪漫時期藝術家往往把形式作為一種本質上的存在來理解，並把更醒目的、更吸引人的、更充滿情感的樂思填入傳統的古典模式當中，或者隨心理意圖的變換而改變它們。

　　古典時期那時是一個——如我們所看到的——秩序井然、寧靜沉著的時期，以希臘和羅馬的古代文化作為它的典範。那時的嚴肅歌劇劇情是採用古典神話或歷史，強調十八世紀所崇拜的美德，這一點並非偶然。那個時期曾被稱作理性的或啟蒙的時代。在《魔笛》中，通往象徵性的天國的三座神殿被稱為「智慧」、「自然」和「理性」，對於幻想或想像毫不崇拜。然而即使在十八世紀期間，也有些不安定的人，起來反對當時普遍流行的理性與勻稱的觀念。這種不安定，在德國的「狂飆運動」、在英國試圖再現各種中世紀風格（及隨之而來的某種神祕感）的「歌德式」建築以及整個歐洲對東方的興趣——因為它的異國情調和迷人的遙不可及——之中表現出來。

　　到了十八世紀與十九世紀之交，中世紀的誘惑力以及與中世紀有關聯的事物正在快速地流行起來。這時的歌劇劇情往往取自中世紀的歷史或傳說，或者取自例如史考特爵士（Sir Walter Scott, 1771-1832）的《威弗利》（*Waverley*）系列小說這類作品，這類作品的目的都是在於再現騎士精神和高度傳奇冒險的時代。神祕主義、魔力、超自然：所有這些在十八世紀理性主義者的藍圖上沒有地位的東西，開始以人類經驗的一部分重申自己的主張。

　　對神祕主義、魔力、超自然的興趣最著名並最有影響力的表現，是在偉大的德國作家歌德（Johann Wolfgang von Goethe, 1749-1832）的《浮士德》（*Faust*）——表現

在浮士德為了尋求長生不死以及和一位理想女性的感官體驗而與魔鬼簽約。無數的作曲家曾圍繞著浮士德、梅菲斯特（魔鬼）和葛麗卿（瑪格麗特）寫過作品。有些作曲家還描繪了歌德這部偉大作品中更有哲理性的第二部分。在繪畫藝術方面，對於人類經驗中黑暗和夢魘似的一面的類似興趣見於戈雅（Francisco Goya, 1746-1828）、福塞利（John Henry Fuseli, 1741-1825）和布雷克（William Blake, 1757-1827）等人的作品中。在音樂方面，強有力的表現例子是舒伯特的歌曲《魔王》（*The Erlkönig*）──歌曲中一個男孩在騎馬穿過森林時被魔鬼掠去靈魂，或者韋伯的歌劇《魔彈射手》（*Der Freischütz*），在狼谷一景中魔彈在魔鬼的幫助下鑄造出來，還有白遼士《幻想交響曲》，在女巫們的安息日上有尖叫聲和「末日經」（Dies Irae，「震怒之日」）素歌的不祥音調。

宗教和政治也形成這幅景象的一部分。作為中世紀信仰的天主教教義，經歷了一次新的復興；天主教的音樂離開了莫札特和海頓實際上曾經很滿意的裝飾性「洛可可」風格，獲得了一種新的莊嚴與樸素──複音和素歌的恢復受到廣泛地鼓舞，文藝復興時期的教會音樂開始被嚴謹地研究甚至被用來當作模範。

社會變遷

從社會方面來說，這是一個迅速變化的時代。隨著一七七六年的美國革命，一個殖民地第一次宣告了脫離它的統治者而獨立；這是一系列重大事件中的第一椿。一七八九年的法國大革命目睹了法國統治階級的幾近滅絕。歐洲所有其他的王公貴族都在顫抖。從一七九〇年代晚期蔓延直到一八一五年的拿破崙戰爭造成了混亂與貧窮；與此同時，工業革命正值迅速地勢如破竹，而且由於大城市的不斷成長（常常伴隨著令人咋舌的生活與工作條件）和鄉村人口的減少，社會形態正在經歷著根本的、永久的變遷。政治或社會的壓迫容易成為透過藝術上表達抗議來處理的題材：一些明顯的例證在布雷克的詩集和他描繪工業廢墟的繪畫中可以找到（他寫了《黑暗的撒旦般的磨坊》〔*dark, satanic mills*〕）。在音樂上，如我們已經看到的，貝多芬能夠在他的《合唱交響曲》（歸功於法國大革命之後因運而生的一種宏偉的「革命讚美詩」合唱的作品種類）中為人類的兄弟情誼高唱讚美詩，而且為他唯一一部歌劇譜寫了關於從不當的壓迫中解救出一個無辜人民的情節。其他作曲家先前就為《費黛里奧》的故事譜寫過作品，這個故事是整個「救贖歌劇」傳統中唯一一部（顯然是最偉大的一部）當初來自法國但橫跨了大部分歐洲（除了一些當地保守的和壓迫的君主政體仍在壓制這種顛覆性思想的地方之外）的一個故事。其他類的政治主題，常常是涉及到民族或宗教團體壓迫的史詩性歷史人物，它們也得到人們的喜愛，特別是在法國，那裡的人們對宏偉壯麗的表演（透過劇院設計和燈光技術的進步而成為可能）尤其讚賞。

逃避現實與大自然

浪漫主義的另一方面是利用藝術來逃避日益令人不愉快的生活現實。浪漫主義的先驅之一德國作家瓦肯羅德（W. H. Wackenroder, 1773-1798），曾把「音樂的奇妙」說成是「信仰之境……在那裡，我們所有的懷疑和苦難都消失在聲響迴盪的海洋之中」。大自然本身提供了一條逃避現實的道路。十八世紀的人們曾經對大自然表示敬意，但主要是把大自然包裝在布置得美輪美奐的造景之中，由人類將它粗糙和缺陷的原貌加以改善，使它的美景能夠讓人們賞心悅目。原始狀態的大自然就比較不被人們欣賞：當山繆‧強生（Samuel Johnson）博士旅行到蘇格蘭高地時，他小心翼翼地拉下馬車的窗簾，因為那裡的山景使他感到不安。然而，十九世紀把大自然看作是一股巨大而神祕的力量，人類與它相比變得渺小而微不足道。佛利德里希（Caspar David

Friedrich, 1774-1840）的繪畫有力地說明了大自然對人類的影響，往往描寫著一個孤獨的人，面對薄霧、岩石、洶湧的波濤或枯樹（有時看起來好像被雷擊過）等景象，望而生畏或深深著迷。音樂上類似的作品或許是貝多芬《田園交響曲》中的暴風雨樂章或白遼士《幻想交響曲》中的鄉村風景。華茲華斯（William Wordsworth, 1770-1850；英國桂冠詩人）的詩也談到人與大自然的關係以及刺激他，或使他滿懷敬畏的大自然的能力。

　　海頓和莫札特當然沒有在他們的音樂中描寫過大自然（除了海頓在他的後期神劇《創世記》和《四季》中的直接模仿）貝多芬在他的音樂中描寫過大自然，孟德爾頌也描寫過大自然，例如他的《海布里地群島序曲》（其中的音樂無疑地象徵著蘇格蘭沿岸海域的波濤）還有他的《義大利交響曲》（Italian Symphony），舒曼的《春天交響曲》（Spring Symphony）和李斯特的交響詩也都描寫過大自然，這裡不過略舉數例。我們在此看到音樂被用來描繪圖像，有時還用來描述事件（這一點我們將會看到，尤其是李斯特的情況）。或者，會有人反駁說，音樂不在描繪或描述，而是傳達與圖像或事件本身所傳達的相同的情感。同樣的類推也逐漸存在於音樂與文藝之間，一首歌曲不再僅僅是為一首詩配上音樂，而是在像舒伯特和舒曼的手裡成為歌詞中所指涉的情感的精華。各種藝術間的這類聯合是浪漫時期獨有的特徵。這在華格納成熟歌劇的「整體藝術作品」（Gesamtkunstwerk）概念中獲得它的極致表現，其中音樂、台詞、場景和舞台動作結合成為單一的整體──或者說，至少這是華格納的目標。這代表了浪漫派的最高理想，代表了全面的、超越的音樂體驗：這一理想的極致在《崔斯坦與伊索德》（Tristan und Isolde）的愛與死兩幕中，將浪漫主義帶到最高點，事實上也帶

97.「女巫聚會狂歡夜」場景，歌德的《浮士德》，德拉克洛瓦插圖版中的一圖（1828）。

到生命本身的最高點。

　　華格納歌劇的巨大規模只代表了浪漫主義精神的一面。特別是在浪漫主義的早期，強調的重點並不是大而是小。最後一位偉大的古典主義者同時是「前浪漫主義」的作曲家貝多芬，創作過大型的樂曲，但下一世代卻本質上是一些小幅作品的作曲家。舒伯特的大結構作品並非總是穩固的，但他的精神就本質上來說，更多地是在短小的歌曲或鋼琴曲傳達出來的。最偉大的鋼琴詩人蕭邦創作過各種小型作品──圓舞曲、波蘭的馬祖卡舞曲、富有情調的被他稱為「夜曲」的夜景音樂，這些作品在短暫的時間內抓住一連串瞬間即逝的情感。這幾位作曲家及其他人所寫的音樂，其本質即排除了篇幅長大的作品。這種對片刻情感的表達太過於強烈而不適合放在一個大型的結構內。

　　蕭邦和李斯特的音樂提出了另一個對浪漫樂派十分重要的議題：技術的精湛。技術精湛的演奏大師長久以來確實受到讚賞；巴哈和莫札特還有很多較早期的人物都是具有燦爛技巧的演奏家。但是，這時精湛技巧（virtuosity）獲得了新的向度，在早些時期被認為是庸俗無味和缺乏音樂實質內容的東西變得吸引聽眾了。技術上與蕭邦或李斯特有同樣成就、但作為音樂家卻無法與他們兩人平起平坐的一些演奏家在歐美巡迴演出，他們充斥了歐美的音樂廳。特別有名的是一位義大利小提琴家帕格尼尼（1782-1840），他蒼白枯槁的外表和出眾的技藝使得聽過他演奏的人們懷疑他與魔鬼有著某種邪惡的聯繫。聽眾的數量和社會階層範圍比十八世紀更多、更廣泛了，更大型的音樂廳──從合乎經濟效益的角度來說是必要的──必須容納比起曾滿足前一世代的演出（那時，藝術是鑑賞家們獨占的領域）較少私人性質、較少精緻、更能擄獲人心、更有直接感染力的演出。

　　很自然地，「英雄形象的藝術家」的概念正是屬於這個時代。我們已經從貝多芬

98.《冬》：油畫，佛利德里希作（1808，原畫已毀）。慕尼黑新皮納克提美術館。

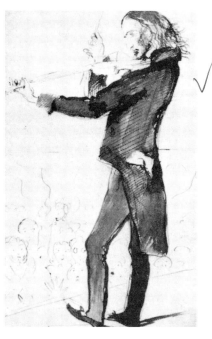

99.帕格尼尼：蘭西爾（1802-1873）所作水墨畫。私人收藏品。

身上看到了這個概念的開始。雖然像海頓這樣的人物曾安於接受一個僕人的地位——他可能不曾想過對此提出質疑——但浪漫樂派的作曲家卻相當不同地看待自己。他不僅只是為他的僱主提供一件日用品，他還是作出了某種有價值並永久存在的東西的創造者。海頓可能不曾期望過他的交響曲比他活得更久。他寫過上百首的交響曲，而且把它們看作是會被下一世代的交響曲超越並取而代之的消耗品。不過，在海頓的有生之年，保存甚至演出過去音樂的想法開始普及，對貝多芬和浪漫樂派來說，作曲是為了後世。當時創造性的藝術家都是夢想家——把任何一幅十八世紀作曲家的肖像與德拉克洛瓦（Eugène Delacroix, 1798-1863）所畫的，表現了蕭邦這位苦悶的浪漫時期天才的著名肖像作一比較——而且他看待自己與任何人都一視同仁。在十九世紀中葉，當李斯特來到德國中部的威瑪為那裡的公爵工作時，是以朋友和貴賓的身分而不是以受僱者的身分按照吩咐寫音樂。在這種新的情況下，浪漫樂派作曲家會比古典樂派作曲家更看重原創性，這一點不足為奇。古典樂派作曲家通常安於與現有的標準或模式保持一致，而浪漫樂派作曲家總是面臨著申張其個人特質的壓力。

當我們更仔細地審視一些主要的浪漫樂派作曲家和他們的音樂時，我們會看到各式各樣的模式出現。他們使用的音樂類型之中，大部分是古典時期的形式。交響曲因為作曲家努力在這一最主要的管弦樂類型當中具體實現最寬廣的可能表現範圍，而變得規模更大。協奏曲則逐漸成為炫耀技巧的媒介，是「英雄形象的」獨奏者可以在其中象徵性地與世界（樂團）搏鬥並取得勝利的一個媒介。無怪乎交響詩成為這個新時代最具特點的管弦樂形式，在這一形式中，音樂訴說一個故事或至少與故事表達的情感互相平行：受白遼士影響的李斯特是這個發展的中心人物。室內樂，從客廳走進音樂廳，有了更大眾化的個性。鋼琴音樂離開了抽象的奏鳴曲走向類型樂曲（為捕捉特定情緒或氣氛而設計的）和理想化的舞曲。歌劇在不同的國家採取了不同的方向，但是它在各處都是處理重大議題，如人類的命運或民族的命運。浪漫時期最具特色的新類型，是在德語系的國家內培育出來的鋼琴伴奏獨唱歌曲（並因此被稱為"Lied"）。這類歌曲的第一位大師是舒伯特。

舒伯特

如果像常言所說的「神愛的人早逝」，那麼舒伯特（Franz Schubert）甚至比莫札特更受上天的喜愛。莫札特卅五歲去世，舒伯特則是卅一歲去世。與那位較年長的大師一樣，舒伯特以他驚人的天賦和廣泛的感受力，似乎在年紀不大時就已經達到一種比他長壽得多的很多人不自覺流露的成熟。

舒伯特是道地的維也納人，與其他三位「維也納古典樂派作曲家」不同（他常常被算作第四位，但事實上，更嚴格地說他屬於浪漫時期）。他只是第一代維也納人：

舒伯特	生平
1797	一月卅一日在維也納出生。
1808	在維也納皇家小教堂當唱詩班男童。
1810	隨薩里耶利學習。
1814	完成《紡織機旁的葛麗卿》。
1815	任小學教師；大量作品，特別是歌曲的問世；完成《魔王》。
1816	放棄教學；組織第一個「舒伯特聚會」，晚間與親密朋友一同演奏他的音樂。
1818	約翰・艾斯特哈基伯爵的家庭音樂教師；舉行首度公開音樂會。
1818	在維也納聲名與日俱增，交友圈擴大；出版《魔王》。
1822	完成《「流浪者」幻想曲》；《「未完成」交響曲》。
1823	初次重病期間；完成《美麗的磨坊少女》。
1824	完成八重奏、《「死與少女」四重奏》、《a 小調四重奏》。
1825	「舒伯特聚會」再聚首；C 大調《交響曲》「偉大」。
1827	完成《冬之旅》；在貝多芬葬禮上執火炬。
1828	完成三首鋼琴奏鳴曲、弦樂五重奏；十一月十九日於維也納逝世，弦樂五重奏；於 11月19日逝世於維也納。

舒伯特	作品

◆歌曲：連篇歌曲集——《美麗的磨坊少女》（1823），《冬之旅》（1827），《天鵝之歌》（1828）；約六百首其他歌曲——《紡織機旁的葛麗卿》（1814），《野玫瑰》（1815），《魔王》（1815），《流浪者》（1816），《死與少女》（1817），《音樂頌》（1817），《鱒魚》（約1817），《岩石上的牧羊人》（豎笛伴奏，1828）。

◆管弦樂：交響曲——第五號降 B 大調（1816），第八號「未完成」b 小調（1822），第九號「偉大」C 大調（約1825）；序曲。

◆室內樂：十五首弦樂四重奏——a 小調（1824），d 小調《死與少女》（1824）；C 大調弦樂五重奏（1828）；A 大調鋼琴五重奏《鱒魚》（1819）；豎笛、低音管、法國號、兩把小提琴、中提琴、大提琴、低音大提琴的《八重奏》（1824）；鋼琴三重奏，小提琴奏鳴曲和小奏鳴曲。

◆鋼琴音樂：廿一首奏鳴曲——c 小調（1828），A 大調（1828），降 B 大調（1828）；C 大調「流浪者」幻想曲（1822）；《樂興之時》（1828）；即興曲，舞曲；鋼琴四手聯彈——C 大調《大二重奏》（1824），f 小調《幻想曲》（1828），變奏曲，進行曲。

◆歌劇：《阿方索與艾絲翠拉》（1822），《費拉布拉斯》（1823）。

◆戲劇配樂：《羅莎蒙》（1823）。

◆宗教合唱音樂：七首彌撒曲；約卅首其他作品。

◆分部合唱曲

他的父親出生於摩拉維亞（現屬捷克），他母親出生於西列西亞（現部分屬德國，部分屬波蘭）。維也納，這個統治著大部分中歐的帝國首都，對於附近鄉村的人來說是個吸引人的地方。舒伯特出生於一七九七年，是這一家裡四個存活下來的清一色男孩當中最小的一個。他的父親是一位小學校長。父親教他小提琴，他的大哥教他鋼琴，但他很快就超過他們倆，並且被送到一位本地的管風琴師那裡。因為舒伯特看來已經懂得這位管風琴師所有能夠教給他的東西，於是管風琴師很快就不再教他了。他在十一歲時成為帝國小教堂的唱詩班男童，這連帶使他進入市立學院，這所學院是第一流的寄宿學校，音樂在那裡是課程的重要部分。舒伯特不久便成為該學院管弦樂團的首席，有時指揮這支樂團，還在宮廷樂隊隊長薩里耶利（Antonio Salieri）的門下學習。薩里耶利是莫札特以前的同事，幾年前曾給年輕的貝多芬上過課。

　　舒伯特在學校裡各科都表現優異，但在音樂方面才華畢露。他已經在作曲，有歌曲、器樂曲，包括一些由他和他的父兄們（他的母親於1812年去世）一起演奏的弦樂四重奏。他在一八一三年寫了無數的作曲練習和歌曲還有他的《第一號交響曲》並嘗試寫一部歌劇。在這一年的稍晚時候，他離開學校，開始接受他父親為他安排的教師職業訓練。他仍運筆如流地且滿懷熱情地作曲。他的第一部彌撒和一首精緻的弦樂四重奏就是從一八一四年開始的。但更重要的是他的歌曲，特別是其中的某一首。舒伯特曾經讀過歌德的《浮士德》，並為詩中葛麗卿坐在紡織機旁思念愛人的情景所深深打動。他十七歲時寫下的《紡織機旁的葛麗卿》（*Gretchen am Spinnrade*）已經展現出劃定舒伯特作為歌曲作曲家的特質——能夠在他的音樂中富有詩意地描寫非音樂的事物（紡織機），並能夠將這項能力與歌詞的表達互相結合，從而使紡織機本身似乎傳遞並參與表現葛麗卿的不幸（例VIII.1，注意分別列出的這一小節半音變化的抑揚起伏）。

例VIII.1

　　一八一五年，十八歲的舒伯特成為一名教師。他繼續作曲，而且速度飛快。這一年不僅有兩首交響曲、鋼琴曲、兩部彌撒和四部帶有對白的小型歌劇（都在他身後很久才得以上演，不過他很顯然地熱衷於練習戲劇音樂的作曲），而且還有幾乎一百五十首的歌曲創作。這些歌曲作品，有幾首是為歌德與偉大的古典時期詩人席勒（1759-1805）的詩歌譜曲的，還有的是為一位假託中世紀的蘇格蘭說唱詩人歐西安（Ossian）的詩歌譜曲的。這位蘇格蘭詩人所作的浪漫的北方故事深深吸引了很多音樂家（他其實不是中世紀的人，而是一位模仿古代風格寫作的詩人）。

　　這一年舒伯特最偉大的歌曲是為歌德的《魔王》譜寫的歌曲（見第276頁）。這是一首敘事歌之類的歌曲，訴說一個故事而不是描繪一種情緒：一位父親坐在馬上抱著兒子穿過森林，試圖提防那個出現在發燒孩子的面前，並最後要奪去孩子性命的魔鬼

（魔王）。猛烈敲打的鋼琴伴奏最初象徵著馬蹄聲，但也象徵著父子感受到的強烈激動不安，同時，極端不協和的和聲描寫著這一悲劇性的事件，特別是那個男孩的恐懼。舒伯特的朋友史旁恩（Josef von Spaun）後來曾提到他在造訪舒伯特時，發現舒伯特如何非常激動地讀著歌德的詩，並以極快的速度寫下這首歌曲，以及朋友們如何立即圍過來聽這首歌曲——他們懷著驚奇和熱情來聽它。人們能夠感覺到這首歌曲是以熾熱的感情創作出來的。它的生動而熱情的表達，它在無辜的孩子對抗死神與超自然力量時的驚恐與畏懼感，這些都在音樂裡發出了新的音調，與莫札特甚至貝多芬的任何音樂截然不同。這就是新的、浪漫時期的音樂。

　　舒伯特一向喜歡在家裡演奏音樂。到了一八一六年，這時他正在建立自己的朋友圈子，年輕人如史旁恩或學法律的學生修伯（Franz von Schober），他們都加入了「舒伯特聚會」（Schubertiads），就是演奏舒伯特最新音樂創作的晚間聚會。舒伯特作曲一部分是為了這些中產階級懂藝術的熱心年輕人的聚會。但是，舒伯特的聲名逐漸傳開：一八一七年間一位著名的歌劇男中音佛格爾（J. M. Vogl）開始在客廳獨唱會裡演唱舒伯特的歌曲，由作曲家為他伴奏。他的一首歌曲在第二年出版。一八一六年至一八一七年間，他曾中斷教學，但是接著他又回到家裡並繼續教書，只是到了一八一八年夏天才終究放棄教學工作，這時他接受約翰·艾斯特哈基伯爵（Count Johann Esterházy，海頓昔日贊助人的親戚）家庭音樂教師的職位。

　　一八一六年是他創作上另一個極度多產的一年，歌曲再度處在他作品的最前列，不過還有一些小提琴與鋼琴的奏鳴曲，及別具魅力與溫暖感的《第五號交響曲》。儘管這首交響曲缺乏海頓、莫札特或貝多芬的形式上一致性，但它不是自詡要公開演出的（它是為一個由家庭四重奏組發展成的私人管弦樂團而設計的）。一八一七年也是

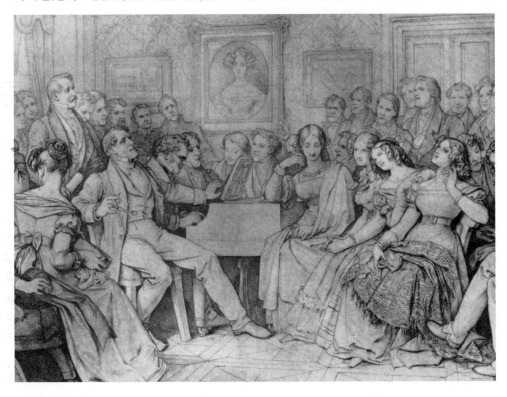

100.《在史旁恩家中的舒伯特聚會》：史溫德（1804-1871）所作，烏賊墨畫。舒伯特在演奏鋼琴，其右為歌唱家佛格爾，其左為史旁恩。維也納市立歷史博物館藏。

成果豐碩的一年，他對鋼琴奏鳴曲、另一首交響曲、幾首羅西尼風格的輕序曲（當時在維也納極為流行）自然還有很多歌曲的興趣突然爆發了。在這些作品中有三首最為人們喜愛：柔和莊重的《音樂頌》（*An die Musik*），這是為蕭伯讚美音樂藝術的歌詞譜寫的歌曲，音樂寫得如此可愛、微妙，使「音樂藝術」──優美的旋律和某些具有獨特表現力的和聲──代表自己而達到說服的目的；陰鬱的《死與少女》（*Der Tod und das Mädchen*），題材上類似《魔王》，但在死神引誘少女睡在他的臂彎時，音樂營造的效果更為樸實、更為陰暗；還有《鱒魚》（*Die Forelle*），其中鋼琴音型表現閃閃發光的魚急速地穿游在溪水中，對照著抒情的人聲旋律。這首歌曲在表現其說服力方面採用了舒伯特的典型手法之一。這是一首「變化的節段」歌曲（modified strophic song，節段歌曲是若干詩節配上相同的音樂）。舒伯特往往一開始彷彿像是寫一首簡單的節段歌曲，然後，當來到最後詩節的情緒高潮時，就在那一刻改變音樂，透過這種突如其來以便抓住聽眾的注意力，同時還使關鍵的歌詞得到更加鮮明的渲染。確實有理由認為，控制著舒伯特選擇要為之譜曲的詩作的因素之一就是，詩歌本身呈現出提供這樣處理的機會。他讀過大量的詩歌，以尋找適合譜曲的素材。他曾為很多優秀的詩人譜曲，也為一些平庸的詩人譜曲，因為一首好的歌曲──正如他所證明的──可以用相當平凡的詩造就而成，只要它的意象和結構適於音樂的處理。

中年

　　一八一八年底回到維也納後，舒伯特與他的詩人朋友麥耶霍佛（Johann Mayrhofer）住在一起。從此開始一段快樂而多產時期，在這一時期中也見到他的名聲日漸崛起。他創作了幾部戲劇作品──一部帶有歌曲的話劇與一部戲劇配樂，雖然都不是佳作，但兩者都有助於使他的名字被人們注意到。另一部作品曾在他的一位重要贊助人，也就是他一位朋友的父親的私人音樂會上演出過。這年夏天，舒伯特偕同佛格爾到維也納西邊九十哩處的史泰爾接受委託，寫了一首鋼琴五重奏──這就是「鱒魚」五重奏，它的第四樂章便是以歌曲《鱒魚》為基礎的一組快樂的變奏曲。整部作品瀰漫著那首歌曲的精神，被籠罩在熱情洋溢的旋律、有趣的和聲與信手拈來輝煌的鋼琴寫作（常常在高音區並快速移動，為織度增加了光彩）之中。

　　他的朋友圈子繼續擴大：開始包括一些詩人、宮廷官員、歌唱家、劇作家格利爾帕策（Franz Grillparzer）和留給我們一幅著名的「舒伯特聚會」畫作的畫家史溫德（Moritz von Schwind）。舒伯特的一些朋友聯合起來出版他的《魔王》和其他歌曲。奇怪的是，維也納的出版商不大願意接受舒伯特的音樂，可能是因為他沒有音樂會演奏家的實質名聲。一八二一年夏天，他與朋友們在維也納郊外的假日派對中度過，又與修伯在聖‧波登的一座城堡裡度過秋季的部分時光，來此是因為他需要平心靜氣以便寫一部歌劇，這就是《阿方索與艾絲翠拉》（*Alfonso und Estrella*），修伯則為這部歌劇寫歌詞。這部歌劇充滿了豐富多采、引人入勝的音樂，但是劇情不強烈，而且整體而言缺乏戲劇節奏感──舒伯特傾向於以他通常的、高度抒情性的歌曲作曲家的風格處理每一段曲調，但由於太不考慮曲調間的關係，以致整個歌劇看起來像一連串優美的歌曲而缺少情節和人物性格的真正發展。不管怎樣，這部作品直到他去世廿五年後才得以演出。佛格爾對歌詞太過挑剔，以致於不肯推薦這部歌劇，而且比起上演沒沒無聞的本地作曲家的作品，歌劇贊助人從上演羅西尼的作品中能夠賺到更多的錢。

　　一八一五年、一八一六年和一八一七年歌曲創作的源源不絕，在這時慢了下來成為涓涓細流。從一八一八年算起只有十五首左右，一八一九年他寫了大約多一倍的數

目，而此後三年中，每年只有十五到二十首的歌曲。他在把他的個性、智性和情感的專注投入到器樂方面。一八二二年底的兩部作品《「流浪者」幻想曲》（*Wanderer Fantasia*）與《未完成交響曲》（*Unfinished Symphony*），特別證明了這一點。舒伯特這時除了四手聯彈鋼琴作品（很適合他那些歡樂的音樂晚間聚會）之外，已經有十幾首鋼琴奏鳴曲、數量眾多的舞曲與其他較短小的樂曲問世。然而，這首幻想曲卻有某種新意：它嘗試了作曲家們以往極少嘗試，甚至沒有想到有必要或有意願嘗試的東西。事實上這一首共四樂章的作品整個是圍繞著同一主題組成。它在開頭處作了強有力的陳述（例VIII.2a），隨後形成對比的抒情主題或稱「第二主題」則保持了在高一個音級上重複一個樂句（例2b）原有的節奏和樂思。這不是一個常規的第二主題，雖然它乍看之下像一個第二主題（如果是在遠系調上而不是在意料中的G大調上）。這一樂章也不是傳統的奏鳴曲式的模式。這裡實際上有一個次要的「第二主題」，它把例2b中標有 x 的三個音符的音型作為起點，如例2c所示。隨後的慢樂章與第一樂章連續演奏，中間沒有間斷，它賦與了這部作品的曲名，因為這一樂章是根據他六年前所創作的歌曲《流浪者》（Der Wanderer）寫成的——然而，它的開頭似乎是建立在與第一樂章相同的樂思，或至少是在相同的節奏上（例2d）。在歌曲《流浪者》中，這段音樂出現於歌詞「太陽冷冷地照著我，我的血在乾涸」。慢板樂章被一首詼諧曲所代替，它開頭的主要主題是最開始主題的一個較遠的、但仍然很清楚的衍生物（例2e），而且後來的對比主題（例2f）同樣是清楚地來自例2b。終樂章——或者我們可以認為它是第一樂章在一個長的間斷後的接續——以賦格體裁開始（例2g）。這種主題的變形，在其中讓同一樂思獲得一系列不同的表達意味，後來為李斯特、白遼士和華格納等人所追隨。舒伯特的想法主要是尋找出一種使大型作品達到統一的方式，看來這是一個一直困擾著他的問題，因為，由於他強烈抒情性與和聲的才能，所以他的音樂中一些轉瞬即過的事件具有如此動人的性格，以致於那些事件容易破壞音樂的統一性和連續性。

　　一八二二年下半年，他的另一部傑作是著名的《未完成交響曲》。它深沉的詩意風格、它的神祕性和悲愴感方面與以往的任何交響曲不同，正如它那色彩陰鬱的開頭所顯示的那樣：蕭穆的大提琴和低音聲部，然後是雙簧管和豎笛以不尋常的齊奏讓它們的主題漂浮在震顫的弦樂群之上。後來，有較常見的、貝多芬式的「交響式的辯證」（symphonic argument），但這一作品的氣氛整體而言與其開頭幾小節是一致的，而且隨後的慢樂章沒有對此做任何對比。舒伯特曾著手草擬第三樂章，但沒有任何進展。為什麼他沒有完成這樣一首可能成為偉大作品的交響曲？我們並不知道，也許因為那時他不需要一首交響曲而把它擱置一旁，而後來又無法再捕捉到它要表現的世界。實際上，他有可能在一八二三年把手稿給了他的朋友許滕布倫納（Hüttenbrenner）兄弟（或許是還他們人情債）——手稿一直在A. 許滕布倫納（*Anselm Hütten-*

101.舒伯特：史溫德所作，鉛筆畫。私人收藏。

例VIII.2

brenner；奧地利作曲家）手中直到一八六五年，而且在舒伯特逝世卅三年後，它才獲得首演。舒伯特自己未曾聽過這首作品。

在舒伯特撇開這一首交響曲的背後也許有另外的、更為悲劇性的原因，因為在一八二二年底他的生活發生了一場突然的災難。有證據表明他有時去尋花問柳（那時與他自己階層的女子發生性行為是不可能的事）。他這時染上了梅毒。當時對於這種病症有很多處理方式，也有許多被認為是治療的方法（因為某些症狀消失），但是當時這種病症的性質還未被充分了解。他病情的發展及接受的治療，很容易按照他的友人現存的關於他此後數年健康狀況的談論來了解。他的餘生遭受了各種各樣的不適，且往往令人尷尬的症狀。病情惡化得很快，是梅毒（不像某些書上所說的是斑疹傷寒或一般傷寒）奪去了他的生命。他剩餘的歲月即一八二三至一八二八年的作品，必須從他意識到自己的病和遭受的痛苦這一角度來審視，而且可能正是在《未完成交響曲》的創作與染上此一可怕的病症間的某種心理上的聯繫，使這樣一個性情敏感的人不可能回到這部作品上。

晚年

一八二三這一年開始時，舒伯特從在修伯家的住處回到自己的家中。《「流浪者」幻想曲》在這一年的年初出版，舒伯特還把幾冊歌曲集賣給了維也納的出版商，這時他的名聲已能足夠吸引出版商的興趣。他再次轉向戲劇音樂，在初春寫了一部短小的輕歌劇，在整個夏天寫了一部更具企圖心的嚴肅歌劇《費拉布拉斯》（*Fierabras*）。這部歌劇具有它那個時代的特徵，它具有中世紀的故事為背景，而且其中有一些精彩的、獨特的插曲，儘管它的戲劇活力對於在劇院中成功的演出來說還是很有限的。這部歌劇和那部輕歌劇，兩者也都是在舒伯特死後才得到上演。

這一年夏天，舒伯特離開維也納，待在史泰爾和林茲（他在那裡成為音樂學會的榮譽會員）。這年秋天他又病了——十一月份他可能在住院——但還能工作，這年年終的主要作品是連篇歌曲集《美麗的磨坊少女》（*Die schöne Müllerin*）。這是有二十首歌曲的一組曲集，常常從自然的角度作為人類情感的象徵方式來述說一個故事，在故事中，詩人（也就是歌唱者）是主角：他來到磨坊，與磨坊少女墜入情網，與她共享幸福，當她投入另一個男人的懷抱時，詩人感到氣憤、嫉妒，最後死去。在許多歌曲中可聽到小溪的潺潺流水聲，而且還有其他很多自然的意象，被設計用以反映歌詞中所表達的情感。對題材的選擇及在結束時的認命和苦澀，似乎適合舒伯特的心境，然而這種表達方式——經由大自然反映愛情與絕望——無論如何已具有早期浪漫主義藝術的特點。

一八二三年的其他作品是為一部名為《羅莎蒙》（*Rosamunde*）的蹩腳話劇所寫的一些精緻的配樂和一小組以呂克特（Friedrich Rückert）的詩為歌詞的歌曲。次年就歌曲來說實際上是個空白，不過在時隔數年後可看到舒伯特又回到室內樂。首先是一首為管樂器和弦樂器所寫的八重奏，是一部有六個樂章的歡快的作品，沿襲了類似貝多芬的七重奏的傳統和往前回顧，更早的十八世紀後期的嬉遊曲的傳統。它是受一位會吹奏豎笛的伯爵委託而創作的。還有兩首弦樂四重奏，一首是a小調，一首是d小調。a小調那首以抒情為主，兼有輓歌和神祕的暗示。它的慢樂章是舒伯特曾在《羅莎蒙》音樂中使用過的主題的一組變奏曲。d小調那首，整體來說較為熱烈，把弦樂四重奏編制推到更加飽滿、幾乎發出樂團般的聲響。它以一種戲劇性的姿態開始（例VIII.3a），從這裡起，下行三連音（標有x）成為這一樂章的主要材料，在例3b中或許

可以看到舒伯特使用它來維持張力、及在問答中使用它來推動音樂前進的幾種方式。舒伯特成熟風格的另一特點是他對伴奏音型的使用，或簡單或複雜，但總是把一個不間斷的樂段連在一起，而且通常具有它們自己的詩意內涵。在例3c中，旋律的重要性在第二小提琴和大提琴兩個聲部，以中提琴來提供主要的和聲上的填充，而第一小提琴則奏出一個精緻的音型（從緊鄰的前一樂段衍生而來），為織度增加了光彩和華麗。

例VIII.3

　　上述這些例子都是來自第一樂章，是最具戲劇性並得到充分發展的一個樂章。第二樂章為一組來自舒伯特歌曲《死與少女》中的一個主題和一組和聲的變奏曲，是他最有想像力的創作之一。它的五個變奏以第一小提琴即興的飛馳開始，繼之以充滿詩意的大提琴獨奏，奏出高揚的、持續不斷的旋律。接著則是帶有猛烈重音、聲調狂暴的變奏，而第四個變奏則是回到大調，表情溫和。第五個變奏是戲劇性的高潮——它

開始像是第四個變奏的小調化，但逐漸獲得更多的力量，直到上方聲部的三件樂器從大提琴執拗的低音聲部之上，盡力奏出了十六分音符。這一段消退下來進入尾聲，這個尾聲彷彿厭倦了奮鬥，回到了開頭的主題，這時更為和緩，並且在大調調式上。隨後是一個詼諧曲樂章和一個長大且生氣蓬勃的終樂章。終樂章以吉格舞曲的節奏跳躍前進，它的活力只短暫地被一個非常洪亮的對比性主題所削弱。

　　這三部傑作皆是在一八二四年初完成的。同年的春天和夏天，舒伯特再一次來到匈牙利的艾斯特哈基家族那裡。他在維也納的最初的一群朋友已經減少了，他傾向於渴望更快樂的、更單純的日子，不止為了一個理由。回到維也納後，一八二五年初，他搬到鄰近史溫德——現在是他親密的朋友——的地方去住。一群新的朋友形成了，舒伯特聚會又重新開始了。同時，他的更多作品在其他地方演出，更多的作品得到出版。

　　一八二五年夏天的大部分時間他是在上奧地利度過的。大概就在這一時期，他創作了他最後的也是最偉大的交響曲，叫作「大C大調」交響曲（Great C major，通常稱之為第九號，有時稱作第七號；實際上，如果只計算那些完整的交響曲和《未完成交響曲》，這首交響曲應該是第八號）。這是一首大型的交響曲，它的所有樂思都得到展開並得到充分發揮。行板的導奏以其孤獨的法國號旋律發出了浪漫主義的聲音。遙遠的法國號召喚起最受人喜愛的浪漫主義的意象。但是這一樂章的主體，在有條理的陳述和反覆上，以及在材料本身表情豐富的溫和沉著上，更具古典風格（尤甚於《未完成交響曲》），如此對交響式的辯證的設計比起舒伯特的大部分樂思來得好一些。也有一些浪漫風格的神祕片刻。在第一樂章的呈示部中，原本可能預料穩穩落到屬調G大調的音樂卻探入遠系調的降E大調中，而柔和的長號聲響——主要為了它們在高聲的音樂中的效果而使用這件樂器——所奏出的寬廣旋律似乎要逐步把音樂導回到它應去的地方，這是交響樂中最具想像力的筆法之一。

　　這首交響曲的其餘部分規模也相應地較大。行板樂章是連續不斷湧現的旋律，開始是雙簧管的一段a小調的悲傷旋律，後來是弦樂的一段大調、溫暖的旋律，並由管樂器加以反覆：各個主題按照它們自己的方式發展——不是相互辯駁的、貝多芬式的方式，而是主題本身的擴展。當雙簧管再吹奏開頭的旋律時，這段旋律藉由精緻的、具有特點的伴奏音型而更上一層樓。後面有一個充滿活力的詼諧曲樂章和一個長大的、燦爛的終樂章。終樂章的堂皇、所向披靡、大膽而獨樹一格的筆觸可以與第一樂章相媲美，對第一樂章提供了恰當的平衡。

　　不幸的是，這首偉大的交響曲又是另一部舒伯特自己從未聽過的作品。他或許曾經想要讓維也納愛樂學會（Vienna Philharmonic Society）演出這部作品，但是它湮沒無聞地在他哥哥斐迪南（Ferdinand Schubert）手中，直到一八三七年舒曼才發現它。它的首演是在兩年之後由孟德爾頌指揮，當時由於作品太長而省略了一些段落。

　　一八二五年十月，舒伯特回到維也納。一八二六年出版了更多的作品，特別是鋼琴音樂，他的名字也逐漸更廣為人知——雖然他向皇帝的音樂機構申請一個職位的要求遭到拒絕。這一年在創作而言不是一個多產時期，但他寫了將近二十首歌曲和一首極度精緻的弦樂四重奏，是一部由於它情緒的急速變化、緊繃的顫音、突然的轉調與蠻橫的重音而顯得有些狂暴的作品。在這一首卓越的、深具原創性的樂曲背後，幾乎存在著一種個人隱痛的感覺。

舒伯特在一八二七年所寫的主要作品連篇歌曲集《冬之旅》（*Winterreise*）中貫穿著類似的隱痛。其中的詩，與《美麗的磨坊少女》的歌詞一樣，都是出自穆勒（Wilhelm Müller）之手，他不是偉大的詩人，但他的詩作有著流暢的文字、動人的意象且結構鮮明，對舒伯特而言非常理想。就像舒伯特以前的連篇歌曲集一般，這些詩作也是大部分透過與大自然的類比述說寂寥和渴望：有時提及愛情的被拒絕，有時提及難受的寂寞，有時傾訴記憶中令人傷感的對過去幸福的回憶，有時提及在人人都快樂的世界上自己的孤獨與苦惱，還談到了漫無目的在寒冷和黑暗中流浪直到最終的死亡。音樂本身表情嚴肅質樸，其中大部分歌曲都是小調的而且多是緩慢的，罕有過去的溫暖與和聲的豐富。無怪乎舒伯特的朋友們對他音樂的陰暗消沉感到不安，他們十分擔心他的心情——除非來自對樂曲所刻劃的情緒的親身體驗，否則很難想像有任何人會寫出這樣的音樂。

《冬之旅》的歌曲一半是在一八二七年初寫下的（附帶一提，那時舒伯特是貝多芬喪禮上的執火炬者），其另一半歌曲完成於同年的秋天。在這之間，他曾經兩度離開維也納外出旅行。雖然病症繼續困擾他，但創作仍在不斷地進行，有時步調還很快。兩首優異的鋼琴三重奏就是屬於一八二七年底和一八二八年初之作，其中降B大調的那一首，由於它的活力和抒情的溫暖而引人注目。還有幾首短小的鋼琴曲，大多缺乏奏鳴曲樂章的意圖性，但情緒上動人心弦而且隨和不拘。他將它們集結出版，分別題名為《即興曲》（*Impromptu*）和《樂興之時》（*Moment musicaux*）。

於是，一八二八年以大有可為的一年開始。當三月份時一場舒伯特作品專屬的音樂會——他唯一的一次——在愛樂學會擁有的一家酒館內舉行時，他一定大受激勵，這場音樂會還帶給他實用的收入。他的出版計畫也在進行。他寫了一首新的彌撒曲和一組歌曲（後來被集結在一起題名為《天鵝之歌》〔*Schwanengesang*〕），他還著手寫一首新的交響曲。這年九月他搬到他哥哥的公寓中同住，並在幾個星期內創作了四首大型的器樂作品——三首鋼琴奏鳴曲和一首弦樂五重奏。

我們已經看到舒伯特在音樂設計的掌握上不像貝多芬那樣精通此道。但是，像一八二八年九月完成的《降B大調鋼琴奏鳴曲》這樣一部作品，是三首鋼琴奏鳴曲中最後且最宏偉的一首，則充分展現出同類型奏鳴曲中的一種強有力的結構。它與貝多芬的奏鳴曲不能相比，部分原因是舒伯特的目標與那位比他年長的作曲家的目標不同。他的天賦、他的音樂性格屬於另一類——更柔和、更抒情、更關注和聲效果和鋼琴織度的性質。他的鋼琴音樂，在一八二八年夏末所寫的最後這三首奏鳴曲中，達到了雄偉壯麗的最高峰。他的室內樂也藉由幾乎同一時期所寫的《C大調弦樂五重奏》而達到了新的頂峰。舒伯特為這部作品指定了一個由弦樂四重奏加上一把額外的大提琴的合奏，而不是通常的外加一把中提琴（像在莫札特的五重奏那樣），這種做法顧及了聲響的更加豐富，也考慮到了低音聲部線條持續的可能性，即使是在第一大提琴於高音區即相當於男高音聲部演奏時亦然。如同降B大調的奏鳴曲一樣，這一樂曲充滿了抒情的、寬廣的旋律，微妙且情緒上充滿暗示的和聲轉折，以及音樂織度的獨特效果（見「聆賞要點」VIII.A）。

聆賞要點VIII.A

舒伯特：《C大調弦樂五重奏》，D956（1828）

兩把小提琴、中提琴、兩把大提琴

第一樂章（不太快的快板）：奏鳴曲式，C大調。

呈示部（第1-154小節）　音樂以柔和的、熾熱的和弦與一個只是似乎漸漸成形的主題緩慢地開始。但是它為兩把大提琴齊奏所寫的旋律線（例i），是作為一段繼之而來的、暴風雨般的全體奏的低音聲部。這一段是以一個在G大調上的終止式而告終，其調性詩意盎然地轉到降E大調，此時一個新的、抒情的主題（例ii）出現——先是由兩把大提琴奏出，其他樂器為之伴奏，然後由兩把小提琴奏出。這個主題從降E大調走到我們此時所意料的G大調，而當兩把小提琴到達G大調時，第一小提琴開始一個新的樂思（與例ii有著微妙的聯繫）。這個樂思在兩小節後由中提琴在低八度上對它進行了模仿，同時伴隨著其他樂器的伴奏音型（見例iii）。這個寬廣的樂段最終達到了高潮，帶著一個在隨後的樂段中用作問答的小樂句（例iv）。一個新的主題（例v）預示了呈示部的結束，音樂在和聲上也變得較穩定（舒伯特在樂譜上指示這一呈示部要反覆一次，但往往未被遵守）。

發展部（第155-266小節）　材料主要從例ii（音型x）和例v（音型y）發展而來。音樂使用著這些材料，在調性上遍及範圍廣闊——遍及了A大調、升f小調、升c小調，然後到升C大調（即降D大調），並透過升c小調再次回到E大調。在這個過程中，第一小提琴唱出高亢的、深具詩意的旋律，同時中提琴和第一大提琴縈繞著從y衍生出來的樂思。一個長大的樂段（從升f小調到E大調的那一段）在低一度的地方——從e小調到D大調——絲毫不差的被反覆一次。然後音樂轉入d小調，變得更加活躍有力：中提琴以快速的、三連音的速度追隨著第一小提琴，而第二小提琴以來自y的更加有活力的旋律線追隨著第二大提琴。音樂找到了回C大調的路；有激烈的短暫片刻，但平靜很快地來臨，於是我們回到了……

再現部（第267-414小節）　行進緩慢的例i這時首先由兩把小提琴，後由兩把大提琴以另一種速度為之伴奏。例i在低音聲部再陳述時，舒伯特把我們帶到了F大調。這使他能夠從那一刻起幾乎完全相同地再現（這是他所偏好的做法，與前一世代維也納作曲家們不同）。於是第二主題的材料在降A大調上開始，並為了隨後的樂段而回到主調C大調。

尾聲（第414-445小節）　再現部的音樂停了下來，突然我們又聽到第一樂章開頭的那些緩慢而柔和的和弦。但是這個平靜很短暫甚至是虛幻的，因為大提琴突然以猛烈的、爆發的極強音將它打斷；片刻之後小提琴又在遠系調降b小調上依樣畫葫蘆。然而這種陰暗的情緒似乎已然耗盡，終於又在以發展部音型x的材料為基礎之上恢復平靜，而且只是用偶然的半音和對開頭處的單純所表現的懷舊感，為這一段蒙上了一層陰影。

第二樂章（慢板）：三段體，E大調—f小調—E大調。

第三樂章（詼諧曲：急板）：三段體，C大調—f小調—C大調。

第四樂章（稍快板）：奏鳴曲式，C大調。

例i

例ii

例iii

第一小提琴
中提琴

第二小提琴

第一、
第二大提琴

例iv

例v

　　這首作品的第一樂章是舒伯特作為一位抒情的，卻也是交響樂作曲家的偉大成就之一。在那個同樣傑出的慢樂章中，降B大調奏鳴曲的織度模式之一——一段在中音區、上下都有伴奏並配以和聲的旋律——得到進一步的發揮。例VIII.4a顯示出它的開頭，主旋律在第二小提琴上，低音聲部在第二大提琴上，裝飾性的伴奏則在第一小提琴這裡。例4b列出了與再現樂段中所出現的相同的樂段，其伴奏呈現出它自身的新的表現生命力。這一繁錦的裝飾由中間聲部引發——可能是舒伯特所寫過最猛烈的、甚至最陰暗的音樂，在遠系調 f 小調上，顫音和錯位節奏的支持下，充滿了憤怒的不協和和聲。在這裡，《冬之旅》最陰鬱的基調以器樂的方式表現出來。然後在忙亂的、熱情洋溢的詼諧曲中間來了一個中段，代替了傳統的抒情的對比，這個中段呈現著緩慢、黯淡的音樂，又是採用了遠系調的f小調。終樂章表面上較為愉快，但（典型地）大量使用了大、小調交替手法，為音樂抹上了陰暗的色彩。

例VIII.4

　　陰暗是其來有自的，舒伯特或許知道這一點。一八二八年十月，他作了一次短暫的徒步旅行，大約就在他著手創作這首五重奏的時候，他卻感到虛弱且精疲力盡。奇怪的是，他卻準備在十一月去聽一位維也納著名音樂理論家的對位課，甚至還寫了許多習作。他可能是想要加強這首五重奏的卡農寫作，但感到技術上的欠缺。事實上，看來他從未去聽課，這時他日益虛弱，常常沒辦法進食，幾乎無法修正《冬之旅》第二部分的校樣。舒伯特自己的「冬之旅」結束了：他在一八二八年十一月十九日與世長辭。格利爾帕策為他寫的著名墓誌銘——「這裡埋葬了音樂藝術的一件瑰寶，但也是更璀爛的希望」——十分貼切這位卅一歲早逝的天才。但那個時代就是沒有認識到這位作曲家的天才實際上確實達到了充分的成熟，以及他最後幾年的遺作已將他置身於最最偉大的音樂大師之列，這也是那個時代很典型的特色。

在德國的早期浪漫主義

　　舒伯特一直被稱作一位「浪漫的古典主義者」，這一綜合的名稱是合宜的，因為他的藝術儘管深深瀰漫著浪漫主義的生活態度，卻仍然是根植於海頓、莫札特和貝多芬的音樂傳統。在德國還有其他作曲家，他們在不同的形式和比例上都顯示出類似的古典與浪漫兩者混合的風格，例如鋼琴家兼作曲家胡麥爾（J. N. Hummel, 1778-1837），他是莫札特的學生，他以浪漫樂派的和聲和異彩擴展了本質上是莫札特的風格，還有史博（Louis Spohr, 1784-1859），他也是從莫札特式的音樂語言出發，主要透過富有表情的變化音和聲、色彩和精湛技巧擴展了它（他是一位小提琴家，還可能是正式用指揮棒指揮樂團的第一人）。這些作曲家沒有一位對他們的藝術是完全信奉浪漫主義的態度。在德國完全接受浪漫主義的第一人是韋伯。

韋伯　　　　韋伯（Carl Maria von Weber）一七八六年出生於德國北部一個音樂世家。莫札特的妻子康絲丹采是他的堂姊妹。他早年遊歷過很多地方，他最初主要是在薩爾茲堡於海頓的弟弟米夏爾・海頓（Michael Haydn）門下學習。他在慕尼黑寫下他的第一部歌劇時，還不到十二歲。他的第二部歌劇在弗萊堡的薩克森城上演時，他才剛滿十四歲，一年以後接著又有第三部歌劇。他在十八歲前被任命為布列斯勞（現為波蘭的洛克拉夫）當地劇院的樂隊長。他試圖著手改革以改善演奏水準，但樹敵很多而不得不辭職。在一處附近的宮廷工作了一小段時間之後，他在一八〇七年去斯圖加特宮廷工作，他在那裡演奏鋼琴並寫作歌曲、室內樂和鋼琴曲，但是在一八一〇年有一樁不幸涉及金錢的偶發事件——看來他並沒有什麼不正當行為——他不得不離去。他的生涯讀起來好像一部德國遊記（他甚至想過寫一部德國的音樂旅遊指南）：他去了海德堡、達姆城、慕尼黑（在那裡為豎笛和低音管寫了一些動人的協奏曲，他的詼諧歌劇《阿布・哈珊》〔Abu Hassan〕廣受歡迎），接著，他與一位豎笛演奏家朋友前往布拉格、德勒斯登、威瑪（他在這裡認識了歌德）和柏林巡迴演出。

　　一八一三年當他擔任布拉格歌劇院的樂隊長時，生活開始比較穩定。他又一次花費很多精力進行改革，而且還擴大了曲目並且開始寫一些報紙隨筆以招攬聽眾。不僅如此，他還與一位女歌唱家墜入愛河，後來還與她結婚。在整個這段時間內，他從未

韋伯　　　　　　　　　　　　　　　　　　　　　　　　　　　　　　　　　**作品**

一七八六年生於歐伊丁；一八二六年逝世於倫敦

◆歌劇：《魔彈射手》（1821），《歐利安特》（1823），《奧伯龍》（1826）。

◆管弦樂：兩首鋼琴協奏曲（1810, 1812）；兩首豎笛協奏曲（1811）；低音管協奏曲（1811）；鋼琴與管弦樂團的《音樂會曲》（1821）；序曲。

◆合唱音樂：兩首彌撒曲（1818, 1819）；六首清唱劇。

◆鋼琴音樂：《邀舞》（1819）；四首奏鳴曲；變奏曲，舞曲。

◆戲劇配樂

◆室內樂

◆歌曲

好過的健康狀況愈來愈差。一八一六年他離開布拉格，經過了更多遊歷之後在德勒斯登當上了皇家宮廷樂隊長。作為一個忠實的德國民族主義者，他在那裡遇到了困難，因為義大利的影響力在當地根深柢固，他改革德語歌劇的計畫往往遭到義大利人的反對。與此同時，他正為了在柏林的演出寫一部歌劇《魔彈射手》，這部歌劇在一八二○年代中期就緒並於一年後上演。這是一次巨大的成功。韋伯終究設法在一八二二年初於德勒斯登上演了這部歌劇。不久後又在維也納上演。他在維也納接受委託要以同樣的風格寫另一部歌劇。但是他卻為這部新作品《歐利安特》（*Euryanthe*）選擇了另外一種較宏偉的風格，不太適合他的才能。一八二三年底韋伯回到維也納（在這裡認識了貝多芬和舒伯特）。《歐利安特》由於受到拙劣劇本的妨礙而毀譽參半。

　　這些年的壓力——他不斷地工作，而報酬一直很微薄——影響到他，他患有肺結核，知道自己將不久人世。此時在倫敦方面來了一項邀請，為一八二五年演出季寫一部歌劇，報酬很豐厚；儘管他知道這次旅行可能加速他的病情，但為了家庭他還是接受了。這次旅行延遲了一年。他在身體虛弱的情況下，於一八二六年二月離家成行。他在倫敦受到熱情的歡迎，但身體日漸衰弱。新作品《奧伯龍》（*Oberon*）的接受度很高（雖然是一部零零星星拼湊起來的作品，遠非韋伯事實上認為有價值的那種歌劇，而且還受著荒謬劇本的連累）。然而他的健康狀況更加惡化，並在離鄉背景的情況下於一八二六年六月去世。

　　韋伯具有非凡的天分，在歌劇史上占有特殊的地位。他寫的旋律具有動人的魅力，他對管弦樂的色彩十分精通（《奧伯龍》特別顯示出這一點），而且他真正懂得如何傳達氣氛和戲劇性，他的手法之一是對於某個角色使用一個與之相關聯的特殊主題，他會變化這個主題以表達角色的情感與行為（我們將看到，這項技巧後來在華格納手裡獲得發展）。《魔彈射手》——此一名稱字面上是「自由射手」的意思——是韋伯唯一一部今天經常上演的歌劇。它是一個超自然的故事，內容是關於一個林務官為了得到神奇的子彈把自己的靈魂賣給魔鬼。有了神奇的子彈，他就可以證明自己是神射手，配得上他所愛的人——森林守護官的女兒。這部歌劇充滿了典型的早期浪漫主義的特徵：神奇的子彈、惡夢、新娘花環神祕地變成葬禮花環、既迷人又嚇人的大自然（以森林的形式）、戰友情誼般的飲酒歌和狩獵歌，當然還有魔鬼。對於歡樂的

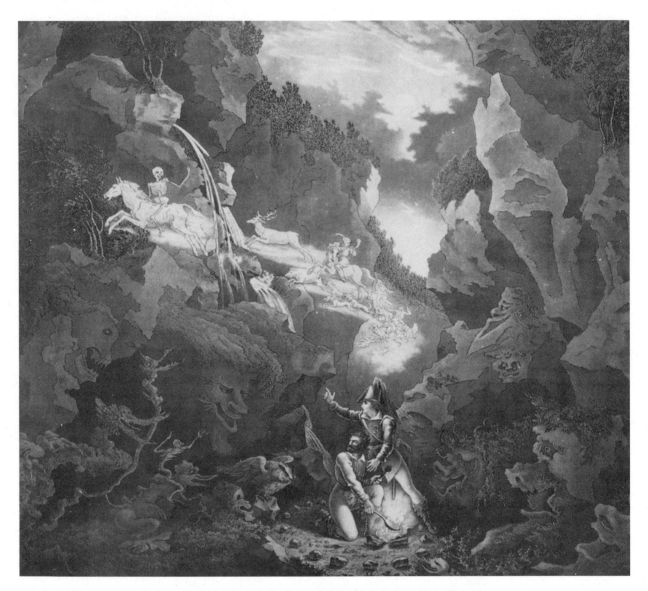

102.韋伯的歌劇《魔彈射手》一八二二年在威瑪上演時的「狼谷」一景。舞台設計者為霍爾德曼。蝕刻版畫，作者利伯。

歌曲，韋伯採用了以民間音樂為基礎的、受當時正在形成的許多新興合唱團所喜愛的風格。這些歌曲有助於賦與這部歌劇具有鮮明的德國風味，取悅了早期的聽眾。但是最有特點並且最引人注目的場景是「狼谷」一幕中林務官馬克斯與魔鬼訂定契約的一場。韋伯在這裡真正地擴大了音樂語彙。當這一幕開始時，我們聽到了輕柔的長號和低沉的豎笛、弦樂上肅靜的顫音、在半音階上迂迴曲折進行的低聲部旋律線，在不祥的和聲中所使用的造成調性不確定感的和弦，然後是木管樂器上的尖聲喊叫、舞台後方的呼喊、看不見的靈魂的合唱、夜半的鐘聲、令人屏息的寂靜音樂與狂飆般爆發的音樂之間交替出現，以及隨後鑄造七顆魔彈時一連串逐漸增加的恐怖效果。音樂不僅是令人恐怖的。韋伯是一位真正的音樂思想家和設計者，這一場景從速度、調性和動機方面來說，還具有一個使它更讓人印象深刻的結構。

韋伯對鋼琴曲和協奏曲、歌曲和合唱曲也有重大的貢獻。並不是說他所有的樂思

都很傑出，而是說那些最好的、最有原創性的樂思是受到戲劇內容所啟發，而且他對浪漫主義的刺激所作出新穎的、有力的反應，賦與他特殊的重要性。韋伯也是第一位寫嚴肅的音樂評論的作曲家，此項活動展現出一種對於各種音樂議題的覺察，及其與生活其他方面的關係，這在前一世代作曲家而言是無法想像的事。這種對音樂家角色的自覺，象徵著浪漫派藝術家對自己的藝術和社會態度的另一方面。

孟德爾頌

　　韋伯很符合在貧困和得不到完全認可之中，掙扎的浪漫派藝術家的傳統觀念，而且最後「鞠躬盡瘁，死而後已」（"consumption"，與肺病一語雙關）。菲力克斯·孟德爾頌（Felix Mendelssohn）顯然不是這樣。他於一八〇九年出生於漢堡的一個富裕的中上階層猶太家庭，有著深厚的文化和知識背景。他的祖父摩西·孟德爾頌（Moses Mendelssohn, 1729-1786）是一位著名的哲學家和文人，他的父親是銀行家。這個家庭在菲力克斯的襁褓期遷居柏林，他在這裡接受了徹底的、全面的教育，而且他早熟的音樂才華也得到鼓勵。他在十二歲時寫了六首交響曲，在此後兩年中又寫了七首——都是沿襲古典風格但技術上十分洗鍊，且具有高度靈性和個人特質的作品。還有一些合唱與鋼琴作品和先前試寫的戲劇音樂。在他只有十二歲時，被帶去面見歌德，並與之結下了親密的友誼。十六歲時，他被帶往巴黎，那裡的一位老一輩作曲家且曾深獲貝多芬讚賞的歌劇作曲家凱魯比尼（Luigi Cherubini, 1760-1842）鼓勵他走音樂生涯。

　　直到那時，很少數音樂家在文學和哲學方面具有與孟德爾頌同樣深厚的底子。他父親的家中是有影響的作家和思想家們的聚會之處。他十七歲時寫下的弦樂八重奏，受到歌德《浮士德》詩句的影響。這首配器生動、華麗的作品，是孟德爾頌第一首在現今曲目中占有穩固地位，並以其精巧結構而著稱的作品，其中的詼諧曲是從出現仙女的場景中得到靈感。源自莎士比亞的《仲夏夜之夢》中更多的精靈，影響了他這個時期的另一部作品，也就是為該劇所寫的序曲。儘管它是一般的奏鳴曲式，但含有著描寫該劇中事件或人物的音樂——開頭處和結尾處輕柔的木管樂器和弦，暗示了發生很多情節的森林的氣氛（例VIII.5a），高音小提琴的快速進行，無疑代表著精靈（例5b）；「驢叫」的音型（例5c）明顯地模仿有著驢頭的波頓（Bottom），而表情豐富的第二主題則代表著一對年輕的戀人（例5d）。整部作品配器精緻，具有新穎和詩意的效果，以驚人的忠實性抓住了莎士比亞世界的精神。

　　孟德爾頌最重要的老師是在他孩提時期教他的作曲家策爾特（Zelter）。策爾特還是著名的柏林合唱學會「歌唱學會」（Singakademie）的指揮。孟德爾頌在該學會無意間發現了當時人們並不熟悉的J. S. 巴哈的合唱音樂——在這個時期，演唱者偏好演唱較新近的作品，巴哈的作品大部分被遺忘了。孟德爾頌無意中找到了一本《馬太受難曲》，認識到它的偉大，便詢問策爾特他是否可以演出這部作品，策爾特同意了。於是在一八二九年，恰好是這部作品首演經過一個世紀之後，從巴哈親自演出數次以來，首度重新演出這部作品。這一歷史的時刻開啟了巴哈合唱作品長時期的復興。

　　直到這時，孟德爾頌的旅行主要是在德國境內。如今他走得更遠了：先是去倫敦，他在那裡特別受歡迎；接著去蘇格蘭，他在那裡仔細地記下了他的印象（而且創作了很多吸引人且技術精湛的繪畫）；然後在一八三〇年又去義大利，遊歷了威尼斯、羅馬和拿坡里。他在義大利同樣累積了他的印象。這幾趟旅行為他最優秀的一些

例VIII.5

孟德爾頌　　　　　　　　　　　　　　　　　　　　　　　　　　　　　　**作品**

一八〇九年生於漢堡；一八四七年卒於萊比錫

◆管弦樂：交響曲——第三號《蘇格蘭》（1842），第四號《義大利》（1833），第五號《宗教改革》（1832）；序曲——《仲夏夜之夢》（1826），《平靜的海和幸福的航行》（1828），《海布里地群島》（又稱《芬加爾岩洞》，1830，1832年修訂），《呂·布拉》（1839）；鋼琴協奏曲——第一號 g 小調（1831），第二號 d 小調（1837），e 小調《小提琴協奏曲》（1844）；十二首弦樂交響曲。

◆神劇：《聖保羅》（1836），《伊利亞》（1846）。

◆室內樂：《八重奏》（1825）；六首弦樂四重奏；二首弦樂五重奏；鋼琴四重奏，大提琴奏鳴曲，小提琴奏鳴曲。

◆鋼琴音樂：八冊《無言歌》（1829-1845）；奏鳴曲，變奏曲。

◆宗教合唱音樂：清唱劇，經文歌，讚美詩，詩篇。

◆管風琴音樂：《前奏曲與賦格》。

◆歌曲

◆分部合唱曲

◆戲劇配樂

作品提供了音樂素材。蘇格蘭之行啟發他許多的樂思，他根據它們寫了一首交響曲和一首序曲，後者是他的另一部富有靈感和情調的描寫性作品。在蘇格蘭海岸之外的海布里地群島上，他曾親見芬加爾岩洞，岩岸上海浪的湧動——以及在暴風雨中更加洶湧的搏擊——這些景象可以在音樂中聽到：例VIII.6a代表著海水的平靜流動，而它的一個音型（x）被引入並在一個風起雲湧的樂段中發展（例6b）。在這首作品中與大自然無關的另一音樂要素，是源自孟德爾頌具有詩意的想像——小號遙遠的吹奏聲（或者模仿小號的其他樂器的聲音）暗示著在岩洞中或在崎嶇的岩石背後某種神祕的

例VIII.6

超自然力，特別是在各個樂器相互模仿時。所有這些當中我們再次看到浪漫主義精神的一部分，即觀察大自然與人類對她的敬畏，無論是在她平靜的時候還是在她發怒的時候。

　　在復興巴哈音樂方面扮演重要角色的孟德爾頌，如今同樣致力於復興韓德爾的音樂。韓德爾的音樂在英國一直很活躍，但在德國很少上演。一八三三年，他在杜塞多夫成為這個城市的音樂指揮，並於同一年上演了韓德爾的《以色列人在埃及》，隨後兩年裡又上演了幾部韓德爾的神劇。他在杜塞多夫協助建立了一座新劇院，並重新上演了莫札特時代以來的一些最偉大的歌劇。他自己也寫了一部神劇《聖保羅》（*St Paul*），在一八三六年的杜塞多夫音樂節（Düsseldorf festival）親自指揮了這部神劇的演出。

　　他許多最優秀的作品都屬於一八三〇年代早期，那時他還處在二十幾歲的年齡。其中一首是《義大利交響曲》，完成於一八三二年，就在他剛從義大利回來後不久，並於次年在倫敦首演。這部作品反映了義大利的魅力。義大利以其燦爛明朗的天空、及其熱情和活力一直吸引著來自較寒冷的、較多雲的北方藝術家，像是歌德和韓德爾。開頭的數小節（例VIII.7a），不僅在八度齊奏的小提琴上可聽到剛勁有力的主題旋律（襯托著一個類似發令起跑槍聲的撥奏和弦），而且在長笛、豎笛、低音管和法國號上快速反覆的音符形成的伴奏其特別的大膽和原創性中，都捕捉住那種清晰與燦爛。這一樂曲自始至終流暢、優美，然而這也是孟德爾頌能夠賦與交響樂連貫性的技術。例如在第一樂章的發展部，一個短小的動機（例7b）逐步發展成為長段的、對位精緻的賦格，例7a的第一樂句首先小心謹慎地、接著持續地闖入這個賦格，把音樂推

例VIII.7

向一個高潮，然後讓音樂緩和下來，將它帶入再現部。此曲的慢樂章，據說它的主要主題是取自一首捷克的朝聖者之歌，所以有時叫做朝聖者進行曲。在這裡，孟德爾頌對管弦樂色彩的感受力再一次製造出驚人的結果——這一「進行曲」主題首先出現在中提琴的高音區上，它的尖聲細氣藉由一支雙簧管和一支低音管來加強，接著由小提琴承接這一主旋律，伴隨著一對長笛所形成奇怪的、哭泣般的對位，給予音樂一絲神祕感，猶如某種永恆的儀式行列。第三樂章由於它的溫暖、魅力伴隨著中段裡帶有的遠方精靈的法國號聲，更近似一首小步舞曲而不是詼諧曲。終樂章是源自拿坡里的一種「沙塔賴拉舞曲」（saltarello）風格的快速樂章。

　　一八三五年，孟德爾頌成為萊比錫布商大廈（Gewandhaus）管弦樂團的指揮，他一直擔任這一職位直到去世為止。他致力於提高這支樂團的水準，並改善它的工作環境。他復興了巴哈的音樂和莫札特被人遺忘的作品，堅持強調貝多芬這一位仍算是新時代作曲家（他六次演出貝多芬的《第九號交響曲》「合唱」）的主張，還引介了韋伯和舒伯特的音樂，包括那首《「大C大調」交響曲》並指揮了它在一八三九年的首演。他還演出舒曼的新作品，並指揮了一系列從巴哈跨越到他所屬時代的「歷史音樂會」。一八四〇年代早期，他在新任普魯士國王的要求下，在柏林度過一段時間，普魯士國王想要改革那裡的藝術。雖然為了這次在柏林的演出，他在他的《仲夏夜之夢》序曲之外還補加了為該劇其他場景的音樂，包括過去以來最著名的結婚進行曲，但是環境很艱難，他沒有獲得完全成功。孟德爾頌曾多次離開萊比錫旅赴英國，他在那裡非常受歡迎——他與維多利亞女王和她的德國夫婿亞伯特親王（Prince Albert）保持著良好的友誼，而且深受那些在英國音樂生活中占有重要位置的合唱學會的愛戴。他正是為了其中一個合唱學會創作了神劇《伊利亞》（Elijah），本質上是韓德爾傳統，但也適應當時的音樂風格。一八四六年在伯明罕的一次音樂節上，孟德爾頌指揮了這一神劇的首演，獲得巨大成功。

　　不過，萊比錫仍然是他活動的中心。一八四三年，他在這裡設立了日後成為那個時代歐洲所有的音樂院中最著名的一所。十九世紀下半葉，這所音樂院毫無疑問地是學習音樂最好的地方，特別吸引來自國外如英國、美國尤其是北歐的學生。

　　這幾年的創作是一些室內樂作品，包括兩首鋼琴三重奏（d小調的一首是為這一編制所寫的最耀眼、最令人印象深刻的作品）和幾首弦樂四重奏，在這些作品中，他傾向於沿襲貝多芬的傳統，寫成帶有某些令人激賞的浪漫主義色調的、構形完美的作品。但是他這個時期最傑出的成就是他在一八四四年為布商大廈管弦樂團（Gewandhaus Orchestra）首席所寫的《小提琴協奏曲》，這是偉大的浪漫樂派小提琴協奏曲的第一首。在這一樂曲中，孟德爾頌迷人的、充滿詩意的寫作才能，在能夠於整個樂團聲響之上勾畫出抒情和悲傷旋律的小提琴甜美、纖細的聲音中找到了理想的出口。改變傳統的協奏曲形式以適應這部作品特有的抒情性格，是他技巧精練的典型表現：例如在開頭的幾小節中，他免去了管弦樂團的前奏，而僅為小提琴主題提供輕微的伴奏，再如在他為裝飾奏找到的新角色中——原先它是第一樂章末尾的高潮，而如今是在發展部與再現部之間提供一個奇妙連結的平靜時刻。慢樂章是一個如歌的樂章，帶有一絲那個時期特有的感傷性質（也表現在孟德爾頌的某些鋼琴音樂中，如《無言歌》）。在終樂章中，那些步履輕快的精靈又回到一個生動活潑、精湛技巧處理相當出色的樂章裡。

在一八四〇年代中期，孟德爾頌似乎正處在他事業生涯的高點：占有牢固的、重要的職位，受到全歐洲音樂愛好者的欣賞與歡迎，期待著將來擔任一所偉大的教育機構的負責人，家庭生活幸福（一八三七年已與新教教會牧師的女兒結婚——他自己一家早在他童年時已信奉基督教——並有五名子女）。不過，也許有某種隱藏的缺憾。他年輕時作品的那種清新感已不復見，就他所有無與倫比的技術能力而言，一直沒有任何東西來完全代替它。在一八四七年春天，當他從最後一趟英國之行返家時，聽到他姐姐芬妮（Fanny）的死訊，他姐姐一直與他關係特別密切。這年夏天，他寫了一首弦樂四重奏，這是一部情感豐富的、調性陰暗的 f 小調作品。但是他病了，他在秋天時更加虛弱，並於十一月去世。人們好奇地想要提出一種浪漫的解釋，將他的死看作是從未真正發現實踐其天才所需要的內在力量的一位奇才，對於兩難窘境所作出的回答。

舒曼

如果一定要選出一位作曲家代表浪漫主義的特色，或許舒曼（Robert Schumann）是最佳的人選。他是音樂家同時幾乎又是文人，文學形象瀰漫在他的音樂裡。他專心致力於自我表達，他是極具抒情與和聲天分的小品作曲家。他自己的一生充分體現了

舒曼	生平
1810	六月八日生於薩克森的茨維考。
1828	萊比錫大學法律系學生，但因愛好音樂與文學而疏忽學業。
1829	隨維克學習鋼琴；入海德堡大學。
1830	寄住在威克家中（萊比錫）。
1831	《阿貝格主題變奏曲》出版。
1832	手出現問題，捨棄以音樂會鋼琴家為職業的想法。
1834	創辦《音樂新雜誌》，開始了十年的編輯工作。
1835	完成《狂歡節》；開始認看待維克的女兒克拉拉。
1837-9	與克拉拉的關係因她與她父親長期在外的音樂會巡迴演出而中斷。維克強烈反對他們的婚事。
1840	經過法庭訴訟後與克拉拉結婚；創作了包括《女人的愛情與生命》、《詩人之戀》等近一百五十首歌曲。
1841	寫管弦樂。
1842	寫室內樂。
1943	寫合唱音樂。
1844	偕同克拉拉赴俄羅斯巡迴演出；遷居到德勒斯登。
1846	克拉拉首演他的《鋼琴協奏曲》。
1850	歌劇《日諾維瓦》在萊比錫首演；被任命為杜塞多夫市音樂總監。
1852	健康惡化。
1853	與布拉姆斯結識。
1854	試圖自殺；被送往精神病院。
1856	七月廿九日逝世於波昂的恩登尼赫。

舒曼	作品

◆歌曲：連篇歌曲集——《女人的愛情與生命》（1840），《詩人之戀》（1840），《連篇歌曲集》作品廿四（1840）、作品卅九；約二七五首其他歌曲。

◆鋼琴音樂：《阿貝格主題變奏曲》作品一（1830）；《蝴蝶》作品二（1831）；《大衛同盟舞曲》作品六（1837）；《狂歡節》作品九（1837）；《交響練習曲》作品十二（1835）；《兒時情景》作品十五（1838）；《維也納狂歡節》作品廿六（1840）；《少年曲集》作品六十八（1848）；三首奏鳴曲（1835, 1838, 1853）。

◆管弦樂：交響曲——第一號降B大調《春》（1841），第二號C大調（1846），第三號降E大調《萊茵》（1850），第四號d小調（1841，1851修改）；a小調《鋼琴協奏曲》（1845）；四支法國號與管弦樂團《音樂會曲》（1849）；鋼琴與管弦樂團《導奏與熱情的快板》（1853）。

◆室內樂：降E大調《鋼琴五重奏》（1842）；降E大調《鋼琴四重奏》（1842）；三首弦樂四重奏（1842）；鋼琴三重奏，小提琴奏鳴曲。

◆歌劇：《日諾維瓦》（1850）。

◆合唱音樂：《天堂與佩利》（1843）；《浮士德中的場景》（1853）。

◆戲劇配樂：《曼夫雷德》（1849）。

◆分部合唱曲

◆管風琴音樂

浪漫的事蹟。

　　他生來就是要進入文學界。他父親是一位出版商、書商兼作家，一八一〇年舒曼出生時他父親正在薩克森的茨維考工作。關於他早年才能的故事較多地集中在他詩歌與文章的寫作上而不是在音樂上，雖然他在孩提時已是一位小有成就的鋼琴家。還有一些關於他早年的緋聞或至少是熱中某些事物的傳言，也有些關於他熱愛香檳酒而且顯然往往得到滿足的軼事。他在文學方面的熱愛莫過於以濃郁的傷感卻又幽默的風格著稱的尚·保羅（Jean Paul）——即人們所知的小說家里克特（J. P. F. Richter, 1763-1825）——的著作。一八二八年舒曼就學於萊比錫大學攻讀法律，但他從來不去聽課，把時間都用在音樂、社會和文學活動上。在這段時期，他創作了一些鋼琴曲和歌曲，他還隨著名的教師維克（Friedrich Wieck, 1785-1873）上鋼琴課。維克有個年方九歲的女兒克拉拉（Clara）。

　　舒曼在萊比錫並不快樂，第二年春天他轉到海德堡大學念書，他有一位朋友是那裡的學生，那裡有一位法學教授寫過音樂美學的文章。他學的是音樂（雖然並不十分按部就班地）而不是原本打算學習的法律。他終於說服他的母親允許他轉向音樂事業，因為維克的一封信上說，如果他努力學鋼琴，他會成為一名優秀的鋼琴家。一八三〇年秋天，他回到萊比錫，住在維克家裡學鋼琴和音樂理論。然而情況並不完全照計畫的那樣。維克亟於培養女兒成為神童的職業生涯，常常在外作長時間的巡迴演出。音樂理論課程很慢才開始並很快地結束。接著，舒曼的右手出了毛病，幾乎可以確定這是由於他曾受過梅毒瘡治療的結果所造成的——或許他是在一八二八年或一八二九年得過此病。他的手指變成永久性的軟弱無力而不能完全控制。成為鋼琴大師的

例VIII.8

ABEGG　　ASCH　　As C H
（即降A）

職業生涯從此與他無緣。

　　不過作曲還可以繼續，確實也繼續進行著。他後來出版的第一部作品，即以他紅粉知己的芳名阿貝格（Abegg）來命名的一組變奏曲（主題使用了A、B、E、G、G這幾個音）在一八三一年問世，還有其他鋼琴作品和一個交響曲的樂章也是從這個時期算起。另一部較大型的作品《狂歡節》（Carnaval）也貫穿著類似的想法，在這部作品中，「主題」是A、S、C、H（在德語中即A，降E〔Es〕、C、B音，或降A〔As〕、C、B音：見例VIII.8）四個音。阿許（Asch）是波希米亞的一個小鎮，維克有一個從那裡來的十七歲學生名叫芙莉肯（Ernestine von Fricken），舒曼與她有過一段情並論及婚嫁，但一八三五年由於舒曼對維克女兒的關心有了新的轉變，因而拋棄了芙莉肯，追求克拉拉‧維克；那時克拉拉十六歲。

　　在這以前，舒曼已經從事音樂雜誌的工作。一八三四年他創辦了《音樂新雜誌》（Neue Zeitschrift für Musik，現仍存在）。起先一週出刊兩次，後來每週一次，舒曼是它的編輯和主要撰稿人。他並不是個公平的評論家，他的品味非常個人，雖然他很敏銳地發現像蕭邦和布拉姆斯等人的天分，讚美像舒伯特（他為舒伯特的「大C大調」寫了一則詳盡的評論）和白遼士（對白遼士的《幻想交響曲》也同樣大加稱讚）等人的特殊天才，但他也喜歡某些平凡的音樂，不喜歡某些我們今天認為很有價值的音樂。不過，他的文筆很有靈氣和性格，他發表過很多關於音樂本質的富有智慧的鞭辟入裡的言論，等於總結了浪漫樂派的音樂哲學。

　　舒曼在他的評論和音樂中常常披上偽裝：他用不同的筆名寫作，主要是「歐瑟比烏斯」（Eusebius）和「佛羅瑞斯坦」（Florestan）（仿尚‧保羅某一部小說中的人物），還有「拉羅大師」（Master Raro，起先是對維克的稱呼）以及其他名字。歐瑟比烏斯代表他自己性格中溫柔、抒情、沉思的一面，佛羅瑞斯坦則代表他熱烈、衝動的一面。這些名字及其他一些作為樂章的標題出現在他的《狂歡節》中，歐瑟比烏斯和佛羅瑞斯坦兩個樂章的開頭數小節（例VIII.9）表現出一個猶如夢幻，另一個生氣勃勃。在《狂歡節》中還有一些是以義大利即興喜劇角色白衣丑角皮耶洛（Pierrot）和綵衣丑角阿萊奎因（Arlequin），以及其他如「賣弄風情之女子」（Coquette）、「蝴蝶」（Papillons，蝴蝶是舒曼最喜愛的形象），「賈林娜」（Chiarina，他為克拉拉取的名字），「蕭邦」和「帕格尼尼」（獻給這兩人的音樂贈禮）命名的樂曲。這一場舒曼生活中或想像中的人物的狂歡節般的遊行以〈大衛同盟對抗非利士人進行曲〉（March of the League of David against the Philistines；非利士人在這有指門外漢之意）告終——大衛同盟代表著為了真正的藝術而與反對藝術的非利士人對抗的舒曼及其朋友們。這種拼湊大型樂曲的方式是舒曼及其時代的特點：性格小品的集合，每一首在形式上都是短小而簡單，考慮到情緒上和織度上的對比，就使作品形成統一或使它有凝聚力方面而言，不會造成作曲家的負擔——《狂歡節》裡的最後樂章使用了來自第一樂章的材料，從而獲得了高潮和終結感。

例VIII.9

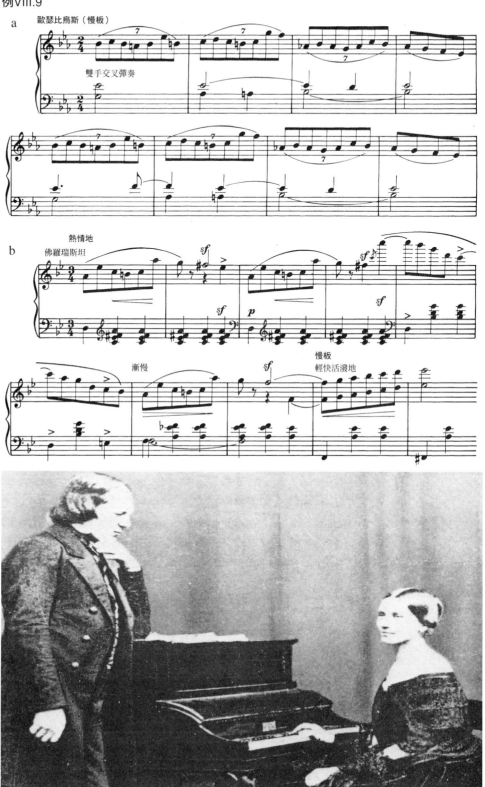

103.舒曼與克拉拉。銀版照
像（1850）。

　　舒曼繼續寫鋼琴曲。此後數年創作過練習曲和各式各樣的性格小品加上若干奏鳴曲，包括《大衛同盟舞曲》（*Davidsbündlertänze*）、一組根據浪漫時期小說家 E. T. A. 霍夫曼（E. T. A. Hoffmann）創造的瘋狂樂隊長的角色所寫的幻想樂曲《克萊斯勒魂》（*Kreisleriana*）與為了讓年輕鋼琴家獲得樂趣的一系列以音樂描繪幼兒園畫面的《兒時情景》（*Kinderszenen*）。但是他的心事主宰了他的生活。克拉拉和他想要結為連理，但克拉拉的父親不同意。他帶女兒離開，禁止他們接觸。這是由於他對舒曼的性格感到有所疑慮，還是由於他得知了舒曼的宿疾，這一點尚無法確定。有可能是前者，因為梅毒的長期後果在當時很少有人了解，而且舒曼似乎已經治癒了。然而，一八三七年夏天克拉拉寫信給他並正式同意與他結婚，雖然她父親一直反對這樁婚事。他們倆常常分隔兩地——克拉拉在德勒斯登待了一段時間，舒曼則因為《音樂新雜誌》的關係而在維也納待了一陣子。舒曼常常十分抑鬱，幾乎快要自殺的地步。不過，在一八三九年五月，他們倆採取了法律步驟使得他們的婚姻毋需她父親的同意而合法化。直到一八四〇年九月由於維克在法庭上大吵大鬧而使他自己蒙羞之後，他們才結了婚。

　　一八三九年對舒曼而言是勞累緊張的一年，他很少作曲。但一八四〇年，當他與克拉拉的愛情得到實現並達到圓滿時，卻是驚人的創作旺盛期——而且是在他已忽略了十多年之後的一種體裁上。很自然的，在他人生的這個轉捩點上，他會轉向歌曲。他在一八四〇年創作了將近一百五十首歌曲，包括幾冊歌曲集和兩部連篇歌曲（"Liederkreis"即「連篇歌曲集」）。其中一部明顯地是由他和克拉拉的處境所激發出來的，述說著經歷了戀愛、婚姻、為人母、孀居的「女人的生命與愛情」。另一首，與舒伯特的兩部偉大的連篇歌曲一樣，訴說著失敗的愛情。這就是為海涅（Heinrich Heine, 1797-1856）的詩譜曲的《詩人之戀》（*Dichterliebe*），他對海涅微妙的且往往具有多重涵義的痛苦詩作有著天生的共鳴。《詩人之戀》以詩人宣告春天之戀開始，轉而提到夜鶯的歌唱和鮮花等大自然的形象，並把他所愛的人比作萊茵河畔科隆大教堂的聖母像。但是愛情被拒絕。這部連篇歌曲的第二部分提及詩人被排斥在夜鶯的喜悅與鮮花之外、在快樂的人群友誼之外，因為他夢到在山坡上的孤獨寂寞，在自己的墳墓中清醒，最後還說到了把他的愛情埋葬在一個棺材中。舒曼比較不如舒伯特那樣是自然天成的天生詩人，他更多地把注意力集中在情感的焦點上而不是歌詞的細節上。作為鋼琴作曲家，他習慣於在他鋼琴寫作方面傳達樂曲的完整表達內容。他在歌曲創作方面繼續這樣做。其中很多最精緻的歌曲都在結尾的鋼琴獨奏（尾曲，postlude）中達到了它們最有說服力的時刻，這時，人聲已經停止，歌曲的情感可以在鋼琴聲部上充分表達。而且，往往在歌曲的主體部分，人聲和鋼琴似乎在分擔著表達的任務，如《詩人之戀》的開頭第一首歌曲（見「聆賞要點」VIII.B）。

聆賞要點VIII.B

舒曼：《詩人之戀》（1841），〈在絢麗的五月〉

原文	譯文
Im wunderschönen Monat Mai,	在最絢麗的五月
als alle Knospen sprangen,	百花怒放
da ist in meinem Herzen	在我內心蕩漾
die Liebe aufgefangen.	愛情的甦醒。
Im wunderschönen Monat Mai,	在最美麗的五月，
als alle Vögel sangen,	百鳥在歌唱，
da hab'ich ihr gestanden	我告訴了她
mein Sehene und Verlangen.	我的追求和熱望。
	（作者：海涅）

　　海涅的詩非常率直，訴說著春天裡愛情的到來並把愛情與大自然的盎然生機相比——典型地代表了那個時代。然而，舒曼的譜曲卻遠不是歡樂的。調性主要是升 f 小調。只有人聲聲部（在每一詩節）在 A 大調——舒曼往往用這個調來作為春天的音樂——開始並以 D 大調結束。不過，本質上是前奏（例i）、間奏和尾奏的鋼琴部分傳達出作品的真正涵義，正如同在舒曼所有歌曲中那樣。鋼琴以不協和且哀婉的音調（參見例i）開始，並以同樣方式結束。舒曼不是在寫愛情的到來，而是在寫對消失的愛情的痛苦回憶。在人聲的旋律中，應該注意那些富有表情的倚音（例ii中標有 x 者），它們暗示著悲傷，甚至是在歌詞「最

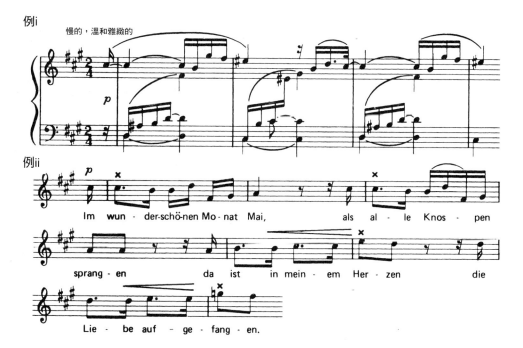

絢麗的」（"wunderschön"）上的倚音亦然——雖然在歌詞「內心」（"Herzen"）上是較慣常地表達著強調。從歌詞「有」（"da ist"）到「甦醒」（"aufgefangen"）的旋律向上曲線，在處理對於新的愛情洶湧澎湃的情緒方面具有代表性。

　　舒曼在一八四〇年代又寫了一些歌曲，不過，那些初次的作品擁有一種清新和情感上的衝擊，是他後來的作品很少能比得上的。從此，舒曼從歌曲轉向管弦樂，急切想嘗試較大的形式，這是直到此時讓他感到挫敗的形式（他曾嘗試創作過一些交響曲，但從未完成一首）。克拉拉或許曾經不智地鼓勵過他。他在一八四一年初創作了一首交響曲，並在三月由孟德爾頌指揮演出，獲得尚可的成功。隨後又寫了兩首交響樂作品，並為克拉拉寫了一個鋼琴與管弦樂團的樂章，該樂章後來成為他的《鋼琴協奏曲》第一樂章，它的大部分是屬於一種管弦樂團伴奏的鋼琴曲，雖然有一些管弦樂的間奏（interlude），有時候鋼琴為樂團中的某一件樂器伴奏——例如當豎笛承接起沉思的主題旋律（例VIII.10a）並將它引向新的方向時（例10b）。這首協奏曲的第二和第三樂章是在一八四五年完成的。

　　在管弦樂創作年之後是室內樂創作的一個年份。娶了一位音樂會鋼琴家的舒曼開始覺得自己活在她的陰影下，有時他決定寧可留在家裡而不願隨她出去旅行演奏。一八四二年像這樣的一次相隔兩地期間，他轉向室內樂創作。儘管當她外出不在時，他很少作曲（他處於一種非常沮喪的狀態），但她回來後不久他便寫下了三首弦樂四重奏和三首帶有鋼琴的作品，其中的一首鋼琴五重奏由於它的清新和樂思的浪漫溫暖與它所帶入的活力，一直深受人們喜愛。它作品的本質上，是由一位鋼琴家兼作曲家藉由比弦樂寫法更有趣味、更有效果的鋼琴寫法寫成。

例VIII.10

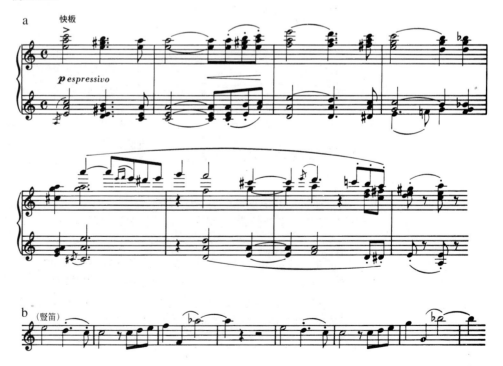

在下一年，舒曼轉向了合唱音樂，為《浮士德》的一些段落（和其他作品）譜曲。他偕同克拉拉去俄羅斯作了漫長的巡迴演出，這段期間他又再度感到沮喪，在那年夏天經歷了某種精神崩潰。秋天他與克拉拉遷居德勒斯登。如果遷居的目的是為了照料他的健康狀況和改善他的職業生活，那麼這個目的並未成功。他們在德勒斯登度過五年。在這一時期的作品有歌曲、分部合唱曲（part-song）、室內樂、兒童音樂和歌劇《日諾維瓦》（Genoveva）。他已經辭去《音樂新雜誌》的編輯工作，不過，他作為表演者的職業生涯沒有任何進展。所以在一八四九年當他應邀擔任杜塞多夫的音樂總監時，他肯定對此加以考慮，雖然他曾希望在德勒斯登或萊比錫有個職位。《日諾維瓦》於一八五〇年六月正式在萊比錫舉行首演並獲得一定的成功，不過，有意思的是，最成功的一次演出並不是舒曼自己指揮的那一次。這部歌劇有很多優美的音樂，但很少有戲劇感，因此現今很少上演。

九月，舒曼與克拉拉搬到杜塞多夫。在那裡的最初幾個月，創作上成果豐碩：他寫下他的《大提琴協奏曲》（他的語法恰好適合這一樂器天生娓娓動人的聲音），高貴的《萊茵交響曲》（Rhenish Symphony）其中有一個樂章出色地傳達了，受科隆大教堂的宏偉壯麗所啟發的靈感；他還修改了他以前的一首交響曲，成為我們所知的第四號d小調交響曲——由於它自由的形式且互相聯結的樂章，他曾想稱之為交響幻想曲。可是他的工作任用一事進行得並不順利。舒曼平平的指揮表現意味著樂團，尤其是合唱團，不喜歡在他指揮下演出。在一八五二年至一八五三年期間，雖然他度過了另一個創造力豐富的夏天並結識了一位忠誠的新朋友——一個名叫布拉姆斯的年輕人，但他的健康與精力都每況愈下，對他來說，他在杜塞多夫的音樂總監職位已經不保。

一八五四年初，一生都懼怕著精神失常的舒曼開始出現幻覺。二月，他企圖跳萊茵河自殺，獲救後被送往精神病院。他在精神病院裡又活了兩年多，在清醒的片刻還能寫信甚至稍微作曲，然而探視給他帶來了刺激，克拉拉又不被允許前來探望他。他的病最終在一八五六年七月奪去他的性命。他的病情無疑地曾多年影響到他的感受力，有可能影響到他的指揮能力，但肯定影響到他的作曲技巧——或者看起來是這樣，因為他最後十二年甚至十五年的音樂在很大程度上缺乏過去那種個人特質和信心滿滿。舒曼留下了很多現今不會有人想到去演奏的音樂，但他的歌曲和鋼琴音樂又是另一個極端，浪漫主義精神最扣人心弦之處就在其中。

德國和奧地利之外的浪漫主義

說德語的幾個國家，是早期浪漫主義音樂的故鄉，十八世紀末的德國民族主義、德國的詩歌、戲劇和傳奇文學（尤其是像歌德所詮釋的），以及德國人對超自然事物的喜愛都有助於保證這一點。在義大利（見第330頁），我們將看到浪漫主義採取了不同的方向。在北歐，包括英國，浪漫主義沒有強烈的表現——那裡沒有任何偉大的浪漫樂派作曲家。在斯拉夫語系諸國，浪漫主義發展緩慢，部分原因是它們在社會制度風俗方面的落後，但當浪漫主義真的開始發展時，如同我們將在第九章中看到的，它的確發展得如此有力和突出。然而，儘管德國在浪漫主義的一枝獨秀，浪漫主義的世界首都卻是巴黎。德國那時還不是一個統一的國家，它有一些相互競爭（有時還真的

相互交戰）的首都：北部的柏林，南部的慕尼黑，東部的德勒斯登（連同附近的萊比錫），西部的杜塞多夫——在奧地利還有維也納。歷史的偶然性使得法國較為中央集權，而且巴黎是歐洲大陸最大的、文化最豐富的城市。巴黎的沙龍為尋求貴族的贊助提供了無比的機會，而且像蕭邦和李斯特這樣的人，正是自然而然地被吸引來到這裡——以及作曲家如義大利的史朋替尼（Gaspare Spontini, 1774-1851），尤其是德國出生的麥亞貝爾（Giacomo Meyerbeer, 1791-1864），兩位都是以法國首都巴黎為中心的豪華富麗的大歌劇（grand opéra）傳統中獨領風騷的人物。

蕭邦

　　浪漫主義早期的巴黎沙龍當中最偉大的大師是一位波蘭人，從其出生地和多愁善感的表現上皆然。蕭邦（Frédéric Chopin）的父親實際上是法國人，他於一七八七年為了逃避兵役離開法國，娶了一位波蘭妻子並在一八一〇年他們的獨子出生幾個月後定居華沙。蕭邦在鍵盤方面很有天賦，他可以易如反掌地在鋼琴上即興演奏，用他熟悉的波蘭民族音樂的節奏創作舞曲。他的一首波蘭舞曲出版時，他年僅七歲。他童年時常常在貴族家中演奏，在八歲生日前還曾參加過一次公開音樂會的演出。他在求學的同時，隨華沙音樂院（Warsaw Conservatory）的院長上音樂課程，畢業後他成為音樂院的全職學生，修習理論作曲的三年課程。

　　但是華沙對於蕭邦這樣一位有潛能的音樂家來說太小太狹隘了，當他聽過來訪的演奏家如帕格尼尼和胡麥爾（他優雅的鋼琴風格深深地影響了他）的演奏之後，一定意識到這一點。一八二九年他造訪柏林，然後又造訪維也納，在兩地均受到熱烈歡迎。他返回波蘭，計畫一次大規模的音樂會巡迴演出，但部分因為歐洲政局的不穩定而數次延緩。他這段時期的作品之一是一首圓舞曲（例VIII.11），已經展現出他的音樂總是與眾不同的旋律、線條優雅與和聲的微妙。不過，這時他在華沙特別是以對民族的曲調和節奏的處理，以及吸收了波蘭民間音樂傳統的高度藝術而著稱。

　　一八三〇年秋，蕭邦離開華沙前往維也納，在那裡停留了幾個月，但未獲得特別的成功。一八三一年九月他定居巴黎，很快地在當地有所成就：他得到許多贊助人的援助，被看作是備受推崇的教師，而且由於他的為人猶如他身為音樂家一樣高雅有教

104.蕭邦畫像細部，一八三八年，作畫者：德拉克洛瓦。羅浮宮，巴黎。

養，所以他在沙龍界裡如魚得水。一八三二年二月他舉行的一場音樂會受到了熱烈歡迎，但他表明自己不求成為演奏大師的職業生涯，因為那樣不僅會給他的身體增加太重的負擔，而且會給他的鋼琴藝術帶來更多表現技巧的和虛飾誇張的方法。事實上，他整個職業生涯中舉行公開表演不到三十次。在私人客廳裡和音樂鑑賞家們一同聽他那精緻、朦朧、細膩的演奏效果會更好。

　　蕭邦很快就被接納進入巴黎的藝術菁英界。他的音樂家朋友包括白遼士、李斯特、麥亞貝爾和義大利歌劇作曲家白利尼（Bellini），白利尼優美的聲樂風格在蕭邦的音樂中有其影響。蕭邦還逐漸結識了繆塞（Alfred de Musset）、海涅、巴

例VIII.11

爾扎克（Balzac）和德拉克洛瓦等人。德拉克洛瓦曾為他畫了肖像。蕭邦還與波蘭的移民圈子來往，可能就是在那裡認識了女伯爵波托卡（Delfina Potocka）這位聲名狼籍的美女。據說他們曾是一對戀人，不過，蕭邦對女性是否有興趣這一點令人懷疑。

　　他早期在巴黎這幾年的作品中有許多舞曲、練習曲、夜曲和一首敘事曲（bal-lade）。就舞曲而言——並非為實際舞蹈而作——蕭邦通常選用圓舞曲或波蘭民族舞曲代表類型即馬祖卡或波羅奈斯其中之一。特別是他的某些馬祖卡舞曲，即使從鄉村轉移到沙龍，仍保存了民間舞蹈節奏的韻味（見「聆賞要點」VIII.C）。他的練習曲顯示出如何能從解決鋼琴演奏技術的挑戰中創作出真正的音樂。每一首樂曲處理某個特定的難題，像是處理交錯在主拍（與左手特定的持續音相結合）上複雜的重音模式（例VIII.12）。這些練習曲通常都是短小的作品。他的敘事曲則較長，它們的標題源自其設想的某一敘述內容。蕭邦指出，這些敘事曲與巴黎的一位波蘭作家密茨凱維茲（Mickiewicz）的史詩有關，不過無法肯定兩者之間的關係意圖如何精確地或概括地表現。在敘事曲中，蕭邦使用了較廣泛的主題，有時分配給每一個主題一種特定的鍵盤織度。這些主題並不是貝多芬意義上的「發展」，那樣將不適合它們抒情的表現本質，但是它們的再現，不管是部分的還是完整的，也不管是在主調上還是在關係調上，都使得形式的輪廓變得清晰。這對像蕭邦這樣一位透過在鋼琴上的即興創作來建

立起一部作品的作曲家來說，是很自然的方法。不僅如此，蕭邦通常在一首作品的進行過程中增加愈來愈多的精湛技巧要素，以使每一次的再現有更多戲劇性的偶然。

例VIII.12

聆賞要點VIII.C

蕭邦：《第四十五號馬祖卡舞曲》，作品六十七，第二號（1849）

這首鋼琴曲是以三段體、g小調寫成。馬祖卡是一種波蘭鄉村的舞曲或歌曲，三拍子，通常重音落在小節的第二或第三拍上。有很多種頗具特色的節奏模式，眼前的例子就很接近其中的一種節奏模式；在第二和第三拍之間有重音移位，可以從例i中看到。

第一段（第1-16小節）　由兩個八小節的樂句組成（第一個樂句如例i所示），它的第二個樂句有五小節遵照第一個樂句，然後進行到一個較明確的g小調終止式。

第二段（第17-32小節）　音樂轉到了關係大調降B大調上。這裡也有兩個八小節的樂句，第一句（從它的第五小節起）經由降B大調、降A大調到降G大調而有一個下行的模進。第二句遵照同一模式進行，但接著是到達降B大調的明確終止式。隨後在第33-40小節右手有一個未配上和聲的、略帶神秘性的連接經過句，引向……

第一段的反覆（第41-56小節）　與第一段相同。

例i

　　蕭邦正是在夜曲中佈下最有氣氛的鋼琴織度。他在這裡的模範是愛爾蘭作曲家兼鋼琴家費爾德。大部分作曲家曾為早期的鋼琴開發它技術上的輝煌性能，在這方面鋼琴比它的前身大鍵琴更出類拔萃。費爾德使用了觸鍵法上新的細膩表現。他讓鋼琴歌唱，並藉助左手交織成一種輕柔的織度，使用持音踏板使重要的低音音符持續。費爾德的方式當中新的表達潛能令蕭邦（包括像維克等其他人）印象深刻。透過優越的想像力和技巧，蕭邦得以將這個方式做進一步發揮。伴奏模式的範圍很廣，而且每一種

蕭邦	生平
1810	三月一日在華沙附近出生。
1818	在華沙首次登台演出。
1822-7	隨華沙音樂院的院長上音樂課程。
1827-9	在華沙音樂院就學。
1829	得到華沙貴族家族的鼓勵。
1830	在維也納贏得激賞；在德國巡迴演出。
1831	在巴黎。
1832	第一次在巴黎舉行音樂會後，聲名確立；成為備受推崇的教師，沙龍團體的成員；深受波蘭貴族家族的歡迎；與一流的作曲家、文學家和美術家們建立友誼。
1836	與喬治‧桑相識；初次發現疾病的徵兆。
1837	在英國。
1838	與喬治‧桑及其子女在馬約卡群島；病情加重；著手創作廿四首前奏曲。
1839	在喬治‧桑於諾罕的鄉間避暑山莊，身體復原；完成降b小調《鋼琴奏鳴曲》。
1841-6	每年夏天都待在諾罕。
1847	與喬治‧桑的同居關係結束。
1848	巴黎革命；赴英國和蘇格蘭巡迴演出；在倫敦舉行了最後一場公開音樂會。
1849	十月十七日逝世於巴黎。

蕭邦	作品

◆鋼琴作品：三首奏鳴曲——c小調，作品四（1828），降b小調作品卅五（1839），b小調，作品五十八（1844）；四首敘事曲——g小調，作品廿三（1835），F大調，作品卅八（1839），降A大調，作品四十七（1841），f小調，作品五十二（1842）；廿四首前奏曲，作品廿八（1839）；《幻想即興曲》，升c小調，作品六十六（1835）；《船歌》，升F大調，作品六〇（1846）；夜曲，波蘭舞曲，迴旋曲，詼諧曲，練習曲，圓舞曲，變奏曲。

◆管弦樂（均伴隨獨奏鋼琴）：鋼琴協奏曲——第一號e小調（1830），第二號f小調（1830）；《〈將妳的手交給我〉主題變奏曲》（1827）；《流暢的行板與光輝大波蘭舞曲》（1831）。

◆室內樂：鋼琴三重奏（1829）；大提琴奏鳴曲（1846）。

◆歌曲

都有它自己的詩意性格。如例VIII.13所示，大部分伴奏模式，都在和緩進行的低音聲部之上有一段如歌的、優雅細膩的旋律。

在一八三〇年代期間，蕭邦生活中與音樂無關的主要事件是他與小說家喬治‧桑（George Sand，她的真名是歐后荷‧都德望〔Aurore Dudevant〕）的著名戀情。一八三六年當他們透過李斯特而邂逅時，她卅二歲，已與丈夫合法分居。喬治‧桑是有兩部小說的作家，這兩部小說都向既有的社會制度（特別是婚姻）提出質疑。她長得並不美，但引人注目，在文學界以其智慧和進步而新奇的思想受到尊敬。一八三八年至一八三九年之間的冬天，蕭邦陪同她及她的兩個孩子離開巴黎，前往西班牙的地中海島嶼馬約卡島。此行有得有失。他們大部分的時間是住在帕爾瑪港上方一座廢棄的女修道院中，但條件十分原始，它很潮濕，而蕭邦又得了支氣管炎，這必定加重了最後奪去他性命的肺結核。他們回來後又去了喬治‧桑的鄉間住所，她在那裡的悉心照料使虛弱的蕭邦恢復了健康。一八三九年十月他們回到巴黎，他們住得很近，但沒有住

例VIII.13

在一起。從一八四一年到一八四六年的每年夏天他們都去喬治‧桑的鄉村住所。這一段非常曖昧的戀情在一八四七年蕭邦捲進她的家庭糾紛時告終。這段戀情對蕭邦而言是具有影響力的靈感泉源，他感人至深的音樂，大部分是在與她相處的這幾年裡完成的，他們一旦分手，他幾乎沒再寫出一個音符。

　　缺乏喬治‧桑的悉心照料，他的健康又開始衰退。環境也對他不利：在巴黎一八四八年的革命使他沒有了學生，沒有了生計財源。他接受了一項邀請前往倫敦（一八三七年他曾到過那裡），他在當地的私人音樂會上演出，並受到盛情款待。他還去了曼徹斯特與蘇格蘭，暫住在靠近愛丁堡的一個學生同時也是熱情的崇拜者珍‧斯特林（Jane Stirling）的家裡。他在一八四八年底回到巴黎，身體愈來愈虛弱，他的妹妹從波蘭前來照顧他，並在他一八四九年十月去世時陪伴在他身邊。

　　蕭邦幾乎所有的音樂都是寫給鋼琴獨奏。他晚年有一首很好的大提琴奏鳴曲、一首鋼琴三重奏和少數的波蘭歌曲。他的管弦樂作品都有鋼琴獨奏的聲部——最重要的是他年輕時在波蘭創作的兩首協奏曲，雖然這兩部作品曾因貧乏的管弦樂寫作而受到不算偏頗的批評。他與喬治‧桑在一起時的作品，除了相對而言規模較小的馬祖卡舞曲、圓舞曲和夜曲之外，還有幾部較大型的作品：敘事曲中的其餘三首、三首詼諧曲、幾首波蘭舞曲（其中對祖國的情感從他身上激發出一些壯麗充滿英雄氣概的音樂）和兩首奏鳴曲。詼諧曲中包含了蕭邦的一些最生動、最活潑有力的音樂，激烈而緊湊。他的敘事曲，如我們所看到的，結合了抒情性和戲劇性，而且每首都有其精湛技巧的高潮。他成熟時期的兩首奏鳴曲，每首都是四個樂章，要求對於什麼是奏鳴曲有新的看法：沒有貝多芬式的統一，不過那首降b小調作品是圍繞在其慢樂章即著名的送葬進行曲（比其餘樂章早兩年寫下）為基礎所創作，從而獲得統一性——送葬進行曲陰暗的色彩，在這首樂曲的其餘部分蒙上了憂鬱的氣氛。後一首奏鳴曲具有許多崇高的創意和幻想，而且它的外樂章展現出一種真正的、像奏鳴曲般的堅定意圖。蕭邦尤其是一位鋼琴詩人，我們多半也正是以這一點給與評價。不過，如果低估他從優美擴展到宏偉壯麗、從溫柔的詩意到暴風雨般的熱情這種表現幅度，將是錯誤的。

李斯特　　　　在舒曼和蕭邦之後，浪漫時期的另一位偉大的鋼琴家兼作曲家是李斯特（Franz Liszt）：作為作曲家不夠完美，這一點有待爭論，但他是一位非常重要的音樂思想家，並且是音樂的浪漫主義歷史上一位關鍵的人物。李斯特在一八一一年出生於匈牙利，他的父親在當地受雇於艾斯特哈基家族（過去海頓的贊助者）。他們的母語是德語而不是匈牙利語。李斯特在維也納隨徹爾尼（Czerny）和薩里耶利學習音樂，並在十一歲時舉行了他首度的幾場音樂會。一八二三年他們舉家搬到巴黎，他很快在那裡成名。他在倫敦首次登台時年僅十二歲。到了十六歲時他已成為老練的巡迴演奏名家，他放棄旅行演奏而從事教學，同時還考慮成為神職人員。與此同時，他正活躍於巴黎的藝文界——他的朋友包括海涅、雨果（Victor Hugo）和白遼士，他對白遼士的音樂十分崇拜。與蕭邦的友誼開始得較晚。一八三一年他聽了小提琴家帕格尼尼的演奏，決心要成為鋼琴界的帕格尼尼。他把白遼士和其他人的作品改編給鋼琴。他一直相信，任何樂曲不管是寫給什麼樣的編制，都可以在鋼琴上演奏且得到同樣的效果，終其一生他都在從事改編——有時他走得更遠，以通俗歌劇的主題來寫幻想曲，這些幻想曲成了極佳的獨奏會材料，因為可以期望聽眾認出那些主題，並欣賞他對那些作

品精采的再創作。到了一八三〇年代,他也開始寫一些具有重要意義的原創作品。

　　李斯特是一位明星人物,對女性有強烈的吸引力。一八三四年他遇到了公爵夫人瑪麗‧達古(Marie d'Agoult),他們很快地成了一對情人,並在第二年一起去瑞士,李斯特在日內瓦接受了一個教學職位。後來,他們外出旅遊——到巴黎,去了喬治‧桑的鄉間別墅,然後待在義大利,他在那裡從義大利藝術中找到了旺盛的靈感來源。一八三九年五月,他們的第三個孩子在羅馬出生。李斯特舉辦過很多次音樂會,也寫了很多鋼琴曲。他的音樂很多都是體現了他對他們造訪過的一些地方的印象,或對那些地方在藝術上的聯想,例如《瓦倫城之湖》(*The Lake of Wallenstadt*)、《三首佩脫拉克十四行詩》(*Sonnet 123 of Petrarch*)和《艾斯特莊園噴泉》(*The Fountains of the Villa d'Este*)。這類作品中很多以拜倫(Byron)、席勒、米開蘭基羅及其他人的詩句作為標題。他後來把這些作品集結成冊題名為《巡禮之年》(*Années de pèlerinage*)。有些音樂是圖畫式的,如《噴泉》一曲中快速的、大幅度的琶音暗示著汨汨流水,但大部分是體現李斯特自己情感上的反應。

　　隨後數年是李斯特最忙碌的時期。他在一八三九年曾經承諾為受到缺乏經費威脅的貝多芬紀念碑捐助大筆資金,而這意味著他不得不重操巡迴演奏大師的舊業。在一

李斯特	生平
1811	十月廿二日出生於修普倫附近的瑞丁。
1821	在維也納隨徹爾尼學習鋼琴,隨薩里耶利學作曲。
1822	在維也納舉行第一次公開音樂會。
1823	在巴黎;以備受激賞的鋼琴大師身分作首次巡迴演出。
1826	完成首批重要的鋼琴作品。
1827-30	與巴黎的一流作家和藝術家來往,與白遼士建立友誼。
1831	帕格尼尼的小提琴演奏令他留下了深刻的印象,並決心在鋼琴上效仿帕格尼尼的精湛技巧。
1833	與蕭邦結下友誼;完成第一批鋼琴改編作品。
1835	在日內瓦執教;與伯爵夫人瑪麗‧達古同居(他們育有三名子女)。
1839	承擔在波昂建立貝多芬紀念碑的費用;遊歷全歐洲,作為鋼琴炫技大師的輝煌時期開始。
1844	與伯爵夫人分手。
1847	與卡洛琳‧賽恩—維根斯坦公主的關係開始。
1848-57	威瑪大公的音樂總監;使威瑪成為一流的音樂中心,指揮新的管弦樂作品和歌劇,包括華格納的一些作品(這時已與華格納成為親密的朋友);寫了許多管弦樂作品。
1858	辭去威瑪的職位。
1861	在羅馬。
1865	擔任低階聖職;寫宗教音樂。
1869-85	往返於羅馬、威瑪和布達佩斯之間。
1886	七月卅一日於拜魯特逝世。

李斯特	作品

◆管弦樂：《浮士德交響曲》（1854）；《但丁交響曲》（1856）；交響詩——《塔索》（1849，修改版1854）；《前奏曲》（1854）；《匈奴之戰》（1857）；《哈姆雷特》（1858）；鋼琴協奏曲——第一號降E大調（1849），第二號A大調（1849），鋼琴與管弦樂團《死之舞》（1849）。

◆鋼琴音樂：《超技練習曲》（1851）；《旅人曲集》三冊（1836）；《巡禮之年》三冊（1837-77）；《六首慰問曲》（1850）；b小調《奏鳴曲》（1853）；《魔鬼圓舞曲》第二號（1881）；《匈牙利狂想曲》，敘事曲，練習曲；大量的改編作品（巴哈、貝多芬、白利尼、白遼士、舒伯特、華格納等人的音樂）。

◆合唱音樂：《聖伊麗莎白軼事》（1862）；《耶穌基督》（1867）；彌撒曲、詩篇。

◆歌曲

◆世俗合唱音樂

八三九至四七年間，他的行程表讀起來好像是一本歐洲旅遊指南：他不僅在整個德國和中歐演奏，而且遠及東北的聖彼得堡和莫斯科、東南的君士坦丁堡（現為伊斯坦堡）、西北的英國和蘇格蘭、西南的西班牙和葡萄牙。到處面對人們對他的驚奇，所到之處都受到盛情款待和喜愛。一八四四年他和那位伯爵夫人決定分手，並且在一八四七年與卡洛琳・賽恩—維根斯坦公主（Princess Carolyne Sayn-Wittgenstein）建立起一段新的關係。正是她說服他放棄演奏大師的生活，他於是接受了早在一八四二年就已經授予他的榮譽職位，擔任威瑪大公的音樂總監。大公急於重建威瑪市在歌德時代享有的藝術聲譽。

　　李斯特在威瑪的幾年是成果豐碩的歲月，他住在那裡，由於卡洛琳公主的緣故，他擁有了一個任他支配的樂團和劇院（卡洛琳因為尚未與丈夫離婚，不得正式出面）。他在劇院舉行過數部重要歌劇的首演，最令人矚目的是華格納的《唐懷瑟》（Tannhäuser）。有了樂團，他可以進行實驗。不僅很多鋼琴曲和歌曲，而且實際上他所有的管弦樂作品都屬於這幾年的創作。管弦樂作品中包括兩首鋼琴協奏曲、十二首交響詩和兩首標題交響曲。交響詩都是根據美術作品或文學作品構思的；例如《哈姆雷特》（Hamlet）是受到莎士比亞的啟發，《塔索》（Tasso）是受到歌德的一部話劇的啟發，《匈奴之戰》（Hunnenschlacht）是受到一幅描寫中世紀早期戰役的巨大繪畫的啟發。交響詩的音樂更多地是表現題目所喚起的情感而不是敘述故事。一般來說，沒有任何實際去描繪事件的企圖，即使不同的主題也許代表作品題材的某些特定方面——例如在《哈姆雷特》中，有一個等同於奧菲莉亞的主題，而且這部作品是以一個送葬進行曲結束。

　　在李斯特於一八五四年完成的《浮士德交響曲》（Faust Symphony）中，這些原則得到進一步的發揮。它的第　樂章標題為〈浮士德〉，第二章為〈葛麗卿〉，第三樂章為〈梅菲斯特〉（Mephistopheles）——他稱之為「仿照歌德為三個人物所作的性格練習曲」。但是不僅如此，因為對各個主題的處理以及它們之間聯繫的方式，都與浮士德的故事環環相扣；浮士德的主題和葛麗卿的主題以最簡單的方式混合在一起，而浮士德的主題也在「梅菲斯特」樂章中被諧擬一番。這種類似白遼士在其《幻想交響曲》

105.在一場音樂會後，李斯
特被女崇拜者奉為偶像：漫
畫。

LISZT és a NÓK.

（見第320頁）使用過的並且類似華格納的作曲技術，容許樂曲能夠表現人物的發展，
甚或能夠在適當的程度上敘說故事。例VIII.14在一定程度上說明了這一點。例14a是
第一樂章中與浮士德相聯繫的主要動機之一第一次出現時的形式。例14b、c和d是它
在第一樂章中的其他形式，14e是它在〈葛麗卿〉樂章中的更加抒情、更加含情脈脈
的形式，14f和14g是它在「梅菲斯特」樂章中嘲弄模仿的形式。浮士德的其他主題都
屬於這種變形方式。

　　然而，李斯特並不把這看作是唯一的、有著音樂以外涵義的戲劇性手法。他最偉
大的鋼琴作品是在一八五二年至一八五三年創作並題獻給舒曼的b小調奏鳴曲，仍使

例VIII.14

用了類似的方法：它的連續演奏的三個樂章大部分源於一個單一的正主題及其衍生物，所以這首奏鳴曲在它的很長的時間跨度內，具有很強的統一性。這一技法基本上與舒伯特在《「流浪者」幻想曲》（見第284頁）中使用過的技法相似，不過在運用上更加心思巧妙和老練而已。

　　一八五〇年代接近結束時，李斯特在威瑪的處境變得更為困難，部分是由於新任大公對音樂興趣有限、部分是由於卡洛琳公主、部分是由於李斯特進步的音樂品味得不到宮廷的回應——特別是他支持了政治上失寵的華格納。李斯特在一八五八年辭去了職務，三年後終於離開威瑪、去了羅馬，他在那裡期待卡洛琳公主能獲准離婚的希望破滅了。不過羅馬仍是他此後八年活動的基地。他想當神父的想法又回來了，並在羅馬天主教會擔任了一個低階聖職（雖然實際上從未成為神父）。難怪這一時期他的

作品反映了他對宗教日益增長的興趣——神劇、彌撒曲和經文歌都在他一八六○年代和一八七○年代的作品之列。他不僅在羅馬而且在威瑪和布達佩斯教鋼琴。因為華格納與他女兒柯西瑪（Cosima）的私情（她已是鋼琴家兼指揮家畢羅〔Hans von Bülow〕的妻子），李斯特曾經一度與華格納疏遠，但是在一八八三年華格納去世前不久，他們又和好如初並一起待在威尼斯一小段時間。他的旅行持續到生命終點；一八八六年春天他在倫敦，當地演出了他的神劇《聖伊麗莎白軼事》（St Elisabeth），他受到維多利亞女王的接見。這年夏天他在拜魯特聽了華格納的歌劇；就在這年七月的最後一天在這裡去世。

　　李斯特是一個奇怪的混合體：一個以神父自居而生性又有幾分魔鬼性格，並因無數風流韻事而聲名狼籍；一位具有自滿的、崇高的創意能力而同樣又能創造廉價效果的作曲家；一位以精湛技藝為生的音樂家，然而也是一位對音樂的未來具有新思想的、觀察銳利且大膽冒險的思想家。他把他的新思想裡某些東西貫徹在他的主題變形的想法中，並引人注目地貫徹在他最後幾年那些陰暗、樸素的鋼琴作品的大膽和聲上。即使他對音樂藝術的貢獻終究比他實際創作的音樂更為重要，他仍然是浪漫樂派中最有吸引力的一位。

白遼士

　　在早期浪漫樂派大師中，孤獨的法國人白遼士（Hector Berlioz）站在稍遠處。他從不是鋼琴家，也不是鋼琴小品的供應者，但他是一位擁有敏銳、宏大的想法以及驚人戲劇感的人。

　　白遼士一八○三年出生於離里昂不遠的地方。他父親期望子隨父業進入醫師行業。但是演奏長笛和吉他並在幼年匆匆寫過一些樂曲——一家巴黎出版商甚至為他出版了他送去的一首歌曲——的白遼士，卻一心想從事音樂事業。一八二一年，他在巴黎入了醫科學校，可是他發現人體解剖和手術使他感到十分厭惡（多年後，當他在寫回憶錄時還煞費苦心的強調他對此深惡痛絕）。更合他胃口的是聽歌劇演出，特別是葛路克的歌劇，他對葛路克的音樂非常摯愛。他半心半意地繼續學醫直到一八二四年，但同時還在作曲家蘇爾（Le Sueur）門下學習作曲並寫了一部歌曲、一首彌撒曲和一些其他作品。那首彌撒曲，在一次功敗垂成的嘗試之後（這更加強了他父親反對他從事音樂生涯）上演了，蘇爾鼓勵他走音樂的道路。他如此做了。這時，他父母給他經濟上的支持不大，所以他以寫作、歌唱、教學和任何他可以做到的事情來維持生活。一八二六年他進入了巴黎音樂院（Paris Conservatoire），這時他能以作曲家的身分說話了——從這一時期留存下來的作品有一首序曲（《威弗利》，根據史考特的小說譜曲）和一齣歌劇的一部分。

　　一八二七年，他去劇場聽了以英語演出的《哈姆雷特》（他並不懂英語），他被該劇深深打動——莎士比亞將影響他一生——更打動他的是扮演奧菲莉亞的女演員哈莉葉·史密森（Harriet Smithson），他對她懷著強烈浪漫的熱情。他不懈地努力追求她，也正是他這份對她不能控制的愛情促使他創作了他第一首偉大的作品《幻想交響曲》。實際上，他與一位活潑的年輕鋼琴教師卡蜜兒·莫克（Camille Moke）時間點更近的一段幾乎論及婚嫁的緋聞為他對哈莉葉·史密森的熱情——他需要這份激情來創作這首交響曲——提供了前景。雖然白遼士崇拜貝多芬，把他當作典範，但這首交響曲中很少有貝多芬的影子，它有五個樂章，是圍繞在白遼士於演出時配上的一個

白遼士	生平
1803	十二月十一日出生於伊澤爾的聖－安德烈海岸。
1821-4	在巴黎習醫；隨尚・蘇爾學習作曲。
1826	進入巴黎音樂院；創作了首批傑作。
1827	在巴黎觀賞了《哈姆雷特》，對莎士比亞和扮演奧菲莉亞的女演員哈莉葉・史密森產生了熱情。
1830	完成《幻想交響曲》。
1831	在音樂院獲得羅馬大獎後赴羅馬。
1833	與哈莉葉・史密森結婚。
1834-40	最偉大作品的創作期，包括《安魂曲》、《羅密歐與茱麗葉》、《夏之夜》等；活躍的音樂報刊撰稿人。
1841	在法國開始失去人氣。
1842	首次以指揮身分在歐洲巡迴演出。
1844	與哈莉葉・史密森仳離；開始增加在歐洲舉行音樂會的數量及藝文活動。
1846	《浮士德的天譴》在巴黎上演，不受歡迎。
1848	再度開始巡迴演出時期，較少致力於作曲。
1852	與李斯特一同在威瑪，李斯特舉行了白遼士音樂週。
1854	與瑪麗・蕾琪奧結婚，兩人相處了十二年的時光。
1856-8	從事《特洛伊人》的創作。
1863	《特洛伊人》的第二部分在巴黎上演，獲得有限成功。
1862	完成《碧翠絲和本尼迪克》。
1864	健康惡化。
1869	三月八日於巴黎逝世。

白遼士	作品

◆歌劇：《班韋努托・契里尼》（1838），《特洛伊人》，（1858），《碧翠絲與本尼迪克》（1862）。

◆管弦樂：交響曲——《幻想交響曲》（1830）；《哈洛德在義大利》（1834），《羅密歐與茱麗葉》（1839）；《葬禮與凱旋大交響曲》（1840）；序曲——《威弗利》（1828）；《李爾王》（1831）；《羅馬狂歡節》（1844）。

◆宗教合唱音樂：《安魂大彌撒》（《安魂曲》，1837）；《感恩曲》（1849）；《基督的童年》（1854）；經文歌。

◆世俗合唱音樂：《雷利奧》（1832）；《浮士德的天譴》（1846）。

◆聲樂（人聲獨唱與管弦樂團）：《克婁巴特拉之死》（1829）；《夏之夜》（1841）。

「標題」建構而成的。

這首交響曲描繪了一位音樂家對一場無望的愛情感到絕望，吸了鴉片而處於發燒

多夢的睡眠狀態的情景。首先（第一樂章：夢與熱情），他回憶起遇到他所愛的人之前的空虛——一個緩慢的導奏，充滿熱情但茫然而任性，一些高潮都逐漸化為烏有——然後是她在他心中激起的強烈愛情。一個「固定樂想」（*idée fixe*）作為強迫地反覆再現的主題代表著他所愛的人。例VIII.15a列出了它的一個簡單形式，在例子中它充當奏鳴曲式樂章的第一主題。第二樂章，他是在一場舞會上，從容優雅，但後來變得忙亂——這一樂章配器十分精細優美，只有高音木管群、法國號群、弦樂群和一對豎琴。但是音樂意想不到地突然轉調，出現了他的情人（例15b），其主題被變形以適應舞曲的節奏。當舞會結束時，她又在遠處出現。第三樂章呈現的是鄉村景象——比貝多芬的《田園交響曲》處理得更為實際，有牧羊人的笛聲、鳥鳴聲和昏昏欲睡的無精打采。接著音樂開始騷動不安，又聽到了情人的主題（例15c），最後聽到了遠處的雷聲，大自然的景象象徵著這一緊張不安。第四和第五樂章召喚來浪漫所偏愛的死亡與超自然。作曲家夢見自己殺死了他的情人，並正被押赴斷頭台（這一令人難堪的情況在吵鬧的銅管樂器、短號及沙啞的低音長號聲中顯得更加突出），在斷頭台的鍘刀落下時，又聽到了情人的主題。接著是女巫們的安息日，他的情人也參與其中，她的主題被低俗化，怪聲怪氣地出現在高音豎笛上（例15d）。鐘聲響起「末日經」，聽到了骷髏骨架的嘎啦聲（小提琴演奏者以弓根的木製部分擊弦），於是一切走向了忙亂的

例VIII.15

結束。

　　在這首《幻想交響曲》首演前不久，白遼士已被授予羅馬大獎（Prix de Rome），一項資助音樂院學生赴羅馬留學的獎金（他曾入圍四次，前一年因為他的作品被認為太新奇而失敗，所以他寫了一首評審委員肯定會喜愛的傳統樂曲）。在首演之後，他去了羅馬。但他在那裡安不下心來，特別是當他聽不到卡蜜兒的任何消息（他與卡蜜兒已訂婚）而幾乎要回巴黎去，接著他聽說卡蜜兒要嫁給別人，他盛怒之下決定動身去殺她、她的未婚夫和她的母親，然後自殺──但他後來又改變主意並返回羅馬。這激發了他去創作一部《幻想交響曲》的續集，稱為《雷利奧》（Lélio）或《重返生活》（The Return to Life）。這首作品和一首歌曲是他在義大利的十五個月中僅有的創作。在這段期間，他把主要精力集中在吸收周圍的藝術氣氛而不是放在創作上。

　　一八三二年後半年他回到巴黎，並馬上舉行音樂會演出《幻想交響曲》和新創作的續集。他安排哈莉葉‧史密森來聽音樂會，會後他們被相互引見。她幾乎無法不被這位將對她的熱情傾注於這首樂曲中的作曲家所感動。不久她便對此作出了回應──與朋友們和雙方家庭的明智勸告相反──在第二年的秋天他們結婚了。他們一度生活得很幸福，但大約到了一八四〇年，兩人感情上疏遠了。然而與此同時，白遼士既忙於作曲，又忙於為報刊寫文章以維持生計。他是巴黎期刊界一位才華橫溢、機智幽默、有見解和文采的撰稿者。有幾首重要的作品屬於這一時期：受帕格尼尼委託、根據拜倫的史詩《哈洛德》（Childe Harold）所寫的交響曲《哈洛德在義大利》（Harold en Italie），其中有一個為帕格尼尼寫的中提琴獨奏聲部（1834）；歌劇《班韋努托‧契里尼》（Benvenuto Cellini），配器雖有破綻但具高度原創性，作品充滿了生氣勃勃的樂思，保守的樂團和歌唱者幾乎窮於應付，起初劇院拒絕上演，但在一八三八年它終於在首要的巴黎歌劇院演出，上演了僅僅三場之後便被撤下來；還有受政府委託為在傷兵院大教堂演出所寫的《安魂大彌撒》（Grande Messe des Morts，或稱《安魂彌撒》）。

　　《安魂大彌撒》規模巨大，大革命時期的法國鼓勵舉行大型的音樂活動以引起廣大的普通聽眾的興趣。這首大彌撒曲要求十六只定音鼓和銅管樂隊分別置於教堂的四

角,以便在表現最後的小號聲的樂章中聽眾能聽到來自從四面八方的音響,有時是交替出現的,有時是一起出現的。不過這部作品並非主要是嘈雜的音響,在某些方面,它是莊嚴而肅穆的,織度透明,對位樸素,而且在〈奉獻經〉(Offertory,令舒曼印象深刻)中合唱團只用兩個音符齊唱,而樂團則編織越來越複雜的對位網。「歡呼歌」以其小提琴與長笛的高亢、飄渺的寫法,成為另一引人入勝的樂章。

這部作品於一八三七年上演,第二年他的《班韋努托・契里尼》在巴黎歌劇院上演遭到失敗——但他從其中提煉出他最優秀的音樂會作品之一《羅馬狂歡節》(Le carnaval romain,見「聆賞要點」VIII.D)。另一部受政府委託,為紀念一八三〇年革命十週年而寫的《葬禮與凱旋大交響曲》(Grande symphonie funébre et triomphale),體現了白遼士典禮音樂方面的情況。這部作品的音樂本身不是他最好的音樂,但它莊嚴、威武的音調和長號獨奏的祭詞在他的全部作品中獨樹一幟。在這兩部作品之間,他還根據《羅密歐與茱麗葉》(英:Romeo and Juliet;法:Roméo et Juliette)的故事寫了一首「戲劇交響曲」(dramatic symphony)。莎士比亞的戲劇一直強烈地感動著他,特別是由於它與哈莉葉・史密森有聯繫。為了把它處理成一種合唱的交響曲,他從劇中選取了許多關鍵的場景,有時為台詞譜曲,有時提供一種器樂的象徵。其〈瑪布皇后〉(Queen Mab)詼諧曲中的仙女們比孟德爾頌作品中的仙女步伐更輕盈敏捷;其織度猶如薄紗中最細的一縷。從藝術上統一性的角度來看,這首作品是否成功或許還有疑問,但它充滿了優美之處,巧妙地抓住了該劇的氣氛。一八三九年首演時,聽眾當中有年輕的華格納,這一作品及其背後的藝術理想令他留下深刻的印象。

聆賞要點VIII.D

白遼士:《羅馬狂歡節》序曲(1843)

兩支長笛(一支長笛、一支短笛)、兩支雙簧管(一支雙簧管、一支英國管)、兩支豎笛、兩支低音管
四支法國號、兩支小號、兩支短號、三支長號
定音鼓、鈸、三角鐵、鈴鼓
第一與第二小提琴、中提琴、大提琴、低音大提琴

很快的快板—行板—活潑的快板;A大調

這首序曲是一個帶有慢板導奏的單一樂章;不過在慢板導奏前還有一個快速導奏——是一個設計用來定下狂歡節基調的簡短樂段(十八個小節)。這個快速導奏是在主調A大調上;導奏(19-77小節)完全以C大調開始,有一段給英國管的獨奏(例i)並由中提琴接續(在E大調上),然後由中提琴和大提琴接過來,在一個四分音符之後,小提琴隨之進入(此刻為A大調),伴隨著銅管樂器的節奏化伴奏。不久,在木管樂器上聽到突然下行的音階,預示著序曲主體部分的到來——這是一種非正統的形式,它類似奏鳴曲式,帶有一個反覆的呈示部與一個略去第一主題的濃縮再現部。

呈示部(第78-158;168-255小節) 活潑的第一主題,連同一個疾行而不甚連續的樂句(例iii)出現在加了弱音器的小提琴上(例ii)。銅管樂器上快速反覆的樂音帶來了E大調

的第二主題（例iv）：聽眾對這一主題已經熟悉，它就是該序曲開頭的音樂。在一個簡短的、以例iv為基礎的連接之後，這個呈示部同樣再反覆一次，只是配器上更加精緻、其遵照例ii的轉調在此有所不同而已。

　　發展部（第256-343小節）　開始是響亮、辯證式的全體奏（注意小提琴響亮的、不斷重複著 E 音）。為了到一個較平靜的樂段而轉入了 F 大調，其中先由低音管、後由長號奏出例i（即來自導奏的英國管主題）的一個變體，同時小提琴保持著快板的節奏來延伸。這裡有一個很長的漸強，在漸強之中音樂回到了它的主調 A 大調。

　　再現部（第344-355小節）　僅僅是例iv在主調上的一次陳述。

　　尾聲（第356-446小節）　在低音弦樂器上以一段建立於例iv基礎上的戲謔性的賦格開始。在長號上再次聽到例i，先從降 E 大調開始，不過很快地又回到 A 大調。然後整個管弦樂團對例iii作了一些對話，繼之而來的是節拍由6/8變作2/4的若干耐人尋味的片刻，然後以明亮的銅管樂器和活潑有力的弦樂聲達到了建立在例iv上輝煌的高潮。

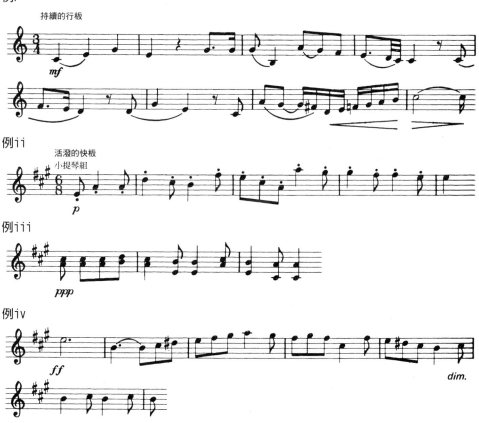

在過去這些年中，白遼士已經寫了許多音樂會序曲，大部分都是輝煌燦爛、令人印象深刻的管弦樂曲，它們通常是從文學作品中得到靈感，例如莎士比亞的《李爾王》（英：*King Lear*；法：*Le roi Lear*；就這個課題他寫過一部十九世紀公認為權威的著作），而《浮士德》則為他證明了最具原創性且最富效果的配器法。《浮士德》也說明他是最重要的浪漫樂派作曲家，他的音樂中充滿了大自然的意象、恐怖陰森與超自

106.《一八四六年一場音樂會》，卡耶坦仿蓋格爾雕版畫，根據格蘭維爾對白遼士指揮的看法而創作。格蘭維爾認為白遼士的指揮炫耀誇張，有龐大的樂隊，被振聾的聽眾。這種看法很流行。

然、死亡與救贖、以及既是理想化的又是極度色欲的愛情。

　　在一八四八年歐洲（包括巴黎）由於革命而動盪不安，這年，白遼士正在倫敦，一方面指揮歌劇演出──雖然歌劇團遇到了麻煩，而且他也得不到報酬──一方面透過演出他自己作品的音樂會以樹立自身的形象。一八五二年他在威瑪，李斯特在當地上演了白遼士的《班韋努托‧契里尼》的一個修改版本並舉行白遼士音樂節。這兩位作曲家互相把浮士德題材的作品題獻給對方。第二年《班韋努托‧契里尼》在倫敦的上演遭到失敗，不過白遼士對指揮貝多芬的《合唱交響曲》和認識了華格納感到滿足。一八五四年演出了兩部非常不同的（除了兩者都是非正統的以外）宗教性質的作品：他的《感恩曲》（Te Deum）是一部《安魂大彌撒》風格的儀式用樂曲，充滿了宏偉的效果（其中一些效果源於使用了六百人的童聲唱詩班，這一想法來自他在倫敦聖保羅大教堂聽到大型童聲合唱時獲得的體驗）；另一部是優雅、迷人的神劇《基督的童年》（L'enfance du Christ）。

　　隨著年齡的增長，他的巡演減少了。他繼續從事關於音樂的寫作──除了音樂評論和教科書外，還有回憶錄、遊記和軼事。歌劇對他來說仍然是重要的，由於他對葛

路克的崇拜，歌劇是一個他從未征服的、然而又是不可缺少的世界。他晚年寫了兩部歌劇，一部是根據莎士比亞的《無事自擾》（*Much Ado about Nothing*）所寫的《碧翠絲與貝尼狄克》（*Béatrice et Bénédict*），用他自己的話來說是「用針尖寫成的隨想曲」。另一部是根據古羅馬時代詩人維吉爾（Virgil）的史詩所寫的《特洛伊人》。維吉爾對他來說地位僅次於莎士比亞。這部歌劇命運多舛。他在一八五六至一八五八年間為巴黎抒情劇院（Paris Lyric Theater）寫了它（他在一八五九年於該劇院指揮了著名的葛路克的《奧菲歐》重演），但這家劇院卻拒絕上演，後來巴黎歌劇院接手，但。部分由於這些作品，他的聲名開始遠揚海外。到了一八四〇年代初，他自己也想去國外巡迴，當他與哈莉葉的婚姻關係出現緊張時，他尤其如此。他在巴黎音樂生活中的地位，這時已得到公認，但他仍然對法國首都保守的音樂團體感到嗤之以鼻。於是他在一八四二年開始了首度橫跨整個歐洲的一系列音樂會巡演，這次旅行他帶著一位新歡即歌唱家瑪麗·蕾琪奧（Marie Recio）。他和哈莉葉後來在一八四二年離婚，並於十年後才與瑪麗結婚，那時哈莉葉已死。瑪麗在他的音樂會上演唱，而他為了她將《夏之夜》（*Les nuits d'été*）裡的歌曲配上管弦樂。《夏之夜》是一組他在一八三〇年代所創作、精緻且往往是細膩的鋼琴伴奏歌曲。

白遼士初期的巡迴音樂會是在德國、比利時和法國的一些省分，後來，遠赴俄羅斯並數次去倫敦。他發現自己在國外比在國內更受人讚賞。他已成為名人，而且他的新思想受到在巴黎從未受到過的歡迎。這一點在一八四六年更是明顯到極點。在過去的兩年中，他已根據歌德的《浮士德》完成了一部重要作品：一個稱作《浮士德的天譴》（*La damnation de Faust*）的「戲劇化傳說」。這首作品使用了合唱團、獨唱群和管弦樂團，融進了他在一八二〇年代所寫的《「浮士德」中的八個場景》（*Eight scenes from Faust*）的一些音樂。雖然它曾在舞台上演出，但它其實是一部音樂廳作品。當一八四六年他在巴黎上演這部作品時，聽眾對於這一部他最新穎、最壯觀的創作之一的冷淡使他感到非常傷心。

白遼士處理《浮士德》的方法與他過去處理《羅密歐與茱麗葉》頗為相似，他從歌德的原作中選取一些特別感動他的場景作為音樂加工的素材，同時保存了主要的戲劇設計。第一部分——僅因白遼士要納入一首流行的匈牙利民族進行曲（他在匈牙利時曾寫了這部作品的某些部分）——是在匈牙利譜寫的。第二部分描述浮士德和梅菲斯特，有許多飲酒的場景、士兵與學生的場景和一場輕盈優美的少女舞蹈。第三部分以瑪格麗特（Marguerite，德語「葛麗卿」的法語唸法）為中心。最後部分以浮士德被送入地獄作為高潮。

和很多浪漫樂派作曲家一樣，白遼士從浮士德的故事中獲取的靈感，激發他寫出一些他最優秀、最有特色的音樂。此曲開頭的主題（例VIII.16a）是典型的白遼士風格，不僅因為它所表達的難以言狀的渴望，而且由於它和聲與節奏的奇異內涵。十八世紀和十九世紀的大部分旋律都隱含有合乎節拍的和聲變化，須服從某些慣例（或者換句話說，旋律是在某種標準的和聲模式之內被構思的）。白遼士卻常常不是這樣。這與法語及其靈活的節奏結構對他所產生的影響有關，但更深的原因是白遼士並非鋼琴家，也從未熟悉鋼琴初學者所練就而來，以及鋼琴演奏者其探索且具創造力的手指之下，所獲得的和聲訓練。他是在心裡探索，而且顯示出有舒曼和蕭邦等人作品不曾存在的各種自由，正如《浮士德》中的另一段旋律，當孤獨的瑪格麗特對浮士德的渴

望被喚起時所唱的〈浪漫曲〉（Romance），即有著一些揮之不去且出人意料的筆觸（例16b）。

　　這些充滿詩意的旋律代表了這部作品的一個方面，另外的一些方面可以從令人興奮的進行曲、閃亮的合唱與熱情洋溢的歌曲中看到，可以從為窈窕少女和鬼火所寫的優美、靈巧的音樂以及為最後一些場景所寫的極不尋常的音樂中看到。在這裡，魔鬼梅菲斯特帶著浮士德乘車奔向地獄深淵：我們聽到不斷的馬蹄聲、農民詠唱的祈禱聲、怪物的哀嚎和尖叫聲；當音樂以不斷增加的動力跨入地獄之境，帶出了地獄的場景，其中合唱團以適合地獄中人的虛構語言演唱——雖然最後瑪格麗特在高音木管樂器、豎琴和小提琴聲中升入天堂。白遼士是一位管弦樂法的大師接著也改變主意，它又被歸還給抒情劇院。繼而，這部歌劇被認為太冗長，於是只上演了最後三幕（〈特洛伊人在迦太基〉〔The Trojans at Carthage〕），第一部分（〈特洛伊的陷落〉〔The Fall of Troy〕）則在白遼士有生之年從未搬上舞台。令人吃驚的是，一八七九年這兩部分在兩個不同的音樂廳同時演出，然後在一八九〇年連演了數晚。但是這部作品直到一九五七年才在倫敦完整上演。

　　《特洛伊人》就它的古典、莊嚴和它不可避免的悲劇性來說，它是葛路克式的歌

例VIII.16

歌詞大意：愛情的烈焰已毀滅我美好的日子。啊，我心中的和平如今已永遠逝去。

劇，就它大歌劇的壯觀景象連同表現民族命運（在民族命運的背景下，個人的愛與恐懼被鮮明地刻劃出來）的群眾場面來說，它是麥亞貝爾式的歌劇。我們看到女預言家卡桑德拉（Cassandra）警告特洛伊人不要把木馬拉進城裡，但無人相信她的話，然後我們看到特洛伊城的被劫掠和婦女們的悲歌。在第二部分，特洛伊王子阿尼亞斯來到了迦太基，並在白遼士的具有最濃烈愛情氣氛的音樂中，與迦太基的女王墜入情網——他們後來分手了，因為阿尼亞斯受諸神之命去義大利，他在那裡建立了後來成為羅馬的城市。這部將貫穿於白遼士一生的許多創造性思路集中在一起的崇高作品，體現了他最豐富的一些樂思，並徹底展現在一塊巨大的畫布上。然而具有悲劇性嘲諷意味的是，這部歌劇在他生前沒能獲得演出。

在一八六〇年代，白遼士患了內臟疾病，並由於家人陸續過世而感到非常沮喪——哈莉葉在一八五四年去世，瑪麗在一八六二年去世。這段時期，他與一位已經上了年紀的寡婦結下不尋常的友誼，白遼士打從十二歲的男孩時就一直迷戀著她。他對難以得到的東西的那種浪漫追求，在某種意義而言得到了滿足。一八六六至一八六七年間，他作了最後幾次旅行——去了維也納和俄羅斯（對他來說太勞頓了）。他回到家時已經十分衰弱，並於一八六九年去世。在擴大音樂的表現範圍方面，無論其方法上或更廣泛的目標上，沒有人做得比這位浪漫樂派最大的夢想家更淋漓盡致。

白遼士之後的法國　　在我們轉向非常不同的義大利音樂世界、從而轉向主導十九世紀上半葉的三位偉大人物之前，我們不妨先注視一下白遼士之後的這一代法國浪漫樂派作曲家。除了法朗克（César Franck, 1822-1890，出生於現在的比利時）以外，沒有人在器樂方面十分出名：法朗克寫了一些李斯特式的交響詩、一首優秀的d小調交響曲、鋼琴曲和管風琴曲。他自己演奏管風琴。古諾（Charles Gounod, 1818-1893），也是以管風琴家和教堂樂師起步，他主要在歌劇院成名。他的歌劇中最有名的是根據《浮士德》所寫的一部。由於把歌德深奧的作品處理成一個賺人熱淚的故事的重口味，這部作品可能受到批評，但它的抒情的表現形式和它的戲劇效果，使它有好幾年的時間成為最受人們喜愛的歌劇。它最終被比才的《卡門》所代替。《卡門》在一八七五年首演（就在比才卅六歲去世前）時遭到失敗，但由於它強有力的情感描寫（特別是描寫嫉妒和女性的性感），絢麗多彩、富於變化的配器及它的西班牙氣氛，很快被公認是一部傑作。在處理熱烈情感方面，它為抒情歌劇舞台帶來了新的寫實主義。

這一時期的法國歌劇樂壇上另一位突出人物是奧芬巴哈（Jacques Offenbach, 1819-1880），他生於德國猶太家庭，來到巴黎的時候因為找不到人上演他的歌劇，他便組織了自己的歌劇團「巴黎喜歌劇團」（Bouffes Parisiens）。他上演短小的輕歌劇，嘲諷矯揉造作的巴黎社會道德上的不檢點。他把他尖酸刻薄的幽默和對荒謬的敏感（例如在他的《天堂與地獄》〔Orpheus in the Underworld〕中將希臘諸神的舞蹈寫成康康舞），運用到他活潑生動的旋律和刺激但宜人的和聲之中，這使他獲得了成功。他也寫過一部嚴肅的歌劇《霍夫曼的故事》（The Tales of Hoffmann，他去世時還未完成）。

奧芬巴哈的輕歌劇風格被廣泛地仿效，以適應不同國家和城市的需要。他最有名的追隨者是維也納的圓舞曲作曲家小約翰‧史特勞斯（Johann Strauss junior, 1825-1899），他稍稍弱化了輕歌劇的機智幽默，使內容和音樂風格感傷化以迎合維也納人的品味。他最著名的輕歌劇是《蝙蝠》（Die Fledermaus, 1874）。在英國最重要的人物

是蘇利文（1842-1900），他與吉伯特（W. S. Gilbert, 1839-1916，英國詩人、劇作家）
聯手創作了對中產階級英語聽眾具有堅定、持續吸引力的一批輕歌劇曲目。輕歌劇的
傳統也傳到了美國，但最終以頗為不同的音樂喜劇（或簡稱「音樂劇」）形式出現。

義大利

　　十九世紀的義大利音樂史基本上是歌劇史，而義大利的歌劇史基本是四個人的音
樂史：在這個世紀初是羅西尼；在浪漫主義年代的初期即一八三○至一八四○年代，
是白利尼和董尼才第（Donizetti）；此後是威爾第。

羅西尼

　　羅西尼（Gioacchino Rossini）的一生是一個驚人的成功故事，不過也有一些暗淡
的地方。他在一七九二年（閏年的二月廿九日）出生於亞得里亞海岸邊的畢沙羅。他
的音樂學習主要是在波隆那大學完成的，這所大學的音樂教育和其他學科教育同樣著
名。一八一○年，他以其獨幕喜歌劇在威尼斯初次露面，這是他作為歌劇作曲家的開
始。兩年後，一部同樣的作品使他名字傳遍了半個義大利。接著他獲得了在義大利最
著名的米蘭史卡拉歌劇院上演作品的榮譽。在該院他成功地上演了他的大型歌劇《試
金石》（*La pietra del paragone*），回到威尼斯後又寫了兩部歌劇。由此直到一八一三
年初的這十六個月當中，他寫了七部歌劇。

羅西尼	作品
一七九二年生於畢沙羅，一八六八年卒於帕西	

◆歌劇：《唐克雷迪》（1813），《阿爾及爾的義大利女郎》（1813），《賽維亞理髮師》
（1816），《灰姑娘》（1817），《塞密拉米德》（1823），《歐利伯爵》（1828），《威廉·泰爾》
（1829）。

◆宗教合唱音樂：《小莊嚴彌撒》（1864）；《聖母悼歌》（1841）；彌撒曲。

◆世俗聲樂：《音樂晚會》（1835）；清唱劇，合唱曲。

◆室內樂：弦樂奏鳴曲。

　　他在數週內完成了他的第一部嚴肅歌劇《唐克雷迪》（*Tancredi*，又譯為《真實的
愛情》）。活潑的喜劇幽默和溫情的感傷被更加抒情和戲劇化的風格所代替。此後羅西
尼從事著兩種歌劇的創作。接下來所寫的完全是一齣往往荒誕無稽到令人發噱的喜歌
劇《阿爾及爾的義大利女郎》（*L'italiana in Algeri*）；一位阿爾及爾的義大利女郎遭
遇海難，為了逃脫當地省督對她的非分之想，她與她的情人設法讓省督參加了他們虛
構的聯誼會，並在典禮上把總督及其人馬灌得酩酊大醉，然後雙雙逃走。劇中有為情
人們寫的一些動人的歌曲，但重點還是被堅定地放在快速的詼諧歌曲和亂哄哄的重唱
上。在一八一三至一八一四年裡，他還寫了另外四部歌劇。

　　除了最重要的南方中心城市拿坡里以外，整個義大利這時都拜倒在羅西尼的腳
下。一八一五年秋，他為拿坡里最著名的歌劇院聖·卡羅歌劇院寫了一部以英國女王

伊麗莎白的故事為基礎的歌劇。但是在採取進一步的行動以使這部歌劇獲得成功之前，他有一段時間在羅馬，並獲得了影響深遠的成果。首先，他為一家劇院寫了一部「半嚴肅」的歌劇。在該劇還在準備階段的時候，他與這家劇院的競爭對手約定，根據過去就已獲得成功的故事即《賽維亞理髮師》為劇院創作一部歌劇。這個故事中的人物是原劇作者波馬榭創造的，與莫札特《費加洛婚禮》中的人物相同。派西耶羅（見第253頁）早在一七八四年就為這個故事譜寫過音樂。羅西尼選擇這個故事是冒著失敗風險的，但他成功了：不僅對一八一六年的羅馬聽眾——事實上他們並不十分喜歡它——而且對後代來說都是成功的作品。除它之外，過去還沒有任何其他的喜歌劇受到如此喜愛，並得到如此之多的演出。貝多芬曾稱讚過它，威爾第也稱讚過它。它的音樂自始至終閃耀著光彩。該劇的序曲實際上是用了羅西尼以前寫的一部歌劇的音樂，因為羅西尼必須很快地完成任務。不過，這一序曲詼諧歡樂的氣氛，使它與這部歌劇吻合得天衣無縫。劇情中有許多人們熟悉的成分——要娶自己所監護的姑娘的老頭、原是一位貴族的熱情的「學生」情人、滑稽的牧師兼音樂教師、尤其是設法在最後得到自己的 Mr Right 的熱情機靈的女孩。羅西尼為這群人物的組合配上音樂，這些音樂不僅令我們開懷大笑——如技術高超的「饒舌歌」（patter song），歌曲中的音節以狂熱的連珠炮速度發出，或如第一幕的終曲〈嚇到動彈不得〉（Freddo ed immobile），所有人對當時情況都驚訝得呆站在那裡並一邊歌唱——而且還以優美溫柔的情感（例如阿瑪維瓦伯爵的小夜曲）或對人物的鮮明刻劃（羅西娜的歌曲如此巧妙地暗示了她要任性而為的意志和決心）打動聽眾。

　　然而，這基本上是羅西尼喜歌劇創作中的一個間奏曲——順便一提，第二年羅西尼完成了另一部性質幾乎相同、把灰姑娘的故事處理得迷人而活潑的喜歌劇《灰姑娘》（La Cenerentola）。為了拿坡里，羅西尼把主要精力投入到嚴肅作品的創作：一部關於奧泰羅（Othello）故事的歌劇、一部關於阿米達（Armida）故事的歌劇、一部根據聖經中摩西的故事所寫的宗教歌劇。在這些作品特別是《塞密拉米德》（Semirarnide, 1823，威尼斯）中，羅西尼逐步擴展了他的畫布。戲的每一場都變長了，並且更充分地發展開來，音樂的織度變得更加複雜，加進了更多的重唱並更多地使用了合唱團。

　　一八二二年，拿坡里歌劇院的經理——他的情婦、歌唱演員科布蘭（Isabella Colbran），羅西尼這年與她結婚——在維也納舉行了羅西尼音樂季，獲得巨大成功。一八二三年羅西尼去了巴黎和倫敦，並於一八二四年定居巴黎。他擔任了巴黎的義大利歌劇院（Théâtre-Italien）院長，他在該歌劇院上演自己的和其他人的歌劇。兩年後，他認定巴黎歌劇院才是他的志趣所在。一開始他把早些時候的義大利語作品改編成法語，而且為了適應演出要求，刪除或修改了一些適合義大利語詞和義大利人口味的複雜唱腔，而代之以一些樸素、簡潔的旋律。然後，他寫了兩部法語的作品：喜歌劇《歐利伯爵》（Le Comte Ory, 1828）、《威廉·泰爾》（Guillaume Tell, 1829）。後一部是根據席勒的話劇寫成，是一部宏偉的史詩性歌劇，其中使用了人們最喜愛的、具

有法國特點的芭蕾舞和壯觀的場景，然而又透過許多重唱和精緻的管弦樂寫作大大豐富了它。這部歌劇從各方面來說，都有資格被看作是他最偉大的作品，不過，它的長度和精細程度意味著它少有上演的機會。

《威廉·泰爾》首演當時，羅西尼卅七歲。這是他所寫的最後一部歌劇。他不再需要錢，因為他一直善於理財，他曾為滿足自己強烈的藝術創作欲望而寫過一部歌劇。他已經留下了讓全世界歌劇院笑聲迴響幾十年甚至數個世紀的一批歌劇。他想，為什麼還要再寫歌劇，讓自己攤開來面對批評說他是「過時」的呢？他已經擁有許多的桂冠，情願停留在它們之上，因此，他退隱了。後來，他又寫了少量的音樂，有些是宗教作品，有些是器樂作品。他在巴黎住了一段時間，然後遷居波隆那（1837-1855），他在那裡的大部分時間健康狀況不佳，於是又回到了巴黎，此時他已與科布蘭分居。從一八三〇年代開始一直是由培莉榭（Olympe Pélissier）照顧他，一八四六年科布蘭去世後，羅西尼與她結婚。在他生命的最後數年中，他回到巴黎並恢復了健康，他過著活躍的社交生活，多作了一些曲子（包括幾部鋼琴和聲樂作品，他稱之為《晚年的宗罪》〔*Sins of Old Age*〕）。他於一八六八年逝世，因為他對世界做出的貢獻，人們懷著感激的心情向他致敬。

羅西尼一生經歷了浪漫主義的初期，甚至還有浪漫主義的中期。然而很難把他看作是一位真正的浪漫樂派。他的大部分歌劇所涉及的都是古典時期舞台上人們所熟悉的題材，而且在他的表現世界裡，也沒任何東西類似諸如韋伯對超自然的探索、舒曼的文學和詩意的傾向，或白遼士的狂熱想像。他的《威廉·泰爾》處理的是英雄主義和民族主義的主題，但它的表情在方法上仍是守舊的。浪漫主義只有藉由下一世代才進入了義大利歌劇，但即使到那時候仍然表現得頗為躊躇。

董尼才第

與他的競爭者白利尼（1801-1835）不同，白利尼的強項在於聲樂線條非常勻稱優美，董尼才第（Gaetano Donizetti）不是一位十分高雅的浪漫樂派，而比較是一位堅定的戲劇專業人士，他的工作是去滿足某種需要。但是他比白利尼多活了十幾年，是他把義大利歌劇帶入了浪漫主義鼎盛時期。他出生於義大利北部的貝加莫，在貝加莫受教育，並隨一位受人尊敬的歌劇作曲家義大利籍的德國人麥爾（J. S. Mayr, 1763-1845），那裡學到扎實的作曲技術和歌劇的專業能力。董尼才第在義大利北部一些城市上演過他自己的一些歌劇，但他的真正事業是一八二二年從羅馬開始的，那時一次令人矚目的成功使他得到拿坡里的邀請，在拿坡里的此後十年中，他寫了廿二部歌劇，還為其他義大利城市寫了十一、二部歌劇。他的聲譽日隆，特別是一八三〇年他的關於安·波琳（Anne Boleyn，英王亨利八世的妻子）的歌劇在米蘭上演的成功，更增強了他的名望。他保持著與拿坡里的關係，他大約每年回來寫一部歌劇，但大部分時間都是在義大利北部度過，從一八三五年起則大多住在巴黎，並於一八三八年定居在那裡（他的年輕妻子於前一年去世）。他在巴黎改編並重新上演了他的《拉美默爾的魯契亞》（*Lucia di Lammermoor*），這部歌劇一八三五年在拿坡里上演時曾獲得驚人的成功，是他最優秀的作品。他在巴黎的事業，整體而言是成功的：他的《寵姬》（*La favorite*）一八四〇年在巴黎歌劇院上演時受到歡迎，三年後，他最活潑生動的喜歌劇之一《唐·巴斯瓜雷》（*Don Pasquale*），也使義大利歌劇團的聽眾大為喜悅。在這之前，他已經接受了維也納奧地利宮廷的一個半工半薪的職務。但是他的健康狀況

愈來愈差，他的行為變得癲狂不安，並於一八四八年因罹患梅毒在貝加莫去世。

董尼才第以身為羅西尼順理成章的後繼者身分開始了他的事業：他是一位多產的作曲家，傾向於把自己的技巧應用於寫出那種歌唱家能夠有效果地演唱、聽眾又能夠樂在其中的創作。像羅西尼一樣，他喜歡利用現有的素材來適應眼前的需要。他在喜歌劇的喜劇性方面比羅西尼前進了一步，即使是不大的一步。在他動人的喜歌劇《愛情的靈藥》（L'elisir d'amore，一八三二年於米蘭首演）中，情人的詠嘆調〈一滴情淚〉（Una furtiva lagrima）把真正的哀婉帶進了喜劇情景之中。但是，主要是在對大型、複雜的戲劇場景熟練的掌握中，董尼才第才突然進入了一個新的領地（這一領地後來由威爾第加以開墾）。他的歌劇《瑪麗・斯圖亞特》（Mary Stuart, 1835）中兩位敵對王后的衝突——注意這是浪漫樂派通常感興趣的，以遙遠的北方為背景的歷史題材——即是一例。另一例是《拉美默爾的魯契亞》中著名的六重唱，也是一個衝突的場景，而且也以蘇格蘭為背景，其中各個人物表現了他們對事態的不同反應，分享著一種緊張與不祥預感。這一不祥預感很快被證實：在下一幕中魯契亞在她偉大的「瘋狂場景」出場，身上濺滿鮮血，她在新婚之夜殺了她的丈夫，坦然地歌唱著與長笛對話，編織出一些複雜的聲樂華彩經過句。董尼才第在使用線條、和聲或色彩來調節戲劇的緊張性方面有傑出的才能；沒有他，威爾第的更大成就將是不可能的。

歌劇大師：威爾第與華格納

在浪漫時期鼎盛期處於支配地位的兩位作曲家，是義大利人威爾第和德國人華格納。他們的風格、方法、人生哲學，甚至所用的題材，幾乎在每一個可以想像到的方面都存在著差異，而且這些差異都在最深的層次上代表了民族文化的不同。這兩人的歌劇作品為世界的歌劇院提供了常備劇目的核心部分。而他們的共同點——透過音樂尋求戲劇真實方面最深刻、最動人的表現——遠比使他們互相區別的地方重要。

威爾第　　威爾第（Giuseppe Verdi）一八一三年十月出生於義大利北部布塞托附近。幼時在當地學習音樂。他主要的學校教育是在布塞托，他在那裡接受了一般中產階級兒童的古典教育，並在教堂的管風琴師指導下學習音樂。十八歲時，他申請入米蘭音樂院（Milan Conservatory）學習，但被拒絕，因為已超過適當的入學年齡，並且鋼琴和對位法不及格。儘管如此，他還是留在米蘭學習音樂。後來在一八三五年回布塞托擔任了該市的音樂教師，他被要求在音樂學校教授音樂並在音樂會上擔任指揮。依賴這項工作，他得以與他的贊助人的女兒瑪格麗特・巴雷齊（Margherita Barezzi）結婚。在那些年裡，他寫了一些宗教音樂作品、合唱曲和短小的器樂曲。

一八三九年，他感到已經為闖蕩更寬廣的世界作好了準備；他辭去職務並移居米蘭。這年的下半年，他的第一部歌劇《奧貝托》（Oberto）登上了米蘭史卡拉歌劇院的舞台。它的成功足以使米蘭首要的出版商里科迪（Ricordi）產生興趣，並勸導史卡拉歌劇院經理委託威爾第再寫一部歌劇。他的下一齣劇作是一部喜歌劇，但遭到失敗。兩個稚子然後是妻子差不多在同一段時間死去，威爾第心情十分沮喪並決心放棄作曲。由於史卡拉的經理找到了一個根據聖經上尼布甲尼撒（Nebuchadnezzar，西元

前605-562年的巴比倫王）的故事，所寫的歌劇腳本來激發他的熱情，使他得以走出
陰霾恢復生氣。結果，他根據這一腳本譜寫的歌劇《納布果》（Nabucco）在一八四二
年搬上舞台時獲得巨大成功。在數年之中，這部歌劇使他的名字傳遍了歐洲每個重要
的音樂中心，然後又傳到北美和南美。

此時，威爾第後來稱之為他的行船工歲月的時期來到了：經年的辛苦工作和單調
乏味的勞碌，這時作曲更像是流汗的差事而不是靈感的迸發。他不僅為米蘭，而且為
羅馬、拿坡里、威尼斯、佛羅倫斯與的里雅斯特寫音樂，另外還為倫敦寫了一部歌劇
（他曾考慮在那裡擔任一個長期的工作），為巴黎改編了一部稍早的作品。在一八四〇
年代，他又有八部歌劇問世。其中最優秀的是根據莎士比亞原作所寫的《馬克白》

威爾第	生平
1813	十月九日或十日出生於布塞托附近的隆科勒。
1832	在米蘭求學。
1835	在布塞托擔任該市音樂教師，與瑪格麗特·巴雷齊結婚。
1839	在米蘭；作品《奧貝托》在史卡拉歌劇院上演；他的妻子與兩個孩子過世；心情抑鬱期開始。
1842	《納布果》（在史卡拉歌劇院上演）樹立了他的國際聲譽；開始持續創作歌劇，並旅赴全歐洲以監督歌劇製作演出。
1847-9	在巴黎。
1851	《弄臣》在威尼斯首演。
1853	《遊唱詩人》在羅馬首演，《茶花女》在威尼斯首演。
1859	與史特瑞波妮結婚，很久以前就與她交往。
1860	進入議會。
1867	《唐·卡洛》在巴黎首演。
1871	《阿依達》在開羅首演。
1874	《安魂曲》在米蘭演出。
1887	《奧泰羅》在米蘭首演。
1893	《法斯塔夫》在米蘭首演。
1901	一月廿七日於米蘭逝世。

威爾第 　作品

◆歌劇：《奧貝托》（1839），《納布果》（1842），《馬克白》（1847），《弄臣》（1851），《遊唱詩人》（1853），《茶花女》（1853），《西西里晚禱》（1855），《西蒙·波卡涅拉》（1857），《假面舞會》（1859），《命運之力》（1862），《唐·卡洛》（1867），《阿依達》（1871），《奧泰羅》（1887），《法斯塔夫》（1893）

◆宗教合唱音樂：《安魂曲》（1874）；《四首聖樂小品》（1889-97）。

◆世俗合唱音樂：歌曲。

◆室內樂：《弦樂四重奏》（1873）。

（*Macbeth*, 1847）。原劇帶有深沉色彩的莊嚴深深地吸引了威爾第，而威爾第也為之譜寫了匹配的音樂。女巫們和刺客們的幾場都沿襲了已確立的義大利傳統，但在其他幾場中，威爾第嘗試使音樂比在他較傳統的作品中更接近劇情。「夢遊」場景最為突出，在這一場中，馬克白夫人對她雙手的鮮血提心吊膽（隱喻手法）。雖然這一場沿襲了《拉美默爾的魯契亞》中「瘋狂場景」的傳統，但威爾第卻避免使用華麗的聲樂寫法，那是相當不適合這一題材和背景設定，威爾第讓馬克白夫人演唱嚴謹的歌唱旋律，在它之下是樂團奏出的急迫緊張的音型，傳達著她的焦躁不安（例VIII.17）。

　　在《馬克白》中，最動人的場景之一是最後一幕的開頭，一群被放逐的蘇格蘭人從馬克白的壓迫下逃出後，正在為他們的境遇感到悲痛。在《納布果》中也有類似的場面。當威爾第寫這類帶有愛國主義訊息的音樂時，他是在寫不幸的義大利人的命運，義大利人幾個世紀以來一直受外國——奧地利和西班牙——的統治。義大利在這時不是一個國家，而是一個由語言和文化聯繫在一起的地區。走向聯合的「復興運動」（Risorgimento）在這些年裡逐漸壯大，威爾第也深深投入其中。當威爾第寫出了激動人心的音樂時，義大利的聽眾完全懂得它的涵義。在他早期歌劇中有大量的場景都投合了這一默契，有時是委婉地說出，有時是更公然地表明。

中年　　　　隨著一八五〇年代的來臨，威爾第到達了一個創作上的轉折點。他的兩部最佳並最受人稱讚的歌劇都是在這個時期問世的：《弄臣》（*Rigoletto*, 1851）和《茶花女》（*La traviata*, 1853）。前者以雨果的小說為基礎，強力抨擊了生活的一個陰暗面：它的題材是十六世紀曼都瓦宮廷內外生活環境中的拐騙、誘惑和謀殺。中心人物是宮廷的弄臣利哥雷托，他殘忍地嘲笑那些戴綠帽的朝臣們。他自己的女兒後來被誘拐並獻給公爵，而最後她因為愛上公爵而為他犧牲生命。威爾第有力而生動的音樂營造出宮廷舞會上的氣氛，它感人地描繪了弄臣女兒的性格並強烈地刻劃了弄臣對復仇的渴望。威爾第音樂中處理的這些題材所要求的音樂，完全不同於他以往的歌劇，因而需要較樸素、較世俗、不那麼理想化的音樂語言。

　　《遊唱詩人》（*Il trovatore*）和《茶花女》（標題在字面上的意思是「誤入歧途的女人」）於同一年問世。《遊唱詩人》以其激動人心的旋律著稱，但作為戲劇作品卻稍稍欠缺說服力。《茶花女》表現了威爾第的一個方面，也表現了浪漫樂派的一個方面，與《弄臣》所展現的完全相反。根據小仲馬（Dumas）以巴黎娼妓社會為背景的劇本所創作的《茶花女》，涉及的是在一個非正式和不長久的感情世界裡的真誠愛情，拒絕真情的自我犧牲行為以及女主角薇奧麗塔的身心交瘁而死（肺病）。在這裡，威爾第的成功在於他對多種不同層次和色調的愛情所作的微妙刻劃，從純粹的輕浮到認真的和充滿激情的愛情。歌劇結束時，一對情人重聚，但薇奧麗塔將要死去，而且在她死去時，她聽到了（縹緲地，在小提琴高音區上）與他們的愛情和愛情的萌芽相聯繫的音樂：是所有歌劇中最感人的場景之一。

　　威爾第的個人生活到此時已經有了穩固的基礎。在米蘭的早年，他曾經得到女高音歌唱家史特瑞波妮（Giuseppina Strepponi）的扶助。一八四七年他們又在巴黎相遇，不久就在一起生活。在一段時間內，他們並未結婚。當他們的行徑在布塞托受到流言的詰難時，他毅然寫信給他以前的岳父，表示拒絕任何人有權向他下命令或要史特瑞波妮去解釋——這是一個有自尊心且堅定獨立的人特有的反應。他們最終於一八五九年結婚。威爾第，順道一提，是個無宗教信仰的人，而且強烈反對他認為是宗教

例VIII.17

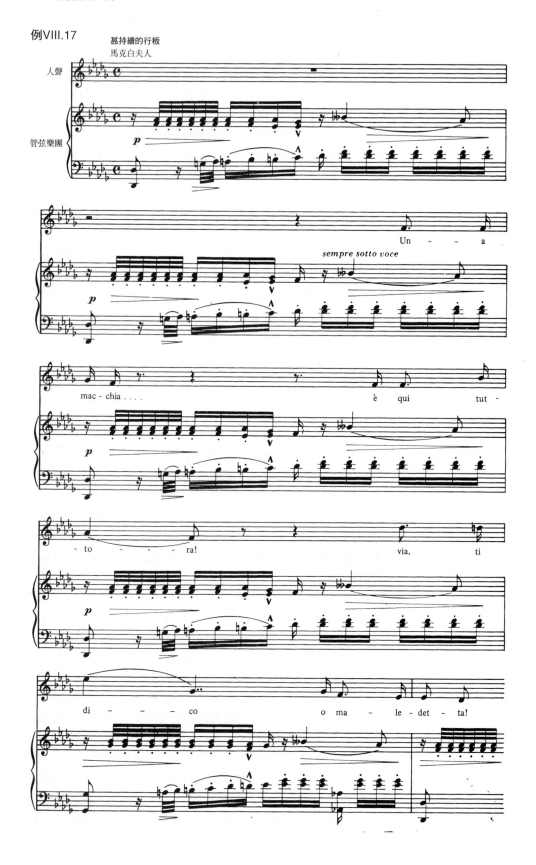

壓迫的事物。他由此產生的一些憤慨透過他的歌劇表現出來。

　　威爾第所處的時代，當然是一個有壓迫的時代。當《弄臣》在威尼斯上演時，劇中的主角不得不改為一個匿名的公爵，而不是雨果原著中的法國國王；在羅馬，《馬克白》中的女巫不得不改為吉普賽人；還有後來一部關於瑞典國王被刺殺的歌劇《假面舞會》（*Un ballo in maschera*），不得不把背景改在波士頓，而國王也變成了一個殖民地總督。審查官對政治上的顛覆者採取嚴厲的態度。

　　《弄臣》的首演是一次巨大的成功，《遊唱詩人》也是如此。《茶花女》最初不成功，但是威爾第做了一些修改，於是它很快就被人們接受。接著他應邀為巴黎寫一部歌劇，在他去巴黎住了三年多之後，才寫出《西西里晚禱》（*The Sicilian Vespers*）這部新作品。威爾第與巴黎歌劇院有很多糾紛，並與其他一些歌劇院因其未經授權上演他的歌劇打過官司。他在一八五七年初離開巴黎。不過，與巴黎大歌劇傳統的接觸對他是很有益的，在此後數年中威爾第的義大利歌劇就充滿了大歌劇的要素。威爾第早年的義大利歌劇中的個人戲，已不能再為他提供他所想要的格局。一八五七年為威尼斯所寫的《西蒙・波卡涅拉》（*Simon Boccanegra*，又譯為《父女情深》）是一部崇高而陰沉的作品，劇情涉及中世紀熱那亞的政治力量、貴族與庶民的對抗、超越這些壁壘的愛情。這部歌劇當時並不成功，現今則往往多受讚賞，但較少上演。隨之而來的是一八五八年為拿坡里所寫的《假面舞會》，由於它集中在個人戲及其周圍的小事情，而更具有義大利風格，然而它卻是根據一齣大歌劇腳本（作者為這類體裁的知名大師史克萊普〔Engène Scribe〕）譜寫的。威爾第在審查官那裡遇上了麻煩，並拒絕他們要求的所有修改，於是該劇在拿坡里的演出被撤銷，第二年這部歌劇在羅馬上演。這一系列歌劇中的第三部歌劇是一八六二年在聖彼得堡上演的《命運之力》（*La forza del destino*）。這是一部有魅力但不著邊際的歌劇。劇中悲劇性的個人戲——一次偶然的殺害和由此產生的世仇——被置於壯麗的軍隊和修道院生活的背景下。劇情禁不起推敲，但音樂十分動人並富於變化。

　　與此同時，威爾第不僅在舞台上而且在現實生活中也捲入了政治。一八六○年義大利已經推翻了大部分的外來壓迫者，並取得一個國家的地位。威爾第對這些新進展的主要締造者加富爾（Cavour）十分欽佩，並同意（雖然有些勉強）進入新的議會。翌年加富爾死後，他很少出席。一八七四年經過選舉，他光榮地進入了上議院。

　　大約從一八六○年開始，威爾第認為自己已從作曲方面退休了。從此以後，他創作的每部歌劇之所以被他列入創作日程，僅僅是他自己願意為了這樣或那樣的原因去寫它——寫《命運之力》是為了去俄國的一次旅行，但大部分歌劇的創作是為了其題材的挑戰性。一個特別令人興奮的挑戰，來自根據席勒的戲劇所創作的法國大歌劇《唐・卡洛》（*Don Carlos*）。這部作品觸及威爾第喜愛的所有題材：獨立的國家地位（受西班牙領主和天主教教會壓迫的法蘭德斯，即現今比利時的獨立地位）；教會與國家相互對抗的勢力（具體表現在歌劇裡兩個聲調深沉的男低音二重唱中，教會裁判官告訴國王菲利浦二世必須犧牲他的兒子）；男子的勇氣和戰友情誼；兩代人的衝突；尤其是愛情，有著無數渦流和複雜關係的愛情。在這部歌劇的中心，有一個震撼人心的「火刑」場景，在這一場景中，異教徒被宗教審判所燒死。劇中角色不再是充斥於威爾第以前歌劇中的虛構人物，而是應付著內心強烈衝突的活生生的人：西班牙的王子卡洛斯希望透過給予他父親在法蘭德斯的臣民自由，以維護自己的權力，並與

108.威爾第的《弄臣》一八
五一年三月十一日在威尼斯
鳳凰劇院首演時的劇服。

他父親的第二任妻子相愛；伊麗莎白王后，在對於被迫與之結婚的國王的忠貞，與對
於原來要與之結合的國王的兒子的愛情間左右為難；還有菲利浦本人，是念念不忘失
去的權力、與教會的緊張關係和那些背叛他的親人的一個老人。在這一內容豐富、廣

泛的歌劇中，可以容納威爾第能夠寫出的各種音樂，威爾第在其中也更進一步盡力發揮。

　　他在某種意義上是過度發揮的：這部歌劇太冗長，在一八六七年首演時有些大的段落不得不刪掉。一八八四年它在義大利上演前，威爾第又作了修改，進行了大量的

刪減並補充了新的、更簡約的作曲材料。他有個習慣,把他認為需要修改的歌劇都加以修改:《馬克白》、《西蒙・波卡涅拉》和《命運之力》都曾經過部分重寫。但是他仍在寫新的作品。新作品中有《阿依達》(Aida),此劇於一八七一年蘇伊士運河開通後不久在開羅上演,從劇中我們又看到了國家與愛情的衝突,因為埃及的將軍拉達梅斯愛上了他最大敵人的女兒衣索比亞的阿依達。不過劇情比《唐・卡洛》簡單得多。劇中事件較少,情節主線的枝蔓較少,心理上的糾葛較少。因此,威爾第有了更大的自由使用旋律寬廣的音樂表現劇情。此劇尚有容納壯觀景象的餘地,確實有必要為這部有關個人的戲提供一個規模夠大的環境。《阿依達》以完美的平衡和有控制的法國大歌劇的義大利變體,出現在人們面前。

威爾第的下一部重要作品不是歌劇,而是一首安魂曲。它出自一八六八年羅西尼逝世時他提出的寫一首安魂曲以紀念羅西尼的建議,幾位義大利大作曲家將為它撰寫各自分擔的樂章。這一建議未能實現,但是一八七三年威爾第非常尊敬的義大利詩人曼佐尼(Alessandro Manzoni)去世了。於是威爾第運用過去為羅西尼《安魂曲》所寫的那一樂章作成了一首新的、完整的給曼佐尼的安魂曲。威爾第的這首安魂曲因具有歌劇風格而一直受到批評,可是威爾第為表現強烈情感而寫的這類音樂,不可避免地具有歌劇風格,而這種風格在這裡用得十分恰當。再者,在給兩位藝術家的音樂獻禮中,有獨特的義大利體裁也並非不得體。這首安魂曲於一八七四年在米蘭大教堂舉行了首演。接著又在史卡拉歌劇院上演。第二年威爾第把它帶到了倫敦、巴黎和維也納。

晚年　　如果說威爾第身為作曲家的生涯以這首《安魂曲》畫下句點,這種說法看來似乎是恰當的。莫札特就是一個先例。威爾第顯然已經退隱了,他還偶爾指揮演出,例如一八八〇年在巴黎指揮一場大獲激賞的《阿依達》演出。這時他已接近七十歲。但是他的朋友們知道他還能寫音樂——沒有誰比他的出版商里科迪更了解這一點(他只要再喚醒威爾第的創作天性就能有所斬穫)。而且正是里科迪向他暗示了根據莎士比亞戲劇《奧泰羅》(Othello)作一部歌劇的可能性。威爾第此前曾考慮過但最終放棄把《李爾王》(King Lear)寫成歌劇,問題是改編工作太艱鉅。這時,他的朋友即詩人兼作曲家包益多(Arrigo Boito, 1842-1918)寫出一個《奧泰羅》的歌劇台詞給他,他又十足地被吸引了。在一八八四至一八八五年間,他緩慢地寫作這部歌劇,並在一八八七年搬上了史卡拉歌劇院的舞台,這是威爾第的悲劇傑作。雖然《奧泰羅》仍嚴格地承襲了威爾第所依賴的即由詠嘆調、二重唱等等構成歌劇的傳統,但它有比威爾第以前所寫的任何歌劇都來得多的織度的連續性。這不僅是為華格納提供了一個範例的問題——我們將看到華格納的成熟歌劇實際上是無縫的——而且是他自己想脫離那種把詠嘆調與其鄰近的樂曲截然分開的傳統成規的一個例子,除非是在戲劇環境使那種俗套顯得特別自然的地方。《奧泰羅》中有一些「非節段韻文短曲」(set piece),但它

們都是以具有恰當、有力的動機的方式出現，而且藉由以新穎方式靈活運用的宣敘調類型的對白（或獨白），音樂的織度也在不斷地變化著。不僅如此，配器與和聲也有新的精妙之處和新的表現力。

　　這還不是終點。一八八九年，當時威爾第七十六歲，包益多再度用一個莎士比亞劇本來引起他的興趣，這一次是一部喜劇，一種威爾第已經五十餘年不曾接觸的體裁，而且以前他唯一一次的努力成果也是失敗的。威爾第接受了這項挑戰，而且這部喜歌劇《法斯塔夫》（Falstaff）在一八九三年如期登上舞台，這一年威爾第八十歲。在方法上，它與《奧泰羅》類似，但在劇中較少使用詠嘆調或重唱且有更多的對白——談話、呼喊、感嘆、笑聲。《奧泰羅》涉及的是諸如愛與恨及嫉妒等強烈而宏大的情感，而《法斯塔夫》是一場生活的嬉戲：劇情集中在一個喜歡把自己想成仍是獵豔高手的肥胖老人身上，但是他所得到的是躲到泰晤士河的水中，在溫莎森林中被一群假扮的仙女痛打一頓。除了「仙后」的詠嘆調外，在此沒有任何真正的詠嘆調，但音樂以極快的速度跳躍前進，一些短小的動機在管弦樂團的薄紗似的織度中，斑斑點點地穿進穿出，詠嘆調和宣敘調在中途某一點上交叉。這部非常親切、愉快的作品結束在賦格上——賦格是威爾第厭惡的曲式，而且他只把它作為笑料使用——一首建立在莎士比亞的「整個世界是個大舞台」的義大利形式上的賦格：一個對義大利最偉大的大師恰如其分的終結。

　　這對威爾第來說已經非常接近終點。在他最後幾年裡，他寫了一組宗教合唱樂曲，本質上有部分的實驗性，於一八九七年完成。那一年史特瑞波妮去世，威爾第自己繼續活著，住在米蘭，一九○一年初，他在那裡去世。在他的葬禮上舉國哀悼。

華格納

　　華格納（Richard Wagner）是他那個時代最偉大的德國歌劇作曲家，德國的威爾第。他不僅是如此。以往沒有任何人像他做到的那樣，改變了歌劇——不僅是改變了歌劇，而且改變了音樂本身，也不僅是改變了音樂，而且甚至是改變了藝術。他的巨大影響力、他的創作、他的思想，為世界留下了一種不同的生活方式。他激發了人們的激情、智慧和情感，他之前的藝術家沒有做到這樣，以後的藝術家也沒有。除了關於耶穌的著作以外，與華格納有關的著作比起任何人都來得多。他一直被擁戴為具有千種思想系統的大師，其中很多基本理論是互斥甚至是矛盾的，他的音樂毀譽參半。唯一無可爭辯的問題就是他的偉大。

　　華格納在一八一三年五月廿二日出生於萊比錫。圍繞著他的許多疑問中的第一個是關於他親生父親的問題。到底是腓特烈·華格納（Friedrich Wagner）的兒子，腓特烈是警察局書記官、並且在他出生六個月後死去，還是他母親的一位親密友人，並且不久後與之結婚的畫家、演員兼詩人蓋爾（Ludwig Geyer）的兒子？證據是模棱兩可的。我們所知道的關於他血統的疑問對他產生了影響。他們一家人移居德勒斯登，華格納在當地一所最著名的教會學校上學，後來他到萊比錫的聖托馬斯學校學習，一個世紀前巴哈曾在這裡執教過。在這一時期，他的興趣是古希臘悲劇、戲劇（特別是莎士比亞和歌德的作品），尤其是音樂。他上過和聲、鋼琴和小提琴課程，並熱衷地將貝多芬的樂譜抄寫出來加以研究——在印刷樂譜還很昂貴的時候，這是尋常的做法。他自己也寫了許多樂曲並有一首曾在萊比錫的一場音樂會上演出。一八三一年他進入萊比錫大學學習音樂，但他主要的學習是在聖托馬斯教堂合唱團長的指導下進行的。

關於這段早期歲月的實況——甚至還有他生活的其他方面——並不容易建立完整。華格納留下了一部詳細的自傳,但是他的資訊與其他來源的資料相核對時,往往被發現是錯誤的,他傾向於歪曲事實甚或改變事實以符合他的意圖。

　　一八三二年底,華格納的一首交響曲在布拉格與萊比錫上演並得到認可,但那是他最後一部主要的器樂作品。這一年的冬天,他寫了一個歌劇腳本並開始為之譜曲,然後又撕掉它。一八三三年初他開始寫另一部歌劇《小精靈》(*Die Feen*)並很快地完成,但是直到他去世後該劇才得以上演。他上演的第一部歌劇是他隨後寫的《禁止戀愛》(*Das Liebesverbot*),這是根據莎士比亞的一部喜劇寫成的,一八三六年他在馬德堡指揮了該劇的演出。這部歌劇只演了一次,因為演出它的劇團——華格納從一八四三年以來一直擔任該團的指揮——在他計畫第二次上演前解散了。該劇團成員之一是女高音米娜·普拉娜(Minna Planer),華格納熱烈地與她墜入情網,並在一八三六

華格納	生平
1813	五月廿二日出生於萊比錫。
1830	在萊比錫聖托馬斯學校求學。
1831	就讀於萊比錫大學。
1834	任馬德堡劇團的音樂指揮。
1836	歌劇《禁止戀愛》在馬德堡上演;與米娜·普拉娜結婚。
1837	里加劇院的音樂指揮。
1839	在巴黎,與麥亞貝爾來往。
1842-3	《黎恩濟》和《漂泊的荷蘭人》在德勒斯登大獲成功;任德勒斯登的薩克森宮廷樂隊長。
1848	由於參與革命被禁止在德國活動;赴威瑪(去見李斯特)、瑞士、巴黎。
1849	定居蘇黎士。
1850	《羅恩格林》上演(威瑪);著作《歌劇與戲劇》完成;《尼貝龍根的指環》創作開始;開始以指揮身分廣泛遊歷。
1861	《唐懷瑟》的修改版本在懷有敵意的巴黎觀眾前上演。
1864	應巴伐利亞國王路德維希二世的邀請去慕尼黑;與李斯特的女兒柯西瑪的戀情開始。
1865	《崔斯坦與伊索德》在慕尼黑上演。
1866	與柯西瑪在特里布申的琉森湖畔建造住所。
1868	《紐倫堡名歌手》在慕尼黑上演。
1870	與柯西瑪結婚;為柯西瑪創作《齊格菲牧歌》,以感謝他們兒子的出生。
1871	移居汎弗里德,是在拜魯特附近的一處住所。
1874	完成《指環》系列。
1876	第一屆拜魯特音樂節,華格納在當地為《指環》設計了一座歌劇院,《指環》在該歌劇院舉行首演。
1882	《帕西法爾》在拜魯特上演。
1883	二月十三日於威尼斯逝世。

華格納	作品

◆歌劇：《禁止戀愛》（1836），《黎恩濟》（1842），《漂泊的荷蘭人》（1843），《唐懷瑟》（1845，修改版本1861），《羅恩格林》（1850），《崔斯坦與伊索德》（1865），《紐倫堡名歌手》（1868）；《尼貝龍根的指環》（1876）：《萊茵河黃金》（1869），《女武神》（1870），《齊格菲》（1876），《諸神的黃昏》（1876）；《帕西法爾》（1882）。

◆管弦樂：《齊格菲牧歌》（1870），《皇帝進行曲》（1871），《美國建國百週年慶進行曲》（1876）。

◆歌曲：《威森東克之歌》（1857-8）。

◆合唱音樂

◆鋼琴音樂

年稍晚隨她去了柯尼斯堡。他們在秋天結婚。這場婚姻起初（後來也是如此）並不美滿，因為在一八三七年米娜離開他到另一個男人那裡長達數月之久。不過，這年夏天他被任命為波羅的海附近里加的劇院指揮，在里加時米娜又回到他的身邊。一八三九年他沒有受劇院的續聘，他無論如何希望去巴黎，因為他正在寫一部法國大歌劇傳統的歌劇《黎恩濟》（Rienzi）。他與米娜為躲避債主不得不偷乘一艘船離開，經過風浪顛簸的旅程，沿挪威海岸到達英國，然後又去了法國——旅程當中，在布隆格港巧遇麥亞貝爾。

巴黎及德勒斯登　　　　在巴黎，華格納藉由鬻文給出版商和劇院維持生活。他受到麥亞貝爾的照顧，並受到白遼士音樂相當大的影響。《黎恩濟》很快完成，而且還寫了一首序曲《浮士德》（Faust）。他還草擬了一部傳奇故事歌劇《漂泊的荷蘭人》（Der fliegende Holländer）的腳本——要不是由另外一個作曲家譜曲的話（實際上他自己接著為之譜曲），巴黎歌劇院就接受了這一腳本。在麥亞貝爾的推薦下，他把《黎恩濟》交給德勒斯登宮廷歌劇院；它被接受了，於是在一八四二年華格納離開巴黎去了德勒斯登。該劇十月份在那裡首演，獲得巨大成功。三個月後，上演了《漂泊的荷蘭人》。《黎恩濟》是一部以中世紀的羅馬為背景、描述一位民族英雄興衰的大型的、雄壯崇高的歌劇。而《漂泊的荷蘭人》則短小得多，但情感更為強烈，題材是超自然的——無止盡地在海上航行身受其苦的荷蘭人，從一個女性信任的愛情中得到救贖。與那個荷蘭人相聯繫的是一個生氣勃勃的主題和洶湧澎湃的樂隊織度，與愛上荷蘭人並救贖了他的女主角仙妲相聯繫的是一個較溫柔的主題。幽靈般的音樂使人想起韋伯《魔彈射手》中的音樂（華格納非常崇拜韋伯），但其音樂的磅礴氣勢聽起來又是一種新的音調。華格納最初是把故事的背景設在蘇格蘭，但為了使其具有自傳的涵義，他後來又把故事背景移到了挪威，與他自己從里加出發的航海旅程聯繫起來。

　　《黎恩濟》成功之後，華格納擔任了在德勒斯登的薩克森宮廷的王室樂隊長，當時這一職務正值空缺。這一職務符合他的需要：這個位子使他具有安全感，這個地方能使人們聽到他的音樂，而且可以鍛鍊他的組織才能。然而這對華格納這種具有革命傾向的人來說也許是個奇怪的職位。一段時間以來，華格納與一個「青年德意志」團體保持聯繫，這是一個半革命的知識分子運動組織，而且他對宮廷劇院內部改革的要

求，也有著廣義的社會和政治內涵。

不過華格納暫時避開了活躍的政治運動。在一八四〇年代他又寫了兩部歌劇，《唐懷瑟》（*Tannhäuser, 1845*）與《羅恩格林》（*Lohengrin, 1847*）。前者的內容是一位女性如基督一般的愛情戰勝了不信教者的肉欲——又是救贖主題，背景是中世紀的德意志。《羅恩格林》，時代背景也是中世紀，是關於一位「聖杯」騎士的故事，又是以女性的愛情和忠實（或者在最後缺乏這兩者）為中心。在這兩部歌劇中，華格納開始離開歌劇是由敘事段落連接起來的一些歌曲這個概念，不過仍有一些獨立的抒情性號碼歌曲，只是分界線不那麼明顯，給人的印象是寫作上更具有連續性。大部分敘事音樂都含有半旋律性質，並有輔助表達音樂涵義的樂團聲響織度的支持。

在一八四八年歐洲革命的這一年中，華格納捲入了革命運動。他參與了革命和無政府主義的宣傳，而且在一八四九年德勒斯登發生動亂時，他雖然表面上支持君主政體，但實際上堅決地站在反叛者這一方。為了逃避追捕，他首先逃往魏瑪尋求李斯特的幫助，然後又逃往瑞士以求安全。德國禁止他回國達十一年之久。不久他到了巴黎，在那裡遇到了在德勒斯登認識的年輕女子並幾乎與她一同私奔。與此同時，《羅恩格林》由李斯特指揮在魏瑪首演（華格納未能出席）。它的不甚成功促使華格納對歌劇、或稱之為音樂戲劇的各種新形式進行了更深入的思考。關於這一問題，他在一八五〇年寫了一部重要的著作《歌劇與戲劇》（*Opera and Drama*）——是他對音樂與戲劇的關係的看法之基本陳述。華格納是位多產的作者。幾年來，他撰寫了大量的隨筆、評論、理論研究論著，並在音樂期刊和一般期刊上發表了包括對自己作品和其他人作品的爭論文章。一部著作是《未來的藝術作品》（*The Artwork of the Future*），另一部聲名狼籍的是尖銳地反猶太的《音樂中的猶太主義》（*Judaism in Music*），其中有些部分對麥亞貝爾進行了無情的抨擊。

中年　　　　一八五〇年代的大部分時間，華格納是在瑞士度過的。他在蘇黎世積極地參與音樂生活，但是他把大部分精力用在一種新的、偉大的構想上。這從一部以北歐和日耳曼的英雄傳說中，關於英雄齊格菲的神話故事為基礎的歌劇開始。華格納最初的想法是處理齊格菲之死的故事，可是後來他改以另一個關於青年齊格菲故事的劇本提綱為開端。這兩者後來成為歌劇《諸神的黃昏》（*Götterdämmerung*）和《齊格菲》（*Siegfried*）。接著，他計畫寫作放在《諸神的黃昏》和《齊格菲》之前敘述該故事前半部分的第三部歌劇《女武神》（*Die Walküre*），最後，他又寫了置於這一組歌劇最前面的一部《萊茵河黃金》（*Das Rheingold*）。他寫這四部歌劇時，每一部都是先寫出一個平鋪直敘的提綱，然後再根據譜曲的設想寫出歌詞或腳本。因此，他寫歌詞的順序是倒過來的（當然他不得不對先寫出的部分作很多細節上的修改），但他譜曲是依序進行的，而且在《萊茵河黃金》的第一部分（1853年末）到《諸神的黃昏》的結束部分（1874年末）之間共經歷了二十多年。

在由這四部歌劇組成的《尼貝龍根的指環》（*Der Ring des Nibelungen*）創作過程中，他還寫了兩部規模較適中的歌劇：《崔斯坦與伊索德》和《紐倫堡名歌手》（*Die Meistersinger von Nürnberg*）。一八五七至一八五九年所寫的《崔斯坦》是受到他與蘇黎世的絲綢商人之妻威森東克（Mathilde Wesendonck）的緋聞激發而創作的。這位絲綢商人是他最慷慨的贊助人之一。他為她的詩譜曲，而且明顯地認為他們之間的不倫戀情與這部新作品——是所有歌劇中最偉大的愛情歌劇——中的一對戀人的愛情相

同。在創作《指環》第三部《齊格菲》的過程中，創作《崔斯坦與伊索德》的任務中途插進來。在《齊格菲》完成之前，中間又再度停下來去寫《紐倫堡名歌手》。這兩次停頓並非單純出於個人的或藝術上的原因：他的出版商不肯接受《指環》——它的巨大篇幅使得它缺少商業上的吸引力——但是願意為一部正常長度的歌劇付給他優厚的報酬。他正負債累累，他需要這筆錢。

還有另外一些事情打斷了《指環》的創作。一八六〇年，他在巴黎花了好幾個月的時間修改《唐懷瑟》以使其適應法國人的品味。但這一修改版本上演時實際上被淹沒在喝倒采的尖叫中——不單是華格納音樂的問題，而且是對那些支持這場演出的奧地利人的政治抗議。然而，透過在巴黎歌劇院上演這齣戲，華格納的聲望得以提高，而這導致了片面撤銷他入境德國的禁令。這項禁令在一八六二年完全撤銷。同一年，華格納與普拉娜終告仳離。這段時期，華格納幾次在外巡迴，指揮音樂會的演出，一八五〇年代在倫敦，一八六〇年代早期在維也納和俄國。不過一八六〇年代初最重要的事情，是巴伐利亞年輕的國王路德維希二世邀請他前去慕尼黑。這件事使得他有可能獲得後來的成就。路德維希二世給華格納的第一筆贊助足以償還他的債務，並為他提供了定期的收入，可以讓他寫自己想要寫的音樂，最後還為他設立了音樂節，以使他的音樂在理想的環境中演出。

慕尼黑、特里布申、拜魯特

一八六四年年初，為了躲避負債引來的牢獄之災，華格納偷偷離開維也納，並於這年夏天搬到慕尼黑。路德維希二世給予他優厚的待遇，但是巴伐利亞的政治家們不相信他在宮廷中的影響力，懷疑他在隨便亂花巴伐利亞人的錢（他被賜予豪宅，還要為他建造一座劇院）。不僅如此，當他這時與李斯特的女兒即指揮家畢羅的妻子柯西瑪的緋聞傳開之後，他成了醜聞的中心。在華格納的請求下，路德維希二世任命畢羅為王室樂師。經由畢羅的默許，這段戀情可能是從前一年開始的，但完全可以肯定的是它在一八六四年夏天前就發生了。第二年的四月，在畢羅指揮《崔斯坦與伊索德》的第一次排練那天，華格納與柯西瑪的第一個孩子出生，教名為伊索德。華格納做她的教父。因為公眾的輿論和醜聞的風險，迫使路德維希二世撤回對華格納的支持，她的合法身分才得以確立。六月份，《崔斯坦與伊索德》上演，但因扮演伊索德的演員過世了，該劇只演出了四場。在這一年的年終，路德維希二世被迫要求華格納離開慕尼黑。一八六六年初，華格納與柯西瑪在瑞士琉森湖畔的特里布申建造了住所，但又過了兩年他們才開始一起生活。與此同時，他完成了《紐倫堡名歌手》的創作，一八六八年六月該劇在慕尼黑首演，演出時華格納在王室包廂裡坐在路德維希二世身旁。他往昔進步的政治立場這時急劇轉向右派，轉向了野蠻的日耳曼民族主義。

華格納繼續留在特里布申直到一八七二年。一八七〇年他與柯西瑪結婚，當時柯西瑪已與畢羅離婚（普拉娜已於1866年去世），到那時為止她已為華格納又生下兩個孩子。她把自己完全奉獻給他，不僅照料他的一切需要、記錄他口述的自傳並把他們的日常生活寫成詳細的日記，他已完成了《指環》的第三部，現在又回到《指環》的創作上來，而且前面兩部已於一八六〇年和一八七〇年分別在慕尼黑上演。第四部《諸神的黃昏》在一八七二年初開始起草。在這之前，華格納竭盡全力為建造一個專門為《指環》設計的新歌劇院制定計畫。這一座新歌劇院後來建在拜魯特小城。華格納與他的友人策畫了無數籌款的辦法，但很少成功。只是在一八七四年透過路德維希二世的介入，計畫才得以完成。這一年的年終，《指環》系列歌劇的最後一部完成。

111.華格納的照片。

一八七六年夏天舉行了第一屆拜魯特音樂節（Bayreuth Festival）。在藝術上，它是一次凱旋，但在財務上，它是一場災難。又是巴伐利亞的國庫幫他度過難關。這時，華格納開始著手創作一部新的歌劇，一部後來題名為《帕西法爾》（*Parsifal*）的「宗教節慶劇」（sacred festival drama）。該劇的創作占用了他很長的時間，直到一八八二年初才告完成──現在他的工作進度更為緩慢了，一方面由於健康問題干擾他（心臟病和其他病痛），一方面要把部分精力用於籌款。一八八○年代早期，他還花了很多時間在義大利巡迴。《帕西法爾》在一八八二年拜魯特音樂節舉行首演。在辛勤工作了一個夏季之後，他回到義大利休養。他決定不再寫歌劇而回過頭來寫交響曲。但這個願望後來沒有實現：一八八三年二月在威尼斯因心臟病突發而離開了人世。幾天以前，他的岳父李斯特曾來探望他，並且不由得興起一個念頭要創作一首與平底輕舟（gondola）送葬行列有關的鋼琴曲。華格納的遺體由平底輕舟送往火車站，再以火車送往拜魯特，到那裡之後他被埋葬在他的別墅「汎弗里德」花園裡。

華格納的成熟歌劇

我們在《漂泊的荷蘭人》、《唐懷瑟》和《羅恩格林》中，看到了華格納，是如何開始離開歌劇的傳統觀念，而走向一種新的、有力的統一，他主要的做法，是使用與劇情相聯繫的反覆出現的音樂主題和更為連續的織度。這些想法在他的成熟歌劇──他寧可稱之為樂劇（music drama）中有更重大的發展。反覆再現的主題當然並無新意，它的萌芽甚至可以在莫扎特的音樂中發現，而且其他一些作曲家在一部歌劇的後半部分用一個已經聽過的主題來使人想起劇中的某個人物、某件事情或某種心情──如我們在《茶花女》中看到的那樣，威爾第的音樂再現告訴我們，臨終的薇奧麗塔正在回憶她與阿弗列多往昔的熱戀。在《茶花女》之前，韋伯曾把樂思的再現用於具有較強戲劇性的時刻：與劇中某一特定人物相聯繫的主題再現時暗示著他的登場。白遼士和李斯特在管弦樂中所使用的那種主題變形與此類似。

華格納把這些理念匯集起來並與貝多芬式「不斷發展的主題可以支撐大型交響樂結構」的見解結合在一起。他使「主導動機」（Leitmotif）成為他聯結音樂和戲劇的基本方式。他全面創新的作品，劇中每一個有意義的事物：人、物體、思想、地點、情緒狀態等等──都與某個短小的主題相聯繫。這些短小的主題在性質上與它們描繪的東西是相關的，如某些例子──見《指環》，該劇在它四個晚上的演出中有巨大的主導動機材料的集合──可以很容易地說明：有四個動機分別代表熔鑄、以寶劍救贖世界的勇敢意念、英雄齊格菲的號角聲和愛情的主題。這些主導動機並不僅是作為「標籤」用來吸引人們對舞台劇情的注意。它們常常代表更寬廣的涵義，所以，用於指環的主導動機──從萊茵河的黃金鍛造並能賦予擁有者巨大的力量──一直被描述成象徵著精神或自我的意志；用於火神洛格的主導動機可以解釋為代表著來自潛意識的本能衝動（libido；佛洛伊德心理分析中的精神動力）或原力。不僅如此，一個主

導動機還可以進一步發展和變化以象徵它所代表的事物的發展和變化。例如黃金的守護者即萊茵河的女兒們所發出的「萊茵河黃金！」歡呼聲（例VIII.19a），從她們那裡被偷去的黃金在冶煉時，有一種黯淡的色彩出現（例VIII.19b）。

　　主導動機，像華格納使用的那樣，為作曲家們巧妙地處理樂思提供了巨大的機會。例如主導動機可以從樂隊中聽到，表現出舞台上人物沒有說出的想法，也可以告訴聽眾舞台上那些人物不知道的某種東西，例如一個偽裝人物的身分，或某種行為的背後的動機。它可以建立起與前面事件的聯繫。可以把若干主導動機結合起來，以說明樂思之間的關聯。很多主導動機在它們所代表的樂思被連接起來的情況下，無論如何都會有主題上的關聯。有時這種關聯只有在音樂和劇情進展的過程才變得明顯——如同例VIII.20所示的一個與熱情、激動有關的主導動機，顯然與例VIII.18d中愛的主

例VIII.18

例VIII.19

例VIII.20

題有關。

在《指環》中沒有「歌曲」。音樂的織度是由加強了音樂性的敘述口吻和對白構成的（實際上沒有任何兩個角色同時歌唱的情形）；樂團則提供一種評論和解釋性的織度。一直有一種半開玩笑的說法——完全去掉歌唱，只聽樂團演奏就可以聽懂整部作品的劇情。整部歌劇極其冗長：《萊茵河黃金》演出時間需要兩個半小時，《女武神》和《齊格菲》各需五個小時左右（包括中場休息），《諸神的黃昏》需六小時。隨著歌劇展開而逐漸繁複的主導動機網，把此一結構凝聚在一起，華格納以兩種主要方式支撐這張網：首先依靠他卓越的戲劇感，這使他能夠賦予每一幕一幅劇力萬鈞的狀態；其次是透過他把音樂上的再現巧妙的嵌入。例如：在《女武神》中，諸神之王沃坦向他的女兒女武神布倫希德述說《萊茵河黃金》中所描寫的事情；在《齊格菲》中有「解謎場景」談論先前的事件；在《諸神的黃昏》中有一很長的序幕，其中三位命運女神諾恩談起世界所發生的事情，還有一首〈齊格菲的送葬進行曲〉，其中回憶了他一生中的事件。在所有這些例子裡，華格納都能夠把與講述的事件相關的音樂材料連結在一起。隨著整部作品的進行——尤其是在華格納因為寫其他歌劇而擱置很長時間以後才寫的《齊格菲》和《諸神的黃昏》的最後部分之中——音樂的織度愈來愈厚重，但是隨著劇情也跟著發展下去，構成了良好的戲劇感。

《指環》一劇是華格納的最高成就。它甚至一直被聲稱是西方文化的最高成就，不無道理。它的規模如此之巨大，涉及問題的範圍是如此之廣泛，在很多層面上取得如此高度的統一。該劇以古代北歐的英雄神話傳說為基礎；華格納相信，體現在神話中的真諦，其涵義遠遠超出任何字面的解釋，許多其他人也如此認為。《指環》中的故事涉及的是神、小妖、巨人和普通人，它一直被人們當作社會主義的宣言、當作納粹式種族主義的藉詞、當作對人類心靈活動的研究、當作對世界和人類命運的預報、當作華格納時代新的工業社會的寓言來讀（和演出）。《指環》確實包含了這些，而且還有更多更多的東西。它還在某些地方觸及到人類的每一種關係，和無數的道德與哲學上的問題。它不可避免地成為關於華格納的偉大之處和他作品意義的所有爭論的焦點。

然而，《指環》並非反映華格納的全部。他另外三部完全成熟的歌劇每一部都各自往一個特定的方向深入發展。《帕西法爾》之中在舞台上描寫了類似聖餐禮的幾幕，探討了基督教背景下的救贖主題，這一主題貫穿於華格納的所有作品中（包括《指環》，因為其中布倫希德在齊格菲的火葬堆旁以她的犧牲救贖世界並返還給萊茵河遭竊的黃金）。《崔斯坦與伊索德》的主題是性愛，藉由華格納在一八五〇年代所設計的語言的全部力量來表現：與他在《指環》中使用的敘述風格相同，不過在這裡更溫暖更抒情，使用的樂團同樣大，但在這裡是以一種更為豐富多彩更有美感的方式而不是比較嚴肅的神話英雄故事來處理。

最重要的是，華格納在這裡透過發展出一種比起任何嘗試過的前人都更具半音化的風格來擴大音樂的表現能力。變化音系統，自從蒙台威爾第、巴哈和莫札特時代以來，就一直被認為是提高情緒表達的手段。那時，變化音系統總是在有明顯調性感覺的範圍內運行，它與調性只會有一時的衝突。但是在華格納手中，變化音系統使用得如此自由，並且用在如此多的同時發生的層次中，以致沖淡了甚或完全打破了調性感。這具有長期的意涵，我們將在之後幾章中看到。在《崔斯坦與伊索德》裡，它導

112.華格納的《諸神的黃昏》：霍夫曼為該劇一八七六年在拜魯特首演時所作的舞台設計。拜魯特華格納博物館藏。

致一種不穩定感，因為聽眾剛感覺到音樂在向某一方向進行，那一方向就被否定了。《指環》中有一些同樣的手法，但是它們進行得較緩慢、較安定。《崔斯坦與伊索德》的特殊旋律風格加強了不安定感：瀰漫在該劇中的熱烈思念，部分透過半音階的不協和音及其要求的解決方式表達出來——音符似乎是急切地前進，而且常常上行。該劇著名的帶有難解的「崔斯坦和弦」（它一直被這樣稱呼）的開頭幾小節有兩個音符（見「聆賞要點」VIII.E例i）要求這樣上行。華格納同時在不同的樂器上使用這種手法，不僅讓效果更為強烈，而且給人一種將和聲建立在流動沙地上的感覺。這在該劇中首先使用於第二幕，這一幕實際上是連續的愛情場景，涉及從含情脈脈、萬般溫柔到狂熱情愛的每一種情感。在該劇的末尾，崔斯坦在與伊索德重聚的那一刻死去，然後她在他身旁也死去，「愛情一死亡」——這最終的、空幻的一幕是關於在死亡中結合的愛情。

聆賞要點VIII.E

華格納：《崔斯坦與伊索德》（1865），〈前奏曲〉

三支長笛、兩支雙簧管、英國管、兩支豎笛、低音豎笛、三支低音管
四支法國號、三支小號、三支長號、低音號
定音鼓；豎琴
第一與第二小提琴、中提琴、大提琴、低音大提琴

　　《崔斯坦與伊索德》的前奏曲以其對一些表現作品主題——充滿激情而又絕望的渴求——的主導動機的處理，為該部歌劇奠定了基調。最著名的一個動機是在開頭處聽到的例i，呈現了崔斯坦和伊索德這一對戀人的相互渴慕。標有 x 的和弦即所謂的「崔斯坦和弦」（從傳統音響學的角度而言分析起來很困難，而且模稜兩可）。

小節

1-17　　　例i的呈示與反覆；在第14-15小節處重複了最後的兩個音，然後上行延伸（第16-17小節）。

17-42　　在大提琴上陳述一個新的主題即例ii，伴隨著一個融合了例i特徵的接續（例iii）。然後在雙簧管、豎笛和法國號（第32小節）上再次聽到大提琴的主題，並重複演奏了連接例i及例iii的另一個音型。

42-62　　音樂變得稍微活潑一點，不久聽到另一個主題（例v，也與所有前面的主題相聯繫）出現在雙簧管上、繼而又出現在豎笛上。此時例ii在木管樂器上強有力地展開（第51-54小節），之後，大提琴的主題（例ii）先由小提琴和大提琴承接過來，然後又轉到木管樂器上，到達一個強有力的高潮（第62小節）。

63-73　　小提琴以上行的模進演奏出一連串抒情樂句（例vi所示為第一句），一股迫切感愈來愈強烈。

74-83　　大提琴主題即例ii於前一樂段的高潮處先在弦樂器上、然後在木管樂器上再現，並進一步增加了音樂的熱情的強度：最後的高潮是在第83小節上。

84-110　在小提琴上聽到了例ii的一些片斷，例i再現；然後有較多的圍繞著例iv的對話。在英國管和雙簧管上聽到例i之前，有對大提琴主題作了較多的回顧（第96-98小節），最後例i非常輕聲地出現在低音豎笛和豎笛上。大提琴和低音大提琴結束了這一前奏曲——並進入了歌劇。

例i

例ii

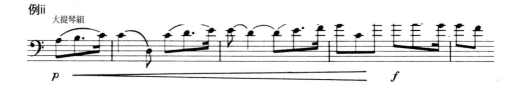

例iii

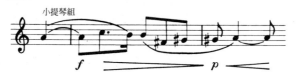

例iv

例v

例vi

　　崔斯坦、伊索德、沃坦、布倫希德、齊格菲，這些都不是我們日常所見到的人。他們也絲毫不是被拿來當成「真」的人，而是當作人類本質的理想化身。不過，華格納也確實寫過一部關於真人或更接近真人的歌劇：《紐倫堡名歌手》。在這部歌劇中，他放棄了神話而採用了歷史故事——當然是日耳曼的歷史，背景是十六世紀日耳曼藝術的著名中心，也就是文藝復興時期名歌手（Meistersinger）傳統的起源地之一。這部歌劇作品雖然是喜歌劇，但在思想深處是嚴肅的，其中的人物是紐倫堡的傑出市民，包括一位歷史人物鞋匠—音樂家漢斯·薩克斯（Hans Sachs），另一位實際上是華格納本人。劇中的男主角華爾特·施托沁是一位出身高貴的詩人兼音樂家，他愛上了富有的名歌手的女兒，希望透過在歌唱大賽中獲勝而使她同意做他的妻子。最初，因為他的歌曲新奇而且打破了所有的常規而被人們嘲笑，不過，借助薩克斯的解釋——藝術不能囿於陳規老套，真正的天才創造新的規則——最後取得勝利。這與華格納把透過自己的天才來擴展音樂的法則看作他的責任相類似，在此不需明言強調。

　　《紐倫堡名歌手》事實上並沒有跟隨《崔斯坦與伊索德》進入和聲複雜化的世界，也沒有跟隨《指環》進入匠心獨運的主導動機世界。這部作品的特徵是它音樂的溫暖與情緒的愉快，它各個主題的表現力，尤其是由它們的交織而形成的濃密厚重，或許在某種程度上是受到歌劇的背景，即十六世紀偉大複音時代的啟發而這樣寫的。《紐倫堡名歌手》中有一些十九世紀最流暢和最華麗的複音寫法，而且華格納在劇中創造了一些令人難忘的角色，如善良慷慨的鞋匠薩克斯、傻氣又迂腐的市政府書記官（華格納把他看作是批評自己的人）和華爾特與伊娃這對戀人。這部歌劇也許不是華格納最偉大或最重要的作品，但它表現了他的幽默和人道精神，這是他的其他作品所沒有的；沒有它，世界會是個不毛之地。

華格納之後　　華格納對音樂所產生的影響，達到了如此的程度，以致於沒有任何人能夠忽視他。保守的人士站在一旁，認為他的音樂喧鬧、矯飾、不協和，情欲表現得令人不安——用華格納自己的話、部分帶著諷刺的說法，是「未來的音樂」。在作曲家之中，華格納有許多直接的追隨者，他們不加批判地嘗試應用他的方法，例如童話歌劇《韓

113.華格納歌劇《崔斯坦與
伊索德》一八六五年在慕尼
黑首演中。卡洛斯菲爾德與
他的妻子瑪芬娜分別飾演崔
斯坦與伊索德。照片。

113.華格納歌劇《崔斯坦與伊索德》一八六五年在慕尼黑首演中。卡洛斯菲爾德與他的妻子瑪芬娜分別飾演崔斯坦與伊索德。照片。

賽爾與葛蕾特》（*Hansel and Gretel*, 1893；即童話故事《糖果屋》）的作曲家胡伯定克（Engelbert Humperdinck, 1854-1921）。其他人則與理查·史特勞斯一樣，都透過吸收華格納手法的元素，只保留其中他們所需要的，而找到他們自己的音樂語言與戲劇性的方法。甚至在德語國家之外，他也是有影響的：威爾第後期的歌劇受到華格納的影響，雖然法國大部分作曲家都感到「華格納主義」有悖於他們的思想，但馬斯奈和德布西的歌劇不可否認地顯示出華格納的影響。在德國和奧地利，他最突出的兩位追隨者，一位是歌曲領域中的沃爾夫，一位是交響曲方面的布魯克納。這兩人的作品連同後華格納時代其他作曲家的作品將在下一章加以討論。這裡還要討論的是一位比華格納小二十歲（且比布魯克納小十一歲）的作曲家布拉姆斯，他被普遍地認為——雖然在某種意義上讓人誤解——是華格納的競爭者或反對者，而且也可以被看作是巴哈、貝多芬、舒伯特和舒曼傳統的真正繼承者。

布拉姆斯

布拉姆斯（Johannes Brahms）在一八三三年生於漢堡，是一位低音大提琴演奏者的兒子。他母親比他父親大十七歲。他童年時的學習是在父親的指導下，但七歲時開始隨另一位教師學習鋼琴，他進步很快，在十來歲時又被送到漢堡的一位第一流鋼琴家兼作曲家馬克森（Eduard Marxsen）門下學習。為了補貼起碼的家計收入，他不久便在漢堡碼頭周圍的酒館內演奏，並為他父親所在的團體改編一些樂曲。十五歲時，他舉行了他的首次個人獨奏會。一八五〇年他與匈牙利小提琴家雷梅尼（Eduard Reményi）結識。三年後他隨雷梅尼巡迴演出，在這段期間他認識了著名的小提琴家

姚阿幸（Joseph Joachim, 1831-1907），並在威瑪遇見了李斯特——然而他覺得他與李斯特互不投合。他還在杜塞多夫結識了舒曼和克拉拉，舒曼在一篇熱情洋溢的文章中介紹過他。回到漢堡之後不久，布拉姆斯聽說舒曼病倒，便去杜塞多夫然後又到波昂接近他與克拉拉，他對克拉拉逐漸產生了一股羅曼蒂克的熱情，終其一生，這份情愫一直保持在較為冷靜的狀態。布拉姆斯終身未婚。他曾有幾段羅曼蒂克的情感經歷，但似乎當情感開始變得有過分親密的可能時便改變方向。他對長他十四歲的克拉拉的友情有著音樂上的堅固基礎，他常常徵求她對他新作品的意見。

　　在這幾年裡，布拉姆斯的主要作品主要是寫給他自己演奏的樂器即鋼琴。它們之中包括三首很有價值的奏鳴曲，其中第三號 f 小調在激情與沉思的融合上、在飽滿且音調常顯深沉的寫法上，顯示出他的天才的走向。在這段時期，他還寫了一些歌曲。一八五○年代後期他每年都在代特蒙德的小宮廷裡度過幾個月的時間，他在那裡可以與一支樂團合作。他為這支樂團創作了他稱之為小夜曲的兩首輕型管弦樂作品。他感到還沒有準備好寫任何像交響曲那樣豪邁的音樂。他曾嘗試著手寫一部交響曲，但接著又決定把它的音樂用在一首雙鋼琴奏鳴曲，最後又決定把它寫成一首鋼琴協奏曲——這就成為《d小調鋼琴協奏曲》，是一部格外熱情的、具有原創性的作品，正如它開頭的樂句（例VIII.21）所示：音樂在某種意義上顯得龐大，然而從那樣的龐大中衍生

布拉姆斯	生平
1833	五月七日生於漢堡。
1848	舉行第一次鋼琴獨奏會，在酒館等場所以演奏鋼琴謀生。
1850	隨同小提琴家雷梅尼巡迴演出，其間與小提琴家姚阿幸結識，並成為密友，並與李斯特結識。
1853	結識舒曼，舒曼在一則期刊的文章上讚揚他的天才。
1854	去波昂見到克拉拉，開始深情地傾心於她；完成第一批鋼琴作品。
1857	在漢堡；擔任鋼琴教師與多特蒙德的宮廷樂團指揮。
1859	在漢堡成立並指揮女聲合唱團。
1860	簽署反對李斯特的「新音樂」的宣言。
1863	任維也納歌唱學會指揮。
1864-/1	在維也納任自由的鋼琴教師；完成一些鋼琴作品和室內樂，完成《德意志安魂曲》。
1872-5	任維也納愛樂樂團的音樂會指揮；完成《聖安東尼變奏曲》。
1876	完成一八五五年開始創作的《第一號交響曲》。
1877-9	完成《第二號交響曲》、《小提琴協奏曲》。
1879	被授予許多榮譽頭銜；完成《大學慶典序曲》。
1881	與姚阿幸失和；提供邁寧根宮廷樂團試奏他的作品。
1883	完成《第三號交響曲》。
1885	完成《第四號交響曲》。
1891	結識豎笛演奏家繆菲爾德，並在其鼓舞下創作了四部作品。
1897	四月三日逝世於維也納。

布拉姆斯	作品

◆管弦樂：交響曲——第一號 c 小調（1876）， 第二號 D 大調（1877），第三號 F 大調（1883），第四號 e 小調（1885）；鋼琴協奏曲——第一號 d 小調（1858），第二號降 B 大調（1881）；《小提琴協奏曲》（1878）；小提琴與大提琴協奏曲（1887）；《大學慶典序曲》（1880）；《悲劇序曲》（1881）；《聖安東尼變奏曲》（1873）；小夜曲。

◆室內樂：兩首弦樂六重奏（1860, 1865）；兩首弦樂五重奏（1882，1890）；三首弦樂四重奏——c 小調、a 小調（1873），降 B 大調（1876）；f 小調《鋼琴五重奏》（1864）；三首鋼琴四重奏（1861, 1862, 1875）；三首鋼琴三重奏（1854, 1882, 1886）；《豎笛五重奏》（1891）；小提琴奏鳴曲。

◆鋼琴音樂：奏鳴曲——第一號 C 大調（1853），第二號升 f 小調（1852），第三號 f 小調（1853）；狂想曲，間奏曲，敘事曲，隨想曲，變奏曲；鋼琴四手聯彈——《愛之歌圓舞曲》（1874, 1877）；《匈牙利舞曲》（1852-1869）。

◆合唱音樂：《德意志安魂曲》（1868）；《女低音狂想曲》（1869）。

◆歌曲：《四首嚴肅歌曲》（1869）；一百八十餘首其他歌曲。

◆分部合唱曲

◆管風琴音樂

例VIII. 21

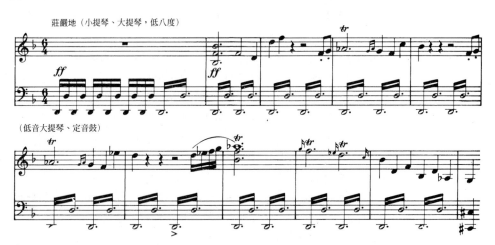

出一股幾乎是憤怒感的力量，這對音樂來說是新的東西。

　　它也許是新的，但仍然實實在在地屬於純粹音樂上的表達傳統：布拉姆斯對於改變音樂裡的表達本質毫無興趣，或者說，他對於像李斯特、白遼士、華格納所做的那樣使音樂表達具有音樂以外的隱喻毫無興趣。在一八六〇年他與另外三人發表的著名宣言中，他的確這樣說過。這一宣言明確地把他置於音樂上保守者的陣營之中。他此時居住在漢堡，並擔任女聲合唱團的指揮，但他還以鋼琴家兼作曲家活躍於樂壇，並頻繁地在外地巡迴演奏。一些重要的鋼琴作品都是在這段時期創作的，他的《韓德爾

主題變奏曲》（*Variations on a Theme by Handel*）即在其中。這首變奏曲接續了貝多芬的變奏曲傳統，以其一系列各自性格化的變奏，藉助一個構成了複雜且需要精湛技巧之高潮的強有力賦格，將有力而寬廣的輪廓加諸於作品之上，並以此順序串連起來。每一變奏都遵循著韓德爾主題的旋律或和聲的輪廓線，但是每一變奏都有其自己的織度和節奏，而且其中幾個變奏從主題中發展出一些特殊的樂句，因而賦予音樂具有一種交響性質和凝聚性。

　　布拉姆斯迄今已經出版了大量的樂曲，但快到三十歲的他仍在尋求更廣泛的賞識。當他看到漢堡愛樂管弦樂團音樂會的指揮即將出缺時，希望接替這個職位。但他被忽略而與之擦身而過。事實上，他在這之前不久曾短暫離開漢堡到維也納去闖天下。如今他決定留在這個奧地利的首都，並於一八六三年接受了歌唱學會的指揮一職。這是一個常常不用伴奏的合唱團體，而布拉姆斯也因此被吸引去研究較早期的音樂曲目。然而他只在那裡工作了一季。他可以藉助演奏謀生，也從事一些教學工作。

　　他後來曾考慮過擔任一項正式職務的可能性，但除了在一八七二至一八七五年期間指揮過維也納愛樂學會（Vienna Philharmonic Society）的系列音樂會之外，他寧願保持自由之身。因為所有他真正想做的事就是作曲。布拉姆斯是一位不輕易創作、自我要求非常嚴格的作曲家，他徵詢他的朋友們，尤其是姚阿幸與克拉拉他們對於他的新作品的意見，總是願意修改它們——他毀棄了很多他寫過的音樂，留下一些樂曲不予出版，而且往往對一部作品應採取何種形式拿不定主意，像對《d小調鋼琴協奏曲》那樣。例如，他在一八六四年完成了一首鋼琴五重奏，一開始他是當作弦樂五重奏寫的，在決定它的最後形式之前，他還曾經把它轉成雙鋼琴奏鳴曲。

　　在一八六〇年代後期和一八七〇年代期間，布拉姆斯以維也納為基地，偶爾到一些湖畔渡假勝地（主要是在瑞士境內）旅行，或去一些可以安靜、舒適地工作的spa。他舉行過幾次只演奏自己作品的巡迴音樂會。這段時期他的作品有鋼琴曲、室內樂和歌曲，但在一八六〇年和一八七四年之間沒有任何管弦樂作品問世，不過他寫了那首流行的、引人入勝的《聖安東尼變奏曲》（*St Antony Variations*）。他仍然覺得尚未準備好著手寫交響曲。

　　在一八六〇年代後期，他確實創作了一部較大型的合唱作品《德意志安魂曲》。他在好幾年前就開始著手寫這部作品（也是對於採用何種形式拿不定主意），在一八六五年他母親去世後不久又將它拾起。這部作品分幾次與大眾見面——一八六七年上演了三個樂章，第二年上演了六個樂章，一八六九年上演了全部的七個樂章。這不是一部傳統的羅馬天主教悼念亡者的安魂曲，而是一組為德文聖經中述說死亡、哀悼與慰藉的內容所譜的曲。它的主要特點是速度緩慢、色彩朦朧。第一樂章的配器實際上沒有小提琴，為「哀悼的人是有福的」一句譜寫的音樂抑制而溫和。第二樂章雖然是三拍子，但有送葬進行曲的陰鬱步伐，其主要主題來自布拉姆斯在舒曼逝世時為一部管弦樂作品所記下的草稿，它的結束段賦格反映了布拉姆斯對巴哈和韓德爾合唱音樂的興趣，他非常讚賞這些合唱作品並幫助它們再上演。在這部作品的後面還有兩個賦格樂章，其中一個也加入了象徵最後審判的小號聲——不是藉由音樂上的模仿，主要是依靠以喚起恐怖的情緒——的樂段。但是自始至終隱含著安慰的訊息。值得注意的是，三個以小調開始的樂章都以大調在光明和確信，而不是在黑暗和惡兆中結束。安慰的訊息在第四和第五樂章中最是彰顯。第五樂章是布拉姆斯在第一次全本演出後加

進來的——是唯一有女高音獨唱的樂章，歌詞意味深長地包含了「我將如同你的母親一樣安慰你」這段話。而在第四樂章中為「你們的住處多麼怡人」譜寫的合唱絲毫不減詩意，配上典型寬廣的布拉姆斯風格的主題（例VIII.22）。值得注意的是，長笛上四小節的導奏與之後女高音演唱的音樂相同，儘管是以倒影的方式。這是布拉姆斯經常使用的一種設計，即透過樂思的相互聯繫來加強他音樂的統一性。

例VIII.22

第一號交響曲

到了一八七六年，布拉姆斯終於感到可以讓他的第一首交響曲問世，而世人也一直急切地等待著它。他早在一八五五年就開始著手這首交響曲的創作，可是進行得比平時更慢，因為他意識到在人們心目中，他已成為貝多芬交響曲傳統的繼承者。他必須有把握做到與如此的重任相稱。他用傳統上表現憂鬱的g小調來寫這部作品，並以一個緩慢的導奏開始，其中預示了第一樂章的所有主要樂思。這一宏偉、莊嚴、堅定不移的樂曲含有一些音型，當它們後來在較快的速度上、在不同的結合與關係中出現時，獲得了更鮮明的特點。布拉姆斯在探索甚至是一些非常簡單的樂思的各種可能性方面擁有無窮的創意，而且常常在這些樂思上建立起整個樂章。例如，它們可以做倒影、可以交織或速度改變。在這一樂章中，他龐大的結構設計與貝多芬的非常相似，而且如同很多貝多芬的成熟作品那樣，在尾聲中對樂思作了進一步的發展。然而布拉姆斯是以沉思的，而不是貝多芬式英雄凱旋的音調結束這一樂章（見「聆賞要點」VIII.F）。

聆賞要點VIII.F

布拉姆斯：《c小調第一號交響曲》，作品六十八（1876），第一樂章

兩支長笛、兩支雙簧管、兩支豎笛、兩支低音管、倍低音管
兩支法國號、兩支小號；定音鼓

第一與第二小提琴、中提琴、大提琴、低音大提琴
第一樂章（稍持續的—快板）

　　導奏（第1-37小節）　音樂從小提琴和大提琴以半音音階努力向上攀登（例i）作為開始，同時木管群、中提琴、法國號陳述一個下行的主題（例i：注意音型x，1與2兩處）、y和z。（這些音型典型地代表了布拉姆斯，任何一個都可能使用它的上行形式：比較例i與例ii）。在木管群和弦樂撥奏上聽到另一主題（例iii）；在例i返回（在g小調上）之前，弦樂上有繼之而來的、以例i的y為基礎的第三個主題。一段雙簧管獨奏出現，這一樂章的主體部分隨即開始。

　　呈示部（第38-190小節）　第一主題的主要旋律由已經聽到的音型x和y（如例ii所示）組成。其延續部分是例iv，為例iii的較快的形式。在樂團全體奏的末尾，過渡段落——從第一主題的材料引向第二主題——開始。低音弦樂奏出x¹，木管群奏出 y（例v），但不久兩者交換（弦樂奏y，木管奏x）。所有材料都在之後的音樂、特別是在第二主題的材料中繼續聽到，這時第二主題的材料是在關係大調降E大調（見例vi），此處突顯了雙簧管和大提琴；不過雙簧管繼續朝一個新的主題前進，然後與豎笛形成一段問答——而且它的一個變體交替地用豎笛和法國號輪流演奏。這裡有建立在z（也有y）上的一次大的漸強。這一樂團全體奏結束了呈示部，布拉姆斯在總譜上指示這個部分要反覆一次（實際演出時並非總是遵守這指示）。

　　發展部（第189-339小節）　根據y的一段短小但狂暴的樂團全體奏，然後是較為安靜的帶有獨奏長笛和獨奏雙簧管的持續經過句。音樂這時已經經歷了幾次轉調，並在轉入f小調以便對z這個由三個音符組成的音型進行發展之前，在主調c小調上短暫地停頓了一下子。這又一次引入了若干遠系調，並在弦樂與管樂有力的對話中達到了最高潮，弦樂與管樂彷彿在試圖爭奪主導權。但是接著音樂回到了c小調並平靜下來，出現一個建立在x 1上的持續經過句，首先主要在小提琴上聽到（木管樂器像剛開頭那樣，時而有一些下行的三度音對它加以襯托——見例i）；然後低音樂器承接過來，z又回來並連同x²把音樂帶到一次有力的高潮。然後有片刻的劇烈轉調（x¹在管弦樂團的上方聲部、x²在下方聲部），於是我們回到了……

　　再現部（第339-458小節）　與呈示部頗為相似，但這時的配器豐富了，而且過渡段落縮短了，同時第二主題的材料在C大調出現並且帶有一些對c小調的暗示。

　　尾聲（第458-511小節）　再現部結束時，音樂在弦樂與管樂之間又爆發出一次更為激烈的對話；對話在猛烈的音響中戛然而止，隨之而來的是一個建立在x¹上、由小提琴所奏出的較為抒情的樂段。這時，音樂緩慢下來（標有「較慢的快板」，Meno Allegro），並且回顧了開頭幾小節，這次充滿了沉思甚至有種厭倦感，接著這個樂章結束在一個C大調的輕聲和弦上。

第二樂章（綿延的行板），E大調：三段體。

第三樂章（稍快的小快板），降A大調：三段體。

第四樂章（慢板—不過分的快板），c小調—C大調：奏鳴曲式，帶有慢板導奏。

例i

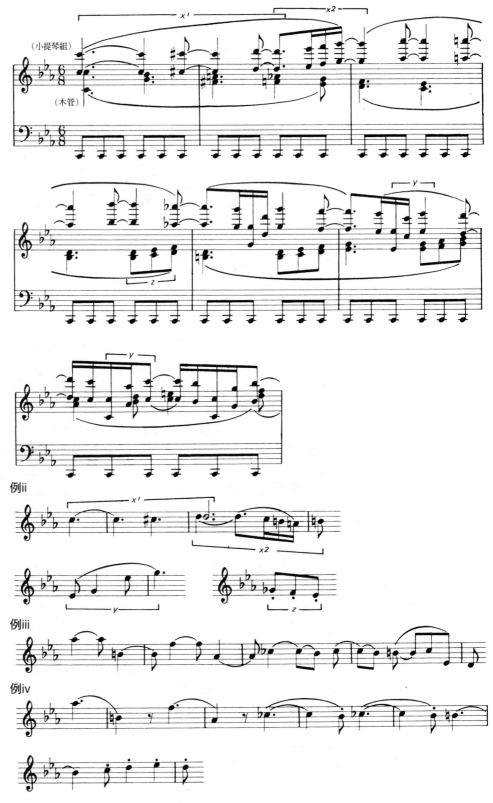

（小提琴組）

（木管）

例ii

例iii

例iv

例v

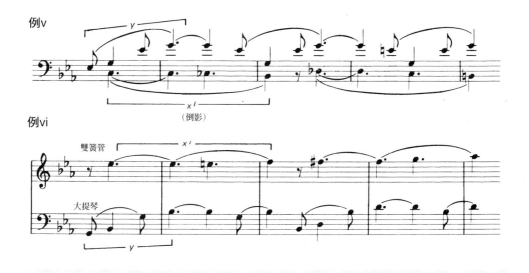

例vi

但是那種英雄般的凱旋就存在其中，即使度過悲劇與風暴的時間要比貝多芬的長一些，而且顯然比較陰鬱一些。布拉姆斯的慢樂章是一首沉思的、抒情的間奏曲，以一段特別娓娓動聽的小提琴獨奏結束——這違背了交響曲的要求，在交響曲中如此表現個人的音調是罕見的，而且在某種意義上，是與整體上占主導地位的集體情緒的基調並不一致。布拉姆斯用一首音調溫和、情緒輕鬆的樂曲代替詼諧曲樂章。他偏好這種樂章（往往被稱作「間奏曲」類型）而非正規的詼諧曲，主要因為他的外樂章篇幅長大、有時非常激烈的音樂需要加以抵銷，而貝多芬風格的詼諧曲是無法滿足這樣的需求。

布拉姆斯以與第一樂章同樣嚴肅、深沉的音樂開啟他的終樂章，儘管這時有一些令人興奮的弦樂器撥奏樂段戲劇化地不斷加速，為音樂提供一股激動而滿懷期盼的氣氛：突然晦暗的c小調讓位於C大調，法國號在晶瑩閃爍的弦樂與柔和的長號伴奏下，吹出一個宏偉的主題，稍後繼之而來的是長號和低音管奏出的一段聖詠似的旋律。但是，偉大的時刻、在某種意義上是整首交響曲的高潮，是在導奏接近結束時到來的，織度清晰，暗示前面音樂的主題終於出現了——輝煌地長吸一口氣的旋律，縱然陰暗但十分莊嚴（例VIII.23）。

布拉姆斯的聽眾曾期盼他寫出一首他們可以稱之為「貝多芬第十號」的交響曲，而這個期望決定了這部作品，因為其主題與貝多芬第九號交響曲的終樂章（第271頁）有著明顯的類似。不過布拉姆斯的處理手法完全不同於貝多芬。貝多芬的終樂章是一大組變奏曲，而布拉姆斯的主題，無疑地是被有意當作奏鳴曲式樂章的主要樂思。此外，這個主題的一些元素在各式各樣的意義上被加以運用，從音樂方面來說，它們的連結提供了統一的基礎。其他的主題也是按這樣的方式處理，而且布拉姆斯讓相同樂思在不同偽裝下、不同意義上出現的技巧，賦了他的音樂具有張力和指引的力量。

交響曲的完成和最初幾次演出的成功，似乎給布拉姆斯身上注入了某種東西；如今他感到隨時可以實現他作為管弦樂作曲家的天職了。他的第二號交響曲，接著在一八七七年於一處湖濱勝地完成，並於同年年底由維也納愛樂管弦樂團演出。作品雖然同樣結構有力，但整體而言比第一號交響曲和緩與輕鬆。翌年，他在同一渡假勝地為

例VIII.23

友人姚阿幸寫下一首小提琴協奏曲：另一部宏大、寬廣的作品，獨奏者負擔十分繁重（姚阿幸說這是一首「『對抗』小提琴的協奏曲」），甚至超過了貝多芬的協奏曲。在某種程度上，這首協奏曲在透過小提琴獨奏聲部與樂團的抗爭所創造出的英雄效果方面，模仿了貝多芬的作品。

　　這個時期在歐洲殘存下來的少數幾個私人組織的管弦樂團之一，是薩克塞－邁寧根公爵（Duke of Saxe-Meiningen）宮廷中一支中型的樂團（約五十位演奏者）。它的指揮是畢羅。自從他聽過布拉姆斯的第一號交響曲——並自從他因為私人理由與華格納絕裂——以來，畢羅漸漸把布拉姆斯視為自貝多芬以來的、傳統的真正監護人（畢羅十分崇拜貝多芬）。他提供給布拉姆斯使用邁寧根管弦樂團來試奏他正在進行中的作品，布拉姆斯熱情地接受了這個善意。此事發生於他完成巨大的第二號鋼琴協奏曲的一八八一年。這一部作品鼓舞他更進一步從事管弦樂的創作。一八八三年他完成了第三號交響曲，一八八五年完成了第四號交響曲，這兩部作品的創作主要都是在夏天，而且通常是在湖畔或鄉村環境中進行的。第四號交響曲將是他的最後一部交響曲，在它的終樂章中，用實例說明了布拉姆斯將一種形式原理應用於他自己的音樂中：即「帕薩卡利亞」舞曲（passacaglia），這是他先前在編輯他所景仰的老一輩作曲家的作品時曾經見到過的。此處音樂是由一個不斷重複的主題結合在一起的。布拉姆斯的這一個在開頭處即被突顯出來的主題（例VIII.24a），有時按常規用於低音聲部（例24b），有時被不顯眼地妥當安置於旋律與和聲內（如例24c）。即使主題並非始終能夠聽到，但它為樂曲的結成一體提供了一種手段，而且這個樂章中帶有即興性質的旋律性格，不斷地受到交織於音樂中的音符模式形成之和聲規範所抑制。

　　布拉姆斯的下一部也是他最後一部管弦樂作品完成於一八八七年。這是一首寫給小提琴和大提琴的雙協奏曲（double concerto）。他一直鍾愛大提琴——他早在一八五九年至一八六〇年寫成的第一首弦樂六重奏中，已經賦予它他最光輝的主題中的三個，有的崇高遠大，有的恬靜安詳，他還為這件樂器寫過兩首奏鳴曲。據說，在他聽了德佛札克的《大提琴協奏曲》之後，曾希望自己也寫出一部這樣的作品。結果他做到了，不過他是把小提琴與大提琴配合在一起。這樣做，部分原因是他想跟他的老朋友姚阿幸和解。在一次家庭爭吵中，他站在姚阿幸的妻子那一邊，此後與姚阿幸疏遠了好幾年。這首《雙協奏曲》對於彌補他們之間的裂痕有一定的作用。這首雙協奏曲的第一樂章呈現了布拉姆斯最嚴謹的風格，但是慢板的中間樂章在配器上與和聲上幾

例VIII.24

近於華麗，而終樂章又一次轉向他青年時期對吉普賽音樂的模仿。

　　與此同時，室內樂和歌曲不斷地從布拉姆斯的筆下湧現出來。他的第三號也是最後一首小提琴奏鳴曲問世於一八八八年，並於一八九〇年完成一首弦樂五重奏，布拉姆斯喜愛那種比傳統的弦樂四重奏更人的組合所能獲得的更為飽滿的織度。大約在這段時期，布拉姆斯聽了豎笛演奏家繆菲爾德（Richard Mühlfeld）在邁寧根的演奏，驅使他為後者寫下一系列包括一首《豎笛五重奏》（1891）的作品。在這首豎笛五重奏裡，布拉姆斯沉醉於豎笛與弦樂合奏柔和、豐富的多樣色彩之中。這又是一部組織得非常好的作品，其中對各個主題不斷地加以變化形態並賦予新的涵義。例如在慢樂章

裡，開頭處簡單、抒情的主題為對比段落的活潑、熱烈的華麗吹奏提供了基礎——再次令人想起吉普賽的即興演奏。在間奏曲風格的第三樂章中，開頭的抒情主題為生氣蓬勃的中段提供了仿傚的輪廓。這個手法，在布拉姆斯的音樂思想中是非常重要的一部分，與用在「主題與變奏」樂章中的手法類似，這是一種布拉姆斯擅長的樣式，而且這首五重奏的終樂章為這個樣式提供了一個傑出的範例。這首五重奏以布拉姆斯的主題變形手法中一個別具巧思，且令人滿足的實例結束全曲，因為它最後的變奏是採用第一樂章的節奏，不僅如此，它的旋律線條與第一樂章也有某些共同之處：所以在結束時，當整部作品開頭的音樂再現之際，音樂自然而然地由剛剛聽到的東西產生出來，這首五重奏的統一性與整體性變得非常清晰。

在晚年的這些歲月中，布拉姆斯於相隔十餘年之後又回到鋼琴音樂。一八九二年他寫了四組鋼琴曲：一些短小、獨立、帶有如「間奏曲」或「隨想曲」之類標題的鋼琴作品，有些是熱烈而輝煌的，但大部分是沉思、微妙而富於幻想的，而且都是以一位成熟作曲家爐火純青的技巧寫就的。事實上布拉姆斯一生都在創作歌曲，一直到一八八六年；就在這最後的日子裡，他還回過頭來創作歌曲，一八九六年他寫了稱之為《四首嚴肅歌曲》（ Vier ernste Gesänge ）的一組歌曲——是為聖經經文譜寫的歌曲，與《德意志安魂曲》一樣，其內容涉及死亡與慰藉。這些歌曲是陰鬱的音樂，色調陰暗且富有力量，是在他意識到死亡已離他不遠時寫成的，他以前的歌曲較接近舒伯特和舒曼的傳統，雖然其中許多也帶有一點日耳曼民歌的跡象。

《四首嚴肅歌曲》是布拉姆斯最後的作品。他這時年僅六十出頭。儘管他晚年獲得了普遍賞識——例如獲頒各種勳章，得到他出生地漢堡市的特權——但他遭受了很多友人故去的痛苦。一八九六年他罹患肝癌，曾在一處溫泉勝地的療養對他無濟於事。第二年春天，他與世長辭。布拉姆斯不是一位革命者，他只是一位採取謙遜方式的革新者（然而是一種結果對於後來的作曲家，如荀白克產生深刻影響的方式）。他的作曲原理是古典的，但在他的音樂裡往往粗獷和樸實無華的表面下，明顯地存在著一個溫暖的且真正浪漫主義的精神。

第九章　十九世紀與二十世紀之交

　　浪漫時期，一般認為延續到一九一〇年至一九一三年左右關鍵性的這幾年，就在第一次世界大戰爆發前夕。不過，我們最好還是區分一下它的起點：在蕭邦、舒曼和白遼士這些人之手，以及後華格納時期這兩段。當然它的斷代並不明確清晰；歷史通常不會方便地落入一些想要劃出界線的歷史學家們的設定中。無論如何，我們在上一章主要討論了華格納以前的或與華格納立場不一的作曲家（如威爾第和布拉姆斯），因為在他們感受到華格納的影響力之前已經找到了自己的音樂語言。在本章中，要討論的作曲家實際上都受過華格納的影響，甚至包括那些有意識地反對華格納的人。這些人大半活躍在一八七〇年代和第一次世界大戰之間，不過有些人更長壽（理查·史特勞斯甚至活到第二次世界大戰結束）。

　　本質上，這是作曲家們面對著傳統調性系統，在華格納的變化音理論（chromaticism）力量下崩潰，尋求發展音樂語言新方式的時期。然而，俄國和東歐的作曲家並非主要因為華格納，才選擇了自己的道路。十九世紀中葉是很多歐洲國家人民的民族認同開始逐漸覺醒的時期，這部分是因為對過去和對民族傳統的意義日益增長的興

民族主義

趣。但這種民族意識還與當時政治的發展存在著密切的關係，因為傳統的統治者，君侯和主教被迫讓位於形式較為民主的政府，還因為由語言和傳統結合在一起的群體推翻了外國的統治。比利時和尼德蘭（即荷蘭）在一八三〇年成為王國，義大利在一八六一年成為王國，德意志在一八七一年成為帝國。其他仍在外邦統治下的民族，也對自己的傳統有了新的意識：例如捷克人和匈牙利人開始珍視他們的民歌和文學，儘管一般而言德語仍是統治階級所用的語言。在這些國家以及波蘭和俄羅斯，優雅的音樂傳統大多是義大利和德國的產物，但這時作曲家們開始為大多數民眾所使用之口語的文字譜曲。如此一來，他們自然而然得要努力融入他們民族的民歌傳統特點——不僅要使旋律符合歌詞的節奏和起伏，而且一定要有動人的親切感。經濟因素也扮演重要角色：隨著工業化的發展，更多的人口聚集中心開始出現，而且從過去曾是農民階層的人口當中，形成了願意去音樂會和歌劇院的中產階級。

　　俄國的作曲家們——不是所有人，就最偉大的一位柴科夫斯基來說，他多少有點遠離這個發展——形成了最突出的、最刻意的國民樂派陣容，自由不拘地在他們的音樂裡使用民歌。在俄國，這也是其他藝術興盛的時期，這個世紀初有詩人普希金（Pushkin），後有托爾斯泰（Tolstoy）、契訶夫（Chekhov）和杜斯妥也夫斯基（Dostoyevsky）。捷克人更注重吸取民族語言的節奏而不是民間曲調；他們作為奧匈帝國的一部分，具有根深柢固的德國式（及義大利式）的中歐傳統。北歐也與德國存在著悠久的聯繫，但是葛利格（Grieg）並非唯一一位吸收地方民間音樂的作曲家。在十九世紀末，西班牙的作曲家們，如阿爾班尼士（Albéniz）、葛拉納多斯（Granados）和圖林納（Turina）也都強有力地吸收他們本土的傳統。

　　　　民族意識的高漲不僅限於歐洲的邊陲。如我們所看到的，布拉姆斯使用了德國民歌，華格納深深地意識到他身為德國人的特質；威爾第也同樣察覺到他作為義大利人的特性。在這些國家以及法國，藝術音樂的傳統是如此強大且如此獨特，以致於民歌的使用既不必要也不容易處理：作曲家的語言已經具有顯著的民族品味和民族風格，而民歌也不容易適應這些國家的作曲家們所使用合乎規範的風格。在英國，居主流的品味是日耳曼式的，雖然後來終於出現一次強有力的民歌運動伸張它自己的地位。在美國，藝術音樂的傳統，本質上是歐洲的舶來品，雖然它主要也是源自德國，但非常豐富多樣。郭察克（Louis Moreau Gottschalk, 1829-1869）吸收了美國黑人和西班牙的音樂要素，但這一世紀最著名的美國作曲家麥克杜威（Edward MacDowell, 1860-1908）的音樂語言則完全是世界主義的。

異國風　　　　民族特點的使用可能不僅是民族的自我主張。俄國作曲家林姆斯基—高沙可夫（Rimsky-Korsakov）以西班牙的色彩和節奏寫了一首《西班牙隨想曲》（*Spanish Caprice*）與一部暗示中東音樂的作品稱為《天方夜譚》（*Sheherazade*，又稱《一千零一夜》）。這是頗為廣泛的一場投向神祕與異國風的運動當中的一部分。其他作曲家往歐洲以外更遠處眺望：例如德布西就他在一八八九年巴黎萬國博覽會聽到的印尼的甘美朗音樂和編鑼中尋求靈感，也寫過一部埃及風的芭蕾舞劇（像許多法國人包括在他之前的比才和之後的拉威爾一樣，他也寫過西班牙色彩的音樂），而普契尼則把目光投向更遠的地方——日本、中國和美國拓荒時期的西部——尋求新的色彩和樂思。在視覺藝術中也有類似的情況，譬如高更（Paul Gauguin, 1848-1903）在南太平洋找到了靈感。這裡還有一個為逃避西方社會的世故與人為造作而贊同「回歸自然」的明確要素，雖然在音樂方面不可能有絲毫不差的類似表現，但採用民歌的作曲家們肯定會**印象主義、象徵**有同樣的感覺。無論如何，這一時期在音樂與繪畫之間，有一種近似之處出現在德布**主義**西和法國印象派作品中，如莫內（Claude Monet, 1840-1926）和畢沙羅（Camille Pissarro, 1830-1903）之間，德布西依靠夢幻朦朧和感覺上的印象，使用了淡彩和模糊的、暗示性的和聲來取代輪廓鮮明的主題。可以說，德布西更接近於包括摩洛（Gustave Moreau, 1826-1898）等畫家和詩人馬拉梅（Stéphane Mallarmé, 1842-1898）的象徵派，正是馬拉梅的詩引發德布西寫下他著名的作品《牧神的午後》（*L'après-midi d'un faune*），不過，很難看出兩者之間確切的相似之處。

　　　　在此，無論如何我們需要提到另外兩位法國作家——巴爾扎克（1799-1850）和左拉（Emile Zola, 1840-1902）。巴爾扎克是從浪漫主義中產生的新寫實主義的創始人，而左拉可能是新寫實主義最有力的代言人。巴爾扎克在反對浪漫主義的理想化、沉溺於幻想和怪誕方面，比其他人更具有代表性。在視覺藝術上最能與他相提並論的**寫實主義**是庫爾貝（Gustave Courbet, 1819-1877）。在上一章討論過的比才的《卡門》（見第329頁）所表現的寫實主義，提供了一個音樂上十分相似的例子，比馬斯奈的歌劇例子更為相似，不過馬斯奈是一位寫實主義派，外加了浪漫主義裝飾的如同鑲上金箔般的層次。寫實主義（義大利語為verismo），由於它傾向於正視心理現實及面對社會弊端（盛行於工業化鼎盛期的年代），因而具有強烈的政治寓意，所以，整體而言，也可以把它看作是與威爾第的歌劇和大歌劇中崇高情感（即使是象徵性的）和華格納的世界裡非現實及誇大傲慢互相對立的一部分。寫實主義對歌劇作曲家有強烈的影響，特別是那些在小說家維爾加（Giovanni Verga, 1840-1922）著作中，曾與它相遇的義大利歌

劇作曲家。

　　第一位重要的寫實主義作曲家是馬斯康尼（Pietro Mascagni, 1863-1945），他的《鄉間騎士》（Cavalleria rusticana, 1889）敘說了一個西西里島鄉村發生的不忠與復仇的真實故事。這是一部獨幕劇作，通常與雷翁卡發洛（Ruggero Leoncavallo, 1858-1919）以走江湖劇團為背景類似故事的歌劇《丑角》（Pagliacci, 1891）聯演。普契尼，一般不被認為是一位寫實主義作曲家，而且他肯定是遠遠超出寫實主義的；不過，在歌劇《波希米亞人》（La bohème，又稱《藝術家的生涯》）中，他對巴黎貧困藝術家的生活和在《托斯卡》（Tosca）中，對肆無忌憚殘酷行為的描述，都存在著寫實主義的要素。其他幾位義大利作曲家採取了類似的道路，德國和法國的一些作曲家也是如此，但是他們的歌劇至今仍然上演者較少（一個例外是G. 夏邦提耶〔Gustav Charpentier, 1860-1956〕的《露依思》〔Louise, 1900〕）。揚納傑克的某些歌劇，也有強烈的寫實主義要素。

　　然而，理查‧史特勞斯這位二十世紀初的數十年裡，中歐最重要的歌劇作曲家，卻與寫實主義沒什麼關係，不過他最早的兩部列入保留劇目當中的歌劇（《莎樂美》〔Salome, 1905〕、《艾雷克特拉》〔Elektra, 1909〕），體現了寫實主義作曲家所喜愛的那種殘酷與情欲。或許不妨稱這兩部歌劇為心理寫實主義歌劇，因為它們以一種嘗試性的寫實主義，探索人類心靈的某些基本層面，為此目的而採用了一個聖經故事（如王爾德〔Oscar Wilde〕詮釋的那樣）和一個古希臘羅馬的故事。這種對於強調人類動機的興趣，可以看作是與佛洛伊德（Sigmund Freud, 1856-1939）同時期的著作有著某些共同點——佛洛伊德曾為馬勒做過短期的心理治療，可能與馬勒的關係更為密切。理查‧史特勞斯放棄了這兩部早期歌劇的暴力內容，並離開他早期交響詩那種把李斯特類似作品的敘事層面進一步擴大發展的誇張風格，採用了華格納之後的主題變形手法和龐大的管弦樂團。《艾雷克特拉》之後，他寫了《玫瑰騎士》（Der Rosenkavalier），一部關於十八世紀維也納風流韻事的大型作品，處理得機智風趣而且非常精緻。其中存在著與「新藝術」（art nouveau）運動的「世紀末」（fin de siècle）頹廢以及比亞茲萊（Aubrey Beardsley, 1872-1898）大膽的、性暗示畫作相同的東西——一種玩弄藝術的藝術。

　　儘管如此，理查‧史特勞斯仍堅定地屹立於中歐的傳統，他是一個古靈精怪的人，而不是一個革命者（像他長久以來被認為的那樣）。馬勒也是如此，雖然他對下一代產生影響，擴展了浪漫派交響曲的框架，就像布魯克納在前一世代所做的那樣，而馬勒不僅和布魯克納一樣讓交響曲的發展適應華格納式的規模，而且表現了廣泛的音樂以外的理念——達到極點的是在巨大的《第八號交響曲》裡，從歌德的《浮士德》第二部中吸取而來的哲學觀念。我們從布魯克納、理查‧史特勞斯和馬勒身上看到的這種對手段的擴大，是一個時代行將結束的特點。把這類作品看作是對浪漫派主要傳統的最後絕望，和暴躁不安的垂死呼號，這種看法頗耐人尋味，並不完全是過分簡單化。

俄國的民族主義

　　除了那位性情古怪的天才葛令卡（Mikhail Glinka, 1804-1857）的作品以外，十九世紀中葉以前的俄羅斯音樂是一方的產物，接著，種種因素的結合使狀況發生了變化。隨著一八五九年俄羅斯帝國音樂學會（Imperial Russian Music Society）的創立、一八六〇年聖彼得堡音樂院（St Petersburg Conservatory）和一八六五年莫斯科音樂院（Moscow Conservatory）的成立，讓音樂在俄羅斯的處境幡然改觀。一八六七年白遼士的造訪帶來了刺激。還有，自然音階和聲恰好在它能夠與俄羅斯民間音樂，和宗教儀式聖歌調式相結合的時刻來到了。另外，還有才氣煥發的一個世代嶄露頭角，是一批由穆索斯基（1839-1881）、巴拉基列夫（Mily Balakirev, 1837-1910）、林姆斯基—高沙可夫（1844-1908）、鮑羅定（Alexander Borodin, 1833-1887）和柴科夫斯基（1840-1893）帶領之下富有創造力的人物。

柴科夫斯基

　　柴科夫斯基（Pyotr Ilyich Tchaikovsky）一八四〇年出生於維亞特卡省，他的父親是那裡的一個礦業工程師兼工廠經理。他的外祖父是法國人，但他對法國事物的愛好更多地是來源於一八四四年至一八四八年間他家裡為他聘請的一位法籍女家庭教師杜爾芭荷（Fanny Dürbach），而不是理所當然的血緣關係。一八四八年柴科夫斯基一家遷居聖彼得堡，這位未來的作曲家在當地進入「法學學校」學習（1850-1859）。在這段時期，特別是在一八五四年他母親去世期間，他開始認真地作曲，但是從法律學校畢業後，他不得不去司法部任職，直到一八六三年成為聖彼得堡音樂院的全職學生，他在音樂院的作曲老師是一位年輕且充滿活力的院長安東‧魯賓斯坦（Anton Rubinstein, 1829-1894）。

　　魯賓斯坦不久成為公認的巴拉基列夫的反對者：一位是世界主義者，另一位則是堅決的俄羅斯民族主義者。魯賓斯坦更關切的是標準的體裁，而不是音樂品味保守的巴拉基列夫所喜愛的那種如畫般的交響詩（他們兩人的對立是布拉姆斯與華格納之間對立的對照）。年輕的柴科夫斯基自然受到了魯賓斯坦觀點的影響，並以一首副標題為〈冬日的幻想〉（Winter Daydreams, 1866）的交響曲開啟了他卓然有成的作曲生涯。然而在一八六七年至一八六八年冬天，柴科夫斯基開始與巴拉基列夫有所接觸，這時巴拉基列夫已經是所謂「俄羅斯五人組」（"The Five"）的一群作曲家之首，其他人是穆索斯基、林姆斯基—高沙可夫、鮑羅定和庫宜（César Cui, 1835-1918）。由於賞識柴科夫斯基的才能，巴拉基列夫很想讓他成為該團體的第六位成員，但因兩件事未果。一來是地理上的距離：「俄羅斯五人組」以聖彼得堡為基地，而柴科夫斯基這時遠在莫斯科新成立的音樂院執教。二來是柴科夫斯基天生的孤獨性格，他似乎已經感覺到自己的同性戀傾向隔絕了他與身旁的人。

　　儘管如此，巴拉基列夫在鼓勵柴科夫斯基的民族主義傾向方面仍有相當大的影響力。這股民族主義者的氣質從他的歌劇《司令官》（The Voyevoda, 1869）開始萌芽，到後來的兩部歌劇《禁衛兵》（The Oprichnik, 1874）和《鐵匠瓦庫拉》（Vakula the Smith, 1876）已有充分的表現。《司令官》和《禁衛兵》都是壯觀的歷史劇，而《鐵匠瓦庫拉》則是虛構的幻想故事，前兩部劇幾乎是他早年音樂的改寫。這三部歌劇現

柴科夫斯基	生平
1840	五月七日出生於維亞特克省的卡姆斯科—沃欽斯克。
1850-9	聖彼得堡「法學學校」的學生。
1859-63	司法部的辦事員。
1863-5	在聖彼得堡音樂院師從安東·魯賓斯坦。
1866	任莫斯科音樂院和聲學教授;《第一號交響曲》問世。
1868	與巴拉基列夫及其民族樂派作曲家團體(俄羅斯五人組)結識,但未加入他們的圈子。
1870-4	所寫的民族樂派作品,特別是歌劇,吸引了人們的注意。
1875	完成《第一號鋼琴協奏曲》。
1876	開始與富孀梅克夫人信件往來,得到她經濟上的資助。
1877	與米柳科娃結婚,數周後分居;精神崩潰。
1878	完成《第四號交響曲》、歌劇《尤根·奧涅金》、《小提琴協奏曲》;辭去莫斯科音樂院的教職;創作貧乏期開始,但在俄羅斯的人氣日增。
1885	《「曼弗雷德」交響曲》問世。
1888-9	以指揮身分巡迴歐洲。
1890	梅克夫人不再與他通信並停止給予經濟資助;陷入深度的抑鬱。
1891	在美國。
1893	完成《第六號交響曲》(〈悲愴〉),十一月六日在聖彼得堡去世(自殺?)。

柴科夫斯基	作品

◆歌劇:《司令官》(1869),《雪娘》(1873),《禁衛兵》(1874),《鐵匠瓦庫拉》(1876),《尤根·奧涅金》(1879),《馬采巴》(1884),《黑桃皇后》(1890)。

◆芭蕾舞劇:《天鵝湖》(1877),《睡美人》(1890)、《胡桃鉗》(1892)。

◆管弦樂:交響曲——第一號 g 小調〈冬日的幻想〉(1866),第二號 c 小調〈小俄羅斯〉(1872),第三號〈波蘭〉D 大調(1875),第四號 f 小調(1878),第五號 e 小調(1888),第六號 b 小調〈悲愴〉(1893),《曼弗雷德交響曲》(1885);鋼琴協奏曲 第一號,降 b 小調(1875);《小提琴協奏曲》(1878);《黎密尼之富蘭切斯卡》(1876);《哈姆雷特》(1888);序曲——《羅密歐與朱麗葉》(1869),《一八一二序曲》(1880);《義大利隨想曲》(1880);組曲,變奏曲。

◆室內樂:弦樂六重奏《佛羅倫斯的回憶》(1890);弦樂四重奏;鋼琴三重奏。

◆合唱音樂:清唱劇,宗教儀式音樂。

◆鋼琴音樂

◆歌曲

在已很少上演:柴科夫斯基的十部歌劇中甚至只有《尤根·奧涅金》(*Eugene Onegin*, 1879)和《黑桃皇后》(*The Queen of Spades*, 1890)是經常上演的劇目。然而,在巴

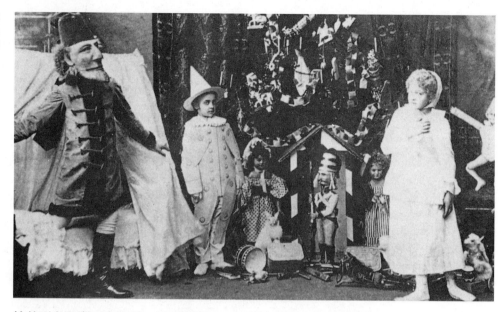

　　拉基列夫影響下寫的另一部早期作品，卻是最受歡迎的音樂會樂曲之一，也是他第一部成熟的作品，那就是《《羅密歐與茱麗葉》》「幻想序曲」（1869）。

　　其命定的愛情主題對柴科夫斯基而言具有明顯的個人意義。這是在他後來以文學作品為基礎的敘述性樂曲《黎密尼之富蘭切斯卡》（*Francesca da Rimini*，根據但丁的詩創作，1876）、《曼弗雷德》（*Manfred*，根據拜倫的詩創作，1885）和《哈姆雷特》（根據莎士比亞的戲劇創作，1888）當中再度回歸的主題。而他的《羅密歐與茱麗葉》在音樂風格上同樣具有特點：它情感直率的主題、絢麗多彩的配器以及應用奏鳴曲式以辯明並驗證在不同的調性中（在這首樂曲中是b小調和降D大調）兩種截然不同樂思的戲劇性結構。柴科夫斯基的音樂不屬於海頓—貝多芬—布拉姆斯的發展傳統，但他在不同主題之間交叉剪接的方式，強化了調性和織度上的差異，為發展部提供了新概念，就像他的「大終曲」（apothéose）很有效果的代替再現部那樣。這些都曾經是交響詩或描述性序曲的一部分，如同李斯特和白遼士所做的處理。不過，《羅密歐與茱麗葉》讓這些手法給人的印象更為強烈，而且為交響詩的技巧再度統一於四個樂章交響曲的方式做好準備，而毋需像白遼士《幻想交響曲》那樣借助標題的支持。

　　柴科夫斯基在他的《第二號交響曲》（1872）中做了首次嘗試。該曲的烏克蘭民歌使它獲得了〈小俄羅斯〉（Little Russian）的別稱，此後又在他的稱作〈波蘭〉（Polish）的《第三號交響曲》（1875）又做了嘗試。但是這兩部作品透露出他在壓抑戲劇性方面的天才（這方面的天才在別具特點的中間樂章裡表現出來），另外，這個時期他最好的管弦樂曲《第一號鋼琴協奏曲》是一部戲劇性事件成為其中心內容的作品。值得注意的是這首樂曲明顯的結構「缺陷」——沒有再現著名的開頭曲調——並不曾阻礙音樂的發展，因為開頭曲調的真正功能不是陳述一個主題，而是提出一種風格，其中鋼琴與樂團在情緒上和動力上互為競爭者，同時輪流承擔旋律迸發的責任。在這部作品之後，作曲家不久又在他的第一部芭蕾舞劇《天鵝湖》中對天鵝之間的競爭加以著墨，在這部芭蕾舞劇中他以寫出描述性極強的音樂為樂，而沒有考慮大型的音樂曲式。這是一個神話的音樂世界，在他後來的兩部全本的芭蕾舞劇《睡美人》和

《胡桃鉗》中，他又回到了這個世界。

　　同時，在真實的世界裡，柴科夫斯基的情況卻不是如此幸福。他相信婚姻能夠把他從有同性戀傾向的罪惡感中釋放出來。一八七七年春，當一個名叫安東妮娜・米柳科娃（Antonina Milyukova）的女子寫信給他表白愛意時，他準備要看看這可能導致何種結果——尤其是當他發現自己和他正著手創作的《尤根・奧涅金》中主角的同樣處境時。劇中奧涅金拒絕了他的愛慕者，但又後悔做了件蠢事。柴科夫斯基接受了安東妮娜的情意，但下場與奧涅金相同。在接到安東妮娜第一封信後不到三個月，兩人就在一八七七年七月十八日舉行了婚禮。作曲家一整個夏天的大部分時間都在躲他的新婚妻子，到了十月份，他們徹底分手了。

　　在這一段婚姻危機期間，柴科夫斯基將情感上的煩惱記錄在他寫給胞弟莫德斯特（Modest Tchaikovsky），和一位與他保持距離的贊助人梅克（Nadezhda von Meck）的書信中。這位贊助人給予他經濟上的資助和精神上的支持（透過書信），條件是兩人不見面。他的強烈感情也從他正在創作的音樂、尤其是他的f小調《第四號交響曲》中表露無遺。

　　即使這首交響曲很明顯地是自傳式的，但它不僅記錄了柴科夫斯基近乎歇斯底里的狀態，而且記錄了他藝術上的日趨成熟。特別是第一樂章，展現出柴科夫斯基擅長將音樂形式當作媒介物，來表達一些特點鮮明卻依然和平共處的主題所形成的戲劇衝突。在所有四個樂章中出現的那一格言主題（motto theme），充分表明了這首交響曲是個人的體驗，這個設計改編自白遼士的《幻想交響曲》，而且在十九世紀晚期的音樂中十分普遍。較罕見的是出自格言主題的其他主題彼此相近的起源，例如這一格言主題的第三和第四小節中，步履顛躓的音階動機成為第一主題的起點（見「聆賞要點」IX.A）。

聆賞要點IX.A

柴科夫斯基：f小調《第四號交響曲》，作品卅六（1877-1878），第一樂章

兩支長笛（後面各樂章加上短笛）、兩支雙簧管、兩支豎笛、兩支低音管
四支法國號、兩支小號、三支長號、低音號；定音鼓（在第四樂章加低音鼓、鈸、三角鐵）
第一小提琴、第二小提琴、中提琴、大提琴、低音大提琴

　　這個樂章按照標準奏鳴曲式的輪廓，但只部分地使用這一曲式的原則。

　　導奏（第1-26小節）　格言主題（例i）由法國號和低音管響亮地奏出，小號和木管群加以模仿。

　　呈示部（第27-193小節）　在中板的速度下，小提琴和大提琴以帶有圓舞曲意味的節奏陳述了第一主題（例ii）；它在低音樂器上被承接、擴大、發展並以對話方式使用，最後以強烈的管弦樂團全體奏來呈現。獨奏的豎笛和低音管隨後引入第二主題，以降A（小調而不是預期的大調）為中心，但經過了廣泛的轉調。第一主題在此是由木管樂器（豎笛然後是長笛和雙簧管，伴隨其他樂器的點綴）呈現，但是在弦樂上第一次出現與之映襯的另一個主題也很重要：例iii並列了這兩者。這時音樂轉入B大調並聽到了例iv，其中，一個來

自例iii（x）的樂思與例ii的材料互相對話。這一段，主要使用第一主題（例ii），一直到一個響亮而持續的高潮（注意在弦樂繼而在法國號上聽到的那一個新的結束句主題）。

發展部（第193-283小節）　格言主題突然在小號上響起，法國號和木管做出回響。這時例ii材料的一個擴大的發展開始，本質上是以很長的漸強形式；在它的高潮處，小號上的格言主題橫越織度，而這預示了……

再現部（第283-355小節）　這裡僅有第一主題材料的草草陳述，而且為 d 小調，並非原本的 f 小調：但是鑑於在發展部裡對第一主題作了戲劇性處理，這裡的省略就不足為奇了。於是一到第294小節，低音管連同其它木管就奏出了例iii，對題則出現在法國號上。呈示部的設計被嚴格遵守。而且隨著例ii在 d 小調（之前是降 a 小調）出現，例iii也在 F 大調（之前是 B 大調）出現，這把我們帶回到原調。

尾聲（第355-422小節）　和前面一樣，格言主題突然插進來；也和前面一樣，出現了一段以第一主題為基礎的延續。此刻（第381小節）速度加快，第一主題和格言主題兩者被處理得越來越有戲劇性。隨著對第一主題的一次高聲、響亮而熾烈的陳述，這一樂章匆忙地結束。

第二樂章（小行板）：三段體，降 b 小調。

第三樂章（詼諧曲：快板）：三段體（弦樂始終採撥奏；中段給木管和銅管群演奏），F 大調。

第四樂章（快板）：迴旋曲式，F 大調。

例i

例ii

例iii

例iv

柴科夫斯基從它們的表情特性來考慮他的各個主題，這一點是毋庸置疑的。根據他為梅克夫人簡略描述這首交響曲的一份節目單，其格言主題是命運的聲音，「它讓對幸福的本能渴望達不到目的」。第一主題代表了在這道詔令之下個人的苦難；第三主題表現了個人在幻想中找到安慰；第三主題描述了想像中的幸福。但格言主題總在第三主題之後，先是呈示部結束時、後又在再現部結束時，就進來拆穿安逸滿足的謊言。這樣的效果在第二次的時候，整個讓音樂成為一個開放性的結束：沿襲貝多芬和白遼士所指示的道路，尾聲此刻完全像一個第二發展部，以致於它似乎需要一個第二再現部，因而這一循環有可能永遠繼續下去。

如此一來，為這個命運的格言主題在後續樂章的再現，提供了一個表現上與音樂上的理由，彷彿在繼續著從第一樂章留下來未完成的事。中間兩個樂章，相對來說都是份量較輕以及情緒上和音樂上的逃避。在第二樂章中，根據柴科夫斯基的解說，主角於懷舊之中迷失自我，而在第三樂章裡，主角則是借酒澆愁，然而在這兩個樂章中，主角被命運的召喚所喚起。

終樂章恢復了嚴肅性，柴科夫斯基又一次透過明顯的結構手段造成富有表情的時刻，因為這個樂章以詼諧曲起頭，並以一個加強效果的變形開始。但是柴科夫斯基對第一樂章裡的一些矛盾做出的解決並不完全令人信服。人們或許會懷疑，是否像他解說的那樣，受命運驅趕的個人有可能在農夫的飲酒狂歡之中迷失，而且他在這一刻呈現一個以民間曲調為基礎的迴旋曲，是回歸到《第二號交響曲》較單純的世界，而不是把第一樂章中經過細緻安排而營造起的張力釋放出來。

儘管如此，這個終樂章也許真實地表現了作曲家精神上的提升。這部作品是他在一八七八年初即將結束他在西歐長時間停留之際完成的，他到西歐來是為了結束他的婚姻。這是一個多產的假期，因為在這段期間他還完成了《尤根·奧涅金》，並觀賞了芭蕾舞劇《西爾薇亞》（Sylvia）演出，德利伯（Léo Delibes, 1836-1891）為該舞劇所寫的音樂讓他留下了深刻的印象，這在他創作的舞劇《睡美人》中留下了印記。此外，一八七八年春天這段逃避期臨近結束時，他在瑞士與年輕俊美的小提琴家柯鐵克（Josif Kotek, 1855-1885）結為好友，並為柯鐵克寫下他的《D大調小提琴協奏曲》。

一八七八年四月，柴科夫斯基回到俄羅斯，並於十月辭去莫斯科音樂院的工作，因為這時他可以依靠著梅克夫人的資助而生活。他的婚姻結束了（一八八一年安東妮娜生下一私生子後與他離婚），生活表面上看來是很平靜的。然而，這些都不成為他展現出自己最佳的創作狀態的條件。接下來的幾年裡，他寫了一些形式不嚴謹的組曲而不是交響曲，創作了莊嚴的史詩歌劇（《聖女貞德》（The Maid of Orleans, 1879）和《馬采巴》（Mazeppa, 1884），而不是像《奧涅金》那樣情感強烈、內在深刻的歌劇。

《曼弗雷德》（1885）宣告了這段閒適期的結束。這是柴科夫斯基又一次按照巴拉

基列夫的一項計畫，根據拜倫的詩劇（verse drama）寫一首四個樂章的交響曲。無疑地，他從作品裡那位無望地試圖彌補無以名之的罪惡，而命中註定要在山林間漫遊的主角身上認出自己，另外，這首交響曲在它的結構上和它的表情方面，均不亞於它前面的一首f小調交響曲。他的《e小調第五號交響曲》（1888）更可以與那首f小調交響曲相媲美，當終樂章將格言主題從憂慮的探索轉變為勝利的進行曲時，滿懷信心地克服了整合格言主題的難題。歌劇《黑桃皇后》（1890）也是關於一個受命運捉弄，並由於天性執著而與正常社會生活隔絕的人的故事。

所有這些作品當中的暗示——儘管在他那一部華麗地展現逃避現實的芭蕾舞劇《睡美人》不是直截了當地——都在表達柴科夫斯基自己無法生活在如同一八八○年代早期作品如《C大調弦樂小夜曲》（*Serenade in C for strings*）所暗示的平靜狀態之中。他的《b小調第六號交響曲》（1893）清楚地說明了這一點，該曲根據柴科夫斯基之弟莫德斯特的建議加上了副標題〈悲愴〉（Pathétique）。在這首交響曲中，柴科夫斯基拒絕了農人歡宴的誘惑，並放棄了前兩首交響曲中所認定的勝利進行曲，而把終樂章寫成了一個偉大的慢板樂章，陷入一種不可避免的壓抑感。柴科夫斯基的無情自述創造了一種新的音樂結構，因為這是十九世紀第一首以一個慢樂章結束的偉大交響曲（後來的例子有馬勒的第三號和第九號交響曲）。

一八九三年十月廿八日，這首交響曲首演，三天後，根據最近幾年從俄羅斯暗中洩漏出來的證據顯示，柴科夫斯基被帶到他「法學學校」的同輩所組成的法庭，以他的同性戀傾向使他們的母校名聲掃地為由遭到指控；一位貴族已經對他與其一名姪兒的關係提出控訴。法庭判決柴科夫斯基應該自殺。這種說法是否完全屬實，尚不能確定。我們所確知的是，一週後柴科夫斯基死了。是他服從法庭的判決而服下砒霜，還是因飲用生水而染上霍亂，沒有人能夠確定。

俄羅斯五人組

如果拋開他們之間明顯的不同，假使柴科夫斯基在依據正統的西方特有表現構思他的藝術上，可與托爾斯泰相媲美，那麼被稱作「俄羅斯五人組」的這群人，他們離經叛道的特立獨行、個人化與表現俄羅斯民族性方面，則與杜思妥也夫斯基很契合。

巴拉基列夫

巴拉基列夫（Mily Balakirev）自己沒有受過高等音樂教育，因此，他懷疑高等音樂教育的價值，但令他高興的是，鮑羅定是一位學術界的化學家，林姆斯基—高沙可夫曾是個船員，穆索斯基是位小公務員，他們之中沒有一人受過比任何跟他們同時代同階級（中上階級）的男孩更多的音樂訓練。作曲技術同樣被看作是表達真實性的潛在敵人，以致於穆索斯基和鮑羅定把數年精力花費在他們未完成的歌劇上（如《霍凡奇納》〔*Khovanshchina*〕、《索羅欽希市集》〔*Sorochintsy Fair*〕和《伊果王子》〔*Prince Igor*〕）。巴拉基列夫後來成為俄羅斯文化當中人們所熟悉的典型：與其說他是一位技藝嫻熟的樂匠（雖然，令人感到矛盾的是林姆斯基—高沙可夫也是如此），倒不如說他是一位不厭其煩地讓其理念得到真正體現的聖徒。

鮑羅定、庫宜、穆索斯基和林姆斯基—高沙可夫在一八五○年代後期和一八六○年代早期聚集在一起，並開始師從巴拉基列夫，到了一八六七年，他們都被看作是以巴拉基列夫為核心的團體成員。這時他們音樂的擁護者、音樂評論家史塔索夫（Vladimir Stasov）戲稱他們為「強力集團」（The Mighty Handful）。這的確是他們表現出強力的時期：巴拉基列夫有兩首東方色彩的傑作（寫給鋼琴的《伊斯拉美》

〔*Islamey*〕與管弦樂團的《塔馬拉》〔*Tamara*〕）；林姆斯基的交響曲《薩德柯》（*Sadko*, 1867）和《安塔》（*Antar*, 1868）以及歌劇《普斯科夫少女》（*The Maid of Pskov*, 1872）；鮑羅定的《第二號交響曲》（1876）和《伊果王子》（*Prince lgor*，1869年開始動筆）計畫，以及穆索斯基的《包利斯‧郭都諾夫》（*Boris Godunov*, 1872）。

穆索斯基

　　光是《包利斯‧郭都諾夫》就足以建立穆索斯基（Modest Mussorgsky）在這一群作曲家當中的傑出地位——它也幾乎是他完成的唯一一部大型作品。穆索斯基於一八三九年三月廿一日出生在科列沃（普斯科夫地區）的一個地主家庭，早年曾在聖彼得堡的陸軍軍官學校就讀。雖然他曾玩票性質地作過曲並彈得一手好鋼琴，但是在一八五七年即他與作曲家達果密斯基（Dargomïzhsky, 1813-1869）、庫宜以及巴拉基列夫結識之前，沒有任何證據說明他曾十分嚴肅地看待音樂。第二年夏天，他辭去了軍中職務，一年以後即一八五九年他造訪莫斯科，莫斯科的俄羅斯文化古蹟打動了他（聖彼得堡是歷史較短且較開化的城市）。如果說這使他產生了崇尚古樸力量並在其《包利斯‧郭都諾夫》和鋼琴組曲《展覽會之畫》（*Pictures at an Exhibition*, 1874）終樂章裡實現了這個理想，那麼他走向這個理想的過程則是緩慢而不穩定的，因為此後數年之中他也創作了一些個性鮮明的作品，如為鋼琴所寫的《古典式交響間奏曲》（*Intermezzo symphonique in modo classico*, 1861），其旋律不僅具有學院派練習曲和感傷的瑣碎片段，而且帶有俄羅斯鄉村風格。這種不一致性成為穆索斯基後來音樂創作上的特點，也是他在完成較大型作品時所經歷過的難關。一八六一至一八六二年，他計畫寫一首交響曲，同時有很大的工作量投入到將福樓拜（Flaubert）的小說《薩蘭波》（*Salammbô*）譜寫成一部大歌劇（1863-1866），也有一些工作量是為了支援《包利斯‧郭都諾夫》。

　　時機問題成為困難的一部分。一八六一年的農奴解放，減少了穆索斯基從家產中得到的收入，因而他不得不在政府部門任職。但是還有他的酒癮問題：自他母親於一八六五年去世以後，他不時地酗酒。另外他還有一個尋求獨特表現手段的問題。一方面他受古俄羅斯的藝術所吸引，就像他在音樂上以東正教教會的聖歌和民歌所表現的那樣。另一方面他受達果密斯基在音樂寫實主義的探究所刺激：對於一語雙關和表達

穆索斯基　　　　　　　　　　　　　　　　　　　　　　　　　　　　　　**作品**

一八三九年生於科列沃；一八八一年卒於聖彼得堡

◆歌劇：《薩蘭波》（1866），《包利斯‧郭都諾夫》（1869，1872，1873修改版本），《霍凡奇納》（1880），《索羅欽希市集》（1880）。

◆管弦樂：《荒山之夜》（1867）。

◆歌曲：連篇歌曲集——《育兒室》（1870），《不見天日》（1874），《死之歌舞》；其他歌曲約五十首——《跳蚤之歌》（1879）。

◆鋼琴音樂：組曲——《展覽會之畫》（1874）；《古典式交響間奏曲》（1861，1867配以管弦樂）。

◆合唱音樂

115.夏里亞品所扮演的穆索斯基歌劇中的包利斯‧郭都諾夫：劇照。

變化細膩的歌曲感興趣，而不太注意旋律線條的勻稱、和聲的凝聚力或節拍的穩定。

　　一八六六年，穆索斯基開始在他的歌曲中實現他想要的自然主義，通常是透過每首歌曲辛辣的諷刺風格，刻劃一個人物的聲音肖像。因此，一首歌曲便成為一幕具體而微的歌劇。穆索斯基的很多傑出的歌曲都包含在幾乎是小型歌劇的連篇歌曲集之中。他共有三部連篇歌曲集：作曲家自己作詞、從冷靜的觀點看待童年生活的《育兒室》（*The Nursery*, 1870）；採用他表兄弟戈萊尼雪夫—庫涂佐夫伯爵（Count Arseny Golenishchev-Kutuzov）的詩，但描繪一種頗具個人悲觀色彩的《不見天日》（*Sunless*, 1874）和同是戈萊尼雪夫—庫涂佐夫作詞的一冊嘲諷歌曲集《死之歌舞》（*Songs and Dances of Death*, 1877）。

　　一八六六年，穆索斯基在創作上的突破為他打開了通向歌劇的道路。一八六八年他很快地為果戈里（Gogol）的喜劇《婚姻》（*The Marriage*）譜寫了第一幕，這部喜劇為他提供了表現各式各樣的農民角色和諷刺的機會，而這些在他的歌曲中已被證明他能夠運用自如。不過，由於一次未公開演出不受好評，他似乎已把這個創作計畫擱置起來：即使本身是十足寫實主義者的達果密斯基，也感到這時寫實主義走得太遠了。不過，一部新歌劇——就是後來的《包利斯‧郭都諾夫》——的壓力同樣有可能造成他放棄《婚姻》這部歌劇，因為《包利斯》的創作是在同一年開始的，並在第二年完成了最初的版本。但它不得不被數次修改，而且在很長一段時間裡，最佳的版本是林姆斯基高沙可夫為了增強效果而設計的一個修改版本。儘管如此，《包利斯‧郭都諾夫》仍然是一部古怪的歌劇——在不同的劇情與敘事框架內，而不是在任何戲劇的連續性上，對於受自責所苦的暴君沙皇的深究——而且它風格上的些許粗糙和未成熟看來並無不當之處。

　　在第二幕中，包利斯不尋常的獨白最能說明穆索斯基對說話節奏及其意義的關注，以及利用樂團製造表現效果的特點。例IX.1的開頭兩小節在它們令人想起教會禮拜儀式的單調吟誦方面，就典型地代表了這部歌劇大多數較緩慢的音樂：速度較快的歌曲則傾向於模仿民歌的趣味。調式風格也是這部歌劇的特點，這裡用了一個大、小二度交替的人為調式（降E—F—降G—降A—重降B—降C—〔C〕—D），這也許可以看作是其和聲不合常規的原因。對「沙皇」一詞加重音則顯示了另一性格上的特點，因為這一名詞不但促使包利斯在歌唱時拔到最高音，而且造成和聲與樂團伴奏的織度產生一個轉換。最後，那一高度變化音式的音型在這一時刻以隱伏的、尖細的音調進入樂團，表現了沙皇令人怵目驚心的自責形象，他對於自己謀殺了繼承皇位的太子的回憶：這一音型透過刺耳的大二度（象徵流血，在巴爾托克的《藍鬍子城堡》〔Bluebeard's Castle〕中有同樣的表現）到不解決的減七和弦，如扇形般地不斷展開。

　　《包利斯‧郭都諾夫》，這部以普希金關於一位繼伊凡大帝之後的沙皇的劇本為基

例IX.1

歌詞大意：誰聽到被埋葬的孩子們
從他們的棺材起身前行對抗沙皇？

礎的歌劇，為穆索斯基寫出古俄羅斯風格、使用古代調式和恢宏壯麗的巨鐘聲響提供
了機會。它還讓他有機會透過音樂來表現各種不同的人物性格，從陰沉、精神恍惚的
沙皇本人，到他活潑的孩子們（用《育兒室》風格清新、熱情、超然的音樂加以描
寫）；從莊嚴地吟唱聖歌的編年史學者僧侶皮門，到一對粗俗的唱著民歌的流浪托缽
僧瓦爾拉姆和米塞爾。波蘭人一幕，又增添了兩個人物類型，自我陶醉的瑪莉娜和她
那位狡滑的、言語誘人的耶穌會神父，但是這部歌劇的核心和藝術真實都包含在穆索
斯基最初所寫的七場之中。

　　穆索斯基甚至在《包利斯‧郭都諾夫》上演之前，已經開始著手另一部歷史歌劇
《霍凡奇納》的創作，但是這部歌劇沒有完成，同時間寫的喜歌劇《索羅欽希市集》
也未完成。後者的一部分日後將是女巫安息日的一個場景，其中使用了他原本構思為
交響詩《荒山之夜》、然後又改擬以放入與林姆斯基—高沙可夫、鮑羅定和庫宜通力
合作的一部歌劇芭蕾中的音樂。在另一方面，他後來唯一的重要作品是歌曲和組曲
《展覽會之畫》，在這首組曲中，他把自己身為音樂描繪者的技能，投入到他的友人哈
特曼（Victor Hartmann）的繪畫和素描的意象之中，創造出栩栩如生的對應音樂。該
組曲曾經數次被改編為管弦樂，其中以拉威爾的改編版本最引人注目。在生命中最後
幾年，穆索斯基斷斷續續地譜寫著他的兩部歌劇，中間數次為心情壓抑和酗酒所打
斷，不過其間有時還能夠正常進行社交活動，甚至在一八七九年還曾陪同一位歌唱家
舉行巡迴獨唱會。他在四十二歲生日後的一週，逝世於聖彼得堡。

鮑羅定　　　　　　　　鮑羅定（Alexander Borodin）的生涯與穆索斯基相似：雖然他寫過兩首優秀的弦樂四重奏和兩首半的交響曲（第二號從管弦樂角度來說表現了「俄羅斯五人組」的風格），但是他最重要的作品是歌劇《伊果王子》。該劇是一幅宏偉的歷史畫卷，充滿了奇異的東方情調，後由林姆斯基—高沙可夫將它編輯出版。

林姆斯基—高沙可　　　　「俄羅斯五人組」剩下的兩位成員是林姆斯基—高沙可夫（Nikolay Rimsky-
夫　　　　　　　　Korsakov）和庫宜（César Cui），他們兩人的創作比其他成員多很多，但創造力略遜一籌（尤其是庫宜）。林姆斯基—高沙可夫的《普斯科夫少女》屬於穆索斯基和鮑羅定所喜愛的歷史劇，但他其他的幾部歌劇，包括《雪娘》（Snow Maiden, 1881），尤其是《金雞》（The Golden Cockerel, 1907），則是帶有魔法和超自然的幻想作品，賦與他所擅長的戲劇性效果表現的理由。一般而言，這些歌劇中一些較接近人類的角色，是被民謠風格的音樂所圍繞，而對那些奇幻的元素，則以變化音的手法來描述，通常藉由八度對稱分割的手段而引入，例如全音音階或在《包利斯・郭都諾夫》已見過的大、小二度交替的音階。不管屬於這兩種的哪種情況，林姆斯基—高沙可夫的配器都富於變化且別具匠心，他的管弦樂作品如《天方夜譚》（1888）和《西班牙隨想曲》（Spanish Caprice, 1887）的管弦樂法也是如此。他所著述的《管弦樂法原理》（Principles of Orchestration），在他去世後的一九一三年出版，一直是這門學科的標準教科書之一，這本教材加上他的音樂，顯示出他曾對他的學生如史特拉汶斯基和普羅科菲夫等產生影響。

後來的俄羅斯作　　　　　除了林姆斯基—高沙可夫留下來的管弦樂輝煌成就和調式用法的遺產之外，「俄
曲家　　　　　　　羅斯五人組」對後繼的作曲家產生的直接影響是很小的。巴拉基列夫後來的學生們都是一些不算重要的作曲家，如李亞道夫（Anatoly Lyadov, 1855-1914）和李亞普諾夫（Sergey Lyapunov, 1859-1924），而柴科夫斯基的學生塔涅耶夫（Sergey Taneyev, 1856-1915）則在莫斯科音樂院明確倡導一種面向西方的非民族主義的創作思想。塔涅耶夫是一位謙虛謹慎的作曲家，他創作了一批包括六首弦樂四重奏的卓越室內樂作品，但是他的音樂被他的兩個學生拉赫曼尼諾夫（1873-1943）和史克里亞賓（1872-1915）的音樂相比之下黯然失色。

　　　　這兩人不僅都是作曲家，而且都是傑出的鋼琴家，兩人像崇拜蕭邦一樣地崇拜柴科夫斯基。不過，在其他方面兩人的差異無以復加。雖然拉赫曼諾夫早期也曾涉獵歌劇創作，但他主要是創作標準體裁的交響曲、協奏曲、奏鳴曲、鋼琴前奏曲及練習曲，而史克里亞賓則是逐漸放棄傳統的形式，到了晚年他又將音樂的其他慣例拋諸腦後，例如他的十首鋼琴奏鳴曲中的最後五首，都是單一樂章。同樣地，他在一八九九年至一九〇四年間所創作的三首交響曲，也有它們在單樂章的管弦樂曲創作經驗上的後繼者：《狂喜之詩》（The Poem of Ecstasy, 1908）、《普羅米修斯，火之詩》（Prometheus, Poem of Fire, 1910）。不僅如此，正如這些標題所示，晚年的史克里亞賓還沉迷於音樂是靈魂啟迪工具的幻想當中，而拉赫曼諾夫則認為自己的藝術不過是用來愉人和激動人心，別無更多的意圖。這一分歧也反映出史克里亞賓離開大、小調的進步主張之中，同時，拉赫曼尼諾夫雖然比史克里亞賓晚去世將近三十年，卻仍然是一位遵守調性的作曲家。

拉赫曼尼諾夫

　　拉赫曼尼諾夫（Sergey Rachmaninov）一八七三年四月一日出生於塞米約諾沃的一個家道中落的家庭。他先後在聖彼得堡音樂院和莫斯科音樂院學習過，一八九二年從莫斯科音樂院畢業，接著便開始了音樂會鋼琴家的生涯，同時也隨意地作曲。他廣受喜愛的升c小調《前奏曲》即完成於他畢業的那一年，他的《第一號交響曲》完成於畢業後的第三年。但這段充滿自信的時期，由於這首交響曲在一八九七的一次慘重的演出失敗而告終，直到創作出《第二號鋼琴協奏曲》（1901）之前，事實上他曾放棄過作曲。這首協奏曲的成功恢復了他對自己創造力的自信。熱烈抒情的旋律風格和才華洋溢的鋼琴寫法，使這首作品成為他備受人們歡迎的作品之一。短時間內繼之而來的有兩部歌劇，在他出任莫斯科大劇院（Bolshoy Theater）的指揮時（1904-1906），曾在兩次演出季期間指揮過這兩部歌劇的演出。此後，由於受俄羅斯政治環境所困擾，他在德勒斯登建立了他的第二個家，在那裡創作了他的《第二號交響曲》（1907）和交響詩《死之島》（*The Isle of the Dead*, 1909）。

　　拉赫曼尼諾夫也在一九○九年去美國作首次巡迴演出，然後回到俄羅斯居住。此後幾年是他創作上非常活躍的時期。拉赫曼尼諾夫繼續增加他的獨奏會曲目，著名的有兩組《音畫練習曲》（*Etudes-tableaux*, 1911-1917），還有他根據美國詩人愛倫·坡（Edgar Allan Poe）的詩所寫的一首合唱交響曲《鐘》（*The Bells*, 1913），以及為東正教教會所寫的兩首無伴奏合唱作品。在這兩首作品中，如同柴科夫斯基在其教會儀禮音樂中與穆索斯基在其《包利斯·郭都諾夫》中一般，他吸取了東正教音樂復興的成果。從此以後，他發展出一種教會音樂風格，其中他豐富的和聲並未帶有他的鋼琴音樂和管弦樂裡，一貫的充滿情感的旋律線條。他的鋼琴和管弦樂作品在表現上和形式上，都訴說著對於面向西方的俄羅斯浪漫主義的渴望，柴科夫斯基在他這一世代或更早之前就已經把俄羅斯浪漫主義帶到最高點。

　　一九一七年之後，拉赫曼尼諾夫的思鄉情切交雜著對祖國局勢的紛亂深有所感。在十月革命後不到兩個月，他便舉家離開俄羅斯，並在第二年定居美國。為了在美國

拉赫曼尼諾夫　　　　　　　　　　　　　　　　　　　　　　　　　**作品**

一八七三年生於塞米約諾沃；一九四三年卒於比佛利山莊

◆管弦樂：鋼琴協奏曲——第一號升 f 小調（1891），第二號 c 小調（1901），第三號 d 小調（1909），第四號 g 小調（1926）；交響曲——第一號 d 小調（1895），第二號 e 小調（1907），第三號 a 小調（1936）；《死之島》（1909）；給鋼琴與管弦樂團的《帕格尼尼主題狂想曲》（1934）；《交響舞曲》（1940）。

◆鋼琴音樂：奏鳴曲——第一號 d 小調（1907），第二號降 b 小調（1913）；《前奏曲》作品廿三（1903），作品卅二（1910）；《音畫練習曲》，作品卅三（1911），作品卅九（1917）；《柯瑞里主題變奏曲》（1931）。

◆合唱音樂：《金口若望的禮儀》（1910）；《鐘》（1913）。

◆歌劇：《阿列科》（1892），《黎密尼之富蘭切斯卡》（1905）。

◆歌曲：作品卅四第十四號《練聲曲》（1912）。

◆室內樂：《大提琴奏鳴曲》（1901）；鋼琴三重奏。

維持生計，他成了專業的鋼琴家，每一季舉行音樂會巡迴演出並且錄製唱片。與此同時，作曲工作則被悄悄地擱置起來，直到一九二六年他才創作了他的《第四號鋼琴協奏曲》，但這是一部經過數次修改的結構凌亂的作品，未能達到他的第二號鋼琴協奏曲和技術高度要求的第三號鋼琴協奏曲同樣水準。不過，隨之而來的是他一系列重要作品的問世：鋼琴獨奏曲《柯瑞里主題變奏曲》（*Corelli Variations*, 1931）、鋼琴與管弦樂團的《帕格尼尼主題狂想曲》（*Paganini Rhapsody*, 1934）、《第三號交響曲》（1936）和《交響舞曲》（*Symphonic Dances*, 1940），這些作品又回顧了他在美國人看來屬於輝煌而超然的那種早期風格。最後三首樂曲在創作時都考慮到美國樂團演奏的精確性，並交由費城管弦樂團（Philadelphia Orchestra）首演，而拉赫曼尼諾夫的後期音樂偏好變奏曲結構，也暗示了一種比以往更為客觀的態度。有時，特別是在《交響舞曲》中，懷舊成為樂曲實質內容的一部分，使源自較早期作品中的主題成為一段「大終曲」：這在《交響舞曲》中碰巧可以見到，該舞曲有一個主題是來自他的《第一號交響曲》，並從他的一部教會音樂作品中引用一些東西。此後，拉赫曼尼諾夫沒有再作曲。一九四三年，他逝世於比佛利山莊寓所。

東歐的民族主義

透過音樂來肯定民族的特性，而且特別是藝術音樂裡使用傳統的、民間音樂的要素，在十九世紀後期的東歐主要國家當中變得十分重要。在波蘭，莫紐斯可（Stanislaw Moniuszko, 1819-1872）創立了一種民族歌劇的傳統，他的歌劇《哈爾卡》（*Halka*, 1848）和《鬧鬼的莊園》（*The Haunted Manor*, 1865），迄今仍在波蘭廣泛上演。另一位影響更大的波蘭作曲家是齊馬諾夫斯基（Karol Szymanowski, 1882-1937），他受史克里亞賓的影響很大，雖然他以交響曲和小提琴協奏曲的飽滿的織度與和聲而著稱，不過他的一些鋼琴曲也讓人感受到波蘭的色彩（自然受了蕭邦的影響）。在匈牙利，艾爾可（Ferenc Erkel, 1810-1893）開創了歌劇的傳統，他的歌劇《班克·班》（*Bánk Bán*, 1861）是一齣國民樂派的經典。在波希米亞（現為捷克的一部分），由於它更接近歐洲一些較古老的音樂生活中心（甚至包括其中的幾個），因此民族企圖心在這個世紀中葉以後格外強烈地自我伸張，而且一些具有國際地位的作曲家也以史麥塔納和德佛札克的方式將民族企圖心發揚光大。

史麥塔納　史麥塔納（Bedřich Smetana），一八二四年出生於利托米什爾城，他的父親是一位啤酒商，會拉小提琴。史麥塔納從未進過音樂學院，只是零零星星地學過音樂，但是在一八四〇年代他卻能夠在布拉格以鋼琴教師來維持生計，同時寫大量的淺薄的鋼琴音樂。直到一八五八年與他心目中的英雄之一李斯特相識後，才寫下第一批重要作品，即一系列根據歷史人物和事件的三首交響詩。這段期間，他正在瑞典擔任指揮。一八六一年，他回到布拉格並寫下一部歌劇：《在波希米亞的布蘭登堡人》（*The Brandenburgers in Bohemia*）。為了順應當時民族主義的情感，他選擇了出自他的祖國歷史的一個題材。史麥塔納從小一直是被當作說德語的人教養長大的，到了一八五六年才開始使用捷克語，從此他熟練地掌握了他的民族語言並將其運用在他的歌劇中。

那個時代的情境條件確保了這部歌劇的成功。他很快地隨後寫了一部生氣蓬勃、關於波希米亞農人生活的喜歌劇《交易新娘》（*The Bartered Bride*）。這一部悅耳動人的作品是史麥塔納唯一一部在國際流行劇目中仍保持著鞏固地位的作品。

　　一八六六年，這兩部歌劇都在「臨時劇院」（Provisional Theater）上演，同年史麥塔納被聘為該劇院指揮。隨後幾年他又寫下兩部歌劇《達利波》（*Dalibor*，1868年上演）和《李布塞》（*Libuša*）。後者直到一八八一年才上演，這時史麥塔納由於耳聾已經辭去了指揮的職務。從一八七〇年代起，他寫了一部由六首交響詩組成的《我的祖國》（*My Country*）系列，它們是根據波希米亞的鄉村、歷史和傳說寫成的。這六首當中最著名的是《伏爾塔瓦河》（*Vltava*，即《莫爾島河》），它用音樂再現這個國家主要河流的風貌。史麥塔納自己曾對這首交響詩所表現的內容作了說明：首先是林中的小溪（由長笛表現，潺潺細流，汩汩作聲：例IX.2a）；然後逐漸變成巨流（寬廣的小提琴主題，來自民間音樂：例2b）；接著流過森林，森林裡不時傳來打獵的聲音

例IX.2

（管樂器上的禮號音型），流經的村莊內正在慶祝婚禮（一首混合了進行曲與「波卡舞曲」〔polka〕的舞曲）；然後是月光下的大河（輕柔的弦樂與木管），水中仙女翩翩起舞；最後，大河繼續向前，洶湧澎湃地穿越激流險灘並波瀾壯闊地奔向布拉格（一段壯麗堂皇的樂團全體奏，這時音樂由小調轉入了大調：例2c）。

　　與此同時，史麥塔納將更多的思考投入到副標題為〈我的生涯〉（From my Life）的e小調弦樂四重奏（1876），從而完成了一部由四個樂章組成的音樂自傳。這首四重奏以一個奏鳴曲式樂章開始，受到e小調上探尋似的音樂所約束，史麥塔納曾寫道，e小調代表著「命運的呼喚，要接受生命的奮鬥」。詼諧曲樂章被它的斯拉夫同類舞曲——一首兼有鄉村與舞會兩種形式的波卡舞曲所取代。作曲家從鄉村尋找他的創作靈感，同時又在城市貴族的沙龍中謀生。慢樂章中回憶了「我初戀的幸福」，而終樂章以一首E大調鄉村舞曲作為開頭，顯然回憶起發現到民謠風格時同等的幸福，但是舞曲突然中斷，接著史麥塔納引入了在他快要耳聾之際折磨他內耳的哀鳴似的高音E。猶如沉湎在回憶裡一般，第一樂章和終樂章中的一些主題再次出現，生動的生活與藝術交織在一起，作品在彷徨不安中結束。造成他耳聾的病症（梅毒）終於在一八八四年奪去了他的生命。他擁有民族英雄式的葬禮。

德佛札克

　　在史麥塔納逝世前，他立下的典範已經有其他人追隨，特別是德佛札克（Antonín Dvořák）。德佛札克，一八四一年出生於尼拉荷塞維斯的鄉村，他的父親是當地的一個屠宰商。德佛札克就學於布拉格的管風琴學校（管風琴學校在波希米亞是音樂教育的中心，絕不僅只是培養管風琴師的地方；二十年後揚納傑克也到同一所學校就讀）。後來他獲得一份工作，擔任中提琴手，是在臨時劇院管弦樂團裡當史麥塔納的首席，他曾在該劇院的《交易新娘》首演當中以及華格納所指揮的音樂會上演奏過。華格納和史麥塔納對他早期的音樂產生了重要卻又混淆的影響，但他一開始還是打算按照傳統的的交響曲和弦樂四重奏體裁來寫作。他的《第三號交響曲》（1873）獲得了奧地利國家獎並且讓布拉姆斯注意到他，布拉姆斯的鼓勵，可能對他在這個相對較晚階段的創造力迅速崛起貢獻良多。

　　但是布拉姆斯這一位實際的模範也非常重要。德佛札克曾把一首四重奏題獻給

德佛札克	生平
1841	九月八日出生於尼拉荷塞維斯。
1857	在布拉格管風琴學校學習。
1863	在布拉格臨時劇院管弦樂團擔任中提琴演奏者，該團從一八六六年起由史麥塔納指揮。
1873	與安娜・切馬科娃結婚；在布拉格聖亞德伯教堂任管風琴師。
1874	《第三號交響曲》榮獲奧地利國家獎。
1878	《斯拉夫舞曲》出版，受到布拉姆斯的鼓勵，首次為國際樂壇公認。
1884	九次造訪英國中的首次造訪，在英國成為極受喜愛的人物，幾部作品（如《第八號交響曲》、《安魂曲》）在那裡舉行了首演。
1891	任布拉格音樂院作曲教授；獲頒多項榮譽。
1892-5	任紐約國立音樂院院長，完成《「新世界」交響曲》、《弦樂四重奏》〈美國〉、《大提琴協奏曲》。
1895	任布拉格音樂院院長。
1904	五月一日逝世於布拉格。

德佛札克	作品

◆管弦樂：交響曲——第一號 c 小調（1855），第二號降 B 大調（1865），第三號降 E 大調（1873），第四號 d 小調（1874），第五號 F 大調（1875），第六號 D 大調（1880），第七號 d 小調（1885），第八號 G 大調（1889），第九號 e 小調〈新世界〉（1893）；《斯拉夫舞曲》（1878, 1887）；《斯拉夫狂想曲》（1878）；《交響變奏曲》（1887）；《大自然、生命與愛情》（1892）；《小提琴協奏曲》（1880）；《大提琴協奏曲》（1895）；交響詩。

◆歌劇：《雅各賓黨人》（1897），《水妖盧莎卡》（1900）。

◆室內樂：十四首弦樂四重奏——第十二號 F 大調〈美國〉（1893），第十三號 G 大調（1895），第十四號降 A 大調（1895）；《鋼琴五重奏》，A大調（1887）；《鋼琴三重奏》——《悲歌》，作品九十（1891）；三首弦樂五重奏；一首弦樂六重奏，兩首鋼琴四重奏。

◆合唱音樂：《聖母悼歌》（1877）；《聖・盧米拉》（1886）；《彌撒曲》（1887）；《安魂曲》（1890）；《感恩曲》（1892）；合唱曲

◆鋼琴音樂：《悲歌》（1876）；《幽默曲》，作品一〇一（1894）；鋼琴四手聯彈——《斯拉夫舞曲》（1878, 1886）。

◆歌曲

他，而且確定外樂章都是正統的奏鳴曲式，不過，他和史麥塔納一樣，引進一首波卡舞曲代替了慣用的詼諧曲。德佛札克還在他第一部成熟的交響曲即D大調第六號交響曲（1880）中，使用了斯拉夫舞曲的節奏；並在一首弦樂四重奏的第二樂章以「悲歌」（Dumka）為標題，終樂章則具有捷克的跳躍舞蹈「思科奇納」（Skočna）舞曲的節

DR. DVORAK'S GREAT SYMPHONY.

"From the New World" Heard for the First Time at the Philharmonic Rehearsal.

ABOUT THE SALIENT BEAUTIES.

First Movement the Most Tragic, Second the Most Beautiful, Third the Most Sprightly.

INSPIRED BY INDIAN MUSIC.

The Director of the National Conservatory Adds a Masterpiece to Musical Literature.

Dr. Antonin Dvorak, the famous Bohemian composer and director of the National Conservatory of Music, dowered American art with a great work yesterday, when his new symphony in E minor, "From the New World," was played at the second Philharmonic rehearsal in Carnegie Music Hall.

The day was an important one in the musical history of America. It witnessed the first public performance of a noble composition.

It saw a large audience of usually tranquil Americans enthusiastic to the point of frenzy over a musical work and applauding like the most excitable "Italianissimi" in the world.

The work was one of heroic proportions. And it was one cast in the art form which such poet-musicians as Beethoven, Schubert, Schumann, Mendelssohn, Brahms and many another "glorious one of the earth" has enriched with the most precious outwellings of his musical imagination.

And this new symphony by Dr. Antonin Dvorak is worthy to rank with the best creations of those musicians whom I have just mentioned.

Small wonder that the listeners were enthusiastic. The work appealed to their sense of the æsthetically beautiful by its wealth of tender, pathetic, fiery melody; by its rich harmonic clothing; by its delicate, sonorous, gorgeous, ever varying instrumentation.

And it appealed to the patriotic side of them. For had not Dr. Dvorak been inspired by the impressions which this country had made upon him? Had he not translated these impressions into sounds, into music! Had they not been assured by the composer himself that the work was written under the direct influence of a serious study of the national music of the North American Indians? Therefore were they not justified in regarding this composition, the first fruits of

HERR ANTONIN DVORAK.

奏。dumka是一種悲歌，德佛札克常常把它解釋為一段憂鬱的歌曲編入明快的舞曲樂段之中：這在組成他傑出的《e小調鋼琴三重奏》（1891）中的六首「悲歌」得到體現。另一首「悲歌」出現在他的十六首《斯拉夫舞曲》（Slavonic Dances，1878和1886），這十六首《斯拉夫舞曲》以管弦樂團版和雙鋼琴版兩種形式出版，有助於讓德佛札克在這段嶄露精湛作曲技巧時期的音樂得以普及。

一八八四年，德佛札克在倫敦指揮自己的音樂演出，大獲好評，這是波希米亞音樂在中歐以外的地方也有吸引力的證明。里茲音樂節（Leeds Festival）委託他寫一部神劇（《聖·盧米拉》〔St Ludmilla〕），伯明罕音樂節（Birmingham Festival）委託他寫一首清唱劇（《幽靈的新娘》〔The Specter's Bride〕），倫敦愛樂協會委託他寫一首新的交響曲（d小調第七號）。此後幾年裡，為了這些作品及其他作品的首演，他數次訪問英國。然後，在一八九一年，從更遠的地方來了一項請託——瑟伯（Jeannette Thurber）夫人邀請他擔任紐約國立音樂院（National Conservatory of Music）院長。他接受了這個職位。除了有一次假期是在家鄉度過之外，一八九二年到一九九五年之間他都待在美國。

在美期間，他對美國黑人和印第安人的音樂產生了興趣。瑟伯夫人曾希望他寫一部以「海華沙」（Hiawatha，為美國詩人朗費羅〔Longfellow〕長詩篇《海華沙之歌》中的印第安英雄。）為題材的歌劇，但沒有結果。他把自己對美國的一些研究寫進了自己的許多作品，其中包括他的《e小調第九號交響曲〈新世界〉》（From the New World）、F大調弦樂四重奏《美國》（American），均完成於一八九三年。然而，他的〈新世界〉使用的是一種五聲音階（頗似鋼琴上的黑鍵）——五聲音階在民間音樂中十分普遍，東歐的民間音樂也不例外。在處理他音樂中的這一非正規的要素時，德佛札克將它規律化並將它容納在自然音階系統之內。

他的弦樂四重奏中，主題是嚴格的五聲音階，〈新世界〉交響曲的主題則是不那麼嚴格的五聲音階，但仍然為交響樂領域帶來了新的語法，正如第一樂章的三個重要主題所顯示的那樣：例IX.3a列出了一個五聲音階，這一樂章的主要部分開始時，在法國

例IX.3

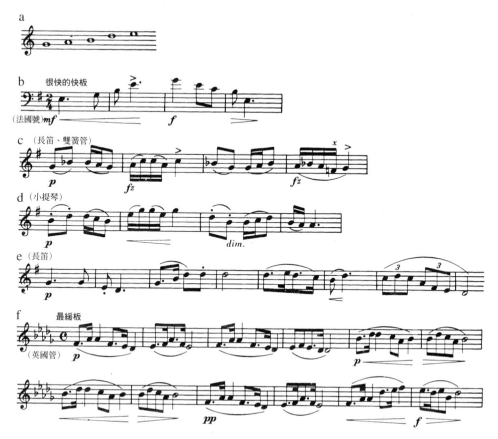

號上聽到的例3b，幾乎但不完全與這個五聲音階一致；第一次出現的第二主題，例3c，透過完全不同的手段（狹窄的音域和把音階上第七音「帶有民謠風」的降半音，標有 x 處）獲得一種異國風味，儘管它由弦樂承接時的形式變成了五聲音階（例3d）。最後還有第二主題上著名的長笛主旋律（例3e），它十分接近五聲音階──而且近似《可愛的馬車，來吧，來到人間》，德佛札克在美國一定接觸過這首歌曲。慢樂章的那一個同樣著名的主題（例3f），是英國管吹奏出的沙啞、富有表現力的樂音，再度喚起了美國黑人歌曲中鄉愁的世界；但是德佛札克的處理方式，再次將這個慢樂章的主題壓進後布拉姆斯式的交響曲模式之中。

　　他讓這樣的主題非常有他個人的風格。一八九五年，他待在紐約的最後幾個月裡所寫的《大提琴協奏曲》──它可能是為這件最娓娓動聽的樂器所寫的全部協奏曲中最傑出的一首，有幾個主題都有同樣的五聲音階傾向，可是音樂在末尾處的布拉姆斯風格，則和德佛札克所創作的每一首曲子完全一樣。

　　一八九五年，回到波希米亞的德佛札克又寫了兩首以上的四重奏，這些是他最後一批室內樂作品；隨後是由五首組成的一組交響詩。他最後幾年大部分時間是創作歌劇，涵蓋範圍從波希米亞民間故事的喜劇，到他的戲劇傑作《水妖盧莎卡》（*Rusalka*, 1900）這一部透過童話故事的幻想達到極度華格納式的悲劇。一九〇四年，他在布拉格去世。

揚納傑克　　　　　　　德佛札克對他的捷克後繼者有深遠的影響，影響之深，甚至於一八五四年在摩拉
維亞的胡克瓦爾第村（現於捷克中部）出生的揚納傑克（Leoš Janáček），大半生都以
這位比他年長的同世代人的波希米亞風格作曲。不過揚納傑克早期的音樂與他生命最
後三分之一時期的作品相比，價值較小。畢竟他生命的最後十年是他創作的格外旺盛
期，可以見到有四部偉大歌劇的創作，大部分都是極端不依照傳統的題材──《卡
塔・卡芭諾娃》（*Katya Kabanova*）、《狡猾的悍婦》（*The Cunning Little Vixen*）、《麥
可普洛斯的案子》（*The Makropoulos Case*）和《死屋手記》（*From the House of the
Dead*）──以及一首《彌撒曲》、一首《小交響曲》（*Sinfonietta*）、兩首弦樂四重奏和
少數其他的作品。

　　揚納傑克遲來的創作旺盛期有一些音樂上的原因：其一，可能是受到史特拉汶斯
基的影響，儘管事實上他早期也受到穆索斯基同樣重要的影響。同時還有他個人的原
因：即揚納傑克對一位已婚女子史特斯洛娃（Kamila Stösslová）產生愛慕之情使他經
歷了刻骨銘心的情感體驗。她成為他後期歌劇中女主角的化身。還有，他後期的音樂
可以視為是他，畢生尋求最後終於達成了獨特的摩拉維亞性格。耐人尋味的是，在這
方面，他和史麥塔納一樣，在晚年寫了一首回顧他過去生活和音樂創作成長過程的室
內樂──管樂六重奏《青春》（*Youth*, 1924）。

　　他音樂中的摩拉維亞特質，在某個層面上是音調抑揚頓挫的問題。他把人們說話
的節奏和音高變化記錄下來，並且像穆索斯基那樣，把這些經驗用於創造各種不同的
歌劇角色，透過他們的聲音表現，讓這些角色一個一個清楚地區分開來。在一部以摩
拉維亞農村為背景的歌劇《顏如花》（*Jenůfa*, 1904）裡，他開始以不受他人影響的獨
立作曲家的姿態出現，逐漸捨棄了《交易新娘》的那種歡樂場面，而找到一種更為現
實的處理人們情感衝突的方式。對習慣於截然不同、節奏結構較平穩的語言的美國或
西歐聽眾來說，揚納傑克的音樂往往聽起來顯得參差而強烈，這一點在他的歌劇中因
為他的管弦樂寫法而更被強調，他常常透過使用樂器的極限音域獲得刺耳的、極具特
性的聽覺效果。

揚納傑克　　　　　　　　　　　　　　　　　　　　　　　　　　　　**作品**

一八五四年生於胡克瓦爾第，一九二八年卒於摩拉夫斯卡・奧斯特拉瓦

◆歌劇：《顏如花》（1904），《布魯切克先生的短途旅行》（1920），《卡塔・卡芭諾娃》
（1921），《狡猾的悍婦》（1924），《麥可普洛斯的案子》（1926），《死屋手記》（1930首演）。

◆合唱音樂：《彌撒曲》（1908）；《葛羅哥里彌撒》（1926）；清唱劇，男聲合唱曲。

◆其他聲樂：《消失者日記》（1919）；歌曲。

◆管弦樂：《塔拉斯・布巴》（1918）；《小交響曲》（1926）。

◆室內樂：弦樂四重奏──第一號《克羅采奏鳴曲》（1923），第二號《私密書簡》（1928）；管
樂六重奏《青春》（1924）。

◆鋼琴音樂

117.一八二六年十二月十八日恰佩克為揚納傑克的《麥可普洛斯的案子》首演時所設計的律師事務所一景。這齣歌劇是根據恰佩克的胞弟所著的劇本而寫成。布爾諾的摩拉維斯科博物館藏。

　　為了實現這種寫實主義，揚納傑克還向摩拉維亞的民間音樂學習，這激勵他朝向一種短小的旋律樂句，在建構大型曲式結構時，直截了當地反覆或並置它們，每一樂句通常都與它本身的管弦樂色彩融為一體。在器樂作品——四重奏、特別是那首為樂團所寫的小交響曲——方面，全部的樂章都用這種方式由一些反覆的音型構成，而且他的斯拉夫文彌撒曲的儀式經文使得與此類似的反覆結構成為可能。

　　不過，在歌劇中揚納傑克用他的簡潔俐落作為手段，使對話變得多彩多姿。長的獨唱段落（即詠嘆調）很罕見；相反地，有一個由不同角色、不同類型音樂組成的快速交叉火網：劇中女主角（特別是顏如花、卡塔和悍婦）的音樂愈是自然音階風格，則他們的敵對者的音樂就愈顯刺耳和執拗。在有長段獨唱的地方，如在《死屋手記》（背景為戰犯集中營）之中，長段的獨唱都採取了敘述的形式，歌唱者本身在敘述時會模仿各種不同的角色，因此營造出在歌劇裡有歌劇的情況。

　　這種以對比為基礎的形式，提出了關於收尾的問題，在多數情況下，揚納傑克是用一段「大終曲」作為結束來解決這個問題：動物歌劇《狡猾的悍婦》、《小交響曲》和《死屋手記》都提供了這方面的典型例子。不過，他的四重奏，由於更多地是個人

情感的表達，所以多是開放的結束。揚納傑克為他的四重奏第二號加了副標題「私密書簡」（Intimate Letters，暗示是寫給史特斯洛娃的），他讓該曲嘎然而止，猶如只說了半句話。在題為《克羅采奏鳴曲》（Kreutzer Sonata，仿照托爾斯泰一部譴責婚姻是愛情障礙的同名小說）中，他讓各個樂章懸而未決。四重奏也呈現出他的突然對比，與他的歌劇相比，其激烈程度有過之而無不及。

無論是音樂上還是就個人而言，揚納傑克都如此深深紮根於摩拉維亞，以至於他一生中的大部分時間都在其首府布爾諾度過。他在那裡的管風琴學校執教並為當地一家報紙撰稿，他的文章寓意深刻而且富於想像力。但是他大部分傑出的音樂作品是在他鄉村的家中寫成的。一九一九年，他在家鄉買下一處住所。一九二八年，他逝世於附近的摩拉夫斯卡‧奧斯特拉瓦城。

維也納

史麥塔納、德佛札克及揚納傑克的波希米亞和摩拉維亞，在一九一八年之前是哈布斯堡王朝的一部分，受維也納的統治。在某種程度上，捷克民族風格的存在，是由於上述作曲家與得天獨厚的音樂首都維也納保持著距離。德佛札克特別意識到這一點，他甚至拒絕接受為維也納作曲的委託。但可以肯定的是並不存在個別的維也納風格：在音樂廳裡聽到的是布拉姆斯的音樂，在舞會中聽到的是小約翰‧史特勞斯的樂曲，另外還有其他作曲家，是保守的維也納民眾無法一下子就接受的：布魯克納、沃爾夫和馬勒。

沃爾夫　　　　沃爾夫（Hugo Wolf, 1860-1903）由於他以音樂批評為業，所以樹敵甚眾。他說話大膽直率，不惜以貶抑布拉姆斯為代價連篇累牘地讚揚華格納。難怪在構成他絕大多數創作成果的歌曲方面，受到華格納的和聲與朗誦風格的影響。但與此同時，他對人類性格、對一首歌曲的特定「發聲」及對心理洞察的探索則十之八九屬於佛洛伊德的維也納。一八八八年至一八九一年是他最多產的創作時期，這個時期他以如火如荼的速度進行創作：在這幾年中他分別為梅立克（Mörike）、歌德和西班牙、義大利詩人的詩歌譯本譜寫了一百八十首歌曲。此後，他又完成了第二冊義大利歌曲集（1896）和歌劇《縣太爺》（Der Corregidor, 1895）。但這些是在一股突如其來的、白熱化的、中斷了一場可能是梅毒所導致的全身麻痺的創造能量而產生的作品。一八九七年秋天，他失去了向來就不穩定的神智，在一家療養院去世。

布魯克納　　　　布魯克納（Anton Bruckner），由於他奉行的華格納主義，所以在維也納也受到忽視甚至是輕視。他從那位拜魯特大師那裡吸取了與眾不同的東西——不是心理上的宣敘調，而是交響的寬廣性。他的職業生涯也與沃爾夫迥異。一八二四年他出生於林茲附近的安斯菲爾登，父親是一位教師兼管風琴師，他以追隨父業起步，特別是在家鄉附近的聖佛羅里安修道院。其後從一八五五年至一八六八年間任林茲大教堂管風琴師。他早年曾透過書信往返師從維也納教師塞希特（Simon Sechter）學習和聲與對位，接著又在家附近繼續學習這兩門課程一直到他四十三歲。一八六三年，他經由

布魯克納　　　　　　　　　　　　　　　　　　　　　　　　　　　　　　　　作品

一八二四年生於林茲附近的安斯菲爾登；一八九六年卒於維也納

◆交響曲：「第〇號」d 小調（約 1864），第一號 c 小調（1866），第二號 c 小調（1872），第三號 d 小調（1877），第四號降 E 大調《浪漫》（1874, 1880），第五號降 B 大調（1876），第六號 A 大調（1881），第七號 E 大調（1883），第八號 c 小調（1887），第九號 d 小調（1896，未完成）。

◆合唱音樂：《安魂曲》（1849）；彌撒曲——第一號 d 小調（1864），第二號 e 小調，帶有管樂伴奏（1866），第三號 f 小調（1868）；《感恩曲》（1884）；清唱劇，經文歌。

◆室內樂：F 大調《弦樂五重奏》（1879）。

◆管風琴音樂

◆鋼琴音樂

◆分部合唱曲

◆歌曲

《唐懷瑟》在林茲的一次演出，接觸到華格納的音樂，之後不久便開始寫作具有自己特徵的作品，即 c 小調《第一號交響曲》和大型的彌撒曲。但是這些作品後來都又做了修改。不僅如此，終其一生，布魯克納對自己的技巧缺乏信心，而且能夠逆來順受地接受批評，甚至那些在不了解的情況下，說服他對其概括結構做大規模的、損害性刪節的批評亦然。

一八六八年，他接任塞希特在維也納音樂院（Vienna Conservatory）的職務，他在那裡有一支由學生組成的專用樂隊（其中包括有馬勒，不過，馬勒從未隨他學習過），他在那個職位上直至生命終結，然而他的音樂卻引來了輕視。除了《感恩曲》（1884）和少量其他作品之外，他將自己奉獻給交響曲的創作。他逐步讓自己在這一形式上的方法趨向完美。貝多芬的第九號交響曲使他有了一個基本輪廓——一個巨大的開頭樂章、一個深奧的慢板樂章、一個奏鳴曲式的充滿活力的詼諧曲樂章和累進的終樂章，華格納為他提供了時間基準與某些和聲（1873 年他在拜魯特拜訪了華格納，把他的《第三號交響曲》題獻給華格納，在他後來的交響曲中，他還為自己的管弦樂團增加了一組華格納低音號的四重奏群，這件樂器是華格納為《指環》所設計的）。然而在曲式上，他更多是直接繼承了舒伯特。他的奏鳴曲式快板樂章中常常有三個而不是兩個主題群，而且他和舒伯特一樣，傾向於在不同的調上的反複來取代發展部。

然而結果是完全創新的。由於布魯克納長期在教堂擔任樂師，以及他對天主教信仰的虔誠，為他的音樂留下了教會調式的烙印，他和聲的獨特性也往往是起因於調式的變化。類似的是，他對樂團的處理採取大型的同質的塊狀聲音，使人聯想到管風琴師在操縱管風琴上的音栓，不過這種配器風格能夠使他在運用當時規模不大的樂團時，獲得巨大的音響效果。他只有在他最後完成的 c 小調《第八號交響曲》（1887）中，才引進了一架豎琴並將木管由二管擴大為三管編制；他從未使用過特別的木管樂器（短笛、英國管等）或華格納、馬勒和理查·史特勞斯所重視的附加打擊樂器。

　　他作曲的最大獨創性在於他的時間概念。長時值的音符（往往以弦樂上的顫音表現）和音型連續反覆的模進造成一種靜態的效果，在梅湘之前的西方音樂中，布魯克納的時間概念是獨一無二的，進一步地說，他的結構是靜態的而不是動態的。布拉姆斯正讓他音樂的發展部愈來愈占重要地位，而布魯克納卻特別強調陳述，堅持主張把一些本質上不穩定的東西加以交響處理。奏鳴曲式不像在貝多芬和布拉姆斯音樂中那樣，是對開頭材料內在衝突的解決，相反地，是一個從陳述到變化的陳述、又回到陳述的對稱式樂章的模式。

　　這種形式適合於最具有布魯克納特質的長大且結實的主題。他的E大調《第七號交響曲》開頭（例IX.4），在顫音伴奏下逐漸展開的一長段旋律，也顯示了布魯克納的特點──對貝多芬《第九號交響曲》的回顧，或許還受到舒伯特G大調弦樂四重奏的影響。然而那開頭的琶音卻極具布魯克納式的宏偉莊嚴，而且是布魯克納音樂所獨有的。海頓的琶音主題會急迫地向某種衝突前進，而這裡的琶音則猶如一次慢慢吸氣，當升到屬音時稍微歇了一口氣。但結果證實這個屬音很薄弱。在這個屬音所源自的經過句（其變化音系統照例是調式的）中，布魯克納沒有讓此屬音到達正常的B大調上，而是落在一個帶有降半音的第二音級和第三音級的B調式上，這使人聯想起文藝復興時期教會音樂的弗里吉安調式（Phrygian mode）。接著這一主題的第二分支，在第十小節以改變配器開始，把開頭的下行四度變成增四度即三全音，這又顯示了弗里吉安調式的一個特徵。在主題最後落到屬調範圍內之前，這個三全音以逐漸升高層次的方式出現過三次。於是，這裡有一個對稱，先是自然音構成的主題前句（E大調琶音），其後跟著一個調式變化音構成的後句，調式變化音構成的前句（第十至十五小節）後面又跟著一個自然音構成的後句。

例IX.4

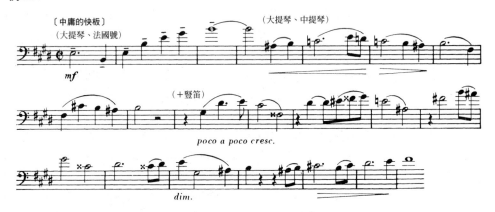

　　這一樂章整體的對稱性同樣很明顯。按照布魯克納通常的處理方式，呈示部長大且坦率直陳，它引進了三個主題（第二個主題在調性上是不穩定的，第三個主題為b小調）。「發展部」（這裡加引號是作者認為布魯克納的處理不是真正的發展，見前文。）在不同的調上將這些主題顛來倒去反覆推敲：第一主題的琶音動機使用了B大調，而第三主題則是以倒影的與正常的這兩種形式在e小調上同時出現，這是布魯克納慣用的手法，另一個例子則出現在第一主題回到E大調時。在某種意義上，這標誌著「再現部」的開始，不過，這段E大調只持續了很短的時間，而且第三主題的再現

是在G大調上而不是E大調上。這一樂章從和聲方面來說並未遵循奏鳴曲式的原則。E大調的完整再陳述只在這個共有四百四十三小節的史詩般樂章的最後卅一小節裡才得以實現，其中那個琶音動機，又是以原形和倒影兩種形式再度出現，在E大調三和弦大範圍厚實的裝飾之上奏出。這不是在貝多芬或布拉姆斯的交響曲中，可能出現的那種肯定的到達終點，而只是在一個巨大的拱形線律線條的完成，伴隨著回到這首交響曲開始處所用的那種開放的自然音階系統。

　　整部作品是一個規模更大的拱形，因為終樂章結束時，琶音動機的再現為圓滿解決E大調增添了光輝。但是布魯克納下一首第八號交響曲在整體統一性的確立方面更有進展，因為在C大調的持續的三和弦伴奏下，最後樂章的結束，又回憶起開頭快板樂章、慢板樂章和詼諧曲樂章的第一主題。正是因為在結構和對稱上的處理技巧，以及它們神聖的氣氛，布魯克納的交響曲才實至名歸地被比喻為偉大的中世紀大教堂。

　　調式的特點當然會令人想起素歌，而布魯克納的銅管樂群的寫法又常常具有言語無法形容的聖詠特質。不僅如此，他音樂風格的純淨亦即它紮根於基本的調性要素（如三和弦與琶音的使用）、它節奏上的單純、它對樂團聲音堆疊式的運用，都有助於人們產生一種客觀感受，一種在祈禱和讚美中求得的個人情感的解脫感。關於這些的證據還存在於，布魯克納在他的交響曲中採用了一種在他的宗教合唱作品中發展出來的風格，而在他的合唱作品中又借用了他交響曲中的一些東西。相同的跡象還表現在他的《第九號交響曲》「獻給萬王之王——我們的上帝」上，可是這首交響曲的終樂章在他生前並沒有完成。一八九六年，他在維也納平靜地去世。

馬勒

　　馬勒（Gustav Mahler）在擴大交響曲的篇幅方面繼承了布魯克納，以致於一首交響曲長達一小時以上，不過他的目的和方法則完全不同。布魯克納的所有交響曲都在

馬勒	生平
1860	七月七日生於卡利舒特（今日的卡利斯特）。
1875-8	就讀於維也納音樂院。
1880	完成《悲嘆之歌》，擔任巴德‧霍爾夏日劇院指揮。
1881-3	在萊巴哈和歐米茲擔任指揮。
1883-5	在卡瑟任歌劇指揮；在一段不愉快的戀情之後創作了《旅人之歌》。
1885-6	在布拉格的日耳曼歌劇院擔任指揮。
1886	擔任萊比錫新州立劇院指揮。
1888	與理查‧史特勞斯結識，成為終身朋友；在布達佩斯任皇家歌劇院指揮。
1891-7	任漢堡州立劇院指揮；創作了第二號、第三號和第四號交響曲。
1897	受羅馬天主教洗禮，任維也納宮廷歌劇院指揮，與一群有才華的同事們一起為該歌劇院的輝煌歲月作出了貢獻。
1902	與艾瑪‧辛德勒結婚，作曲的密集多產期開始。
1908	任紐約大都會歌劇院指揮，夏季回歐洲作曲。
1909	任紐約愛樂管弦樂團指揮，創作了《大地之歌》。
1911	五月十八日逝世於維也納。

馬勒	作品

◆交響曲：第一號 D 大調（1888），第二號 c 小調《復活》（1894），第三號 d 小調（1896），第四號 G 大調（1900），第五號升 c 小調（1902），第六號 a 小調（1904），第七號 e 小調（1905），第八號降 E 大調（1906），第九號 D 大調（1909），第十號升 f 小調（1910，未完成）。

◆歌曲（與管弦樂團）：連篇歌曲集——《旅人之歌》（1885），《悼亡兒之歌》（1904）；《少年的神奇號角》（1892-8）；《大地之歌》（1909）。

◆合唱音樂：《悲嘆之歌》（1880）。

詮釋一種理想，而馬勒的則是一部心靈自傳的各個不同階段。他的交響曲只有三首像布魯克納一樣，是為樂團譜寫的四個樂章連章式的交響曲（第一、第六和第九）。樂章的數目可以更多（第二、第五、第七和第十為五個樂章，第三為六個樂章）或更少（第八為兩個樂章）。馬勒與布魯克納有共同之處在於，他也透過增加人聲來擴大交響曲的天地：如在第二號至第四號中使用了女聲獨唱與合唱聲部；在有時被稱為「千人交響曲」（Symphony of a Thousand）的第八號這部交響神劇（symphonic oratorio）中使用了非常大量的獨唱群與合唱團。

馬勒在一八六〇年出生於波希米亞的卡利舒特村。不久全家遷入伊希勞城，他在那裡接觸到各種不同的音樂如軍樂隊、民歌、咖啡館音樂和沙龍樂曲。這些蓄積在他童年記憶裡的音樂，後來在他創作的交響曲中復活。他還學過鋼琴，甚至開始著手寫歌劇，表現出足以使維也納音樂院接受他入學的才能。一八七五年至一八七八年他在維也納音樂院學習音樂。他後來留在維也納，去大學聽音樂講座，擔任音樂教師，還寫了一部清唱劇《悲嘆之歌》（Das klagende Lied, 1880）。儘管他在寫這部作品時還不到二十歲，但他的音樂已經直接顯示出了一個成熟作曲家的特點。他浪漫的中世紀精神的和田園詩意的風格，來自於十九世紀的德國歌劇，而它的和聲語言則具有《崔斯坦》那種變化音系統的張力，那時《崔斯坦》問世才十年多。然而馬勒對樂團的運用已有獨到之處，展現他對清晰銳利織度的偏好，其中的旋律和伴奏的線條都非常突出。甚至於當時作品的主題堪與他後來作品中的主題相比較，題材方面也是如此；題材表現的是死亡，伴隨著所有與它有關的悲傷、必然性、荒謬與自責。

在完成《悲嘆之歌》之際，馬勒已經開始著手寫一部歌劇，但這部歌劇從未上演過，而且現今已佚失。雖然他的大半生是以一位實際音樂家的身分在歌劇院中度過，但此後他未曾再寫作歌劇。從一八八〇年開始，他先後在布拉格、萊比錫、布達佩斯、漢堡、維也納和紐約獲得重要的指揮職務。他是他那個時代的傑出指揮家之一。他對演奏者和歌唱演員的要求十分嚴格，對自己的要求也十分苛刻。他努力達到對作品做出最有說服力的詮釋，即使他覺得如此一來意味著要對原譜做些改變，他仍堅持自己的理想。

他對自己的作品也採取與此類似的態度。他的D大調《第一號交響曲》，可能早在一八八四年就著手創作了，但直到一八九〇年代中期，在它由五個樂章縮減到四個樂章、從一部交響詩改為形式更傳統的交響曲作品之後，這首交響曲才確定大功告成。雖然這部交響詩暗示著理查·史特勞斯對年輕的馬勒所具有的重要性——與其說是一股影響力，不如說是一位擁護者——但是這兩人很快便陷入爭奪執掌偉大傳統火

炬的對手地位。（據說布拉姆斯於一八九七年逝世前不久曾說過，標示出今後音樂前進道路的人是馬勒，而不是當時大多數人所認定的史特勞斯）。

馬勒在他的《第一號交響曲》中使用了他同時期創作的連篇歌曲集《旅人之歌》（*Lieder eines fahrenden Gesellen*）中的主題。舒伯特在他後期的室內樂作品中也曾使用過這種做法，不過，在馬勒的例子中，一首歌曲主題的引進，暗示著潛藏在音樂之下的一個心理方面的標題，而這樣的標題在他隨後的三首交響曲中變得十分明確，因為它們引入了許多歌曲。由c小調進行到降E大調的《第二號交響曲》，其倒數第二樂章是一首次女高音的歌曲，終樂章是一首合唱曲；由d小調進行到D大調的第三號交響曲（1896）同樣有一段獨唱歌曲（女中音）及隨之在後的一個合唱的樂章，不過在此接應的終樂章是純粹管弦樂的；而由G大調進行到E大調的《第四號交響曲》（1900）只有一個歌唱的（女高音）終樂章。

上述三部作品都使用了十九世紀早期的民間詩歌（及其仿作）集《少年的神奇號角》（*Des Knaben Wunderhorn*）的內容。馬勒還為《少年的神奇號角》的一些詩歌譜寫了幾首獨立的曲子，對於他那相較之下更諷刺、更複雜且更追根究柢的音樂而言，這些民間詩歌的質樸天真，是一個完美的表現媒介。

他的第二號和第三號交響曲也使用了一些其他的詩歌。第二號交響曲終樂章中宏偉莊嚴的合唱歌詞是克洛普施托克（Klopstock）所寫的一首有關復活的頌歌，它是一部以一個充滿疑惑的樂章開始、而以高昂的樂觀主義情緒結束的作品。根據原來的標題，《第三號交響曲》是穿越生存領域的一種提升。首先開場的是它龐大的第一樂章，長達半小時，繼之而來的有五個樂章，依次是草地上的鮮花（一首精緻的小步舞曲）、森林裡的動物（一首詼諧曲）、夜晚（用尼采〔Nietzsche〕的文字譜寫的一首女中音歌曲）、鐘聲（以女聲與童聲組成的天使唱詩班）和愛情（慢板）。篇幅比較標準的《第四號交響曲》，也可以看作是達成類似的提升，因為它是以女高音歌唱著天堂的快樂而結束的。

在創作這部作品的過程中，馬勒皈依了天主教。此舉的動機顯然是現實的需要多於信仰，因為他的猶太人身分阻礙了他在維也納謀職的情況。這一年的後來，他成為維也納宮廷歌劇院的指揮。

一九〇二年，馬勒與一位畫家的女兒艾瑪‧辛德勒（Alma Schindler, 1879-1964）結婚。馬勒死後，她又先後嫁給了建築師（葛羅培伍斯〔Walter Gropius〕）和小說家（威爾費爾〔Franz Werfel〕）。一九〇一年馬勒開始進入緊鑼密鼓的創作期，儘管他的指揮任務只留給他夏天的時間來作曲。至一九〇五年，他已經完成三首新的交響曲：升c小調轉到D大調的第五號、a小調的第六號和e小調轉到C大調的第七號。另外還有一些與詩歌集相關的作品：其中的《悼亡兒之歌》（*Kindertotenlieder*）是以呂克特為他兩個死去的孩子所寫的大約四百首詩當中的五首譜成的歌曲。另有一組《五首呂克特之歌》（*Five Rückert Songs*），都是使用人聲與樂團的作品。

交響曲以及歌曲作為馬勒音樂的主體部分，傳達出他那受到命運糾纏的感覺，這充分反映在他《第六號交響曲》龐大的終樂章裡，那壓倒一切的榔頭敲打聲中。然而，從他自己當時的生活來看，厄運只是預感而尚未實際發生。當時他正在維也納歌劇院如火如荼地安排演出由羅勒（Alfred Roller，奧地利舞台設計師）擔綱舞台設計的一些新劇目，並成為有兩個女兒的自豪的父親，兩個女兒分別在一九〇二年及一九

118.馬勒在指揮:比勒所作剪影的主題。

○四年出生。一九○七年，他的生活與他的藝術如出一轍。他的長女，跟呂克特的孩子一樣因病夭折，而他自己也被診斷出得了心臟病。

　　一九○七年秋天，馬勒在維也納指揮他的最後幾場歌劇演出。雖然他在宮廷歌劇院的歲月是該歌劇院歷史上最顯赫的時期之一，但這段日子也不是一帆風順，他的理念往往受到阻撓。這時候，他已經接到前往紐約大都會歌劇院（Metropolitan Opera）擔任指揮的邀請。儘管大都會歌劇院重視義大利歌劇和強調歌唱明星，與他的志趣相左，但他還是從一九○八年開始，指揮了大都會歌劇院的兩個演出季。一九○九年，紐約愛樂（New York Philharmonic）樂團提供他指揮一職，他於是辭去大都會歌劇院的職務。他上任後只指揮了一個完整的演出季，因為他在第二個演出季期間患了最終奪去他生命的病症。馬勒與紐約愛樂在紐約的音樂會上引進了很多新作品（總共八十六部），但是他的節目和他的風格都不受樂團和大眾的歡迎，所以人們對他的離去也沒有什麼太大的遺憾。

　　如果說馬勒後來幾年甚至所有時期的音樂明顯都是內省的，那麼它似乎也代表了一種廣義上迫近的悲劇：帝國時代歐洲文化的悲劇，他在維也納時已擁有這個文化中的突出地位。這同時也是音樂語言的悲劇。因為他與死亡的對抗（清楚地表現在《悼亡兒之歌》中，含蓄地表現在《第六號交響曲》中）也是跟正在威脅著調性滅絕的不協和與變化音系統的一場對抗。這個威脅不僅存在於馬勒的音樂裡，而且存在於同時期的理查‧史特勞斯和荀白克的音樂當中。馬勒對這個威脅的回應是多方面的。強烈的懷舊氣氛是其明顯的特點，這個特點甚至在他十幾歲時所寫的音樂裡也表現出來，不過當時則集中呈現在對輕快而樸素的「蘭德勒」（ländler）這種與維也納圓舞曲有血緣關係的舞曲的記憶之中。然而，馬勒音樂的懷舊一般是與激烈的諷刺相結合的，如他的《第四號交響曲》詼諧曲樂章中，那首由錯誤調弦的小提琴獨奏的蘭德勒舞曲，或者是快速掠過《第七號交響曲》中夜曲景緻的針對蘭德勒、圓舞曲和進行曲做諧擬的音樂。一股更帶著懊悔的懷舊感，往往跟那些為呂克特詩歌譜曲的主題，以及馬勒在他的慢樂章裡回顧的主題有關，尤其是在《第五號交響曲》的稍慢板和《第六號交響曲》的行板，兩個樂章都包含了來自為呂克特詩歌所譜的歌曲中的動機。

　　雖然，馬勒的慢樂章和詼諧曲樂章是如此專注地凝視著前一個時期（特別是舒伯特）更純粹的抒情主義和流暢的自然音階系統，但他的交響曲的外樂章也對同時代擴展調性所產生的問題加以解決。為了確保音樂往前進行，往往需要一種強有力的節拍，而在很多例子裡馬勒會回憶起他童年時期聽過的軍樂：例如他的《第六號交響曲》第一樂章和終樂章，大部分設定在進行曲節奏上。第一樂章的第一主題在表現急迫的推動力方面具有代表性（例IX.5）。

例IX.5

逐漸成為馬勒旋律特點的大跳，在此以一連串向上力爭的方式攀升，與這個主題開始處的下降八度分庭抗禮。但是向上的推進不可能像向下的墜落那樣，有一個堅實的基礎。這裡有一種偏離（第三小節）或極力從半音的鄰音（第四和第五小節）到達一個偏重於自然音階的音的強烈傾向，然後隨著配器的改變也就是從小提琴齊奏移到木管群，旋律跟著解體了。

很明顯地，這不僅是一個音樂上的而且也是一個戲劇性的主題。作為主題，它反映在不斷變化的音樂之中，而且在變化中它的輪廓可能多少有些被扭曲。馬勒仍然遵循著奏鳴曲式的輪廓，但他的音樂以奏鳴曲形式的手法運作情況和布魯克納相同，雖然兩人的理由南轅北轍。布魯克納的音樂與陳述及對稱有關，而馬勒的音樂則完全是發展和向前推進，所以馬勒的再現部通常是經過一番變形的，或在隨後的尾聲中產生新的發展。這首交響曲像白遼士和柴科夫斯基的交響曲那樣，具有敘事的外觀，不過，馬勒設法不去使用作為他的主要性格的格言主題；相反地，在一首交響曲（這裡就《第六號交響曲》的情況而論，A—C—A）的各個主題之間，有一個基本的動機上的關聯，以及一種強有力的表達，讓所有的主題均具有自傳式特色。敘事概念的一個

119.「渴望幸福」：克林姆所作《貝多芬壁畫》的一部分，首次在維也納奧地利畫廊的、分離派的展覽會上展出。騎士的形象（其面貌與馬勒相似）還曾經作為克林姆的贈禮，刊載在於斯特凡（Paul Stefan）一九一〇年出版的向馬勒致敬的一本書中。

結果是所謂的「漸進的調性」（progressive tonality），於是這裡又產生一個與布魯克納之間有趣的對比。布魯克納的音樂圍繞著一個穩定的主調運行，而馬勒樂曲的旅程，多數情況下則是從一個調到另一個調，因為不能預期一些情感的敘事會在它們開始的地方結束，除非它們像《第六號交響曲》那樣是有關執念的敘事。

在敘事方面，馬勒的各個交響曲都充滿非常生動的描述，如咖啡館和軍營的音樂，阿爾卑斯山的牛羊鈴聲（第四號和第五號），吉他和曼陀林的小夜曲（第七號）。他對音色以及不時對強調聲音重量的追求，造成了樂團陣容顯著的擴大，雖然在某種程度上這種情況也受到理查‧史特勞斯的推動，但是馬勒使用的樂器種類更為廣泛，並以此創造了一個不同於以往的音響世界。不僅如此，他後來的作品愈來愈專注於小的分群，以至於大的樂團可以變成很多支不同的室內樂演奏組合，甚至「千人交響曲」中也有一些片刻，這時樂器陣容是適度的而不是大堆頭的，特別是在構成其第二部分的為歌德《浮士德》結束部分譜曲之處（第一部分為巨大的合唱讚美詩《聖靈降臨》〔Veni Creator Spiritus〕）。

自「千人交響曲」之後，馬勒為著手創作《第九號交響曲》而擔憂，因為第九號交響曲過去都是布魯克納和貝多芬的絕響，他於是寫了一部掩飾成交響樂的連篇歌曲集，稱之為《大地之歌》（Das Lied von der Erde, 1909；見「聆賞要點」IX.B）。因為是翻譯的中國詩譜曲，這裡的音樂由於它的金屬打擊樂器和五聲音階動機的使用，而具有某種樸實的中國色彩，但它聽起來是一部歐洲的作品遠多於東方的情感，特別是在它用來結束的長篇送別歌曲之中尤其如此。離愁別緒的一致氣氛提供了整部《第九號交響曲》（1909）的情緒性格，但他未完成的《第十號交響曲》（1910）看來可能正著手於朝向一種更為正面的結束。要對此作出判斷，須十分謹慎，因為直到一九一一年春天馬勒在維也納去世時，留下的這部作品還處於創作的初期階段。

聆賞要點IX.B

馬勒：《大地之歌》（1909），〈春天的酒徒〉

男高音獨唱
短笛、二支長笛、二支雙簧管、二支降B調豎笛、二支低音管、倍低音管
四支法國號、小號；豎琴
第一小提琴、第二小提琴、中提琴、大提琴、低音大提琴

　　這是由六首管弦樂伴奏歌曲組成的一部交響曲的第五樂章，由男高音和女中音交替演唱。所有六個樂章的歌詞均選自《中國笛》（Die chinesische Flöte），是一部由貝特格（Hans Bethge）譯成德語的中國詩集。

小節	原文	譯文
1-16	Der Trunkene im Frühling	春天的酒徒
	Wenn nur ein Traum das Leben ist	如果生命只是一場夢，
	warum denn Muh'und Plag'!?	為何有如此多煩惱！？

	Ich trinke,bis ich nicht mehr kann,	我舉杯暢飲，
	den ganzen lieben Tag!	整天爛醉如泥！
17-30	Und wenn ich nicht mehr trinken kann,	當我不能再喝時，
	weil Kehl' and Seele voll,	當我身心得到滿足，
	so taund'ich bis zu meiner Tür	我搖搖晃晃地回家，
	und schlafe wundervoll!	倒頭大睡！
31-45	Was hör'ich beim Erwachen?Horch!	醒來時我聽到了什麼？噓！
	Ein Vogel singt im Baum.	樹上鳥兒在歌唱。
	Ich frag'ihn, ob schon Frühling sei.-	我問它春天是否來到了嗎，
	Mir ist als wie im Traum.	對我來說一切就像夢一樣。
45-63	Der Vogel zwitschert: Ja! Ja!	鳥兒說：是的，是的！
	Der Lenzist da, sei kommen über Nacht!	春天來了：一夜之間的事！
	Aus tiefstem Schauen lauscht'ich auf,-	我仔細傾聽，
	der Vogel singt und lacht!	鳥兒在歌唱和歡笑！
62-73	Ich fülle mir den Becher neu	我又斟滿酒杯
	und leer' ihm bis zum Grund-	一飲而盡，
	und singe,bis der Mond erglänzt	引吭高歌直到明月升上
	am schwarzen Firmament!	黑色穹蒼！
74-89	Und wenn ich nicht mehr singen kann,	當我不能再唱時，
	so schlaf'ich wieder ein.-	我又睡著了。
	Was geht mich denn der Frühling an!?	管它春天不春天？
	Lasst mich betrunken sein!	就讓我醉！

小節

1-16 以上是詩歌的第一節。管樂器在A大調的屬音上開始了這首歌曲，然後酒醉似地向上滑行以適應男高音在降B上進入。他的第二行歌詞引入了一個非常重要的節奏動機（例i）並降落在A上，但這時管弦樂團在F大調（例ii）：弦樂發展了例i。接著，經過G大調，男高音與管弦樂團一起攀升回到A大調，這是將開頭的音樂輝煌的充實而達到的效果。

17-30 詩歌的第二節為第一節作了變化的反覆。

31-45 速度的逐漸放慢伴隨著和聲的不確定性，非常貼切酒徒酒醒時刻的狀態。然而乍聽之下，他又一次聽到A大調的屬音，另外，獨奏小提琴回顧了先前的弦樂主題，該主題後來又被短笛所承接。當管弦樂團幾乎牢固地扎根於A大調時，男高音旋律卻處在其最具變化音的狀態：這是酒徒提出疑問的時刻，這裡標上了「憂思地」。男高音再次結束在高音A上，但是管弦樂團這次並未與他同行：卻為了進入下一個詩節而轉到F大調。

45-63 回到原來的速度，但是前一詩節已經引入了「夢」的樂思，而且所有部分都是前所未聞的。第一行歌詞由小提琴、法國號、雙簧管和短笛輕鬆地伴奏著，獨奏的小提琴表現著啁啾的鳥兒。然後，當男高音唱到春天時，出現了新的調性：降D大調，配器溫暖熱烈。速度再次慢了下來，而音樂也停留在降D大調範圍內直到結束：男高音原本通常的終止音A，這時變成了輕柔的降A。

62-73 酒徒斟酒時，音樂悄悄地溜進C大調和煦的常態，此時以其前面兩個詩節的風格在最後再度向上攀升到A大調。

74-89 最後的詩節為第一個詩節進一步變化了的反覆。

這個第五樂章在整首《大地之歌》當中被用作詼諧曲。《大地之歌》的整體佈局如下：

Ⅰ 男高音獨唱：有力的快板　　　　　　　　Ⅱ 女中音獨唱：室內樂配器的慢樂章

Ⅲ 男高音獨唱：具有輕快性格的不過分快的樂章　Ⅳ 女中音獨唱：活潑的樂章

Ⅴ 男高音獨唱：快速的諧趣樂章　　　　　　Ⅵ 女中音獨唱：悠長緩慢的終樂章

Ⅴ 男高音獨唱：快速的詼諧樂章　　　　　　Ⅵ 女高音獨唱：緩慢悠長的終樂章

例i

例ii

理查・史特勞斯

　　比馬勒小四歲的理查・史特勞斯（Richard Strauss）也是在很年輕的時候就成為作曲家，但與馬勒不同的是，馬勒的天才到了一九六〇年代才得到廣泛充分的賞識，而史特勞斯幾乎從一開始就獲得了大眾熱情的喝采，所以六十幾年來他被看作是那一時代傑出的作曲家。一八六四年他出生於慕尼黑，父親是宮廷管弦樂團的法國號首席。在一個音樂家庭的環境——雖然它在音樂上是保守的——激勵下，他六歲開始作曲，並師從那些與他父親的樂團合作的音樂家們。儘管在他的音樂不斷成功使他勇於獻身作曲事業之前，他確實曾在慕尼黑大學讀過兩個學期，但他從未進過音樂院。

　　在這個時期，他轉向以孟德爾頌和布拉姆斯為代表的十九世紀較古典的一派。然而後來在邁寧根（1885-1886）及慕尼黑（1886-1889, 1894-1898）從事指揮事業時，他卻變得更像華格納和李斯特的信徒。在他的作品中，交響詩代替了交響曲和四重奏，以交響幻想曲《來自義大利》（*Aus Italien*, 1886）開始，在此後十多年裡又陸續創作出七部這樣的作品。還寫了一部華格納式的歌劇《古特拉姆》（*Guntram*, 1894），可惜未獲成功，但史特勞斯從此也以交響詩和歌曲作曲家著稱（他從此不再寫室內樂作品）。

他的交響詩幾乎一問世就會在全歐和美國上演。他的交響詩顯示出他在配器上的創造性，以及根據一些包含強烈性格與易於變奏的主題而創作敘事音樂的嫻熟技巧。在一定程度上，這些也是馬勒的強項，不過馬勒的音樂似乎都是敘述自己的事情，而史特勞斯則擅於敘述別人的故事。當然，他在描寫有關《唐‧璜》（*Don Juan*, 1889）、《馬克白》（*Macbeth*, 1888）、《提爾的惡作劇》（*Till Eulenspiegel*, 1895）或《唐‧吉訶德》（*Don Quixote*, 1897）當中出自想像的人物時，也是在寫他自己的一些側面，但是他對人物的選擇又使他的音樂具有一種與馬勒赤裸裸的主觀性相對立的客觀性。

很自然地，這兩位作曲家對音樂形式有著截然不同的態度。馬勒的奏鳴曲式樂章連續地向前推進，而史特勞斯則偏好迴旋曲和變奏曲形式，其中帶有可區分性的及重複的要素，容許一種更經過深思熟慮的觀點。馬勒傳達體驗，而史特勞斯則把體驗概括在意象之中。

他們在解說性的細部呈現運用上也存在著明顯的不同。馬勒的音樂裡關於酒館和山岳的插入段落，是在他主觀的敘事中暗示的東西。但史特勞斯喜歡做出獨立自足的音樂圖畫，例如在《唐‧吉訶德》中，他用豎笛和銅管樂器上的顫音效果來描寫羊群的叫聲。這部作品還顯示，他能讓他的主題在經歷各種不同的音樂氣氛的同時，還保持著它們依稀可辨的面貌，而且他的這種才能超越了李斯特或白遼士。這部作品有一個副標題〈騎士角色主題之幻想變奏曲〉，它既可以區隔為一組交響變奏曲，同時又可被視為大提琴協奏曲。《唐‧璜》是一首帶有插入段落的奏鳴曲式樂章，《提爾的惡作劇》是一首迴旋曲。後者是他的最後一首短篇音詩（後來的音詩長大許多，都超過半小時），說這部作品是其所有音詩當中最輝煌的一首似乎有待爭議——因為史特勞斯不假思索地將始終蔑視權威的人認定為英雄（見「聆賞要點」IX.C）。

聆賞要點IX. C

理查‧史特勞斯：《提爾的惡作劇》，作品廿八（1894-1895）

短笛、三支長笛、三支雙簧管、英國管、D調豎笛、兩支降B調豎笛、降B調低音豎笛、三支低音管、倍低音管
四支F調法國號（四支D調法國號隨意使用）、三支F調小號（三支D調小號隨意使用）、三支長號、低音號
定音鼓、三角鐵、鈸、低音大鼓、小鼓、大型棘齒
十六把第一小提琴、十六把第二小提琴、十二把中提琴、十二把大提琴、八把低音大提琴

標題通常譯為《提爾快活的惡作劇》（*Till Eulenspiegel's Merry Pranks*）。這部作品是根據日耳曼傳說中一個戲弄他人、詭計多端的人物而寫成的音詩。然而，其描繪的目的是與純粹的音樂意圖相結合的。史特勞斯自己在他對這個標題的全稱中描述這首樂曲為迴旋曲式並且帶有一些奏鳴曲結構的痕跡，同時其高度的主題變形顯然成為變奏藝術的一個優秀範例。

小節	
1-5	開頭樂句（例i）似乎在說「從前從前……」；但它也代表後來的提爾。
6-45	法國號宣告著提爾的一個主要動機（例ii）；這個動機由其它樂器來承接，最後由整個管弦樂團演奏。
46-112	在 D 調高音豎笛上（例iii）聽到以例i為基礎的另一個提爾的動機（例iii）：它可能代表著提爾顛覆的促狹天性，這一個提爾的動機之詭譎多變與提爾逃避追查或懲罰的本領互相符合。這個主題被相當充分地發展並加以變化。
113-178	一個寧靜的樂段，其中主題的最初六個音先是在低音樂器、然後是在長笛上聽到，隨即而來的是豎笛吹奏快速上行的音階，這預示了一個插入段落的到來。這個插入段落描繪了提爾騎馬進入一個繁忙的市集，撞翻了一些攤販，嚇得市集上的婦女倉皇逃避，然後他揚長而去的情景（主題由長號奏出）。
179-208	節奏因為提爾開始了第二次惡作劇而出現變化。提爾在此偽裝成遊行隊伍中的一名教士。隨後，在長號和中提琴上聽到了進行曲式的主題，不過，隨即插入了若干個例iii的嘲弄模仿，然後是加了弱音器的銅管樂器奏出的樂句以及當提爾露出本來身分時小提琴的向下滑音。
209-303	此時的提爾嚮往著愛情，出現了比先前更流暢、更甜美的兩個主題。但他的愛情被拒絕，於是決心對人世進行報復；音樂此時變得更為活躍且充滿憤怒，同時出現了例i的一個腳步沉重、重音十分鮮明的形式（第271小節）。
304-384	一群嚴肅的、類似學者的人迎面而來。提爾立即開始嘲弄地模仿他們（見例iv的小提琴與法國號）。提爾的主題片斷與那些「學者」的主題混合在一起並凌駕過它們。
385-428	音樂一度變得更快、更歡樂，然後謎樣地暗下來。
429-573	提爾的法國號主題（例ii）再次陳述：這類似一種再現，但音樂帶著不斷增強的活力與高昂的精神繼續發展，朝向一個睥睨一切的高潮。
574-656	銅管的喧鬧聲停歇，一陣鼓聲代表著提爾被帶過來審問：在管弦樂團中出現了許多暗淡的和弦，由代表著提爾得意洋洋的豎笛奏出的樂句（例iii）——帶著不斷強調的語氣作著反覆——來回答。他被判有罪並處決（長號和其他低音樂器上的沉重和弦：從中可以聽到他的靈魂騰空而去）。有一個簡短的尾奏，深情地回顧開頭的音樂，最後以情緒高漲的八個小節向提爾快活的惡作劇致敬。

例i

例ii

例 iii

例 iv

　　從這些「戲劇性」交響詩跨入歌劇並不是多大一步。在他自傳式的《家庭交響曲》（*Symphonia domestica*, 1903）之後，史特勞斯才斷然跨出了那一步。除了他的《阿爾卑斯山交響曲》（*Alpensinfonie*, 1915）和一九二〇年代為鋼琴（左手）獨奏與管弦樂團所寫的兩首樂曲之外，直到一九四〇年代以前，他沒有為管弦樂團寫過任何重要的作品。他這時也很少寫歌曲。相反地，他將主要精力投入了歌劇創作，以《莎樂美》

理查・史特勞斯	生平
1864	六月十一日生於慕尼黑。
1882	就學於慕尼黑大學；為十三件管樂器所寫的《小夜曲》上演，創作多產期開始。
1885	出任麥寧根管弦樂團助理指揮；成為國際公認的作曲家。
1886-9	擔任慕尼黑宮廷歌劇院指揮。
1889	在威瑪；《唐・璜》奠定了他作為德國最重要的青年作曲家的地位。
1894	與寶琳・德・安娜結婚；擔任慕尼黑宮廷歌劇院指揮。
1895-8	進入創作多產的時期，特別是管弦樂作品的多產期（包括《提爾的惡作劇》、《查拉圖斯特拉如是說》、《唐・吉訶德》、《英雄的生涯》）；在歐洲指揮巡迴演出。
1898	任柏林皇家宮廷歌劇院指揮；轉向歌劇創。
1904	在紐約指揮《家庭交響曲》首演。
1905	《莎樂美》（首演於德勒斯登）引起非議。
1909	《艾雷克特拉》（首演於德勒斯登），是與劇作家霍夫曼斯塔爾第一次成功的合作。
1911	《玫瑰騎士》在德勒斯登首演。
1919-24	擔任維也納國家歌劇院聯合指揮；創作開始減少。
1929	霍夫曼斯塔爾去世。
1933-5	被任命為納粹國家音樂局局長（未與本人商議），但因與一位猶太籍劇作家合作而被免職。
1942	歌劇《隨想曲》首演；開始專注於器樂作品。
1945	自願流亡瑞士。
1948	《最後四首歌曲》。
1949	九月八日於加米德—帕滕基興逝世。

120.「肚皮舞」（或稱「七
紗舞」：比爾茲利為王爾德
的《莎樂美》所作插圖之
一。鋼筆畫，一八九三年。
現在劍橋福格藝術博物館
（麻州）。

（1905）和《艾雷克特拉》（1909）作為開始，兩部歌劇均為很長的獨幕劇，都在高音
處以相對應的和聲極限的音樂作為支持，傳達出一個情感世界。透過為王爾德根據聖
經上有關先知約翰在希律王宮殿的故事所寫的話劇，及後來為霍夫曼斯塔爾
（Hofmannsthal）關於艾雷克特拉的歇斯底里的復仇的話劇譜曲，史特勞斯在龐大而
豐富多樣化的管弦樂團運用之外，以及在非常複雜的、實際上往往是無調性的（aton-
al）和聲使用方面，都展現出他和馬勒是同時代的人。在《艾雷克特拉》之後，史特

理查·史特勞斯	作品

◆歌劇：《莎樂美》（1905），《艾雷克特拉》（1909），《玫瑰騎士》（1911），《納索斯島的阿麗安內》（1912），《沒有影子的女人》（1919），《間奏曲》（1924），《阿拉貝拉》（1933），《隨想曲》（1942）。

◆管弦樂：交響詩——《來自義大利》（1886），《唐·璜》（1889），《提爾的惡作劇》（1895），《查拉圖斯特拉如是說》（1896），《唐·吉訶德》（1897），《英雄的生涯》（1898）；《家庭交響曲》（1903）；《阿爾卑斯山交響曲》（1915）；《變形》，給廿三件弦樂器（1945）；法國號協奏曲——第一號降E大調（1883），第二號降E大調（1942）；《雙簧管協奏曲》（1945）。

◆合唱音樂：《德意志經文歌》（1913）。

◆歌曲：《最後四首歌曲》（管弦樂團伴奏，1948）；二百多首其他歌曲。

◆室內樂

◆鋼琴音樂

勞斯看來甚至有可能與他正是同時代的荀白克一樣，全然放棄了調性。

　　出人意料的是，他接下來創作了《玫瑰騎士》（1911）這部有時被認為是守舊甚至被認為是有意逃避當代問題的作品。然而，《玫瑰騎士》這部非常精緻、充滿感情與人性的喜劇，可以與它同時期的荀白克的《期待》（*Erwartung*）相媲美。《期待》的驟然投入無調性（atonality），在史特勞斯的歌劇裡是透過一場完全人為的自然音階的假面舞會反映出來，瑪麗亞·泰瑞莎（Maria Theresa, 1717-1780，匈牙利及波希米亞女王）時期的維也納在這場假面舞會中，對一個世紀的圓舞曲節奏發出回響。與此

121.為史特勞斯的《玫瑰騎士》一九一一年一月廿六日在德勒斯登宮廷歌劇院首演時，羅勒為其第一幕所作的舞台設計。

同時，《玫瑰騎士》開啟了歌劇史上最有成果的合作關係之一，因為這時史特勞斯正與霍夫曼斯塔爾通力合作，而不只是為他現成的話劇譜曲而已。一位有高度文化教養的奧地利詩人，加上一位有實際經驗且有戲劇素養的巴伐利亞音樂家的這個結合，可謂相映生輝。雖然他們之間有時互相看不順眼，但從《玫瑰騎士》起，兩人在此後的二十年內又創作出四部歌劇——《納索斯島的阿麗安內》（Ariadne auf Naxos）、《沒有影子的女人》（Die Frau ohne Schatten）、《埃及的海倫》（Die ägyptische Helena）和《阿拉貝拉》（Arabella）。兩人的合作關係只因霍夫曼斯塔爾的去世而告終。

這些後期的史特勞斯—霍夫曼斯塔爾歌劇構成了性質各異的一群作品——兩部對希臘神話作了異想天開詮釋的歌劇（《阿麗安內》和《海倫》，兩者都試圖寫得與近乎歇斯底里的艾雷克特拉完全不一樣）、一部象徵主義的童話故事（《沒有影子的女人》）和另一部精緻的維也納喜劇（《阿拉貝拉》）。只有《阿麗安內》在劇目中獲得定期演出的地位——並非以它原始的版本，當初它的設計是與十七世紀法國劇作家莫里哀的《暴發戶》（Le bourgeois gentilhomme，史特勞斯為其配樂）聯演，並作為演出的下半場；而修改版本是用一個序幕取代莫里哀的《暴發戶》，在序幕中介紹節目中將要出場的「作曲家」、歌唱演員及其他藝術家。與十七世紀樂曲的接觸，似乎曾經刺激史特勞斯在為卅七位演出者組成的一支室內樂樂團寫曲子時，預示了新古典主義（neo-classicism），不過，與其說是任何巴洛克的或古典時期的先例，不如說可能是荀白克的《室內交響曲》（Chamber Symphony）作品九深深影響了他：這部作品風格上當然不是新古典主義的。阿麗安內和巴克斯（Bacchus，即酒神戴奧尼索斯〔Dionysus〕的羅馬名字）的故事——歌劇裡有歌劇——是對愛情誇大的詩意探索，由於「即興喜劇」中人物表演的同時出現，其誇大的詩意探索實際上被降低了。序幕對史特勞斯和霍夫曼塔爾而言是個時機，考量他們的藝術作為「歌劇」進入貴族家庭的實際性。

如果說《納索斯島的阿麗安內》是關於歌劇的歌劇，那麼史特勞斯後來的兩部作品《間奏曲》（Intermezzo, 1924）和《隨想曲》（Capriccio, 1942，這是他的最後一部歌劇，自霍夫曼斯塔爾去世以來他寫了另外四部）。《間奏曲》為作曲家自撰台詞，是將他自己的婚姻生活改編成戲劇，與他先前的《家庭交響曲》差不多，是一部由誤

122.史特勞斯（右）與劇作家霍夫曼斯塔爾。約一九一五年，照片。

會、嫉妒與寬容和解所構成的喜劇，其自我反映的成分在於，它把作曲家的人格面貌搬上舞台，但又不過度擾亂作曲家的藝術。另一方面，《隨想曲》則是關於歌劇中歌詞與音樂之間，何者為首要的長久爭論的一個嘲諷寓言，劇中主要角色女伯爵必須在作曲家與詩人之間，做出愛的選擇的困境，而且她的困境在這部溫和、成就最高的且具有輓歌性的作品結束時仍未解決。

　　史特勞斯有意讓《隨想曲》成為他一生中最後的作品：當這部作品在一九四二年於慕尼黑首演時，他已七十八歲，這一年正值第二次世界大戰的轉捩點。與他的許多同行不同的是，他在一九三三年以後仍留在德國，甚至愚蠢到允許他的名字被用來作為第三帝國，增加某種虛假的聲望，雖然在希特勒時期的大部分時間，他隱居在他巴伐利亞的家中，然而作曲家要從作曲生涯中退隱也不是那麼容易的事。史特勞斯後來沒有再寫歌劇，但又回到他年輕時的音樂形式與體裁：一首跟他以前在一八八三年為他父親寫的法國號協奏曲連接起來的《第二號法國號協奏曲》（1942），同樣也是降E大調。另外還有兩首為其他管樂器寫的協奏曲、兩部為莫札特式的小夜曲合奏團所寫的作品、一首為弦樂寫的大型樂章《變形》（*Metamorphosen*, 1945），以及一首為德國寫的輓歌，那時德勒斯登、柏林和德國的許多其他城市正在遭受炮火猛烈攻擊。這些作品跟在他音樂的主體之後，宛如非正式的作品一般。史特勞斯沒有給它們作品編號。他將寫給女高音與樂團的《最後四首歌曲》（*Four Last Songs*, 1948）作為刻意的告別，來結束這一系列作品，一九四九年九月，在人們還沒聽到這些歌曲之前，他在加米許鎮的家中去世。

北歐

　　與史特勞斯幾乎同時代的西貝流士（1865-1957），繼史麥塔納和德佛札克在前一世代所完成交響樂傳統的波希米亞分支之後，擔負起交響樂傳統北歐主要分支的責任。但他並非第一位蜚聲國際樂壇的斯堪地那維亞人，挪威人葛利格（1843-1907）此前已在德國、英國和美國確立了自己的聲譽。葛利格的作品主要是吸收了挪威民間音樂的鋼琴小曲，而且還有他為易卜生（Ibsen）的話劇《皮爾·金》（*Peer Gynt*）所寫的情調音樂以及廣受歡迎的鋼琴協奏曲。他的鋼琴協奏曲深受李斯特的讚賞並由他親自演出。西貝流士的同世代人之中，瑞典人史坦漢默（Wilhelm Stenhammar, 1871-1927）和丹麥人尼爾森（Carl Nielsen, 1865-1931）都與他同樣專心致力於交響曲的創作。尤其是尼爾森，他寫了許多強有力的、充滿個性的交響曲，具有馬勒式的變化音風格和高度的動機統一，主要特點是富有推動力的節奏，他的主題與和聲具有強硬、粗糙且稜角分明的特質。

西貝流士　　　　　　　西貝流士（Jean Sibelius），一八六五年出生於一九一七年十月革命前尚屬於俄羅斯帝國一部分的芬蘭。他的家族屬於說瑞典語的少數族群，但他就學於他的家鄉藍湖城（Hämeenlinna）的一所說芬蘭語的學校。雖然他在學校就已開始嶄露他在小提琴和作曲方面的天賦，但他年輕時最初的願望是成為一名小提琴演奏大師（他在1903年的《d小調小提琴協奏曲》，是有意識地為這些未竟的願望所寫的紀念作品，而且是他

西貝流士　　　　　　　　　　　　　　　　　　　　　　　　　　　　　**作品**

一八六五年生於藍湖城；一九五七年卒於耶芬帕

◆管弦樂：交響曲——第一號 a 小調（1899），第二號 D 大調（1902），第三號 C 大調（1907），第四號 a 小調（1911），第五號降 E 大調（1915），第六號 d 小調（1923），第七號 C 大調（1924）；音詩——《傳說》（1892），《芬蘭頌》（1899）；《波吉拉的女兒》（1906），《夜騎與日出》（1907），《塔比奧拉》（1926）；《加雷利亞組曲》（1893）；《小提琴協奏曲》（1903）。

◆戲劇配樂：《暴風雨》（1925）。

◆合唱音樂：《庫勒沃》（1892）；清唱劇，分部合唱曲。

◆室內樂：《弦樂四重奏》〈親密之聲〉，d 小調（1909）；為小提琴與鋼琴所寫的樂曲。

◆歌曲

◆鋼琴音樂

唯一一首具有重要性的協奏曲）。一八八五年他在赫爾辛基大學學習法律，但一年以後，為了跟隨魏格流士（Martin Wegelius）專攻作曲，他放棄了法律專業，開始作曲上的深造時期（1889-1890年在柏林，1890-1891年在維也納）。

　　在國外深造時期，西貝流士的作品大部分是室內樂，但他一回到赫爾辛基，便根據芬蘭民族史詩《卡列法拉》（*Kalevala*）的故事寫出了合唱交響曲《庫勒沃》（*Kullervo*）。一八九二年《庫勒沃》自己在赫爾辛基首演的成功，使西貝流士成為自己國家首屈一指的作曲家。他終身享有這個地位，並藉由他在前幾十年裡根據芬蘭神

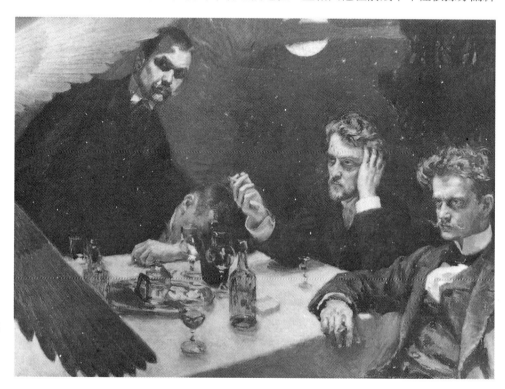

123.《宴會》：團體畫像。一八九四年，蓋倫一卡烈拉畫，（右起）與西貝流士、指揮家卡雅努斯、梅里坎多及畫家本人。私人收藏。

話所寫的、散布於七首大型交響曲之間的一系列交響詩而得以確定。其中的前兩首尚帶有崇拜柴科夫斯基的一些痕跡，不過在旋律的寬廣度與和聲的緩慢步調方面，除了布魯克納的音樂之外，很少有其他人的音樂可與他的相比。布魯克納的音樂本質上是靜止的，而西貝流士的音樂則是透過由基本動機所激發的，有機發展過程而發展，這項技術首先在他的C大調《第三號交響曲》（1907）中充分自信地獲得應用，這是一部具有古典規則的、優雅的作品。

西貝流士的《第四號交響曲》（1911）展現出這項技術最徹底地運用，就和聲範圍來說，它不協和的程度不亞於他同世代人馬勒的晚期作品。這部作品音樂辯證的中心內容非常簡單，就是與大、小調系統最不協和的「三全音」音程。在這部作品中，幾乎所有的東西都與這個音程有著非常直接的關係，而且儘管這部作品以四個不同的樂章形式呈現出來，但其辯證是連續的。例IX.6a到d是來自各個樂章具有代表性的片刻，可以說明「三全音」是如何地被深深嵌入音樂的旋律及和聲內容之中。

這裡的前兩個例子讓人聯想到持續音（pedal point，即持續的和聲）是西貝流士的特點同樣也是布魯克納的特點，但西貝流士獨到之處在於，他堅持以「三全音」代替更為悅耳的大三度（第一和第二樂章）或完全五度（第三和第四樂章）。此外，「三全音」的不斷出現，把四個樂章綁在一起，致使它們各自的個性受到削弱。這首《第四號交響曲》可以視為是一個慢板導奏之後跟著一個快板奏鳴曲式樂章、一個慢樂章及一個快板的終樂章，但這些樂章聽起來很像是對開頭「三全音」的不同處理方式，任何與一般結構模式的相似之處都不會持續很久。例如第二樂章除了奏鳴曲式之外，還有詼諧曲的要素，同時它還形成一個從開始處的快速音樂到慢樂章的過渡。

這種連章性在使用了與「英雄」有關的降E大調《第五號交響曲》（1915）中得到進一步的發展。第一樂章從奏鳴曲式的快板搖身一變進入快速的詼諧曲，不過中間的慢樂章和凱旋式的終樂章讓一個較正規的設計得以完整。他的《第六號交響曲》再度採用四個樂章的形式，但他的C大調《第七號交響曲》（1924）終於是完全連章性

例IX.6

a（慢）

（○-以泛音演奏）

的，並在單一樂章內以它在慢樂章和詼諧曲的要素，傳達出一個完整的交響樂的體驗。之後，西貝流士為莎士比亞的戲劇《暴風雨》（*Tempest*）寫了一部配樂（1925）和他的最後一首交響詩《塔比奧拉》（*Tapiola*, 1926），不過，後來他生命剩下的三十年裡他實際上是停筆了。

這種創作上的沉寂很可能有其個人理由。他的酗酒是自他學生時代以來的問題，一直是被歸咎的原因。不過同樣有另一種可能，即他在《第七號交響曲》中已經實現了他天衣無縫的、總括一切的交響樂發展的終極目標，而且又找不出在不重複自己的情況下繼續前進的道路。據傳聞，作曲家本人也有過暗示，在一九三〇年代曾有一部幾近完成《第八號交響曲》，但它被毀損而蕩然無存了。這段期間，西貝流士仍然活著並享譽國內外，一九五七年他在赫爾辛基附近的家中去世。

艾爾加　　　　　一八九〇年代，西貝流士和尼爾森在北歐國家的興起，與艾爾加（Edward Elgar）在英國的興起相互輝映。艾爾加於一八五七年出生於伍斯特附近，父親是一位鋼琴調音師和音樂商店的老闆。艾爾加沒有受過正規的音樂訓練，但他從十四、十五歲起，便能夠在伍斯特這一帶，以小提琴家、管風琴手、低音管演奏家與擔任指揮及音樂教師謀生。而且其間他也一直在作曲。在一八九〇年他卅三歲之前，他沒有寫出什麼引人注目的甚至具有特色的作品，但是他對自我價值的堅定信念，促使他去倫敦尋找機會。他在倫敦出版了包括《愛的禮讚》（*Salut d'amour*）在內的一些沙龍音樂作品，但不曾對較大型的作品表示興趣，而且在一年多之後，艾爾加一家人又回到家鄉，在莫爾文買了房子。

在接下來的短短幾年裡，艾爾加逐漸建立起個人風格的根基，他的風格在相等程度上可追溯自交響樂的布拉姆斯和較為精神上的華格納，他的一系列清唱劇在合唱協會享有很大的成功，在英國獲得極大推崇。其中的一部清唱劇是《卡拉克特克斯》

艾爾加　　　　　　　　　　　　　　　　　　　　　　　　　　　**作品**

一八五七年生於伍斯特的布羅德希斯；一九三四年卒於伍斯特

◆管弦樂：交響曲——第一號降 A 大調（1908），第二號降 E 大調（1911）；序曲——《傅羅沙爾》（1890），《安樂鄉》（1901）；《少年的魔杖組曲》第一、二號（1907-8）；《原創主題「謎」變奏曲》（1899）；《威風凜凜進行曲》（1901-7）；弦樂曲《導奏與快板》（1905）；《法斯塔夫》（1913）；《小提琴協奏曲》（1910）；《大提琴協奏曲》（1919）。

◆合唱音樂：《傑若提斯之夢》（1900）；《十二門徒》（1903）；《王國》（1906）。

◆室內樂：《小提琴奏鳴曲》（1918）；《弦樂四重奏》（1918）；《鋼琴五重奏》（1919）。

◆歌曲：《海景》（管弦樂團伴奏，1899）；為人聲及鋼琴所寫的約四十五首歌曲。

◆鋼琴音樂：《愛的禮讚》（1888）（後配上管弦樂）。

◆戲劇配樂

◆分部合唱曲

◆管風琴音樂

（*Caractacus*, 1900），讓他贏得為一九○○年伯明罕音樂節三週年紀念（九年前德佛札克曾為該音樂節寫下他的《安魂曲》）創作一部神劇的委託。創作成果就是《傑若提斯之夢》（*The Dream of Gerontius*, 1900），它是以紐曼樞機主教（Cardinal Newman）一首關於死亡與升天的詩所譜寫給獨唱、合唱與管弦樂團的作品。這部作品，加上他為樂團所寫的《謎語變奏曲》（1899）使他取得了期待已久的重大突破。這部神劇在伯明罕首演後的十八個月內，就在美國和德國上演。艾爾加在德國時，理查‧史特勞斯恭賀他是「第一位英國的進步主義者」。他的變奏曲同樣被廣泛演出。

　　這些變奏曲的綽號要歸功於艾爾加在主題前加上的標題「謎」，他說這個主題「伴隨」著另外某個旋律；這個謎迄今未能令人滿意地解開。在主題之後是十四段採用布拉姆斯《聖安東尼變奏曲》手法的變奏，構成了類似濃縮的交響曲的一首樂曲：第九段變奏是一個長大的慢樂章，而且最後的變奏被冠以「終樂章」字樣。同時這是一組採用史特勞斯《唐‧吉訶德》手法的性格變奏。這部作品的總譜上寫著「題獻給曲中被描繪的朋友們」，每個變奏都是艾爾加周圍某個人的肖像，從他的妻子開始，以他自己結束。例IX.7是第四段變奏（貝克〔William Meath Baker〕，一位唐突的鄉紳）及第九段變奏（「寧祿」〔Nimrod〕，艾爾加替他的出版商葉格〔Alfred Jaeger〕取的綽號）中的主題及其變形。

　　主題本身很巧妙地構成一系列建立在同一節奏音型上的變奏，在最後從降B大調滑入G大調之前，一直避開確定的終止與強拍。這是一個可供變奏的適當主題，因為當它結尾的和聲轉變誘使音樂繼續下去時，主題的遲疑不定容許了各種方式的解決。它的遲疑不定非常容易克服，如上面兩段變奏的例子那樣，只要去掉休止符，讓主題成為3/4拍子就行了。當其原型被置於背景處更遠的地方時，其他的節拍可能性更是唾手可得，如同第五變奏其曲折閒蕩的12/8拍子一樣。對於一支當時算是中型的樂團來說，這部作品的配器同樣是富於變化的——艾爾加保持的不是對史特勞斯而是對布拉姆斯管弦樂聲響的忠誠。

例IX.7

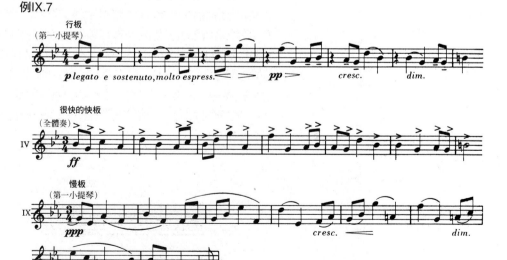

124.一九一四年一月艾爾加在留聲機唱片公司的城市路錄音室指揮他音樂的錄音，倫敦。照片。

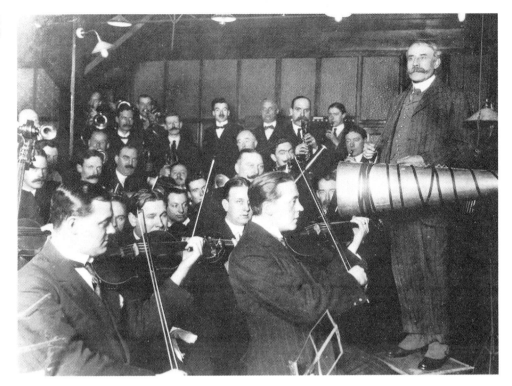

　　在此後的十幾年裡，艾爾加大量地創作，藉助著他已確立的布拉姆斯式的形式完整性，以華格納式的變化音理論，與可能來自教會音樂或民歌的一些調式來增加趣味。這些豐碩成果是兩首交響曲、一首《小提琴協奏曲》和一部為弦樂四重奏團與弦樂團所寫的力作《導奏與快板》（*Introduction and Allegro*），還有為數眾多的歌曲、分部合唱曲和兩部神劇《十二門徒》（*The Apostles*）和《王國》（*The Kingdom*）。艾爾加的榮譽紛至沓來，其中包括一九〇四年被封為爵士。他於一九一二年再度移居倫敦，而這次到倫敦與一八九〇年代的那次相比，情況已大不相同，但這時他的新作卻很少。他的「交響練習曲」《法斯塔夫》（*Falstaff*）於一九一三年問世，是對於莎士比亞筆下人物的一幅極具想像力的肖像畫，而且是艾爾加最具史特勞斯風格的作品。在一九一四年至一九一八年戰爭期間，他寫下各式各樣愛國的戲劇配樂。後來他轉向室內樂。但是他優雅動聽的e 小調《大提琴協奏曲》（1919）卻是一首告別作，全曲貫穿著對過去的懷舊感覺；後來的一些創作計畫，包括第三首的交響曲和一部歌劇，似乎都沒有什麼進展。

　　艾爾加與西貝流士一樣，在作曲上的退隱可能也有他的個人理由：他妻子在一九二〇年的去世，至少是常常被認為的一個促成因素。另外，他似乎也認識到第一次世界大戰改變了時代的發展走向，也就是產生浪漫派交響曲的文化已經成為過去。艾爾加回到他出生地的鄉村內陸，但並未放棄音樂方面的活動，他還時常出現在舞台上指揮他自己音樂的演出，並且把他的音樂大部分錄音下來。這些錄音與史特勞斯音樂的錄音，是研究大作曲家創作意圖的第一手有聲資料，它們揭示了艾爾加對自己音樂的見解，比起許多後來的演出還更敏銳、更簡約。一九三四年，艾爾加逝世於伍斯特。

法國

在法國，沒有任何類似的發展可與艾爾加對英國交響曲風格的創造相提並論者。法朗克對於蕭頌（Ernest Chausson, 1855-1899）和杜卡（Paul Dukas, 1865-1935）在一八八〇年代和一八九〇年代的作品曾有強烈的影響，但這個影響後來由於受到德布西所發展出的一種刻意反交響曲的做法而逐漸消失。這段時期，法國音樂成就最大的領域是歌劇，尤其是歌曲。在歌劇作曲家之中最受喜愛的是馬斯奈（1842-1912），他的作品從充滿異國情調的大歌劇壯觀演出、中世紀的宗教劇到關於情感的個人戲劇，範圍甚廣。他最受讚賞的兩部歌劇《瑪儂》（*Manon*, 1884）和《維特》（*Werther*，1892，根據歌德的小說改編，與原著相差甚遠）屬於最後一種類型，馬斯奈能夠透過音樂和浪漫情節使聽眾感到愉快和新奇。在歌曲領域中，傑出的人物是寫了數量不多的精緻歌曲的杜帕克（Hnri Duparc, 1848-1933）和情感細膩、風格優雅的歌曲作曲家佛瑞（Gabriel Fauré, 1845-1924，他為斐萊恩〔Verlaine〕所譜的曲尤其著稱）。佛瑞還創作了很多優秀的鋼琴曲和室內樂及一首十分高雅精妙的《安魂曲》。

德布西

佛瑞音樂的晚期發展，實際上使他成為與德布西同一時代的音樂家。德布西也開始透過對當時新詩的反應而找到自己：他早期的很多歌曲是對斐萊恩的詩所作出的反應，他在管弦樂前奏曲中也是對詩人馬拉梅《牧神的午後》（1894）一詩作出反應。

德布西（Claude Debussy），一八六二年出生於聖・日耳曼—安—雷，曾在巴黎音樂院學習鋼琴和作曲（1872-1884）。他以羅馬大獎的得主身分，離開音樂院到義大利的首都度過兩年，但他在那裡感到不安，於是回到巴黎，寬心不少，他後來住在巴黎直到去世為止。大約這段時間，德布西的音樂開始獲得一種獨特的、往往是調式的性格，這一點既可以從他第一批為斐萊恩的詩所譜的曲子中看到，也可以從根據羅塞蒂（Gabriel Rossetti）的一首詩，為女高音、女聲合唱團和管弦樂團所寫的清唱劇《上帝選定的少女》（*La damoiselle élue,* 1888）中看到。一八八八年至一八八九年，他幾次的造訪拜魯特以及與爪哇音樂的一次接觸，加速了他音樂藝術上的成熟。他只有少數幾部作品是完全華格納式的，原因是他在相當程度上對華格納音樂的直接體驗，使他深信自己要以截然不同的方式來處理音樂。在東方藝術中，他找到了某些通往和聲的調式見解的線索、對裝飾音的一股愛好及對交響曲連續性的一種迴避。東方的影響偶爾也被容許放在標題中，例如鋼琴曲《塔》（*Pagodes*, 1903），不過從本質上來說，東方的影響遍布於他的許多作品之中。

德布西同樣地深受希臘文化的吸引。對於一八九〇年代與一九〇〇年代巴黎的各類別藝術家來說，在對東方或古希臘充滿想像力的再創造中尋求新的審美自由，具有重要的意義。這一點可以從馬拉梅及其模仿者的象徵主義詩歌、德布西的朋友魯易（Pierre Louÿs）的小說、摩洛和其他人的繪畫中看到。德布西基本上屬於法國文化中的這一分支，而不是以印象派畫家為代表的另一分支。他的許多作品與印象派畫家的繪畫有相似之處：輪廓的模糊、色彩的微妙變化以及形式的新穎。但他結交的朋友都是文學家而不是畫家，他的作品——尤其是許多未完成的舞台作品計畫和少數的歌曲——都證明了文學在他創作心智裡的重要性。

德布西	生平
1862	八月廿二日生於聖‧日爾曼一安一雷。
1872	入巴黎音樂院學習鋼琴並從一八八〇年開始學作曲。
1880-1	兩年夏季在俄羅斯任柴科夫斯基的贊助人梅克夫人的家庭鋼琴教師，並隨她遊歷歐洲。
1885	獲巴黎音樂院的羅馬大獎後赴羅馬。
1887	在巴黎。
1888	在拜魯特聽到華格納的音樂。
1889	在巴黎萬國博覽會上聽到爪哇音樂，留下深刻印象。
1890	開始「率性任情的藝術家」歲月，與藝文界人物建立友誼。
1894	完成《牧神的午後前奏曲》。
1897	與羅莎莉（莉莉）‧泰西爾結婚。
1901	任《白色評論》樂評人。
1902	完成《佩利亞與梅麗桑》；確立了作曲家的名聲。
1904	創作多產期開始；離開妻子與艾瑪‧巴爾達同居；莉莉企圖自殺，造成醜聞。
1905	完成《海》；女兒出生；在國際上日益受到歡迎。
1908	與巴爾達結婚。
1909	病情初現。
1913	致力於舞台音樂創作和作品計畫；完成《遊戲》。
1914	因病情而沮喪，第一次世界大戰爆發。
1915	完成鋼琴練習曲《白與黑》及二首奏鳴曲。
1918	三月廿五日在巴黎過世。

德布西	作品

◆管弦樂：前奏曲《牧神的午後》（1894）；《夜曲》（1899）；《海》（1905）；《映象》（1912）。

◆歌劇：《佩利亞與梅麗桑》（1902）。

◆芭蕾舞劇：《遊戲》（1913）。

◆鋼琴音樂：組曲，《鋼琴曲集》（1901）；《貝加馬斯克組曲》（1905）；《版畫》（1903）；《映象集》（1905, 1907）；《兒童世界》（1908）；《前奏曲》兩冊（1910, 1913）；《練習曲》（1915）；雙鋼琴——《白與黑》（1915）。

◆室內樂：《弦樂四重奏》（1893）；《大提琴奏鳴曲》（1915）；《為長笛、中提琴、豎琴寫的奏鳴曲》（1915）；《小提琴奏鳴曲》（1917）。

◆戲劇配樂：《聖‧塞巴斯丁的殉難》（1911）。

◆歌曲：《優雅慶典》（1891, 1904）；《比利提斯之歌》（1898）；其他歌曲約六十首。

◆合唱音樂：《上帝選定的少女》（1888）。

　　讓他的第一部管弦樂傑作《牧神的午後前奏曲》得以釋放的,甚至是一部文學作品。馬拉梅的詩是有關一個牧神的愛情遐想,而德布西的音樂中帶有幾分慵懶沉思的外樂段,和一個較為活躍的中間樂段,不僅採用了原詩的氣氛,並且採用了原詩的形式。因此,與其說它是原詩的一首前奏曲,倒不如說它是原詩的完整音樂版。

　　需要注意的第一個基本特點是樂器色彩的重要性。開頭的旋律無疑是長笛奏出的主題,而只要這個主題的節奏和調性改變,在其他樂器上(在樂曲的最後部分是給雙簧管和法國號吹奏)也會有同樣的效果:在它以原型出現時,它仍然是用原來的樂器。和緩的從調性中心鬆綁也是十足德布西的風格。開頭的長笛樂句透過一個從升C到G的三全音下落,然後又回升,劃分出利地安調式或一個G—A—B—升C的全音音階。在德布西的整個音樂中,全音音階是顯著的旋律與和聲的特點,經由它的對稱性,容許音樂在各個遠系調之間快速變動(見「聆賞要點」IX.D)。

聆賞要點IX.D

德布西:《〈牧神的午後〉前奏曲》(1894)

三支長笛、兩支雙簧管、英國管、兩支A調豎笛、兩支低音管
四支法國號、兩部豎琴、E調與B調古鈸
第一小提琴、第二小提琴、中提琴、大提琴、低音大提琴

　　這部作品是根據馬拉梅的一首詩所創作的,詩中巧妙而含蓄地描寫了牧神在一個溫暖的午後對愛情的遐想。在某些層次上音樂與詩句之間緊密契合(例如,德布西按照馬拉梅所寫的詩的行數而寫了同樣多的小節),但是在其他方面,兩者的關係更多地屬於一種對意境的喚起。

小節

1-10	「十分柔和地」。無伴奏的獨奏長笛吹奏出主旋律(例i),接著法國號在管弦樂團輕巧的伴奏下加以模仿。
11-20	例i在管弦樂團的支撐下作了反覆,它後來的自然音階部分從雙簧管、然後是全體奏這裡製造出一些趣味,然後音樂在豎笛上逐漸消失。
21-30	例i的兩次短暫的發展,仍是由獨奏長笛吹奏,兩次發展都突顯了豎琴的琶音並都很快地減弱。
31-36	在豎笛上奏出的例i的變奏開啟了走向中段的一步。
37-43	「變得有生氣」。而且,在獨奏雙簧管上的例i的自然音變奏,開啟了一個具有更清晰的和聲的中段並且向前推進。雙簧管的樂句由小提琴和木管樂器交替地一來一往。
44-50	「更有生氣」。上述過程帶入一個高潮然後停下來。
51-54	「原本的速度」。音樂再次由模仿了第40小節起的材料的獨奏豎笛開始啟動。
55-78	「同樣速度、非常持續地」。聽到了安靜但配上完整管弦樂的降D大調新主題(例ii),它與前面的音樂只有遙遠的關聯,並在消失之前作了短暫的發展。

79-85　　「開頭的速度」。例i，由飽滿的弦樂E大調和弦及豎琴琶音的伴奏支持下，在長笛上返回。隨後由雙簧管帶出了一些註解。

86-93　　前一段的反複，不過這時主題是由獨奏的雙簧管奏出，而且一開始是在降E大調上。在註解（這次是由英國管帶出）之際，和聲又轉入E大調。

94-105　　「以原本的速度，較慵懶」。例i在兩支長笛上堅信的再現，將音樂導入一連串的三連音，隨後導入在獨奏長笛上對於主題的進一步陳述，獨奏雙簧管從這裡接了過去。

106-110　　「非常緩慢並躊躇不前」。從法國號和低聲的第二小提琴這裡對例i作最後的模仿，隨之而來的是這部作品具有特色的從降c小調到E大調的終止式。

例i

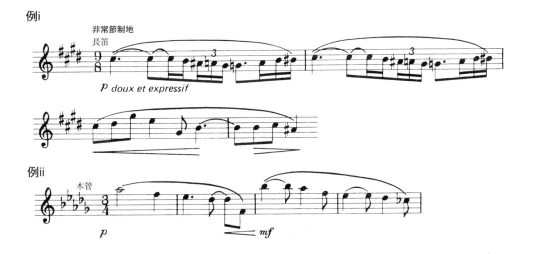

例ii

　　在創作這首前奏曲的同時，德布西還在一八九三年寫了一首g小調弦樂四重奏。這首四重奏乍看似乎很正統——採用了傳統的四個樂章與承襲自法朗克的循環主題手法要素。但其織度特別是在第二樂章中的織度，常常是建立在互相交錯、互相碰撞的頑固低音上，這說明了它們受到東方音樂更直接的影響，而不是通常存在於德布西的音樂之內情況。在和聲上，這首樂曲雖然是g小調，但帶有調式色彩。

　　當德布西參考中世紀和古希臘（例如連篇歌曲集《比利提斯之歌》〔Chansons de Bilitis〕）的詩歌作曲時，他自然而然地回到了古代調式（例如鋼琴前奏曲《沉沒的教堂》（La cathédrale engloutie）或以十五世紀貴族奧爾良〔Charles d'Orléans〕的詩所譜寫的三首合唱曲）。然而正如上面那首弦樂四重奏所顯示的，他使用那些調式並非僅僅用來喚起對另一個時空的想像。更確切地說，它們對一位大量使用三和弦和聲、同時又讓和聲自由進行不受自然音階系統規則束縛的作曲家而言，就像全音音階一樣，自然形成彼此的照友。

　　用這種新的音樂語言方式所完成的音樂，替德布西帶來一些麻煩。在《牧神的午後》前奏曲的中間樂段裡，如果沒有一些回復到自然音階的實際做法，他便無法寫出快速的音樂。而且在此後數年裡，他完成的作品寥寥無幾。不過，大約到了世紀之交，他用令他感興趣的各種體裁寫出了技術爐火純青的傑出作品：歌曲（《比利提斯之歌》）、管弦樂（《夜曲》〔Nocturnes〕）、鋼琴音樂（組曲《鋼琴曲集》〔pour le piano〕）

125.德布西的歌劇《佩利亞與梅麗桑》一九○二年在巴黎喜歌劇院首演時,某一個場景中的格勞德和梅麗桑。

和歌劇(《佩利亞與梅麗桑》,1902)。除了歌曲之外,所有這些作品都是用很短的時間完成的。但經過這項突破之後,德布西的創作速度更快也更有信心,除了包括兩冊《映象集》(*Images*, 1905-1907)與兩冊《前奏曲》(*Préludes*, 1910-1913)在內為數眾多的鋼琴曲之外,還有交響素描《海》(*La mer*, 1905)和管弦樂《映象》(*Images*, 1912)。

　　從他較早的一組作品例如《夜曲》可以看出,與德布西關係最密切的是他同時代的一些畫家。《夜曲》的標題並非故意參照蕭邦,而是參照畫家惠斯勒(Whistler)繪畫中灰色及強光部分的著色法,德布西試圖在三個描寫了雲彩、假日慶典和海中女巫的樂章中以音樂重現。但是,他唯一完成的歌劇《佩利亞與梅麗桑》,又是一部文學性的作品。這部歌劇是為比利時象徵主義作家梅特林(Maurice Maeterlinck)的一

部話劇譜寫的，對原作沒有太多的更動。梅特林試圖透過神話寓言和極度謹慎的對話，在舞台上描繪出他劇中人物的內心奧祕。音樂只能協助文字之外的心理過程投射——尤其是德布西的音樂，從自然音階的邏輯鬆綁並且暗示了夢境的狀態。

如同夢中的人物一般，德布西歌劇中的人們屬於一個大部分未被說明的世界（他們的國度是"Allemonde"或全世界萬物），而且對他們的願望、恐懼和動機的表現也十分粗略。儘管這部作品的基本情節是司空見慣的三角戀情戲碼（戈勞的妻子梅麗桑與戈勞的同母異父的弟弟佩利亞陷入愛河；戈勞殺死了佩利亞；梅麗桑也同時死去），但作為一部歌劇作品，梅特林對劇本的精心構思和德布西對劇本別出心裁的音樂處理，都使其具有了一種全新的、令人難忘的氣氛。這幾乎是一部難以仿傚的歌劇。在《佩利亞與梅麗桑》首演後德布西在世的十六年裡，他曾從事過各式各樣的戲劇理念——最不遺餘力的莫過於以愛倫·坡所寫的故事為基礎創作一對樂曲，但是都沒有完成。

與此同時，一九〇三至一九一三年間的鋼琴曲，具體而微地包含著德布西最具特色的多數特點，而且在他從事歌劇創作時，這些特點已經成熟：對教會調式和全音音階的使用、節奏的精巧彈性（在「聆賞要點」IX.D的《牧神的午後》例i中已得到證明）、對樂器音質的感受力以及從發展的形式釋放出來。只有他最大的鋼琴曲之一《快樂島》（*L'isle joyeuse*）有奏鳴曲式的一些痕跡；其他作品不管是三段體的設計，還是以頑固低音模式為基礎，在結構方面都是靜態的。

《海》的三個重要樂章甚至藉由標題作為暗示的方式，偏離了傳統慣例。第一樂章「海上的黎明到中午」，從複雜的織度（弦樂可能被分成十五個聲部）到結束時強有力的全體奏，是和主題的逐漸清晰和力量有關。最後的地方同樣使用了模糊、直接的音樂，不過，在此它是採交替的方式：這就是「風與海浪的對話」。中間樂章「海浪的遊戲」是一首詼諧曲，其中主題的輪廓線和配器都在經歷著不斷的變化，達到了德布西在形式自由方面的最高成就。所有這些樂章就這樣，用大海的變化萬千作為音樂上永恆變動的隱喻。在他往後的鋼琴曲之中，他仍然常常把音樂比喻為水的流動，例如《水中倒影》（*Reflets dans l'eau*）、《金魚》（*Poissons d'or*）或《水妖》（*Ondine*）。

他的管弦樂曲《映象》，完全沒有用《海》的手法構成一個凝聚的循環。《伊貝利亞》（*Ibéria*）是其中篇幅最長也是最早創作的一首。這首作品不僅對於法國作曲家們——夏布里耶（Chabrier）一八八三年創作的《西班牙狂想曲》（*España*）首開先例——所創作的西班牙風格音樂曲目是一項貢獻，而且對德布西自己廣受歡迎的通俗作品目錄也是一大貢獻。德布西的這類通俗曲目一直被自成一體地保持著，且特徵相當分明：三首《夜曲》的中間那一首和鋼琴前奏曲《煙火》（*Feux d'artifice*）都是這個類型。《映象》的另外兩首樂曲《吉格舞曲》和《春之圓圈舞》（*Rondes de printemps*）在表現上較為抽象，並且都採用他所鍾愛的、透過模糊不清的頑固低音和裝飾音，來看待民間曲調的作曲技巧而寫成了練習曲。在《吉格舞曲》中，曲調是與一支獨奏的柔音管結合，而在《春之圓圈舞》中，調色法則像他最後一部管弦樂作品芭蕾舞劇《遊戲》（*Jeux*, 1913）一樣更加變化流暢。

《遊戲》是他生前最後幾年為戲劇創作的幾部作品之一，他同時還繼續致力於為愛倫·坡的歌劇聯演寫音樂。除《遊戲》之外，為狄亞基列夫的演出季所寫的音樂，

還包括了史特拉汶斯基轟動一時的《春之祭》，以及為義大利作家鄧南遮（Gabriele d'Annunzio）盛大的、強烈渲染信仰狂熱和色情的「神祕劇」（《聖・塞巴斯丁的殉教》〔Le martyre de Saint Sébastien〕）所寫的長達一小時的配樂、一部埃及風的芭蕾舞劇及一部兒童的芭蕾舞劇。在過大的壓力和已經罹患了讓他送命的直腸癌折磨下，德布西在為這些作品配上管弦樂時不得不尋求年輕同行的幫助。

可是，由於《遊戲》在概念上如此新穎，而且其管弦樂的色彩在其實質內容上占有很大的比重，以致於德布西無法把其中任何部分交給別人去做。與他的最重要作品《海》相同，《遊戲》也是不斷變化的音樂，但規模更大，而且運用了一些未曾以相同形式出現兩次的主題暗示。管弦樂織度上的複雜化傾向，使一些樂思難以掌握且保留在記憶中。音樂效果帶有一種連續不斷的流動性。從表現的角度來看，這是一種箇中感覺變幻無常並不失嚴肅的音樂。原先由偉大舞蹈家尼金斯基（Vaslav Nijinsky）編舞的腳本，是關於一群打網球者在某個夏日調情的邂逅與不合，要不是他們都是處於當代的背景設定，則他們在音樂上就與德布西早期作品中的牧神形同近親。《牧神》也在狄亞基列夫舞團的常備劇目中作為尼金斯基的招牌舞碼。

疾病和戰爭的爆發壓抑了德布西的創作力，一九一四年沒有完成什麼作品，但是一年後由於一項編輯蕭邦的鋼琴作品的委託，他又恢復了作曲的活力，為自己的鋼琴作品再增加了一組十二首的《練習曲》。這是一組非凡的、奇特地混雜的練習曲。其中的大部分，如它們的標題（「三度」〔For thirds〕、「同音反覆」〔For repeated notes〕等）所示，是專注於鍵盤技術的某些方面，不過它們還是屬於樂曲風格的練習曲。「抗拒響亮」（For opposing sonorities）是一個自由形式的不尋常例子，與其說它是從德布西《牧神的午後》和《遊戲》的音樂之間比較常見的輪廓不明的阿拉貝斯克（arabesque，依附於主題的裝飾樂句）產生，毋寧說它是從反對清晰而簡明的樂思方面產生。在「四度」〔For fourths〕中，由於四度音程的統治地位造成不適合調性系統的條件，所以它也顯示出同樣在形式上的自由。也許最驚人的還是最後一首，鮮明的切分音練習曲「和弦」（For chords）。與當時的其他作曲家一樣，德布西曾經為「散拍音樂」（ragtime）所著迷，並曾在他的鋼琴組曲《兒童世界》（Children's Corner）中《黑娃娃的步態舞》（Golliwog's Cake-walk）裡暗示了這種音樂。但這裡也有他對於從東方來訪的史特拉汶斯基的反應：史特拉汶斯基的《春之祭》在一九一三年的芭蕾舞劇演出季時搶走不少德布西在《遊戲》的靈感。

德布西對史特拉汶斯基進一步作出反應的能力受疾病所限制，同時也由於他身為法國藝術家的自我意識——這是受到戰時愛國主義的提醒。他的最後計畫是，為不同編制的合奏團創作一組六首的奏鳴曲，在回顧起庫普蘭和拉莫的室內樂時，他可以自豪地簽上「德布西，法國音樂家」字眼。但實際上只有三首奏鳴曲完成：一首為大提琴與鋼琴，一首為長笛、中提琴和豎琴，還有一首為小提琴與鋼琴。這首《大提琴奏鳴曲》是以精緻的化裝舞會風格的最後嘗試，這是德布西在廿五年前為斐萊恩的詩譜曲時所學到的。他稱這首樂曲叫作「小丑皮耶洛生月亮的氣」，這首樂曲在情緒上的急速變化（強調要避開任何標準的大提琴表達的寫法）是性格研究的一個諷刺。與此相反地，那首三重奏鳴曲卻有他管弦樂作品的性格，因為長笛、中提琴和豎琴為德布西提供了一支德布西式管弦樂團的縮影，而有關主題回憶的聲部自由互換，正是德布西管弦樂曲的特點。最後，那首《小提琴奏鳴曲》與它的大提琴姊妹作一樣手法十分

狂想，以多樣化的姿態包括吉普賽大師和沙龍藝術家的姿態被演奏。

德布西於一九一七年五月他的《小提琴奏鳴曲》在巴黎首演時最後一次公開露面，他沒再寫任何音樂。翌年的三月，他逝世於巴黎。

拉威爾　　　　　　拉威爾（Maurice Ravel）一八七五年出生於庇里牛斯，他走的是與德布西截然不同的道路。他受過成為鋼琴家的訓練，深受李斯特的精湛技巧和燦爛輝煌的影響。李斯特對他的鋼琴作品《水之嬉戲》（*Jeux d'eau*, 1901）和《鏡》（*Miroirs*, 1905）所產生的重要影響遠遠大於德布西。德布西對他的重要性比較是在於賦與他管弦樂風格的要素：他為女高音與管弦樂團所寫的《天方夜譚》（*Shéhérazade*）多歸功於德布西的《佩里亞》，不過他對東方的憧憬上比德布西更直率的訴諸美感，而德布西向來在這方面感受到的是細緻敏銳。拉威爾一旦吸收了這個影響，像他在寫管弦樂的《西班牙狂想曲》（*Rapsodie espagnole*, 1908）時，他便創作著完全不同於德布西的音樂。雖然他們兩人在調式和全音階的使用上仍常有相似之處，但拉威爾的樂思往往顯得更加刻劃分明，他的織度極度精確，形式也相對清晰，往往伴隨著大量的反複（這一點在一九〇二年的《波烈露》（*Boléro*）達到極致，該曲以持續在管弦樂上漸強的方式一直重複著同一曲調）。

拉威爾控制樂團就像控制一部機器。他把各個「零件」拼裝在一起，手法十分精確，他因而被史特拉汶斯基稱為「瑞士鐘表匠」。他把他的大部分鋼琴作品改編為管弦樂版本（不包括前面提到的兩首李斯特式的曲子），也把穆索斯基的《展覽會之畫》改編成為最常被演奏的管弦樂版本。他那燦爛且技術精湛的管弦樂法，示意了一位運籌帷幄有成、展現創造力的作曲家，而拉威爾的確喜愛探索每一部作品中特有的音樂性格：如西班牙情調的、天真無邪的、巴洛克的等等。

他的西班牙風格的作品不僅有《西班牙狂想曲》和《波烈露》，還有幾首歌曲和

拉威爾　　　　　　　　　　　　　　　　　　　　　　　　　　　**作品**

一八七五年生於庇里牛斯的雪布爾；一九三七年卒於巴黎

◆管弦樂：《西班牙狂想曲》（1908）；《圓舞曲》（1920）；《波烈露》（1928）；《左手鋼琴協奏曲》（1930）；《鋼琴協奏曲》G大調（1931）。

◆鋼琴音樂：《死公主的孔雀舞》（1899）〔後配上管弦樂〕；《水之嬉戲》（1901）；《小奏鳴曲》（1905）；《鏡》（1905）；《嘉斯巴之夜》（1908）；《高貴而感傷的圓舞曲》（1911）〔後配上管弦樂〕；《庫普蘭之墓》（1917）。

◆芭蕾舞劇：《鵝媽媽》（1912）；《達夫尼與克羅伊》（1912）。

◆歌劇：《兒童與魔法》（1925）。

◆室內樂：《弦樂四重奏》（1903）；為豎琴、長笛、豎笛與弦樂四重奏所寫的《導奏與快板》（1905）；《鋼琴三重奏》（1914）；小提琴奏鳴曲。

◆歌曲：《天方夜譚》（管弦樂團伴奏，1903）；《博物誌》（1906）；《民謠集》；約廿五首其他歌曲。

◆合唱音樂

一部歌劇，後者是以一家鐘表店為背景關於戀愛情節的獨幕笑鬧劇《西班牙時刻》（*L'heure espagnole*, 1911）。他的另一部獨幕歌劇《兒童與魔法》（*L'enfant et les sortilèges*, 1925）是他對孩提時代所做的最徹底探索。這是一部由科萊蒂（Colette）撰寫腳本的歌劇，是一個故事書幻想小說。在劇中，一些家庭用品——瓷器、椅子、火等等——突然活了起來警告並懲罰一個頑皮的小孩，後來他又受到花園裡的樹木和動物的責罵，直到他對它們當中的一個表示善意後才救了自己。故事中各種各樣的非真實情形，激發拉威爾腦海中結合了渴望與清晰的風格，一些具有特色的精確而奇怪的創意。這種風格是他在先前的童話芭蕾舞劇《鵝媽媽》（*Ma mère l'oye*, 1911）中就已然發覺到的。

《鵝媽媽》可追溯至他最多產的時期，當時他還為狄亞基列夫的舞團寫了一部長達一小時的的芭蕾舞劇，也就是《達夫尼與克羅伊》（*Daphnis et Chloé*）這個古希臘的故事，還有一組「後舒伯特」風格的圓舞曲與一部為馬拉梅的詩譜寫的、以一支由長笛、豎笛和鋼琴五重奏組成之精巧完美的合奏團伴奏的連篇歌曲集。這段時期他生活在巴黎，一八八九年至一八九五年他曾在巴黎音樂院就學。他是一個獨立自足的人，這意味著他沒有任何職務，也沒有教書，除了一九二七年至一九二八年間在美國的一次巡迴演出之外，他在公開場合的演出也很少。

第一次世界大戰期間，隨著他透過他的鋼琴組曲《庫普蘭之墓》（*Le tombeau de Couperin*）走向新古典主義風格——一種繼承著過去的形式及句法的模式當中織度較稀疏、和聲緊張度更大的風格——所以他的創作速度慢下來了。在他為馬拉梅的詩譜寫的連篇歌曲集中，他已經接近無調性（這部連篇歌曲集是針對荀白克《月光小丑》所做出的反應，見第十章）。另外，雖然他的其他音樂沒有這樣薄弱的調性感，但是他離開了曾經是他和聲語言基本要素的增加了七音和九音的三和弦。

《庫普蘭之墓》以後，他的首批重要作品是一些室內樂作品，是為刻意限制和聲織度的合奏編制所寫的。不過也有一些結合了新式的、簡樸的和聲，與舊式的和聲所寫的大型作品：如《兒童與魔法》，及帶著死亡誘惑的圓舞曲風格幻想曲《圓舞曲》（*La valse*）和兩首鋼琴協奏曲。兩首鋼琴協奏曲中，一首是專門為左手寫的，嚴厲而具有挑戰性；一首是為雙手寫的生氣蓬勃的G大調。這些作品中的某幾首對爵士樂表現出部分的興趣。

拉威爾的爵士色彩與他後來的和聲，有某些東西要歸功於史特拉汶斯基。從一九二一年起，這段期間裡，他大多住在巴黎郊外。五年的病痛一直讓他無法完成任何新作品。一九三七年，他在花都巴黎逝世。

義大利

在法國是德布西、在奧地利是馬勒、在英國是艾爾加的時代，在義大利則是普契尼的時代，從一八九三年《瑪儂·雷斯考》（*Manon Lescaut*）首次上演到三十年後他去世為止，這段時間裡，他的歌劇一直主宰著義大利的舞台。

普契尼　　　　　　　普契尼，一八五八年出生於盧卡，他的父親是在當地為共和政體及教會服務的普

普契尼　　　　　　　　　　　　　　　　　　　　　　　　　　**作品**

一八五八年生於盧卡，一九二四年卒於布魯塞爾

◆歌劇：《群妖圍舞》（1884），《艾德加》（1889），《瑪儂·雷斯考》（1893），《波希米亞人》（1896），《托斯卡》（1900），《蝴蝶夫人》（1904），《西方少女》（1910），《三聯作》（1918）（三部獨幕歌劇：《外套》，《修女安潔麗卡》，《強尼·史基基》），《杜蘭朵》（遺作，1926）。

◆合唱音樂

◆器樂

◆歌曲

126.普契尼坐者與劇作家伊利卡的合影。這是作曲家普契尼逝世前幾個月的照片。

契尼家族的第四代作曲家。普契尼五歲時，父親去世，此後他隨當地其他教師學習音樂，以便繼續承擔起家族的責任，但是他在十七歲時看了《阿伊達》，於是反而決心成為一位歌劇作曲家，為此他進入米蘭音樂院學習。一八八三年，他完成了學業並以超自然魔法故事為內容寫出他的第一部歌劇。一八八四年，這部歌劇在米蘭上演時小有所成，精明的出版商里科迪趁勝追擊，發起一個由作曲家與出版社組成的協會。這個協會在普契尼一生當中一直存在。接著，普契尼又一試身手，以繆塞的一本書寫成一部悲劇歌劇，但沒有前一次那麼成功。

馬斯康尼的獨幕歌劇《鄉間騎士》（1889）引進了一種新型的歌劇，也就是我們之前看到的（見第365頁）稱為「寫實主義」歌劇，它以自然主義手法和熱血沸騰的情感方式處理當代生活，包括當中較陰暗的一面。普契尼受到比他年輕的作曲家馬斯康尼的指引，找到一條向前的道路。普契尼並不是一位真正的寫實主義作曲家——他的歌劇不以「現在時」（到那時）為背景，很多是異國情調的設置，只有少數幾部具有「寫實的」情感世界的要素。但是寫實主義歌劇中強調情緒的狀態，是普契尼作品一項很大的特點。

普契尼的第一部顯示其受到寫實主義派影響的歌劇是他的《瑪儂‧雷斯考》。這個關於悲劇的愛情故事，九年前馬斯奈曾為它譜寫過歌劇。普契尼在此透過他對音樂—戲劇手段的掌握，證明了自己是凌駕於當代其他任何義大利音樂家（以及馬斯奈）之上：在這個時期的所有音樂之中，在情感表達的層面，只有能夠完美表達華格納式和聲，與能夠使用特殊器樂用以強化效果的馬勒的作品可與之媲美。歌劇《瑪儂‧雷斯考》是一個巨大的成功。

儘管普契尼功成名就，但並不試圖重複《瑪儂‧雷斯考》的成功。他轉而創作一些不同以往的東西。一八九六年的《波希米亞人》（1896），是一部關於十九世紀中葉巴黎的「波希米亞」生活圈裡，一群有抱負的藝術家及他們的愛情故事，是一部整體上較溫和、傷感的作品，劇中大部分採用了一種輕鬆的交談式風格。但是有一個感人肺腑的最終場，在這最終場之中，像威爾第的《茶花女》一樣，一位患肺病的少女在臨終前與她的情人和好。普契尼在這場戲裡使用了五聲音階，作為令人記憶深刻的管弦樂樂思的來源，並將它作為穿透大小調系統的文明表面之下，進入到一個較原始、粗糙的音樂與表現的世界的手段。

《波希米亞人》是普契尼最受喜愛的歌劇，而他接下來的兩部歌劇《托斯卡》和《蝴蝶夫人》（Madama Butterfly）也與之不相上下。《托斯卡》（1900）的背景是反動時期的羅馬，那時自由的理想似乎要依靠拿破崙的勝利，劇中主角（男高音）被警察嚴刑拷打的同時，消息從他的戀人（女伶托斯卡）洩露出去的一場戲非常觸動人們的情感。普契尼的音樂幾乎是在扭轉著夾姆指的刑具。在這樣的情景中，普契尼是擅長操縱觀眾情緒的大師。在這部歌劇中另一個結束第一幕的壯觀場景，是警察總督史卡比亞在教堂做禮拜的時候，心生一計迫使托斯卡當他的情人，這種宗教情感與男女情欲的結合十分獨特。普契尼的旋律風格可以從最後一幕，男高音準備面對死刑的詠嘆調開頭處窺見一斑（例IX.8）。此刻表現情感力量——歌詞為「時間過去了，我陷入了絕望！我從未如此熱愛生命！」——是透過短小而不規則的樂句，並藉由強調節奏變化（被引進以表明一種油然而生的情感）的動機結構的邏輯傳達出來（注意每一次的文字重複都在不同音高上）。

例IX.8

　　像這幾場戲都展現出普契尼驚人的戲劇感：在他對色彩、動機（特別為了增強戲劇性張力的使用上）與和聲的掌握方面顯示出來的一種戲劇感。正如我們在《托斯卡》例子中所看到的，他使用的五聲音階旋律，在表現劇情發生地點上無足輕重（或許它有助於傳達往往屬於他劇中人物的那種強烈而憂鬱的情緒），可是它在隨後的作品中的確表現劇情發生的背景。《蝴蝶夫人》（1904），其故事背景設定在日本，不僅融入了一些真正的日本旋律，而且有大量用以表現東方異國情調的五聲音階音樂。普契尼劇中的大多數女主角都是些「小女人」，她們為了真誠無盡的愛情而受苦和死亡。蝴蝶夫人就是這樣一個被美國海軍軍官騙婚，而後又被拋棄的日本少女，在這齣戲裡，普契尼迫使觀眾的情緒去同情歌劇中女主角的能力十分驚人。他的另一部歌劇《西方少女》（*La fanciulla del West*）也存在著同樣的情況，該劇是以淘金熱時期的加州為背景。對普契尼來說，大西部與遠東同樣具有異國情調。他此後的幾部歌劇，包括為紐約大都會歌劇院所寫的一齣「三聯作」（triptych，也包含他唯一一部喜劇《強尼·史基基》（*Gianni Schicchi*），是以中世紀佛羅倫斯為背景、略帶恐怖色彩的作品）還有以中國為背景的殘暴戲碼《杜蘭朵》（*Turandot*），顯示出他在擴展和聲與管弦樂風格方面受到理查·史特勞斯，尤其是德布西的影響。不過，這些作品中沒有一部在感染力方面能夠挑戰完成於世紀之交的三部歌劇——《波希米亞人》、《托斯卡》和《蝴蝶夫人》。普契尼於一九二四年去世，留下了《杜蘭朵》尚未完成。

第十章　現代音樂

　　現代音樂史基本上始於第一次世界大戰前夕。這些年裡人們既可以看到大量深深扎根於過去傳統的作品：如馬勒、西貝流士和艾爾加的交響樂，或史特勞斯、馬斯奈和普契尼的歌劇作品（在前一章中已討論過），也聽到了很多年輕人所發出的全新的——刺耳的——聲音。其中最著名或者說最惡名昭彰的是史特拉汶斯基的《春之祭》——它的首演曾引起過騷動。還有荀白克（鋼琴曲，室內樂作品，尤其是為人聲和室內樂團所做的《月光小丑》）和他的學生貝爾格和魏本，及巴爾托克（歌劇《藍鬍子城堡》，鋼琴曲《野蠻的快板》〔Allegro barbaro〕）等人的作品。

粗暴

　　這些作品——還有很多其他作曲家更多的作品——不僅繼續向前推進了調性的瓦解和增強不協和音的進程，而且還顯示出一種故意使用粗暴和扭曲要素的意識，一種對傳統概念的美感和表現力的捨棄。巴爾托克的「野蠻的」快板充滿了猛烈的、令人生厭的砸擊琴鍵的聲音。史特拉汶斯基的芭蕾舞曲達到了運用原始的、迷亂的不協和音和節奏動力的新境界。荀白克的《月光小丑》展示了一個充滿噩夢般幻覺和令人毛骨悚然的、荒誕的世界，還夾雜了少量的小酒館音樂（cabaret music）。一位因循守舊的傳統音樂愛好者必將因為荀白克以作這種音樂為樂而感到冒犯和不安。他果然這樣做了，就像傳統的中產階級藝術愛好者被當時的藝術所激怒一樣。

　　在這一時期，各類藝術家都在尋求一種比「純寫實主義」更能表現充滿衝突和扭曲觀念的、二十世紀人類社會生活的藝術形式。它更加真實並更富有表現力。畫家梵谷（Vincent van Gogh）早在一八八〇年代就根據自己的感受用線條改變甚至扭曲現實。而他的手法被一些表現派（Expressionist）畫家如柯克西卡（Oskar Kokoschka, 1886-1980）和康丁斯基（Wassily Kandinsky, 1866-1944）所繼承——康丁斯基向抽象派發展的趨勢與荀白克向無調性音樂發展的趨勢頗為相似。同樣的，史特拉汶斯基的創作與早期的立體派也十分類似，尤其是畢卡索（Pablo Picasso, 1881-1973），事實上他們曾合作過。另一個與當時音樂發展驚人地相似的是喬伊斯（James Joyce, 1882-1941）的散文。他的散文摒棄了以憑藉各種修飾和暗指表達意義為主的傳統寫作方法。

　　法國——巴黎仍然是歐洲的藝術家之都，並自然地成為像史特拉汶斯基那樣被流放的俄國人的家——而說德語的一些國家則因他們前幾世紀積累的深厚藝術傳統，積澱而成為這些新發展的藝術的先鋒。實際上，這股變革之風席捲了世界各地。在美國，艾伍士（Charles Ives）以荒誕的並列樂思創作了一些作品並有意地扭曲和聲。很快地，瓦瑞斯（Edgard Varèse）就帶著他對樂音的革命性思想也來到了這兒。這種思想部分來源於工業社會裡喧囂的都市生活。在義大利，未來主義者們——未來主義（Futurism），一場遍及音樂及視覺藝術和文學的運動——沿著相似的思路思考著；其中「機器時代」藝術家的代表之一，盧梭羅（Luigi Russolo, 1885-1947），花了幾年的

時間創造出一系列具有獨創性的噪音調整器（intonarumori）。儘管這種做法在音樂的發展上進入了死胡同，但卻代表了一種時代現象，也許可以與達達主義（Dadaism）相提並論。

無調性音樂

在完全拋棄了調性之後，正如我們在荀白克和其追隨者在二十世紀初創作的作品中所看到的，作曲家必須在音樂結構方面創造新的方法。在這些「無調性」作品中，荀白克、貝爾格和魏本發現自己在潛意識的創新層面，傾向於使用模仿不同聲部或樂器的複雜曲式。自然而然地，荀白克創造了十二音系統（見第三章，第47頁）。儘管此系統在一九二〇年代中期就得到整理並日趨完善，但在近二十多年內，它在荀白克的影響範圍外並未得到廣泛的應用，甚至未能長期地保持下去。它確實激發了更加複雜的序列主義的開創：荀白克的創作方法是運用音程的序列進行，而其他人則使這個原則深化並應用於其他音樂要素如節奏、力度和音色方面。布列茲即為過去的「全面性序列主義」者之一。

新古典主義

史特拉汶斯基在晚年受到魏本所使用的序列主義方法所吸引，也開始使用此方法；但他早期的作品，在鮮明的俄羅斯音樂風格階段之後（《春之祭》即屬於這一階段的作品），基本上屬於新古典主義風格。「新古典主義」指的是二十世紀上半葉，在浪漫時期之後，作曲家從古典時期、巴洛克時期甚至更早期的音樂中汲取靈感，或僅僅模仿其創作技巧的音樂風格。除史特拉汶斯基之外的作曲家，如著名的普羅科菲夫，在他們的器樂作品中運用了古典形式。史特拉汶斯基的歌劇《浪子生涯》中可以看到明顯模仿莫札特的痕跡，是新古典主義作品中傑出的代表作。亨德密特的作品具有簡潔的曲式和技巧並給人以非浪漫的感覺，也常被稱為一位新古典主義者。另一位與之完全不同的作曲家是義大利作曲家兼鋼琴家布梭尼（Ferruccio Busoni, 1886-1924）則專門從巴哈作品中尋找靈感。他的《對位幻想曲》（*Fantasia contrappuntistica*）就是最好的證明。

在一次大戰時期和戰爭結束後，還出現了其他一些對音樂的重要和廣泛的影響。作曲家仍然鍾情於過去的民歌，只是改變了關注的焦點。英國的佛漢‧威廉士和匈牙利的巴爾托克以科學的方法為基礎，用紙筆和錄音機記錄收集民歌。巴爾托克不僅研究本國的民歌，還涉足周邊區域甚至土耳其和中東地區的民歌。這些作曲家在自己的創作中使用民歌，特別值得一提的是巴爾托克透過這種方法，使某些枯燥、節奏遲緩且機械的晚期浪漫派作品重新充滿了活力。

這股創作潮流受到一定的社會或政治因素的影響，為的是使音樂走出創作室、沙龍甚至音樂廳，進入一片更廣闊的天地或是更淳樸的大眾中間。作曲家使用的方法之一便是引用民族或傳統音樂的素材。在民族音樂存在歷史相對較短的美國，作曲家如柯普蘭和蓋希文（George Gershwin）也在作品中使用了一些重要的爵士樂傳統曲式。這些傳統的確也影響了歐洲人，如史特拉汶斯基和拉威爾。

極權政體

二十世紀上半葉的許多政治事件對音樂產生了很大的影響。當然這是常事：受皇室貴族贊助人僱用的作曲家們，自然該為他們的主人的偉大成就和永恆的權利歌功頌德。我們不應希望一個國家減少對雇用作曲家的控制。然而，國家也可以改變態度，就像早期的蘇聯一樣。在一九一七年的大革命之後，史特拉汶斯基永久地離開了蘇聯（除了晚年作為貴賓到蘇聯進行的短期訪問以外）。由於與新政權的觀點不一致——而且新政權也相當肯定地不會認同他的觀點，普羅科菲夫離開了蘇聯。儘管後來證明祖

國的吸引力是無法抵擋的。新政權剛開始的時候，蘇聯政府鼓勵作曲家創作多種實驗性音樂；但自史達林執政後，知識分子受到更多的壓抑和限制——實驗性藝術受到強烈的阻撓，實驗作曲家被驅逐出境，他們的作品也被禁演。政府要求音樂創作必須是積極向上的，容易為廣大人民聽眾所接受，並且鼓勵為共產主義貢獻力量和自我犧牲的。普羅科菲夫和蕭士塔科維契寬容地認為，這些要求不是對藝術自由的不恰當的非難，而自願地接受了它們；但他們卻總因為某些特殊作品遭到官方否定而受到困擾。

在一九三〇年代及四〇年代，德國和奧地利納粹政權統治下的音樂中，存在一個對立的政治陣營。在這裡，另一種極權社會中，實施著其他（當然絕對同樣的殘忍）形式的審查制度。那些向當時制度挑戰的音樂，如魏爾（Kurt Weill）為布萊希特（Bertolt Brecht）撰寫的腳本而創作的樂曲都被禁止。在這裡，幾乎任何形式的實驗性藝術都被視為腐化和墮落。不斷進取的作曲家們（不僅是像荀白克和魏爾這樣的猶太作曲家）逃離祖國；而那些留下來的、得到認可的作曲家的創造力則慢慢地被消磨，他們的音樂也一起消失了。

二十世紀上半葉的歷史已開始蒙上灰塵。不管當時有多少不同的音樂風格和音樂語法，現在我們可以更容易看到當時各個作曲家的相通之處。毫無疑問地，從現在開始的一百年後會更加容易。然而對於我們來說，現在就為一九五〇年以後的音樂下定義則有些太快了點。許多作曲家促使以前的各種藝術運動向前發展。如「全面性序列主義」作曲家和一批蘇聯陣營作曲家就發展了一種以民歌為素材的、通俗而具有愛國情結的音樂基調。但在二次大戰後，就像一次大戰結束後一樣，新一代作曲家利用他們所推崇的驚人的新技巧和變化，努力尋求新方法來表達自己時代的道德信仰。

電子工程

在戰爭年代一項對音樂家尤其重要的新技術是錄音技術；不僅是對於表演而言，也是對於作曲。作曲家現在可以不需依靠演奏者的演奏和闡釋就能創作和展示自己的作品。在早期，作曲家依靠日常生活中的聲音（由一處在巴黎的工作基地錄音完成）進行創作，如交通車輛的噪音或風吹樹葉發出的沙沙聲。透過錄音設備，可以對聲音進行加速、減速、疊加、倒放、添加回聲等處理。「具象音樂」（musique concrète）這一術語即指此類「作品」。後來，這些技巧被應用於創作樂音。其中較著名的有施托克豪森的《青年之歌》（Gesang der Jünglinge）（根據三個男孩在熊熊烈火的煉獄中的聖經故事創作，整個音樂是由一個男童唱的讚美詩錄音合成的），以及在美國頗具影響力的哥倫比亞—普林斯頓中心的作曲家們的作品。隨著合成器的發明，人們可以用電子設備產生和處理更寬音域裡的聲音，為作曲家提供了綜合控制音效的新方法。

實際上，不是所有的作曲家都想要這種控制，有些人恰恰與之相反。甚至在電子音樂領域，有時使用一種叫聲音環繞調節器（ring modulator）的儀器，透過不一定事先設計好的方法使聲音變形。一些作曲家把事先錄好的錄音帶與現場演奏結合在一起，而另一些作曲家則在音樂中使用電子儀器如擴音器和喉部麥克風，引入有意識的

機遇音樂

隨機因素。在這個領域內，最具影響力和革命性的人物大概是美國作曲家約翰·凱基。凱基系統地對我們音樂文化所基於的所有設想進行了質疑：他曾建議把噪音和無聲昇華成音樂，反對正式音樂會的概念，而偏好音樂演奏中出現的「偶發事件」，並曾在自己的作品中使用類似在聽收音機時隨意調到任意一段講話或音樂時，收音機發出的雜音那樣的素材。

一些年輕人發展了凱基的許多設想。在動盪的一九六〇年代晚期，特別是一九七

○年代早期，聽眾認真地（儘管有時不太有耐心）聽一位演奏者在一把加上擴音器的大提琴上，拉奏一個音符持續長達兩小時，也許還間斷地伴以其他樂器的聲音或噪音。這樣的表演毫無藝術價值；但很顯然它們幫助人們更清楚地認識到聲音的本質和效果。

同時代的其他作曲家——不一定是凱基的追隨者——沿著相似的思路發展著。一些人認識到演奏者的作用並且希望擴大它。他們放棄了傳統常用的符號式和圖像式的記譜方法。在過去，如果演奏者願意，他可以靠這樣的譜子準確地闡釋作品。使用新方法的演奏者不再存在「出錯」的問題。任何反映演奏者閱讀音樂的感受的東西都是「對的」。演奏者將要演奏的作品甚至可能像是一篇散文，他也許能根據對它的感受演奏些什麼。然而，其他許多作曲家更被一種不那麼極端的機遇要素的概念所吸引——例如，在魯托斯拉夫斯基（Lutoslawski）的一首四重奏中，演奏者被要求對給定的樂句進行即興演奏，直到第一小提琴示意繼續演奏下去；施托克豪森的一部鋼琴曲則要求鋼琴家在演奏過程中，自行決定演奏哪些部分和順序。

在其他藝術形式中也出現過一定相似的創意。一些現代詩人曾出版過讀者可以自由選擇段落順序閱讀的詩作。儘管圖畫藝術不會體現出在這種創意過程中十分重要的時間因素的影響，但波洛克（Jackson Pollock, 1912-1956）向鋪在地板上的帆布上隨意滴落油彩的作畫方式與凱基的作曲方法有著明顯的相似之處。

我們可以理解在作曲家中存在的、對實驗主義作曲家的反感態度。美國的岱爾・崔迪奇（David del Tredici）或英國的霍洛威（Robin Holloway）發現了不再否定過去、肯定傳統價值的所謂新浪漫主義（neo-Romantic）。在這個世界各地都迅速地溝通和種族大融合的時代中，其他作曲家從非西方文化中尋求新靈感——例如印度音樂「拉加」（ragas）令人無盡冥想的特質及印尼甘美朗音樂中鑼群的奇異神祕之鏗鏘聲，還有些人尋求一種與搖滾樂的和解。這是一種很流行的想法。因為這意味著由不同音樂系統和支持它們的大眾所暗示的社會大眾，和思想界的分歧將不復存在。顯而易見地，音樂正處在一個十字路口。但如果你往前翻四百頁左右，會發現這個問題不可避免地存在著。

第二維也納樂派

自一九○○年以來，音樂中變化最顯著的部分是和聲。這種變化一旦發生就迅速地發展。在十九世紀，作曲家引入更廣範圍的和弦與更快速的和聲變化。在華格納的《崔斯坦與伊索德》（見第349頁）中，傳統的大小調系統受到了威脅。與理查・史特勞斯和德布西不同的作曲家，如馬勒和史克里亞賓，常常削弱主音以致於讓人很難察覺到它。為了使音樂能夠進行下去，他們不得不使用大型管弦樂團和大的形式，如馬勒的交響曲。另一選擇是創作小型的無調性作品，如史克里亞賓。一九○八年，一位年紀較輕的作曲家使無調性音樂有了決定性、突破性的發展（見第426頁），他也因此使自己成為二十世紀音樂中最重要且最具影響的作曲家之一：荀白克（Arnold Schoenberg, 1874-1951）。

荀白克

可以說，荀白克是一位不情願的革命者。他於一八七四年在維也納出生。當時布拉姆斯正在那兒工作。他常常遵循海頓、莫札特、貝多芬、舒伯特和布拉姆斯等人的作品所代表的維也納樂派的創作傳統。的確，他並不想推翻這個傳統而是想使之自然地發展並且永遠存在。就像布拉姆斯的和聲比海頓的複雜一樣，荀白克的和聲應比布拉姆斯的複雜，但他們的目標是一致的。音樂必須按交響曲的邏輯結構開展，陳述其主題、發展主題然後以變化的狀態重現它們。室內樂也許是表達最深刻音樂思想的理想手段。荀白克的大部分優秀作品即屬此類形式。

在創作室內樂之外，荀白克與那些偉大的維也納樂派前輩們進一步分享的是演奏室內樂的樂趣。八歲時他開始學習小提琴並很快就寫了一些簡單的二重奏和三重奏與朋友們一起演奏。但由於家境不太富裕，他沒有機會專業地學習作曲。相反的，他不得不輟學去一家銀行工作。然而，他從書本中與跟朋友的討論中繼續追求音樂教育。其中就有作曲家和指揮家齊姆林斯基（Alexander von Zemlinsky, 1871-1942）。因此，他靠著自學對藝術產生了一種充滿活力的激情和不同尋常的態度：既不會背叛偉大的維也納樂派創作傳統，也不會讓自己年輕的頭腦所產生的新思想與之妥協。

整個一八九〇年代，荀白克創作了一系列鋼琴曲、歌曲和室內樂作品。但直到這個年代末期他才開始創作他認為有價值的作品。《昇華之夜》這一首給弦樂六重奏的交響詩，是他正式承認的第一部器樂作品，也是第一部引起非議和令世人震驚的作品。結合了標題音樂、正統曲式和媒介的六重奏，綜合了華格納─史特勞斯與布拉姆斯的傳統。它把《崔斯坦》風格的和聲引入室內樂中，這對於荀白克的同輩們來說是無法接受的。維也納的作曲家聯盟（Composers' Union）即拒絕演出這部作品。

然而對於荀白克來說，《昇華之夜》顯然是一部傳統作品。他看到需要擴展中心傳統的邊界，以使得藉助布拉姆斯的創作邏輯來表述華格納的音樂語言成為可能。為了達到此目標，他還把德布西、史特拉汶斯基和他自己的一些音樂語言的元素也融入其中，並終生致力於此。《昇華之夜》透過由和聲緊繃所產生的複音旋律線交織成的

127.荀白克：自畫像。一九一〇。荀白克學院，洛杉磯。

一張網，表現出強烈的矛盾和情感的重負。這已成為他音樂風格的模式。

這時荀白克已經離開銀行，依靠指揮合唱團和為他人的輕歌劇配上管弦樂為生。一九〇一年十月，他與齊姆林斯基之妹瑪蒂爾德（Mathilde von Zemlinsky）結婚。夫婦二人於十二月搬到柏林。他在當地的一家頗具文藝氣息的小酒館裡以音樂家為業。他帶去了一部他最具有華格納風格的作品《古雷之歌》（Gurrelieder）。這是一部充滿狂暴的激情和悲劇命運的音樂會歌劇，於一九〇〇年至一九〇一年間創作，但只有部分以樂譜形式出現。

一九〇三年，荀白克回到維也納並很快開始私人教授作曲。在他第一批學生中有貝爾格（1885-1935）和魏本（1883-1945）。他們兩人都終生成為荀白克音樂上和生活上的好友。儘管

荀白克	生平
1874	九月十三日生於維也納。
1890	開始在一家銀行工作；與一些音樂家來往，其中包括影響他畢生音樂創作並成為他終生好友的齊姆林斯基。
1899	完成《昇華之夜》。
1900	指揮合唱、為輕歌劇配管弦樂；開始創作《古雷之歌》。
1901	與瑪蒂爾德·齊姆林斯基結婚；在柏林。
1902	任柏林的史坦音樂院作曲教師。
1903	在維也納；開設私人作曲課程，貝爾格和魏本成為他的學生；結識馬勒。
1908	創作了第一批無調性作品：《三首鋼琴小曲》作品十一與《懸空花園之篇》。
1910	他的最新作品令人費解；籌備他的表現主義畫作展覽會。
1911	在柏林；出版和聲學論文。
1912	創作《月光小丑》。
1913	《古雷之歌》在維也納首演。
1915	在維也納；志願從軍。
1918	成立「私人音樂演出協會」。
1923	創作第一批序列作品：《五首鋼琴小曲》作品廿三；夫人去世。
1924	與柯立什結婚。
1926	任柏林普魯士藝術學院作曲教師；創作多產的時期。
1933	因納粹反猶太政策而離開德國；移居至美國波士頓。
1934	因健康原因移居好萊塢；教授私人學生。
1936	任加州大學洛杉磯分校教授；創作《小提琴協奏曲》、《第四號弦樂四重奏》。
1944	健康狀況開始惡化；離開教職。
1951	七月十三日於洛杉磯逝世。

在《昇華之夜》之後荀白克的創作已經出現了快速的變化，這些共事者的志同道合有助於加速當時他的音樂發展。荀白克在這部作品（實際上是一部單樂章交響曲）之後，很快就創作了一部弦樂四重奏。這部作品透過傳統的四樂章結構，深入地尋求主題的發展；同時，不明確的標題有助於音樂表現力的變形更加劇烈。在音樂將要分裂時，一個幾乎歇斯底里的音符出現了，用其清晰的具有穿透力的主題和跳躍的複音來保持音樂的凝聚力和進行。

《第一號室內交響曲》（*First Chamber Symphony*, 1906）延續了同樣的風格。此曲又是連續不斷地演奏完所有段落，這些段落與一般交響樂的各樂章一致：奏鳴曲式快板、詼諧曲、慢樂章和終樂章。調性再次只隨著劇烈的變形出現在音樂中。這正是體現了荀白克的大部分音樂中所刻意表現的狂亂效果。例如此交響曲的主要主題之一是一個四度的模進，並從任一指定調上使勁向前推進：法國號首先吹出D—G—C—F—降B—降E音，把音樂從F大調轉回到降E大調的主調，而這樣就為在遠系調之間自由來去地轉調開創了鋌而走險的先例。

荀白克	作品

◆歌劇：《期待》（1909），《幸運之手》（1913），《從今日到明日》（1929），《摩西與艾倫》（1932，未完成）〔日期為作曲的年代〕。

◆合唱：《古雷之歌》（1900-1）；《華沙倖存者》（1947）；《雅各的天梯》（1922，未完成）。

◆管弦樂：《佩利亞與梅麗桑》（1903）；《五首小曲》作品十六（1909）；《變奏曲》（1928）；《小提琴協奏曲》（1936）；《鋼琴協奏曲》（1942）；兩首室內交響曲

◆室內樂：弦樂六重奏《昇華之夜》（1899）；四首弦樂四重奏；弦樂三重奏；木管五重奏

◆聲樂：《懸空花園之篇》（十五首歌曲，1909）；《月光小丑》（1912）；小酒館之歌；約七十五首其他歌曲。

◆鋼琴音樂：《三首鋼琴小曲》作品十一（1909）；《六首小曲》作品十九（1911）；《五首鋼琴小曲》作品廿三（1920, 1923）；《鋼琴組曲》作品廿五（1923）。

◆無伴奏合唱曲

◆卡農

　　這部作品為我們帶來了荀白克的心聲，就像那位被忽略的先知卡桑德拉（希臘神話中的特洛伊公主，受到詛咒後沒人相信她的預言）一樣。他指出了當其他人正在調性系統的範圍內創作著不朽的鉅作時（如馬勒，當時正在創作他的《第八號交響曲》），調性系統在這個關頭已經幾近崩潰。與創作大型曲式結構作品的創作潮流相悖的是，荀白克的音樂只為十五位獨奏者創作，他們是一流的編組，比大型樂團的陣容能更加有效地表現這種音樂的強烈力度及複雜對位。同時，很明顯的，荀白克不寫「正規的」交響曲，而是偏好將這種體裁帶入他所鍾愛的室內樂範疇內。

　　他的下一部室內樂作品，第二號《弦樂四重奏》，完成了進入無調性的一步，這一點在《室內交響曲》中已有所預示。在兩個調性樂章之後，第三樂章已經沒有什麼調性感了，而終樂章則完全不在任何調上，直到整部音樂的主調升F大調上調性才穩定下來：荀白克需要用四十個慢速小節來完成它。這確實是一個重大的變革，就像佛洛伊德（1856-1939）在哲學方面所做的一樣，並且為了相似的理由。荀白克和佛洛伊德都提醒打破常規的做法，提醒我們所公認的、確定的事實（大小調系統，道德的範疇）也許是人為捏造的。正如荀白克在第一部真正的無調性作品中所做的一樣，佛洛伊德的精神分析學派也是對感情的極度狀態進行分析。其中有一部短歌劇《期待》（1909），是關於一位在森林中尋找迷失的愛人的女子之獨角戲，還有《月光小丑》（1912）。

　　調性的應用常常給予音樂一種進行的感覺。在最概略的層次上，聽眾知道一首曲子最終是以朝向主音（見第12頁）為目標。但如果音樂拋棄了調性和調式，這種進行就會不復存在，或至少會因為不能預見到結尾而顯得不夠流暢。同時，因為沒有明顯的目標，使得創作令人滿意的器樂形式變得十分困難。這也說明了為何此時荀白克偏好運用歌詞來支撐其音樂結構。他甚至在四重奏的範圍引進歌曲，在最後兩個事實上

無調性的樂章裡加入一個女高音，唱著以葛爾治（Stefan George）的詩而譜寫的歌曲——這就是他如同開路先鋒的第二號《弦樂四重奏》。

荀白克高度嚴肅的道德準則和對這種不確定音樂的不斷追求的創作取向，與他在作品中宗教性的探索密切相聯，特別是未完成的神劇《雅各的天梯》（*Die Jakobsleiter*, 1917-1922）是這一時期值得稱讚的一部作品。荀白克成長於一個正統的猶太教家庭，雖然後來他不再信奉這一宗教（儘管他在一九三三年正式宣布重新皈依猶太教，不久之後就因希特勒開始掌權而被趕出柏林），但《雅各的天梯》蘊涵著猶太人所具有的神性的宗教本質，敦促其自身永久地追尋真理的寓意。隨後創作的歌劇《摩西與艾倫》（*Moses und Aron*, 1932）同樣地自撰腳本，同樣地涉及到通向上帝的荊棘之路的主題，並同樣刻意地沒有寫完。儘管《雅各的天梯》的創作是被戰爭打斷的（荀白克曾在軍中待了快一年），但其真正原因是不可能把靈魂與上帝的結合淋漓盡致地表現出來。

《月光小丑》則向我們展示了靈魂的迷失。廿一首短詩以錯亂的、不定的、瘋狂的和煩躁的破碎口吻陳述，並據此引出了荀白克變換的價值觀的獨特的音樂世界：模稜兩可的聲音——獨唱者的唸唱（Sprechgesang）（一種介於歌唱和朗誦之間的演唱方式）；介於小酒館音樂與音樂廳音樂、歌劇與室內樂之間的不固定體裁；模糊的和聲，徘徊於各調或其他穩定的標記之間。引入小酒館表演因素是十分重要的。也許荀白克還記得十年前在柏林的經歷（《月光小丑》作於一九一二年到一九一五年二度在柏林生活的期間）。畢竟，「唸唱」在某種程度上是流行歌手的特長，而伴奏是由長笛、豎笛、兩件弦樂樂器和鋼琴組成的一支靈活的樂隊。儘管這部作品具有野蠻、令人毛骨悚然的幽默和孤獨絕望的鄉愁，小酒館也為這部作品提供了荀白克所謂的「輕鬆、諷刺、挖苦」的背景。與他的早期無調性作品中所展示的真實的東西有所不同，此作品呈現出一種想像的噩夢般的幻象（見「聆賞要點」X.A）。那些早期作品拋棄了所有調性的秩序和對稱性，節奏不再受節拍的限制，配器十分豐富靈活，避免重複不斷變化的曲式。相反的，《月光小丑》在節拍的規律性、曲式結構的清晰度和對位的巧妙性方面又重新顯示出一定的穩定性。荀白克重新開始尋找不需借助大小調系統也能邏輯地創作音樂的方法，否則曲式就不可能得到新的發展。

聆賞要點X.A

荀白克：《月光小丑》（1912），〈醉月〉

朗誦者，長笛，小提琴，大提琴，鋼琴

這是從吉羅（Albert Giraud）的詩集《月光小丑》德譯本（由哈特雷本〔Otto Erich Hartleben〕翻譯）當中選出廿一首詩來譜曲的第一首。歌詞是以荀白克在序言中所稱的「唸旋律」（Sprechmelodie，也指「唸唱」）：其想法是要求唱出譜上所記的音高，但聲腔應該馬上變成說話的語氣。

原文	譯文
Mondestrunken	醉月

Den Wein, den man mit Augen trinkt, 用張開的眼品嚐的酒啊，

giesst nachts der Mond in Wogen nieder, 在黑夜中從月亮上如波地傾瀉下來，

und eine Springflut überschwemmt 還有一股清泉從靜止的地平線上湧出。

den stillen Horizont.

Gelüste,schauerlich und süss, 欲望，強烈而甜蜜，

durchschwimmen ohne Zahl die Fluten! 不計其數隨著這些洪流到來！

Den Wein, den man mit Augen trinkt, 用張開的眼品嚐的酒，

giesst nachts der Mond in Wogen nieder. 在黑夜中從月亮中如波浪般傾瀉而下。

Der Dichter, den die Andacht treibt, 詩人，迷失在他的祈禱中

berauscht sich an dem heilgen Tranke, 因這神聖的酒感到暈眩，

gen Himmel wendet er verzückt das Haupt 狂喜地向著天國

und taumelnd saugt und schlürft er 蹣跚地吸吮和啜飲

den Wein, den man mit Augen trinkt. 這用張開的眼品嚐的酒。

　　這段歌詞和作品中引用的其他每一首詩一樣，都是迴旋曲：意即，第一個詩節的前兩行成了第二個詩節的最後兩行，而整首詩的最後一行是重複其第一行。通常荀白克利用這種方式來創造出分成兩部分的音樂形式：第一部分是在第二個詩節末尾處以內部的反覆來結束，而第二部分往往更激烈些，是在整首詩非常末尾的地方以進一步的反覆來結束。

小節

1-14 　樂章以鋼琴部分之安靜的頑固低音（例i）和撥奏的小提琴開始，是一幅瀑布從月亮上冷冷地傾流而下的意象。人聲進入，接著是長笛涓涓流水般的吹奏。頑固低音在第二和第三行之下被擴展，來自長笛的一段長的急奏（run）加入這兩行當中。「靜止的」一詞用一個純歌唱性的音調來表現，是一個罕見的例子。而「靜止的地平線」則靠長笛和小提琴（和聲的）伴隨單調重複的鋼琴聲的支撐下，以輕柔的3度音來描繪。在這時，長笛承接了頑固低音，隨後是小提琴，最後長笛以一段上升至高音升G的急奏返回，頑固低音則藉這個音得以再次開始。

15-28 　頑固低音在長笛和鋼琴之間交替，同時小提琴在中音域演奏著一個旋律。當人聲為第二個詩節而進入時，鋼琴以頑固低音為基礎緩緩地繼續著，而小提琴的旋律成為最重要的部分。整個詩節再次由長笛和鋼琴輪流演奏頑固低音的音樂作為結束。

29-39 　最後的一個詩節以一個突然的強音和一個新的聲響開始：由鋼琴加以重奏及伴奏的大提琴奏出一個熱烈的旋律。這段音樂加入了小提琴，在「頭」（Haupt）一詞處達到高潮，而且為了最後一行（其中鋼琴和長笛的頑固低音再次恢復）作預備，這個高潮很快就消失了。

慢慢地，在創作《雅各的天梯》和在維也納任教職期間，他總結並創立了十二音系統的基礎原則。建立這套系統的初衷本來不全是為了擴展無調性作曲技巧。我們已經看到了一些關於這套系統如何運作，和它所提供的各種各樣的可能性（第47頁）。對於荀白克來說，十二音系統再次讓以大型器樂形式創作成為可能。因此，這一新方法伴隨著引人注目的「新古典主義」這個一九二〇年代音樂的特徵同時發生。

早期著名的一個例子是《鋼琴組曲》（*Piano Suite*, 1923），是荀白克第一部完全地序列主義的作品，儘管在此它也是用布拉姆斯的方法參照巴哈音樂創作的典型。正如他在無調性創作方法推翻了過去的傳統慣例之前所一貫堅持的原則：「使用序列法，像過去一樣地創作音樂」。隨後幾年他創作了四樂章形式的《第三號弦樂四重奏》和一組《給管弦樂團的變奏曲》（*Variations for Orchestra*）。這些作品好像在某種程度上為我們展示了序列作曲法在沒有偏離偉大傳統太多的同時能夠創造的多種效果。

此時也是荀白克醞釀歌劇《摩西與艾倫》的時期。一九二〇年代的許多合唱曲都與這部歌劇有一定的關係。該作品的聖經主題與作為人和音樂家的荀白克的內心思想十分接近：人類與偉大真理的溝通是一個永遠無法解決的問題。摩西的悲劇在於，他是一個能領悟神性真理的先知卻缺乏傳達給世人的手段；對艾倫的詛咒則是能言擅辯卻雙目失明。因此，他無法避免歪曲甚至破壞他兄長的洞察力。整部歌劇，將近兩個小時的音樂，是以一個單一音列為基礎構成的，熟練地使用了在《給管弦樂團的變奏曲》中已有所應用的各種變奏曲式。從某種意義上來看，由於這部作品的形式是無窮盡的，就像「耶和華」也是無限的一樣，序列主義是最適合它的創作技巧：在作品的

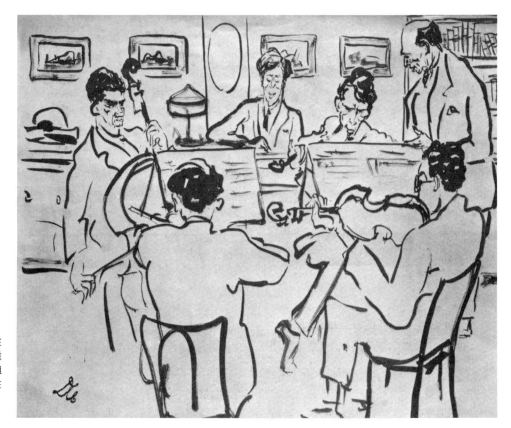

128.一九二七年一月八日在維也納首演前，柯立什四重奏排練貝爾格的《抒情組曲》，荀白克和貝爾格均在場。杜爾賓畫。邁爾收藏，巴黎。

開頭，燃燒的灌木叢中發出的聲音只是一個典型的代表。

很顯然地荀白克認為自己更像是摩西（先知）而非艾倫（一個傳達者——儘管他可以尊敬音樂界的「諸位艾倫」如蓋希文）。自《昇華之夜》遭到拒絕後，他就知道會受到嘲笑，並且不會有所改善。自一九一九年至一九二一年間，為新音樂的演出創造一個合意的、半私人的環境的一項嘗試，在維也納曾經小有所成，但最後以失敗告終。荀白克於一九二六年搬到柏林，在普魯士藝術學院（Prussian Academy of Arts）開設作曲大師班。由於種族的排斥夾雜著音樂上的排擠，他攜第二任妻子柯利什（Gertrud Kolisch，瑪蒂爾德於1923年去世）於一九三三年離開了柏林，先到法國，後移居美國。

一九三四年，荀白克在加州定居並在此度過他的後半生。在晚年階段他繼續進行教學工作，既有私人學生，也在南加州大學任教。同時，這也是他最複雜的和最具有邏輯性的序列主義作品，包括《小提琴協奏曲》（1936）、《第四號弦樂四重奏》（1936）、《鋼琴協奏曲》（1942）、《弦樂三重奏》（String Trio, 1946）和小提琴與鋼琴《幻想曲》（Phantasy, 1949）創作時期。在這些作品中，他擴展了序列作曲法的習慣做法，來控制大的時間幅度。在最後三部作品中，他甚至自信地回到早期的創作技巧，把幾個樂章合併成一個樂章：《鋼琴協奏曲》中標準的四樂章形式及《三重奏》和《幻想曲》中更自由的形式，都更接近其一九一〇年左右狂暴的創作風格。

透過為學生演奏者寫的作品（為弦樂團作的一首組曲以及為音樂會樂隊作的一首《主題和變奏》〔Theme and Variations〕），荀白克發現了回歸創作調性作品的可能性，因此，能重現結構的整體性也許很重要。無論什麼風格的調性作品和序列作品，顯然都證明荀白克就是他原來的自己：不妥協、固執，總是追求複雜之美及次序。

在美國定居期間，荀白克對宗教本質的探索表露無遺。有一部為拉比（即猶太教牧師）（Rabbi）、合唱團和管弦樂團譜寫的禮拜儀式樂曲即《晚禱》（Kol nidre, 1938）。作品後面是他自己作詞的一組「現代讚美詩篇」來結束。但與他所有最深刻地與宗教有關的作品一樣，這部作品也未寫完：在一九五一年他去世時，一說完「我仍在祈禱」，就將它的第一部分留在半空中，與世長辭。

貝爾格

若要見證荀白克作為教師的影響力，只需看看貝爾格這個模範即可。貝爾格（Alban Berg）一八八五年出生於一個擁有避暑別墅的富有家庭，自十幾歲起即涉獵作曲，但直到一九〇四年拜荀白克為師之前，他只寫過一些歌曲並僅僅對真正的作曲技術懂一點皮毛而已。四年後，作為非正式的畢業作品的練習，他已能寫出一首如馬勒般巨大規模的單樂章《鋼琴奏鳴曲》。然而在接下來的幾年中間，他的進步是令人吃驚的。

然而，同樣令人驚奇的是，貝爾格在漸漸開始理解過去之後所顯示出的創作渴望。這點與自孩提時代就開始演奏室內樂的荀白克不同（貝爾格不是器樂演奏家）。儘管他的《弦樂四重奏》（1910）使用了當時荀白克同類作品的無調性作曲法，但其兩個樂章的豐富性還是部分歸因於不太穩定的調性基礎來完成。其新穎與懷舊相結合的特點仍是貝爾格的作品所特有的。

貝爾格把他的四重奏題獻給他的妻子海蓮娜（Helene Berg）。他們於一九一一年結婚。第二年，他以友人阿登博格（Peter Altenberg）寫的一些嘲弄短詩來譜曲，用

貝爾格	作品

一八八五年在維也納出生；一九三五年在維也納去世

◆歌劇：《伍采克》（1925），《露露》（1937）。

◆管弦樂：《室內協奏曲》（1925）；《小提琴協奏曲》（1935）。

◆室內樂：《弦樂四重奏》（1910）；給弦樂四重奏的《抒情組曲》（1926，後來改編為管弦樂作品）。

◆歌曲：《四首歌曲》作品二（1910）；與管弦樂團的《阿登博格之歌》（1912）；約七十五首其他歌曲。

◆鋼琴音樂：《奏鳴曲》（1908）。

女高音和管弦樂團的編制創作音樂。這部作品堪稱音樂史上最驚人的一部管弦樂作品，它是第一部在五個極短小樂章的脈絡裡充滿著新穎的和精確地想像的示意的作品。一九一五年為管弦樂寫的《三首小品》（*Three Pieces*）又有所不同：風格從德布西轉向馬勒，儘管歌曲轉瞬即逝但整個作品卻寬廣而充分發展。第一號是一首音樂迴文（palindrome）——倒著讀跟順著讀都一樣——開頭和結尾是由無固定音高打擊樂器發出的噪音；第二號是一首舞曲，既充滿感官美又有些冷嘲熱諷；厚重的終樂章是一支送葬進行曲，剛好在第一次世界大戰的前夕寫完。

在戰爭期間，貝爾格當了三年多的兵。這次經歷重新喚起了他早期對畢希納（Georg Büchner）的戲劇《伍采克》（*Woyzeck*）的興趣。如他創作的所有作品一樣，這第一部歌劇（名為《伍采克》）是一部露骨的情感糾葛並有意識地按一定的模式創作的作品，甚至在最大規模的結構中：第一幕的第四場是帕薩卡利亞形式，整個第二幕是一個五樂章的交響曲。在另一層面上，音樂材料同樣地多采多姿。d小調的〈慢板〉，是利用一部未完成的交響曲，表現出如同在舊式的調性傳統的感覺。其中也有用馬勒的風格驚人的諧擬小酒館音樂風格、擴展荀白克《月光小丑》（第429頁）中的「唸唱」，以及採取冷酷的構成主義（constructivism）的運用。歌劇核心的多樣性讓如此廣泛的音樂風格的使用成為可能。一些角色——如著名的《伍采克》中的情婦瑪麗（女高音），和低聲下氣、陰沉、經常受欺負的伍采克本人（低男中音）——贏得了觀眾深切的同情；而其他角色，如趾高氣昂的上尉（喜劇男高音）和狂熱過頭的醫生（滑稽男低音：帕薩卡利亞即為刻劃他的場景），皆是純粹的諷刺誇張。《伍采克》的世界是一個人類完全受非人的力量所擺佈的世界，不管是受害者還是行為者。只有當音樂和世界似乎失控之後，才可能出現這種情形。它也是荀白克及其學生在非序列法之無調性時期（大概從1908年至1922年）所創作的作品中最宏偉的一部。此作品於一九二五年在柏林首演後，又被廣泛地演出並使其作曲家獲得了豐厚的收入。

貝爾格的下一部作品是為鋼琴、小提琴和十三支木管樂器所作的《室內協奏曲》（*Chamber Concerto*, 1925）。為了向荀白克、貝爾格和魏本的三人組致敬，曲中充滿很多的「三」。在這部作品中，他用完全浪漫的方式表達音樂的秩序和平衡。這是一種比《伍采克》更加完美地把調性與非調性緊密結合的創作方法。這個新風格一定來自貝爾格對序列作曲法的應用。他在為弦樂四重奏所作的《抒情組曲》（*Lyric Suite*, 1926）中某些部分就使用這種方法。在終樂章裡，一個足以喚醒《崔斯坦》的高音確

認了這首樂曲所包含的熱情的親密。後來在不到半個世紀的時間，在海蓮娜去世後，這部作品含有一個祕密的曲目才為人所知，其中暗指了貝爾格與另一女子漢娜・福荷斯—羅貝庭（Hanna Fuchs-Robettin）之間的韻事。

漢娜在貝爾格的生命中占據重要的位置，以致於影響了他最後十年創作的所有作品，更不用說他的第二部歌劇《露露》（Lulu）了。貝爾格於一九二九年開始這部作品的創作，並且直到他一九三五年去世時也未完全寫完。它取材於魏德金（Frank Wedekind）這一位劇場界涉獵性開放主題的先鋒劇作家的兩部話劇。貝爾格自己撰寫了具有獨特的對稱情節的三幕歌劇的腳本。在歌劇的前半部分，露露透過幾個男人的關係高攀成為富有的舍恩博士的妻子。在第二部分，在她開槍打死舍恩後，她的好運結束了。先是入獄、賣淫並成為廉價的妓女，最終死在開膛手傑克的手上（每個角色都被精確地重複著，因此傑克等同於舍恩博士）。但這部作品不是簡單的道德劇。露露，跟伍采克一樣，是犧牲品而非掠奪者。她代表著女性本質的精神。而且她的自我毀滅在一種壓抑原始性欲並認為那樣是道德敗壞的社會文明中是無法避免的。

在創作《露露》的時候，維也納的世風開始敗壞。貝爾格一生都定居在此。自一九三三年後，《伍采克》在德國劇院被禁演。這使得他陷入經濟上的困境。他斷斷續續地進行歌劇的創作，並根據波特萊爾（Baudelaire）的三首詩作創作了一首音樂會詠嘆調和《小提琴協奏曲》（1935）。這兩部作品都在音樂上和情緒氛圍上某種程度有著《露露》的痕跡。同時，它們都和《露露》、《抒情組曲》、《弦樂四重奏》及《三首小品》中間的舞曲一樣——透過庸俗喧囂的表面，表現出貝爾格洞察到的人類的肉欲本能。

魏本

魏本（Anton Webern）的背景與貝爾格沒有太大的區別。他來自一個中產階級家庭；他帶著一堆沒什麼突出優點的青少年時期的作品來到荀白克的課堂；卻以一部大型器樂作品的作曲者身分離開課堂。這部作品，也就是管弦樂曲《帕薩卡利亞》（1908），以其精煉、簡潔的結構、緊湊的佈局和急促的高潮成為他的代表作。他與貝爾格的不同之處在於，他曾在出生城市的維也納大學修過音樂學教育。這使得他喜歡

安東・魏本　　　　　　　　　　　　　　　　　　　　　　　　　　**作品**

一八八三年出生於維也納；一九四五年卒於米特西爾

◆管弦樂：《帕薩卡利亞》作品一（1908）；《六首小曲》作品六（1909）；《五首小曲》作品十（1913）；《交響曲》作品廿一（1928）；《變奏曲》作品卅（1940）。

◆合唱音樂：《視野》（1935）；清唱劇。

◆室內樂：給弦樂四重奏的《五個樂章》（1909）；給弦樂四重奏的《六首音樂小品》（1913）；三首弦樂四重奏樂曲（1905, 1929, 1938）。

◆聲樂：《葛爾治之歌》作品三（1909），作品四（1909）《里爾克之歌》作品八（1910）；《瓊恩之歌》作品廿五（1934）。

◆鋼琴音樂：《變奏曲》作品廿七（1936）。

依照著文藝復興時期尼德蘭樂派的那種嚴格的卡農及全面的主題發展作曲方式。

因此他自然而然對序列主義抱有好感，在《交響曲》（1928）、為九件樂器所作的《協奏曲》（1934）和《弦樂四重奏》（1938）中，他將這種方法運用到極致。《交響曲》是為一支由豎笛、法國號、豎琴和弦樂群組成的小型管弦樂團所作。它只有兩個樂章。第一樂章雖是奏鳴曲式卻也具有四聲部卡農的結構特點。第二樂章是一組以中點為軸心的變奏曲。音樂在中點處回到開頭，以開始部分的音樂結束。

儘管迴文也引起了貝爾格的興趣（他的《室內協奏曲》中間樂章的結尾部分也用了類似的方法），魏本的結構則更為明顯。他的音樂是由複音旋律線構成，連續出現最微小的動機（在交響樂中應由六個音組成）並在配器、節奏和力度方面十分的緊湊。例如，在交響樂開始的部分，他以同樣的方式利用不同的配器色彩把獨立的聲部分開，從而把人們的注意力吸引到兩音組或四音組之上（在例X.1中，透過重新繪製樂譜更清晰地顯示出二聲部卡農）。然而，由於在魏本的音樂中即使最細微的表情都充滿了表現力，他對聲音的巧妙處理就不如他那如鮮艷的山花和晶瑩的水晶般的音樂風格讓人印象深刻。他在奧地利的阿爾卑斯山散步時常喜歡採集這些東西帶回家。

例X.1

　　經過一段時間，魏本的音樂才達到這種純淨的境界。在一九○八年結束了荀白克的課程後，他又做了各種短期且不能讓他滿意的指揮工作。他一直以自己更簡潔的方式追隨他老師的作曲技巧的發展；在這個階段，他創作了例如給弦樂四重奏的《六首音樂小品》（*Six Bagatelles*, 1913）這樣的一系列小型音樂作品。每一首曲子都只占一小面的譜頁（見「聆賞要點」X.B）。像荀白克一樣，魏本發現創作附帶歌詞的無調性作品比較容易。因此，在一九一四年之後的十年間，他完成的作品只有歌曲而已，並常伴隨室內樂編制的伴奏：從《五首卡農》作品十六（*Five Canons*, 1924）中的一對豎笛到《四首歌曲》作品十三（*Four Songs*, 1916）中的色彩明亮的小型管弦樂團。這種流動感和優雅感，得歸功於魏本的歌曲所具有的造型精緻的表現。

聆賞要點X.B

魏本：《六首音樂小品》，作品九（1913），第四號

弦樂四重奏

小節

1-3　　樂章開始的降 B 音極端的緩慢、安靜，它是由第二小提琴所演奏樂句的第一個音（例i）。圍繞著此音的是其他樂器演奏的時值更小，並且仍是非常輕聲的樂句：首先是第一小提琴在一個半的八度（降 E － A）之間來回擺動、之後是中提琴逐級下降（E － B － C）、然後是大提琴（D －升 C －升 F － F）。這樣一來，略去第一小提琴的頑固低音重複音，十二個音之中的每一個音都出現過一次。音色方面同樣也有著細膩的斑斕色彩。所有的樂器都加上弱音器來演奏，但第一小提琴演奏時需靠近琴橋運弓、中提琴要撥奏、大提琴要靠近拉弦板演奏。

3-5　　在接近第二小提琴的樂句結尾處，第一小提琴帶著另一個頑固低音再次進入，儘管仍是靠近琴橋運弓，卻只是 E 音的同音反覆。於此基礎上安排一個開闊的和弦，只在一瞬間加入調性上沒有關係的若干音符（降 B，F，B）。

5-8　　像樂章的第一部分一樣，這裡是一段帶有伴奏的旋律，但此時伴奏部分先出現：

例i

大提琴聲部反覆的升F音和聲、中提琴聲部在G音上的反複撥奏與第二小提琴靠近琴橋運弓時擺盪的小九度（升C－D）。第一小提琴泛音上的旋律包括了六個殘留的音，而最後兩個音（降B和A）則由第二小提琴及中提琴用撥奏和弦演奏兩次。如此一來，十二個音在持續著最弱力度的樂章裡再次全部重複了一遍。

所有其他的小品同樣地也由迷你的樂句、頑固低音與單和弦構成，形式方面同樣地凝練（每首只占一頁樂譜的篇幅）。它們在一起就構成一部小型的弦樂四重奏，具有一首A－B－A結構的第一樂章、兩個詼諧曲樂章、兩個慢樂章，以及一個快速的終樂章。

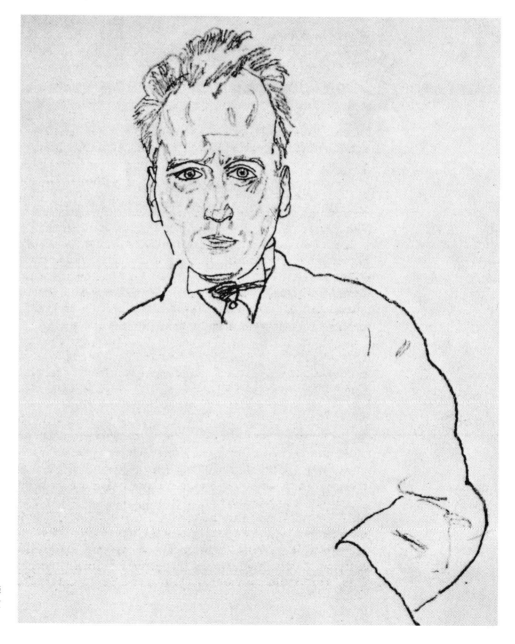

129.魏本，黑色粉筆畫。施勒畫於一九一八年，私人收藏。

　　一九一八年，魏本在維也納離荀白克不遠的地方定居，並在那裡度過了他的晚年。自一九二〇年代至一九三〇年代早期，他應邀指揮各類作品，最著名的一次是指揮勞工交響曲音樂會（Worker's Symphony Concerts），但隨著納粹開始控制奧地利，他就慢慢丟了工作。同時，他正在創作他的阿爾卑斯序列作品，不僅包括器樂曲也有一系列為希德加‧瓊恩（Hildegard Jone）的詩作所譜寫的樂曲；這些詩所具有的自然象徵主義和大量的神祕主義色彩顯然深深地吸引著他。他以她的詩作寫了兩組歌曲和三部小型合唱作品。所有的作品都透過序列主義機制範圍內的渴望來回應她的想像力。當一九四五年他被美國士兵開槍誤殺前，正在著手以瓊恩的詩作再譜寫一部清唱劇。

激進的另類選擇

史特拉汶斯基

　　在創新的成就和影響力方面，史特拉汶斯基（Igor Stravinsky, 1882-1971）毫無疑問地可以與荀白克並列成為二十世紀音樂的兩大巨擘。在荀白克所致力之德奧交響樂傳統的發展方向方面，他的影響也許確實更大一些。史特拉汶斯基對這個傳統的激進一面更感興趣。這一世紀的音樂幾乎不能繼續自然地演化，而是發生了革命性的變化。

　　文化背景的不同可以在一定程度上解釋音樂氣質的不同。儘管史特拉汶斯基大部分時間在法國、瑞士和美國度過，他還是一位具有俄羅斯人那種懷疑歐洲西方價值觀的俄羅斯作曲家。他與主要傳統創作手法的脫離，遠遠超越了對他有強烈影響的柴科夫斯基和穆索斯基。另一位對他早期創作產生強烈影響的是林姆斯基—高沙可夫。他從一九〇二年到一九〇八年林姆斯基去世之前一直跟隨他學習。

　　他最早的兩部小型管弦樂作品（《幻想詼諧曲》（*Scherzo fantastique*）和《煙火》（*Fireworks*）於一九〇八至一九〇九年間在聖彼得堡演出。它們模仿了當時令史特拉汶斯基留下深刻印象的法國音樂風格（尤其是德布西和杜卡），在管弦樂團處理上也充滿著朝氣蓬勃。它們顯然引起了一位觀眾——狄亞基列夫的注意。他馬上委託史特拉汶斯基為葛利格和蕭邦的一些作品配上管弦樂，作為他的芭蕾舞團在一九〇九年巴黎的芭蕾舞演出季上演的作品。這是他們一個成果豐碩的合作的開端。三部獨幕芭蕾舞劇使史特拉汶斯基脫離了林姆斯基式的圖畫音樂風格，並形成了對藝術的一種新的認識：《火鳥》（*The Firebird*, 1910），《彼得洛希卡》（*Petrushka*, 1911）和《春之祭》（1913）。

　　如果說《火鳥》顯示出史特拉汶斯基還未嘗試某些風格（作品中還有史克里亞賓及林姆斯基的影子），《彼得洛希卡》則是他第一部完全個性化的創作。有趣的是，劇中的核心人物是一個「西方小丑」的俄羅斯版——荀白克在同一時期創作的角色（見第429頁）。我們可以假設兩位作曲家都在尋找一個比任何真人更能強烈地表現人類情感的木偶式的角色：史特拉汶斯基從一個被賦予屈辱命運的木偶的故事中找到了它，而荀白克則在唸唱式歌曲的詩文中發現了它。但這種對比，能清楚地說明兩位作曲家創作風格和手法的不同點和相似之處。史特拉汶斯基的管弦樂譜曲風格華麗，氣勢磅礴，色彩鮮明，整體輪廓清晰。他並不主張以荀白克那種不斷發展的方式，而更

樂於從一個樂思切換到另一個樂思然後再回過頭來，而賦與他的音樂如同萬花筒一般的特質。因此，儘管他的音樂裡缺乏長期性的發展過程，卻能夠包容大量多樣化的音樂材料。其中包含了俄羅斯農民風格的舞曲與更發自內心的啞劇情節段落，透過對立的調性彼此疊加或稱「雙調性」（bitonality），表現出彼得洛希卡的雙重性格。

　　《春之祭》吸取了《彼得洛希卡》中所有新奇的創作手法並出人意料地使之達到極端的程度。這是一部為大型管弦樂團創作的、描寫史前古俄羅斯春天獻祭的舞劇音樂作品，以一位處女在狂暴的自毀性獻祭舞中死去而結束。這也標誌著他完成了一項

史特拉汶斯基	生平
1882	六月十七日出生於奧拉寧包姆（現在的羅蒙諾索夫）。
1901	入聖彼得堡大學學習法律但主要興趣在音樂方面。
1902	遇見林姆斯基—高沙可夫，他後來成了他的良師益友。
1906	與卡捷琳娜‧諾森科結婚。
1908-9	在聖彼得堡演出的兩部作品《幻想詼諧曲》和《煙火》備受好評，狄亞基列夫聽到後委託史特拉汶斯基譜曲，從此與俄羅斯芭蕾舞團展開長期合作。
1910	《火鳥》（在巴黎首演）使他一舉成名。
1911	《彼得洛希卡》（在巴黎首演）。
1913	《春之祭》在巴黎劇院引起暴動。
1914	避居瑞士。
1917	俄國革命使他無法回到祖國；完成《婚禮》。
1920	在法國；他的第一部「新古典主義」作品《普欽奈拉》上演。
1921	與俄羅斯芭蕾舞團一起進行首度歐洲巡演。
1925	以指揮家和鋼琴家身分進行首度美國巡演。
1927	完成《伊底帕斯王》。
1935	第二次美國巡演。
1937	《紙牌遊戲》（紐約）完成並帶來幾項在美國的委託創作，其中包括《敦巴頓橡樹園協奏曲》。
1939	任哈佛大學教授；夫人去世。
1940	與蘇迪奇娜結婚；定居好萊塢。
1945	加入美國籍。
1946	《三樂章交響曲》在紐約首演。
1948	克拉夫特成為史特拉汶斯基的助手。
1951	《浪子生涯》（在威尼斯首演）。
1957	《競賽》（在紐約首演）。
1958	開始指揮國際巡演。
1962	應邀重返俄羅斯並受到熱情接待。
1966	《安魂頌歌》。
1971	四月六日在紐約去世；葬於威尼斯。

如荀白克在同一時期所做的音樂革命一樣徹底的革命。正因為迄今為止西方音樂是建立在調式或調的基礎之上，所以它的節奏是以節拍或形式穩定的一些拍子為基礎的。史特拉汶斯基在《春之祭》最感人的幾段中運用了這種方法，包括第一部分結尾的「大地之舞」（Dance of the Earth）和第二部分結尾的「犧牲之舞」（Sacrificial Dance）。這裡的節奏幾乎就是由單一的衝力和簡短的動機組成的一些不規則的模進，

例X.2

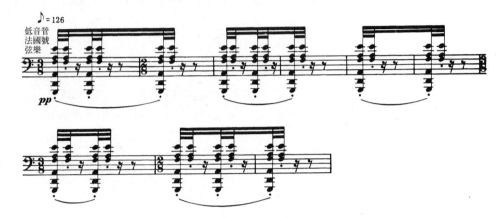

如例X.2，選自「犧牲之舞」。不變的和聲、配器和力度增加了對節奏的強調，同時透過它們不斷的輪換交替，節奏單位給人們一種強烈的律動感。

　　當然，整部《春之祭》絕不是這般「野蠻」。但像例X.2這樣的創新的確給史特拉汶斯基提供了一種可以適用於其他作品的、形式更複雜的節奏所帶來的活力。此外，導奏把有力而快速律動的舞蹈帶向每個部分，其中細微的節奏在密集的複音線條中已察覺不到了。即使這樣，《春之祭》中新穎的、強烈的節奏立刻引起了同時代人的讚賞或憎惡。它於一九一三年五月廿九日在巴黎的首演，引起了歌劇史上一次最大的暴動——觀眾的反應和樂團池中發出的「噪音」可說是旗鼓相當。

　　次年第一次世界大戰的爆發使史特拉汶斯基離開了俄國。他攜妻兒搬到瑞士居住。這次流亡經歷使他更強烈地把注意力集中在俄國民族音樂上。他已經決定為狄亞基列夫創作的下一部芭蕾舞劇將以一個俄國農民的婚禮為主題。儘管《婚禮》（Les Noces）樂譜的草稿已於一九一七年完成，史特拉汶斯基卻花了六年的時間尋找適合的管弦樂配器。他最後選中了一個由四部鋼琴帶領的小型打擊樂團，並加入合唱團的配器形式——用這個直接有效的、變化迅速的、機械式的合奏團來表現在這種配合不變的律動和不同的重複性結構中自由跳躍的音樂。就這一點來說，《婚禮》是在《春之祭》的單一節奏原則的基礎上的長期發展，並且不僅同樣地具有濃重的儀式莊嚴感，更在結束時藉助獨具特色的鐘聲加強了這種感覺。

　　史特拉汶斯基在瑞士期間的其他作品中大部分是《婚禮》的姊妹作。其中最重要的是一部介於兩個類型之間的小規模舞台作品。正如《婚禮》既是芭蕾舞劇又是清唱劇一樣，《士兵的故事》（The Soldier's Tale）是一部以豐富的音樂間奏曲和舞蹈組成的戲劇。對傳統體裁的突破只是史特拉汶斯基反傳統的表現之一。

　　然而，他很快就找到了屬於自己的重新利用過去的方式。當戰爭結束後俄國芭蕾

舞團又重返舞台時，狄亞基列夫向他委託的下一個計畫是改編裴高雷西的樂曲，但是史特拉汶斯基提供給《普欽奈拉》（Pulcinella）的不僅僅是管弦樂法。他讓一個現代的室內管弦樂團來演奏音樂，和聲變得活潑有趣，同時新穎的配器增強了對比和性格。結果使這部芭蕾舞劇聽起來不像是一部十八世紀作品的還原，而是一部真正的史

130.史特拉汶斯基；畢卡索畫；一九二〇年十二月卅一日；私人收藏。

特拉汶斯基的音樂作品。如他後來所說,它是與「反映過去的」自我的一場對峙。而且它使他可能重新思考許多其他的音樂風格和形式。它為他開闢了一條新路,即通往新古典主義之路。

他的音樂與畢卡索的繪畫顯示出驚人的相似。畢卡索為《普欽奈拉》設計了布景和服裝(這也是狄亞基列夫只與最有才華的作曲家和藝術家合作的一貫作風)。畢卡索對十九世紀的安格爾(Ingres)或十七世紀的維拉斯奎茲(Velázquez)作品的重新詮釋,只占自己作品的一小部分;而史特拉汶斯基的新古典主義卻持續了他整個一生。的確,他在一九二○年以後的大型作品,無一不是明顯地與其他作曲家的音樂有關。這不只是直接引用的問題而已,因為在他的手裡,新古典主義不僅是對恆久的形式規則的使用,更是展示箇中實質變化情況的一種方式。例如,芭蕾舞劇《阿波羅》(Apollo, 1928)以其莊嚴的節奏和華麗的和聲重現了法國巴洛克音樂,但也表達出作品中的音樂世界與巴洛克時期的世界有所不同。它當然不是模仿。

在史特拉汶斯基早期的新古典主義作品中,有一部獻給蘇迪奇娜(Vera Sudeikina)的木管《八重奏》。兩人在一九二一年之後常常在一起,並在他的第一任妻子去世一年後(1940年)結婚。當時他居住在法國。他於一九二○年離開了瑞士。但他的作品仍具有強烈的俄羅斯色彩:這時他正在完成《婚禮》樂譜的定稿並進行《瑪芙拉》(Mavra)這一部短篇的俄羅斯喜歌劇的創作。這些作品的一個顯著的趨勢是弦樂幾乎沒有什麼重要性。史特拉汶斯基更強調鋼琴機械般的準確性和木管樂器較硬的聲音

131.畢卡索為史特拉汶斯基的《普欽奈拉》設計的舞台布景,一九二○年五月十五日第一次在巴黎歌劇院演出;畢卡索博物館,巴黎。

外形。他寫給鋼琴與木管的《協奏曲》（1924）展示了這一點。它和《八重奏》一樣，也是一部既以古典形式和巴洛克對位法為支撐結構、又充滿現代活力和冷漠隔閡的作品。

史特拉汶斯基為狄亞基列夫寫的最後一部作品《伊底帕斯王》（*Oedipus rex*, 1927）又回到正式管弦樂團作品的創作。這次不是芭蕾舞劇，而是一部「清唱歌劇」。可以說，史特拉汶斯基著重於用這種特殊的方法來把他的設想搬上舞台。主要角色像基座上的雕像一樣地站著，而由一位穿著現代晚禮服的朗誦者用觀眾的語言敘述著音樂—戲劇性的劇情，從而把朗誦者自己與觀眾之間而不是與拉丁語重述的神話故事本身聯繫起來。所有這一切都使考克多（Jean Cocteau）根據索福克里斯（Sophocles）的悲劇所作的原劇變成了一部典範之作——劇中古老的外語和刻意做作的表演使觀眾只能旁觀而無法參與其中。而劇中引用韓德爾的《彌賽亞》和威爾第的《阿依達》的音樂也令人產生同感。

如果該劇已以神劇的形式顯示出宗教音樂的影子，那麼一九二六年史特拉汶斯基再次皈依俄羅斯東正教就不會令人感到意外了。同年他為斯拉夫教堂（Church Slavonic）的無伴奏合唱之主禱文配曲。隨後是為合唱團和管弦樂團創作的三樂章《詩篇交響曲》（*Symphony of Psalms*, 1930），每一樂章配有一首拉丁文詩篇。基調莊嚴並去掉了小提琴部分以避免引入太濫情的效果。《詩篇交響曲》是一首音樂廳裡的聖餐儀式曲，一首不是被拿來在教堂裡使用的晚禱。它也標誌了史特拉汶斯基向德奧傳統回歸的一個階段。而在成熟期，他所創作的所有作品都是堅決反對這一傳統的。

十年後，一部「真正」的交響樂作品及時地出現了——《D大調交響曲》（1940）。作品以典型的新古典主義創作手法，四樂章的呈現僅僅是為了向人們展示作曲家能夠怎樣地使音樂創新。這不同於海頓、莫札特、貝多芬、舒伯特甚至比才所寫的D大調交響曲。它具有正規交響曲的結構順序：第一樂章是符合一般奏鳴曲式的段落區分，接下來是一個慢板樂章、一首詼諧曲和帶有很慢的導奏的終樂章。然而，這只是一個大概的外框，而用來填充於其中、並不匹配的材料本質，使得整個外框的本質更加清晰。

最重要的是史特拉汶斯基不是發展他的樂思而是改變它們：這類具有輕快變化的音樂，其創作目的不只在於它的延續性。例如，整個第一樂章，儘管表現為奏鳴曲式，卻是兩個一直不斷更新的小動機的形式。更重要的是B—C—G的構成單位（或導音—主音—屬音）。如果它用G—B—C的話，將是一個平凡無奇的終止式：史特拉汶斯基對這種陳舊的創作方法所持有的獨特新穎的視角，產生了一個極有吸引力的樂思，但它仍然像新古典主義風格的音樂一樣的不安定和強調屬音。如此一來，它極佳地促進史特拉汶斯基那不具發展性但具有不斷變化性的音樂形式的發展。樂章接近開頭部分的雙簧管獨奏（見「聆賞要點」X.C中的例ii）立即賦予一種的流動感。它不斷地使人想起它的起點，伴奏在和聲上是靜止的（這裡同樣也是典型地避開調性，以致於音樂停留在半空中）。

聆賞要點X.C

史特拉汶斯基：《C大調交響曲》（1940），第一樂章

短笛、兩支長笛、兩支雙簧管、兩支豎笛、兩支低音管
四支法國號、兩支小號、三支長號、低音號；定音鼓
第一小提琴、第二小提琴、中提琴、大提琴、低音大提琴

　　此樂章是以正統的奏鳴曲式為基礎。

　　呈示部（第1-147小節）　開始四小節（例i）陳述了該樂章原始的材料：對單一音高的不斷同音反覆、導音—主音—屬音組成的動機及其擴展與和聲化的應答。在一段簡短地發展了這些樂思的導奏之後，第一主題由雙簧管獨奏完整地陳述出來（例ii，第26小節），並由其他樂器和聲部來承接。稍後（第74小節）弦樂群承接了同音反覆之音型的斷奏，同時木管發展著一個附點節奏的動機。這帶入了終止式（第94小節），緊接其後的是法國號上的F大調第二主題（例iii）。它是藉由在第一主題基礎上的對位加以發展的；法國號的主題在比較正統的G大調上於小提琴聲部奏出。

　　發展部（第148-225小節）　靜默的一個小節引出了發展部，其調性範圍寬廣且通常與例i和例ii保持某些聯繫（雙簧管：第159小節G大調和第173小節降e小調，長笛：第181小節C大調和e小調，雙簧管：第192小節然後是小提琴在G大調）；然後（第199小節）音樂在降e小調處停頓，伴隨著低沉粗重的和弦與範圍逐漸縮小的主題（例iv）。這個段落以全體奏結束。

　　再現部（第226-353小節）　再現部相當精確，有著因應調性布局而生的必要的變化，也有第二主題的材料，這個材料在以第74小節起所組成的同音反覆素材之前作了再現。

　　尾聲（第354-378小節）　長笛和豎笛相隔兩個八度來奏出例ii；音樂平靜下來，然後，五個小節響亮的管弦樂和弦結束了整個樂章。

　　第二樂章（甚緩板）：三段體，F大調——導入

　　第三樂章（稍快板）：三段體，G大調。

　　第四樂章（最緩板—適當的速度）：部分地以奏鳴曲式為基礎，但也使用了第一樂章的材料，C大調。

例i

例ii

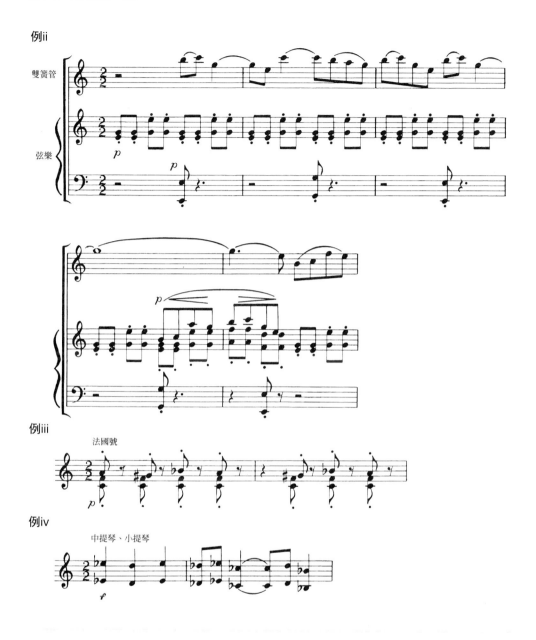

雙簧管

弦樂

例iii

法國號

例iv

中提琴、小提琴

　　如《春之祭》中的早期例子，和聲保持不變的一個效果是使人們把注意力集中在節奏方面。同時，史特拉汶斯基的新古典主義音樂，重新用穩定的節拍作為背景，充滿了「馬達節奏」（motor rhythm），脈動在這裡完全脫離任何和聲上的推移變化。

　　交響曲的其餘部分展現了同樣的節奏上的重音移位，具有一種古怪的芭蕾舞曲的味道，並且使這部作品跟史特拉汶斯基的其他新古典主義作品一樣地具有鮮明的舞曲風格。在成為一位成熟的芭蕾舞劇作曲家後，他似乎開始發現節奏已經成為他構思音樂不可缺少的一部分了。這裡的音樂總是輕快的舞曲，甚至慢板樂章也不例外。他為獨奏樂器設計了華麗的歌唱般的樂句，使用了不像交響樂卻像大協奏曲的風格。隨後是詼諧曲和終樂章。終樂章開始部分的低音管二重奏，是創造出令史特拉汶斯基所有

管弦樂作品都充滿活力的獨特音色的範例。他幾乎每次都仔細挑選不同的重奏組合來賦予不同作品特殊的色彩，例如《C大調交響曲》。儘管這部作品是為一支確確實實的交響樂團而作，他卻使得普通的聲音變得非比尋常。

從創作《詩篇交響曲》到《C大調交響曲》的十年間，史特拉汶斯基於一九三四年入法國籍，成為一名法國作曲家。但第二次世界大戰的爆發使他再次西遷至美國。他在那裡完成了《C大調交響曲》的最後兩個樂章。一九三九年九月，他抵達紐約並於次年在好萊塢定居。和荀白克一樣，他發覺加州的氣候很適合他。儘管此後兩位作曲家當了幾十年的近鄰，他們卻似乎只在作家威爾費爾的葬禮上才打過照面。

美國人對史特拉汶斯基並不陌生。美國的藝術贊助人曾向他委託作品，包括《阿波羅》與一部給室內樂團的協奏曲（《敦巴頓橡樹園》〔*Dumbarton Oaks*〕），後者是一部將巴哈《布蘭登堡協奏曲》的手法和精神的現代版重新創作（1938）。此外，史特拉汶斯基還曾在幾部作品中使用了美國的爵士樂體裁，從最早的《散拍音樂》（*Ragtime*, 1918）到《士兵的故事》都透過許多附加的暗喻，有助於賦予他的音樂一種精簡有效率的現代性優勢。

史特拉汶斯基十分清楚自己的價值，並從不拒絕任何價格合理的委約創作。他還曾參與多部電影的計畫。儘管沒有一部付諸實現，但為此創作的音樂卻成為同時期的幾部重要作品的材料。其中包括《三樂章交響曲》（*Symphony in Three Movements*, 1945）。一九四五年他成為美國公民後，他把許多舊作改編為新版本，顯示出其精明的商業頭腦並重新申明了他擁有這些作品的版權。同時他還重新審視自己的過去並創作出另外三部主要作品，來代表新古典主義的三個時期：為合唱團和木管樂器所作的、具有樸素之美的羅馬天主教《彌撒》（1948），芭蕾舞劇《奧甫斯》（*Orpheus*, 1947）和歌劇《浪子生涯》（1951）。歌劇由奧登（W. H. Auden）和卡爾曼（Chester

史特拉汶斯基　　　　　　　　　　　　　　　　　　　　　　　　　　　　　**作品**

◆歌劇：《伊底帕斯王》（1927），《浪子生涯》（1951）。

◆芭蕾舞劇：《火鳥》（1910），《彼得洛希卡》（1911），《春之祭》（1913），《普欽奈拉》（1920），《婚禮》（1923），《率領謬思之神的阿波羅》（1928），《妖精之吻》（1928），《紙牌遊戲》（1937），《奧菲斯》（1947），《競賽》（1957）。

◆音樂戲劇：《士兵的故事》（1918）。

◆管弦樂：《管樂交響曲》（1920）；《敦巴頓橡樹園協奏曲》（1938）；《C大調交響曲》（1940）；《三樂章交響曲》（1945）；《小提琴協奏曲》（1931）；給豎笛的《烏木協奏曲》（1945）；《弦樂協奏曲》（1946）。

◆合唱音樂：《詩篇交響曲》（1930）；《彌撒》（1948）；《清唱劇》（1952）；《特雷尼》（1958）；《佈道、朗誦和祈禱》（1961）；《安魂頌歌》（1966）。

◆聲樂（帶室內樂伴奏）：《戲言》（1914）；《亞伯拉罕和以撒》（1963）。

◆室內樂：給小提琴和鋼琴的《二重小協奏曲》。

◆鋼琴音樂：《奏鳴曲》（1924）；雙鋼琴——《協奏曲》（1935）；《奏鳴曲》（1944）。

◆歌曲

132.史特拉汶斯基的《阿波羅》：俄羅斯芭蕾舞團一九二八年六月十二日在巴黎的歐洲首演的一個場景（舞蹈設計巴蘭欽；利法、車尼卡亞及杜伯羅夫斯卡亞主演）。

Kallman）用十八世紀題材（霍加斯〔Hogarth〕的著名版畫）撰寫腳本，絲毫不差地暗示了莫札特詼諧歌劇的世界，甚至同樣地以大鍵琴作為宣敘調的伴奏。

在他這部最大型的作品之後，史特拉汶斯基突然同時轉到兩個新的創作方向，儘管那時他已將近七十歲。他對於中世紀和文藝復興時期的音樂越來越感興趣。其實在《彌撒》中已有跡可循，卻在一部以中世紀晚期的英國詩歌為腳本的新清唱劇裡浮上檯面。與此同時，他開始鑽研序列主義的可行性，這與他自己大量依賴調性的風格似乎完全背道而馳。也許他覺得在荀白克死後他能更自由地做這些嘗試，荀白克是在《浪子生涯》首演後不久去世的。當然從一九四七年起，他透過與一位年輕的美國指揮克拉夫特（Robert Craft）的友誼，得以有機會讓自己完全熟悉荀白克、貝爾格和魏

本的音樂：克拉夫特很快就成為史特拉汶斯基一家不可缺少的一分子、音樂上的助手和勤奮不倦的事件記錄者。

　　史特拉汶斯基逐漸採用序列主義的創作方法，在他一九五○年代的作品中已有所顯示。例如以儀式歌曲而寫下的《聖歌》（*Canticum sacrum*），是向威尼斯的聖馬可大教堂致意，儘管創作方法上有很大的變化，他還是保持了自己的個性。在他對序列主義的詮釋中，小動機和特有的音高仍反覆出現，頗有些像前文所引用的《春之祭》和《C大調交響曲》中的音樂（見例X.2和「聆賞要點」X.C，例ii）。序列主義也不曾對他精確且總是充滿想像力的配器或節奏的活力產生任何阻礙。相反地，由於他不以向小他兩輩的作曲家——布列茲和施托克豪森——學習為恥而受到激勵，創作出複雜節奏的、高度精緻的複音風格。

　　史特拉汶斯基的大部分序列主義作品是為宗教上或葬禮上致意所作。最後一部混合媒體的戲劇作品，是繼《士兵的故事》和《婚禮》之後姍姍來遲的《洪水》（*The Flood*），它是一個以講故事、歌曲、舞蹈和管弦樂意象的方式，簡潔生動的講述關於諾亞方舟的故事的電視節目。還有一系列為他傑出的文學家朋友包括湯瑪斯（Dylan Thomas）、艾略特（T. S. Eliot）及赫胥黎（Aldous Huxley）所作的墓誌銘：史特拉汶斯基總是維持著狄亞基列夫那種與明星為伍的習慣。他最後的紀念之作《安魂頌歌》（*Requiem Canticles*, 1966）卻是留給自己，作品採用了典型的緊湊而樸素的「亡者彌撒」形式。這部作品曾在他的葬禮上被演唱。他指示要在威尼斯舉行葬禮，那裡是《聖歌》也是《浪子生涯》第一次上演的舞台，也是狄亞基列夫長眠之處。

中歐的十字路口

　　荀白克和史特拉汶斯基就像當年的布拉姆斯和華格納一樣，似乎為他們同時代人提供了涇渭分明的選擇：他們或扎根於過去，或者鮮明地突破傳統。然而，在藝術方面並沒有什麼清楚的界限或非此即彼的規則；很顯然的，二十世紀上半葉最偉大的幾位作曲家都找到了一條往某種中間路線前進的方式。以下提及的三位作曲家，分別是一位匈牙利作曲家加上兩位德國作曲家，即屬於此類。

巴爾托克

　　巴爾托克（Béla Bartók, 1881-1945）出生於匈牙利，他所從事的音樂事業，在不嚴謹的意義上，是和他祖國的歷史互相配合的。在他年輕時，匈牙利還是維也納統治下的哈布斯堡王朝的一部分。他年輕時受到從海頓、莫札特到雷格（Max Reger）和理查·史特勞斯所形成的德奧傳統加上李斯特民族主義思想很大的影響。然而在一九○四年，他發現真正匈牙利農民的音樂，和布拉姆斯及李斯特在匈牙利飯館裡聽到的吉普賽人的小提琴演奏，然後放在他們那些「匈牙利」舞曲和狂想曲中的音樂，完全是兩回事。為了他在音樂上的訓練，他當時進入布達佩斯的音樂院而不是去通常選擇的維也納音樂院深造。作為一位一心想成為匈牙利作曲家的他，開始在自己的創作中使用真正的民間音樂。但在他開始著手收集並研究這種音樂的同時，他也成為現代民族音樂學（研究不同族群的音樂）的始祖之一。

　　對於巴爾托克來說，民間音樂以其純樸和自然的特性而存在。而且他仔細地以它

的旋律、節奏、裝飾音和變奏等技巧為基礎進行創作。然而，他幾乎從不直接引用民間音樂的旋律：創作過程必須是在分析之後以先前的發現為基礎而獨立的汲取各家之大成的過程。巴爾托克不僅願意向他的匈牙利同胞學習，也十分樂於向羅馬尼亞人、斯洛伐克人、土耳其人和北非的阿拉伯人學習。所有這些音樂的不同調式和節奏風格使得像第二號《弦樂四重奏》（1917）這樣的作品擁有了豐富的音樂材料，它也是第一批幾乎所有內容都像是出自一堂民歌課程的作品。不過，巴爾托克顯然也曾向他偉大的同輩作曲家學習：從德布西學到了古代的和新創意的調式，從史特拉汶斯基學到了節奏的力量和中間樂章詼諧曲的華麗，而且或許從荀白克那裡學到了第一樂章飄忽不定的和聲。

這部作品出現在一個由舞台作品構成的系列中間：一部歌劇（《藍鬍子城堡》）、一部芭蕾舞劇（《木頭王子》〔*The Wooden Prince*〕）和一部啞劇（《奇異的滿州官吏》〔*The Miraculous Mandarin*〕）。這些作品都展現出在民間音樂方面以及巴黎和維也納當下的發展方面同樣的瞭若指掌。所有這些作品也都是這位個性異常含蓄的作曲家——無論他的音樂有時是怎樣爆炸般的狂怒——不尋常地自我表露的創作。那一部獻給他年輕妻子的歌劇幾乎是一個極其明顯的警示：在劇中藍鬍子公爵年輕的妻子朱迪斯要求了解他內心所有的祕密，由於她所發現到事情令她驚駭不已，因而失去了和他在一起的所有幸福的可能性。列成一排的七扇門巧妙地象徵了藍鬍子公爵神祕的藏匿處，音樂實際上是描寫藍鬍子公爵沾血的寶石、好幾任前妻或其他祕密的一組生動的「音詩」，以對話連接起來，這些對話是透過民歌的方式而得到一種匈牙利的歌劇風格。

巴爾托克	生平
1881	三月廿五日出生於匈牙利納吉森特密克洛斯（位於今日羅馬尼亞的辛尼克勞·梅爾）。
1899	就讀布達佩斯皇家音樂院；開始作為音樂會鋼琴家的職業生涯並開始作曲。
1902-3	聽到理查·史特勞斯的音樂而受其影響；創作《克蘇斯》。
1905	結識高大宜，開始和他一起收集匈牙利民歌。
1906	出版了第一冊民歌集。
1907	任布達佩斯皇家音樂院鋼琴教授。
1909	與齊格勒結婚。
1917	《木頭王子》在布達佩斯上演，是他第一部廣受大眾喜愛的作品。
1918	《藍鬍子城堡》上演；使他獲得了國際聲譽。
1920	以鋼琴家身分遊歷歐洲。
1923	為紀念布達和佩斯的聯合而創作了《舞蹈組曲》；離婚；與帕茲陶麗結婚。
1926	《奇異的滿州官吏》的演出引起騷動；完成《第一號鋼琴協奏曲》。
1934	受匈牙利科學院委託出版民歌。
1940	移居美國。
1942	健康狀況開始衰退。
1943	完成《給管弦樂團的協奏曲》。
1945	九月廿六日在紐約去世。

巴爾托克　　　　　　　　　　　　　　　　　　　　　　　　　　　　　　　**作品**

◆歌劇：《藍鬍子城堡》（1918）。

◆芭蕾舞劇：《木頭王子》（1917），《奇異的滿州官吏》（1926）。

◆管弦樂：《克蘇斯》（1903）；《舞蹈組曲》（1923）；《為弦樂器、打擊樂器和鋼片琴寫的音樂》（1936）；給弦樂群的《嬉遊曲》（1939）；《給管弦樂團的協奏曲》（1943）；鋼琴協奏曲——第一號（1926），第二號（1931），第三號（1945）；小提琴協奏曲——第一號（1908），第二號（1938）；《中提琴協奏曲》（1945）。

◆室內樂：弦樂四重奏——第一號（1908），第二號（1917），第三號（1927），第四號（1928），第五號（1934），第六號（1939）；給小提琴、豎笛和鋼琴的《對比》（1938）；給小提琴獨奏的《奏鳴曲》（1944）；給小提琴和鋼琴的狂想曲；兩把小提琴的二重奏。

◆鋼琴音樂：《十四首音樂小品》（1908）；《野蠻的快板》（1911）；《組曲》（1916）；《奏鳴曲》（1926）；《在戶外》（1926）；《小宇宙》第一至六冊（1926-39）。

◆合唱音樂：《世俗清唱劇》（1930）。

◆無伴奏合唱曲

◆歌曲

◆民歌改編曲

　　《木頭王子》和《奇異的滿州官吏》也涉及到男人和女人的關係的主題，並且都暴露出天生的性熱情與有教養的調情或性變態之間的不同。在《奇異的滿州官吏》中，異國的謎樣的中國人受一個被逼為娼的女孩的引誘，來到了西方某個大城市裡的一間小閣樓上。舞台上的情節是受自然驅使的和社會所接受的事物間的對立所激發，同樣地音樂是在濃厚的變化音、野性和華麗的色彩所構成的脈絡裡運用了五聲音階和其他一些調式的樂思。雖然它受到《春之祭》和史特勞斯的音詩的影響，但卻完全是獨一無二的。這部華麗的作品充滿了作曲家將費盡餘生尋找的直覺發現。

　　對於巴爾托克來說，第一次世界大戰後的時間基本上是「盤點」的時間。在戰爭前帶給他莫大快樂的田野采風旅程，現在要放棄了：他的素描本和留聲機錄音滾筒裡有了足夠的資料，此外，農民也不再是那麼的先義後利。他致力於組織自己和其他採集者收集到的資料，並且開始著手分析各個文化中可找到的各種民謠的風格、文化間的相互影響及一個曲調是以怎樣的方式從一個村莊傳到另一個村莊的。透過這項工作，他得到對音樂變奏之可能性的驚人瞭解。這也成為他最喜歡使用的創作技巧之一。他在一九二〇年代和一九三〇年代創作的音樂更是前後一貫地建立在一個或更小的動機不斷變奏的基礎上。

　　一個恰當的例子是巴爾托克創作的《為弦樂器、打擊樂器和鋼片琴寫的音樂》（*Music for Strings, Percussion and Celesta*, 1936），這是一部為兩支由弦樂和打擊樂組成的室內樂團創作的四樂章作品。其中一支樂團內有鋼琴和鋼片琴；另一支則有木琴和豎琴。這種組合可以提供具有特色的富於變化且準確的聲音。儘管他自己的專業是鋼琴，巴爾托克也是一位對弦樂器頗有研究且常常向創作弦樂作品挑戰的作曲家，在

例X.3

自己的四重奏和管弦樂作品中引進各種各樣的新效果。他還對打擊樂器情有獨鍾。這部作品的形式及與變奏的依存關係同樣都很獨特。例如,卡農式的第一樂章的中心樂思在舞曲般的終樂章的高潮處重現,從四把獨奏中提琴到全部、數量加倍的弦樂器;從不和諧的半音階表現的黑暗到豐富的自然音階帶來的光明(見例X.3)。同樣的主題也加以掩飾地出現在其他兩個樂章裡,一個是奏鳴曲式的〈快板〉,一個是在〈慢板〉。因此整部作品被材料上相似性綁在一起,變成一個緊湊的慢─快─慢─快的結構。

這種形式,其中慢的音樂與快速帶有節奏的舞曲交替,也可以在第三號《弦樂四重奏》中看到。但就像貝爾格和魏本一樣,更典型的巴爾托克音樂中使用更多的迴文

133.巴爾托克在用愛迪生留聲機轉譯民歌資料,約一九一○年。

結構（見第432頁和第435頁）。例如第四號《弦樂四重奏》（1928）有快板—詼諧曲—慢樂章—詼諧曲—快板的模式。兩個外樂章有共同的主題，而兩個詼諧曲樂章則不只藉由性格並且藉助不尋常的聲響——第一個詼諧曲是加上了弱音器，而第二個則全使用撥弦——而突顯出來。廣義而言在其他幾部作品中也存在著類似的安排，其中，在四重奏這裡，大範圍的倒影（倒影，是十二音列作曲法之專有名詞，見第三章）是在小範圍的主題細節中被映現出來，以致於動機似乎自然地喚起它們的倒影。人們在此可以覺察到在兩次大戰之間很少有作曲家沒接觸過的新古典主義的影響。巴爾托克當然是 J. S. 巴哈的一位狂熱崇拜者。但是他對於基本音樂材料的思索途徑，一定也是受到他致力於民歌工作以及使他的成熟作品具有經過嚴密思考的性格縝密分析所激勵。

　　除了進行民族音樂學研究之外，巴爾托克還用大部分的工作時間進行鋼琴教學，最早是在他的母校布達佩斯音樂院。這也是他創作了那麼多教學音樂的原因。其中包括最重要的六冊《小宇宙》（*Mikrokosmos*, 1926-1939），範圍從最基礎的練習曲到適合演奏大師開用音樂會用的大型作品。巴爾托克的其他鋼琴作品也迎合了音樂會演出的需要，其大部分是為了他自己在一九二○年代和一九三○年代的國際性個人獨奏會和協奏曲演出所創作的。和史特拉汶斯基一樣——特別是在《婚禮》中——巴爾托克是使用敲擊方式演奏鋼琴的偉大先鋒之一。他的音樂顯示出一種打造成形的精確而非流暢如歌的風格：畢竟，在《為弦樂器、打擊樂器和鋼片琴寫的音樂》中，鋼琴也被算作一件打擊樂器。這種對鋼琴的概念在印記鮮明的《野蠻的快板》（1911）時得到了充分發展，這個概念除了在寫給兩部鋼琴和打擊樂的《奏鳴曲》（1937）高度緊繃的張力中不可或缺之外，也一直是在他後來所有的獨奏作品與協奏曲中的關鍵要素。

　　我們將清楚地看到巴爾托克的大部分音樂是屬於器樂的。的確，在《藍鬍子城堡》之後，他只寫了少數重要的聲樂作品，他偏好透過無歌詞阻礙的體裁來實踐自己具有條理的技巧。毫無疑問的，這部分地取決於實際因素。至少是在一九二○年代早期之前，巴爾托克已是一位世界知名的作曲家，作品在歐洲和美國演出。他肯定早已知道他的母語（結構十分複雜）對於聲樂作品更廣泛的受到欣賞而言將是一大阻礙。儘管如此，巴爾托克的偏好似乎也回應了他個性中更深層的需要：他的隱瞞、他的諷刺、他對嚴格的創作規則的喜愛與他希望將內在的省思及旺盛的活力之間達到平衡，不管是在《為弦樂器、打擊樂器和鋼片琴寫的音樂》中交替的樂器群還是第四號《弦樂四重奏》中的循環，皆是如此。他也發覺器樂的形式更加適合他在結構上的想法，而且他只用一點傳統調性的暗示就保持住和聲的中心。這一點與一九三○年代的史特拉汶斯基有著相似之處，史特拉汶斯基同樣也是以器樂為主的作曲家。

　　巴爾托克與史特拉汶斯基及荀白克一樣，也因納粹離開歐洲來到美國，不過他和第二任妻子帕茲陶麗（Ditta Pásztory，他與第一任妻子離婚並於一九二三年娶了他年輕的學生）一直等到一九四○年十月才離開。在美國期間他被白血病和拮据的經濟狀況所困擾。哥倫比亞大學提供他研究寄存在該校的南斯拉夫民間音樂檔案而撥出的經費，部分地減輕了他的經濟困難。儘管有種種的困難，他在美國的作品卻展示出大量的豐富內涵與和聲及結構方面新的簡潔性。

　　我們很可能粗略地認為巴爾托克的音樂不斷地變得更為內省並多使用變化音，大約在創作第三號和第四號《弦樂四重奏》的時期達到了極致。此後則是一種比較具有自然音階的感覺和鬆散的風格。這一轉變在第二號《鋼琴協奏曲》的時期已被標明。

這個過程在美國仍以另一首鋼琴協奏曲，特別是狂暴的《給管弦樂團的協奏曲》（*Concerto for Orchestra*, 1943）這兩部作品持續進行著。這部作品，以其華麗的管弦樂風格，是採五個樂章結構為基礎形成鏡射般對稱的另一範例（見「聆賞要點」X.D）。巴爾托克於一九四五年在紐約的一家醫院去世。

聆賞要點X.D

巴爾托克：《給管弦樂團的協奏曲》（1943），第一樂章

三支長笛／短笛、三支雙簧管／英國管、三支降B調豎笛／低音豎笛、三支低音管
四支法國號、三支C調小號、兩支高音長號、低音長號、低音號
定音鼓、鈸、豎琴
第一小提琴、第二小提琴、中提琴、大提琴、低音大提琴

整個樂章是帶有一個慢板導奏的奏鳴曲式。

導奏（第1-75小節） 大提琴和低音大提琴以八度重疊的方式演奏一個全部由四度音程和大二度音程組成的五聲音階拱形（例i）。它被展開、再展開，但仍然受到和音程一樣的限制。然後獨奏長笛在一段由柔和的小號點綴之下的弦樂發展的五聲音樂之後，奏出一個簡短的旋律。長笛和小號音樂所構成的開頭樂思造就了一個強有力的管弦樂主題，在此之下，低音弦樂群奏出的伴奏音型逐漸加速使快板的第一主題得以開始啟動。

呈示部（第76-230小節） 快板的第一部分引進三個主題，由一個加速的伴奏音型觸發而開始進行：先是所有小提琴的齊奏，然後從f小調的調式開始（見例ii）。這裡的第二個素材典型地是第一個素材的變化轉位。第二主題（第95小節）有更長期的價值，以c小調調式為基礎，用全部的弦樂群演奏。最後，一支長號（第134小節）宣告一個與第一主題有關的升C調主題的出現（例iii）。獨奏雙簧管以稍慢的速度（「安靜地」）在B大調上吹奏出事實上是第二主題的音樂（見例iv，第154小節）。另一器樂群——豎笛、長笛、低音弦樂則承接了第一主題。

發展部（第231-385小節） 對第一主題、尤其是對它開頭處的音階片段充滿活力的加以發展。除了一段作為豎笛旋律、然後由其他木管承接的第一主題變奏之外，第272小節回到了第二主題（「安靜地」）的速度。第313小節是第一主題快速地再次進入，但被獨奏長號上的第三主題所打斷。隨後由小號和長號以卡農方式來演奏，第一主題再次迸發出來之後，四支法國號奏出轉位的第三主題。小號和長號加入其中以卡農方式做進一步對話，並再次被接下來的音樂打斷。

再現部（第386-487小節） 第一主題只是簡短地出現了一下；很快地（第401小節）我們到了A大調的第二主題，這裡由獨奏豎笛以原本的「安靜地」速度奏出。第一主題再度由其他木管所承接。在整段結束前，第一主題逐漸侵入進來並造成一陣加速直到它自己的快板速度。

尾聲（第488-521小節） 第一主題（例ii）在活潑的全體奏中再次出現，第三主題則由全部的銅管在F大調上奏出。

第二樂章（愉悅的稍快板）：副標題為〈配對遊戲〉，代表著成對的樂器。

第三樂章（不過分的行板）：一段悲歌，使用第一樂章的材料。共三個插入段落，以「基本動機的感傷織度」（巴爾托克稱之）為框架。

第四樂章（稍快板）：採迴旋曲式的一個「插入間奏曲」。

第五樂章（急板）：奏鳴曲式。

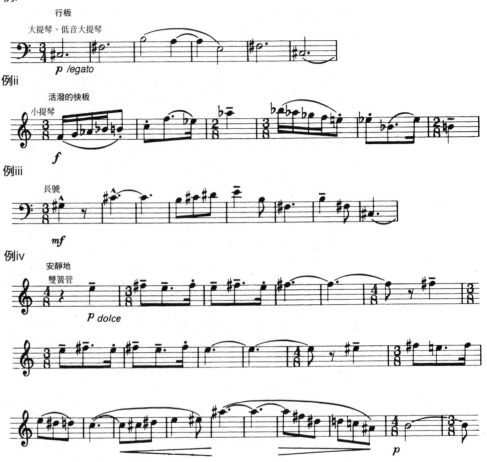

例i

例ii

例iii

例iv

亨德密特

　　亨德密特（Paul Hindemith）生於一八九五年，是另一位像巴爾托克一樣把荀白克的無調性（見第428頁）看作是挑戰調性音樂新解的作曲家。儘管巴爾托克在民間音樂中找到了指引，但身為德國人的亨德密特更接近中心傳統並傾向於先從傳統當中尋找。舉例而言，在這段時期的其他作曲家，沒有一位是像他那樣古典地新古典主義。在經歷了嘗試各種風格——也包括荀白克風格——的階段後，他於一九二四年開始創作具有巴哈式的對位、巴洛克形式和機械性等值節奏的音樂。當二十世紀作曲家模仿十八世紀音樂時，常出現這樣的節奏，也叫「馬達節奏」，不帶著任何明顯的和聲進行來推動音樂前進，這種節奏也是亨德密特的快速樂章之一大特點。

　　亨德密特也是一位極為多產的作曲家，創作發展的每個時期都有大量的代表作。然而，他的巴哈—史特拉汶斯基新古典主義風格，總結在七首名為《室內樂》（Kammermusik）的系列中。其中大多數是為各種樂器所寫的協奏曲，在一九二二年

亨德密特 作品

一八九五年生於法蘭克福附近的哈瑙；一九六三年卒於法蘭克福

◆歌劇：《卡第拉克》（1926），《畫家馬蒂斯》（1938），《世界的和諧》（1957）。

◆芭蕾舞劇：《希羅底》（1944），《四種情緒》（1946）。

◆管弦樂：《韋伯主題的交響變形》（1943）；改編自其歌劇的交響曲；為不同樂器所作的協奏曲。

◆室內樂：《室內樂》系列一至七，為不同樂器所作的協奏曲（1922-1927）；六首弦樂四重奏；為管弦樂團的每件樂器與鋼琴所作的奏鳴曲（1936-1955）。

◆鋼琴音樂：三首奏鳴曲（1936）；《調性遊戲》（1942）。

◆管風琴音樂：三首奏鳴曲（1937, 1940）。

◆聲樂（樂器伴奏）：《年輕佣人》（1922）；《瑪麗的一生》（1923）。

◆合唱音樂

◆歌曲

到一九二七年間全部完成。它們具有與《布蘭登堡協奏曲》相關的不懈的對位能量和十足的奔放。像巴哈一樣，亨德密特對舞曲節奏包括當時美國爵士樂的新式節奏很有感覺。但是，巴哈的管弦樂團以弦樂為主，亨德密特則遵循了史特拉汶斯基的那種當代典範，把重心轉移到木管樂器和打擊樂器上，使自己的音樂給人一種強有力的、腳步沉重的現代姿態。

亨德密特這一位具專業聲望的中提琴家，認為自己的音樂應該在國際性音樂節或明星般的演出之外具有實際用途。自從貝多芬的最後作品問世以來，作曲家的興趣與一般音樂大眾的品味之間存在了明顯的鴻溝：荀白克的無調性音樂產生的影響之一，就是讓這個分裂攤開來。亨德密特建議作曲家應該在創作時想到非專業者和業餘音樂愛好者。而且他明確陳述「實用音樂」（Gebrauchsmusik）的概念——音樂應具有明確的用途（電影音樂，廣播音樂）或為兒童或業餘愛好者的表演而創作。尤其在一九二○年代晚期和一九三○年代早期，他創作了許多這兩類的作品，但他的創作活動在納粹執政來臨前不久就中斷了。他在一九三八年離開柏林。他在那裡曾任音樂院的作曲教授。自一九四○年至一九五三年，他移居到美國並擔任耶魯大學教授。

亨德密特在一部最重要的舞台作品《畫家瑪蒂斯》（*Mathis der Maler*, 1938）中探討了一位創造性的藝術家在一個沒有什麼道德規範和充滿競爭的國家裡所面臨的問題。主要角色是十六世紀的畫家瑪蒂斯·格呂內華特（Mathias Grünewald）。他決定代表德國農民，自己必須放棄繪畫參與政治活動。但後來他發現自己最需要的是實踐自己的創造天分，他對社會的最大用處可能也存在於此。這部歌劇顯然是一部個人紀錄片，也標誌著一個更加穩定的創作時期的開始。亨德密特的和聲變得更具有流暢調性感，較少苦澀感和尖銳感，而他對巴洛克形式作為構思設計的諷刺運用也被一種更柔潤的連續性所取代。

亨德密特的移民美國對這樣的風格並未帶來什麼改變，不過他對劇本的選擇方面

確實調適自己來適應新的環境。他最重要的一部美國作品是為第二次世界大戰中的死難者所寫的《安魂曲》，是以惠特曼（Walt Whitman）哀悼林肯總統之死所寫的輓詩《當去年的紫丁香在庭前綻放》（*When Lilacs Last in the Door-yard Bloom'd*）來譜曲。美國也提供他創作幾部大型管弦樂作品的機會。

他的其他樂曲均具有教育功能和實用目的。一九三六年的一首長笛奏鳴曲終究成為他為正規管弦樂的每件樂器創作一系列奏鳴曲的開端，甚至沒有忽略那些罕見的樂器如英國號和低音號。同時，為鋼琴所寫的《調性遊戲》（*Ludus tonalis*, 1942）提供了一套「對位、調性組織和鋼琴演奏的研究」，遵循了巴哈的《郭德堡變奏曲》和《四十八首前奏曲與賦格》，但探索了亨德密特自己對調性的擴充觀念。像荀白克一樣，亨德密特相信節拍是為了半音音階的全部十二個音的目的而來，這個半音音階將會一直進行下去，但根據自然的聲音現象，他堅持這樣的想法：音程之間存在一個「等級系統」，從最協和的完全五度到最不協和的三全音（或增四度）。對這一「等級系統」的意識主導著他自一九三〇年代中期之後的創作實踐。

儘管已在一九四六年成為美國公民，亨德密特於一九五三年回到歐洲並定居瑞士；一九六三年在德國去世。他晚年的主要作品是第二部歌劇，關於一位出自文藝復興時期的預言家的《世界的和諧》（*Die Harmonie der Welt*, 1957），根據刻卜勒（Johannes Kepler）的生平和信仰而寫。「調性組織的研究」在此具有一種神祕主義式的熱情，透過他的劇中主角，亨德密特似乎希望對於自然的和諧的理解，能夠揭開宇宙的奧祕。

魏爾

巴爾托克和亨德密特都把自己的音樂作為社會的產物來關注。巴爾托克的關注採取了成功的致力於創造民族風格的形式出現；亨德密特則是需要使音樂適應現代大眾傳媒或為人們提供一些可以演奏或欣賞的東西。然而為了尋求針對藝術交流問題的一個更極端的解決方法，我們必須轉向魏爾（Kurt Weill, 1900-1950）。他的音樂背景與亨德密特有幾分類似。兩人都曾被荀白克在序列主義前的無調性作品之表現主義（expressionism）和當時德國劇院中相應的趨勢所吸引。兩人皆受到新古典主義理念的強烈影響，亨德密特的新古典主義理念得自於雷格（1873-1916）和史特拉汶斯基，魏爾則得自於他的老師布梭尼，他自一九二〇年至一九二三年間在柏林跟隨布梭

魏爾　　　　　　　　　　　　　　　　　　　　　　　　　　　　　　**作品**

一九〇〇年生於迪紹；一九五〇年卒於紐約

◆歌劇，音樂劇：《馬哈哥尼》（1927），《三便士歌劇》（1928），《馬哈哥尼城之興亡》（1929），《快樂的結局》，《荷裔紐約人的假期》（1938），《黑暗中的女人》（1941），《街景》（1947）。

◆芭蕾舞劇：《七宗罪》（1933）。

◆管弦樂：交響曲日日——第一號（1921），第二號（1933）。

◆合唱音樂：《林白的飛行》（1929）；清唱劇，合唱歌曲。

◆室內樂：《弦樂四重奏》作品八（1923）。

◆電影和廣播配樂

◆歌曲

尼學習。

亨德密特和魏爾在個人和音樂方面的友好關係，促成他們在一九二九年聯手為德國劇作家布萊希特（1898-1956）寫作腳本的《林白的飛行》（*Der Lindberghflug*）譜曲。然而，亨德密特從事純音樂創作似乎最樂在其中，而魏爾則十足是個寫戲劇音樂的人。他還從布萊希特身上意識到，布萊希特不僅和自己有共同的政治理想而且有共同的美學理念。他們合作的另一部歌劇《馬哈哥尼城之興亡》（*Rise and Fall of the City of Mahagonny*, 1929）中，以誇張的意象表現出現實世界中金錢、權力、階級和性帶來的窮兇極惡的搾取。作品以虛構的美國為背景，部分地以當時美國流行歌曲的風格為目標。也有微妙的諷刺，採用低俗的風格來批評簡中所描繪的社會。同時，魏爾攙雜著不協和的調性和聲，是遍及整部作品的墮落和腐敗的象徵。

這種風格在魏爾和布萊希特合作的作品中達到了極致，但這種風格不僅在他的早期作品中已有預示而且還溢滿到那些與劇作家無關的創作中，例如《第二號交響曲》。無論如何，魏爾與布萊希特的合作期間相當短暫。他們的合作開始於《馬哈哥尼》和《三便士歌劇》（*The Threepenny Opera*, 1928），後者的巨大成功使魏爾能夠放棄玩票性質的評論工作並以作曲家的身分謀生。這樣的生活，伴隨著一部「連篇歌曲附帶芭蕾舞劇」在五年後結束。那就是《七宗罪》（*Seven Deadly Sins*）。一九三三年六月，在魏爾離開德國三個月後，該劇於巴黎首演。

一九三五年九月，魏爾移居美國，並以百老匯作曲家身分在紐約度過餘生。在表面上，這對於一位創作過隱含諷刺的《馬哈哥尼》的作曲家而言似乎是奇怪的命運，但魏爾只是以極端的方式展現出一位藝術家的活動是如何受到他所生存的社會所制約。作為一位生活在搖搖欲墜的威瑪共和統治下及納粹主義不斷威脅下的德國猶太人，魏爾感到要迫使自己對那個社會的種種壓力發言。而作為一名生活在羅斯福的「新政」之下、較為繁榮安定的時代裡的美國人，他能夠更加放鬆，甚至毫不慚愧地享樂。此外，美國沒有像德國城市那種豐富的歌劇傳統的東西。如果魏爾想接近大批的觀眾（他也做到了），音樂劇為他提供了最好的機會。因此他為百老匯創作了一系列節目，包括《荷裔紐約人的假期》（*Knickerbocker Holiday*）、《黑暗中的女人》（*Lady in the Dark*）和《愛神輕觸》（*One Touch of Venus*）。他曾採用過的一種帶有愛恨交織關係的風格，如《三便士歌劇》中的〈小刀麥克〉（Mack the Knife）一曲，現在想必成為整體的魏爾風格了。而像〈九月之歌〉（September Song）這樣的曲目取得的成功，不僅是他音樂技巧方面也是他藝術良知方面的一個標記。

一些同時代作曲家

巴爾托克、亨德密特和魏爾決不只是受到史特拉汶斯基深刻影響的寥寥數人而已。事實上，二十世紀也有少數作曲家避免受到這位音樂家（特別展現出精通如此多種風格）的影響。

奧爾夫

一個非常獨特的例子是德國的奧爾夫（Carl Orff, 1895-1981），他的一生幾乎都是住在慕尼黑，不僅有作曲家的身分還從事音樂教育工作：他率先透過使用簡單的打擊樂器使學校裡沒學過太多理論或技巧的孩童能夠做音樂。他的作品顯示出一種源自史特拉汶斯基《婚禮》中歡樂的合唱聖讚之粗糙的簡樸。在他根據粗俗的中世紀詩集譜寫的戲劇性清唱劇《布蘭詩歌》（*Carmina burana*, 1936）中，連續重擊的且以頑固低音為基礎的節奏，是將上述風格作一個邏輯性的總結。

浦浪克　　　　　　　　理所當然地，史特拉汶斯基在巴黎比在慕尼黑更容易被接納。在和他同時代的法國作曲家之間，沒有人像浦浪克（Francis Poulenc, 1899-1963）這麼徹底地或者說有利地追隨他。浦浪克早期的作品，例如為兩支豎笛寫的《奏鳴曲》，是非常史特拉汶斯基式的音樂，甚至在如《加爾默羅會修女的對話》（*Dialogues des Carmélites*, 1956）這樣一部成熟的、大型的樂曲中，浦浪克和史特拉汶斯基的關係仍很密切。《加爾默羅會修女的對話》是以同情的角度表現反抗迫害與記述加爾默羅會女修道院的成員們迫近的死亡的一部歌劇。然而，浦浪克的歌劇比史特拉汶斯基的更為柔和甜美。他的和聲是屬於更怡人的自然音階風格，音樂的整體流動更溫順。

法國六人組、　　　　　浦浪克和五位跟他同時代的作曲家是為人所知的「法國六人組」（Les six）：另
薩替　　　　　　　　外五位是奧乃格（Arthur Honegger, 1892-1955）、米堯（Darius Milhaud, 1892-1974）、奧里克（Georges Auric, 1899-1983）、塔耶費爾（Germaine Tailleferre, 1892-1983）與杜瑞（Louis Durey, 1888-1979）。其中，奧乃格是戰間期最傑出的交響樂作曲家之一，而米堯則是上個世紀最多產的作曲家之一。他們的楷模在某種意義上來說是法國作曲家薩替（Eric Satie, 1866-1925），薩替創作過輕鬆愉快的、蓄意地不合條理卻具有某種魅力的音樂。

法雅　　　　　　　　　對於二十世紀前四十年的作曲家而言，在巴黎的音樂影響力，先由德布西、後由史特拉汶斯基所支配，這似乎是一直無法避開的。巴黎很顯然地使一位二十世紀傑出的西班牙作曲家法雅（Manuel de Falla, 1876-1946）大開眼界。在一九〇七年去巴黎之前，他成就很小：他那滿腔熱血的極具西班牙風格的歌劇《短促的人生》（*La vida breve*）已經寫完但一直沒有演出。巴黎如同一場解放，給予他工具及鼓勵，讓他創作出題材上和風格上皆具有鮮明的西班牙風味、為數不多卻有穩定產量的作品。像巴爾托克一樣，法雅相信他的祖國需要一種以豐富民間音樂遺產為基礎的音樂；同時，他也和巴爾托克一樣，找到了創作這類音樂（曾由德布西和史特拉汶斯基促進其發展）的任務。

　　　　　　　　　　法雅在第一次世界大戰爆發前夕回到西班牙，並創作了第二部歌劇《愛情魔法師》（*El amor brujo*），該劇根植於原始的、情感豐沛的西班牙南部音樂。之後是一部芭蕾舞劇《三角帽》（*The Three-Cornered Hat*），這是另一部狄亞基列夫的製作、並使法雅一夕成名的作品。在劇中，傑出的舞曲傳達出比歌劇更多的與西班牙有關的興奮、充滿活力與燦爛華美。德布西與史特拉汶斯基兩人的管弦樂法所帶來的影響在此非常出色地結合起來。然而，這似乎是結束而不是開始。法雅在格拉納達定居後，開始脫離他早年音樂著名的華麗，而偏向樸素的和聲風格及簡約的編制陣容。作為一位總是慢工出細活的作曲家，他花了最後二十年的時間創作一部根據西班牙世界一則超自然的歷史為基礎的大型清唱劇《亞特蘭提斯》（*Atlántida*），直到他於一九四六年在阿根廷去世時一直沒有完成。他在一九三九年西班牙內戰結束時到阿根廷避難。

美國：「超現代」

　　　　　　　　　　大批來自歐陸的偉大作曲家——荀白克、史特拉汶斯基、巴爾托克、亨德密特、

魏爾和法雅等，被納粹和戰爭驅趕到美國以尋求較好的生活。他們的到來大大刺激了新世界的音樂發展：荀白克和亨德密特都成了教授，撇開別的不說，這些名字的出現，就像當年德佛札克的大名一樣（見第380至383頁），就足以提高美國作曲家的士氣。然而，美國音樂實際上已經強壯到可以照顧它自己了：數十年前它已經製造出自己的第一位本土天才——艾伍士（1874-1954）。

艾伍士

　　具有與同時代的荀白克類似的創作特徵，艾伍士（Charles Ives）的創作也較多地受到家庭教育的影響。他的父親喬治·艾伍士曾在內戰中當過軍樂隊指揮，他生長在康乃狄克州的丹柏里小鎮上，是一位具有非比尋常的開放意識的音樂家。喬治鼓勵兒子用不同於伴奏的調來唱歌，不要墨守成規。這種對實驗的渴望激勵了年輕的艾伍士在二十歲左右為一組詩篇配樂。其中的部分曲子是同時用幾個調或隱約之間有些不協和。然而，艾伍士也受益於在耶魯大學的正規音樂教育。他在耶魯師從帕克（Horatio Parker, 1863-1919）這一位有天賦但不夠大膽創新的新英格蘭作曲家。這兩種影響共存的結果是他創作風格上的分裂。從一八九四年到一八九八年在耶魯的時期裡，他繼續進行他的實驗，但他也創作並研究那些更保守類型的作品，如他的《第一號交響曲》（1898）。這絕不是不幸運。學院式的訓練給予艾伍士技巧以提高並擴展他的實驗，而這種正統的學術背景——特別是在後來的交響曲、四重奏和奏鳴曲的創作中——為他提供一個架構，他的啟航憑藉著這個架構，看來能夠更加地非比尋常。

　　在離開耶魯時，艾伍士開始涉足保險業。大部分作曲家在這個階段會去歐洲進修，但艾伍士覺得沒有那樣的必要。同時他也許覺得從事作曲家可能做的兩種職業中的任何一個都會太受限制：教學或當一名教會音樂家。從事保險業為他提供了可以在業餘時間作曲的謀生手段，他還堅信保險業是一種男人保護自己和家庭的未來的道義美德。跟他的商業伙伴麥瑞克（Julian Myrick）一起合作，他的生意當然興旺發達，

艾伍士　　　　　　　　　　　　　　　　　　　　　　　**作品**

一八七四年生於康乃狄克州的丹柏里；一九五四年卒於紐約

◆管弦樂：交響曲——第一號（1898），第二號（1902），第三號（1904），第四號（1916）；《第一號管弦樂組曲〈在新英格蘭的三個地方〉》（1914）；《第二號管弦樂組曲》（1915）；《未被回答的問題》（1906）；《黑暗中的中央公園》（1906）；《愛默生序曲》（1907）；《華盛頓誕生紀念日》（1909）；《布朗寧序曲》（1912）；《陣亡將士紀念日》（1912）；《七月四日》（1913）。

◆合唱音樂：《詩篇第六十七》（1894？）；《神聖之國》（1899）。

◆室內樂：《從教會的尖塔與山脈》（1902）；弦樂四重奏——第一號（1896），第二號（1913）；小提琴奏鳴曲——第二號（1908），第二號（1910），第三號（1914），第四號（1916）。

◆鋼琴音樂：奏鳴曲——第一號（1909），第二號〈康科德〉（1915）；《練習曲》（1908）

◆管風琴音樂：《「美國」主題變奏曲》（1891？）

◆歌曲：《馬戲團樂隊》（1894？）；《卜威廉將軍進入天國》（1914）；約一百八十首其他歌曲。

而他的音樂也悄然地跟著他發展起來。他的大部分作品是在一九一八年患心臟病之前的二十年間創作的。但這些作品除了曾被艾伍士偶爾邀請前來演奏它們的一小群音樂家之外卻鮮為人知。

然而，艾伍士的成就是巨大的。他創作了大約一百五十首歌曲，涵蓋各種風格，從溫和如讚美詩般的作品（《在河畔》〔At the River〕）到強有力的哲理性冥思的（《帕拉塞爾斯》〔Paracelsus〕），從學生時期對德國藝術歌曲（《孤寂的田野》〔Feldeinsamkeit〕）的仿作到隨著艾伍士的童年而消失的美國的五彩繽紛景象（《馬戲團樂隊》〔The Circus Band〕）。為了配合歌詞，他能夠並且願意使用任何可能合適的材料，而他多變的創作技巧反映出他對廣泛的詩歌那股熱衷的認同。更為懷舊傷感的樂曲可能充滿了來自讚美詩、客廳音樂、進行曲和舞曲的引用，而更多的心力則自然而然傾向於與不協和和弦及彆扭且難於控制的複雜節奏相配。這有時會使人聯想到無調性的荀白克，不過艾伍士在他最繁忙的創作時期根本不知道歐洲作曲界發生的事情。

由於他志不在建立一套專業的作品集，所以能夠常常為截然不同的編制陣容自由地把一部作品作出幾個不一樣的版本。這種做法，部分是來自於他的信念，用他自己的話來說，在音樂裡重要的是「本質」而非「樣式」。他甚至對表達音樂的物理實際性感到不耐煩：「為什麼音樂不能像它進入人類心中那樣地出現？」他寫道，「毋需爬過由聲音、胸腔、羊腸線、金屬弦、木管和銅管形成的藩籬？‥‥人類只有十根手指難道是作曲家的錯嗎？」因此，對他來說，音樂存在著一種超越樂譜的理想狀態（在此又與荀白克有關）：所以他繼續對他的樂譜進行改編，並不斷地從一件樂器改到另一件樂器來重新調整它們。

一部重要的、典型地結合了個人想像與民族命運的作品是《在新英格蘭的三個地方》（Three Places in New England）組曲。第一樂章是緩慢的進行曲，充滿許多的引用，以記錄對紀念內戰中黑人士兵紀念碑的印象。然後是〈普特南露營地〉（Putnam's Camp），展現了一個在七月四日野餐的男孩，聽著歡快的銅管樂隊奏出的進行曲，然後獨自離開露營地，在幻覺中看到了獨立戰爭時期士兵的幽靈。（見「聆賞要點」X.E）。終樂章是一首慢速音詩。在曲中艾伍士回憶了他和妻子沿著河邊散步的情景，音樂圍繞著一個在織度中間持續地進行的旋律線單調地起伏。

聆賞要點X.E

艾伍士：《在新英格蘭的三個地方》（1914，1929修改），第二號〈普特南露營地〉

長笛／短笛、雙簧管／英國管、豎笛、低音管
兩支以上法國號、兩支以上小號、兩支長號、低音號
鋼琴、定音鼓、鼓、鈸
第一小提琴、第二小提琴、中提琴、大提琴、低音大提琴

原始的配器是寫給一個更大型的管弦樂團，由辛克萊（James B. Sinclair）在他於一九七六年編纂的全集中重建。

小節

1-63　艾伍士自己的節目單提供了這樣的訊息，告訴人們這部作品是依據一次於七月四日在康乃狄克州的雷丁中心附近舉行的野餐會的印象而創作的。這裡是普特南將軍的士兵於一七七八至一七七九年冬天紮營的地方，全體管弦樂團的裝飾句以快步的節拍為了由弦樂和法國號奏出的舞曲曲調作了預備（例i）。其他曲調疊加在它上面，直到有五條律動上各自獨立的音樂線條被同時奏出（第27小節）。音樂的複雜度逐漸地趨於緩和，器樂群逐漸退出一直到只剩下低音大提琴奏著低音E：一個男孩漫步離開了野餐會的營地。

64-88　他看到一名高個婦女，她使他想起了自由女神（第64小節：弦樂和鋼琴奏出持續的九和弦）。她正在懇求一些士兵不要放棄他們的理想（例ii），但他們卻在一首當時流行的曲調《英國擲彈兵》（*The British Grenadiers*，例iii）音樂中，行軍離開了營地。

89-114　銅管樂發出激昂的召喚（見例iv）宣告著普特南將軍的抵達。士兵們轉過身去：多首進行曲的曲調生動地拼貼在一起，再次包括著名的《英國擲彈兵》。

114-163　男孩突然從夢中醒來：進行曲在整個管弦樂團很強的演奏中間停頓，被弦樂輕聲奏出的一段先前出現過的舞曲曲調所代替。更多的曲調再次疊加進來，直到第126小節這裡音樂回到類似第27小節的複雜性。但《英國擲彈兵》這一次也加入到這段混合的音樂中（第133小節）。銅管及鼓奏出的插入句一下子打破了整個混雜的狀態，然而又回復了原狀。最後，從第157小節開始，節奏變得平順以營造出由密集的和弦，以偶數的八度、十六度及附點三連音八度同時進行的流動的音樂。整個樂章以一個充斥在整個管弦樂團的響亮八和弦結束。

　　整體而言，《在新英格蘭的三個地方》之中，〈普特南露營地〉是在兩個慢速樂章中間的一首詼諧曲。第一樂章是〈波士頓公園的聖·高登紀念碑（蕭上校和他的黑人聯隊）〉（The 'St Gaudens' in Boston Common〔Col. Shaw and his Colored Regiment〕），對美國革命中的英雄進行了深切的追悼；終樂章是一首自傳性的樂曲〈史塔橋鎮的休沙通尼克河〉（The Housatonic at Stockbridge），艾伍士在曲中回憶了他和妻子在河邊散步的情景。

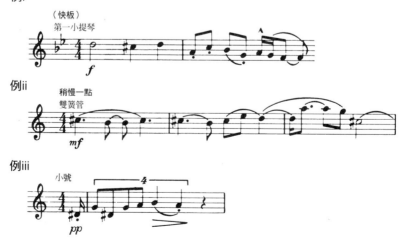

例i

例ii

例iii

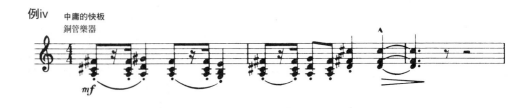

例iv　中庸的快板
銅管樂器

　　艾伍士的其他管弦樂作品，尤其是為小型合奏團所作的，有許多同樣都是對地點和時間的回憶：《黑暗中的中央公園》（*Central Park in the Dark*），代表著黑暗的無調性弦樂在曲中鎮定地縈繞著，同時其他樂器以排山倒海的喧鬧聲進入；或者是《沿途與來時路》（*All the way around and back*）這一部根據棒球策略所寫的音樂滑稽短劇。然而，他也創作過交響曲，其中圖象描繪退居為次要角色。按照艾伍士的標準，最早的兩部，都是溫和且多少具有學院派風格的，而第三部就比較有個性了。

　　第四號交響曲是他最偉大和最嚴格的作品之一，也是最全面的作品之一。第三樂章是精心創作的賦格，原是為開啟一段弦樂四重奏所寫，在此是作為其他更加雄心萬丈的樂章中間的休息。第二樂章代表了艾伍士最重要的精神思想之最複雜的融合。《在新英格蘭的三個地方》中的〈普特南露營地〉和《假日》（*Holidays*）交響曲中的〈7月4日〉（The Fourth of July）是另一些例子，不過《第四號交響曲》更多地透過密集交織在一起的進行曲、讚美詩和舞曲來表現常常由它們表達的喧鬧與歡樂。與〈普特南露營地〉和〈7月4日〉中刻劃的特殊時刻相反，交響曲的第二樂章描繪了整個世俗社會的全景。如果我們接受艾伍士透過交響曲對人類存在的意義進行質疑的暗示，第二樂章提出了肯定世俗社會的快樂的答案。而第三樂章以學院派的賦格曲式只肯定了形式上正確的意義。終樂章又回到了簡潔的序曲式第一樂章那緩慢、安詳、更遙遠空曠的風格。然而，在開始部分透過讚美詩的片段（交響曲需要一支大型管弦樂團與合唱團）提出問題的情況下，終樂章則以加弱音器的打擊樂和遙遠的聲音，作為進入具有超然幻影之更高境界的起點。類似的音樂（儘管必定是以較小的規模）曾用來結束第二號《弦樂四重奏》，也出現在其他作品中，而這些作品裡的沉思默想，會在激烈的發問結尾出現，或者作為對四處散佈著引用的、形態豐富的音樂的回應。

　　另一部更加凝聚了艾伍士哲學思想的作品是管弦樂曲《未做回答的問題》（*The Unanswered Question*）。正如標題所暗示，永恆的真理是不可能透過沉思而知曉的。「問題」由一支獨奏小號提出，而舞台後的弦樂奏著極慢的自然和弦，好像漠視任何提出的問題（或者也許是不覺得有任何回答的必要）。同時一組長笛四重奏的聲音徒勞地、莫名其妙地越來越快（例X.4）。

　　這部作品創作於一九〇六年，早於荀白克的第一部嚴格意義上的無調性作品。它只是一個顯示了艾伍士對本世紀音樂的主導創作技巧和方向所具有的預測能力之精彩例證。獨奏小號不僅沒有調性，而且獨立於支配整個音樂的節拍之外，與歡快和諧的弦樂形成尖銳的對立。長笛的音樂也不在任何調上。雖然可以察覺到長笛與小號之間存在著主題上的聯繫——如果比較一下第一長笛的和弦與「問題」的最後四個音的話——但是整體印象是木管總在迴避小號莊嚴地提出的問題。

　　艾伍士作為先驅者的地位，如前面所提到的，也能求證於其他許多方面。他在音樂引用方面對清晰可辨的零碎片段的使用——常見於他的大部分大型管弦樂作品、某

例IX.4

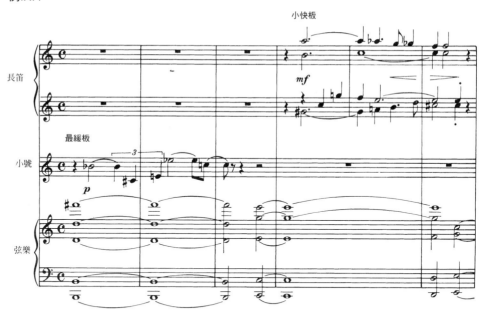

些室內樂和鋼琴作品中——已經前瞻到一九六〇年代的施托克豪森和貝里歐（Berio）（見第493頁和第498頁）。他還在這些方面進行實驗：用四分之一音（quarter-tone）為鋼琴調音、音高的精密計算、音程和節奏的結構（《音之路》（*Tone Roads*）第一號〔1911〕和第三號〔1915〕）以及在歌曲裡的多種設計等。他似乎感到他音樂的「實質內容」不應該和傳統或技巧相妥協。如果一首鋼琴奏鳴曲要求一種不可能實現的廣度並且需要輔助樂器的加入（如終樂章中的長笛），那麼它就必須那樣做：因此，他的副標題為〈康科德〉（Concord）的《第二號奏鳴曲》具有驚人的廣度與困難度，並描繪了與麻薩諸塞州康科德鎮相關的四位作家的性格。第一位是愛默生（Ralph Waldo Emerson）這一位有遠見的思想家；然後是霍桑（Nathaniel Hawthorne），其活躍的趨向後來在《第四號交響曲》第三樂章中再度被使用；奧科特一家（Alcotts）組成了充滿家庭祥和感的慢樂章；最後有梭羅（Henry Thoreau）這一位普通人的預言家。

　　「康科德」奏鳴曲在後來發現的艾伍士的音樂作品中占有重要地位。一九二〇年，艾伍士私人出版了這部作品，在一九二二年又出版了一百一十四首歌曲：他這樣做的目的是把自己的音樂送給任何感興趣的人，並不索取任何報酬。這些作品的演出也只是慢慢地起步。因此，直到一九四〇年艾伍士才開始被認為是第一位偉大的美國作曲家，一位透過精心錘煉的、風格和材料創作獨具美國性格音樂的作曲家。但從那以後，他有很長一段時間停止作曲：儘管他繼續構思一部比其他任何現有作品更為廣博的《宇宙交響曲》（*Universe Symphony*），但健康狀況不佳迫使他於一九二六年放棄作曲，並在一九三〇年退出了保險業。

柯維爾

　　艾伍士是純正的美國作曲家的典範：不為歐洲的規範所桎梏，願意走自己的路，不怕與世不容的思想招來非議。柯維爾（Henry Cowell, 1897-1965）的音樂具有與他相似的廣度。和艾伍士一樣，柯維爾在童年時就是一個小實驗家。在加州老家，他在

柯維爾	作品

一八九七年生於加州蒙洛公園；一九六五年卒於紐約州謝迪

◆管弦樂：廿一首交響曲；《合奏》（1925）；《同步》（1930）；《節奏轉換電子樂器曲》（1931）；《三桅船》（1939）；《讚美歌和賦格曲調》（1943-1963）；《鋼琴協奏曲》（1929）；《打擊樂協奏曲》（1959）。

◆器樂：弦樂四重奏——第一號〈學究式〉（1916），第二號（1934），第三號〈馬賽克〉（1935），第四號〈聯合〉（1936），第五號（1956）；給五件弦樂器的《合奏》（1924）；為四位打擊樂家作的《最弱的頑固低音》（1934）；《讚美詩和賦格曲調》；木管樂合奏曲。

◆鋼琴音樂：《風鳴琴》（1923）；《阿瑪林德組曲》（1939）；教學用曲。

◆分部合唱曲

◆歌曲

十四歲生日前夕就舉行了首次鋼琴獨奏會，在那時他已經設計了一種新的演奏技巧「音堆」（tone cluster）——在低音聲部用手掌或整個前臂奏出一串毗鄰的音符。後來，他引進了直接在鋼琴的弦上演奏的創意。他為打擊樂與其他樂器的這類不常見的組合形式寫過很多作品，發展出創作無調性旋律並且在相同的數學基礎上為音樂提供節奏架構的技巧。所有這些和其他的方法都在他具有影響力的著述《新音樂資源》（*New Musical Resources*, 1930）中得到討論。

柯維爾的晚期作品中探索性成分有所減少，不過仍然喜歡使用地理名詞。他寫給弦樂的《馬賽克四重奏》（*Mosaic Quartet*, 1935）可能是「機遇」樂曲的最早例證，即作品中含有隨機因素，演奏時「隨演奏者的意願安排樂章的順序，將每個樂章看作是建構馬賽克形式圖樣的一個單位」。下一首作品《聯合四重奏》（*United Quartet*, 1936）更能代表他後來的想法，在這首作品中，他試圖將不同的音樂文化融為一體：體裁的選擇極度的歐洲化、使用調式的多種民間音樂和材料上的持續單調低音。臨近暮年，他在他為多樣化樂器組合而構思的、題名為《讚美詩和賦格曲調》（*Hymn and Fuguing Tunes*）的一組十八首作品中，對美國傳統作了回顧。

134.瓦瑞斯的《高稜鏡》於一九二三年三月四日在紐約首演之後，漫畫家記錄的作品印象。

瓦瑞斯

除了創作大量的音樂作品之外，柯維爾還是一名活躍的教師和其他作曲家的提攜者。他在一九二七年創辦「新音樂出版社」（New Music Edition），以訂閱的方式為基礎，出版具有挑戰性的新作品，使得艾伍士、拉格斯（Carl Ruggles, 1876-1971）、瓦瑞斯等一批美國當代作曲家的音樂獲得大眾的注意。

瓦瑞斯（Edgard Varèse, 1883-1965）應該被當成是一個美國作曲家，雖然他出生在法國的勃艮第，卅二歲之前在歐洲生活，但是他留下的作品創作日期幾乎都是在一九一五年移居紐約之後。除了

瓦瑞斯	作品

一八八三年生於巴黎；一九六五年卒於紐約

◆管弦樂：《亞美利加》（1921）；《高棱鏡》（1923）；《八面體》（1923）；《積分》（1925）；《奧秘》（1927）；《電離》（1931）；《沙漠》（1954）。

◆聲樂（管弦樂團伴奏）：《赤道》（1934）；《夜禱》（1961）。

◆器樂：長笛獨奏曲《密度 21.5》（1936）。

◆電子音樂：《電子音詩》（1958）。

一首僅存的歌曲之外，他的早期作品不是遺失就是損毀，其中包括一部歌劇，腳本作者是與史特勞斯合作的劇作家霍夫曼斯塔爾，還有幾部大型管弦樂總譜。所以，作曲家身分的瓦瑞斯是隨著他的第一部美國作品而誕生的，這首作品寓意深遠地命名為《亞美利加》（*Amériques*, 1921），總譜寫給管弦樂團的編制龐大，「象徵著新發現的世界──存在於地面上、天空中和人們腦海裡的新天地」。不過，作品中處處流露著對舊世界的記憶：瓦瑞斯曾經在柏林和巴黎度過一段時間，他很熟悉荀白克的無調性，也受到德布西和史特拉汶斯基的影響。但作品中的打擊樂音響十分新穎，節奏的繁複也是這部混用多種手法的打擊樂作品的顯著特徵。

《亞美利加》將瓦瑞斯令人瞠目的管弦樂想像力表現得淋漓盡致。樂思並非從一組樂器轉到另一組樂器，而是好像接合於某種特定的音響形態中，一旦聲響方面發生變化，樂思也必定隨之改變。這種變化極有個性，直率而又強橫。就像史特拉汶斯基在《春之祭》中那樣的作法，瓦瑞斯是以接連的獨特塊狀聲響組成一種不連貫的形式為目標；不同的是，史特拉汶斯基在塊狀聲響之間保留一個間歇，瓦瑞斯的音樂則經常用一種類型的音樂粗暴地插入另一種類型的音樂，並從中得到發展的動力。這樣的作法在《亞美利加》中有幾個最有特色的片斷，傳達出作曲家直接使用原始聲音材料的印象，瓦瑞斯早在此時甚至就已經認真考慮在他的新型態音樂中使用新型的樂器，也就不足為奇了。

自一九二〇年代以來，瓦瑞斯最簡潔嚴整的作品就是《高棱鏡》（*Hyperprism*, 1923），編制為長笛、豎笛、七件銅管樂器和七個打擊樂演奏者──每個打擊樂演奏者用的都是無固定音高樂器，唯一的例外是音高不定的警報器。避免使用弦樂器是瓦瑞斯的典型作法：他不信任富有表情的細微層次，喜愛高音木管樂器和銅管樂器帶來的強烈感受。這些樂器還被更有效地用在同時發生的事件中，此時，它們發出的聲音與其說是「和弦」，還不如說是赤裸裸的「聲響」。至於打擊樂器，它們最多達到四個聲部，為複雜的節奏動力提供了支架，管樂的聲音與之相抗，清晰可聞（例X.5）。此處灼熱的高度不協和很有特色；它和咆哮的低音長號之間的衝突很吸引人，帶著向前推擠的節奏運動的固定音高填充其間。還有一點需要注意，推進力不是由和聲的變化提供的，而是得自於音響的粗暴碰撞：長號的強音（fortissimo）似乎造成木管的瓦解導致刺耳的聲嘶力竭。

瓦瑞斯在一九二八年回到巴黎，一住就是五年，在此期間，他的《高棱鏡》以其暴烈的活力脫穎而出。這個階段他對打擊樂的興趣在《電離》（*Ionisation*, 1931）中獲

例X.5

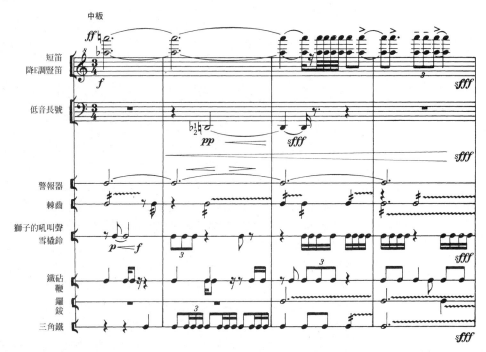

得最大的表現，這也是西方人用打擊樂團寫作的最早作品之一。同樣的典型做法，音樂主要是建立在繁複的節奏複音上，直到最後的持平狀態才出現具有音高的聲音。在巴黎，瓦瑞斯還結識了幾位發展電子樂器的發明家，將他們發明的兩種樂器用在《赤道》（*Ecuatorial*, 1934）中，這首作品是以馬雅的咒語為歌詞，用一個或者幾個男低音、銅管、鋼琴、管風琴、特雷門電子琴（theremins，或瑪特諾電子琴）——這是新發明的電子樂器——和打擊樂器。然而，特雷門電子琴和瑪特諾電子琴的作用有限，與瓦瑞斯期待的技術突破距離甚遠：它們只能為管弦樂團增加新的色彩，將能夠使用的音域向高音區擴展。一九三六年，瓦瑞斯寫了一首長笛獨奏曲，《密度21.5》（*Density 21.5*，如此命名是由於它是為白金材質的長笛而寫，白金的密度正是這個數字），但是此後十餘年間，他幾乎沒有寫什麼新作。

　　錄音機的問世重新喚起了瓦瑞斯的創作力。以前他曾經用唱片進行過一些試驗，透過反向播放或改變速度來改變聲音，錄音機使得這樣的技術實現起來非常簡單，因為錄音帶可以將音樂作品剪接和編輯。他用這種手段作成了《沙漠》（*Déserts*, 1954），電子音樂留出三個「窗口」來嵌入木管、鋼琴和打擊樂器的音樂。如果不知道他早年對於電子音樂持有的樂觀態度，這次採用混合手法得到的富有表現力的效果是難以理解的。他選擇這樣一個標題的意思是「不僅現實中存在的沙漠、海洋、山岳、雪、外太空、毀棄的城市街道，還有那遙遠的內心世界……在那裡，人類獨自生活在一個神祕的、與世隔絕的世界裡」。與之相對應地，從電子音樂的窗口望出去滿目淒涼，管弦樂在形式和聲響上十分微妙細膩。即便如此，瓦瑞斯在最終回到真正的樂器媒介之前，的確繼續創作著錄音音樂的少數經典作品之一，即他的《電子音詩》（*Poème électronique*, 1958）；從那以後，他回歸真正的樂器本身，以關於夜晚的題材

定出各種創作計畫，但都沒有完成。

美國的主流

　　儘管每個人各有自己的特點，艾伍士、柯維爾和瓦瑞斯代表了兩次世界大戰之間美國所謂「超現代」音樂的潮流。當時還有許多知名人物。譬如說，這是紐約的流行歌曲和音樂劇的黃金時代：如同我們在前面見到的（第457頁），的確，對魏爾來說，這似乎是美國音樂場景中最關鍵的特徵。下一章中，將在更廣義的背景關聯上討論這方面的作品，包括在這方面最著名的倡導者蓋希文的音樂。

柯普蘭　　　如果說蓋希文的作品中還沒有將流行音樂和藝術音樂完美地融會在一起，柯普蘭（生於1900年）的音樂則至少可以說跨越了這兩者之間的分界。柯普蘭與蓋希文一樣，也出生在布魯克林，他的家境甚好，得以從幼年時就接受正規的音樂訓練。二十歲時赴巴黎，師從布蘭潔（Nadia Boulanger）學習四年；他是這位法國名師的第一批學生之一，布蘭潔用她那清晰、嚴整的教學法則培養了為數眾多的美國作曲家，從皮斯頓（Walter Piston）直到葛拉斯（Philip Glass）。一九二四年，他回到紐約，心裡有了想要成為一位確確實實的美國作曲家的想法。在他的鋼琴協奏曲（1926）中，柯普蘭借用了爵士樂的切分節奏及和聲上的某種特質，其結果與蓋希文在同一時期從相反的觀點出發所做的努力十分相似。他還用短小的合唱曲和歌曲形式為許多美國詩人的詩歌譜曲。

　　與此同時，就像柯維爾和瓦瑞斯所做的一樣，柯普蘭也積極地支持其他跟他同輩的作曲家，一九二八年到一九三一年間，他和塞辛斯（Roger Sessions）一起參與贊助

柯普蘭　　　　　　　　　　　　　　　　　　　　　　　　　　　　　　　　**作品**

一九〇〇年生於布魯克林

◆芭蕾舞劇：《比利小子》（1938）；《訓騎賽會》（1942）；《阿帕拉契之春》（1944）。

◆ 歌劇：《溫柔鄉》（1955）。

◆ 管弦樂：交響曲——第一號（1928），第二號（1933）第三號（1946）；《墨西哥沙龍》（1936）；《林肯肖像》（1942）；《普通人的號角》（1942）；《管弦樂變奏曲》（1957）；《偉大城市的音樂》（1964）；《內景》（1967）；《三幅拉丁美洲素描》（1972）；《鋼琴協奏曲》（1926）；《豎笛協奏曲》（1948）。

◆ 室內樂：《維捷布斯克，猶太主題練習曲》（1928）；《小提琴奏鳴曲》（1943）；《鋼琴四重奏》（1950）；弦樂《九重奏》（1960）；《輓歌一：悼念史特拉汶斯基》（1971）鋼琴音樂：《變奏曲》（1930）；《奏鳴曲》（1941）；《幻想曲》（1957）；《夜思》（1972）。

◆ 歌曲：《艾蜜莉‧狄金生的十二首詩》（1950）。

◆ 合唱音樂

◆ 電影配樂

了一系列新音樂在紐約的音樂會演出。他對美國南方鄰國的音樂發展也興趣十足，在墨西哥城夜總會的一次經歷，激發他創作他的第一首輕音樂作品《墨西哥沙龍》（*El salón México*, 1936），重現他在那裡聽到的豐富多彩的舞蹈音樂。

他很快就又有一次機會，再次用流行音樂素材和嚴肅的創作手法相結合產生一個混血體，這次是以美國主題的芭蕾舞劇《比利小子》（*Billy the Kid*）；然後又是另一部，即粗野的牛仔芭蕾舞劇《訓騎賽會》（*Rodeo*）；接著是在拓荒者的新英格蘭藉由對史特拉汶斯基《婚禮》的主題加以處理的《阿帕拉契之春》（*Appalachian Spring*, 1944）。在所有這些作品中，柯普蘭使用的基本素材與艾伍士的非常類似：民歌、傳統舞曲和讚美詩，再加上現代感覺的節奏、和聲與管弦樂法。不同之處在於，柯普蘭將這些因素匯聚為一體，形成一種音樂風格，使他能夠自由自在地引用原始的音樂素材，又隨時從中脫身而出。這個特性在《阿帕拉契之春》中表現最為充分；震教徒的讚美詩《質樸是恩賜之物》（*The Gift to be Simple*）為音樂提供了某種類似於調式的基礎，其他材料大多由這個基礎上產生。無疑的，《阿帕拉契之春》是這三部芭蕾音樂中最精緻複雜的一部。《比利小子》和《訓騎賽會》都大膽地採用了完整的管弦樂團，音樂依據情節分成獨立的插入段落，《阿帕拉契之春》則在十三個演奏者組成的團體編制內以室內樂的方式開展，音樂流動上比較連貫；不過該作品的成功，使得柯普蘭後來又將它改編，使它也能用管弦樂演出。

這部作品的成功還使柯普蘭萌發了以同樣風格創作更大作品的雄心，他的《第三

號交響曲》（1946）就是這種想法的代表作。他的想法顯然還受到史特拉汶斯基此前不久問世的《C大調交響曲》的激勵，除了布蘭潔之外，對柯普蘭影響最大的就是史特拉汶斯基的新古典主義作品。與史特拉汶斯基比較起來，柯普蘭的節奏感覺更像出自本能，而不是浮在音樂的表面上跳著的愉快舞蹈。不過他音樂中的動力似乎也同樣地倚重某個明顯節拍的中斷和重音移位。毋庸贅言，這兩位作曲家都曾經從爵士樂那裡學到一些東西。柯普蘭的管弦樂聲響也最接近史特拉汶斯基，這種相似遠超過於同時代的其他人。在《阿帕拉契之春》裡，簡單的和弦使用得十分有效，它能夠被不尋常的開離配置和煥發著光彩的管弦樂法重新完全改造，以致於即使一個大三和弦也令人耳目一新，似乎只屬於這部作品所締造的那個音響世界。

柯普蘭的作品難度的變化範圍之大超過了史特拉汶斯基，尤其是一九三〇年代晚期和一九四〇年代，也就是寫完《墨西哥沙龍》之後。為演說者和管弦樂團寫的《林肯肖像》（*Lincoln Portrait*）與《普通人的號角》（*Fanfare for the Common Man*，和《林肯肖像》均作於1942年）代表的是一個流行的作曲家，呼喊著國家處於危急之中，使用的音樂語言可以說毫無技術難度，但仍然有他的鮮明的風格特徵。另一方面的極端則是富有探索性、極其精練的室內樂和器樂作品。緊跟著這個階段之後的是兩部非常簡單的改編作品《古老的美國歌曲》（*Old American Songs*, 1952）和探索性質的《鋼琴四重奏》（1950），在後一部作品中，柯普蘭如同史特拉汶斯基在同一時期的作法一樣，開始嘗試序列主義。這次的轉向並不是完全出人意料，因為早在一九三〇年柯普蘭就曾經以半序列的手法使用一個由七個音構成的動機。隨著序列主義在他音樂中的重要性增加，他在芭蕾舞劇和電影音樂的譜曲方面的流行風格使用得越來越少。柯普蘭的創作也日益減少，自管弦樂曲《內景》（*Inscape*）之後，鮮有作品問世。和史特拉汶斯基一樣，他使用序列主義，不是作為消除十二個音主屬關係的差別，而是作為一種可以衍生清晰樂思的技術手段，一種像以往一樣可以刻意地移動、改變、重組的結構模式。

卡特　　　　正如我們已經看到的，美國音樂最大的優點是它的多樣性。然而很少有作曲家能夠從這種多樣性的基礎上建構自己的風格，而卡特（Elliott Carter，生於1908年）就做到了，他是最著名的一位。他從學生時期就開始與艾伍士往來，與艾伍士一樣，他也堅持己見、全心投入地使用極其複雜的音樂語言。與柯普蘭相同，他也受到新古典主義的史特拉汶斯基的巨大影響。也和柯普蘭相同，他從年輕時代就立志創作美國特有的音樂。後來他做到了。在卡特的音樂中，柯普蘭式的民俗格調被一種更強烈的個人風格所取代，但其中的美國色彩，也就是與歐洲傳統比較而言最本質的區別，卻一點也沒有減少：其表現就是開放，擺脫先入為主的偏見。

卡特就學於哈佛，後來沿著柯普蘭的足跡去巴黎，一九三二年到一九三五年師從布蘭潔。回到美國後在一個舞蹈團擔任音樂指導。一九五〇年，他前往亞利桑那，獨自一人專事作曲，決心闖出自己的路，不去理會潛在聽眾的需要和口味。這次的成果是一部四十分鐘的弦樂四重奏（1951），只有卡特過去創作中最著名的《鋼琴奏鳴曲》和《大提琴奏鳴曲》才多少有一點這部作品中那種盎然的新意。不過，為了滿足自己，他於是轉而從事創作那種廣義而言風格上也可算是困難的音樂，他的四重奏不久就被人們賞識是一個重要的成就。

卡特 **作品**

一九〇八年生於紐約

◆芭蕾：《風中奇緣》（1939）；《人身牛頭怪獸彌諾陶洛》（1947）。

◆管弦樂：第一號《交響曲》（1942）；《節日序曲》（1944）；《變奏曲》（1955）；《給管弦樂團的協奏曲》（1969）；《三個管弦樂團的交響曲》（1977）；給大鍵琴和鋼琴的《雙協奏曲》（1961）；《鋼琴協奏曲》（1965）。

◆室內樂：弦樂四重奏——第一號（1951），第二號（1959），第三號（1971）；中提琴或大提琴與鋼琴的《哀歌》（1943，後來改編為管弦樂）；《木管五重奏》（1948）；《銅管五重奏》（1974）；《大提琴奏鳴曲》（1948）。

◆鋼琴音樂：《奏鳴曲》（1946）。

◆聲樂（帶室內樂伴奏）：《鏡中歲月》（1975）；《丁香花》（1978）。

◆歌曲

◆合唱音樂

　　這是一部把巨大寫進內在的作品。一首樂曲中似乎寫盡了四種樂器能夠提供的織度上的所有可能性：開頭是無伴奏的大提琴獨奏，一直進行到第一小提琴獨奏的結束；其後手段紛陳，有不加裝飾的五度進行，有高音、平靜的、加弱音器的小提琴聲部和低音樂器費力的宣敘調之間音域的極端遠離（慢板樂章，見例X.6）。

　　此處垂直的複雜性，產生於節奏和形式的流動性自然而然帶來的橫向表現力。在《鋼琴奏鳴曲》中，卡特已經引進「節拍調整」（metrical modulation）技術，即律動保持不變的同時，音樂節拍改變了。在弦樂四重奏中，這種技術幾乎成了固定的特徵，

例X.6

因此拍號在幾個小節內難得可以維持不變。在形式層面上，卡特有一個基本但很微妙且影響深遠的發現，他瞭解到「樂章」並不需要與音樂在時間上的段落劃分相一致。他的《第一號四重奏》用雙縱線分為三個部分：I幻想曲，II（無標題），III變奏曲——可是樂章內部的劃分並非如此。幻想曲包含裝飾奏導奏、一段鬥志高昂的〈快板〉和詼諧曲的開頭。接著就進入了標記為第二段的部分，同樣包含一個慢樂章和最後變奏曲的開頭部分——這些是用一種如此奇特的方式製造出變化，以致於每個樂章在它們名義上的開始處之前就已經開始了。

在他下一部重要作品給管弦樂團的《變奏曲》中，卡特沿用這種靈活多變的變奏技術，實際上，他後來的音樂大多數都根植於《第一號四重奏》。他將不同類型的樂章結合成一體的想法還在繼續發展，例如《三個管弦樂團的交響曲》（*Symphony of Three Orchestras*, 1977）中有一段，三個相互獨立的管弦樂團在排列於一段時間內如萬花筒般變化的十二個樂章中時而聚合、時而離散。在卡特後來的所有作品中都可以看到錯綜複雜的節奏和織度，以及多變的樂思和強勁的推動力。不枉費史特拉汶斯基獨獨挑出他的大鍵琴和鋼琴《雙協奏曲》（1961），其中這兩件樂器各有自己的一個樂器群，詡之為同時代美國人最傑出的音樂成就。

伯恩斯坦　　　　如果說卡特屬於美國作曲界中知識份子的派別，伯恩斯坦（Leonard Bernstein，生於1918年）則是擁抱了多樣化的傳統。他的音樂中有馬勒和蕭士塔科維契樣式的二十世紀交響音樂傳統，有美國的爵士樂、有猶太宗教音樂、有柯普蘭和史特拉汶斯基一般生氣勃勃的節奏和精緻的管弦樂寫法、還有百老匯音樂劇的熱鬧旋律。一般情況下是有節制地根據作品的內涵使用這些元素，可是伯恩斯坦也表現出不同尋常的能力，可以同時用完全不同的體裁進行創作。此外，他既是作曲家，又是當時最優秀的指揮家之一，不過，他的大多數作品的創作年代是在擔任紐約愛樂樂團音樂總監時期（1958-1968）之前和之後。除此之外，他主持的精彩的電視節目亦使他成為獨一無二的傑出音樂推廣者。

他的早期作品包括兩部交響曲，標題是《耶利米》（*Jeremiah*, 1943）和《焦慮的

伯恩斯坦　　　　　　　　　　　　　　　　　　　　　　　　　　　　**作品**

一九一八年生於麻薩諸塞州的勞倫斯

◆舞台音樂：《在鎮上》（1944），《憨第德》（1956），《西城故事》（1957），《彌撒曲》（1971）。

◆芭蕾舞劇：《不解風情》（1944）。

◆管弦樂：《焦慮的年代》（即第二號交響曲，1949）；《水邊》（1955）。

◆合唱音樂：《耶利米交響曲》（即第一號交響曲）（1943）；《〈猶太禱文〉交響曲》第三號（1963）；《奇切斯特詩篇》（1965）。

◆鋼琴音樂：《七個紀念日》（1943）；《四個紀念日》（1948）。

◆室內樂：《豎笛奏鳴曲》（1942）。

◆歌曲

年代》（*The Age of Anxiety*, 1949）。後面的一部作品中有獨奏鋼琴，還有源自奧登的長篇詩的標題：伯恩斯坦與柯普蘭一樣，樂於對當代重大議題發表意見，就這部作品而言，是對冷戰帶來的緊張和衝突表明看法（梅諾蒂〔Menotti〕的《領事》〔*The Consul*〕恰巧也反映了這一點），這首交響曲是第一項相關的證據。這兩首交響曲在伯恩斯坦的創作中屬於馬勒—貝爾格—蕭士塔科維契類型，他創作中的百老匯風格則表現在芭蕾舞劇《不解風情》（*Fancy Free*）、音樂劇《在鎮上》（*On the Town*）中，最成功的當屬音樂劇《西城故事》（*West Side Story*, 1957）；其情節是《羅密歐與朱麗葉》故事的新版本，互相仇視的兩個家族變成紐約的敵對幫派。劇中有動人的情節、風行一時的曲調和大量的舞蹈場面，具備了這種體裁需要的所有成分。這部戲成了美國音樂劇的經典之作，它與同時期另一部舞台作品——輕歌劇（*Candide*）——的輝煌序曲都是常演不衰的保留曲目。

　　廣義來說，伯恩斯坦在一九五〇年代和一九六〇年代時比較嚴肅的作品分為兩種，沉思冥想型和慷慨激昂型。《奇切斯特詩篇》（*Chichester Psalms*）是以希伯萊語的歌詞為合唱團和管弦樂團而寫的作品。使用希伯萊語的另一首作品是《〈猶太禱文〉交響曲》（*Kaddish Symphony*），即他的第三首交響曲（1963），雖然它從伯恩斯坦此時所達到的對於不同音樂語法的更加理解之中獲益良多，卻在風格和表現手法上與前兩部作品類似。

　　他的《彌撒曲》（*Mass*, 1971）中不同風格的混合到了驚人的地步。經文歌詞來自羅馬天主教的彌撒並在舞台上演出儀式，伯恩斯坦試圖以這種方式為現代的聽眾揭示宗教儀式的內涵；這就使得《奇切斯特詩篇》的意境與《西城故事》的世界產生了聯結。在後來的作品中，伯恩斯坦更加注意自己的風格，他選擇的方向是專門為特殊場合作曲，例如《歌唱會》（*Songfest*, 1976），是為慶祝（美國建國）兩百周年的美國詩歌集而譜曲的歌曲選集。

梅諾蒂　　　　梅諾蒂（Gian Carlo Menotti，生於1911年）可能是在美國工作的歌劇作曲家中最成功的一位。他是義大利人，十幾歲時來到美國，發覺這個新環境正是振興普契尼傳統所需要的色調和趣味的來源。他最成功的作品是在戰後幾年寫下的，包括《領事》（1950）和兒童歌劇《阿毛與國王》（*Amahl and the Night Visitors*, 1951）；前者是他大

梅諾蒂　　　　　　　　　　　　　　　　　　　　　　　　　　　　　　　　**作品**

一九一一年生於卡德利安諾

◆歌劇：《阿梅利亞赴舞會》（1937），《靈媒》（1946），《電話》（1947），《領事》（1950），《阿毛與國王》（1951），《布利克街的聖者》（1954），《瑪麗亞‧葛洛溫》（1958），《救命！救命！天體之鏈》（1968），《最重要人物》（1971）。

◆合唱音樂：《布林底希主教之死》（1963）；清唱劇。

◆管弦樂：協奏曲。

◆歌曲

◆室內樂

膽的通俗劇（melodrama）代表之作，後者則是他最動聽的代表作之一。梅諾蒂也一直以音樂節行政者（在義大利斯波列托和南卡羅萊納州查爾斯頓的斯波列托創辦「兩個世界音樂節」〔Festival of Two Worlds〕）、歌劇製作人以及為其他作曲家的歌劇編寫腳本的劇作家這幾個身分活躍於樂壇：他為保守派的同輩巴伯（Samuel Barber, 1910-1981）寫了《凡妮莎》（*Vanessa*, 1957-1958）的劇本。巴伯的藝術觀念根源於史特勞斯、馬勒、艾爾加為代表的晚期浪漫主義的交響風格，而不是以普契尼為代表的寫實主義，因此，他最好的作品不是歌劇，而是管弦樂作品和歌曲，寫給弦樂的《慢板》（*Adagio*）是他的名作。

拉丁美洲

　　透過《墨西哥沙龍》，柯普蘭在拉丁美洲找到了自己的創作方向，這件事情並不是不重要的；因為，當美國在兩次世界大戰之間經歷著音樂的新生之時，它的鄰國也處於同樣的過程中。一群作曲家在拉丁美洲脫穎而出，巴西的魏拉—羅伯士（Heitor Villa-Lobos, 1887-1959）就是其中一位。魏拉—羅伯士沒有接受過多少正規

魏拉—羅伯士

教育，但他創作的數量極大，據說超過三千首。他最著名的作品是《巴哈的巴西風格》（*Bachianas brasileiras*, 1944），這是由九首給不同樂器組合的樂曲構成的系列，它們都是來自一種源於巴西民間音樂的隨興風格，並在這樣的風格內想像著巴哈。

吉那斯特拉

　　阿根廷的吉那斯特拉（Alberto Ginastera, 1916-1984）透過在故鄉布宜諾斯艾利斯的創作和教學活動而成為這個地區頗有影響的音樂力量。他早年師法巴爾托克，尋求以同樣的方式，建立源自民間音樂的一套完整的、通用的音樂語言。在後來的創作中，他以當地的舞曲為基本風格，形成一種熱情如火的表現手法，這正是他的音樂中最深刻的拉丁特徵。一九五〇年代，他開始使用序列方法和年輕一輩的作品中那種新的管弦樂用法。如此寫下的幾部歌劇（著名者如《博馬索》〔*Bomarzo*, 1967〕）富有強烈的性熱情，在一種繼承自威爾第的戲劇背景之內使用現代技巧的風格，生動有力地描繪這股熱情。

英國和蘇聯

　　如果說美國由於地處歐洲音樂中心的最西面而令作曲家們有大膽冒險的傾向，那麼，位於歐洲兩翼的英國和蘇聯在音樂上自然傾向於保守且不信任土生土長的原創性。正是由於這個原因，在某種程度上，一般普遍認為這些國家在二十世紀中葉的主流是保守的：歌劇（布瑞頓、蒂皮特〔Tippett〕、普羅科菲夫）和交響曲（蕭士塔科維契、普羅科菲夫、蒂皮特）。

佛漢・威廉士

　　十九世紀最末期，英國音樂的復興促成了一批年輕作曲家的崛起，其中有佛漢・威廉士（Ralph Vaughan Williams, 1872-1958）、霍斯特（Gustav Holst, 1874-1934）和大流士（Frederick Delius, 1862-1934），他們主導著戰間期的英國樂壇，佛漢・威廉士的地位保持得還要長久一些。此外，佛漢・威廉士的影響也更大，因為他著眼於更寬廣的方向，而霍斯特和大流士則是音樂獨行俠。佛漢・威廉士努力的方向是研究吸收

佛漢・威廉士　　　　　　　　　　　　　　　　　　　　　　　　　**作品**

一八七二年生於格洛斯特郡的道恩・安普尼；一九五八年卒於倫敦

◆歌劇：《牲口販修》（1924），《戀愛中的約翰爵士》（1929），《天路歷程》（1951）。

◆芭蕾舞劇：《約伯》（1931）。

◆管弦樂：九首交響曲──《倫敦交響曲》（1913），《田園交響曲》（1921），第四號（1934），第五號（1943），第六號（1947），《南極交響曲》（1952）；《泰利斯主題幻想曲》（1910）；《雲雀飛翔》（1914）；《田野之花》（1925）；《綠袖子幻想曲》（1934）。

◆合唱音樂：《大海交響曲》第一號（1909）；《音樂小夜曲》（1938）；清唱劇

◆戲劇配樂：《黃蜂》（1909）。

◆聲樂（帶室內樂伴奏）：《在溫洛克邊界》（1909）。

◆室內樂：兩首弦樂四重奏；《小提琴奏鳴曲》（1954）。

◆讚美詩曲調

◆無伴奏合唱音樂

◆鋼琴音樂

◆歌曲

◆電影配樂

英國民歌，他從二十世紀初就開始了收集民歌的工作，這些民歌賦予他的音樂具有一種獨特的旋律及和聲趣味，在他的連篇歌曲集《在溫洛克邊界》（*On Wenlock Edge*）這麼早期的作品中已察覺得到；這部作品是用浩司曼（A. E. Housman）的詩歌譜曲，為男高音和鋼琴五重奏而作。

　　佛漢・威廉士寫這部作品時，正在巴黎深造，是拉威爾的得意門生，這些是他在英國從裴利（Hubert Parry）和史丹福（Charles Stanford）門下接受正規教育十多年之後的事情。但是佛漢・威廉士的根仍然深植於英國文化之中：在這一點上他的情況跟法雅很類似，他的作品中不僅有民歌素材，還有英國文藝復興時期的藝術音樂，尤其是拜爾德和泰利斯的宗教音樂。一個著名的例子是寫給弦樂團《泰利斯主題幻想曲》（*Fantasia on a Theme by Thomas Tallis*, 1910）。這首樂曲中以獨具匠心的方法應用最悅耳的和弦，以作曲家在英國民歌與泰利斯的音樂中發現的調式關係為音樂提供推動力。同一時期的巴爾托克亦受到民間音樂調式的潛在應用方法所影響，這兩位作曲家之間的差異，反映了他們身處其中的兩種音樂文化之間的本質區別：匈牙利音樂色彩斑斕，喜用突兀的四度和弦和強烈的舞曲節奏，而英國的音樂寧可採用柔和的三度和弦，更偏愛流暢。

　　再進一步來看，佛漢・威廉士的英國味表現在他的作品中不時流露的對於自然風光的感受，尤其是英格蘭東部平坦綿延的景色，這裡也是民歌的富饒土壤。《雲雀飛翔》（*The Lark Ascending*, 1914）就是這樣一部作品，它也是佛漢・威廉士最完美的作品之一：獨奏小提琴對照著溫暖的、靜止的管弦樂伴奏，生動地刻劃出小鳥的飛翔。還有一系列共九首交響曲和歌劇《天路歷程》（*The Pilgrim's Progress*）。佛漢・威廉士為這個系列花費了他創作生涯的大部分時光；這些作品顯示出他跨越最久遠的年代

對於十七世紀作家約翰・本仁（John Bunyan）的認同：那就是簡樸、充滿幻想、非英國國教的信仰。他對布雷克（布雷克是英國十八世紀的詩人、畫家，為文學、宗教和政治題材的書籍作插圖，作有《約伯記繪本》）抱有類似的看法，而且在芭蕾舞劇《約伯》（*Job*, 1931）中表現出來。該劇將調式風格的幸福和變化音風格的撒旦般狂怒結合在一起，是佛漢・威廉士最強烈的作品之一。

霍斯特、大流士　　受英國民歌影響的還有其他幾位作曲家，其中最重要的是霍斯特和大流士。霍斯特以其「占星組曲」《行星組曲》（*The Planets*, 1916）而聲名遠播。這部組曲包含一系列色彩多變的樂章，用音詩的方式描繪與每一個行星聯想在一起的特質——舉例來說，火星被視為戰爭的發動者，天王星是個魔術師。一如《春之祭》，他使用了大編制的管弦樂團，節奏的勁道與《春之祭》亦不無相通之處。另一方面，大流士卻與德布西類似，是一位發掘管弦樂斑斕效果的大師。他常以徜徉在飽滿織度之間的變化音旋律，寫出夢幻般的和狂想的音樂。描寫自然的音詩《逢春時節聞杜鵑初啼》（*On Hearing the First Cuckoo in Spring*, 1912）是他的代表作。

普羅科菲夫　　在佛漢・威廉士、霍斯特、大流士的創作中，民族主義的內涵主要是田園風味，也就是以民歌和自然風光為素材；而對於俄國作曲家來說，是否被認定為民族主義還

普羅科菲夫　　　　　　　　　　　　　　　　　　　　　　　　　**作品**

一八九一年生於烏克蘭的松佐夫卡；一九五三年卒於莫斯科

◆歌劇：《三橘之戀》（1921），《火天使》（1928），《賭徒》（1929），《戰爭與和平》（1944）。

◆芭蕾舞劇：《浪子》（1929），《羅密歐與朱麗葉》（1938），《灰姑娘》（1945）。

◆管弦樂：交響曲——第一號 D 大調〈古典〉（1917），第二號 d 小調（1925），第三號 c 小調（1928），第四號 C 大調（1940），第五號降 B 大調（1944），第六號降 E 大調（1947），第七號升 c 小調（1952）；《彼得與狼》（1936）；鋼琴協奏曲——第一號降 D 大調（1912），第二號 g 小調（1913），第三號 C 大調（1921），第四號降 B 大調（1931），第五號 G 大調（1932）；小提琴協奏曲——第一號 D 大調（1917），第二號 g 小調（1935）；《大提琴協奏曲》，e 小調（1938）。

◆合唱音樂：《亞歷山大・涅夫斯基》（1939）。

◆室內樂：弦樂四重奏——第一號 b 小調（1930），第二號 F 大調（1941）；《長笛奏鳴曲》（1943）；《小提琴奏鳴曲》（1946）；《大提琴奏鳴曲》（1949）。

◆鋼琴音樂：奏鳴曲——第一號 f 小調（1909），第二號 d 小調（1912），第三號 a 小調（1917），第四號 c 小調（1917），第五號 C 大調（1923），第六號 A 大調（1940），第七號降 B 大調（1942），第八號降 B 大調（1944），第九號 C 大調（1947）。

◆歌曲

◆戲劇配樂

◆電影配樂

136.普羅科菲夫的《三橘之戀》：一九八三年在格林德伯恩演出時的場景，舞台設計為森達克。

具有政治上的重要意義。普羅科菲夫（Sergei Prokofiev, 1891-1953）的創作生涯清楚地表明了這一點。他的早期作品多為狂放不羈的，鮮明地反映了一九一七年革命時期俄國的狀況。他在一九一八年離開了新成立的蘇聯政府，但沒有像史特拉汶斯基那樣從此割斷與故國的聯繫。從一九二七年起，他開始回國訪問，證實自己早已在一些作品中（例如一部結合了歡天喜地的機器聲的芭蕾舞劇）表達過的對蘇聯政府的熱情。一九三六年他打定主意返國，正逢史達林的俄國實行嚴格控制的文化政策，他不得不與之抗爭：任何事的定罪會樂觀地向民眾證實。

　　普羅科菲夫無可避免地被生活中諸多變化所影響，但是他在年輕時就已經建立了自己的音樂個性，無論周圍的世界如何，都可以開花結果。早在一九一四年他完成聖彼得堡音樂院的學業前，已經發表過好幾部作品，包括十足浪漫的《第一號鋼琴協奏曲》。他還是一個對於傳統的辛辣犀利的蔑視者，並因此而知名。這樣的氣質當然吸引了狄亞基列夫的注意，不過他和這位大名鼎鼎的經紀人之間的合作關係遠不如史特拉汶斯基那樣成果豐碩。一九一五年他為俄羅斯芭蕾舞團寫了一部作品《丑角》（Chout），其基調是普羅科菲夫喜愛的幻想色彩和尖銳的諷刺，由於戰爭，這部戲直到一九二一年才得以上演。

　　政治上的影響還打亂了普羅科菲夫的歌劇寫作計畫。他寫的第一部全本歌劇是《賭徒》（The Gambler），一九一七年二月爆發革命時該劇正在聖彼得堡（後來稱作列寧格勒）排練，這部戲是根據杜斯妥也夫斯基的小說而作的精彩改編，譏刺入木三分，直到一九二九年才（在布魯塞爾）搬上舞台。不過普羅科菲夫的創作數量沒有受到影響。他用完全不同於《賭徒》那種強烈、喧鬧的風格寫了另一首樂曲，由此而進

入海頓的世界：這就是第一號交響曲《古典》（*Classical*, 1917）。這部樂曲的年代在史特拉汶斯基的第一部新古典主義作品之前，效法十八世紀的形式，由四個短小的樂章組成，形式典雅，管弦樂配器輕快。但該作品並不意味著普羅科菲夫從此進入新古典主義階段。他的想法是多樣化的，創作思維又非常敏捷，不會侷限於一種模式之內。

不過，普羅科菲夫的下一部重要作品是另一部歌劇《三橘之戀》（*The Love for Three Oranges*, 1921），此時他已經離開俄國，在美國住了一小段時間，因此該劇的首演地是芝加哥。歌劇的情節非常複雜，近乎荒謬。它只是為了激發普羅科菲夫創造出適合他那尖刻嘲弄個性及傑出寫作技巧的多樣化音樂風格及音樂─戲劇情境。在劇中，傳統歌劇裡基於欲望和愛情的感情因素被誇張到荒謬的程度，管弦樂團效果呈現出像玩具一般的怡人清晰度和色彩特質。接下來的歌劇是《火天使》（*The Fiery Angel*, 1923），普羅科菲夫又再搖身一變，寫出迥然不同的類型，劇情的核心是高度的熱情和宗教的狂熱。這部戲直到他去世之後才完整上演，但是其中的一些音樂被用在他的《第三號交響曲》中。

在《火天使》作曲期間，普羅科菲夫從美國回到歐洲，一九二三年，他和一位西班牙女歌唱家結婚後定居巴黎。《第二號交響曲》和一部芭蕾舞劇跟隨著重機械音樂的時尚，有厚重的音響、嘎嘎作響的馬達節奏──除了節奏的處理方面以外，這樣的音樂與《第一號交響曲》那種精細的硬脆有些不同。重返蘇聯定居之後，他雖然寫作的數量絲毫未減，在風格上卻進入一個新的均衡平穩的階段。箇中原因，一方面是年過四十歲的中年藝術家自然的發展過程：人們或許可以說普羅科菲夫不過是延長了青春期的情緒不穩而已。不過另一方面，一九三〇年代中期以後他的作品中那種平順流暢、過分著意浪漫情調的風格也是為了適應蘇聯政府的需要。

為莫斯科大劇院所寫的四幕芭蕾舞劇《羅密歐與朱麗葉》（1938）是一個轉捩點。這部作品最初曾經被拒絕，但它以舞蹈節奏的活力及多變化、精緻刻劃的管弦樂音響、動人心弦的愛情音樂，最終贏得了觀眾的讚賞。從《賭徒》以後，流線型的旋律已經成了普羅科菲夫的一大特點。普羅科菲夫在蘇聯早期階段的重要作品還有為艾森斯坦（Eisenstein）的電影《亞歷山大·涅夫斯基》（*Alexander Nevsky*）所作的戲劇配樂和一部罕見的兒童音樂佳作《彼得與狼》（*Peter and the Wolf*, 1936），普羅科菲夫展示在芭蕾舞劇和電影配樂中音樂解說方面的天分，被應用在這麼一個簡單的故事裡。

戰爭爆發後，大多數蘇聯藝術家都疏散到外省，在這種環境下，普羅科菲夫於一九四一年開始將托爾斯泰的史詩小說《戰爭與和平》（*War and Peace*）譜寫成歌劇。官方的鼓勵促使他將這部歌劇寫成愛國主義的全景圖。這一點當然不會貶損這部歌劇的價值，這部歌劇斷斷續續地占據了普羅科菲夫餘生的創作時間。他的愛國熱情是真實的，這股熱情也真實而強有力地表現在合唱場景中，劇中的「和平」場景聚焦於女主角娜塔莎的愛情，並由此產生濃郁的抒情脈動，而這也是普羅科菲夫創作個性中的一部分。

戰爭時期的另一部作品是《第五號交響曲》，這首作品實際上回到了《第一號交響曲》的抽象設計，不過，還伴隨著普羅科菲夫在蘇聯時期風格的更加浪漫化姿態，並且帶有凱旋式斬釘截鐵的結束，適合於那個滿懷新希望的年代。然而，與此相反的

嚴厲質疑感卻強有力地降臨到他在同一時期的幾首鋼琴奏鳴曲中。這個時期他又寫了一部全本芭蕾舞劇《灰姑娘》（*Cinderella*, 1945），此劇已不再偽裝著《羅密歐與朱麗葉》那樣火一般的音樂激情。整體看來，普羅科菲夫在最後十年內的作品是他此前創作的較為溫和的複製品。為艾森斯坦的另一部電影《恐怖的伊凡》（*Ivan the Terrible*）所作的配樂（1945）不像《亞歷山大·涅夫斯基》那樣尖銳；最後兩首交響曲，自創意的角度來看較不嚴密。

關於這一點，又有人猜測是政治情況要負起一些責任。在戰爭期間，政府方面自然更加要求音樂要具有振奮人心、激勵和鼓舞的作用。戰爭結束之後就是鎮壓的黑暗時期，日丹諾夫於一九四八年在共產黨中央委員會發言，指責普羅科菲夫和與他同時的大多數傑出作曲家追逐「形式主義」——這個名詞適用於官方討厭的任何東西，尤其是指與西方的最新音樂有所關聯的傾向。普羅科菲夫感覺到他已經被官方政策逼得沒有轉圜餘地，只得寫一些跟小人物有關的作品，像是關於二次大戰一個飛行員英勇事跡的歌劇。即使如此也沒有被認可，在一次祕密的預演之後這部歌劇就被撤下來，直到一九五三年史達林去世後方才搬上舞台。諷刺的是，普羅科菲夫亦在同一天逝世。

蕭士塔科維契

蘇聯的文化控制，在蕭士塔科維契（Dmitry Shostakovich, 1906-1975）的時代比起普羅科菲夫那時更有過之。不同的是，普羅科菲夫在一九三〇年代從國外載譽而歸，蕭士塔科維契一輩子都住在俄國，他在音樂上也是與蘇聯政府一同成長的：他的「作品一」是一首管弦樂詼諧曲，作於一九一九年。在他的一生中不僅經歷了史達林的獨裁，還經過赫魯雪夫和布里茲涅夫主政的時期，這時不像一九三〇年代和一九四〇年代那樣實行全面的審查制度，但作曲家也要應付其他形式的干預。猜想蕭士塔科維契的音樂如果沒有政府的多方面監控會是什麼樣子，這一點恐怕沒有意義。身負的箝制已經成為他的音樂思維中不可分離的組成因素，他只有用嘲弄和犬儒主義的態度求得解脫。

像普羅科菲夫一樣，蕭士塔科維契在最早的作品中已經存在嘲弄的味道。這種嘲弄自穆索斯基以來就是俄國音樂的特色，根本毋須在政府的壓抑之下產生。蕭士塔科維契藝術的另一個特點是豐富的創意性，這一點他又與普羅科菲夫相通。事實上，普羅科菲夫在一九一八年離開俄國後，蕭士塔科維契很快就以俄羅斯音樂界大膽的年輕創新者身分承接了普羅科菲夫的地位。一九二五年從列寧格勒音樂院畢業時，年僅十八歲的蕭士塔科維契已經寫下不少各具特色的器樂作品，包括他的《第一號交響曲》（1925）。這樣的成績立即為他帶來國際聲譽，但這只是一次好奇心的首演，是好奇心的開端，對於交響樂生命周期而言，它將是橫跨下半個世紀逐漸發展成為自馬勒以來最重要的創作。《第一號交響曲》開頭的曲調有如緩步的漫不經心，然後採用了普羅科菲夫《古典交響曲》的明晰輪廓。作品中沒有人們預期在一個十幾歲的作曲家的第一首交響曲中可能看到的大肆鋪排，表現出來的倒不如說是無邪的簡練和喜劇性。這部作品奠定了蕭士塔科維契創作中自我嘲弄的基本特徵，這個特徵在《第一號鋼琴協奏曲》（1933）中表現得更加明顯，一支小號膽大妄為地與正式的獨奏者相對抗，和伴奏的弦樂團分庭抗禮。

與此同時，在其他的作品裡，蕭士塔科維契將自己與俄國的一場將藝術革命視為

蕭士塔科維契　　　　　　　　　　　　　　　　　　　　　　　　　　　　　　**作品**

一九〇六年生於聖彼得堡；一九七五年卒於莫斯科

◆管弦樂：交響曲——第一號 f 小調（1925），第二號 B 大調〈獻給十月革命〉（1927），第三號降 E 大調〈五月一日〉（1929），第四號 c 小調（1936），第五號 d 小調（1937），第六號 b 小調（1939），第七號 C 大調〈列寧格勒〉（1941），第八號 c 小調（1943），第九號降 E 大調（1945），第十號 e 小調（1953），第十一號 g 小調〈一九〇五年〉（1957），第十二號 d 小調〈一九一七年〉（1961），第十三號降 b 小調〈巴比亞〉（1962），第十四號（1969），第十五號 A 大調（1971）；《十月革命》（1967）；鋼琴協奏曲——第一號 c 小調（1933），第二號 F 大調（1957）；小提琴協奏曲——第一號 a 小調（1948），第二號升 c 小調（1967）；大提琴協奏曲——第一號降 E 大調（1959），第二號（1966）。

◆歌劇：《鼻子》（1930），《卡捷琳娜·伊斯梅洛娃》（1963）（根據1932年寫的《穆欽斯克的馬克白夫人》修訂）。

◆室內樂：十五首弦樂四重奏；《鋼琴五重奏》（1940）；兩首鋼琴三重奏。

◆鋼琴音樂：奏鳴曲——第一號（1926），第二號（1942）；《廿四首前奏曲》（1933）；《廿四首前奏曲和賦格》（1951）。

◆歌曲

◆合唱音樂

◆戲劇配樂

◆電影配樂

政治革命的必要夥伴的運動聯繫起來。這個運動的追隨者對史特拉汶斯基、荀白克、亨德密特等西方音樂界主導人物的成就有濃厚的興趣。然而，一旦藝術上的史達林主義仍在一九三〇年代中期繼續進行，這樣的運動將會很快地消聲匿跡。蕭士塔科維契與這場運動的聯繫在他的《第二號交響曲》、《第三號交響曲》和歌劇《鼻子》（*The Nose*）中最為強烈。這兩部交響曲場面宏大，音響嘈雜，仿傚當時為早期蘇聯政府的快速工業化而震撼的普羅科菲夫等許多作曲家的機械音樂（machine music）。同時，兩部交響曲都以大型合唱作為終樂章，第二號交響曲標題為〈獻給十月革命〉（To October），第三號交響曲則是〈五月一日〉（The First of May）。《鼻子》的寫作時間在這兩部交響曲之間，其中不乏冒險精神：例如，有一段只由打擊樂器演奏的「頑固低音」間奏曲。不過這部歌劇最大的特色是怪誕的諧謔：劇本是以果戈里的幻想故事為基礎，說一個人的鼻子成了獨立自主的實體。故事情節比起普羅科菲夫的《三橘之戀》當然要清楚一些，但音樂也是用輕快的流行音樂素材（嘲諷歌劇的傳統或只是故意顛覆的）拼湊而成。

　　蕭士塔科維契的第二部歌劇《穆欽斯克的馬克白夫人》（*Lady Macbeth of the Mtsensk*, 1932）也包含悉心安排的諷刺成分，不過此處的故事背景是現實中的悲劇，而不是荒謬的嘉年華。在此嘲諷的是「馬克白夫人」發覺自己所處的布爾喬亞階層，她是一個堅強的、性情急迫的人，令她窒息的處境將她逼迫到鋌而走險的道路。該劇於一九三四年在列寧格勒首演之後，立即贏得一片讚譽，被視為蘇聯藝術的重要成

就，不久又到國外巡迴演出，進一步提高了蕭士塔科維契由於《第一號交響曲》和《第一號鋼琴協奏曲》而獲得的國際聲響。可是，一九三六年《馬克白夫人》突然在黨營的《真理報》（Pravda）上遭到嚴厲批判，匆忙撤出了舞台。它從此在蘇聯消聲匿跡，直到一九六三年以不同的名稱《卡捷琳娜·伊斯梅洛娃》（Katerina Izmaylova）才恢復上演。

強制實行的「社會主義的寫實主義」政策對蕭士塔科維契的其他作品也產生了影響。他撤銷了《第四號交響曲》，這是一部混合了前兩部交響曲的濃烈管弦樂法和馬勒的極端內在風格的大型作品，直到一九六一年才得以演出。不過他的《第五號交響曲》（1937）被譽為「一位蘇聯藝術家對於公正的批評的務實且富有創造性的回答」，說是「終樂章解決了前面幾個樂章的悲劇性緊張衝擊，迎來樂觀和生活的愉悅」。表面上看來，這部作品是服從於國家的要求，但即使在輝煌、樂觀的最後樂章，人們仍然可以在基礎結構的細微之處察覺到蕭士塔科維契的嘲諷。「生活的愉悅」似乎處於壓力之下，有些歇斯底里，交響曲的結尾則是史達林主義的強迫性的、空洞的勝利。風格的確是比蕭士塔科維契以往的任何作品都更屬自然音階，但是在循規蹈矩的外表之下卻是毫不妥協的本質。

在《第六號交響曲》中，蕭士塔科維契找到一種新的方式來宣示自我的無上重要性，在很長的悲歌之後，接著兩個短小輕浮的快速樂章：樂觀主義由於無能為力而失敗了。之後，蕭士塔科維契決定專心寫室內樂，當作是不太公開化、不太曝光的舞台。第一首重量級的室內樂作品在一九四〇年問世，即《鋼琴五重奏》；接著從一九四四年起，開始了一系列的弦樂四重奏：每隔兩三年一首，直到他去世前共寫了十五首，正好與交響曲的數量一樣。這並不是說四重奏與交響曲的差異就能確切地反映私人作品和公開作品之間的裂隙。在史達林時代的蘇聯，所有的音樂作品都是公開的，也都是審查的對象。再者，雖然蕭士塔科維契的四重奏在精神上或許是個性化的，其寫作風格仍然與當時的環境聯繫在一起。從另一方面來看，他的交響曲包括一些個人化的作品，同時也包括其他被視為民族紀念碑的作品。

後來的創作中有兩部為紀念俄國革命的重大事件而寫的標題交響曲：《第十一號交響曲》〈一九〇五年〉（The Year 1905, 1957）和《第十二號交響曲》〈一九一七年〉（The Year 1917, 1961）。類似題材的還有《第七號交響曲》〈列寧格勒〉（Leningrad, 1941），這部作品是詮釋時事以教化和鼓舞聽眾。樂曲的主題是德國的入侵，以寬廣動人的反複方式來描寫，在壯麗的終樂章中贏得勝利，此樂章真誠地傳達著在《第五號交響曲》中曾被摧毀的樂觀精神。相對於這種面向大眾的斬釘截鐵，蕭士塔科維契的《第八號交響曲》（1943）算是私人性質的，到處都有戰爭發出的恐怖和陰冷的堅定；整首樂曲的基調是喪失希望的，超然物外的感覺不復存在。《第七號交響曲》得到官方的高度評價——很快就介紹到國外，不久就被巴爾托克在《給管弦樂團的協奏曲》（1943）裡尖刻地諧擬；《第八號交響曲》則受到批評，直到一九五〇年代才再次上演。《第九號交響曲》（1945）也令克里姆林宮感到失望，因為它不是喚起希望的勝利慶祝，而是再一次接近普羅科菲夫的《古典交響曲》建立的傳統，是一首聲音尖銳、歡樂、簡短的作品。

這部作品之後，蕭士塔科維契有八年沒有寫交響曲——這是他的交響曲創作上最大的時間間隔——直到一九五三年史達林去世，才寫了《第十號交響曲》。這次他又

137.一九四一年，蕭士塔科維契正在創作《第七號交響曲》。

回到了將近二十年前《第四號交響曲》那樣的強大氣勢和宏大規模：前一首是史達林鎮壓時代的黑暗的入口，後一首則象徵艱苦的、希望仍然渺茫的新時代。《第十號交響曲》通篇都有蕭士塔科維契的姓名開頭字母的德文縮寫D－S－C－H（即D－降E－C－B音）構成的動機。這個音樂上的文字組合還用在幾首弦樂四重奏中，尤其是自傳式的第八號，其中遍布著回顧到《第一號交響曲》的其他作品的直接引用。在某種意義上，四重奏填補了《第九號》和《第十號》交響曲之間的空白，但是在此期間，也就是日丹諾夫發言以後的那段時間，蕭士塔科維契也被迫寫了一些俗氣的次等作品，隨波逐流地對國家提供大言不慚的讚美。

史達林一去世，控制放鬆了一些，蕭士塔科維契可能曾經考慮過利用這個機會，但他已經是驚弓之鳥，即使走出藩籬，依然戰戰兢兢。他發表了創作完成後一直束之高閣的力作《第一號小提琴協奏曲》（1948），可是此後幾年內的創作總是避開政治上的危險。正因為如此，《第十三號交響曲》（1962）才產生了爆炸般的效果。在這首作品中，蕭士塔科維契用葉夫圖申科（Evgeny Yevtushenko）的詩歌譜曲，直言無諱地批評政府。第一樂章慢板，男低音和合唱團為蘇聯負有責任的巴比亞猶太人大屠殺唱出悲痛的哀歌；第二樂章詼諧曲，諷刺統治者的偽善面孔；第三樂章描寫俄國婦女被剝奪一切之後承擔的重負；第四樂章是對不敢承認真實的人發出的指責；最後樂章則是為說破真實的人發出的喝采。此處最後是強有力的樂觀，但不是向當權者表現推崇的那種樂觀。這部交響曲被取消演出，葉夫圖申科被迫改寫部分歌詞，不過蕭士塔科維契此時因為他的音樂公正不倚在國外備受敬重。

蕭士塔科維契並未利用自己的豁免權來占到政治上的好處。他的創作思想反而轉向死亡，這是他最後十年大部分音樂的目的。他的《第十四號交響曲》（1969）是有關這個題材的一系列歌曲，他的《第十五號交響曲》則是一部純粹管弦樂作品，謎樣的引用了羅西尼、華格納等人的音樂。然而，此時他晚年的心境偏好室內樂，一九六八年至一九七四年間可看到他晚期四首弦樂四重奏的創作，都是有許多獨創的形式特點及逐漸增加的輓歌情調。

布瑞頓

　　蕭士塔科維契將他關於死亡的最直言的最後沉思《第十四號交響曲》題獻給布瑞頓（Benjamin Britten, 1913-1976），以回報布瑞頓題獻給他的「教會的比喻」（church parable）《浪子》（*The Prodigal Son*, 1968）。他們兩個人都堅定地保持使用調性，即使在一九五〇年代和一九六〇年代普遍認為調性已經過時的情況下依然如此，所以彼此之間十分尊重。實際上蕭士塔科維契是別無選擇。完全的無調性在蘇聯從來就沒有得到肯定，何況他是蘇聯音樂的指引燈塔；他的所有作品在最後都能在某個調上找得歸屬，即使可能有很長一段時間沒有任何一個調占優勢。布瑞頓也一樣，調性並非純粹是出自美學上的選擇。舉例來說，他的三首弦樂四重奏（1941, 1945, 1975）中，清晰、光亮的C大調都與理想的世界聯繫在一起；C大調的這種特色，在《第一號》和《第三號》四重奏中短暫出現、倏忽消失；在《第二號》中只是在結尾的一大段夏康舞曲中才抵達——透過使用這種古老的形式，他表明了自己對英國音樂前輩普賽爾的認同。

　　布瑞頓曾經在布瑞基（Frank Bridge, 1879-1941）門下學習，布瑞基是與佛漢・威廉士同時代的英國作曲家，思想相當開放，不顧時俗而學習貝爾格和巴爾托克的經驗。因此這幾位作曲家還有史特拉汶斯基，都令年輕的布瑞頓留下深刻的印象。他在

布瑞頓　　　　　　　　　　　　　　　　　　　　　　　　　　**作品**

一九一三年生於洛斯托夫特；一九七六年卒於奧爾德堡

◆歌劇：《彼得・格林》（1945），《露克莉西亞受辱記》（1946），《比利・巴德》（1951），《葛洛莉安娜》（1953），《碧廬冤孽》（1954），《仲夏夜之夢》（1960），《魂斷威尼斯》（1973）。

◆教會的比喻：《麻鷸河》（1964），《烈火的試煉》（1966），《浪子》（1968）。

◆管弦樂：《布瑞基主題變奏曲》（1937）；《交響安魂曲》（1940）；選自《彼得・格林》的《四首大海間奏曲和帕薩卡利亞》（1945）；《青少年管弦樂指南》（1946）；《大提琴交響曲》（1963）；《鋼琴協奏曲》（1938）。

◆合唱音樂：《一個男孩誕生了》（1933）；《聖西西莉亞讚美詩》（1942）；《聖誕頌歌儀式》（1942）；《春天交響曲》（1949）；《學院清唱劇》（1959）；《戰爭安魂曲》（1961）。

◆聲樂（管弦樂伴奏）：《我們的狩獵父老們》（1936）；《多采多姿》（1939）；《小夜曲》（1943）；《夜曲》（1958）。

◆連篇歌曲集：《七首米開蘭基羅的十四行詩》；《約翰・唐恩的聖十四行詩》（1940）；《頌歌一至五》（1947-1974）；《冬天的話》（1953）；《布雷克的歌曲和格言》（1965）；《詩人的回聲》（1965）。

◆室內樂：弦樂四重奏——第一號（1941），第二號（1945），第三號（1975）；給雙簧管的《根據奧維德詩集而作的六首變形》（1951）；《大提琴奏鳴曲》（1961）；三首大提琴組曲。

◆鋼琴音樂

◆民歌改編曲

◆戲劇配樂

138.布瑞頓和一隻松鼠在
《諾亞洪水》的排練場合。
奧爾德堡，一九五八年。

這些人的作品中學到的東西最終形成他自己的風格，充滿活力的節奏、形式的優雅、
嫺熟的技巧，有時還有嘲諷的機智——在他寫給弦樂團的《布瑞基主題變奏曲》
（*Variations on a Theme of Frank Bridge*, 1937）中，穿越了羅西尼的詠嘆調、約翰·史
特勞斯的圓舞曲和馬勒的送葬進行曲的遮蔭，所有這些特點表現無遺。同一時期的作
品還有連篇歌曲集《多采多姿》（*Les illuminations*），歌詞是法國象徵主義詩人韓波

（Arthur Rimbaud）的詩歌，寫給高音人聲與弦樂團（1939）。布瑞頓的歌詞採用原本的法文，情況就像日後他為米開蘭基羅譜曲時用義大利文、為赫德林（Hölderlin）譜曲用德文、為普希金譜曲用俄文一樣。

隨著一九三九年戰爭的迫近，布瑞頓也學奧登的例子，移居美國。可是他卻心懷故土，在他發覺到要有更雄心萬丈的一個創作題材時，鄉愁更加強烈——他讀到一篇關於克雷布（George Crabbe）的文章，克雷布和他同樣出身於薩福克郡，是故事詩《彼得·格林》（Peter Grimes）的作者（譯註：此處恐怕是作者記錯了，《彼得·格林》是斯拉特根據克雷布的詩歌《自治市》〔The Borough, 1810〕改編的）。他於一九四二年回到英國，一九四四年開始用同一題材寫作歌劇。《彼得·格林》的故事說的是一個人受到小鎮上的一群人逼得走投無路，因為他無法克制自己的暴躁，也因為他是一個「外人」；這很容易理解成布瑞頓自己由於同性戀而產生的被社會遺棄的一種隱喻。該劇在倫敦首演時正是一九四五年歐洲戰爭勝利之後不久，它有可能是普賽爾辭世以後中斷了兩個世紀半的英國歌劇歷史的延續。布瑞頓本人承認汲取了普賽爾的華麗聲樂風格，在歌劇中兩個受苦的主要角色生活在「普通人」被看成怪人的世界中，這裡又明顯地流露出對貝爾格《伍采克》的讚賞。但是這些要素，再加上布瑞頓持續的管弦樂精彩表現，融合成全新的風格，而這種風格只屬於《彼得·格林》和此後的歌劇。

同時，彼得·格林的角色，是布瑞頓為他的終生伴侶皮爾斯（Peter Pears）所寫的眾多角色中的第一個，在此之前他曾經為皮爾斯譜寫米開蘭基羅的詩和一部給男高音、法國號及弦樂群的英國詩歌選集《小夜曲》（Serenade）。皮爾斯與眾不同的嗓音——具有罕見的表現潛力、像刀鋒般銳利的抒情男高音——就音色而言，能夠表現布瑞頓幾乎所有的作品。布瑞頓的同性戀在音樂上的另一個表現是多樣地使用男童聲，無論在合唱裡（例如《聖誕頌歌儀式》〔A Ceremony of Carols〕）還是在幾部歌劇裡的獨唱者都可以看到。

《小夜曲》（1943）展現出布瑞頓對英國詩歌的情感深度——其音響、節奏、尤其是意涵，這些都表現在男高音流暢任性的旋律線條的豐富意象以及獨奏法國號及弦樂團色彩多樣、鮮明而詩意的寫法上。這些詩從十五世紀的輓歌（其中的人聲在每一段唱同樣的歌詞，伴奏則逐漸加強，咄咄逼人）到丁尼生（Tennyson）在《城牆上華麗的瀑布》（The splendour falls on castle walls）中的浪漫想像，伴隨了法國號奏出的神祕的號角回聲。其他歌曲則對黃昏和黑暗及其意象方面的主題作比較輕鬆地處理，惟有布雷克的《哀歌》（Elegy），簡直就像一幅駭人而精巧的袖珍畫，畫裡玫瑰花芯中的蟲子，那是埋葬在美麗中的腐臭，而且它會吞噬和摧毀美麗（參見「聆賞要點」X.F）。

《彼得·格林》的成功使布瑞頓意識到他能夠寫歌劇，並且從此離開了器樂體裁。此後三十年間唯一的重要管弦樂作品是《大提琴交響曲》（Cello Symphony, 1963），是為羅斯托波維奇（Mstislav Rostropovich）量身打造的，另外還有一首奏鳴曲和三首大提琴組曲也是題獻給他。其餘的器樂作品或是別的體裁的作品，與獻給羅斯托波維奇的情形相似，也是寫給友人的。歌曲亦然，布瑞頓的歌曲都是為特定的歌唱家尤其是為皮爾斯而作的；他們兩人固定地合作舉行獨唱會，演唱的曲目包括他自己寫的聯篇歌曲集、他所鍾愛的舒伯特歌曲、他改編的英國民歌以及普賽爾的作品。

聆賞要點X.F

布瑞頓：《小夜曲》，作品卅一（1943）中的《哀歌》

男高音獨唱、法國號獨奏
第一小提琴、第二小提琴、中提琴、大提琴、低音大提琴

　　這是一部英國詩歌連篇歌曲集的第三樂章，詩歌的範圍從十五世紀到十九世紀。這裡的詩是由布雷克所作。

原文	譯文
O Rose, thou art sick;	玫瑰嬌且柔
The invisible worm	蜂蝶鬧喁喁
That flies in the night,	
In the howling storm,	雨驟風狂夜
Has found out thy bed	恣意落枝頭
Of crimson joy;	
And his dark,secret love	莫道愛花好
Does thy life destroy.	紅顏一命休

小節

1-6　　第一段的管弦樂導奏陳述並發展了基本的樂思：下行半音階滑奏造成明顯的和聲變化。例如，在開頭處，弦樂於低音域以慢速的進行曲節奏拉奏出八度重疊的Ｅ—Ｂ五度。法國號從大三度音（升Ｇ音）進入，接著卻變成小三度（還原Ｇ音），隱喻著害蟲已經在玫瑰蓓蕾的中心。

7-11　　導奏以低一個大三度的第二小節及其後的反覆繼續著，但是接著這裡突然升高八度。

12-17　　導奏的最後部分在又一次和聲滑動之上逡巡著，這次滑動早已被發展：弦樂是在降Ｂ大調三和弦上、法國號則是從五音（ﾄ）下降到三全音（ﾋ）（三全音很難唱，中世紀曾經禁用；在樂曲中經常用來使人聯想到邪惡）。

18-25　　男高音承接法國號的角色，在弦樂的和聲中搗亂。在詩開頭的地方，有從導奏開頭處以來重複的Ｅ大調—ｅ小調的改變；後來，在歌詞「恣意落枝頭」處，又聽到了第7小節及其後的Ｃ大調轉到ｃ小調的改變。整體而言，此樂章的歌唱部分是導奏的濃縮反覆：「莫道愛花好」回顧了重要的降Ｂ插入句。最後，半音階滑奏改為上行，從Ｇ到升Ｇ，將ｅ小調轉回到Ｅ大調。

25-40　　法國號再次進入，重複了第2—17小節，完成了三段體形式。

41-42　　尾聲中法國號兩次下落，將Ｅ大調轉進ｅ小調，但隨即又滑回原處，同時男高音最後的貢獻就是將音樂結束在Ｅ大調上。

《戰爭安魂曲》（1961）屬意的獨唱者之一也是皮爾斯，這是布瑞頓最大的合唱作品，為紀念第二次世界大戰中的亡者，在重建的科芬特里大教堂（Coventry Cathedral）演出；在傳統、超然的給亡者的拉丁彌撒儀式中，藉由插進幾首歐文（Wilfred Owen，他的詩往往用嘲諷的語氣）的戰爭詩，增添了個人對於葬禮的悲傷之情。

除此以外的重要作品全部是歌劇類型的。布瑞頓為倫敦科芬園的皇家歌劇院（Royal Opera House）作了根據梅爾維爾（Herman Melville）小說改編的《比利・巴德》（*Billy Budd*, 1951），劇中主角是一名無辜的水手，一個嫉妒和不公平之下的犧牲者。這是他寫過最露骨的、最交響化的大型歌劇樂曲，由於整個劇情的背景在十八世紀的軍艦展開，因此卡司清一色都是男性。然而，這種大計畫卻愈來愈不適合布瑞頓的品味。他偏好跟演員的人數不多、十來個演奏者的劇團共事；最後建立了「英國歌劇團」（English Opera Group）那樣的團體，他為這個歌劇團寫了一系列的室內歌劇，代表作是《碧廬冤孽》（*The Turn of the Screw*, 1954）。劇本是根據詹姆斯（Henry James）的小說改編，對兒童式的幻想進行了令人沮喪的調查，是布瑞頓最具有戲劇性效果的作品之一。音樂形式本身具有的緊繃壓力——正如「旋緊螺絲」的字面含義——是透過一個十二音主題建立的帕薩卡利亞舞曲結構實現的，但在此處的十二音系統作用（如同在蕭士塔科維契某些作品的主題中）是強調而不是驅散調性的張力，因為主要角色之間的爭鬥正是透過相互對抗的調性中心之間的爭鬥來建立的。此外，這種爭鬥反映出布瑞頓自己在困惑的尋求重新被童年時歡樂的天真無邪所接納，這一點在他的許多作品中都有所表現。這部歌劇的震撼力還在於它認清了天真只是表象，兒童具有驚人的邪惡潛質。

布瑞頓和英國歌劇團及其他一些獲選的表演者的共事，逐漸集中到他在一九四八年和幾位友人在薩福克郡的海濱城市奧爾德堡——他和皮爾斯新近定居於此——創辦的奧爾德堡音樂節（Aldeburgh Festival）。奧爾德堡為他提供了渴望已久的隔離、私密的環境，而音樂節則使他有機會按照自己的主張引介自己的作品。許多作品是在這裡首演的，包括他改編的《仲夏夜之夢》（1960）、三部一組的《教會的比喻》（以略帶一點史特拉汶斯基的風貌，擺盪於歌劇和日本能劇〔*nō* drama〕的世界之間）（1964-1968）和他的最後一部歌劇《魂斷威尼斯》（*Death in Venice*, 1973）。這部歌劇也給皮爾斯提供了一個機會，以德國作家托瑪斯・曼（Thomas Mann）的人物阿森巴赫作為最後一次擔綱的明星角色，阿森巴赫迷戀的男孩在這個版本中變成一名舞者，因此而超越了受限制的、式微的歌劇領域：他改以伴隨著由固定音高打擊樂器奏出的輕柔、光亮的音樂歡快地跳躍。

蒂皮特　　在某些方面，蒂皮特（Michael Tippett，生於1905年）與布瑞頓正好相反。布瑞頓在二十歲左右已經寫出幾部充滿個性的作品，蒂皮特直到三十來歲時才寫出自己覺得滿意的東西；與布瑞頓的多產比較而言，他的作品數量算是中等。風格上也是涇渭分明。布瑞頓的典型表現是親暱的、個人的，因此他在歌曲、室內樂和室內歌劇方面特別成功。另一方面，蒂皮特則幾乎自認為是面向大眾的藝術家，處理大眾關心的議題，與之相應的是他的作品重量落在大型的歌劇、交響曲和神劇一類的作品。

第一部神劇《我們時代的孩子》（*A Child of Our Time*, 1941）有力地開啟他的藝術生涯。腳本是根據一個納粹報復事件寫的，但他不僅是簡單地控訴邪惡，而是嘗試

139.蒂皮特的歌劇《煩惱園》
一九七○年十二月二日在科
芬園首次演出時的場景。

要理解：「我必須清楚心中的陰暗與光明之所在。」蒂皮特的目的是讓觀眾進入劇
情，並為此目的而選擇素材。靈歌（spiritual）時而將敘述打斷、時而為敘述畫上句
點，簡直就像聖詠在巴哈《受難曲》中的運作方式。

　　在蒂皮特的大型作品中，多數與《我們時代的孩子》有哲學思想上的關聯，也就
是說，提出自我理解和移情作用來治療人類的攻擊本能。他的第一部歌劇《仲夏結婚》
（*The Midsummer Marriage*, 1955）以一對年輕人結婚前夕為故事中心，是啟蒙式的象
徵主義戲劇，劇中隨處都是從布雷克到心理學家榮格（Jung）的想像中的意象，其音
樂的織度亦同樣地豐富。此劇開啟了一個短暫的創作繁盛時期，並以《鋼琴協奏曲》
與《第二號交響曲》中微波瀲灩的木管和跳躍的小提琴作為其標誌。《普來姆國王》
（*King Priam*, 1962）將這些色彩斑斕的樂念固定到凝束的塊狀聲音，與史特拉汶斯基
及梅湘的音樂當中新近的發展相互輝映，而且再度有屬於同一範疇的一系列器樂作品
問世。然而，自一九七○年代早期開始，蒂皮特就一直致力於在較大的幅度內調合他
各式各樣的創意，以此表達對於和諧的需求——政治的、文化的、國家的與種族的和
諧——這正是他的歌劇《破冰》（*The Ice Break*, 1977）的主題。在這部歌劇中，如同
他的《第三號交響曲》的情形，和解又一次是來自於美國黑人音樂特別是藍調
（blues）。

一九四五年以後

　　雖然許多作曲家的創作年代跨越第二次世界大戰的結束——那些已經提到過的人當中就有史特拉汶斯基、蕭士塔科維契、卡特、柯普蘭、布瑞頓和蒂皮特——一九四五年仍然是一個有用的分野。巴爾托克和魏本在那一年過世，馬上接著是荀白克，接下來的幾年裡，法國人布列茲、德國人施托克豪森等許多其他人的第一部成名作次第問世，他們即將在音樂的發展中扮演主角。即使是活躍於戰前的作曲家——包括上面提到的六個人——也經歷了戰後幾年風格劇變的年代，迄今為止一向屬於荀白克圈子特殊專長的序列主義，開始得到所有人的熱切關注。

梅湘

　　在一九四〇年代晚期及一九五〇年代早期，歐洲激進音樂觀念的中心是梅湘（Olivier Messiaen，生於1908年）在巴黎音樂院執教的課程。他當時是管風琴家兼作曲家，他的工作應該是鞏固天主教信仰的神祕性及調式的吸引力，而不是新型花俏的技術。然而梅湘後來的事業證明，他早就準備好將不懈的求知慾帶來的成果用在自己的音樂中。他從「教會調式」或者新發明的音階當中穩定的基礎出發，如同在他一九三〇年代早期的音樂一樣，繼續致力於綜合使用多種手段，包括序列主義、根據古代印度音樂或希臘詩歌為模式計算出的節奏、以他對聲音「色彩」的獨特眼光選擇密集的和聲、在野外收集鳥鳴聲並加以轉譯、甚至將宗教的寓意轉成記譜的代碼。所有這些成分最終都應用在羅馬天主教會關於神蹟的慶典儀式中，這是梅湘音樂背後的核心力量。它們在他對於基督童年博大的、匠心獨運的沉思冥想而寫成的《基督聖嬰的二十種凝視》（*Vingt regards sur l'Enfant-Jésus*, 1944；參見「聆賞要點」X.G）產生了影響。

梅湘　　　　　　　　　　　　　　　　　　　　　　　　　　　　　　**作品**

一九〇八年生於亞維儂

◆管弦樂：《基督升天》（1933）；《豔調交響曲》（1948）；《異國鳥》（1956）；《音樂時間的色彩》（1960）；《天國的色彩》（1963）；《期待死者之復活》（1964）；《從峽谷到群星》（1974）。

◆合唱音樂：《有神降臨的三次小禮拜》（1944）；《我主基督之變容》（1969）。

◆聲樂：《給Ｍｉ的詩》（1936，後改為管弦樂版）；《亞拉維，愛情與死亡之歌》（1945）。

◆鋼琴音樂：《基督聖嬰的廿種凝視》（1944）；《鳥類圖鑑》（1958）；雙鋼琴——《阿門的幻想》（1943）。

◆管風琴音樂：《天國之宴》（1928）；《基督升天》（1934，管弦樂版）；《救世主的誕生》（1935）；《享天福的聖體》（1939）；《管風琴曲集》（1951）；《聖三位一體的神祕冥想》（1969）。

◆器樂：《時間終結四重奏》（1940）。

◆歌劇：《阿西茲的聖富蘭索瓦》（1983）。

聆賞要點X.G

梅湘：《基督聖嬰的二十種凝視》（1944），第十八號，〈敷聖油恐懼之凝視〉

鋼琴獨奏

〈敷聖油恐懼之凝視〉是二十首樂曲的其中一首，這一系列樂曲組成了兩小時之長的關於基督聖嬰的冥想。

小節	
1-22	右手以三全音加上四度音的連續和弦下探一個半音音階，在第一次十六分音符的急行之後是漸次增長的時值：八分音符、附點八分音符、四分音符，如此進行下去。與此同時，左手反其道而行之：向上爬升，從全音符開始，時值遞減。在這個導奏段落之後，一個上行的滑奏和下行的琶音和弦串連為進入樂章的主體部分做好了準備。
23-37	主要主題是以奧加農風格配上和聲的聖詠（見例i），也就是說，只用五度和八度。各個構成要素之間用華麗的連發裝飾音來劃分，這些音涵蓋了聖詠本身的音高最極限，使用的音屬於梅湘自創的對稱調式之一（見例ii：數字表示以半音為單位的音程距離）。
38-52	反覆前一段落，但聖詠在不一樣的調式上。
53-67	聖詠的 a 和 b 兩個片斷的變奏，有新的裝飾成分。
68-82	再一次反覆第23-37小節，轉到上方大三度。
83-97	聖詠 c 片斷的變奏，有新的裝飾成分。
98-112	又一次反覆第23-37小節，移到上方小六度。
113-127	反覆第53-67小節，移到上方小六度。
128-142	仍是反覆第23-37小節，移高一個八度。
143-157	前一段落的變奏反覆。
158-177	第83-97小節的變奏反覆，結束於對升 C 的響亮肯定中。
178-198	導奏段落的倒影：左手減速下行，右手加速上行。

整體形式可以表示為：X－A－A－B－A－C－A－B－A－A－C－X。

例i

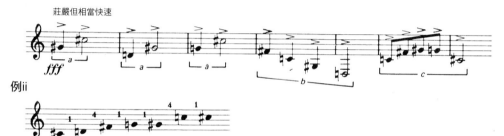

例ii

　　如此豐饒的素材是不可能容納在平穩、連貫的形式裡。梅湘的結構典型是由各自獨立的塊狀聲音組成，這些塊狀聲音往往交替著或以其他的對稱方式來排列。他的織度因為同樣的理由，傾向於異音對位的（heterophonic）而不是主音音樂或對位式的。比如說例X.7，節取自他的《豔調交響曲》（*Turangalîla-symphonie*, 1948），存在三個不同的層次：一層是由低音管、長號和低音大提琴演奏的旋律線；一層是「頑固低音」觸技曲，由一組固定音高的打擊樂器合奏群擔負，某些地方聽起來類似於印尼的甘美朗樂隊；還有一層是跨越馬特諾電子琴和大提琴之間的Z字形滑奏。這裡應該提到一個節奏計算上很有特點的例子，例X.7第一個旋律動機的時值（x：八分音符到四分音符）乘以一點五倍後就變成第二個旋律動機（y：附點八分音符到附點四分音符）。

　　作品的特點與其標題的意義恰好相符，「豔調」標題是由兩個梵語名詞構成，分

例X.7

別隱含有「節奏」和「變幻」（或「愛」）的意思。不過，取自第一樂章〈豔調一〉（Turangalîla I）的例X.7所呈現的這類抽象思考方式，只是這部十樂章作品的其中一面而已。梅湘曾經形容它也是一首《崔斯坦》交響曲。在好幾個樂章、尤其是第六樂章〈愛情沉睡的花園〉（Jardin du sommeil d'amore）中，他不怕耽溺在嵌於訴諸感官的升F大調上豐美的弦樂聲音。在梅湘的作品中，確實經常是數學和情欲並存，其實這是必然的，只要他既讚頌上帝是宇宙的建築師、又視人體為上帝最精緻的創造物。

　　《豔調交響曲》總結了梅湘的早期手法，這些手法其實大多在先前寫給鋼琴、雙鋼琴或管風琴的類似系列作品中已經顯示出來。這部交響曲的意義不僅在它那些「豔調」樂章，它預見了梅湘在此後兩三年間非常感興趣的序列結構，這種興趣也影響了他教出來的布列茲和其他一些學生。從此開始，他將序列主義應用到節奏上，其方法是從一個算術決定的序列（例如，從一個到十二個卅二分音符）選出時值，將這些時值做成一個連續，然後用倒影等序列方法來演奏。他在這個方向走得最遠的作品是鋼琴曲《時值和力度的模式》（*Mode de valeurs et d'intensités*），它由穿過了音高、節奏時值和力度全部序列化的三條線，組成透明的混合體。

這種高度結構化但形式上非常難懂的音樂對布列茲和施托克豪森有巨大的影響。不過對於梅湘本人來說，這不過是個孤立的項目，是他最沒有特色的作品。他的下一步是要撤回到他自己的管風琴天地，在《管風琴曲集》（*Livre d'orgue*, 1951）中，將古老的調式和嶄新的構成主義結合在一起。之後，有一段時間他轉向以鳥鳴聲作為他的材料，這些材料幾乎只使用在《鳥類圖鑑》（*Catalogue d'oiseaux*, 1958）；這部作品是對法國各地不同的鳥兒在各自的棲息地的印象集合，被寫成內容充實的樂曲，每一首代表鳥兒廿四小時的活動。

梅湘後來的大多數作品都吸收了一九三〇年代、四〇年代、五〇年代的創作旨趣，而且其中大多具有明顯的宗教意圖。然而，梅湘禁得起描述自己是神祕主義者，但寧可用音樂家兼神學家的身分，向世人解釋已然顯現於教會的真理。例如規模龐大的《我主基督之變容》（*La Transfiguration de Notre Seigneur Jésus-Christ*, 1969），十四個樂章中的每一個都是從《新約》或聖托馬斯・阿奎那（St Thomas Aquinas）說過的話節取一段內容加以形象解釋。雖然涉及的範圍是非常個性化的——包括鳥鳴聲，伴隨著複雜的節奏設計、打擊樂器合奏、彩色和弦、對大自然和調式的呼喚——然而其慣用的構成要素傳達出必然性和客觀性的感覺。

布列茲

梅湘作為一個教師的成功之處和荀白克一樣，在於他的學生不是他的模仿者，除非模仿對他們來說證實是最有用的辦法。所以，布列茲（Pierre Boulez，生於1925年）才能夠從梅湘那裡學到節奏的計算方法，學到充滿活力的鋼琴寫法，學到固定音高打擊樂器的配器技巧，同時在和聲及曲式方面他的風格又跟梅湘完全不同。布列茲在早期階段就成了序列主義者，採用了荀白克式的熱情和騷動。他很快就轉向到「全面性序列主義」（total serialism），將類似於荀白克在十二音系統中應用於音高的那些規則應用到其他要素上，例如節奏、力度和色彩，最著名是他為兩架鋼琴寫的《結構》（*Structures*, 1952）。但是此後他又轉到另一種類型的精雕細琢，重新使用節拍上、裝飾音上及突如其來的狂暴上的彈性這樣一些典型特徵。這個階段的高峰是《無主之槌》（*Le marteau sans maître*, 1955），歌詞是夏爾（René Char）作的三首超寫實主義（surrealism）短詩，全曲分為九個樂章（在歌曲中插入器樂的評註），表演編制為女中

布列茲　　　　　　　　　　　　　　　　　　　　　　　　　　　　　**作品**

一九二五年生於羅瓦爾的蒙布利森

◆管弦樂：《重疊》（1958）；《層層疊疊》（1962）；《斷片／復合》（1970）；《弦樂篇》（1968-）；《爆炸—固定》（1972-1974）；《紀念》（1975）；《迴響》（1981）。

◆ 聲樂（含樂器）：《無主之槌》（1955）；《馬拉美即興曲一至三》（1957-1959）；《康明斯是詩人》（1970-）。

◆ 器樂：《四重奏篇》（1949）；《斷片》（1965）；《領域》（1968）。

◆ 鋼琴音樂：奏鳴曲——第一號（1946），第二號（1948），第三號（1957）；雙鋼琴——《結構一至二》（1952-61）。

◆ 電子音樂：《練習曲》（1952）；《機器交響曲》（1955）。

140.梅湘在收集鳥叫聲。攝於一九六一年。

音、中音長笛、中提琴、吉他、震音琴、大型馬林巴木琴（xylorimba，大型的木琴）和無固定音高打擊樂器。音色使人想起德布西和荀白克，以及亞洲或非洲音樂的味道：然而風格是屬於布列茲自己的，帶有飛快的速度、清脆的音響、高度錯綜複雜的結構（速度太快，耳朵很難捕捉），表現方式是以全然的冷靜傳達極度的興奮之情。這裡還有西方對於時間和過程的觀念與東方的靜止感覺之間的抵牾觸之處——最引人注目的是，一個節奏運動之所以啟動只是為了猛然間停頓，而布列茲則借此機會沉溺於他所鍾愛的共鳴聲響（見例X.8）。

　　在他寫的下一部更大的作品《層層疊疊》（Pli selon pli, 1962）中，這種風格進一步表現出來；這是根據象徵派詩人馬拉美的一幅肖像畫而設計的，用女高音和一組強烈的固定音高打擊樂器。姿態擺得更大了，但緊張的能量有所降低：取而代之的是由

例X.8

布列茲引進給表演者的彈性的做法（例如段落順序上可以有所選擇）；這種做法來源
於馬拉梅關於機遇的想法，以及美國作曲家約翰‧凱基關於實驗的新覺醒。然而布列
茲在這個方向上走得並不太遠，雖然很多作品都作了開頭，但實際上在《層層疊疊》
之後完成的作品很少：布列茲曾經說過，音樂是由簡單的基本樂思從各種各樣的方向
繁衍而來所組成的，因此他必須將其看成一個很容易開始而很難完成的過程。不過在
一九六〇年代和一九七〇年代，他的時間主要用於指揮（他同時擔任紐約愛樂和英國
廣播公司交響樂團〔BBC Symphony orchestra〕的首席指揮），一九八〇年代又將精力
投入到經營巴黎的一間先進的電腦音樂錄音室。他在那裡的第一部作品是《迴響》
（*Répons*, 1981），這時似乎恢復了創作的活力和一種承繼自瓦瑞斯的意識，認為只有
依靠功能複雜的電子設備才能讓音樂向前邁進。

施托克豪森　　　　　施托克豪森（Karlheinz Stockhausen，生於1928年）涉獵電子音樂的時間比布列
茲久，不過他們兩個人是從同一個地方開始的：夏費爾（Pierre Schaeffer，生於1910
年）在巴黎主持的錄音室。夏費爾是一九四八年從盤式帶上創作電子音樂實際作品的
第一人，他為法國廣播電台經營的錄音室成了「具象音樂」的中心，具象音樂就是從
錄製下來的自然聲音作出的音樂（參見第424頁）。一九五一年布列茲曾短期在那裡工
作，施托克豪森則是在一九五二年到這裡，正是他在巴黎從梅湘學習的那一年。但是
他們兩人都認為「具象音樂」的技術太原始了：布列茲當時正在寫《結構》第一冊，
而施托克豪森對梅湘的《時值和力度的模式》所做的回應，就是為鋼琴、打擊樂器和
兩件木管樂器創作、難度毫不遜色的《十字形遊戲》（*Kreuzspiel*）。

　　　　施托克豪森在他的家鄉科隆找到了一個更合適的錄音室，一九五三年至五四年他

施托克豪森 作品

一九二八年生於科隆附近的默德拉特山

◆管弦樂：《遊戲》（1952）；《點》（1952）；《群》（1957）；《混合》（1964）。

◆器 樂：《對位》（1953）；《時間單位》（1956）；《循環》（1959）；《七日以來》（1968）；《給列日的字母表》（1972）；《祈禱》（1974）。

◆聲 樂：《正方形》（1960）；《瞬間》（1964）；《調頻》（1968）。

◆電音樂：《電子練習曲》（1953）；《青年之歌》（1956）；《接觸》（1960）；《遠距音樂》（1966）；《讚美詩》（1967）。

◆鋼琴音樂：《鋼琴曲一至六》（1953-1956）；給雙鋼琴和電子樂器的《曼特拉》（1970）。

在那裡寫下兩首練習曲，是完全用電子媒介實現的第一批音樂作品：也就是說，其聲音是電子合成的，從自然界錄下來的。不過，施托克豪森在科隆期間完成的器樂作品，也就是寫給十位演奏者的《對位》（*Kontra-Punkte*, 1953）同樣具有重要意義。他在這部作品中超越了早期作品中的各別事件而再度顧及音群，建立了一套彈性的為混合器樂合奏寫作的風格，影響了同時代所有的歐洲作曲家。一九五〇年代中期，三部作品幾乎同時問世，確立了他的卓越地位：《青年之歌》（參見第424頁）是一首燦爛的錄音帶樂曲，將一位高音部獨唱者融入到合成音響的織度內（參見「聆賞要點」X.H）；《群》（*Gruppen*）將一支管弦樂團分作三組合奏團，置於觀眾席的周圍，它們的音樂流動時分時合；還有一部是《鋼琴曲六》（*Piano Piece XI*），其中獨奏者必須自己決定樂譜上提供的諸多片斷的演奏順序，與布列茲同一時期的《第三號鋼琴奏鳴曲》頗有異曲同工之妙。

聆賞要點X.H

施托克豪森：《青年之歌》（1956），開頭的序列

這是一首創作於錄音帶上的電子樂曲，在西德廣播電台音響實驗室製作。沒有出版樂譜，但其原始素材通常可以明確地認出是一個男童的聲音和電子合成音響。男童所唱的歌詞是德語版的頌歌（canticle）《讚美主的一切作為》（*Benedicite, omnia opera*）。

原文	譯文
Preiset (or Jübelt) den (or dem) hern, ihr Werke	主的一切作為，
alle des Herrn:	讚美主：
lobt ihn und über alles erhebt ihn in Ewigkeit.	永世頌揚，讚美主。
Preiset den Herrn,ihr Engel des Herrn:	啊，主的天使，讚美主：
Preiset den Herrn ihr Himmel droben.	看那天堂，讚美主。
Preiset den Herrn,ihr Wasser alle die über den Himmeln sind:	看那蒼穹之上的銀河，讚美主：
Preiset den Herrn,ihr Scharen des Herrn.	主的一切力量，讚美主。

Preiset den Herrn,Sonne und Mond:	看那日月，讚美主：
Preiset den Herrn,des Himmles Sterne.	天上的群星，讚美主。
Preiset den Herrn,aller Regen und Tau:	為雨水和露珠，讚美主。
Preiset den Herrn,alle Winde.	為上帝的微風，讚美主。

時間

0'00"	樂曲以純粹電子音響具有特色的華麗開始。
0'11"	遠處傳來男童的聲音，隱約可以分辨唱的是「讚美」一詞。施托克豪森在整首曲子中刻意賣弄一些妨礙文字理解的方法：譬如在此處是將聲音置於遠處，還有的地方是拆散歌詞，或者將歌唱的聲音與其他的人聲或電子音響混合在一起。
0'29"	男童擔任獨唱者在左方現聲，接著在右方聽到人工合成的男童「合唱」。合唱化地發出持續的"n"。
1'01"	一支新的合唱隊從右方進入，接著是由獨唱者唱出「讚美主」。
1'30"	再次從右邊合唱進入，接著同樣在右方有兩名獨唱者，反覆唱著「主的一切力量」。
1'45"	合唱隊的聲音傳遍了整個聲音意象。
1'57"	一個獨唱者在中間，像前面一樣唱著「讚美主」。然後來了一個短小的「發展段落」，回顧了一些先前聽到過的事件：開始處的「讚美」、二重唱「一切力量」以及獨唱的「讚美主」。
2'45"	從上一段之中浮現一個獨唱發出"n"的聲音，當電子音響的裝飾句進入後，它退入背景之中。
3'02"	"n"以電子模擬的方式返回，不過這次音樂的速度愈來愈慢、織度也逐漸稀薄。獨唱聲部的歌詞是書上的最後兩行。
4'19"	本段結束：這裡大約是整首作品的三分之一處。

　　這段在電子媒介和正規樂器的探索齊頭並行時期的最高峰是為鋼琴、打擊樂器和錄音帶而作的《接觸》（*Kontakte*, 1960）；就這部作品，施托克豪森曾說過：「已知的音響之作用就像是在新發現的電子聲音世界裡，那無邊無際的空間內的交通號誌。」由於施托克豪森的總譜充其量只是電子部分的印記，也由於這樣的作品不單依賴於聲音還依賴於空間，所以印刷出來的引用片段只能傳達作品中最模糊的樂念：音樂對空間的依賴包括在好似從揚聲器的後面發生的各種層次的事件、在聽眾的四面八方旋轉的電子聲音、還有在實際的鋼琴—打擊樂音響和僅只於假想的電子器材設定位置兩者之間的聲音對比。例X.9或許能夠將其涉及的處理程序揭示一二。在譜例上可以看出，有兩組成份從一個平穩的電子聲響中被分出來，其中一組是下行的波動，後面那一組則採取上行的路線。第一組的軌跡是鋼琴和馬林巴木琴；第二組後來被切成斑斑點點的聲音，是由噪音打擊樂器和高音鋼琴共同發出。

　　《接觸》在強調真正樂器與電子設備協力合作（他的大多數作品需要電子設備，但是在這些早期的習作之後，沒有一部作品是純粹電子的）方面，是施托克豪森的典型作品。同樣具有特色的是音樂從某個過程中達成某種形式的方式，就這部作品而言，所謂過程就是透過聲音的變形。施托克豪森不信任規定好的外在形式，這導致他

在《接觸》完成之後不久就發展出「瞬間形式」（moment form）的觀念，其中的「瞬間」會彼此接連進行，用不著任何人為它們的連接順序操心。不過，事實上他對過程的意識總使得他不斷地修正這個理想，甚至在標題為《瞬間》（*Momente*）的作品中，這些瞬間也是根據某種考慮其相似性和變化的模式來安排。

　　到一九六〇年代晚期，施托克豪森的創作方法更自由，尤其是在他為自己所擁有的一支以正規樂器和電子設備的演奏者混編的合奏團所寫的作品裡。這個階段的代表作是《七日以來》（*Aus den sieben Tagen*）。演奏者手中只有一份簡短的文字說明，作為他們音樂直覺的導引。照這樣發展下去，惟一可以想到的下一步可能就是不出聲音了。但事實上施托克豪森卻退了回去，突然為兩部鋼琴和電子樂器寫了一部長達一小時的、完全記譜的《曼特拉》（*Mantra*）。

　　這是他所有作品中第一首用旋律性的主題或者旋律公式來創作。其技術手法與序

例X.9

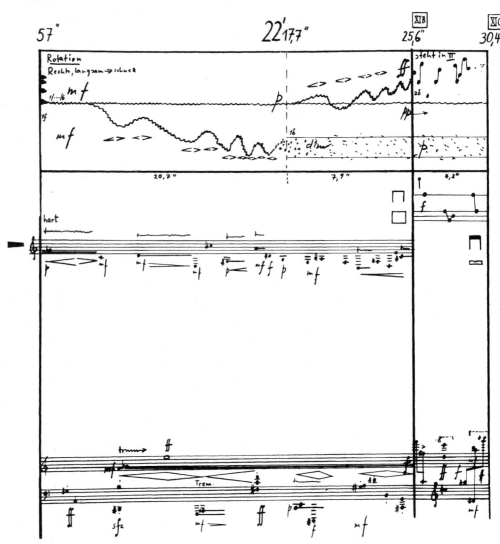

141.施托克豪森在操作他的
電子設備控制面板。

141.施托克豪森在操作他的電子設備控制面板。

列主義多少有點相近，但兩者之間關鍵的差異在於施托克豪森的旋律公式有明確的輪廓，以旋律的面貌呈現：前面所說的相近在於整部作品以這個材料擴建而成的方式，藉用了移調、轉位與其他變形的手段。一個典型的例子是給管弦樂團的《祈禱》（*Inori*, 1974），其旋律公式是逐漸建立的，然後以豐富多樣的和聲化組合方式使用，整個過程給人的感覺似乎是由兩名舞者支配的，他們在高於演奏者的平台上，做出種種的儀式祈禱動作。

　　施托克豪森的晚期作品提供了同樣的音樂和戲劇的混合體，這些作品被宗教儀式化並且誇大地展現其自命不凡。《光》（*Licht*）是施托克豪森預期一直進行到二十世紀末的大型計畫，是設計用連續七個晚上演出的一系列共七部舞台作品。劇情是以天使長米歇爾、夏娃和撒旦這幾個主角為中心的與人有關的神話故事。

亨策

　　亨策（Hans Werner Henze，生於1926年）基本上是一位歌劇作曲家。自一九五三年他從德國移居義大利起，義大利的聲樂傳統一直對他也有著重要的影響；自覺對義大利文化缺乏了解、加上以布列茲和施托克豪森為核心的團體興起而主導著新音樂在德國各地舉辦的音樂節，這些都讓他受到刺激。亨策曾短暫地被他們的序列主義旗號所吸引，如同他早年也曾是荀白克的信徒；但在他看來作曲的實踐其重要性小於戲劇的需求，為此他也樂於培養出一種根植於史特拉汶斯基、義大利音樂、德布西（富於官能美的管弦樂法）、爵士樂和加勒比海民間音樂的廣泛風格。

　　剛完成了學業之後，亨策就開始在劇院工作。他以歌劇《孤寂的林蔭道》（*Boulevard Solitude*, 1951）獲得初期的成功，歌劇故事情節是《瑪儂・雷斯考》的重述，拼湊式的音樂風格融入了貝爾格和史特拉汶斯基，讓古典的詠嘆調和爵士舞蹈在十二音列的架構內顯示出來。移居到義大利兩年之後，在北方人夢想中的炎熱、晴朗、古典的南方的牽引下，他的作曲範圍開始更加寬廣，和聲和樂器的使用更加豐富。第一個重要成果是歌劇《鹿王》（*König Hirsch*，1956；後來改為義大利語），是

有關在發生神奇事件的迷宮中探險的幻想故事,當中並探究了管弦樂音響之豐富性。

　　一九六○年代早期,亨策吸收的各種影響終於合而為流暢、華麗的個人風格,在他的《第五號交響曲》(1962)這樣的作品中能夠做出嚴謹而誠摯的表現。不過,他的這種風格在描寫懷舊的惆悵、浪漫的愛情和孤獨時更見其特色。接著他用奧登和卡爾曼撰寫的劇本寫成《酒神節》(*The Bassarids*, 1966),故事改編自一部古希臘戲劇(尤里披迪斯〔*Euripides*〕的《酒神的女祭司》〔*Bacchae*〕),描寫冷靜的克制和狂蕩的自我放縱之間的衝突。亨策用不間斷的四樂章交響曲形式創作了這部歌劇。其中包含了女祭司舞蹈中原始的活力、假託十八世紀田園劇的間奏曲中帶有的滑稽姿態,以及從巴哈作品的直接引用,據以暗示嚴守清規的潘西烏斯(Pentheus,歐里庇得斯的戲劇中底比斯的國王,在酒神的狂歡之宴上被自己的母親和底比斯的女人們撕碎;藝術作品中常用此典,引之為失去紀律和約束的結局。)的毀滅和基督在十字架上受難之間的聯結;此外,還包含了他那地中海風格的頹廢。

　　《酒神節》完成之後,亨策追求的傳統歌劇的目標看來已經完成,他有一些失落感,有一點自我懷疑。思想上的矛盾使他為了政治活動的需要而創作,一九六八年政治運動的焦點是反越戰,抗議活動席捲歐洲和美洲。亨策以戲劇性神劇《「梅杜莎」之筏》(*Das Floss der "Medusa"*, 1968)積極地投身於這股趨勢之中,為觀眾塑造了一個高貴的勞工階級主角,對抗一位帶著被怪異地誇張模仿的衰微和貪婪的中產階級。他的下一部歌劇是與英國劇作家邦德(Edward Bond)共同創作的《我們來到河畔》(*We Come to the River*, 1976),猛烈抨擊資本家的軍國主義,讚揚勞工階級的良知與愛好和平。然而,這是亨策極端帶有政治化表現的最後一部歌劇。接著他轉向室內樂,在後來的管弦樂作品中,他回到一九六○年代早期圓融的寫作風格,不過帶著比較尖刻的成份。

貝里歐　　　　義大利作曲家貝里歐(Luciano Berio,生於1925年)在接近一九五○年代末加入布列茲—施托克豪森的圈子。他是個典型的義大利人,他的音樂通常避免稜角分明,偏愛穩固或流暢與具有延展性的形式,通常由人聲或器樂獨奏者來帶領。貝里歐向來關注人聲和非人聲音響之間的結合,也如同施托克豪森在《青年之歌》中的情形。他最精緻的作品之一是為女高音、豎琴手和兩位打擊樂手而作的《循環》(*Circles*, 1960),當中由康明斯(e. e. cummings)所作之詩歌的吟誦聲和意味盤旋繞出了人聲聲部並進入樂器聲部(見例X.10)。《循環》的一項重要特徵是將音樂會舞台加以戲劇化,因為女高音被要求要逐漸往合奏群靠攏,這兩者愈來愈靠近,最後成為占據同一個音樂畫面。

　　即使沒有這些強加上去的動作,貝里歐的作品仍展現出對於表演音樂時身體動作的回應。他為不同樂器的獨奏者所寫的《系列》(*Sequenza*)不僅是精湛技巧方面的嘗試,還是部署了一名獨奏者的戲劇場景,作品的氣氛或者是像《系列五》(*Sequenza V*)長號的滑稽、《系列七》(*Sequenza VII*)雙簧管的瘋狂或者像《系列九》(*Sequenza IX*)豎笛的深陷絕望。確切地說,貝里歐的戲劇感在音樂會作品裡要比他的舞台音樂中用得更多,不過他的創作中的確包含了戲劇作品。

凱基　　　　在一九四○年代晚期到五○年代早期,布列茲和施托克豪森將序列主義運用到音

例X.10

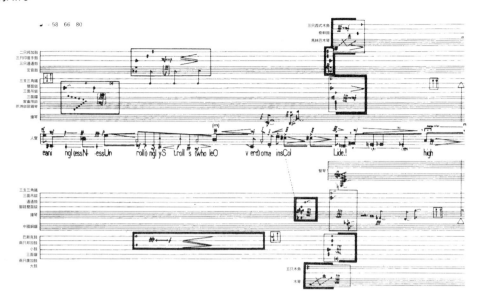

高之外的其他要素上，巴比特（Milton Babbitt，生於1916年）在美國也做著同樣的事情，然而他們之間卻沒有什麼私人聯繫。約翰‧凱基（生於1912年）有時被視作巴比特的對立面，他一生的大部分時間致力於將音樂從理智的控制下解放出來，而不是讓它更忠實、徹底地為理智服務。凱基曾經從柯維爾（見第463頁）學習，一九三四年又跟荀白克上課，年輕時代寫了一些序列主義的作品。序列主義、以及他對峇里島和其他異國音樂傳統的認識，都對他的「重複」（或稱頑固低音）風格的形成產生影響；這是他在創作打擊樂團的作品時發展起來的一種寫法，其作品如一九三九年的《第一結構（金屬）》（*First Construction〔In Metal〕*）。大致在同一時期，他發現一種方法，將各式各樣的物體放置在琴弦間，當成「一人打擊樂團」：他稱其為「預置鋼琴」（prepared piano），滿懷旺盛企圖心地將它用在一九四〇年代的許多作品中。

　　這時凱基已經定居在紐約（以前他住在西岸），以教師、芭蕾舞音樂家（開始與編舞家康寧漢〔Merce Cunningham〕的長期合作）及作曲家身份活躍於樂壇。部分是由於他與紐約其他作曲家的往來、部分是透過和當地畫家的接觸、還有一部分是因為對東方思想的研究，他逐漸覺得需要從音樂中去掉個人意圖的一切軌跡。這個想法導致他在為鋼琴寫的《易之樂》（*Music of Changes*, 1951）中探索性地用擲硬幣的辦法來決定樂曲的基本性質和諸要素的佈局。《假想的風景之四》（*Imaginary Landscape no. 4*，亦作於1951年）更是率意而為，他用十二台收音機為這部作品譜曲。之後的《四分卅三秒》（*4' 33"*, 1952）中他實現了一個醞釀已久的想法，寫了一首根本就沒有聲音的樂曲：表演者或坐或立，做演奏狀，但是不發出聲音，能夠聽到的只有周圍環境的聲響或者觀眾的反應。按照凱基的觀點看來，這些創作跟他可能寫出來的任何作品具有同樣的價值：藝術家的功用應該是引導人們認識生活中無所不在的潛在的藝術氛圍。

　　按道理說，凱基也許是以《四分卅三秒》當作他作曲生涯的結束，然而他的新想

142.凱基的預置鋼琴。

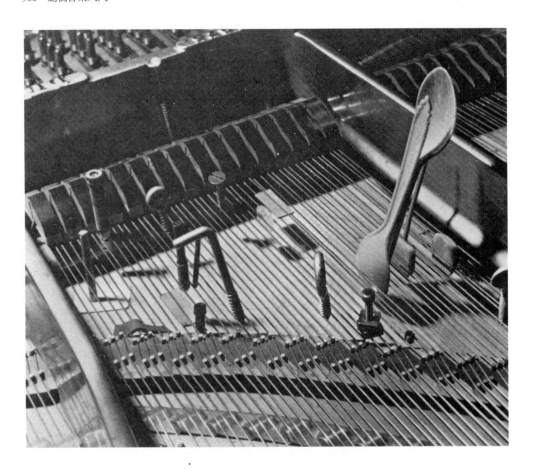

約翰·凱基	作品

一九一二年生於洛杉磯

◆鋼琴音樂：《變形》（1938）；《奏鳴曲和間奏曲》（1948）；《易之樂》（1951）；《鋼琴音樂》（1952）；《俳句七首》（1952）；《水上音樂》（1952）；《廉價模仿》（1969，後改編為管弦樂）。

◆打擊樂：《第一結構（金屬）》（1939）；《第二結構》（1940）；《第三結構》（1941）；《假想的風景之一至五號》（1939-1952）

◆電子音樂：《噴泉混音》（1958）；《唱頭音樂》（1960）；《羅札特混音》（1965）；《鳥籠》（1972）。

◆其他樂曲：《四分卅三秒》（1952）；《變奏曲一至六》（1958-66）；《鐘琴音樂》第一至五號（1952-67）；《音樂馬戲團》（1967）；《黃道圖》（1961）；《ＨＰＳＣＨＤ》（1969）；《四重奏一至八》（1976）；《總譜（梭羅的四十幅素描）和廿三份分譜》（1974）。

法實在是太多了，對於加入電子媒介製作音樂尤為熱衷。他在這個領域是開路先鋒。從他的打擊樂作品中衍生出一個分支，就是現場演奏的電子音樂：最早的作品是《假想的風景之一》（*Imaginary Landscape no. 1*, 1939），由轉速不定的留聲機轉盤、加弱

音器的鋼琴和鈸來演奏。這部作品問世之後的幾年裡，凱基在創作中只用了簡單的電子設備。接著在此基礎上產生了成熟的後續作品《唱頭音樂》（*Cartridge Music*, 1960），由幾個演奏者手持各種物件發出「細微的聲音」，再透過留聲機的唱頭拾取信號加以放大。他在一九七〇年代的作品繼續這個趨向，使用了貝殼和植物材料。

　　與此同時，凱基又在另一個方向上推出大膽的舉動，將音樂從音樂會中解脫出來。這是他在一九六〇年代產生的很獨特的想法，當時他負責為各類音樂表演者、影像燈光表演一類的活動組織大型聚會。這些想法實際上是將艾伍士「總括一切」的概念發展到更大的規模，對於具有「短暫的注意廣度」和「面面俱到」的電子時代抱持歡迎的而不是批判的態度。這個時期的典型「作品」是為大鍵琴和錄音帶而作的《HPSCHD》（1969），可以按照意願加上其他不尋常的東西。

　　凱基在一九五〇年代末和六〇年代的作品很少，一九七〇年代卻再度變得多產，部分原因是要回應一股對於管弦樂團的意識的重新恢復。身為受過職業訓練的專家，凱基的音樂以無意圖和無拘無束為特徵，管弦樂團對他的音樂而言似乎是格格不入的環境：事實亦是如此，紐約愛樂曾經演出他的《黃道圖》（*Atlas eclipticalis*, 1961），分譜中包含著星圖（從星圖上音樂家們隨著精神帶給他們的感動而演奏），結果證明是一場慘敗（見例X.11）。因此，凱基試圖在《廉價模仿》（*Cheap Imitation*, 1972）中提供一個範例，說明管弦樂團在音樂民主的新紀元應該是什麼樣子：不是受作曲家統治（其音樂材料是對另一個人作品的「廉價模仿」，用的是薩替的《遊行》〔*Parade*〕），也不受指揮的擺佈，只是就一項共同的任務在一起和諧地演奏。不過這個階段為時甚短，後來的管弦樂作品中他又回到鬆散的記譜形式，例如不解自明的《總譜「梭羅的四十幅素描」和廿三份分譜》（*Score*〔*40 Drawings by Thoreau*〕*and 23 Parts*）。

　　凱基和巴比特在思想和音樂的觀念上分歧甚大，但他們兩個人都對其他作曲家有巨大的影響，這種影響主要在美國，不過決不僅限於此。巴比特從一九四八年起於普林斯頓大學任教，一直參與許多年輕同輩的訓練培植；凱基的訊息則是透過他那享受著同樣快樂的失序的音樂和著述來傳達。

例X.11

織度音樂　　　　　　　一九五○年代早期的序列主義熱潮是西歐和美國的現象；東歐由於官方政策（在蕭士塔科維契和普羅科菲夫身上已可觀察到它的影響）的原因，並沒有類似的運動。但是在一九五○年代後期，藝術上的箝制開始鬆綁，尤其在波蘭，其結果是前衛派突然活躍起來，以大膽新穎的織度為特徵。

魯托斯拉夫斯基、　　魯托斯拉夫斯基（Witold Lutoslawaki，生於
潘德瑞茨基　　1913年）身為最傑出的波蘭作曲家，在這個運動中扮演起主導的角色；潘德瑞茨基（Krzysztof Penderecki，生於1933年）在以原始音響作成的音樂裡創造出了一些最引人注目的效果。

　　　　變革所帶來的效果，可以參考盧托斯拉夫斯基受惠於巴爾托克的兩首作品來加以評價：《給管弦樂團的協奏曲》（Concerto for Orchestra, 1954）和為弦樂團而作的《葬禮音樂》（Funeral Music, 1958），這是對這位匈牙利大師的敬意。協奏曲的格調輕快、機靈、興高采烈，其中不僅有巴爾托克類似作品的影響，還能看出史特拉汶斯基的《八重奏》一類作品的影子；《葬禮音樂》則是就一個變化音種子做嚴格卡農式的處理。不過這兩部作品都還不算魯托斯拉夫斯基的代表作，稍晚一些為小型管弦樂團而作的《威尼斯運動會》（Venetian Games, 1961）才確定他成熟的風格。這是他使用「機遇對位」（aleatory counterpoint）的第一部作品，要求器樂演奏者同步地重複一些樂句，由此產生一種織度，音樂的細部在其中以不斷的、熱鬧的變化氣氛中重現。魯托斯拉夫斯基後來幾乎所有的作品都將「機遇對位」的段落與完全寫出的段落結合，這些作品使用了後者，以便在流動的、斑點狀的樂段中必然保持穩定的和聲之間駕馭自如。他的後期創作大多數是管弦樂作品，有時伴隨獨唱聲部，不過也有一首《弦樂四重奏》（1964）和幾首短小的器樂曲。

　　　　潘德瑞茨基的創作範圍更廣一些，並且與魯托斯拉夫斯基不同，他不用那些表現力豐富的精緻寫法，而這是作為前輩作曲家的魯托斯拉夫斯基最擅長的法國特徵。再者，魯托斯拉夫斯基的創作通常是用脫胎於傳統樂器語法的新織度，潘德瑞茨基的興趣則是相當新穎的色彩效果，尤其在他為弦樂的寫作上。早期的著名例子是他為弦樂團寫的《廣島受難者輓歌》（Threnody for the Victims of Hiroshima, 1960），大量聚集的滑奏、撥奏、弓背奏之類的效果，令人震驚。在《聖路加受難曲》（St Luke Passion, 1966）中，為了表現這種暴力的姿態，他找到一個能更廣泛操作的焦點，用圖形來表示基督經受的試鍊和被釘在十字架上。同樣的風格還用在表現宗教狂熱的、通俗劇式的歌劇《勞敦的魔鬼》（The Devils of Loudun, 1969）。但是，不久之後，潘德瑞茨基開始意識到主題運作方式及調性和聲的力量，致使他在一九七○年代晚期和一九八○年代早期的作品中出現了布魯克納的味道，奇特地與他早期風格的狂暴意象迥然不同。

返樸歸真　　　　　　潘德瑞茨基在方向上的轉變並不是特立獨行。一九七○年代音樂最顯著的特徵之一就是追求簡約和統一：也可以在戴維斯（Davies）從表現主義的戲劇轉向交響曲、

偕那奇斯　　貝里歐晚期音樂中更多地表現主題內容這兩方面察覺到。同樣的特徵也可以在希臘作曲家偕那奇斯（Iannis Xenakis，生於1922年）的音樂裡找到，而他早先的思路是與魯托斯拉夫斯基和潘德瑞茨基的織度音樂類型有關聯的。實際上，他或許可以說是這種風格的創始者，因為他的管弦樂曲《轉移》（Metastasis, 1954）是在滑奏複雜的音浪當中，將每一個弦樂演奏者都處理為個別獨奏者的第一部作品。這種類型的整體效果是偕那奇斯長久保持的關注焦點，在他後來的作品中也繼續維持，只不過在其中加進了調式旋律和有推動力的規律節奏。

李蓋悌　　　　　　　一種類似的或更細緻的發展也可在李蓋悌（György Ligeti，生於1923年）的音樂中發現。李蓋悌出生於匈牙利，在一九四〇年代晚期至一九五〇年代早期受到和魯托斯拉夫斯基和蕭士塔科維契同樣的限制，不過他在一九五六年十一月俄國入侵後就離開了布達佩斯，他幾乎所有的音樂作品都是在此之後出版的。接觸了布列茲和施托克豪森的新的序列音樂後，當他看到所有的音樂要素都在快速變化的過程中（輝煌的細部沒入灰暗的大多數）因而發生全面拆毀時，令他感到震驚，於是他決心將注意力放在大原則上。在管弦樂曲《大氣層》（Atmosphères, 1961）中，他除去所有的和聲、旋律輪廓或節奏的痕跡：整個作品完全由重量和色彩不斷變換的管弦樂塊狀和弦組成。作品剛問世時其可怕的效果還曾經造成轟動，幾年後被用在庫貝利克（Stanley Kubrick）的電影《二〇〇一年》（2001）中，效果極佳。可是李蓋悌的《歷險記》（Aventures, 1962）和《新歷險記》（Nouvelles aventures, 1962-1965）則完全致力於另一個方向，這是兩部瘋狂的戲劇作品，由三個獨歌者唱出無意義的音節，外加七個器樂演奏者。

　　　　這兩種風格的結合，要到歌劇《大骷髏舞》（Le grand macabre, 1978）的大型規模中才可能完成。與此同時，李蓋悌的「嚴肅」作品開始被他那嘲諷短文的諷刺幽默漸漸破壞，情況如同它們開始重新接納音樂的基本材料一般。第二部管弦樂習作《遙遠的》（Lontano, 1967）在此使用了明確的和聲色彩；為小型管弦樂團寫的《旋律》（Melodien, 1971）則回到了旋律與跳躍的線條相互的錯綜糾纏。最後恢復應用的是功能和聲——在歌劇最後的帕薩卡利亞舞曲用來自貝多芬《英雄交響曲》終樂章的頑固低音為基礎就已經顯露端倪，不過雖然使用的和弦是調性的，但它們是以對抗任何穩定的調性感來安排。

極簡主義作曲家　　　　無論如何，新出現的這種簡約性最清楚的指標是在幾位美國作曲家的音樂中，這些人有時被分類為「極簡主義作曲家」：他們當中包括楊（LaMonte Young，生於1935年）、賴利（Terry Riley，生於1935年）、葛拉斯（生於1937年）和萊克（Steve Reich，生於1936年）。舉例來看，在萊克一九六〇年代晚期的音樂中，其目的是有關一個簡單的變化推移的設計，當中涉及了幾組在純粹調性和聲上的重複模式。例X.12來自四把小提琴而作的《小提琴相位》（Violin Phase, 1967），它指出了在這樣的推移中的某一個階段。此處前三把小提琴都在奏著同一個樂思，但在時間間隔上錯開半拍，這個推移是「調整相位」之一，各聲部從開頭節奏的整齊劃一而逐漸分離。第四把小提琴則會突顯出調整相位推移的每一個特殊階段所產生的模式（譜例中只能看到一個這樣的模式）。

　　　　然而，有很明顯的跡象表明，對於萊克和他的同僚而言，這樣的簡約手法只是通向另一個複雜形式的踏腳石，在後來的作品例如《擊鼓》（Drumming, 1971）中，萊克創造出更具企圖心的、極其複雜的推移，同時又保留了他那重複的節奏和光亮的和聲所產生的催眠般的緊湊性。這正是我們這個謎樣的時代的特徵，這就是現代音樂正在採取的方向之一。

例X.12

第十一章　流行音樂的傳統

流行音樂或「普普音樂」（Pop music）意指「大眾音樂」。這個術語包括了各種原本由不識字的人們創作的、未被記錄下來的「民間」音樂。在整個歐洲歷史上的大多數社會中，通常的情況是鄉村環境中的各種不同類型的民間音樂，與一般以宮廷、貴族豪宅或城市為中心的「藝術」音樂共存。幾百年來，民間音樂與藝術音樂互相交流著，如同農村社會與城市社會互相交流著一樣。

目的僅僅在於使大多數人得到娛樂的流行音樂，形成工業化的產物，在工業化的過程中，音樂可能成為一種進行買賣的商品。正在迅速工業化的國家中，最明顯的是在英國和美國，我們最先見到了一直致力於滿足大眾化娛樂音樂要求的作曲家。

從舊世界到新世界的過渡以倫敦的佛賀茶花園（Vauxhall Gardens）為代表。十八世紀的作曲家，如韓德爾和J. C.巴哈，曾為那些從辛苦的勞動中尋求放鬆的人們提供音樂。雖然這種音樂不是極端有別於他們為更莊嚴的場合所作的音樂，卻是屬於我們今天所說的「容易聽」的那個路線。在十九世紀早期，英國特別是美國的一些作曲家開始專職創作流行音樂作品，這些作品可以根據其社會目的來界定：有為小教堂、酒館、酒吧、餐館、遊樂場和音樂廳與客廳而寫的音樂。我們還可以根據這些音樂所滿足的各種需求進一步界定它們。它們鼓勵各種不同形式的享樂主義（當下的生理愉悅）和懷舊情緒（對舊時事物的感懷）。這些持續作為流行音樂顯著特徵的體驗領域未必是可恥的。人類需要各種形式的逃避，即使是在一個工業化的社會中，「藝術」與「娛樂」之間的界線也是模糊的。

對於被描述為宗教音樂的作品來說情況更是如此。一部在莎士比亞時期的英國由拜爾德所作的彌撒曲，或一部在路德教派的德國由巴哈所作的清唱劇，皆是一種崇拜行為，包含了人類最深層的需要和最高度的渴望。人們不能說維多利亞時代大多數的福音讚美詩也是這樣的情況，那些讚美詩的目的是用重複性的、可以預想到的曲調來安慰我們，用按照四平八穩的、有韻律的節拍排列的舒服的和聲使我們平靜下來。這種音樂提醒勞動的人們想起他們卑微的地位，同時提到天堂給他們的饋贈。然而這種音樂並非不真誠，但它也許令人感動。音樂感強烈的福音讚美詩曲調比那些陳腐的曲調更有影響，但情感衝擊力通常與音樂價值是不相稱的。維多利亞時代沙龍中「逃避現實的」音樂更是如此，這種音樂到十九世紀晚期完全流於濫情而且往往是可笑的敘事曲，或是淺薄花俏、沒有真正的技術難度或音樂內容的鋼琴曲。

在美國，十九世紀期間居家鋼琴的產量大幅增加，與這類樂器相適應的音樂生產本身成為一種行業。一八三九年從威瑪移居美國的格羅比（Charles Grobe）曾被說成是「有史以來最多產的鋼琴作品工廠」。他作了一些歌劇改編曲、混成曲（potpourri）、宗教讚美詩和軍隊進行曲的鋼琴改編曲，還有一些存疑的原創作品，這些原創作品多達一千九百九十五首。他的音樂是有計畫要作廢的早期例子，很快就變成可有可

無的東西：這些音樂是被設計出來變成過時的東西。

在十九世紀眾多的流行音樂作曲家當中，有三個人物以他們適度的才氣而占有顯著的地位。他們三人都是「逃避現實者」：福斯特（Stephen Foster）透過懷舊的方式，蘇沙（John Philip Sousa）以享樂主義為由，郭察克則是採用前二者的混合體。

福斯特

福斯特（Stephen Foster）一八二六年出生於鋼鐵製造城市匹茲堡。匹茲堡是一個城市工業區，「塵煙瀰漫」，幾乎是一片荒涼。印第安人雖然已經走了，但對他們的記憶仍然縈繞在人們心頭。福斯特的職業是記者，他在伏案工作和出版報紙之餘創作一些歌曲。他接受的正規音樂教育很少。他的目標是為中產階級的民眾提供娛樂，因為這個社會對工作後休息的需求多於對藝術的需求，所以那些最便利的、用得最熟悉的傳統手法似乎是最好的。這些平凡的老套手法，源於十九世紀早期的英國作曲家們、源於福音讚美詩和軍隊進行曲、義大利浪漫派歌劇及作為再造歐洲古典音樂傳統的沙龍鋼琴音樂。欣賞福斯特音樂的大眾形形色色：他們的祖先有英國人、愛爾蘭人、日耳曼人、義大利人，這些人都有一種濃厚的清教傳統傾向。

雖然福斯特的志向不過是給予大眾他們所需要的東西，但是他比那些人自己更清楚那些需要。他在他的「黑人」歌曲中表達的這一發現，不是基於真正的黑人靈歌，而是以克利斯提黑臉歌舞秀（Christy minstrel shows）的歌曲為基礎。這些歌舞秀是塗黑面部的白人用黑人作宣傳，採用的語法更接近於英國敘事曲、進行曲和讚美詩而不是黑人音樂。這種江湖賣唱藝人的表演傳統形式，有一個滑稽的主持人和兩個手持鈴鼓和骨頭的配角，無疑地反映出白人對於咧著大嘴、牙齒閃亮、紅嘴唇的黑人的一種迷思。他們認為黑人懶惰、沒有一技之長但卻是單純快樂的。福斯特的天分表現在他揭示出這個迷思的另一面：黑人雖然快樂，但也是無家可歸的，因此也是悲傷的。黑臉歌舞秀將黑人的歡樂抽掉殘忍的一面，把黑人塑造成為一種無害的逗趣形象。同時，福斯特的歌曲還告訴我們，黑人的鄉愁是與所有人的失落感和懷舊感聯繫在一起的，無論這些人是什麼膚色，尤其是在一個前途未卜的不成熟的工業化城市裡。福斯特的所有歌曲都嚮往著「舊日的好時光」。但它們表達的懷念不像真正的民間音樂那樣天真，因為它們表達的是現代人的失落感。這就是為什麼它們多愁善感卻沒有任何不光彩的感覺，也就是為什麼它們的手法既質樸又矯飾的原因。敘事曲是藝術家將英國音樂廳音樂、法國圓舞曲和輕快的義大利歌劇的各種要素，結合在一起的一個藝術巧作。然而在福斯特最優秀的歌曲中，感人肺腑的質樸性將藝術技巧轉化為某種如同民間藝術的東西，這就是為什麼其中一些歌曲獲得了歷久不衰的世界聲譽。

福斯特最著名的「黑人」歌曲《老鄉親》（*Old folks at home*, 1851）用基本的音樂語言來表現失去天真氣質的這一主題。曲調限制在五個音符內，和聲沒有離開福音讚美詩集中基本的主、屬及下屬和弦。但這首歌曲中呈現的尋根本能是普世皆然的，歌曲令人著迷的氣質是由於它極度簡單：幾個樂句重複四次，由於值得重複而發揮了效果，因為跳進的八度音後面跟著一個下行的小三度音，蘊含著一種長久懷念的意味，而結束句使我們平安地進入了家的安全感中。另一首舉世聞名的「黑人」歌曲《我的肯塔基老家》（*My old Kentucky home*, 1853）的結構上也是同樣的基本，旋律只採用六個音符。這首歌與真正的黑人音樂毫不相干，甚至與西化了的農場歌曲（plantation song）形式也不相關。從字面意義上來說歌詞是不真實的，但歌唱者對釋放厭倦情緒的渴望保存了這首歌的力量。

143.福斯特的歌曲《威利，
我們一直想念你》（1854）
的標題頁。

　　福斯特的音樂是表達普通人對伊甸園渴望的典範。儘管福斯特的音樂具有無比的
魅力，他的生活無論從物質上還是從精神上都是失敗的。他無法與他人尤其是與女性
建立良好關係，在婚姻失敗後，他開始絕望地酗酒，一八六四年死在紐約。他的歌曲
中感人至深的《金髮珍妮》（Jeanie with the light brown hair, 1854）表達了一種他對失
去的妻子的夢幻想像。這首歌曲優美跌宕的旋律具有真正的蘇格蘭，或愛爾蘭民間曲
調那令人難以忘懷的質樸氣質，將我們帶回第一段再現的小裝飾奏中滲透著一種多情
的悔恨，結尾是一個作為結束的十三度和弦表達的短暫嘆息。這也許是他的歌曲中唯
一一首這樣的作品，藝術的質樸性與夢想的易碎相配合。這首歌曲也許還會令那些老

於世故的人潸然淚下。

蘇沙

　　福斯特是美國的懷舊詩人。站在相反一面的「享樂主義」這一端的是蘇沙（John Philip Sousa），一八五四年他出生於華盛頓哥倫比亞特區。蘇沙是美國海軍軍樂隊中一名西班牙裔長號手的兒子。他否認下面這種傳說，即他的父親原名是安東尼奧・索（Antonio So），由於向他所歸化的國家表示敬意而在姓氏後加上了"USA"而變成了"Sousa"，但這個傳說應該是真實的，因為蘇沙雖然是一位具有寫作輕歌劇和交響樂經驗的職業作曲家，但他那些歷久不衰的作品無疑是他為他的軍樂隊寫的進行曲。這支樂隊創始於一八九二年，很快就揚名國際。之所以如此是因為它集中呈現了美國那種充滿朝氣的樂觀主義精神，最大限度地訴諸身體和神經的魅力，最小限度地訴諸頭腦和心。蘇沙說他的進行曲是「為雙腳而不是為頭腦寫的音樂……一首進行曲應該使一個裝著一支木腿的人邁開步伐」；一首進行曲必須像「不需拖著走的一尊大理石雕像……沒有什麼作曲形式，其中的和聲結構，比進行曲更加鮮明清晰……一定要有一種對懂音樂的人和不懂音樂的人都有吸引力的旋律。」蘇沙於一九三二年在賓州的瑞丁逝世。

　　蘇沙的進行曲（除了晚期的幾首）一般都遵循著同樣的模式。在四小節或八小節的導奏後，進行曲的「主段」（verse）分成兩個十六小節的部分。第一部分如同古典奏鳴曲一樣昂然地轉入屬調。在雙小節線後面的第二個十六小節很少離開主調，通常更寬廣、更歌曲化，具有較豐富的和聲與幾個變化音式的經過音。「中段」部分源於古典小步舞曲，通常採用較「消極的」下屬調，旋律較抒情，節奏較安靜。經過簡短的、往往在節奏與和聲方面較緊張的其自身中間部分之後，又重複一下合奏的中段，仍然在下屬調上，但很響亮。蘇沙最著名的進行曲《星條旗進行曲》（*The Stars and Stripes Forever*, 1896）呈現了這種風格。四小節的導奏，以其富於攻勢的齊奏和昂揚的切分音引起我們的注意；主段在搖擺的低音上以不平穩的三拍子進行著。在第二個十六小節部分，低音變成高音聲部旋律，轉化為一個音程跨距較寬的曲調，效果如同胸腔的擴張。低音成為高音旋律，造成一種生理上和精神上的健康感覺。中段在一個較窄的旋律區域開始，但在最後的陳述中由於一個歡躍的低音聲部和猛烈下行的半音而表現得生氣勃勃，突現出其壯麗宏偉的性質（molto grandioso——非常雄偉地）。這樣一首樂曲所喚起的一種混和的情感——私下的和公開的、個人的和社會的、家庭的和國家的——被敏銳地評斷出來，並藉由整體設計而獲得統一性。

郭察克

　　郭察克（Louis Moreau Gottschalk）的事業反映了福斯特和蘇沙所代表的懷舊情緒和享樂主義這兩極的匯合。在這三人當中，他與歐洲及其藝術音樂的聯繫最密切。郭察克在一八二九年生於紐奧良，是德國、法國、猶太人加上克里奧人（Creole）的後裔。他是個神童，被送到巴黎學習鋼琴和作曲。他在巴黎受到蕭邦、白遼士和李斯特的青睞。回到故鄉後，這位技術精湛的音樂家成為一位頗似美國的李斯特之類的人物。他在美國這塊大陸上到處巡演，宣傳自己、自己的音樂和迅速發展的美國鋼琴業。他在南美洲度過他最後的歲月，一八六九年在那裡去世。

　　儘管郭察克具有豐富的背景和歐洲經歷，但他在工業化的美國，是一個既有藝術天分又有商業頭腦的人。依賴於他世界性的出身，他在自己的音樂中將黑人的散拍音樂、法國的圓舞曲和方舞（quadrille）以及西班牙的哈巴奈拉舞曲（habanera）結合在一起。他經常在自己優雅的鋼琴曲中使用道地的克里奧人或黑人的旋律。即使他所

寫的感傷風格客廳音樂類型的樂曲，也都有一定的內容支撐其細膩的精雕細琢。他最成功的作品《最後希望》（*The Last Hope*, 1854）用富於魅力同時又有約束的華美風格對一首基督教長老會的讚美詩曲調做了處理。有趣的是，郭察克把它寫成一首模仿著名的《少女的祈禱》（*The Maiden's Prayer*）那樣的作品，他閉著眼睛全心投入地演奏它。這首作品在幾年之中售出三萬五千冊，目前仍在印行。它贏得演奏者的喜愛是在於，它很鋼琴化同時又不像聽起來那麼困難；它贏得聽眾的喜愛是在於，它既提供了娛樂同時也使他們在道德上感到滿足。

郭察克的所有作品都達到了娛樂音樂的規範，這些作品因技巧而令人愉悅，因機智而具有生氣，因感性而具有魅力，同時又絕不過火地打亂情緒的平衡。它們往往打亂生理的平衡，尤其是在《聯合—音樂會模擬曲》（*Union, paraphrase de concert*, 1862）這樣四處巡演的樂曲裡。在這首樂曲中，獨奏大師逗趣地變成了幾支趾高氣揚的蘇沙樂隊。但郭察克的本意是讓我們對他雷鳴般的八度音別太認真，但突然冒出一種荒唐可笑的感覺。老套和新創意在此平分秋色。

在《波多黎各的回憶》（*Souvenir de Porto Rico*, 1857）中，他精確地找到平衡點。這是一組變奏曲，採用了表現行進隊伍抵達及離開過程的通俗慣例。隨著樂隊的走近，郭察克藉用吸引我們注意力的「變化音『霰彈』（grapeshot）和死板的八度音」，使我們滿懷著像小孩子看到煙火時的驚奇感。但這些都是遊戲，並不是真正的戰火。隨著行進隊伍漸行漸遠，我們知道，煙火放完的時候，我們的生命仍在延續。

郭察克出生於美國南部的紐奧良這個與歐洲素有淵源的城市，這一點具有重要意義，而他的音樂融入了那個城市中黑人的音樂元素的這個事實也很重要。因為這為爵士樂提供了一個過渡：即將成為「全球」工業化社會中的這種流行音樂（指爵士音樂）的起源，也根植在另一種族的音樂裡。

藍調和散拍音樂

雖然爵士樂是二十世紀一種主要與城市相關的現象，但其根源是在非洲，是在與西方社會極為不同的社會中。史特拉汶斯基的《春之祭》、巴爾托克的《世俗清唱劇》（*Cantata profana*）、奧爾夫的《布蘭詩歌》和視覺藝術中的許多要素，如畢加索和莫迪里亞尼（Amedeo Modiglıanı），也許暗示著從二十世紀一開始就已經存在了一種離開西方文明的自我意識的價值觀。但那並不能解釋為什麼非洲黑人的音樂也成了整個西化世界中白人的代言人。或許，即使我們不是黑人或被奴役者，但在某些方面至少是被異化了或被掠奪了。黑人的音樂經過變形進入了白人的世界，說明了這種掠奪的暴力，也就是在巨大的機械化戰爭中爆發的那種暴力；同時也再次確認人類在土地和大自然中的根源。這就是為什麼「原始」音樂的技巧能夠被移植到一塊陌生的土地上的原因。

在前幾章中我們已經了解到西方音樂是如何利用調性發展的過程。非洲音樂的技巧是以截然不同的方式形成的。形式往往是循環的而非線性的、重複性的而非發展性的。旋律一般基本上屬於五聲音階的，僅限於五個不同音高的音（與鋼琴上的五個黑鍵相似，見第4頁），因為以音響學的理由這樣唱起來是最自然的。非洲音樂幾乎總是

144.美國海軍樂隊（約1880
年），右前為蘇沙。

迴避導音，因此不可能有屬—主終止式那種和聲的終止性。織度與其說是複音化的不如說是較異音化的——即同一旋律的幾個不同變體同時陳述著。因此最後形成的和聲是偶然發生的，並且是屬於非發展性的。非洲音樂表現了一種團體的生活方式。人們在一起跳舞。與西方音樂不同的是，當獨唱者們歌唱或表演時，他們追求的是喪失個人認同（personal identity）而不是維護個人認同。歌唱者是其民族文化和歷史的代言人。如果他歌唱他自己或歌唱熱帶及當地的事件，那就是在肯定他與自己所屬的那個群體的同一性，或是緩解他離開那個群體而感受到的痛苦。

　　黑人在他遭到奴役的、新的美國白人世界中，必然會運用他過去學到音樂技巧。他透過舞蹈表達自己與同胞們的休戚相關；在獨處的時候他會對著空曠的田野呼喊。他的哭號，在棉花種植園中、在流動工人營地或在監獄中，與他在自己的故土上發出的那些叫喊完全一樣。但他那種受壓迫的狀態加強了「破音」（distortion）和節奏的靈活性，這些都是一般認為的單線條的民間音樂特點。作為一個無家可歸的人，他不再唱部落的歌，認定自己屬於受苦受難的一群人，他依賴古早那種具有五聲音階滾奏（roulade）唱法及從一個高音陡然落下的歌唱慣例；同時也依照著傳統的歌唱技巧—

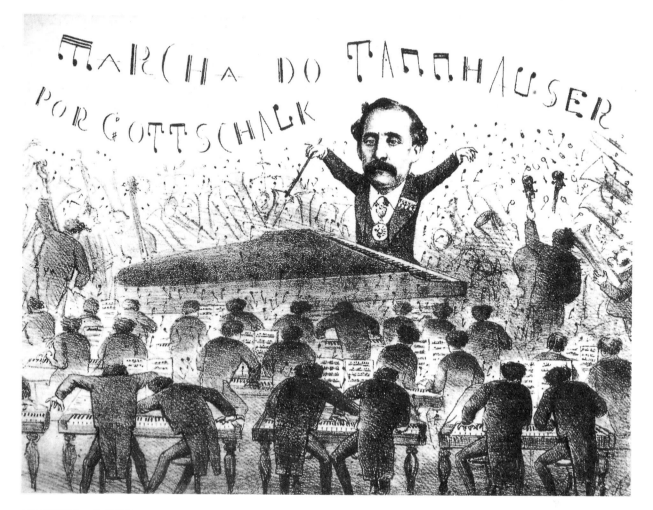

145.郭察克的一次「怪獸」音樂會的漫畫,該音樂會於一八六九年在里約熱內盧的弗呂明尼斯抒情劇院(Teatro Lyrico Fluminense)舉行,由五十六名鋼琴手和兩個管弦樂團演出。

——這些技巧並沒有因為他用的是英語而不是用非洲語言來唱而有所改變。

　　但是在白人世界中,黑人的非洲音樂遺產後來經歷了比語言變化更加激烈的變化。它必然要與新世界(指美國)的音樂表現方式,尤其是進行曲和讚美詩接觸,繼而發生衝突。如同我們在討論福斯特的音樂時所了解到的,讚美詩遵循著一種主、屬及卜屬和聲的模式,而進行曲如同在我們談到蘇沙的音樂時所看到的,也提供了一個四平八穩的節拍模式。當美國黑人在對這些音樂類型作出回應時拿起了白人的吉他,於是藍調誕生了,隨之形成了爵士樂的靈魂。

藍調

　　民間叫喊歌(holler)與藍調之間並沒有截然的分界點。例如彼得‧威廉斯(Pete Williams),是一位美國南部監獄的黑人,就用吉他為自己伴奏,演唱他稱之為《囚犯談話藍調》(Prisoner's talkin' blues)和《築堤營藍調》(Levee camp blues)。但這兩首歌仍然是叫喊歌,其中強調說話的成分,伴隨著吉他彈奏重複的音型。《築堤營藍調》是一首工作歌(labor song,即在艱苦費力的勞動中唱的歌),節拍較規則,旋律較明顯,但吉他主要還是彈奏主和弦,而下屬和弦及屬和弦只是稍微帶過。歌詞主題是人們所熟悉的不忠貞的女性。聲樂藍調的歌詞經常涉及因為被拋棄、背叛而引起的痛

苦，單相思和性涵義也是常見的內容。「瞎眼」威利‧強森（*Blind Willie Johnson*）用深沉的嗓音演唱《媽媽的孩子》（*Mother's child*）這首讚美詩，將曲調簡化為簡短的五聲音階哼鳴。而在另一首讚美詩《夜深沉》（*Dark was the night*）中，他是用乾啞的聲音以巫毒教巫師的強烈風格壓低嗓音演唱的。這裡也只是用吉他奏出一點白人的和聲來跟黑人澎湃的聲樂旋律相平衡。雖然他在這裡唱的不是藍調，他是用他的嗓音與吉他對話，吉他可以貼近人聲彼此一搭一唱，同時也能自由地奏出歐洲的基本和弦，尤其是美國白人的聖詩（hymnody）。藍調「形式」在演變過程中往往形成如下的一種模式：

```
                    a      a'      b'
小節        1 2 3 4  5 6   7 8 9 10 11 12
和弦        I——— IV—I— V—I——
```

但這種形式不是固定不變的。它提供了一個和聲骨架，黑人歌手可以根據它來詮釋自己的歌詞，樂手也可以根據它進行即興演奏。黑人的旋律與白人的和聲就是這樣互動的。

這種互動在羅伯‧強生（Robert Johnson）的藍調歌曲《十字路口》（*At the cross-roads*, 1936）中可以聽到。強生是一個神經質的黑人，對酒色的沉溺不亞於唱歌；於一九三七年廿一歲時被謀殺。他那刺耳的音質和即興化的旋律線條都是極其非洲風格的。他用一個皺縮成一團的高音將樂句拋出，然後從高音處猛然地「滾落」下來，同時他那細碎的吉他伴奏斷斷續續地力圖肯定一種進行曲式的節奏，並建立起屬於白人調性的主、屬及下屬這些基本和弦。與上面所引的例子不同，這是一首真正十二小節的藍調歌曲，在黑人的旋律及節奏與白人的和聲及節拍之間達成了一種妥協。但這種妥協是痛苦的，歌唱元素與樂器元素無法相互配合——這並不奇怪，因為強生聲嘶力竭地唱著「似乎無人了解我，大家都對我不理不睬。」但是這種絕望的反覆詠唱仍是有治療效果的。力量從衝突中產生，產生於小三度與大三度和弦的衝突中。這些衝突偶然產生，是由於黑人五聲音階及調式旋律偏好聲樂上第七度音「自然的」降半音，而白人吉他的和聲卻喜歡與進行曲和讚美詩的結束終止相適應的鮮明的導音。這些「假關係」（false relation）成為爵士音樂語法中的一個重要特點，在爵士音樂中，它們被稱為「藍色音符」（blue notes）。

散拍音樂

鄉村藍調的基本形式起源於密西西比河三角洲。我們曾討論過的那些作品屬於民間音樂而不是流行音樂的種類。但隨著黑人移入城市，白人的和聲與節拍的要素越來越突出，民間音樂與流行音樂之間的障礙幾乎看不到了。如果我們對照一下「瞎眼檸檬」傑佛遜（Blind Lemon Jefferson）這樣的經典藍調歌手與弗里‧路易斯（Furry Lewis）這樣一位孟菲斯歌手，這一點就顯而易見了。弗里‧路易斯的來源材料包括黑臉歌舞秀的音樂和白人民謠及藍調。我們在討論福斯特一節中已經看到黑臉歌舞秀包括塗黑面部的歌舞，這種表演是把臉塗黑，模仿鋼琴散拍音樂的音樂慣例。始終堅強地生活著的美國黑人，在二十世紀初期必然會從白人進行曲中逐漸發展出他們自己的形式，這一點並不奇怪。散拍音樂雖然常常用樂隊演奏，但它基本上是鋼琴音樂，

喬布林

是黑人為了創造一種「文明的」、有樂譜的、能與其白人主子的音樂相比的音樂而做的嘗試。重要的是，最有名的散拍音樂作曲家喬布林（Scott Joplin, 1868-1917）以「散拍音樂之王」聞名，是從美國南部搬到美國北部城市地區的。他從白人的大兵疊步舞（military two-step）那裡獲得他自己的音樂手法，與蘇沙的進行曲形式多少有些雷同之處。但喬布林的音樂，無論是在使他成名的《楓葉飛絮曲》（Maple Leaf Rag, 1899）中，還是在和聲較講究的《悅耳的聲音》（Euphonic Sounds, 1909）中，都有一種即興的感覺，最主要是因為節奏在切分過程中變得「參差不齊」。這種風格是時髦花俏的。在著名的散拍音樂作曲家詹姆斯‧史考特（James Scott, 1886-1938）、尤比‧布雷克（Eubie Blake, 1883-1984）以及喬布林的音樂裡，歡樂之下隱藏著一種痛苦的脆弱。這種音樂引人憐憫但沒有感傷的情緒。

鋼琴爵士樂

　　藍調和碎樂句（rag）是在鋼琴爵士樂的發展中相會的。當黑人在棚戶區的酒吧裡看到破舊的鋼琴時，把它們當作機械吉他來對待，有時主要用它們為歌曲或說白提供持續單調低音式的背景音樂。「低級酒吧」的鋼琴手們開始利用基本的、一般來說是很固定的十二小節藍調的和聲，並尋求透過鋼琴上「嘎吱嘎吱」的聲音、滑音和移位的重音來取代吉他的表現力。鋼琴手利用打擊性鍵盤樂器的力量，用連連敲擊琴鍵的左手造成動力，通常採用反複音的模式，或採用後來人們稱為布吉（boogie）低音的不平均節奏模式。漸漸地，鋼琴在表現複音、和聲與節奏方面的能力，促使低級酒吧的鋼琴手們去探索各種織度的複雜性，並挖掘節奏的力量。

　　在米亞地‧拉克斯‧路易斯（Mead Lux Lewis）的《火車隆隆藍調》（Honky tonk train blues）中，體力的充分發揮簡直達到頂點，沒有什麼音樂可以被認為比這首喧鬧的布吉藍調更加性感了。雖然吉米‧揚西（Jimmy Yancey）——一位居於二線但更富有表現力的芝加哥鋼琴高手，也演奏瘋狂的連奏曲（train pieces），但他是少數幾位擅長演奏慢藍調的低級酒吧樂手之一，使音樂既具有強健的力量又有宜人的雅致。他的《在窗邊》（At the window）具有片斷式的織度和遲疑得令人緊張的節奏，感人至深。李洛伊‧卡爾（Leroy Carr）作為歌手兼鋼琴手，展示了當低級酒吧的鋼琴與散拍音樂的巧妙手法相適應時，如何可以將白人藝術的優雅風格與黑人的熱情相互結合。大多數早期的藍調樂手都不是職業樂手而是流動樂手，在街角或在酒吧和妓院中表演他們的音樂。但卡爾成了一名職業樂手，在夜總會和地下酒吧工作。詹姆斯. P. 強森（James P. Johnson）也是一樣，他受過夜總會和散拍音樂傳統的訓練，以傑出的「大跨度」（Striding）低音的控制能力及右手裝飾音的靈活精確而聞名。他也能以同樣的能力演奏散拍音樂和黑臉歌舞秀的曲目。而最重要的是他遷到了紐約，在白人的酒館工作，甚至嘗試寫過交響曲和音樂劇。

藍調歌唱

　　強森的演奏中顯示出來的藍調與散拍音樂的融合，對於爵士音樂特別是一九二〇年代爵士音樂的發展來說是至關重要的。這個時候，藍調是以走唱秀為重點，而且大部分受人尊敬的歌手都是女性。女性為主的形象在美國黑人音樂中是很重要的，因為非洲的母系社會（由女性統治的社會）為西方文化所賴以建立的父權社會提供了一個另類選擇。最早的著名藍調女歌手格楚德‧雷妮（Gertrude Rainey）十八歲時就得到「老媽」的暱稱，不久即履行大地之母和女祭司的角色。她那熾熱的嗓音音色常常帶

有一種宗教儀式的味道，儘管她唱的內容是世俗性質的，但在一九二〇年代早期，她的合作者是與教會附屬機構有關聯的吉他手和鋼琴手。她演唱傳統的《棉鈴蟲藍調》（*Boeval blues*）或《看那騎士》（*See, see rider*）時，跨越了鄉村藍調、黑人福音音樂與黑臉歌舞秀的音樂之間的界線。

貝西·史密絲

　　貝西·史密絲（Bessie Smith, 1894-1937）這一位一九二〇年代最著名的藍調歌手以「藍調之后」著稱。她是一個神經質的人，對酒色的欲望極高。從她身上展示了藍調進入城市後所發生的變化。雖然她的音樂根源是屬於黑人的，但她在自己的傳統手法範圍內是一位經驗豐富的表演者，並且成為一名敬業的城市美國人。與所有最優秀的爵士歌手一樣，她的音樂來自於緊張狀態：鄉村與城市、黑人與白人、藝術與娛樂之間的緊張狀態。這種緊張狀態同時具有創造性與自我毀滅性，史密絲在這方面也具有代表性。

　　與其他藍調女歌手一樣，史密絲唱歌通常不僅使用鋼琴伴奏，也可能加上各種鼓，而且還與一種旋律樂器對話，既加強了聲樂線條的力量，又使之去個人化。她演唱的民謠藍調如《輕率的愛情》（*Careless love*）和《不顧一切的愛》（*Reckless love*）精彩至極，由路易斯·阿姆斯壯吹短號來伴奏。精彩的還有她演唱的自作歌曲《少婦藍調》（*Young woman blues*）和《窮人藍調》（*Poor man blues*），由她最喜歡的合作伙伴喬·史密斯（*Joe Smith*）吹奏短號。她晚年有時採用黑臉歌舞秀的曲目，並在這些曲目的白人音樂俗套中，注入黑人音樂及藍調音樂的潛在力量，最動人心弦的是她的半自傳性質歌曲《當你窮愁潦倒時沒人認識你》（*Nobody knows you when you're down and out*）（是她自己千金散盡之後的寫照）。

爵士樂

紐奧良

　　由於藍調女歌手與爵士樂手們的合作，並利用來自爵士樂和黑臉歌舞秀的傳統，所以她們的表現與早期爵士樂隊的音樂有許多共同點。這種情形始於紐奧良，如我們已經看到的，在那裡，一支充滿活力的黑人族群與法國人、西班牙人、義大利人和德國人等，這些美國白人所組成的世界性社會融合在一起。黑人在白人的宴會上、也在遊行樂隊中演奏圓舞曲、方舞、波卡舞曲和馬族卡（mazooka）。在這些交叉孕育的過程中建立了紐奧良（或稱迪西蘭，Dixieland）的爵士樂隊，採用白人軍樂隊的樂器，一般是一個五到八名樂手的樂隊組合。短號（後改為小號）、豎笛、長號為主要的旋律樂器。低音號（後改為貝斯〔string bass〕）提供最低音線條，由各種鼓和其他打擊樂器來加強。班鳩琴代替吉他作為和聲填充部分，也許是由於它較容易演奏、較活潑而不太「表情豐富」，因為音樂的目的在於表現活潑輕鬆的氣質而不是熱烈的感情。後來當樂隊不再行進時，鋼琴就與撥弦樂器結合，成為主要的和聲樂器。

　　紐奧良樂隊的音樂在十二小節的藍調與一種卅二小節的音樂形式結合之間折衷。有時樂隊演奏具有民謠淵源的傳統素材，另一些時候則從既有的創作曲目出發，用民謠風格將它們重新改造。音樂的要旨在於兩方面之間的緊張狀態：一方面是重擊的軍樂節拍及白人和聲的對稱性，另一方面是黑人獨唱的旋律線條，具有非洲音樂那種音調與節奏的靈活性，試圖跨越這個基本形式。每個曲調都被重複幾遍，短號、豎笛和

長號通常輪流即興一段獨奏，然後在喧鬧放縱的氣氛中結合，一起進行最後的音樂陳述。

頂尖的紐奧良獨奏樂手——路易斯·阿姆斯壯（短號和小號）、強尼·多茲（Johnny Dodds，豎笛）和席德尼·貝契特（Sidney Bechet，高音薩克斯風）——以他們高昂的即興演奏旋律達到一種飄飄然的狂喜境界。他們還透過把人聲的表現力注入到他們的樂器中來肯定他們的人性。如果我們比較一下阿姆斯壯的小號演奏和他那沉抑的歌唱，或者回憶一下他是如何在平等的基礎上，與藍調女歌手們一起進行對答式表演的情形，這一點就變得顯而易見了。人聲與樂器說話，身體擺動著：於是音樂的靈魂就存在於已說出的，和未說出的歌詞以及肢體動作之中。

關於紐奧良爵士樂，尤其是在這些樂手們在經濟壓力下往北遷移到條件更加惡劣的芝加哥這類的城市之後，最值得注意的是，這種歌詞與身體的關聯，在西方化的商業音樂情境內大行其道。我們可以在樂隊爵士音樂成就最高的作品——一九二六年至一九二八年阿姆斯壯與他的「五人熱奏團」（Hot Five）及「七人熱奏團」（Hot Seven）錄製的錄音中聽到這一特點，例如《如此緊張》（Tight like this）輕鬆愉快地證明了一名黑人如何透過一首大兵疊步舞進行絕地大反攻；這首舞曲聲音嘹亮，切分節奏的快捷有些緊張，加上妙趣橫生的、讓此曲有如搖晃地走在高空鋼索上的技巧。這是一個

路易斯·阿姆斯壯

146.奧立佛「國王」的克里奧人爵士樂隊（Creole Jazz Band）。攝於一九二〇年代早期。奧立佛吹奏短號，阿姆斯壯吹奏長號（中），哈丁（Lil Hardin）彈奏鋼琴，多茲吹奏豎笛，「小」多茲（"Baby" Dodds）擊鼓。

接近悲劇的高級喜劇。阿姆斯壯在《西區藍調》（*West End blues*）著名的無伴奏獨奏開頭是一個公然的悲劇作品，一段軍樂的號角聲被改編成一首哀歌，形成「假關係」的琶音有深刻的情感強度、大膽的表現幅度與誇大的音量。

　　紐奧良—芝加哥爵士樂的頂點，是黑人民謠的旋律與白人藝術音樂的和聲兩者的結合。阿姆斯壯在奧立佛「國王」（King Oliver）的《候鳥》（*Weather bird*）錄音即顯示了這一結合的成果。在這個錄音當中，阿姆斯壯只是與當時非常著名的爵士鋼琴手爾歐‧漢斯（Earl Hines）一起進行二重奏。我們從只有兩名樂手這點即可期待著狂放的即興演奏過程，但我們聽到的是一系列經過巧妙計畫的副歌（chorus），引向由斷斷續續的反覆音組成的高潮。鋼琴聲部有時是旋律化的，輕巧靈活；有時只是作為狂野地迸發出來的小號音樂的背景和激發者。斷斷續續的重複音和尾聲處的上行音階，融合了得意與挫折的感覺，亦喜亦悲。因為音樂具有這種效果，因此儘管它有著非發展性的變奏基礎，它也一定會有某種開始、中間和結尾的感覺。阿姆斯壯和漢斯從早期爵士樂的民謠異音發展到真正的即興演奏的複音，在旋律方向與和聲進行之間造成一股張力。

　　這些錄音都是在一九二八年阿姆斯壯離開芝加哥赴紐約之前錄製的，後來阿姆斯壯開始了爵士樂手兼表演事業藝人的生涯。這樣的結合是必然的，而且對爵士樂的發展是至關重要的。如果我們想想那些在黑人民謠傳統範圍內工作，同時又受到白人娛樂音樂影響的人們的情形，這一點就更加清楚了。這些人將白人音樂的元素拿來應用於自己的目的，創作出能夠作為爵士即興表演基礎的作品。「果凍捲」摩頓（Jelly Roll Morton）這一位淺膚色的紐奧良黑人，從一九二六年到一九三〇年之間和他的「紅辣椒」樂隊（Red Hot Peppers）錄製了一系列錄音。他創作的大部分曲目都是採用蘇沙的進行曲加中段的傳統手法，甚至以明確的和聲及音型指示將十二小節的藍調寫下來，儘管他想要改變已確立的模式。雖然果凍捲摩頓基本上仍然屬於紐奧良風格的樂隊裡，那種鋼琴手兼指揮控制著樂隊的表演者，但從他巧妙地設計和記譜的改編曲開始，音樂就包括了爵士樂的即興處理。無論是來自軍樂的作品如《金波特重步舞》（*King Porter Stomp*），還是在真正的酸澀藍調（acerbic blues）如《燻肉間藍調》（*Smokehouse Blues*）或是介於兩者之間的作品例如《歌》（*The Chant*），都表現出激情，同時盡量使人們聽起來覺得歡快活潑、無憂無慮。他們的即興化創作，是對人類靈魂的一種抑制不住的肯定，與阿姆斯壯那種創作的即興化截然不同。

艾靈頓公爵　　　　艾靈頓公爵（Duke Ellington）的音樂是對果凍捲摩頓手法的進一步提煉。艾靈頓生於華盛頓哥倫比亞特區的一個雖說不太富有，但比較有教養的黑人家庭裡，基本上是在紐約的夜總會為其中白人占大多數的聽眾工作。如果說果凍捲摩頓是爵士音樂史上的第一位作曲家，那麼艾靈頓就是第二位這樣的作曲家，他現在仍是最優秀的爵士樂作曲家。他是在一個較有教養的環境中表演，而不是像阿姆斯壯和果凍捲摩頓那樣在芝加哥的酒吧裡表演。他為一個較大的樂隊譜曲，用薩克斯風合奏來與銅管樂器及簧樂器混合或形成對比，用貝斯和打擊樂器加以襯托。艾靈頓從鍵盤手位置上或在鍵盤旁邊進行指揮。

　　艾靈頓幾乎為他的樂隊創作了所有的音樂材料，大多採用卅二小節的格式而不是十二小節的藍調，並創造出各種生動的可以在兩者之間互換的形式。艾靈頓的音樂與果凍捲摩頓的音樂相比，其更藝術化的特質顯現在曲調上，艾靈頓的曲調令人難忘並

147.一九六七年，艾靈頓公
爵在倫敦的皇家亞伯特廳
（Royal Albert Hall）。

且一聽就知道是他的。例如《黑美人》（*Black Beauty*, 1928），具有非常動人的旋律，
透過不突兀的不規則性，達到了天真與精緻之間的巧妙平衡。艾靈頓夜曲般的曲調同
樣如此，如《孤獨》（*Solitude*）和《心灰意懶》（*Mood Indigo*, 1930）具有叮砰巷
（Tin Pan Alley）「孤寂情調的」曲目的原型，但還是有其鮮明獨特的味道，因為旋律
與和聲及整個音樂是不可分離的。儘管艾靈頓是從白人的進行曲和讚美詩的老手法起
步的，但他增加了變化音的豐富性，能直探我們的內在情緒。儘管這些作品具有這種
藝術性，其音樂仍然是民謠即興化的，與藍調的精神一致，從本質上來說是很非洲化
的。雖然各種音樂要素的結果被記譜下來，但每一種音樂要素都是根據艾靈頓樂隊的
一名獨特成員來構思的，他用他自己的聲音去唱或說，創造出一種自然的言語表達方
式。

　　在一首像《乞丐》（*The Mooche*, 1928）這樣的樂曲中，moochers 一詞既指紐約酒
吧裡衣衫襤褸的遊蕩者，同時又指熱帶叢林中凶猛的貓科動物。艾靈頓潺潺流水般的
鋼琴前奏，使我們舒適地置身於城市雞尾酒會的沙發酒吧（lounge）氣氛中。然而當
正式的曲調出現時，音樂的情緒非常憂鬱，而且它熱烈的下行半音由於小號和長號加
了弱音器或「塞子」，而奏出的含混急促與沉悶的隆隆聲而得到加強。在艾靈頓的樂
隊中（與這個時期的商業性舞蹈樂隊的音樂一樣），油滑的薩克斯風開始與聲音較尖
的豎笛爭鋒，加強著各種感官色彩，這些色彩使藍調艱難的現實狀況得到緩解。管弦
器色彩是如夢一樣的浪漫，但這首樂曲由於填充性的樂手節拍，和吉他奏出的交叉節
奏，而維持一種不祥的色彩。無歌詞的歌唱聽起來是歡樂的，但又具有一股威脅的氣
氛。形式的對稱性伴隨著明顯的再現部，規範著音樂中的這些要素。

　　這種模稜兩可的最佳例子之一是《黑色與褐色幻想曲》（*Black and Tan Fantasy*,
1972），這首艾靈頓錄製過多次的樂曲，其夢境蘊涵在流動的「克里奧風格的」豎

笛、薩克斯風及加上弱音器的銅管樂器所營造的氣氛背景中，這首從流行的讚美詩
《聖城》（*The Holy City*）改編而來的十二小節藍調小號曲，痛苦地道出了內心的真
情。這首樂曲是一首關於被黑人說成是不能繼承的失去的世界的輓歌，這就是在尾聲
中引用蕭邦著名的送葬進行曲看來很合適的原因。在這首樂曲最初的版本中，這個尾
聲是以滑稽而又感傷的風格演奏的，很像道地的紐奧良葬禮音樂。在後來（1938年）
的版本中，尾聲變得響亮狂野。艾靈頓將紐奧良爵士樂的精神與對藝術的精確認識融
合在一起。黑人爵士樂與白人音樂藝術之間的折衷，使白人娛樂事業方面的接納成為
必然的結果，這在一個工業化的社會中是藝術的普遍現象。在這個過程中有兩條互補
的線。一條將黑人爵士樂發展成為一個機械化的發電站；另一條將流行音樂的慣例與
音樂喜劇這一逃避現實的藝術結合在一起。這兩股潮流像上一代的藍調、黑臉歌舞秀
與散拍音樂一樣匯合在一起。

美國的音樂劇

至此我們討論過的爵士樂手都是黑人，間接地都是非洲後裔。而在同時期的幾十
年裡，在百老匯音樂劇院工作的都是白人，他們大部分人的祖先是歐洲猶太人。音樂
喜劇源於歐洲的維也納、法國和英國的輕歌劇。最早最有天分的百老匯作曲家之一傑
諾米·克恩（Jerome Kern）雖然在一八八五年生於紐約，但就學於歐洲，一心想成為
一名古典音樂的作曲家。他回到美國來到叮砰巷時，沒有忘記他所受的音樂教育。一
九一二年他創作了自己的第一部音樂劇，在後來的三十年內創作了《陽光普照》
（*Sunny*, 1925）、《璇宮畫舫》（*Showboat*, 1927）和《貓與小提琴》（*The Cat and the
Fiddle*, 1931）這樣的音樂劇，這些作品為音樂喜劇的手法披上了「古典的」固定格
式。帶有音樂插曲的話劇，有兩種截然不同的要素：一種是戲劇，是自然風格的；另
一種是歌舞，可能被認為是一種夢幻的東西，那麼甚至連音樂喜劇的格式都是傾向於
逃避現實的。因此在這方面，百老匯的音樂喜劇模仿約翰·史特勞斯家族、雷哈爾、
奧芬巴哈和蘇利文這些作曲家的輕歌劇，將主題和形式移植到美國的環境中。這些音
樂喜劇的主題，與黑臉歌舞秀及綜藝表演的那些主題一樣，又是享樂主義的或是思鄉
懷舊情緒的。其形式遵循一個可以預期的模式，曲調建立在嚴格的自然音階之內，對
稱的八小節加八小節的樂段，不過和聲與轉調可能比過去的黑臉歌舞秀的音樂更大
膽，尤其是在中間的八小節處。主段與副歌的關係與蘇沙的進行曲中主段與對比段間
的關係相似。微弱的爵士樂要素來自黑人散拍中切分式的鋼琴語法。音樂喜劇的逃避
現實主義未必是消極的。有才氣的人例如克恩與艾文·柏林也許如同福斯特那樣，展
示了夢想何以反映我們的現實情緒。如果我們研究一下兩位代表了相對而又互補且南
轅北轍的作曲家，我們將會更加理解這一點。

艾文·柏林　　　　艾文·柏林（Irving Berlin）一八八八年出生於俄國，原名以色列·巴林（Israel
Baline）。幼年時就被帶到紐約，在困苦的條件下在包利街和下層人居住的東區長大。
除了在沙龍當歌唱的侍者時學到的那點東西外，他沒有受過任何音樂教育。他當歌唱
侍者時發現自己有寫歌詞和歌曲的天賦，他滿足於能在鋼琴上用一指神功彈出旋律，
而把和聲配置與記譜的事留給專業人士去做。

正如我們能想到的，柏林的歌曲只有兩個基本主題：一種是年少的及時行樂，一種同樣是年少的思鄉情懷，有時帶點自憐的色彩。在《禮帽》（*Top Hat*）和《頰對頰》（*Cheek to Cheek*）（出自金姐‧羅潔絲〔Ginger Rogers〕和佛烈‧亞斯坦〔Fred Astaire〕一九三五年的音樂劇《禮帽》）這樣的歌曲中，我們可以體察到或回想起這樣的經驗。這些曲調音域狹窄，採取級進，或多或少是在唱出它們自己的寫照。但這不可能是它們的全部，否則它們就不可能在超過半個世紀的時間一直保持著自己的魅力。無論柏林的早期努力多麼依賴於經驗，他還是獲得了一些作為作曲家的專業技能。他能夠達成非常精妙的手法，例如在《頰對頰》中對重複性樂句的逐漸擴展，直到在「幾乎說不出話」這句歌詞上達到最高點。這類歌曲並不否認愛情可能會傷害人，但它們從傷害本身尋求樂趣，並創造出一種說是我們可以在自我的情感表面上生活的假象。

柯爾‧波特　　音樂喜劇的世界很少超越或很少想要超越這種假象，這就是為什麼當對其虛構的本質進行諷刺時是最令人信服的。柯爾‧波特（Cole Porter, 1891-1964）與柏林這個取得成功的窮孩子不同，他是一個富家子弟，後來變成一名劇場的公子哥兒，成就不怎麼樣但比較有錢。波特的音樂劇《一如往常》（*Anything Goes*, 1934）這個諷世的標題很典型，事實也是如此，這部作品表達了一九三〇年代對世事漠不關心的不負責任心態，沒有絲毫當時社會政治性質藝術中痛苦的痕跡。故事取材自英國喜劇作家兼百老匯作詞家伍德霍斯（P. G. Wodehouse）的一部小說，諷刺了英國教會、英國貴族和所有代表當局權威的人。主角是一個美國流浪漢，他是一個惡棍。而女主角這一位有點邋遢的漂亮的英國少女對他的道德表示不滿，而這個惡棍結果成了一個無能的公敵、一個滑稽人物，他真正代表的那種野蠻殘暴的個性被去掉了。除了如同在《徹夜》（*All Through the Night*）這首歌曲中所表達的那種少男少女愛情關係之外，這部音樂劇沒有任何積極的元素。這首歌曲的曲調只是一個下行的變化音音階，夢幻般的轉調，引起恍惚的感覺，使愛情看起來似乎純真到不真實。波特的變化音手法對柏林的自然音階的愛情歌曲投出了具有諷刺意味的責難。

波特的歌曲中諷刺要素並不那麼鮮明，它們往往緩解強烈的熱情和暴力，成為美國夢的一部分。但他的諷刺有時帶有一種拘謹的誠實，我們在後來的音樂劇中，如理查‧羅傑斯（Richard Rodgers）的《奧克拉荷馬》（*Oklahoma*, 1943）裡找不到這種東西，儘管這部作品的主題表面上是處理平凡的人世間俗事；在羅傑斯和漢默斯坦（Hammerstein）的《南太平洋》（*South Pacific*）中也找不到這種東西，這部作品受到第二次世界大戰的影響，試圖包含一些嚴肅的主題。如同在《夜以繼日》（*Night and Day*）中，波特偶爾讓機智不僅受到熱情的干擾，也受到某種近似恐怖的東西的干擾。在通通鼓（tom-tom）的節奏上也是鐘表的滴答聲上，如果沒有那些不安的轉調，這首歌曲的反覆音聽起來可能有些喜劇色彩。隨著這些反覆音發展成副歌，我們認識到它的目的，其實是一種實際上要擺脫重覆的渴望。拉丁美洲風格的節奏，使這首歌曲的音樂具有了這類音樂中罕見的官能性，但為了終止式樂句而回歸主調是無法令人信服的。如果說這首歌曲終究不具備波特那種熱情中的勇氣，但它至少展現出他知道熱情的存在。

蓋希文　　百老匯和叮砰巷的作曲家當中，只有一位超越了傳統音樂風格中的虛構本質，而創造出才氣煥發的作品：這位就是蓋希文（見第467頁）。他為一些壽命短暫的音樂劇所創作的許多歌曲，以其自身的價值保存了下來，如《我愛的男人》（*The Man I*

Love），這是由他哥哥艾拉（Ira）作詞的許多歌曲中的一首。這首歌曲的旋律、和聲與調性都非常精妙，以諷刺與同情的色彩處理著青春夢想這一例行的主題，但沒有明顯地離開叮砰巷的作風。蓋希文具有識別力的證據在於，他在杜博斯·海伍德（Dubose Heywood）反映紐奧良黑人生活的一部小說中發現了自己的基本主題，由此作出了《波吉與貝絲》（Porgy and Bess）的腳本，一開始是作為一部企圖心強烈的音樂劇，最終變成一部完完整整的歌劇，發揮了說白、宣敘調、詠敘調和流行風格「詠嘆調」的相互作用；它展示出的音樂戲劇技巧，如果不能與威爾第相比，也可以與普契尼相媲美了。在精細的和聲與管弦樂織度中，蓋希文找到了曲調的伸展空間，它們既發揮著本身的戲劇作用，同時又具有可以當作在舞廳或酒館演唱的曲目的獨特識別性。在一個關於腐敗、壓抑、疏離和精神極度純真的不可侵犯的故事中，藝術與娛樂融為一體。蓋希文本人不像他的主角波吉那樣身有殘疾，但他是個發展得很好（在精神上）的窮孩子，也是一個了解精神孤獨和有機會了解墮落過程的猶太人。他寫出這樣鮮活的音樂，也許因為即使面對誘惑，他也如同波吉一樣保持著一點點天真。歌劇開頭的〈夏日時光〉（"Summertime"）這首輝煌燦爛的搖籃曲證明了這一點。這首歌曲也出現在歌劇的結尾中，波吉悲傷地坐著他的小推車出場時，唱起了他那令人心慟的哀歌〈貝絲，我的貝絲在哪裡？〉，尋找著他永恆的戀人。而貝絲上了那位名字簡單的毒販利夫的當，吃了他的「快樂粉」。利夫和他的大麻也許在劇中被看作是形同商業誘惑與美國夢的謊言。

搖擺樂時期　　　　蓋希文對黑人藍調的理解雖然是本能的，但卻是深刻的，這表現在他的曲調總是適合爵士樂的即興演奏。《波吉與貝絲》本身曾經由路易斯·阿姆斯壯和艾拉·費滋傑拉（Ella Fitzgerald）、邁爾斯·戴維斯（Miles Davis）和吉爾·艾文斯（Gil Evans）以及雷·查爾斯（Ray Charles）和克麗歐·蓮恩（Cleo Laine）這些傑出的樂手們給予極佳的爵士化處理。這為爵士樂的發展提供了一種聯繫，如今已是同屬於黑人與白人的，一九三〇年代與一九四〇年代的搖擺樂時期，在那段時間裡樂隊與獨奏獨唱樂手的關係改變了。就連艾靈頓的樂隊，雖然採用的是室內樂的風格，但在很多方面都有相當的發展，與大型白人樂隊有著附屬關係，那些白人樂隊比較是屬於娛樂事業，而不是爵士樂的一部分。最早的這類樂隊是保羅·惠特曼（Paul Whiteman）的音樂會樂隊。蓋希文為該樂隊創作了《藍色狂想曲》（Rhapsody in Blue），幾位最有天分的白人爵士樂吹奏手，對這首樂曲做出了貢獻，其中著名的是畢克斯·貝得貝克（Bix Beiderbecke），他在短號上奏出的聲音是典型的「白人」風格，純粹、乾淨而脆弱。主宰著二次世界大戰這個時代的是葛倫·米勒（Glenn Miller）的大樂隊（big band）。而從音樂的角度和社會學的角度來說，更有趣的是班尼·古德曼（Benny Goodman）這一位白人豎笛手，他領導了大大小小的樂隊，從商業界的角度看待爵士樂和藝術音樂。他在自己的小樂隊中，曾與許多天才的黑人爵士樂手一起演奏。以一位協奏曲的獨奏者身分和向「純正的」作曲家邀集爵士樂創作的委託人，他也玩一些嚴肅音樂。重要的是，古德曼本人身為一位優秀的樂手，是第一個以平等條件大力啟用黑人爵士樂手的白人經紀人。

貝西伯爵　　　　但無論如何，爵士樂在搖擺樂時期的最高成就仍然是屬於黑人的，著名的有堪薩斯城的貝西伯爵（Count Basie）樂隊。該樂隊道道地地繼承了城市棚戶區，敲打鋼琴

148.蓋希文的《波吉與貝絲》首次演出的劇照，一九三五年十月十日，波士頓殖民劇院。哈克特（G. D. Hackett）收藏，紐約。

的樂手們的低級酒吧音樂。這座城市隨著早期歲月的匱乏而被淡忘。巨大的銅管樂器的機械發出的能量，如今是以貝西的鋼琴演奏中金屬般尖細的輕快靈活作為對比，貝西的演奏在織度結構上的細薄程度，與銅管樂器堅定無情的程度一樣。貝西的線條與節奏，雖然是緊湊地片斷式的，卻如同鋼鐵一樣強勁。因此，在《腳趾癢癢》（*Tickle toe*, 1940）中，他的稀薄、勁道十足、採布吉節奏的鋼琴獨奏，如閃光玻璃一樣尖銳，被銅管樂器的和弦所形成的爆炸性的吶喊擊碎。還有李斯特·楊（Lester Young）的次中音薩克斯風，雖然具有表現力但卻毫無生氣地「迷失了」，試圖在猛烈的銅管喊叫聲的流暢準確中堅持不屈。在阿姆斯壯和貝契特的芝加哥音樂中，獨奏樂手在合奏與張力基礎上發展起來的狂喜狀態，使人們認知到個人應該因獲得勝利而欣喜若狂。而對於貝西更多地受到藍調的影響，而不是艾靈頓的影響的音樂來說，結果是比較曖昧不明的。節奏的動態使獨奏樂手得到解放，但同時也威脅著他的獨特性。貝西不僅本身是一位獨奏高手，但也讓次中音薩克斯風或小號的獨奏有某種施展的空間，使得這些樂器表現得越親近，銅管樂器就更來勢洶洶，爵士樂歷史上最生氣蓬勃的節奏段落在此大獲全勝。

歌舞表演餐廳歌手

　　大樂隊時代也是產生偉大的歌廳爵士樂歌手的時代，這絕非偶然。貝西與吉米·羅申（Jimmy Rushing）這類了不起的男性藍調「吼叫歌手」合作，創造出一種與原始的鄉村藍調互補的、風格熱烈的城市藍調。他也和比莉·哈樂黛（Billie Holiday）這位繼貝西·史密絲之後最優秀的女爵士歌手合作。比莉·哈樂黛基本上是把自己限

制在流行音樂經典歌曲的範圍內，但展示出老舊題材下的感情深度，特別是在與李斯特‧楊的音樂對話中。在《假如夢想成真》（*If dreams come true*, 1938）中，她那質樸清晰的發音表明她想要相信，但那躊躇不定的分句顯示出她又無法相信。她那不斷變換的字詞重音由楊的薩克斯風呼應著，反過來她又以近乎器樂的演唱風格應答著楊的薩克斯風。哈樂黛這位歌壇女傑去世的時候還很年輕。而一九四〇年代和一九五〇年代其他出色的歌廳女歌手，著名的如艾拉‧費滋傑拉、莎拉‧沃恩（Sarah Vaughan）和貝蒂‧卡特（Betty Carter）都一直唱到一九八〇年代。這些歌手的獨特嗓音和歌詞說唱技巧也許至今依然無與倫比。貝西本人在一九七〇年代與三重奏或四重奏樂隊合作錄製了一些極其動人的傳統藍調錄音。

樂手　　我們已經看到，爵士樂的歷史一直是在個人與大眾生活間見風轉舵的。大樂隊似乎是完全賣給了一個由商業操控的世界，但有時在其中又會發現某些對於個體的全新認定。在一九五〇年代和一九六〇年代期間，被稱作現代爵士樂（Modern Jazz）的東西又重新回頭看待個人價值。一位像瑟隆尼斯‧孟克（Thelonious Monk）這樣的鋼琴手兼作曲家，具有某些大祭司的特質，他幾乎完全不顧聽眾而創造出一種神經緊繃地，將舊式的低級酒吧風格，在和聲與音調上破音的改頭換面，不論是在跟幾個推進明快的吹奏手或打擊樂手的對答時、或是在擔任獨奏樂手演奏著標題貼切地稱作《功能的》（*Functional*, 1957）這首藍調中片斷式的簡單克制時。邁爾斯‧戴維斯在他的一九五〇年代「酷派」爵士（"Cool" jazz）中，用加上弱音器的小號音色及旋律線條的黯淡語氣鍛鍊出爵士樂的熱度，與西班牙的佛朗明哥舞曲（flamenco dance）相似。他常常受到比爾‧艾文斯（Bill Evans）鋼琴演奏中搖擺的輕快韻律、清澈的變化音風格，與有控制的裝飾風格的影響。比爾‧艾文斯是一位白人，作曲家兼編曲家吉爾‧艾文斯也是白人，戴維斯與他合作了一些自艾靈頓以後最美妙的爵士樂「音詩」，最著名的是取材自《波吉與貝絲》（1958）的組曲。

　　查理‧帕克（Charlie Parker）在演奏現代爵士樂的薩克斯風手之中是一位佼佼者，是自阿姆斯壯以後最有創造性及最有影響力的獨奏爵士樂手。雖然他採用藍調和

流行音樂的傳統，但他那快速的和弦變換及靈活的節拍，再一次使爵士樂的即興要素轉向線性的方式。在史坦‧蓋茲（Stan Getz）及約翰‧柯川（John Coltrane）和歐奈‧柯爾曼（Ornette Coleman）的演奏中，也可以清楚地看到這一點。蓋茲是一位白人，他嘗試採用美國黑人及拉丁美洲人的音樂語法。約翰‧柯川和柯爾曼展示了鄉村藍調與印度及其他亞洲音樂中旋律的精巧繁複之間的連帶關係。打擊樂與和聲風格的鋼琴樂手們也無法迴避帕克的影響，如同我們在巴德‧鮑歐（Bud Powell）的演奏中聽到的神經緊張的直線性。鮑歐與帕克一樣，是一位爵士樂「瘋」裡染上毒癮的犧牲者。較有建樹的是麥考伊‧泰納（McCoy

149.比莉‧哈樂黛最後的照片之一，哈克特收藏，紐約。

Tyner），他作為一名出色的藍調及各種經典形式的演奏手，從一九六〇年代起與柯川組成二重奏，後來無論擔任獨奏手還是與他自己的團體合作時，他那持續單調低音為主導的技巧中瀰漫著非洲音樂風格。

白人鄉村音樂

　　黑人爵士樂是作為一種外來民族的音樂，在一塊廣袤的工業化大地上開始的。最初是一種少數人的行為，就其各種實質的形式而言，至今依然如此，儘管它也已經為白人的娛樂事業所吸收。在十八、十九世紀，最初移居到美洲大陸的白人帶來了他們的民間音樂，這種音樂也轉變成一種行業：即以鄉村音樂和西部音樂著稱的普普音樂。但這種音樂發源於美國東部各州，來自英國的移民在當地唱著他們古老的歌曲，由於艱苦的拓荒生活條件，這些歌曲表現得較為嶙峋刺耳。即使在二十世紀中葉，在偏遠的卡羅萊納、肯塔基和維吉尼亞地區男男女女們的歌唱中仍然可以看到這種情形。莫莉・傑克森姑媽（Aunt Molly Jackson）、莎拉・奧根・甘寧（Sarah Ogan Gunning）和寧祿・沃克曼（Nimrod Workman）都來自維吉尼亞和肯塔基這兩個州的礦區，演唱一種「被剝奪者的哀歌」，這種音樂現在仍然是民謠音樂，而不是流行音樂。然而樂手們創作音樂，與其說是為了減輕孤寂感，倒不如說是為了激勵社群的行動，因此更加徹底地改造了他們那種舊世界的音樂模式。喬治亞、阿肯色和維吉尼亞州的小提琴手如提琴手約翰・卡森（Fiddlin' John Carson），以狂野放縱的風格演奏古老的蘇格蘭和愛爾蘭的利爾舞曲（reel），創造出一種近乎瘋狂愉悅的音樂。為了使這些音樂的情緒高昂，必須去掉這些舊有音樂中的痛苦和強烈感情——因此在某種程度上也就去掉了真實的東西。

　　這為與民謠音樂截然不同的流行音樂，或娛樂音樂提供了一種配方。傑克森或沃克曼的演唱將舊世界的體驗剝到剩下最赤裸裸的骨架的同時，一九二〇年代弦樂隊的民謠提琴演奏則縱情於享樂主義之中。這種安樂感在班鳩琴手和吉他手身上同樣可以明顯地看到，他們經常為提琴手提供襯托，或自己演奏源於歐洲的舞蹈音樂，或為歌曲伴奏，這些歌曲有的來自英國，另外一則些是新創作的。提琴音樂和撥弦音樂往往都採取快速、有規律的節拍和自然音階。古老的民謠音樂中的調式變化被去掉了，儘管它們偶爾也透過流浪黑人的歌唱和演奏悄然地潛回。對這種功能性音樂的音樂興趣，是為了刺激舞蹈而存在，並隨著這種影響而逐漸增加。例如，如果把戴夫・梅肯大叔（Uncle Dave Macon）與盲樂手達克・華生（Doc Watson）比較一下，就可以聽到這種情形。梅肯是一位屬於黑臉歌舞秀傳統的走唱歌手、班鳩琴手兼說書人，而華生是一個技藝高超的吉他手，他在自己炫耀輝煌技巧之內屢出險招。而典型的白人鄉村班鳩琴手兼吉他手，像是達克・博格斯（Doc Boggs），則採用了一種冷靜的姿態。華生的音樂告訴我們，歡樂如同生命一樣必定是不可靠的。這一點在傑出的山地歌手兼演奏手洛斯克・霍爾肯（Roscoe Holcomb）那「極度孤寂的聲音」裡更尖銳地顯現出來。

草根藍調　　　　　　一些提琴手和撥弦樂手組成了弦樂隊，如「平底鍋舔食者」（Skillet Lickers）、「莊稼漢」（Gully Jumpers）和「北卡羅萊那漫步者」（North Carolina Ramblers）。它們在一九二〇年代和一九三〇年代創作的音樂，仍然是舊式英國歌曲和舞曲的大雜燴，排除掉引起傷痛的元素，增添一點美國的聖詩、進行曲和民謠，伴隨著新舊墨西哥州和路易斯安那州法裔移民異國情調的滲入。起初，這種合奏音樂尚屬於民謠音樂，由業餘者演出，為社區需要而服務。在一九四〇年代期間，這種音樂變得更有效率，利用收音機和錄音來廣為宣傳。這種音樂被稱作「草根藍調」（bluegrass），以表示對其東部山區發源地的敬意。「草根藍調」音樂是由一名主唱歌手（lead singer）邊演唱邊彈著吉他、班鳩琴或曼陀林，由其他彈奏吉他、班鳩琴和豎琴的樂手們活潑地陪襯著，並交織著幾把提琴的演奏。曲調採取快速簡單的自然音階。在門羅兄弟（Monroe Brothers）的作品中，以及在更有傳奇色彩的佛萊特與史克拉格斯（Flatts and Scruggs）的作品中，令人屏息的精湛技巧，又一次為家園、母親、愛與責任這類恬適的主題，帶來一陣危險的氣息和由此造成的緊張狀態。這也許暗示著對某方面的絕望，就是人們以飄飄然地無動於衷的英式重唱（glee），細述當地那些最令人傷感的事件，如鐵路事故和絞刑等等。人們在受爵士樂影響較多的弦樂隊中發現了某種類似的東西，這種東西在一九四〇年代開始以「西部搖擺樂」（Western swing）著稱。

卡特家族　　　　　　鮑伯・威利斯（Bob Willis）這一位受過學院訓練的提琴手，用他的技術增強其音樂中民謠風格的放縱揮灑。門羅兄弟不僅是走唱藝人，也是廣播界的明星。卡特家族（Carter Family）也是，這是一個以 A. P. 卡特（A. P. Carter）為中心的維吉尼亞山區的家庭。卡特搜集並改編了一些古早的讚美詩及敘事歌，在聲樂三重唱裡演唱顫音風格的低音部。這組三重唱由他的妻子莎拉（Sarah）用沙啞的低沉嗓音主唱。這個家族中最有音樂天賦的梅貝兒（Maybelle）演奏班鳩琴、提琴、魯特琴、和弦齊特琴（autoharp）與吉他。卡特家族演唱的所有歌曲，無論是什麼來源或什麼主題，都是從中速到快速、規則的節拍及純粹的自然音階風格。發音平穩、音調緊縮，無論是取材於英國敘事歌、福音讚美詩的歌曲，還是採用「理髮店式重唱」（barbershop）和聲（屬於一種密集和聲配置）的客廳音樂歌曲。卡特家族的重要意義不在於他們傑出的才能，而在於他們清高的正直品格。儘管是流行化甚至商業化的，但他們從一九二〇年代到一九五〇年代期間變化很小。

　　　　　　鄉村音樂隨著卡特家族及生命短暫的小丑式人物寂寞牛仔吉米・羅傑斯（Jimmie Rodgers the Lonesome Cowboy），而變成了一種工業，流行音樂的極端對立面，即享樂主義和懷舊情緒都投入在其中。鄉村歌手如桃麗・芭頓（Dolly Parton）和萊西・道爾頓（Lacy J. Dalton）這兩位山區的女孩，她們從演唱兒時坐在媽媽膝蓋上學會的歌曲開始，後來進入大行業成為流行音樂明星，但並沒有破壞她們起步時的那種民謠風格的創造性。

搖滾樂

　　　　　　二次世界之後開始突飛猛進，並於一九六〇年代獲得豐碩成果的搖滾樂（rock and roll），是一種重新使音樂具有酒神般魔力的嘗試。已然成為一種工業的白人鄉村

150.「莊稼漢」樂隊，伯特·哈奇森、羅伊·哈迪森、查利·阿林頓和保羅·沃馬克（Burt Hutcherson, Roy Hardison, Charley Arrington, Paul Womack），約攝於一九三八年。

音樂，試圖吸收黑人爵士音樂中那種具有生氣的原始主義（primitivism）風格。黑人音樂與白人音樂的融合在這兩方面都成功了。如果說過去是白人文化吞沒了黑人文化，那麼如今是黑人文化極欲利用白人的技巧，以拉抬自己與日俱增的自信心。在這個過程中產生了後來被恰如其分地稱為靈魂樂（soul music）的音樂：黑人福音音樂和藍調音樂中那種傳統的熱情與痛苦，透過鍵盤樂器和電吉他而不是未插電的吉他，以強有力的放大音量得到更強烈的表達。最傑出的靈魂樂男女歌手們有奧提斯·瑞汀（Otis Redding）和詹姆斯·布朗（James Brown）、妮娜·席夢（Nina Simone）和艾瑞莎·富蘭克林（Aretha Franklin）——他們無論在發聲、爵士樂取向的節奏和分句上，還是在運用福音音樂風格中，領唱者與和唱群之間的對唱方面，都保持著與黑人民謠傳統的聯繫。黑人在一九六〇年代也以底特律為基地，建立了他們自己的錄音製作工業，製作屬於他們自己的黑人風格，稱為摩城唱片（Motown）。這種反映出黑人的自信心的、快速的、節拍規律的、歡快的自然音階的音樂，藉由戴安娜·羅絲（Diana Ross）和她的「至上合唱團」（Supremes）得到了最好的表現。這是一種對半個世紀前最具魅力及代表性的散拍音樂的一個技術性的翻版，一種從與白人的競爭中產生的黑人音樂。摩城唱片的調調自一九七〇年代晚期開始，一直廣受大西洋兩岸的流行音樂團體所模仿。

漢克·威廉斯

但是二十世紀中葉搖滾樂的產生是一種白人的音樂現象，年輕的白人出於對其自身社會的失望去聽黑人的節奏藍調（rhythm and blues）。貓王艾維斯·普里斯萊（Elvis Presley）可能被視為鄉村歌手漢克·威廉斯（Hank Williams）的後繼者。他們兩人都是出身南方具有福音教派背景的白人男孩；都屬於或都變成精神錯亂的人。威

廉斯採用了與卡特家族相關的風格創作出自己的大部分素材，但是具有一點黑人藍調的味道，為類似讚美詩及敘事歌的風格帶來了一抹較陰鬱的色彩。他在自己真誠的傷感情緒中找到了一種令人愉快的趣味，這一點反映在他從鄉村圓舞曲過渡到藍調、民謠小提琴及電吉他方面。他那些表現失望的愛情歌曲，源自於充斥在他的祈禱歌曲中的同一種情緒，正如我們在比較《昨夜我夢見你》（*Last night I dreamed of you*, 1951）和《往昔孤獨的藍調》（*Long gone lonesome blues*, 1953）時所能聽到的那樣。在這兩首歌曲中，他經歷了在顯而易見的真誠情感與諷刺意味兩端之間遊走的過程。

艾維斯·普里斯萊（貓王）

威廉斯的歌曲中黑人音樂的元素，間或由於電音節拍而得到加強，指引他朝向早期貓王風格的搖滾樂，如同在《推動它再向前》（*Move it on over*）的情形。艾維斯·普里斯萊晚於威廉斯十年出生，他對自己出身非英國國教的小鎮背景作出更為強烈的反叛性回應。威廉斯創作的歌曲大多是反映破碎的愛情、為處理這樣的愛情而做出的挫敗嘗試，以及當其他一切都失敗時求助於上帝的幫助。而貓王——一個受到母親嬌生慣養的男孩——起初是採用其他民族的方式及風格，以喚起一種自戀的自負形象。他衣著華美，由於有本領為自己的非凡魅力錦上添花，因而成功建立起這樣的形象。

貓王對自己歌喉的信心投射在他的形象上，使他能夠同時具有順從和叛逆的雙重形象。《傷心旅店》（*Heartbreak Hotel*）這首在一九五六年使他一炮而紅的歌曲，原本是一首南方的鄉村歌曲。他以一種幾乎可以與一位音樂會藝術家相媲美的成熟浪漫風格，抒情地演唱了這首歌曲，他由此吸引我們直接地領受到愛的體驗。同時，他又透過來自鋼琴上布吉的三拍子所產生的節奏重音移位，加上受福音歌唱所啟發的有意識的「破音」來破壞這首歌曲。貓王同時運用黑人低級酒吧吵鬧的爵士樂風格和白人聖靈降臨節音樂的風格，作為自己表演技術的一部分。率直、浪漫的抒情風格保持著張力。表演本身由於帶有不穩定性而十分刺激。

當貓王開始唱黑人歌曲時，也採用過這樣的風格，像是在他所翻唱的原先與「大媽」桑頓（Big Mama Thornton）相關的《灰狗》（*Hound Dog*）。他永遠是一位表演者，從來就不是一位作曲者。身體隨著歌唱和面部表情而迴轉，因為他的狂喜狀態變得性感而不是神聖。他本性的兩個極端——白人的夢想家和黑人的叛逆者——都曾試圖脫離常規。他漸漸地被酗酒、吸毒和幾近於幼稚症置於死地。

滾石合唱團

貓王是一位獨唱的表演者，他不能忍受任何競爭。但搖滾樂在發展過程中愈來愈多地，從福音音樂中接受了團體表演的概念。有趣的是，搖滾樂團的盛行不是在美國而是在傳統上保守的英國。「滾石合唱團」（Rolling Stones）的鼎盛時期是在一九六〇年代，而今仍然呈現著最趨向於一種狂熱的音樂的流行音樂，這種音樂可以與部落社會創造出來的音樂相比。這點在滾石合唱團的歌手米克·傑格（Mick Jagger）非洲式的吶喊和身體的旋轉中可以看到，他的許多素材都是根據黑人藍調歌手例如穆蒂·華特斯（Muddy Waters，又稱「水泥佬」）的作品改編（華特斯在那幾年東山再起，因為他們提供了白人青年熱切需要的某種東西）。滾石的器樂取材也是其來有自的：電吉他和鍵盤是藍調吉他、鄉村口琴、風笛與和弦齊特琴極端擴大音量的翻版。放大聲音加強了原始主義風格，因為電子樂器可以讓民謠音樂中典型的「破音」特點惡夢般地膨脹起來。正如黑人的嗓音由白人傑格模仿後，以挑釁的口吻取代了熱烈的情緒，樂器陣容也如法炮製。打擊樂器比真正的部落鼓聲更暴力。這些都是由於節奏在大擴音量過程中變得更粗獷。為了達到令人震驚且振耳欲聾的效果，聲音大得超越了

151.貓王在電影《監獄搖滾》（1957）中。

人的耐受限度。衝破聲音的障礙也許不是變成一種放縱的快感，而是成為一股可以與黑人巫毒教聯繫在一起的破壞力量。在一九七〇年代，傑格演唱的《任我擺佈》（*Under my thumb*）在演出場地引發了「地獄天使」（Hell's Angels）祭禮的謀殺事件。並這不奇怪，因為這裡原始風格的五聲音階旋律主要憑借驅動性的節拍形成動勢。和聲如同在真正的部落音樂中一樣，是微弱的或不存在的，以致縮減到一兩個反覆陳述的和弦。這在滾石合唱團的專輯《任它流血》（*Let it bleed*）或《魔鬼陛下要求》（*Their Satanic Majesties request*, 1968）處表現得甚為明顯。在美國的「硬式」搖滾（hard rock）團體如「門戶合唱團」（Doors）、「死之華合唱團」（Grateful Dead）和有吸毒傾向的「非法利益合唱團」（Velvet Underground）中也可以看到這種現象。雖然語言在這些樂團的活動中扮演著重要角色，但它大部分是聽个到的，即使聽得到，內容也是消極的或是一蹶不振的。

　　對於真正的部落來說，聽從魔鬼也許可以把魔鬼驅走。這也許是為什麼滾石合唱團的音樂在二十年間始終保持著它的雄風。視樂器等同於性器官的黑人歌手吉米・罕醉克斯（Jimi Hendrix），他的音樂會聽眾將他暴力的大排場視為一項斷然行動的序曲。「誰合唱團」（The Who）的音樂也可以這麼說，即使他們以燒毀自己的樂器來結束演出。這類引人注目的浪費和有計畫的淘汰的事例，具有潛在的諷刺意味。破壞這些樂器形同抗議，是對於建立在工業化商品基礎上的文明鼓勵淘汰的一項抗議。然而，這些表演者正是在那個社會的擁護之下，才負擔得起這樣的浪費。之後更異端的團體如「發明之母合唱團」（Mothers of Invention），提供了一種淨化的體驗，將歌舞、特技、啞劇和丑角表演與麻醉劑，以及通常被稱為淫穢的東西結合在一起。這顯

然可與印第安紅人的某些祭祀儀式，以及古希臘的諷刺作家阿里斯多芬尼士（Aristophanes）相提並論，但這裡的諷刺更具有嘲弄意味。而法蘭克・扎帕（Frank Zappa）這位超級媽媽，在城市藍調中有意識地培養出一種白人的女權意識，以與黑人不自覺的女權意識相互平衡。他曾經說過，要提倡的是不受歌詞的束縛。他從《酒瘋大發》（*Hot Rats*, 1969）之後，以自己音樂中令人印象深刻的爵士味支持了這一論調。

有時樂團表現出較溫和的態度。如「驚奇弦樂隊」（Incredible String Band）、「憂鬱藍調樂團」（Moody Blues）、「五角樂團」（Pentangle）和「鋼眼跨距樂團」（Steeleye Span）等，更多地是受到歐洲民間祭禮和義大利即興喜劇當中的傳統滑稽表演的觸發，而較少受到黑人藍調和巫毒教暴力的觸發。中世紀和文藝復興時期的各種技巧，與那些從歐洲、美洲、非洲、中東和遠東地區繼承下來的各種民間風格相匯合。透過這種同時具備純粹的及電子化的不同技巧的融合，產生了一個童話般的世界。那些溫和的曲調及聲響，並非像在艾文・柏林的懷舊情緒中看到的那樣是暫時躲進一場白日夢，但它們確實蘊涵著回歸到我們每個人心中的那種孩子氣。鬥志昂揚的硬式搖滾及夢幻般柔和的民謠，都決定退出一個因為屬於唯物論的，而被認為是懷有敵意的社會。然而兩者又都依賴於那個社會。

音樂戲劇、搖滾音樂劇

正當滾石合唱團的能量看來已隨著歲月而江河日下之際，某些東西卻在一九六〇年代較愉快、較嬉皮的信仰中生存下來。如果以簡單的形式來看，是直接回歸到希臘的音樂戲劇儀式概念。「部落音樂劇」也表明了這一點。其中高特・麥德蒙特（Galt McDermott）的《頭髮》（*Hair*, 1969）是第一部獲得票房成功及藝術成就的作品。《頭髮》在形式上與祭祀酒神戴奧尼索斯的入會儀式有很多相同之處，包括初學者的出離、競鬥、死亡、再生和初學者歸來這幾個部分。它提供了一個嬉皮面對著敵人、戰爭和社會，借助自由、性和毒品而實現的淨化過程。（1960年代流行樂壇的偶像，都帶著一副希臘酒神戴奧尼索斯的外表，往往被描繪成「有著濃密的頭髮、外表頹廢的一個年輕人」）。同樣的主題和結構也出現在「誰合唱團」的《湯米》（*Tommy*）和安德魯・洛伊・韋伯（Andrew Lloyd Webber）的《萬世巨星》（*Jesus Christ Superstar*）中，後者大膽地將基督教宗教社會中聖父聖子蛻變成新興的母權制的使者。一九七〇年代較有傳統淵源的音樂劇，特別是桑坦（Sondheim）的傑作《理髮師陶德》（*Sweeney Todd*, 1979）明顯地轉向「部落的」概念，將維多利亞時代的通俗劇，變成一部二十世紀晚期關於祭禮謀殺案的神話。語言、聲音、動作、燈光等多媒體，加上即興元素的運用以及觀眾的參與，意味著在使觀眾涉入其中而不是被動地接受。

大多數流行音樂會在這層意義上已經變成戲劇儀式。聽眾不再能忍受既沒有聽覺魅力，又沒有視覺魅力的流行音樂會。「是合唱團」（Yes）演出的《來自大地海洋的故事》（*Tales From Topographic Oceans*, 1973）在手法和技術及意圖方面，與施托克豪森晚期的音樂儀式作品有某些共同之處。有兩個被稱為「上帝啟示學」（The Revealing Science of God）和「陽光下的古代巨人」（The Ancient Giant Under the Sun）的運動。它們的重點是遠離那種源自西方人意識中對宇宙占星的關注。年輕人響應著預言家們和先知們的觀點，後者認為人類為了生存必須重新找回古代的真理。這種音樂就民族學上而言不僅是英美的，並且是非洲和中東的。

擁護著繼承而來的信仰儀式，以及只是透過夢想和回歸過程中尋求毀滅或達到圓滿的儀式，兩者之間存在著一種差別。流行音樂是新興舞台的一種儀式，它的曖昧性質也許是一股力量。ＬＰ唱片、錄音帶和視聽娛樂，都是比起我們以往所了解的更為徹底的革新。它們將儀式從寺廟或劇場中移植到任何地方。個人可以創造儀式，如「誰合唱團」在《四重人格》（*Quadraphenia*, 1965）與平克‧佛洛伊德（Pink Floyd）在《原子心之母》（*Atom Heart Mother*, 1968）和《牆》（*The Wall*, 1979）中所做的那樣。理智和技術結合了情感和本能。

披頭四合唱團
　　流行音樂史上最成功的團體「披頭四合唱團」（Beatles）是最優秀的。雖然他們是四個代表著他們的文化的年輕人，但他們唱出了具有明顯個性的歌曲。這點決定了他們的優秀特質。在基本的節拍、往往採用的調式曲調、避開和聲等各方面的回歸原始，賦予他們一定的地位和名氣。在那些令人難忘的旋律中，美國藍調和鄉村音樂與英國讚美詩和音樂廳交織在一起。早期充滿好奇天真的《我看見她站在那裡》（*I saw her standing there*, 1963）、不帶感傷的懷舊歌曲《昨日》（*Yesterday*, 1965）、詼諧憐憫的《艾蓮娜‧蕾比》（*Eleanor Rigby*, 1966）、具有魔幻般神祕色彩的《永遠的草莓園》（*Strawberry Fields Forever*, 1967）和給人以再生力量的抒情歌曲《因為》（*Because*, 1969）都歷久不衰。在ＬＰ唱片的推動下，披頭四合唱團以第一張獨力完成的專輯《比伯軍曹寂寞芳心俱樂部》（*Sergeant Pepper's Lonely Hearts Club Band*, 1967）創造了歷史。他們以本能的口語發音和新鮮原創的音樂，探索了一些青春期永遠存在的問題：孤寂、恐懼、友誼、性、代溝、疏離、夢魘。他們雖然是一個團體，但也是四個個體，其中約翰‧藍儂（John Lennon）和保羅‧麥卡尼（Paul McCartney）這兩個人具有極佳的創造才能，這是他們成功的原因。這張專輯的主題是關於處在分裂的與紛亂的世界中的任何年輕人「生命中的一天」。歌曲開頭柔和的五聲音階曲調與不近人情得要引起原子彈爆炸似的喧鬧聲之間，總是保持著強有力的尖刻對比。

巴布‧狄倫
　　隨著團體流行音樂一起興盛起來的是獨唱歌手的音樂，這些獨唱歌手肯定了個人精神的效力。對照於披頭四合唱團，巴布‧狄倫（Bob Dylan）也許是最出色的流行樂手了。他向來一貫自創歌詞和音樂。選擇從大學退學並脫離英國國教之後的他，成為美國青年的代言人，從白人鄉村音樂和黑人藍調最簡單的傳統起步。他最先是以一些「抗議」歌曲譴責病態的社會，這些歌曲部分是受到他的師父伍迪‧賈瑟瑞（Woody Guthrie）所啟發。音高變化和各種起伏音調都是他創作的一部分。敘事性的《霍利斯‧布朗敘事歌》（*Ballad of Hollis Brown*, 1964）以其與純正的民間敘事歌相同的方式，講述了一個關於剝奪與疏離的真實故事，它只是為了與大群聽眾交流的需要而做了擴音處理。

　　當狄倫從抗議外在世界轉向面對自我時，他的歌曲的社會效力是在深刻化而沒有被否定。這是從《鈴鼓手先生》（*Mr Tambourine Man*, 1965）開始的，這首歌曲與白人的山野音樂（hillbilly music）而不是與藍調有關聯，看似借夢想逃避生活，從某種意義上也是這樣，因為鈴鼓手是一名毒販。他那「綠衣魔笛手」（Pied Piper）一般的神祕感刺激我們追隨著無意識，而所謂的無意識，則透過那些搖擺不定的副歌與詞句和樂句上的不規則性動人地表現出來。在狄倫下一階段的作品中，值得注意的有雙專輯《金髮美女》（*Blonde on blonde*, 1966）。那個鈴鼓手以華美的詩句引導他進入夢境與夢魘之中，這些詩句促使鄉村音樂和藍調進行豐富的交換，在這個過程中依賴著電

152.披頭四合唱團在錄製
《一日遊客》（*Day Tripper*），
一九六五年。

子技術。在《約翰‧衛斯理‧哈汀》（*John Wesley Harding*, 1968）專輯中，狄倫拋棄了這種小玩意，回到他鄉村音樂的根上，重新拾起普通吉他。但夢境和夢魘並未消除，因為此時的歌詞有一種基督教基本教義派的背景。政治上的抗議已經透過內在生命之火，融合了宗教覺醒與良知。這與信仰不同，在這張強有力的唱片中很少顯示出信仰，即使是在氣勢宏偉的、負載著命運色彩的《獨守瞭望塔》（*All along the watch-tower*）一曲中也是如此。但自此以後的愛情歌曲——如在《行星波動》（*Planet waves*, 1974）、《血淚交織》（*Blood on the tracks*, 1974）和《願望》（*Desire*, 1975）專輯中的歌曲，狄倫令人難忘地運用了西部電影的神話——都是「救贖歌曲」。

　　不僅是《納許維爾的天空》（*Nashville Skyline*, 1970）這張有意在民謠音樂界與商業化鄉村音樂界進行折衷的專輯，而且《約翰‧衛斯理‧哈汀》以及後來的西部拓荒歌曲都是在納許維爾這個流行音樂工業的工廠中「製造」出來的。狄倫歌曲的民族特質在他採取迎合商業的態度後增加了而不是減少了。他「再生」階段的那些福音歌曲，包括他的一些最具有黑人風格的音樂，接近於五聲音階的吶喊和翻滾的旋律，發聲上是粗暴的。專輯《慢車來了》（*Slow train coming*, 1979）顯示出與他的猶太祖先那種古老的、將樂音擠在一起的吟唱方式的類似性，反過來又與亞利桑那州及新墨西

153.巴布‧狄倫在斯萊恩，攝於一九八四年七月。

瓊妮‧蜜雪兒

哥州沙漠歌曲中，那種摩爾人和西班牙人的念咒方式相關聯。

有些最優秀的詩人作曲家歌手竟是女性並不足為奇。瓊妮‧蜜雪兒（Joni Mitchell）從女性角度補足了狄倫的白人－猶太人－黑人的父權社會，創作出題獻給女性的歌詞，將女性比作孤寂的沙鷗，尋求飛離順從的命運。她的早期歌曲如《海鷗之歌》（*To a seagull*）和《瑪姬》（*Margie*, 1968）歌詞中的哀惋情調，匯入於調式曲調以及憑著經驗來自吉他、乍聽之下懷有希望卻又脆弱的和聲。由於女性的被動消極，她沒有像狄倫那樣「成長」。她在中期階段，特別是在《逃亡》（*Hejira*, 1976）專輯中有自憐傾向。然而那是對於深感挫折的一種反應，這樣的挫折並不能破壞她的詩人才氣。她憑著這種才氣，借助黑人爵士樂而不是搖滾樂脫穎而出。這個過程是始於她的唱片《明格斯》（*Mingus*, 1979）。《明格斯》是以神經質的、才華橫溢的作曲家兼樂手查爾斯‧明格斯（*Charles Mingus*, 1979）的名字命名。明格斯曾與蜜雪兒一起錄製這張唱片。蜜雪兒的白人抒情風格與黑人爵士樂中激動奮進的活力相融合，帶來了豐厚的收益。在最近的歌曲中，蜜雪兒的民族特質猶如狄倫的歌曲一般豐富多樣，包括白人民謠音樂、黑人爵士樂和南美音樂，同時帶有土著美洲印第安人的影子。狄倫與蜜雪兒並不是唯獨在這一時空暢遊的人。他們的同道和後繼者有黑色喜劇的白人作曲家藍迪‧紐曼（Randy Newman），他的音樂本能與他語言才智的嚴謹相得益彰。還有湯姆‧威茲（Tom Waits）這位嗓音粗啞的紐約深夜酒吧的流浪樂人、「城市邊緣黑暗」的搖滾明星布魯斯‧史普林斯汀（Bruce Springsteen）和使自己民族的流行音樂雷鬼（reggae——一種源於靈歌和摩城唱片的加勒比海音樂）具有國際地位、並因此成為一名民族的政治英雄的西印度的巴布‧馬利（Bob Marley）。在女性當中，我們必須提到另一位西印度歌手——英國的瓊‧艾瑪崔汀（Joan Armatrading），她在創作上的強度，某部分來自她多民族的根；還有塔妮亞‧瑪麗亞（Tania Maria）——另一名混血兒，無論是作為爵士鋼琴手還是作為歌手作曲家，她都是成就耀眼的，她的語法介於紐約爵士俱樂部音樂與里約熱內盧酒吧音樂之間。她本人就是從里約熱內盧的酒吧出身的作曲家。

流行音樂在歷史上第一次提供了一種屬於年輕人特權的藝術。這不是由於年輕人在經濟上的獨立自主，而是由於流行音樂年輕化地展示了人類生活的狀態。在一九八〇年代湧現出各種「樂團組合」，它們與披頭四合唱團一樣不僅代表部落也代表著個

人發言。儘管這些樂隊的名字具有一些譏諷意味,「警察合唱團」(Police)的成員是一些敏銳的、絕頂聰明的歌詞作家、作曲家兼表演樂手。尤其是在他們的唱片《同步》(*Synchronicity*, 1983)中,他們以詼諧詩意的語法探討了「嚴肅的」主題。《撒哈拉沙漠之茶》(*Tea in the Sahara*)就像保羅‧鮑爾斯(Paul Bowles)的著作一樣喚起神祕感,這個名字就是受鮑爾斯作品的啟發而取的。電子合成器被如此充滿想像力地運用,以致於音樂「聽起來」是完全清晰透明的,儘管速度飛快而刺激。而「舞韻合唱團」(Eurhythmics)在這方面表現得更為突出,他們的民族內涵──英國的、美國的、北非的、玻里尼西亞的、西印度的、峇里的──合而為一,形成一種具有再生魅力的音樂。「警察合唱團」和「舞韻合唱團」這樣的樂團竟然獲得了成功,這大大助長了當今年輕人的志氣。

進階聆賞曲目

　　本書的聆賞要點（列於內文各頁）詳細地論述了一些最應該聆賞的代表作品或代表樂章。聆賞要點只討論了若干作品中的一、兩個樂章，因此進階聆賞曲目方面的首選應該是這些作品的其餘樂章。下列作品是根據本書各章歷史順序排列的，對作品提供了一些建議，這些建議可幫助進一步瞭解。其中大多數作品都曾被提到過，有些則在內文中討論過。所有這些作品都與內文的重點有關，而且幾乎都有現成的優質錄音。這些作品會為聽者帶來愉悅。

第四章

素歌的所有例子：

維特利：《放肆遊走 / 美德》（經文歌）

馬秀：《溫柔美麗的女士》（*Douce dame jolie*）（維勒萊）

丹斯泰柏：《來吧，聖靈》（經文歌）

第五章

杜飛：《聖哉天后》（經文歌）；彌撒曲《面容蒼白》

班舒瓦：《待嫁女孩》（香頌）

奧凱根：《我在笑》（*Ma bouche rit*）（香頌）

賈斯昆《萬福，瑪麗亞……聖潔的童貞女》（經文歌）；《萬分悲傷》（*Mille regrets*）（香頌）

雅內昆：《百鳥之歌》（香頌）

拉索斯：《祝福天后，慈悲的聖母》（*Salve regina, mater misericordiae*）（經文歌）；耶利米哀歌（Lamentations）

帕勒斯提那：《你是伯多祿》（*Tu es Petrus*）（經文歌）；《教皇馬切利彌撒》

維多利亞：彌撒曲《喜樂》

G.加布烈里：《在會眾之間讚美天主》（*In ecclesiis*）（經文歌）

傑蘇亞多：應答聖歌（Responsory）；《啊，你遮掩了美麗的胸臆》（*Deh, coprite il bel seno*）（牧歌）

拜爾德：四聲部彌撒；《喜悅地歌唱》（讚美詩）；《這芬芳愉快的五月》（牧歌）；寫給維吉那古鋼琴的《車夫的口哨聲》（*The Carman's Whistle*）

莫利：《現在是五朔節》（牧歌）

威爾比：《來臨吧，甜蜜的夜晚》（牧歌）

紀邦士：《萬民齊來鼓掌》（*O clap your hands*）（讚美詩）；《銀天鵝》（*The silver swan*）（牧歌）

道蘭德：《眼淚》（弦樂幻想曲）

第六章

蒙台威爾第：《晚禱》（1610）；《亞利安娜的悲歌》；《金色的髮》（*Chiome d'oro*），《西風再來》（*Zefiro torna*）（牧歌）

卡利西密：《耶夫塔》（*Jephte*）（神劇）（節錄）

許茨：《來吧，聖靈》（經文歌）；《馬太受難曲》

普賽爾：《藝術之子來臨》（頌歌）；《我的心正在撰文歌頌》（讚美詩）

呂利：《感恩曲》；《阿爾米德》（節錄）

庫普蘭：大鍵琴音樂，例如《神祕的障壁》（*Les barricades misterieuses*），《修女莫妮克》（*Soeur Monique*）

柯瑞里：g小調大協奏曲《聖誕協奏曲》，作品六第八號

韋瓦第：D大調《光榮頌》；小提琴協奏曲，《四季》，作品八第一至四號

D.史卡拉第：大鍵琴奏鳴曲

泰勒曼：《餐桌音樂》（節錄）

J.S.巴哈：為管風琴所寫的d小調《觸技曲與賦格》；D大調第五號《布蘭登堡協奏曲》；降B大調第一號《古組曲》；第八十號清唱劇《我們的上帝是堅固的堡壘》；《馬太受難曲》（節錄）

韓德爾：《水上音樂》；管風琴協奏曲（如作品四第四號F大調）；《凱撒大帝》（節錄）；《耶夫塔》（節錄）

第七章

葛路克：《奧菲斯與尤莉迪茜》（節錄）

海頓：f小調《弦樂四重奏》，作品二十第五號；e小調第四十四號《交響曲》；《創世記》（節錄）

莫札特：G大調《弦樂四重奏》K 387；C大調《弦樂五重奏》K 515；g小調第四十號《交響曲》K 550；《魔笛》（節錄）

貝多芬：c小調《鋼琴奏鳴曲》〈悲愴〉作品十三，F大調《弦樂四重奏》作品五十九第一號；c小調第五號《交響曲》；d小調第九號《交響曲》〈合唱〉（終樂章）；a小調《弦樂四重奏》作品一三二；《費黛里奧》（節錄）

第八章

舒伯特：藝術歌曲，如《音樂頌》，《魔王》，《鱒魚》，《野玫瑰》，《死與少女》；為鋼琴而作的「流浪者」幻想曲；C大調第九號「大C大調」交響曲

孟德爾頌：序曲，《仲夏夜之夢》；A大調第四號「義大利」交響曲

舒曼：a小調《鋼琴協奏曲》；為鋼琴而作的《狂歡節》

蕭邦：降E大調《夜曲》，作品九第二號；g小調《敘事曲》，作品廿三第一號；降D大調《圓舞曲》，作品六十四第一號

李斯特：b小調《鋼琴奏鳴曲》

白遼士：《幻想交響曲》

羅西尼：《賽維亞理髮師》（節錄）

威爾第：《弄臣》和《茶花女》（節錄）

華格納：《紐倫堡名歌手》（節錄）

布拉姆斯：小提琴協奏曲；單簧管五重奏

第九章

柴科夫斯基：《羅密歐與朱麗葉》（序曲）

穆索斯基：《荒山之夜》

林姆斯基—高沙可夫：《天方夜譚》

拉赫曼尼諾夫：c小調第二號《鋼琴協奏曲》

史麥塔納：《伏爾塔瓦河》

德佛札克：e小調第九號《「新世界」交響曲》；F大調《弦樂四重奏「美國」》，作品九十六

揚納傑克：《卡塔·卡芭諾娃》（節錄）

布魯克納：E大調第七號《交響曲》

馬勒：G大調第四號《交響曲》

理查·史特勞斯：《玫瑰騎士》（節錄）

西貝流士：降E大調第五號《交響曲》

艾爾加：《原創主題「謎」變奏曲》

福雷：《安魂曲》

德布西：《沉沒的教堂》（選自《前奏曲》第一冊）

拉威爾：《圓舞曲》

普契尼：《托斯卡》（節錄）

第十章

荀白克：《昇華之夜》

貝爾格：《小提琴協奏曲》

魏本：《交響曲》作品廿一

史特拉汶斯基：《春之祭》

巴爾托克：《為弦樂器、打擊樂器和鋼片琴寫的音樂》；第四號《弦樂四重奏》

亨德密特：《畫家馬蒂斯》（組曲）

魏爾：《三便士歌劇》（節錄）

艾伍士：《未被回答的問題》

柯維爾：第四號《弦樂四重奏》〈聯合〉

瓦瑞斯：《高棱鏡》

柯普蘭：《阿帕拉契之春》

卡特：第一號《弦樂四重奏》

佛漢·威廉士：《泰利斯主題幻想曲》

普羅科菲夫：《羅密歐與朱麗葉》

蕭士塔科維契：第五號《交響曲》

布瑞頓：《彼得·格林》（節錄）

梅湘：《豔調交響曲》

施托克豪森：《接觸》

約翰·凱基：《四分卅三秒》

伯恩斯坦：《西城故事》（節錄）

魯托斯拉夫斯基：《威尼斯運動會》

進階閱讀書目

下面選列的書籍應該會對那些想更深入地了解任一特定主題的讀者有所幫助。這些參考書目包括了比較豐富的可供進一步查閱的文獻。出版日期一般都是最新版的。

關於個別作曲家的傳記和其他研究著作卷帙浩繁。這裡我們主要限制在 *New Grove* 系列中一些較根據事實的傳記（大部分是根據 *New Grove Dictionary* 重印的），這些傳記具有全面性的作品列表和完整的書目文獻。另外一些關於作曲家的研究只有在它們對某一重要人物提供了某些很不相同的觀點時才予以引用。同樣地，很多非傳記性的書籍（包括指稱對象本人的一些文章）如果提供了特殊的洞見也予以列出。

在下面的「作曲家」部分，首先列出論述作曲家群體的研究著作，其次按作曲家的出生年代列出關於個別作曲家的書目。

參考書

The New Grove Dictionary of Music and Musicians, ed. Stanley Sadie (Washington, DC: Grove's Dictionaries; London: Macmillan, 1980)

Harvard Dictionary of Music, ed. Willi Apel (Cambridge, Mass. and London: Harvard UP, 1973)

Baker's Biographical Dictionary of Musicians, ed. Nicolas Slonimsky (New York: Schirmer; Oxford: Oxford UP, 1985)

The New Oxford Companion to Music, ed. Denis Arnold (New York and London: Oxford UP, 1983)

專題

◆樂器

Anthony Baines, ed.: *Musical Instruments through the Ages* (Baltimore and Harmondsworth: Penguin, 1966)

Robert Donington: *Music and its Instruments* (New York and London: Methuen, 1982)

Sybil Marcuse: *A Survey of Musical Instruments* (New York: Harper & Row; Newton Abbot: David & Charles, 1975)

Mary Remnant: *Musical Instruments of the West* (New York: St Martin's; London: Batsford, 1978)

◆音樂要素與形式

見上述 *The New Grove Dictionary of Music and Musicians* 和 *Harvard Dictionary of Music* 的個別主題條目。

◆美國音樂

Charles Hamm: *Music in the New World* (New York and London: Norton, 1983)

H. Wiley Hitchcock: *Music in the United States: a Historical Introduction* (Englewood Cliffs, NJ, and : Prentice-Hall, 1974)

◆爵士樂

James Lincoln Collier: *The Making of Jazz* (New York: Houghton, Mifflin; London: Granada, 1978)Donald D. Megill and Richard S. Demory: *Introduction to Jazz History* (Englewood Cliffs, NJ, and London: Prentice-Hall, 1984)

Paul Oliver, Max Harrison and William D. Bolcom: *Ragtime, Blues and Jazz* [The New Grove] (New

York: Norton; London: Macmillan, 1986)

◆歌劇

Donald Jay Grout: *A Short History of Opera* (New York: Columbia UP, 1965)

Earl of Harewood, ed.: *Kobbé's Complete Opera Book* (New York and London: Putnam, 1972)

Joseph Kerman: *Opera as Drama* (New York: Vintage, 1956)

Stanley Sadie, ed.: *Opera* [The New Grove] (New York: Norton; London: Macmillan, 1986)

◆非西方音樂

William P, Malm: *Music Cultures of the Pacific, the Near East,* and Asia (Englewood Cliffs, NJ, and London: Prentice-Hall, 1977)

Bruno Nettl: *Folk and Traditional Music of the Western Continents* (Englewood Cliffs, NJ, and London: Prentice-Hall, 1973)

Elizabeth May, ed.: *Music of Many Cultures: an Introduction* (Berkeley, Los Angeles and London: U. of California Press, 1980)

音樂歷史

◆通史

Gerald Abraham: *The Concise Oxford History of Music* (New York and London: Oxford UP, 1980)

Edith Borroff: *Music in Europe and the United States: a History* (Englewood Cliffs, NJ, and London: Prentice-Hall, 1971)(《簡明牛津音樂史》，杰拉爾德·亞伯拉罕[紐約和倫敦：牛津大學出版社， 1980]。繁體版——台北：亞典圖書有限公司。)

Donald Jay Grout: *A History of Western Music* (New York: Norton; London: Dent, 1974)(《西方音樂史》，唐納德·杰·格勞特、克勞德·帕利斯卡著[紐約：諾頓出版公司；倫敦：登特出版公司，1974]。簡體版——北京：人民音樂出版社。)

◆斷代史

Richard H. Hoppin: *Medieval Music* (New York and London: Norton,1978)

Howard Mayer Brown: *Music in the Renaissance* (Englewood Cliffs, NJ, and London: Prentice-Hall, 1976)

Claude V. Palisca: *Baroque Music* (Englewood Cliffs, NJ, and London: Prentice-Hall, 1981)

Charles Rosen: *The Classical Style: Haydn, Mozart, Beethoven* (New York: Norton; London: Faber, 1972)

Leon Plantinga: *Romantic Music* (New York and London: Norton, 1985)

Gerald Abraham: *A Hundred Years of Music* (Chicago: Aldine; London: Duckworth, 1974)

William W. Austin: *Music in the Twentieth Century* (New York: Norton; London: Dent, 1966)

Nicolas Slonimsky: *Music since 1900* (New York: Scribner, 1971)

Eric Salzman: *Twentieth-Century Music: an Introduction* (Englewood Cliffs, NJ, and London: Prentice-Hall, 1974)

Paul Griffiths: *A Concise History of Modern Music from Debussy to Boulez* (New York and London: Thames & Hudson, 1978) (繁體版——《現代音樂史：從德步西到布雷茲》，林勝儀譯，台北：全音樂譜出版社。)

Paul Griffiths: *A Guide to Electronic Music* (New York and London: Thames & Hudson, 1979)

John Vinton, ed.: *Dictionary of Contemporary Music* (New York: Dutton; London: Thames & Hudson, 1974)

作曲家

◆中世紀、文藝復興時期、巴洛克時期

David Fallows: *Dufay* [Master Musicians] (London: Dent, 1983)

Joseph Kerman and others: *High Renaissance Masters* [Byrd, Josquin, Lassus, Palestrina, Victoria; The New Grove] (New York: Norton; London: Macmillan, 1984)

Denis Arnold and others: *Italian Baroque Masters* [Monteverdi, Cavalli, Frescobaldi, A. and D. Scarlatti, Corelli, Vivaldi; The New Grove] (New York: Norton; London: Macmillan, 1984)

Joshua Rifkin and others: *North European Baroque Masters* [Schütz, Froberger, Buxtehude, Purcell, Telemann; The New Grove] (New York: Norton; London: Macmillan, 1985)

Malcolm Boyd: *Bach* [Master Musicians] (London: Dent, 1984)

Christoph Wolff and others: *The Bach Family* [The New Grove] (New York: Norton; London: Macmillan, 1983)

Vinton Dean: *Handel* [The New Grove] (New York: Norton; London: Macmillan, 1982)

◆古典時期

Jens Peter Larsen: *Haydn* [The New Grove] (New York: Norton; London: Macmillan, 1982)

Wolfgang Hildesheimer: *Mozart* (New York: Farrar, Straus & Giroux, 1982; London: Dent, 1983)

Stanley Sadie: *Mozart* [The New Grove] (New York: Norton; London: Macmillan, 1982)

Emily Anderson, ed.: *The Letters of Mozart and His Family*, 3rd edn. (New York: Norton; London: Macmillan, 1985)

Maynard Solomon: *Beethoven* (New York: Schirmer; London: Cassell, 1977)

Alan Tyson and Joseph Kerman: *Beethoven* [The New Grove] (New York: Norton; London: Macmillan, 1983)

Joseph Kerman: *The Beethoven Quartets* (New York: Knopf; London: Oxford UP, 1967)

◆浪漫時期

Nicholas Temperley and others: *Early Romantic Masters I* [Chopin, Schumann, Liszt; The New Grove] (New York: Norton; London: Macmillan, 1985)

Joseph Warrack and others: *Early Romantic Masters II* [Weber, Berlioz, Mendelssohn; The New Grove] (New York: Norton; London: Macmillan, 1985)

Philip Gossett, Andrew Porter and others: *Masters of Italian Opera* [Rossini, Bellini, Donizetti, Verdi, Puccini; The New Grove] (New York: Norton; London: Macmillan, 1983)

Deryck Cooke and others: *Late Romantic Masters* [Bruckner, Brahms, Wolf, Dvořák; The New Grove] (New York: Norton; London: Macmillan, 1985)

Michael Kennedy and others: *Turn of the Century Masters* [Strauss, Sibelius, Mahler, Janáček; The New Grove] (New York: Norton; London: Macmillan, 1985)

Maurice J. E. Brown: *Schubert* [The New Grove] (New York: Norton; London: Macmillan, 1982)

Hector Berlioz: *Memoirs, ed. David Cairns* (New York: Knopf; London: Gollancz, 1969)

Leon Plantinga: *Schumann as Critic* (New York: Da Capo, 1976)

John Deathridge and Carl Dahlhaus: *Wagner* [The New Grove] (New York: Norton; London: Macmillan, 1983)

Barry Millington: *Wagner* [Master Musicians] (London: Dent, 1984)

Julian Budden: *Verdi* [Master Musicians] (London: Dent, 1985)

John Warrack: *Tchaikovsky* (New York: Scribner; London: Hamish Hamilton, 1973)

◆二十世紀

Oliver Neighbour and others: *Second Viennese School* [Schoenberg, Berg, Webern; The New Grove] (New York: Norton; London: Macmillan, 1983)

László Somfai and others: *Modern Masters* [Bartók, Stravinsky, Hindemith; The New Grove] (New York: Norton; London: Macmillan, 1984)

Edward Lockspeiser: *Debussy: His life and Mind* (London: Cassell, 1962)

Charles Rosen: *Arnold Schoenberg* (New York: Viking; London: Boyars, 1975)

Arnold Schoenberg: *Style and Idea*, ed. Leonard Stein (New York: St Martin's; London: Faber, 1984)

John Kirkpatrick, ed.: *Charles E. Ives Memos* (New York: Norton; London: Calder & Boyars, 1972)

Robert Craft: *Stravinsky: Chronicle of a Friendship* (New York: Vintage; London: Gollancz, 1972)

John Cage: *Silence: Lectures and Writings* (Middletown, CT: Wesleyan UP; London: Calder & Boyars, 1961)

英漢音樂詞彙

本詞彙中提及的詞條用黑體字表示。詞彙解說中所註明的參考頁碼見本書正文。

absolute music 絕對音樂 沒有音樂以外任何關聯或標題的音樂。

a cappella 無伴奏清唱 拉丁名詞，指無伴奏的合唱音樂。

accent 強音記號 演奏時強調某個音符。

acciaccatura 短倚音，碎音 一種「壓碎的」音符，僅在本音前出現，用來作為裝飾音的一種。

accidental 臨時記號 在作品中出現的升記號、降記號或還原記號，表示暫時改變某音的音高。

adagio 慢板 慢；一個慢板樂章。

aerophone 氣鳴樂器 靠空氣流動促使發聲的一類樂器的通稱。管樂器分類上的術語。

air 歌曲，旋律 人聲或器樂的簡單曲調；參見艾爾曲（AYRE）。

aleatory music 機遇音樂 以機率或隨意為其要素的音樂（見第424、502頁）。

allegretto 小快板 不及快板；一個中等快速的樂章。

allegro 快板 快；一個輕快的樂章。

allemande 阿勒曼（舞曲） 一種四拍子、中等慢速的巴洛克舞曲，常常作為組曲的開頭樂章；亦稱阿爾門（almain）、阿爾曼（almand）等。

alto 女低音，假聲男高音，中音樂器，中音譜號 （1）音域低於女高音的女聲聲部，或高音男聲聲部（第21頁）。（2）指音域與女低音音域相似的樂器，例如中音薩克斯風；用於中提琴的中音譜號（*alto clef*）。

andante 行板 中等慢速；一個中等慢速的樂章。

andantino 小行板 比行板稍快。

answer 答句 特別是在賦格（第53頁）中，對先前聽到的樂句進行應答。

anthem 頌歌，讚美詩 在教會儀式中演出的英語合唱作品；國歌（*national anthem*），即是一首愛國的讚美詩。

antiphony 對唱 透過分成兩組或更多組的表演者造成回聲、對比等特殊效果的音樂；因此有《應答對唱聖歌集》（*antiphonal*）。

appoggiatura 倚音 一種「傾斜的」音符。通常比主要音符高（或低）一音級，在和聲當中營造出一種不協和感，用來作為裝飾音的一種。

arco 弓 指在弦樂器上用弓，而不是撥奏的指示。

aria 詠嘆調 有管弦樂隊伴奏的聲樂獨唱曲，通常為歌劇、清唱劇或神劇的一部分（見第66頁）。

arioso 詠敘調 介於宣敘調與詠嘆調之間的一種演唱風格。

arpeggio 琶音 和弦中的音符，依次奏出而不是同時奏出。

Ars Nova 新藝術 拉丁名詞，「新藝術」之義，用以指十四世紀法國和義大利音樂作品的新風格（見第82頁）。

art song 藝術歌曲 一種譜寫、記錄在書面上的歌曲（與民歌相對而言）。

atonality 無調性 沒有調性，不在任何調上，由此產生atonal（無調性的）一詞。

augmentation 增值 旋律當中音符的時值的增長（通常延長一倍），特別是在中世紀的定旋律（*cantus firmus*）或賦格的主題中。

augmented interval 增音程 增加一個半音的音程（見第5頁）。

avant-garde 前衛派 法語名詞，指其作品激進且前衛的作曲家（以及藝術家與作家）。

ayre 艾爾曲 一種英國歌曲（或稱air），以魯特琴或古提琴伴奏的獨唱（見第66頁）。

bagatelle 音樂小品曲 一種短小、輕快的曲子，通常是寫給鋼琴。

ballad 敘事歌 一種傳統的歌曲，常帶有故事敘述；因此產生敘事歌劇（*ballad opera*），其中有對白並採用通俗曲調。

ballade 敘事曲，敘事歌 （1）一種敘事風格的器樂作品，通常是寫給鋼琴。（2）一種中世紀的複音歌曲形式。

ballata 巴拉塔舞曲 十三世紀末至十四世紀義大利的一種詩歌與音樂形式。

ballett 芭蕾歌 文藝復興時期，一種具有類似舞蹈的節奏並帶有 "fa-la" 副歌的分段歌曲；亦寫做 *balletto*。

bar 小節 參見 MEASURE。

baritone 男中音 音域介於男高音與男低音之間的男聲聲部（見第21頁）。

barline 小節線 劃分一個小節到下一個小節的垂直線。

bass 男低音，低音區樂器，低音聲部 （1）音域最低的男聲聲部（見第 21 頁）。（2）低音區樂器，或一組樂器當中音區最低者，例如低音豎笛；由此而有低音譜號（*bass clef*），用於低音樂器和鋼琴演奏者的左手。（3）樂曲中的最低音聲部，是和聲的基礎。

basse danse 低步舞曲 中世紀和文藝復興時期的一種宮廷舞曲，通常為慢速三拍子。

basso continuo 數字低音 較常使用的 CONTINUO（綿延不斷的低音）一詞為其簡稱。

beat 拍 構成大部分音樂的基本律動。

bel canto 美聲唱法 一種歌唱風格，尤其在義大利歌劇中，讓人聲展示出靈活而有官能美的特質；因此而有美聲唱法歌劇（*bel canto opera*）。

binary form 二段體 有 A B 兩個部分的樂曲形式（見第 48 頁）。

blues 藍調 一種美國黑人民歌或流行音樂的類型。

bourrée 布雷（舞曲） 以四分音符弱起拍開始的一種二拍的快速巴洛克舞曲。

break 即興獨奏華彩段 爵士樂中，在合奏樂段之間的一個短小的獨奏樂段（通常是一段即興演奏）。

bridge 過門，過渡；琴馬，琴橋 （1）過門，過渡。一首樂曲中的連接樂段。（2）琴馬，琴橋。弦樂器上弦通過的部分。

cadence 終止式 一種音或和弦的進行，產生結束一段音樂的效果（見第 12 頁）。

cadenza 裝飾奏 協奏曲樂章或詠嘆調接近結尾的炫技樂段（有時是一段即興）。

canon 卡農 複音音樂的一類，當每一聲部進入時都重複著同一個旋律（見第 17 頁）。

cantata 清唱劇 帶有器樂伴奏、寫給一個或多個聲部的作品（見第 67 頁）；由此產生帶有宗教經文的宗教清唱劇（*church cantata*）（見第 63 頁）。

cantus firmus 定旋律 拉丁名詞，意為「固定的歌」，用來指自中世紀晚期開始的作曲家所借用的一個旋律，據以做為其複音作品的基礎（見第 47 頁）。

canzona 康佐納 十六、十七世紀時的一種短小的器樂作品。

capriccio 隨想曲 一種短小的器樂作品；亦稱 *caprice*。

chaconne 夏康（舞曲） 一種三拍子的中速或慢速舞曲，通常帶有頑固低音聲部。

chamber music 室內樂 並非在音樂廳，而是為了在室內（或小空間）演出所寫的音樂；因此產生由小編制——二重奏、三重奏、四重奏等演出的音樂（見第 56 頁）。

chance music 機遇音樂 同 ALEATORY MUSIC。

chanson 歌曲，香頌 法語指「歌曲」，特別用於中世紀以及文藝復興時期的複音法文歌曲（見第 65 頁）。

chant 聖歌，歌曲 同素歌。

characteristic piece 性格小品 一種短小的作品，通常是寫給鋼琴，表達一種情緒或其他與音樂無關的思想；亦寫作 *character piece*。

chorale 聖詠 一種傳統的德國（路德教派）讚美詩曲調。

chorale prelude 聖詠前奏曲 一種以聖詠為基礎的管風琴作品。

chord 和弦 兩個音或多個音同時發聲（見第 14 頁）。

chordophone 弦鳴樂器 弦樂器分類上的術語。

chorus 唱詩班，合唱團，合唱曲，疊歌 （1）唱詩班，合唱團，即一隊歌唱者。（2）唱詩班所唱的樂曲。（3）歌曲中的疊句（副歌）。

chromatic 變化音/半音音階 以一個八度內的十二個半音而不是以自然音階為基礎；由此產生變化音理論、變化音音階、變化音進行（見第 4 頁）。

clef 譜號 譜表起始處的標記，指示譜表的某一條線上的音高，從而決定全部各條線上的音高；因此而有高音譜號、中音譜號、次中音譜號和低音譜號。

coda 尾聲，結束部 義大利語，意為「尾部」，用於一個樂章結尾處，附加其上以使之完美，而不是形式上不可或缺的部分。

coloratura 花腔 一種急速的、裝飾性的歌唱風格，常常在高音區。

common time 普通拍子 四四拍子，即一小節中有四個四分音符（見第 5 頁）。

compound meter 複拍子 在一拍當中的拍子單位可以三分者稱之（例如六八拍），與單拍子（SIMPLE METER）不同（見第 6 頁）。

con brio 富有生氣地，輝煌地，精神抖擻地

concertino 獨奏群，小協奏曲 （1）獨奏群，大協奏曲（CONCERTO GROSSO）中的小獨奏群。（2）小協奏曲，規模較小的協奏曲。

concerto 協奏曲　最初是指一部有對比效果的（聲樂或器樂）作品，現在則指由一件獨奏樂器與大型合奏或管弦樂團形成對比的作品；因此有獨奏協奏曲（見第 56 頁）。

concert overture 音樂會序曲　獨立的音樂會作品，而非一部大型作品開頭的序曲。

consonance 協和，協和音，協和音程，協和和弦　一個悅耳、和諧的音程或和弦，與不協和（dissonance）相對；亦作 concord（見第 15 頁）。

continuo 數字低音　（1）一種伴奏類型的術語（basso continuo 的縮寫），從用符號表示低音旋律線到可能附加上去的數字，來指示出所需的和聲，通常在鍵盤樂器或撥弦樂器上演奏，有時會伴隨一件支持該聲部的樂器。（2）演奏數字低音聲部的該組器樂演奏者。

contralto 女中音　音域低於女高音的女聲（見第 21 頁）。

counterpoint 對位法　兩個或多個旋律的同時結合，或稱複音（POLYPHONY）；因此而有對位的（contrapuntal）一詞（見第 17 頁）。

countersubject 對題　與賦格的主題同時演奏的一個副題（見第 185 頁）。

countertenor 假聲男高音　音域最高的男聲，與女低音音域相同（見第 21 頁）。

courante 庫朗（舞曲）　三拍子中度快速的巴洛克舞曲，常為組曲的第二樂章；也作 corrente。

crescendo 漸強

cyclic form 連篇（或連章）形式　主題在同一部作品的多個樂章中屢次再現的一種形式。

da capo 反始記號　義大利語，意為「從頭開始」，放在曲子的結束處，指示演奏（唱）者再從頭演奏（唱）音樂的第一部分一直到某個指定處；因此有反始詠嘆調一詞（見第 66 頁）。

development 發展部　指發展主題與動機的過程（擴充、修飾、變形等）；在一個樂章中發展的段落（見第 50 頁）。

diatonic 自然的　建立在大調音階或小調音階上，而非建立在半音音階上；因此有自然音階（見第 3 頁）。

diminished interval 減音程　減去一個半音的音程（見第 3 頁）。

diminuendo 漸弱

diminution 減值　縮短旋律中音符的時值（通常減去一半）。

dissonance 不協和，不協和音，不協和音程，不協和和弦　聽起來不悅耳、不如協和那樣和諧的音程或和弦；亦稱 discord（見第 15 頁）。

dominant 屬音　音階中的第五級或第五度音（見第 12 頁）。

dotted note 附點音符　在記譜法中，音符後加一小點以延長該音的一半時值（見第 8 頁）。

double 低八度；裝飾變奏　（1）低一個八度的音高；因此有低音大提琴　（2）一種變奏曲。

double bar 雙小節線　在樂曲或其重要段落結束處用作標示的兩條垂直線。

downbeat 下拍，即強拍　在一小節開始的重拍，由指揮的指揮棒向下一劃來指示，有時以一個上拍做預備。

duo 二重奏，二重唱　為二個演奏（唱）者而寫的作品（或指演奏這類作品的團體）；亦作 duet。

duple meter 二拍子　每小節內有兩拍（見第 6 頁）。

duplet 二連音　兩個成對的音符，占有通常為相等時值的三個音符的時間。

dynamics 力度　樂曲中音量強弱的等級（見第 18 頁）。

electronic music 電子音樂　有電子設備參與演奏的音樂。

electrophone 電子樂器　藉由電的或電子工具發出聲音的樂器的分類名稱。

ensemble 合奏（唱）團，重奏（唱）團　（1）一小群演奏者。（2）在歌劇或大型合唱作品中，給兩個或兩個以上獨唱者所演唱的一段曲子（見第 66 頁）。（3）一個團體在表演中相互協調的品質。

episode 插入句、插入段落　一個中間片段，例如：在賦格或迴旋曲中位於主題進入之間的一段。

étude 練習曲　STUDY 的法語名稱。

exposition 呈示部　作品中的第一部分，尤其是在一個奏鳴曲式的樂章中，主題在其中呈示（見第 50 頁）。

expressionism 表現主義　借自繪畫與文學的術語，指意圖用來表達某種心境的音樂。

fanfare 禮號音型　寫給小號或其他銅管樂器的一種儀式上吹奏的華麗音型。

fantasia 幻想曲　在文藝復興時期，指的是一種對位風格的器樂曲；後來則指一種自由、即興風格的樂曲；亦稱 fantasy，phantasia，fancy。

fermata　延長記號　延長記號（⌢）表示一個音符或休止符應該延長；亦稱 *pause*。

figured bass　數字低音　一種在數字低音聲部標示和聲的記譜系統。

finale　終樂章，終場　作品的最後樂章，或歌劇的一幕結束時的合唱。

flat　降，降記號　在記譜法中，此記號（♭）表示某音的音高應降低一個半音；另有重降記號（♭♭）（見第 3 頁）。

florid　裝飾的，華彩的　用來形容經過極度修飾的旋律；亦稱 *fioritura*。

form　形式　樂曲的組織或結構（見第 45 頁）。

forte, fortissimo（**f, ff**）　強，很強（用在力度上）。

French overture　法國序曲　起源於十七世紀末，做為歌劇或芭蕾舞劇的導奏，樂曲分兩個部分（一個華麗、急動的導奏之後隨之而來一首賦格）（見第 56 頁）。

fugato　賦格段落　賦格風格的樂段。

fugue　賦格　一種作曲的類型（或技術），其中有系統地運用模仿性的複音手法（見第 53 頁）。

galant　優雅　形容無巨大情感重量、輕快、優雅、悅耳的十八世紀音樂之術語（見第 212 頁）。

galliard　加里亞（舞曲）　十六世紀和十七世紀初的一種三拍子的活潑的宮廷舞曲，常與帕望舞曲配對。

gavotte　嘉禾（舞曲）　四拍子的快速巴洛克舞曲，於小節的第三拍開始，常為組曲的一個樂章。

Gebrauchsmusik　實用音樂　德語名詞，意為「功能性的音樂」，在一九二〇年代用於指帶有社會或教育目的的音樂。

Gesamtkunstwerk　整體藝術作品　德語名詞，意為「整體藝術作品」，是華格納用來指其晚年的樂劇，其中，在他的概念上，是將音樂、詩、戲劇和視覺藝術統一成一個整體。

gigue　吉格（舞曲）　一種快速的巴洛克舞曲，通常為複拍子，常為組曲的最後一個樂章；亦稱 *jig*。

glissando　滑奏　樂器演奏上音階的快速上滑或下滑。

Gregorian chant　葛利果聖歌　與羅馬的天主教教皇葛利果一世有關聯的素歌曲目，在他在位期間，聖歌被分類以供羅馬天主教會使用（見第 47、75 頁）。

ground bass　頑固低音　低音旋律不斷重複，而其上方的聲部則在變化著音樂（見第 52 頁）。

group　群　在奏鳴曲式呈示部中的一群主題；因此有第一主題群、第二主題群之稱（見第 50 頁）。

harmony　和聲　若干樂音的結合，以產生和弦與連續的和弦關係；因此有和聲的（*harmonic*）、使加上和聲（*harmonize*）。

harmonics　泛音　當某個樂音經由一條弦或空氣柱振動而產生時，儘管其振動分為不同等分（二等分，然後三等分等），但聲音是同時被聽覺接收到的；由此產生泛音列（*harmonic series*）。

heterophony　異音對位　一種織度，其中同一個旋律的不同形式同時呈現；由此產生異音對位法的（*heterophonic*）一詞。

hocket　打嗝曲　在兩個或多個聲部之間插進令人驚愕的休止和短句的一種中世紀的作曲手法，以造成一種「打嗝」的效果。

homophony　主音音樂　一種織度，其中的各聲部通常同步進行，有一旋律伴隨著數個伴奏和弦；因此有主音音樂的（*homophonic*）一詞（見第 17 頁）。

hymn　讚美詩，聖歌　讚美的歌曲，通常為若干節，由會眾詠唱。

idée fixe　固定樂想　白遼士所用的術語，指其交響曲作品的一個再現的主題（見第 322 頁）。

idiophone　體鳴樂器　打擊時自身發出聲音的樂器在分類上的術語。

imitation　模仿　一種複音技巧，其中一個聲部重複另一個聲部的旋律型態，通常會在不同的音高上；因此有模仿對位法（*imitative counterpoint*，見第 17 頁）。

impressionism　印象主義　從繪畫借用過來的一個術語，用以描述一種意圖傳達某種（常是自然現象上的）印象、而不在表達任何戲劇化或敘事概念的音樂。

impromptu　即興曲　一種短曲，通常是寫給鋼琴，暗示有即興的意味。

improvisation　即興　不用樂譜、自發性的表演，但常以一個曲調或和弦的進行做為參考。

incidental music　配樂　作為舞台演出的背景或間奏而譜寫的音樂（見第 71 頁）。

indeterminacy　不確定　將音樂要素交給機率（機遇音樂）或讓演奏者自由決定的作曲原則。

interval　音程　兩音之間的距離（見第 4 頁）。

inversion　轉位；倒影　（1）重新安排一個和弦中的音符以使其最低音不再是根音。（2）旋律「倒轉過來」演

奏，從第一音開始的各音程皆反向進行。

isorhythm 等節奏型 使某種音符時值的設計模式不斷反複的十四世紀作曲技術，常使用於素歌旋律；因此有等節奏型經文歌（*isorhythmic motet*）（見第 47、83 頁）。

Italian overture 義大利序曲 一種分為三段（快——慢——快／舞曲）的樂曲，起源於十八世紀早期，做為歌劇或其他聲樂作品的導奏（見第 56 頁）。

jig 吉格（舞曲） 同 GIGUE。

Kapellmeister 樂隊長 德語名詞，指君王私人教堂或其他音樂機構的音樂指導。

key 調，鍵 （1）調，調性，指一段樂曲的調性（TONALITY）以及大／小調音階，是根據其傾向集中的某個音而定；由此產生主調音（*key note*）（見第 12、46 頁）。（2）鍵。演奏者在鍵盤樂器上按下的槓桿裝置。

key signature 調號 在每行譜表的開始處指示調的一組升／降記號（見第 12 頁）。

largo, larghetto 最緩板，甚緩板 緩慢而莊嚴的，稍微緩慢的；慢板樂章。

lai 遊唱詩體 一種中世紀的歌曲形式。

leading tone 導音 音階的第七音級，低於主音一個半音，從而有導向主音的感覺。

legato 圓滑奏（唱） 平滑，沒有斷音記號（STACCATO），以圓滑線（SLUR）表示。

leger lines 加線 加在五線譜上方或下方額外的短線，用來表示一些太高或太低而無法配合譜表本身的音；亦稱 *ledger line*（見第 3 頁）。

leitmotif 主導動機 德語名詞，意為「主導動機」，（主要為華格納所使用）用以指一部戲劇作品中象徵某個人物或某種概念、可以識別的主題或樂思。（見第 346 頁）。

lento 緩板 非常慢。

libretto 歌詞，劇本 歌劇（或神劇）的台詞及歌詞，或印有台詞及唱詞的書籍。

lied 德國藝術歌曲 德語指「歌曲」，尤其指十九世紀為人聲和鋼琴而作的德文歌曲；複數為 *lieder*（見第 67、279 頁）。

madrigal 牧歌 文藝復興時期多聲部對位的世俗聲樂作品，起源於義大利後也在英國盛行（見第 65 頁）。

maestro di cappella 樂隊長 義大利語，指王室私人小教堂或其他音樂機構的音樂指導。

Magnificat 聖母頌歌 讚美聖母瑪利亞的聖歌，通常譜上音樂供禮拜儀式用。

major 大調 從第一音到第三音距離為四個半音的音階的名稱，亦應用於調、和弦與音程（見第 4、13 頁）。

manual 手鍵盤 用手彈奏的鍵盤，與腳鍵盤相對，主要用於管風琴和大鍵琴。

Mass 彌撒 羅馬天主教教會的主要禮拜儀式，經常譜上音樂供儀式之用（見第 62、75 頁）。

mazurka 馬祖卡（舞曲） 三拍子的波蘭舞曲。

measure 小節 由兩條垂直線（小節線）劃分出音樂的節拍分割；亦稱 *bar*（見第 10 頁）。

Meistersinger 名歌手 興盛於十四至十七世紀的德國商人音樂家公會成員。

melisma 花腔 對單一音節唱一組音；因此有華彩的（*melismatic*）。

mélodie 法文藝術歌曲 法語單字指「歌曲」，特別指十九、二十世紀寫給人聲和鋼琴的法文歌曲。

melody 旋律 旋律是音高不同的一連串具有可辨認的輪廓或曲調的音符的連續進行；因此有旋律的（*melodic*）（見第 8 頁）。

membranophone 膜鳴樂器 是由蒙上皮或膜來發聲的樂器分類上的術語。

meter 節拍 將拍子分配成為有規則的律動；於是有節拍的（*metrical*）（見第 6 頁）。

metronome 節拍器 一種可調整每分鐘內拍子數量的發聲裝置（機械的或電子的），因此有節拍器速度記號（metronome mark）。

mezzo- 一半，中等的 因此有中強（*mf*），中弱（*mp*）。

mezzo-soprano 次女高音 音域介於女高音和女中音或女低音之間的女聲聲部（見第 21 頁）。

Minnesinger 情歌手 德語名詞，相當於法國南部遊唱詩人。

minor 小調 從第一音到第三音距離為三個半音的音階的名稱，亦應用於調、和弦與音程（見第 4、13 頁）。

minuet 小步舞曲 中速三拍子舞曲，常為巴洛克時期組曲中的一個樂章，後為古典時期的交響曲、弦樂四重奏以及奏鳴曲等形式的第三（偶爾為第二）樂章。

mode 調式 此術語用以描述在一個八度內音與半音的排列模式，特別是應用在中世紀所使用的八個教會調式；

因此有調式的（*modal*）、調式性（*modality*）（見第 14 頁）。

moderato　中板，中等速度

modulation　轉調　在樂曲進行中，從一個調轉換到另一個調的過程。（見第 13 頁）。

monody　單旋律音樂　此術語用於稱由單一旋律線所組成的音樂，指一六〇〇年左右盛行於義大利的一種有伴奏的歌曲類型（見第 131 頁）。

monophony　單音音樂　無伴奏而僅有一條單獨旋律線的音樂，與複音音樂（*polyphony*）相對；因此有單音的（*monophonic*）（見第 17、78 頁）。

motet　經文歌　一種複音合唱作品，通常採用拉丁的經文，在羅馬天主教會中使用，是十三至十八世紀最重要的形式之一（見第 63、81 頁）。

motif　動機　一個簡短的、可識別的樂思；亦稱 *motive*。

motto　前導主題、格言主題　在作品中反覆出現的一個簡短的動機或樂句。

movement　樂章　大型樂曲中的一個自成一體的部分。

music-drama　樂劇　華格納對其晚期歌劇形態所用的術語。

musique concrète　實體音樂　音樂中有經電子錄音而得到真實的（或「具體的」）聲音者稱之。

mute　弱音器　用在樂器上以減小音量（義大利文稱之 *sordino*）的裝置。

natural　本位音，本位記號　在記譜法中，（♮）表示一個音符既不升也不降（見第 4 頁）。

neo-classical　新古典主義的　指某些廿世紀作曲家的音樂，他們吸收了巴洛克和古典時期的技法（見第 423 頁）。

neume　紐碼譜　在中世紀的記譜法所使用的一種符號，指出某一音節應該用哪一組音符來唱（見第 2、76 頁）。

nocturne　夜曲　令人想起夜晚的樂曲，通常為短小、抒情的鋼琴曲（見第 62、278 頁）。

nonet　九重奏，九重唱　寫給九位表演者演出的作品。

note　音，音符　給有明確音高的樂音的書面記號；亦指樂音本身。

obbligato　助奏聲部　指對某部作品而言必要的器樂聲部，其重要性僅次於主旋律。

octave　八度　兩個名稱相同的音之間的音程，相距十二個半音（一個八度）（見第 3 頁）。

octet　八重奏，八重唱　寫給八位表演者演出的作品。

ode　頌歌　在古希臘時期一種歌唱的帶慶祝意味的詩；在十七世紀與十八世紀，則是一種慶祝重大事件、生日等的類似清唱劇的作品。

Office　日課經　羅馬天主教會每日八次的儀式（彌撒除外）。

opera　歌劇　譜上音樂的戲劇稱之（見第 68 頁）。

opera buffa　詼諧歌劇　十八世紀義大利的喜歌劇。

opéra comique　法國喜歌劇　法國歌劇，通常帶有口語對白（不只是「喜劇性歌劇」，也不一定完全是喜劇性的）。

opera seria　嚴肅歌劇　十八世紀的義大利歌劇，以英雄或悲劇為題材。

operetta　輕歌劇、小歌劇　一種有口語對白、歌曲和舞蹈的輕快的歌劇。

opus　作品編號　拉丁文「作品」之意，附帶一個號碼用以識別在作曲家創作中的某一部作品。

oratorio　神劇　寫給獨唱者、合唱團和管弦樂團，為一個宗教題材的內容擴充譜寫的音樂（見第 64 頁）。

orchestration　管弦樂法　為管弦樂團或大型器樂組合發揮效能的創作藝術和技術。

Ordinary　普通彌撒　彌撒中每日保持不變、有固定經文的部分，與特有彌撒（Proper）相對（見表，第 75 頁）。

organum　平行調　中世紀複音音樂的一種類型，為素歌添加一個或多個聲部（見第 79 頁）。

ornament　裝飾音　用以裝飾旋律的一個或多個音。

ostinato　頑固音型　指其他要素在變化的同時一個持續反覆的音型；因此有「頑固低音」（義大利語 *basso ostinato*，英語 GROUND BASS）。

overture　序曲　一種引入更大型作品的管弦樂曲；亦分為音樂會序曲、法國序曲、義大利序曲。

part　分譜，聲部　（1）分譜。在合奏或合唱中供某位演奏（唱）者或演奏（唱）分部所使用的樂譜，如小提琴分譜。（2）聲部。複音音樂中的一「股」、一條旋律線或一個聲部稱之，如二聲部和聲，四聲部對位；因此有聲部寫作（*part-writing*）、分部合唱曲（*partsong*），即為數個聲部所寫的歌曲。

passacaglia　帕薩卡利亞（舞曲）　在巴洛克時期一種帶有頑固低音的樂章，是慢速或中速的三拍子舞曲。

passing tone 經過音 是一個和弦外音，卻與該和弦同時發聲，以級進方式連接和弦（在一般情況下）的兩個組成音。

passion 受難曲 為耶穌受難故事擴充譜寫的類似神劇的音樂（見第 64 頁）。

pavan 帕望（舞曲） 十六世紀和十七世紀初期的一種慢速、莊嚴的二拍子宮廷舞曲，通常和加里亞（舞曲）配對；亦稱 *pavane*。

pedalboard 腳鍵盤 用腳踏奏的鍵盤（例如在管風琴上）。

pedal point 持續音 一個持續不變的音，通常在低音聲部，其他聲部繞著它或在其上方進行。

pentatonic 五聲的 用於指僅由五個音組成的調式或音階（見第 5 頁）。

phrase 樂節 一組音，常為旋律中的基本單位，比動機長。

piano, pianissimo（**p, pp**） 弱，最弱

pitch 音高 一個音的高與低（見第 2 頁）。

pitch class 音類 指所有名稱相同的音的術語，例如 C 或降 A。

pizzicato 撥奏 指在弦樂器上彈撥，而非用弓去拉。

plainsong 素歌 中世紀以來所使用的附加在拉丁經文上的儀式聖歌，亦稱葛利果聖歌。

polonaise 波羅奈斯（舞曲），波蘭舞曲 一種堂皇的三拍子的波蘭舞曲。

polyphony 複音，多聲部 兩條或多條獨立的旋律線結合在一起的織度，與異音唱（奏）風格、主音音樂、單音音樂相對；因此有複音的（*polyphonic*）一詞（見第 17、78 頁）。

prelude 前奏曲 一種短小的器樂曲，最初設計是放在另一首樂曲之前做為前導，但自十九世紀開始則指一種短小且自成一體的樂曲，通常是寫給鋼琴。

presto, prestissimo 急板，最急板

program music 標題音樂 指敘事性或描述一些非音樂思想的、常常是文學的或描繪的器樂音樂（見第 277 頁）。

progression 進行 具有音樂邏輯性的和弦的連續；因此有和聲進行、和弦進行。

Proper 特有彌撒 根據教會曆法，彌撒經文每日變動的部分，與普通彌撒（Ordinary）相對（見表，第 75 頁）。

quadruple meter 四拍子 每小節內有四拍（見第 8 頁）。

quarter-tone 四分之一音 半音音程的一半。

quartet 四重奏，四重唱，四重奏團，四重唱團 寫給四位表演者演出的作品（也指表演這類作品的團體）。

quintet 五重奏，五重唱，五重奏團，五重唱團 寫給五位表演者演出的作品。

ragtime 散拍音樂 廿世紀初美國流行音樂的一種，切分節奏的旋律為其特點，通常是寫給鋼琴。（見第 12 頁）

rallentando 漸慢速度

recapitulation 再現部 在一個奏鳴曲式的樂章中的第三個主要部分，是將在呈示部的陳述的主題材料於主調上反覆（見第 50 頁）。

recitative 宣敘調 一種帶有節奏和說話音調似的聲腔，用在歌劇、神劇和清唱劇中由獨唱者演唱（見第 67 頁）。

refrain 疊句、副歌 歌曲或聲樂作品中在每一個新的詩行或詩節之後重複演唱的部分。

Requiem 安魂曲 羅馬天主教為亡者所做的彌撒，經常配上音樂（見第 63 頁）。

resolution 解決 從不協和的、不穩定的和聲進行到協和的和聲。

rest 休止 在記譜法中，與給定的拍子或小節數量相等的符號之一，表示在一段時間內保持靜默（見第 8 頁）。

rhythm 節奏 以可感覺到的節拍或律動將聲音分組（見第 5 頁）。

rhythm and blues 節奏藍調 一九五〇年代美國黑人流行音樂的一種。

ricercare 利切卡爾、主題模仿 一種文藝復興時期的器樂曲，通常展示出精緻的對位運用；亦寫做 *ricercar*。

ripieno 全體奏 在大協奏曲中全體演奏者演奏的部分。

ritardando 漸慢速度

ritenuto 突慢 被抑制。

ritornello 利都奈羅，反覆樂段 一個再現的樂段，尤其是指詠嘆調中的器樂演奏段落，或巴洛克時期和古典時期協奏曲中樂隊全體奏的一個樂段；利都奈羅形式（見第 51 頁）。

Rococo 洛可可 從藝術史借用而來的術語，形容巴洛克過渡到古典時期之間的富有裝飾性的、優雅的音樂風格（見第 161 頁）。

rondeau 迴旋歌，古迴旋曲 （1）一種中世紀的複音歌曲形式。（2）一種十七世紀的器樂曲形式，迴旋曲的前身。

rondo 迴旋曲 曲式名稱，其主要部分在附屬部分之間反覆出現（見第49頁）。

round 輪唱曲 一種歌唱的「卡農」，其中各聲部均唱在同一音高上的同一旋律。

row 序列 同 SERIES。

rubato 彈性速度 義大利語，意為「被奪去的時間」，用以表示演奏者為了表達上的效果，可以稍微自由地處理節拍。

sarabande 薩拉邦德（舞曲） 一種慢速三拍子巴洛克舞曲，往往在小節的第二拍上有一個重音，通常為組曲的一個樂章。

scale 音階 一連串以級進作上行或下行的音符；因此有大調音階、小調音階、半音音階（見第3頁）。

scherzo 詼諧曲 （1）一個三拍子、活潑的樂章，後來漸漸取代小步舞曲成為交響曲中的一個樂章。（2）十九世紀一種自成一體的器樂曲，通常是寫給鋼琴。

score 總譜 一種供數名演奏者用的樂譜；因此有「大總譜」（full score），其中含有每個參與的人聲和樂器的全部細節；「縮編總譜」（short score）是總譜的濃縮版；「指揮用總譜」（conducting score）、「袖珍總譜」（miniature score、pocket score）、「鋼琴縮編總譜」（piano score）、「聲樂總譜」（vocal score）。

semitone 半音 一個音的一半，西方音樂中一般使用的最小音程。

septet 七重奏、七重唱 寫給七位表演者演出的作品。

sequence 模進，繼抒詠 （1）一個樂句在比原本樂句高一些或低一些的音高上的反覆。（2）中世紀和文藝復興時期，一種為宗教經文譜寫的複音樂曲。

serialism 序列主義 一種採用一個音列（通常為半音音階的全部十二個音）或其他音樂要素之序列化的作曲方法，其中的音樂要素僅以某種特定的次序出現；因此有序列的（serial）一詞（見第47、423頁）。

series 序列 一組固定的音列，用來做為一部序列音樂作品的基礎（見第47頁）。

sextet 六重奏，六重唱 由六位表演者表演的作品。

sforzato, sforzando（sf, sfz） 突強。

sharp 升，升記號 在記譜法中，（♯）記號表示某音的音高要升一個半音；另有重升記號（double sharp, x）（見第3頁）。

simple meter 單拍子 一種其中所含的單位拍子可以被二分的節拍（例如二四拍），與複拍子不同（見第8頁）。

sinfonia 交響曲 「交響曲」（symphony）的義大利語，指廣義的器樂曲；因此有交響協奏曲（sinfonia concertante），是帶有協奏曲成分的交響曲；小交響曲（sinfonietta）。

Singspiel 歌唱劇 十八世紀德國帶有口語對白的歌劇。

slur 圓滑線 在記譜法中，一組音符上方的一條弧線，表示這組音符在演奏（唱）中時要圓滑地連接。

sonata 奏鳴曲 帶有數個樂章的作品，寫給小編制合奏團、附上伴奏的獨奏者或鍵盤樂器獨奏；因此有「室內奏鳴曲」（sonata da camera）和「教堂奏鳴曲」（sonata da chiesa），指十七和十八世紀有三至四個樂章的器樂作品；另有小奏鳴曲（sonatina）（見第56-58、61-62頁）。

sonata form 奏鳴曲式 一種從古典時期開始採用的曲式，主要做為大型器樂作品的第一樂章（如交響曲、弦樂四重奏、奏鳴曲）（見第50頁）。

sonata–rondo form 迴旋奏鳴曲式 結合了奏鳴曲式與迴旋曲式的要素的一種形式（見第51頁）。

song cycle 聯篇歌曲 藉由其歌詞、共通的內容、敘述的故事或音樂的特點統一成一個整體的一組歌曲。

soprano 女高音、高音樂器 （1）最高的女聲聲部（見第21頁）。（2）用來指高音域的樂器，如高音薩克斯風。

Sprechgesang 唸唱 德文術語，用來指一種介於說話和唱歌之間的聲樂風格，被荀白克廣泛地運用（見第429頁）；亦稱 Sprechstimme。

staccato 斷音，連頓弓 分開的，而不是圓滑奏（唱）的，由音符上的一個點或一個破折號表示。

staff 譜表 一組線條，音樂記寫在線上或線間；亦作 stave（見第2頁）。

stretto 緊接部、速度轉快 （1）緊接部，在賦格中主題的交疊進入。（2）速度轉快，指示表演者加快速度；緊湊樂段，含有這類加速的樂段；亦作 stretta。

strophic 節段歌曲 應用於歌曲上的術語，指歌詞的每一節（行）都用相同的音樂來唱。

study 練習曲 常是寫給獨奏樂器的樂曲，意圖在展現或改善某方面的演奏技巧；亦作 étude。

Sturm und Drang 狂飆運動　一種德國式的表現手法，意為「暴風雨和緊迫」，用於指十八世紀的一個文學與藝術的運動，其理想在於傳達情感和迫切（見第 227 頁）。

subdominant 下屬音　音階中的第四級或第四度音。

subject 主題　一部作品賴以建立的一個或一組主題（theme）；因此有主題群（*subject group*）一詞。

suite 組曲　有數個樂章的器樂曲，通常是一組舞曲，在十七和十八世紀經常採用這樣的形式：阿勒曼舞曲——庫朗舞曲——薩拉邦德舞曲——任選的舞曲樂章——吉格舞曲（見第 61 頁）。

suspension 掛留　一種和聲的設計，使一個音或一個和弦上的多個音保留著，當後一個和弦出現時，這些延長的音與其產生不協和感；當掛留音落入到新和弦時會有一個解決（RESOLUTION）。

symphonic poem 交響詩　以非音樂的（如文學性的、敘事性的等）思想或標題為基礎之管弦樂作品（見第 55 頁）。

symphony 交響曲　一種篇幅長大的管弦樂隊作品，通常有數個樂章（最常為三或四個樂章）（見第 54 頁）。

syncopation 切分　對節拍內通常不強調的拍子予以強調。

synthesizer 合成器　製造和改變聲音的電子裝置。

tablature 把位記譜法　一種記譜系統，用符號來表示演奏者的手指位置（例如在吉他上），而不是要演奏的音（見第 2 頁）。

tempo 速度　樂曲的速度（見第 5 頁）。

tenor 男高音、次中音樂器　（1）男高音，一般男聲的最高聲部（見第 21 頁）。（2）次中音樂器，指音域與男高音音域相似的樂器，例如次中音薩克斯風；因此有大提琴使用的次中音譜號。

tenuto 持續　告知演奏者保持音符全長度的術語。

ternary form 三段體，三段曲式　指有三個段落的形式，第三段是第一段的反覆，即 A B A（見第 49 頁）。

texture 織度、織體　作品的各個線條混合的方法。

thematic transformation 主題變形　十九世紀在樂章中修飾主題的過程（見第 319 頁）。

theme 主題　一部作品賴以建立的樂思，通常用一段可以辨認的旋律；因此有主題的（*thematic*）、主題與變奏（*theme and variations*）（見第 43 頁）。

thoroughbass 數字低音　同 CONTINUO。

through-composed 貫穿式歌曲　指每一節（或行）歌詞都譜上不同音樂的歌曲，與節段歌曲相對。

tie 連結線　在記譜法中，連接兩個音高相同音符的弧線，表示它們應為連續不間斷的一個音。

timbre 音色　同 TONE-COLOR。

time signature 拍號　標於樂曲起始處譜表上的數字，用以指示拍子與單位（見第 8 頁）。

toccata 觸技曲　一種自由形式的器樂曲，通常是寫給鍵盤樂器，目的在展現演奏者的技巧。

tonality 調性　朝往某一特定音的重力傾向的感覺，取決於音樂的調。

tone 樂音、全音、音色　（1）樂音。有一定音高和時值的聲音。（2）全音。等於兩個半音的音程。（3）音色、音質。指樂音的音色或音質。

tone-color 音色　特定樂器或人聲、或者兩者結合所發出的聲音的音質。

tone-poem 音詩　同交響詩。

tonic 主音　大調或小調的主要音（見第 12 頁）。

transition 連接部　一個次要樂段，將音樂從一個重要部分帶到另一個重要部分，例如奏鳴曲式中的過渡（BRIDGE）。

transpose 移調　在非原本音高上記譜或演奏；因此有移調樂器（*transposing instrument*），是和譜上所記的音距離固定音程演奏的樂器，如降 B 調豎笛（見第 12 頁）。

treble 高音部、高音樂器　（1）高音部，常為童聲（見第 21 頁）。（2）指音域與高音部音域相似的樂器，如高音直笛（或木笛，recorder）；因此有高音譜號（*treble clef*），高音樂器和鋼琴的右手部分所使用。

tremolo 顫音　通常是一個單音的急速反覆，如在弦樂器上用弓的顫動演奏；亦作 tremolando。

triad 三和弦　三個音的「普通」和弦，由根音和其上方的三度音與五度音構成（見第 14 頁）。

trill 震音　兩個相鄰音的急速交替進行，用作音樂的裝飾音；亦稱 *shake*。

trio 三重奏、中段　（1）三重奏，三重唱，三重奏團，三重唱團　寫給三位表演者演出的作品，或演奏這類作品的團體。（2）中段。小步舞曲、詼諧曲、進行曲等的中間段落。

trio sonata 三重奏鳴曲　巴洛克時期寫給兩件旋律樂器和一個數字低音聲部的奏鳴曲（見第 57 頁）。

triple meter　三拍子　每小節內有三拍（見第 8 頁）。

triplet　三連音　占有通常為相等時值的兩個音符的時間。

tritone　三全音　包含三個全音的音程。

trope　插句　引領或插進葛利果聖歌中、有經文歌詞或無經文歌詞的一個樂段。

troubadours, trouvères　遊唱詩人　中世紀時在歐洲的封建宮廷表演優雅愛情歌曲的法國詩人音樂家。

tune　曲調　一種簡單、可唱的旋律。

tutti　全體奏　義大利名詞，意為「全體演奏者」，用於（例如在協奏曲中）指出給樂隊而不是獨奏者演奏的某個樂段。

twelve-tone　十二音　指一種作曲技法（序列主義），其中半音音階的所有十二個音都以平等對待（見第 47 、431 頁）。

unison　齊奏　共同發出同一個音或同一個旋律；因此有齊唱（*unison singing*）。

upbeat　上拍，即弱拍　在主要拍子（下拍）之前的弱起拍子或無重音拍子，特別是小節線之前的拍子，由指揮的指揮棒向上一揮來指示。

variation　變奏、變奏曲　一個既定主題或曲調的變化（加以精緻、加以裝飾等）型；因此有主題與變奏（見第 52 頁）。

verismo　寫實主義　義大利名詞，意為「寫實主義」，應用於十九世紀末一些以激烈情感、地方色彩等做為特徵的歌劇（見第 364 頁）。

verse　詩行、領唱聖詩　（1）詩行　歌曲中的一段歌詞。（2）領唱聖詩。在英國教會音樂中，該術語用於指寫給獨唱聲部而不是合唱的樂段；因此有「領唱讚美詩」（*verse anthem*）。

vibrato　振動、揉音　在音高與（／或）音量上的快速波動，用來增加聲音的表現力和豐富度，例如弦樂演奏者左手在弦上的「顫抖」。

virelai　維勒萊　一種中世紀的複音歌曲形式。

vivace　活潑的，有生氣的

vocalise　聲樂練習曲　無歌詞的獨唱聲樂曲。

voice-leading　聲部指引　在對位音樂中，支配聲部進行的規則；亦稱為聲部寫作（*part-writing*）。

waltz　圓舞曲　一種十九世紀的三拍子舞曲。

whole tone　全音　含有兩個半音的音程；因此有全音音階（*whole-tone scale*），指以六個相同的全音來進行的音階（見第 412 頁）。

word-painting　音畫　在聲樂作品中對一個字的意義或其內涵作音樂上的描繪稱之。

中外音樂詞彙

中文	外文
二劃	
七重奏	septet
七重唱	septet
九重奏	nonet
九重唱	nonet
二拍子	duple meter
二段體	binary form
二重奏	duo
二重唱	duo
二連音	duplet
八度	octave
八重奏	octet
八重唱	octet
力度	dynamics
十二音	twelve-tone
三劃	
三全音	tritone
三和弦	triad
三拍子	triple meter
三段體	ternary form
三重奏	trio
三重奏團	trio
三重奏鳴曲	trio sonata
三重唱	trio
三重唱團	trio
三連音	triplet
三部曲式	ter nary form
下拍	downbeat
下屬音	subdominant
上拍	upbeat
大調	major
女低音	alto
女高音	soprano
小行板	andantino
小步舞曲	minuet
小協奏曲	concertino

中文	外文
小節	bar / measure
小節線	barline
小歌劇	operetta
小調	minor
四劃	
弓	arco
不協和	dissonance
不協和和弦	dissonance
不協和音	dissonance
不協和音程	dissonance
不確定	indeterminacy
中板	moderato
中音樂器	alto
中音譜號	alto
中段	trio
中等速度	moderato
五重奏	quintet
五重奏團	quintet
五重唱	quintet
五重唱團	quintet
五聲的	pentatonic
六重奏	sextet
六重唱	sextet
分譜	part
切分	syncopation
升記號，升	sharp
反始記號	da capo
反覆樂段	ritornello
巴拉塔舞曲	ballata
幻想曲	fantasia
手鍵盤	manual
日課經	Office
五劃	
主音	tonic
主音音樂	homophony
主導動機	leitmotif

主題	subject / theme	次女高音	mezzo-soprano
主題模仿	ricercare	次中音樂器	tenor
主題變形	thematic transformation	自然的	diatonic
加里亞（舞曲）	galliard	行板	andante
加線	leger lines	艾爾曲	ayre
半音	semitone		
卡農	canon	**七劃**	
古迴旋曲	rondeau	作品編號	opus
四分之一音	quarter-tone	低八度	double
四拍子	quadruple meter	低步舞曲	basse danse
四重奏	quartet	低音區樂器	bass
四重奏團	quartet	低音聲部	bass
四重唱	quartet	利切卡爾	ricercare
四重唱團	quartet	利都奈羅	ritornello
布雷（舞曲）	bourrée	助奏聲部	obbligato
本位音	natural	即興	improvisation
本位記號	natural	即興曲	impromptu
平行調	organum	即興獨奏華彩段	break
打嗝曲	hocket	呈示部	exposition
		尾聲	coda
六劃		序列	row / series
交響曲	sinfonia / symphony	序列主義	serialism
交響詩	symphonic poem	序曲	overture
休止	rest	形式	form
全音	tone	快板	allegro
全音	whole tone	狂飆運動	Sturm und Drang
全體奏	tutti	男中音	baritone
全體奏	concerto	男低音	bass
再現部	recapitulation	男高音	tenor
印象主義	impressionism	把位記譜法	tablature
吉格（舞曲）	gigue / jig		
名歌手	Meistersinger	**八劃**	
合奏團	ensemble	具象音樂	musique concrète
合唱曲	chorus	協和	consonance
合唱團	ensemble	協和和弦	consonance
合成器	synthesizer	協和音	consonance
安魂曲	Requiem	協和音程	consonance
多聲部	polyphony	協奏部	ripieno
曲調	tune	受難曲	passion
有生氣的	vivace	和弦	chord

和聲	harmony	突慢	ritenuto
固定樂想	idée fixe	美聲唱法	bel canto
夜曲	nocturne	重奏團	ensemble
帕望（舞曲）	pavan	重唱團	ensemble
帕薩卡利亞（舞曲）	passacaglia	強音記號	accent
延長記號	fermata	音	note
弦鳴樂器	chordophone	音色	timbre / tone / tone-color
性格小品	characteristic piece	音高	pitch
拍	beat	音類	pitch class
拍號	time signature	音符	note
波羅奈斯（舞曲）	polonaise	音畫	word-painting
法國序曲	French overture	音程	interval
法國喜歌劇	opéra comique	音階	scale
法文藝術歌曲	mélodie	音詩	tone-poem
定旋律	cantus firmus	音樂小品曲	bagatelle
牧歌	madrigal	音樂會序曲	concert overture
芭蕾歌	ballett	音質	tone
花腔	melisma	香頌	chanson
花腔	coloratura		
表現主義	expressionism	**十劃**	
阿勒曼（舞曲）	allemande	降記號	flat
附點音符	dotted note	倚音	appoggiatura
		夏康（舞曲）	chaconne
		庫朗	courante
九劃		格言主題	motto
持續	tenuto	氣鳴樂器	aerophone
前奏曲	prelude	特有彌撒	Proper
前衛派	avant-garde	神劇	oratorio
前導主題	motto	素歌	chant plainsong
奏鳴曲	sonata	紐碼譜	neume
奏鳴曲式	sonata form	迴旋曲	rondo
甚緩板	larghetto	迴旋奏鳴曲式	sonata -rondo form
宣敘調	recitative	迴旋歌	rondeau
室內樂	chamber music	配樂	incidental music
最弱	pianissimo	馬祖卡（舞曲）	mazurka
很強	fortissimo	假聲男高音	alto / countertenor
急板	presto	高音樂器	soprano
持續音	pedal point	振動	vibrato
活潑的	vivace	倒影	inversion
洛可可	Rococo	高音部	treble
突強	sforzato / sforzando		

高音部樂器	treble	插入段落	episode
華彩的	floria	插句	trope
		揉音	vibrato
十一劃		散拍音樂	ragtime
		普通拍子	common time
副歌	chorus / refrain	普通彌撒	Ordinary
動機	motif	減音程	diminished interval
唱詩班	chorus	減值	diminution
唸唱	Sprechgesang	無伴奏清唱	a cappella
情歌手	Minnesinger	無調性	atonality
掛留	suspension	琶音	arpeggio
敘事曲	ballade	琴馬	bridge
敘事歌	ballad / ballade	琴橋	bridge
旋律	air / melody	短倚音	acciaccatura
清唱劇	cantata	等節奏型	isorhythm
移調	transpose	答句	answer
組曲	suite	優雅的	galant
終止式	cadence	詠敘調	arioso
終場	finale	詠嘆調	aria
終樂章	finale	進行	progression
貫穿式歌曲	through-composed	結束部	coda
康佐納	canzona		
連結線	tie	**十三劃**	
連接部	transition	圓滑線	slur
連頓弓	staccato	圓滑奏	legato
連篇（或連章）形式	cyclic form	圓滑唱	legato
速度	tempo	圓舞曲	waltz
異音對位	heterophony	義大利序曲	Italian overture
		新古典主義的	neo-classical
十二劃		新藝術	Ars Nova
最急板	prestissimo	最急板	prestissimo
最緩板	largo	滑奏	glissando
單拍子	simple meter	節拍	meter
單音音樂	monophony	節拍器	metronome
單旋律音樂	monody	節奏	rhythm
富有生氣地	con brio	節奏藍調	rhythm and blues
強	forte	節段歌曲	strophic
弱	piano	過門、過渡	bridge
弱音器	mute	經文歌	motet
插入句	episode	經過音	passing tone

發展部	development	漸慢速度	rallentando / ritardando
聖母頌歌	Magnificat	漸弱	diminuendo
聖詠	chorale	複拍子	compound meter
聖詠前奏曲	charale prelude	複音	polyphony
聖歌	chant / hymn	管弦樂法	orchestration
碎音	acciaccatura	緊接部	stretto
頌歌	anthem	緊湊樂段	stretto
頌歌	ode	維勒萊	virelai
腳鍵盤	pedalboard	輕歌劇	operetta
葛利果聖歌	Gregorian chant	領唱聖詩	verse
裝飾的	florid	齊奏	unison
裝飾奏	cadenza		
裝飾音	ornament	**十五劃**	
裝飾變奏	double	劇本	libretto
解決	resolution	增音程	augmented interval
詩行	verse	增值	augmentation
詼諧歌劇	opera buffa	寫實主義	verismo
速度轉快	stretto	德國藝術歌曲	lied
遊唱歌體	lai	數字低音	basso continuo / figured bass / thorough bass
遊唱詩人	troubadours / trouvères		
電子音樂	electronic music	標題音樂	program music
電子樂器	electrophone	模仿	imitation
頑固低音	basso ostinato / ground bass	模進	sequence
頑固音型	ostinato	樂節	phrase
群	group	樂音	tone
		樂章	movement
十四劃		樂隊長	Kapellmeister / maestro di cappella
嘉禾（舞曲）	gavotte		
實用音樂	Gebrauchsmusik	樂劇	music-drama
對位法	counterpoint	練習曲	étude / study
對唱	antiphony	緩板	largo
對題	countersubject	膜鳴樂器	membranophone
慢板	adagio	調	key
慢板樂章	adagio	調式	mode
歌曲	chanson / chant / lied / mélodie	調性	tonality
		調號	key signature
歌唱劇	Singspiel	賦格	fugue
歌詞	libretto	賦格段落	fugato fugue
歌劇	opera	輪唱曲	round
漸強	crescendo		

十六～十七劃

撥奏	pizzicato
導音	leading tone
整體藝術作品	Gesamtkunstwerk
機遇音樂	aleatory music / chance music
詼諧曲	scherzo
隨想曲	capriccio
彌撒	Mass
總譜	score
聲部	part
聲部指引	voice-leading
聲樂練習曲	vocalise
聯篇歌曲	song cycle
獨奏群	concertino
彈性速度	rubato

震音	trill
顫音	tremolo
變化音的	chromatic
變奏	variation
變奏曲	variation
體鳴樂器	idiophone
讚美詩	anthem / hymn

十八～十九劃

臨時記號	accidental
鍵	key
斷音	staccato
禮號音型	fanfare
織度	texture
織體	texture
薩拉邦德（舞曲）	sarabande
藍調	blues
轉位	inversion
轉調	modulation
雙小節線	double bar
藝術歌曲	art song
譜表	staff
譜號	clef

二十劃以後

嚴肅歌劇	opera seria
繼抒詠	sequence
觸技曲	toccata
屬音	dominant
疊歌	chorus
疊句	refrain

索引

Acknowledgements（致謝）

John Calmann & King Ltd wish to thank the institutions and individuals who have kindly provided photographic material for use in this book. Museums, galleries and some libraries are given in the captions; other sources are listed below.

Alinari, Florence: 21; 51

Artothek, Munich: pl. 23; pl. 25

Clive Barda, London: 32

Imogen Barford, London: 8

Bartók Archive, Budapest: 133

BBC Hulton Picture Library, London: III

Biblioteca Nacional, Rio de Janeiro: 145

Bibliothèque Nationale, Paris: 61; 71; 87; 106; 107; 109; 121

Bridgeman Art Library, London: pl. 11

Trustees of the British Library, London: pl.1; pl. 5; pl. 30; 5; 15; 33; 38; 39; 45; 46; 47; 56; 59; 62; 63; 67; 73; 82; 85; 95

Bulloz, Paris: pl. 31; 66

Bureau Soviétique d'Information, Paris: 114

Giancarlo Costa, Milan: pl. 32; 126

Brian Dear, Lavenham: 6; 7; 24 (Oxford University Press); 28; 29 (Macmillan Publishers Ltd, London)

Department of the Environment, London: pl.17 (reproduced by gracious permission of Her Majesty The Queen)

Dover Publications Inc., New York: 97

Edison Institute, Henry Ford Museum and Greenfield Village, Dearborn (Mich.): 143

Deutsche Grammophon: 34 (Reinhart Wolf), 141 (Ralph Fassey)

Editions Alphonse Leduc, Paris: 140

EMI Ltd, London: 124

Fotomas, London: 90

Freie und Hansestadt Hamburg: 69

Furstlich Oettingen-Wallerstein'sche Bibliothek und Kunstsammlung, Schloss Harburg: 35

Mrs Aivi Gallen-Kallela, Helsinki/Akseli Gallen-Kallelan Museosäätiö, Espoo: 123

Gemeentemuseum, The Hague: 22

Giacomelli, Venice: pl. 19

Giraudon, Paris: pl. 9; 72; 104

Glyndebourne Festival Opera/Guy Gravett: 136

G. D. Hackett, New York: 133; 148; 149

Hansmann, Munich: pl. 15

Heritage of Music: pl. 2; pl. 5; pl. 20; pl. 27; pl. 29; 64; 101; 106; 107; 117; 142

Hungarian Academy of Sciences, Budapest: 105

Peter Hutten, Wollongong/Kurt Hutton: 138

Master and Fellows of St John's College, Cambridge: 42

Kerkelijk Bureau de Hervormde Gemeente, Haarlem: 26

Collection H. C. Robbins Landon, Cardiff: pl. 18; 101

Les Leverett, Goodlettsville (Tenn.): 150

Mander and Mitchenson, London: 81

Bildarchiv Foto Marburg: 48

Federico Arborio Mella, Milan: 75

Museen der Stadt Wien: pl. 20; 83; 89; 100

Museo Teatrale alla Scala, Milan: 108

Godfrey MacDomnic, London: 3

Ampliaciones y Reproducciones MAS, Barcelona: 64

National Library of Ireland, Dublin: 116

New York Public Library, Lincoln Center: 142

Novosti, London: 137

öffentliche Kunstsammlung, Basel/SPADEM: 130

_sterreichische Nationalbibliothek Bildarchiv, Vienna: 96; 118

Photo Service, Albuquerque: 27

The Photo Source, London: 152; 153 (Seán Hennessy)

Reiss Museum, Mannheim: 86

Réunion des Musées Nationaux, Paris: pl. 16; 17; 131 (SPADEM)

Roger-Viollet, Paris: 125; 132

Harold Rosenthal/Opera Magazine: 115

Royal Collection (reproduced by gracious permission of Her Majesty The Queen): 88

Royal Opera House Covent Garden/Stuart Robinson: 139

Scala, Florence: pl. 10; pl. 7; pl. 13; pl. 14; pl. 26; pl. 28; 53

Robert-Schumann-Haus, Zwickau: 103

Sotheby's, London: 11; 40

Staatliche Museen Preussischer Kulturbesitz, Berlin: 4